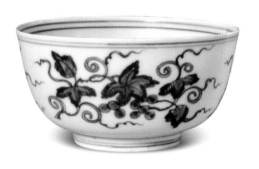

明代弘治正德御窑瓷器 上

景德镇御窑遗址出土与故宫博物院藏传世瓷器对比

故宫博物院、景德镇市陶瓷考古研究所 编

故宫出版社

Imperial Porcelains from the Reign of Hongzhi and Zhengde in the Ming Dynasty Vol.I

A Comparison of Porcelains from the Imperial Kiln Site at Jingdezhen and Imperial Collection of the Palace Museum

Compiled by the Palace Museum and the Archaeological Research Institute of Ceramic in Jingdezhen

The Forbidden City Publishing House

目 录

Contents

序一

　　值此秋高气爽的美好时节，我们迎来了由故宫博物院和景德镇市人民政府联合主办的明代御窑瓷器系列展之三——"景德镇御窑遗址出土与故宫博物院藏传世弘治、正德瓷器对比展"在故宫博物院斋宫展厅隆重开幕。我谨代表故宫博物院向展览的顺利举办表示热烈祝贺！向为本次活动付出心血的双方工作人员致以诚挚的谢意！

　　本展览系在双方合作于 2015 年和 2016 年分别成功举办"明代御窑瓷器——景德镇御窑遗址出土与故宫博物院藏传世洪武、永乐、宣德瓷器对比展""明代御窑瓷器——景德镇御窑遗址出土与故宫博物院藏传世成化瓷器对比展"后，隆重推出的又一个大型专题瓷器展。

　　2014 年故宫博物院与景德镇市人民政府签署了合作框架协议，协议涉及的合作内容很多，其中之一就是合作举办"明代御窑瓷器"对比系列展。展览旨在通过将明代景德镇陶厂或御器厂遗址出土的落选品（修复件或残片标本）与故宫博物院收藏品以对比的方式进行展示，以较全面地反映明代御窑瓷器所取得的高度艺术成就，为观众朋友提供一个全面了解明代景德镇御窑烧造瓷器品种和欣赏标准器的机会。

　　早在 20 世纪 70 年代，位于今景德镇市珠山的明代御窑遗址已零星出土过一些明代御窑瓷器残片。80 年代以来，景德镇市陶瓷考古研究所配合基本建设工程对明代御窑遗址进行过多次局部考古发掘，取得丰硕成果。出土的数以吨计的御窑瓷片标本成为研究明代御窑生产制度和烧造瓷器品种的珍贵实物资料，在国内外学术界产生广泛影响。

　　随着对出土瓷片标本的不断修复、展示和出版，人们发现其中有大量瓷器能与传世品相互印证，而且寄希望于能看到将传世品与出土物进行对比展示。故宫博物院是在明、清两代皇家建筑及其收藏品基础上建立的中国最大的综合性博物馆，所藏明代御窑瓷器不但数量多，而且质量精，与景德镇市人民政府联合举办传世与出土御窑瓷器对比展，可谓珠联璧合。举办这样的展览，也是让分离数百年的瓷器能够再聚首。

　　本次推出的"景德镇御窑遗址出土与故宫博物院藏传世弘治、正德瓷器对比展"是明代御窑瓷器系列展中的第三个。明代弘治（1488～1505 年）、正德（1506～1521 年）时期，处于 15 世纪与 16 世纪之交，是明代社会、文化变迁的分水岭，即明代社会开始由之前的保守、沉闷逐渐走向革新、活跃。由于这两朝景德镇御器厂烧造的御用瓷器具有一定共性，如生产规模均相对缩小、品种都急剧减少、装饰风格也都相对朴素，因此，特将这两朝瓷器一同展出。展览共分五个单元，分别为清新优雅——青花、釉里红瓷器，轻盈秀丽——五彩、斗彩瓷器，色彩缤纷——杂釉彩、素三彩瓷器，均匀纯正——颜色釉瓷器，影响深远——后仿弘治、正德御窑瓷器。共展出文物和标本约 150 多件（套）。

　　统观明代景德镇御窑瓷器，弘治、正德朝产品虽不如永乐、宣德、成化朝产品名气大，但亦算得上品质精良、不乏精品，其中有的品种颇具特色。弘治朝御窑瓷器艺术风格延续成化朝御窑瓷器，仍以造型俊秀、胎体精细、釉质温润、装饰文雅而著称于世。目前统计弘治朝景德镇御器厂所烧造瓷器品种大约有 16 种，几乎只有前朝成化所烧造约 29 个品种的一半。其中尤以浇黄地青花瓷、白地绿彩瓷和浇黄釉瓷等取得的成就最高，最受世人称道。尤其是浇黄釉瓷器，温润如鸡油，色泽娇嫩，博得"娇黄"之美称。

正德朝是明代景德镇御窑瓷器发展史上一个承上启下的转折点，主要表现在逐渐摆脱了成化、弘治朝御窑瓷器胎体轻薄、造型较少、装饰疏朗等特点，器物胎体趋于厚重、造型逐渐增多、装饰偏向繁缛等。正德朝御窑瓷器品种多达 20 多个，少于成化朝，但多于弘治朝，其中尤以孔雀绿釉青花、素三彩、孔雀绿釉瓷等取得的成就最高、最受人注目，堪称傲视明代御窑瓷器的名品。正德御窑瓷器在装饰上的最显著特点是大量使用阿拉伯文、波斯文作为装饰。以八思巴文署四字年款亦为明代各朝御窑瓷器上所仅见，呈现一种非常有趣的现象。正德朝御窑瓷器上独有的文化符号，成为学者热衷讨论的学术课题。

　　日月如梭，光阴荏苒。虽然弘治、正德朝御窑瓷器自问世以来已经过大约 500 年风雨的洗礼，但相信这些造型俊秀、胎釉精细、装饰文雅的瓷中佳品，仍会引人入胜，给您带来美的享受。

　　明年双方还将合作举办"明代御窑瓷器——景德镇御窑遗址出土与故宫博物院藏传世嘉靖、隆庆、万历朝御窑瓷器对比展"，望观众朋友持续予以关注。

　　祝展览取得圆满成功！

<div align="right">

故宫博物院院长

</div>

Preface I

In this pleasant time of autumn, the comparative exhibition about the *Imperial Kiln Porcelain of Ming Dynasty: Porcelain Excavated by Jingdezhen Kiln Site and Collected in the Palace Museum of Hongzhi and Zhengde period* will open at Zhaigong (the Palace of Abstinence), under the third time's cooperation of the Palace Museum and the People's Government of Jingdehzhen. I would like to express warm congratulations and sincere appreciations for the hard work of all the staff on behalf of the Palace Museum!

This exhibition is another big exhibition after the Comparative Exhibition of Hongwu, Yongle and Xuande Porcelain between Jingdezhen Imperial Kiln Site and the Palace Museum in 2015 and the Comparative Exhibition of Chenghua Porcelain between Jingdezhen Imperial Kiln Site and the Palace Museum in 2016.

In 2014, the Palace Museum and Jingdezhen People's Government singed the cooperation framework agreement, in which holding a comparative exhibition serious of imperial porcelains of the Ming Dynasty acted as one important item. Displaying porcelains found and excavated in Jingdezhen imperial kiln and ones collected in the Palace Museum, the exhibition serious aims to provide an opportunity for the audience to comprehensively gain porcelain knowledge and appreciate standard articles of the Ming Dynasty.

Some broken pieces were casually found in Zhushan Ming imperial kiln of Jingdezhen early in the 1970s. Since the 1980s, the Archaeological Research Institute of Ceramic in Jingdezhen have conducted plenty of archaeological excavations and unearthed tons of porcelain fragments. These precious materials are valuable resources for studying on producing system and porcelain category of the Ming imperial kiln, having wide and great influence both inside and outside the country.

As more work of repairing, exhibition and publishing went on, more excavated porcelain debris were found to match those collected porcelains. Then a comparative exhibition is about to be opened. The Palace Museum is the biggest comprehensive museum of China, which is set on the basis of imperial buildings and collections of the Ming and Qing Court. Large number of exquisite imperial porcelains of Ming Dynasty here can be the best partner with those unearthed in Jingdezhen imperial kiln.

The comparative exhibition about the *Imperial Kiln Porcelain of Ming Dynasty: Porcelain Excavated by Jingdezhen Kiln Site and Collected in the Palace Museum of Hongzhi and Zhengde period* is the third exhibition of this serious. Hongzhi period (1488-1505) and Zhengde period (1506-1521) is the changing time of the Ming Dynasty. During this period, the society became more and more open. Sharing lots of similarities, porcelains of Hongzhi and Zhengde will be displayed together. This exhibition includes 5 unites, which are Freshness and Elegance—Blue-and-White and Underglaze Red Porcelain, Colorful and Exquisite—Polychrome and *Doucai* Porcelain, Uniformity and Pureness—Single Color Glazed Porcelain, Colorful Porcelain: Multi-Colored Glazed and Plain Tricolor Porcelain, Profoundly Influence—Imitating Hongzhi and Zhengde Imperial Porcelains by Later Generations. A total number of more than150 items (sets) are on display.

Although not as famous as those of Yongle, Xuande and Chenghua, porcelains of Hongzhi and Zhengde period mostly owe high quality and unique style. Inheriting previous art taste, imperial porcelains of Hongzhi period are well-known for the fine body, elegant glaze and nice pattern. According to statistics, there are 16 different categories in Hongzhi imperial kiln, among which the blue and white porcelain on bright yellow ground, green glaze porcelain on white ground and bright yellow porcelain are of the highest art level. The bright yellow porcelain gains the title the *Jiaohuang* for its oil-like color and graceful looking.

Zhengde period is a turning point in porcelain making of the Ming Dynasty. It changes from previous style to thick body, more shapes, and complicated decorations. Category of Zhengde period reaches up to 20 different kinds, among which the blue-and-white on turquoise blue ground, plain tricolor and turquoise blue porcelain are specially famous. The most notable feature of Zhengde porcelain is the usage of Arabic and Persian characters. Writing time mark with Ba Si Ba characters is also very unique. These outstanding points make Zhende imperial porcelain become a hot topic for scholars.

Although 500 years has passed, these porcelains of Chenghua and Hongzhi are still elegant and exquisite, full of aesthetic attractions.

In the next year, we two parts will hold the Comparative Exhibition of Jiajing, Longqing and Wanli Porcelain between Jingdezhen Imperial Kiln Site and the Palace Museum. We look forward to meeting all the visitors again.

Wish this exhibition a complete success!

Director of the Palace Museum

Shan Jixiang

序二

　　明洪武二年（1369年），太祖朱元璋在景德镇珠山设置御器厂，专为皇家烧造御用瓷器。终明一代，景德镇御器厂为满足皇家需求，生产了数以万计的精美瓷器。由于明代对御用瓷器有极其严格的拣选制度，很多有缺陷的落选品和多余的贡余品被集中打碎和抛弃掩埋在御器厂内，数百年来一直不为世人所知。经国家文物局批准，20世纪80年代以来，景德镇市陶瓷考古研究所联合故宫博物院、北京大学考古文博学院、江西省文物考古研究所等单位对御窑遗址进行了数次大规模考古发掘，出土了数以吨计的明清御窑瓷片标本。经专业文物修复人员的精心修复，复原了数千件明代官窑珍品。

　　继2015年"明代御窑瓷器——景德镇御窑遗址出土与故宫博物院藏传世明代洪武、永乐、宣德瓷器对比展"和2016年"明代御窑瓷器——景德镇御窑遗址出土与故宫博物院藏传世明代成化瓷器对比展"后，这次我市与故宫博物院合作开展第三次大型专题瓷器展，主要展品就是明代弘治、正德时期的部分官窑瓷器。通过这几次展览，进一步加强了我市与故宫博物院在陶瓷文化研究方面的交流合作，同时也向世人提供一个近距离了解和欣赏明代御器厂生产的御用瓷器珍品的机会，起到了很好的宣传、教育作用。

　　弘治、正德时期官窑传世品较少，但这一时期的官窑瓷器依然在前代的基础上有所发展，并形成了自己的一些独有特点。弘治时期，景德镇御器厂的烧造情况相较于成化时期出现了明显的变化，烧造数量减少，且品种不甚丰富，风格基本承袭成化一朝。但弘治时期烧造的"娇黄"釉色特别娇嫩，达到了低温黄釉史上的最高水平。正德时期，除全面继承成化、弘治以来的传统外，还有许多创新之作，形成了这一时期独有的风格。如因受伊斯兰教和道教的影响，出现许多装饰阿拉伯文和吉祥图案，甚至出现用"藏文"和"八思巴文"书写底款的瓷器，其中"黄上红"瓷器也是正德官窑特有的名品。

　　举办景德镇御窑遗址出土与故宫博物院藏传世明代瓷器系列对比展，是近年来故宫博物院与景德镇市战略合作成果的体现，是我们为保护文化遗产，传承、弘扬陶瓷文化探索出的一条新路，也是利用景德镇的历史价值、文化价值、品牌价值，向世界展示景德镇的独特魅力，使景德镇成为展示中国文化的名片、讲述中国故事的平台、传递中国声音的窗口的有益尝试。我相信，这次展览，无论是形式还是内容，无论是学术价值还是历史价值，都是一般展览无法比拟的，对于传播弘扬我国优秀的陶瓷文化遗产有重大意义。

　　感谢故宫博物院单霁翔院长等领导长期以来对景德镇文博事业的关心和支持！感谢故宫博物院各位专家学者为此次展览和图录编撰所付出的辛勤劳动！

　　最后，预祝展览圆满成功！

中共景德镇市委书记　钟志生

Preface II

The Emperor Zhu Yuanzhang set the imperial kiln in Zhushan Jingdezhen in 1369. During the whole Ming Dynasty, tens of thousands of porcelains were continually produced for the Royal Court in Beijing and some defective articles were abandoned and buried inside the kiln. Since the 1980s, together with the Palace Museum, the Peking University etc, the Archaeological Research Institute of Ceramic in Jingdezhen discovered many sites of imperial kiln in the kiln factory and unearthed thousands of porcelain specimen.

This is the third porcelain exhibition after *the Comparative Exhibition of Ming dynasty Hongwu, Yongle, Xuande porcelain between Jingdezhen imperial kiln and the Palace Museum* in 2015 and *the Comparative Exhibition of Ming dynasty Chenghua porcelain between Jingdezhen imperial kiln and the Palace Museum* in 2016 under the cooperation of Jingdezhen and the Palace Museum. These exhibitions do goods to the communication with two parts and offer a good chance for the people to appreciate these imperial treasures.

Though few articles, Hongzhi and Zhengde imperial kilns developed on the basis of the previous achievement and finally formed its own style. Hongzhi imperial kiln obviously changed to the condition of smaller production and fewer categories. However, the bright yellow this time reached to the highest level of the whole history. In Zhengde period, many innovative articles appeared, such as articles with Arabic, auspicious, even Tibetan and Ba Si Ba patterns. The red over yellow was another famous category of Zhengde period.

Holding the Comparative Porcelain Exhibition Serious is the achievement of the strategic cooperation between Jingdezhen and the Palace Museum. It is a new road to inherit and promote the culture of porcelain. It is a good way to show our Jingdezhen's unique historical value and cultural attraction to the whole world. I am convinced that this exhibition is outstanding with its academic value and historical meaning, which will make great contribution to the development of our porcelain heritage.

I would like to express sincere appreciation for the concern and support to the Palace Museum and all the people involved!

Wish this exhibition a great success!

Secretary of Jingdezhen Municipal Party Committee
Zhong Zhisheng

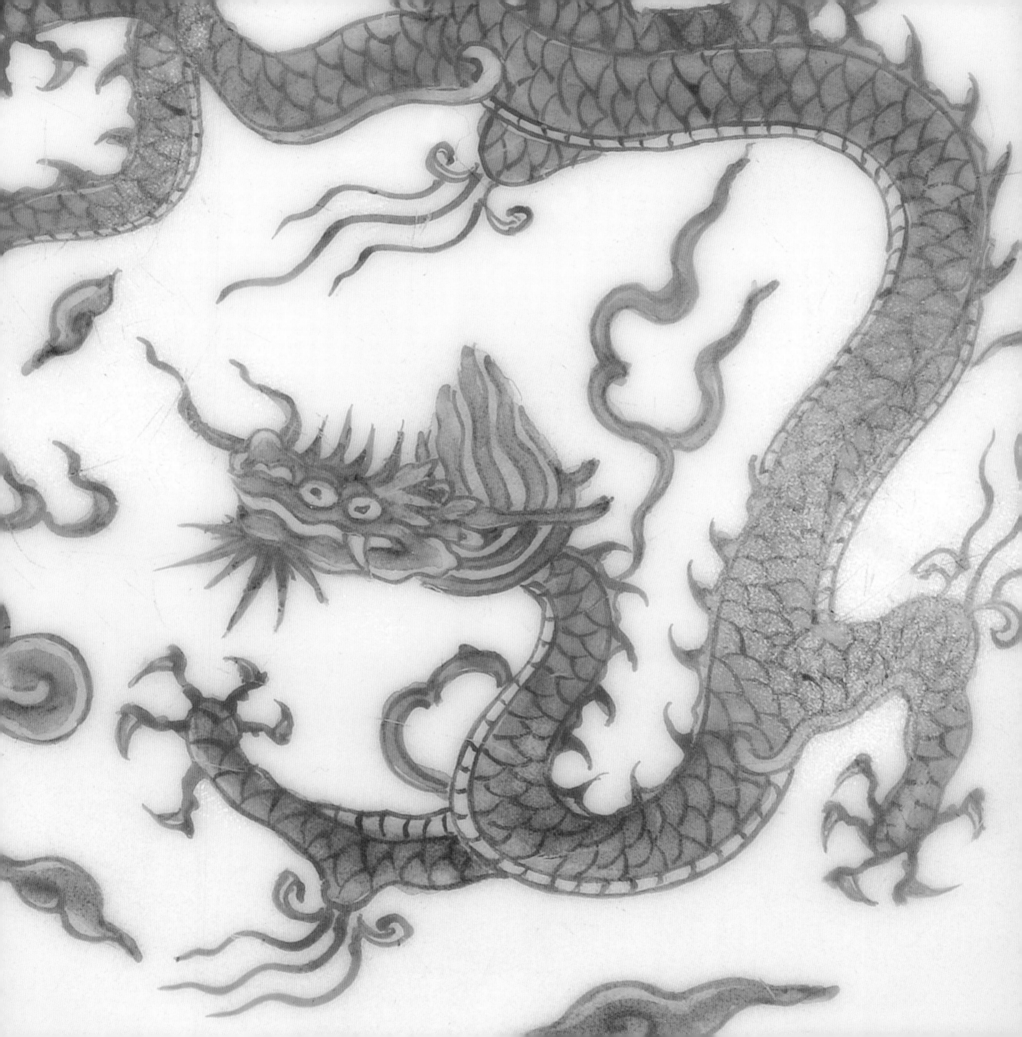

明代弘治、正德朝瓷器赏与鉴

耿宝昌

一 弘治朝

（一）弘治时期瓷器概况

据文献记载，弘治一朝几次停工役、罢内官督造瓷器。因此，署"大明弘治年制"款的御窑传世品比较少见。

弘治朝瓷器风貌与成化朝大致相同，但在全面继承前代优秀传统的基础上，又创新出许多富有时代特色的品种。如色调特殊的茄皮紫釉、独出心裁的露胎火石红色纹饰和青金蓝釉着彩。最为突出的则是素负盛名的浇黄釉瓷器，其色泽淡雅、釉质娇嫩，烧造水平超越宣德、成化朝浇黄釉瓷器，其烧成技术已臻炉火纯青之境地，堪称明代浇黄釉瓷之典范。到了清代，各朝大量烧造浇黄釉瓷就是受到了弘治浇黄釉瓷的影响。

在弘治民窑瓷器中，发现有署"弘治三年"款的青花缠枝莲纹碗和外底画青花双方栏内署"壬子年造"四字双行楷书款的青花松鹤碗，"壬子年"即弘治五年。四川省弘治十一年纪年墓还出土过青花瓷器，现藏于四川博物院，有绘人物的梅瓶、三足筒炉和缠枝牡丹纹盒等（图1、图2）。另外，南京、北京和景德镇地区的同仁也都曾拾到不少这一时期的瓷器残片。所有这些，都为研究弘治朝瓷器提供了丰富的资料。英国伦敦大维德基金会藏有一件青花缠枝莲纹双兽耳大瓶（图3），高62.1厘米，外口沿有以青料书写的铭文，即："江西饶州府浮梁县里仁都程家巷信士弟子程彪，喜捨香炉花瓶三件共一副，送到北京顺天府关王庙永远供养，专保合家清吉、买卖享（亨）通。弘治九年五月初十吉日信士弟子程存二造。"瓶上粗犷的纹饰、浓重的青花色调和纪年铭文，反映了弘治时期部分民窑青花瓷器的面貌。此瓶的造型与该基金会所藏两件元代至正十一年铭青花云龙纹象耳瓶相似（图4，这两件青花龙纹瓶因署有至正十一年款而被世界公认为"至正型"元代青花瓷。它本是北京贡院的两件供器，颈部均有以青花料书写的供养铭文，其中一件为："信州路、玉山县、顺城乡、德教里、荆塘社，奉圣弟子张文进，喜捨香炉花瓶一副，祈保合家清吉、子女平安。至正十一年四月良辰谨记。星源祖殿胡净一元帅打供。"另一件除了所署纪年为"至正十一年四月吉日捨"以外，其他文字均相同。这两件供器约在1938年时被闽籍华侨吴赍熙贩卖到英国，因此又被称为"赍熙型"）。

成化与弘治两朝，绝大部分瓷器风貌极其相似，无款器尤其容易混淆，故有"成（化）、弘（治）不分"之说。但如将二者仔细对比，仍可发现有细微的差别，并非不可区分，即

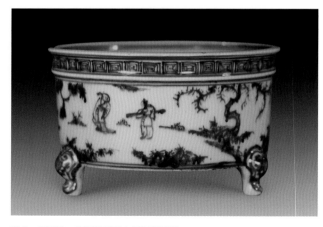

图1　明弘治　青花山石花鸟图盒
1969年出土于成都市和平公社五块石大队明弘治十一年（1498年）墓
四川博物院藏

图2　明弘治　青花携琴访友图三足香炉
1969年出土于成都市和平公社五块石大队明弘治十一年（1498年）墓
四川博物院藏

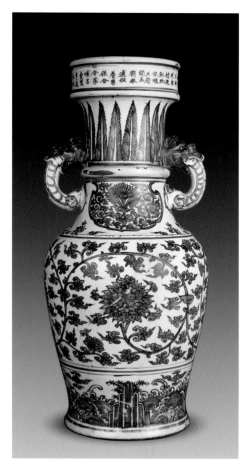

图 3　明弘治九年
青花缠枝莲纹双兽耳大瓶
英国伦敦大维德中国艺术基金会藏

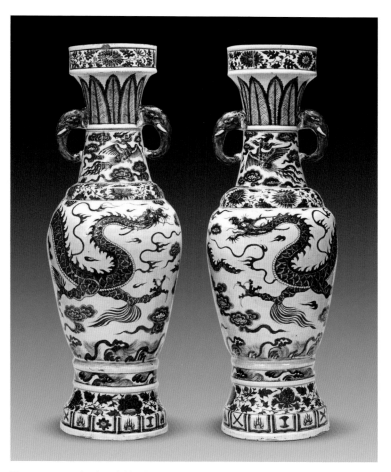

图 4-1　元至正十一年　青花云龙纹象耳瓶（一对）
英国伦敦大维德中国艺术基金会藏

图 4-2　元至正十一年　青花云龙纹象耳瓶底部
英国伦敦大维德中国艺术基金会藏

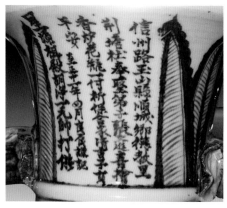

图 4-3　元至正十一年
青花云龙纹象耳瓶颈部供养铭文
英国伦敦大维德中国艺术基金会藏

如果说成化朝瓷器造型和纹饰线条偏于纤细、画意柔和，那么弘治朝瓷器造型和纹饰线条则更有过之而无不及。

（二）弘治时期瓷器的鉴定要领

弘治瓷器的鉴定要点离不开其造型、纹饰、釉色等。重点应掌握以下几点。

1. 弘治瓷器胎体处理规整纤巧，与成化时期相同。

2. 釉面肥润如一泓清水；器底部釉面色调由初期的白色逐渐转变为灰色，后期则为亮青色。

3. 纹饰线条纤细舒展，比成化时更为柔和、秀逸。

4. 器形更加规整、柔美。盘有塌底现象。由于器底整个收缩下凹，致使器里圈足承托处微显凸露；此特点虽在成化时已露端倪，但弘治时最为显著。

5. 圈足处理光滑圆润，足墙比成化时略矮，内墙直立，深浅不一。御窑青花盘、碗之类和成化时基本一样，亦有"圈足外画青花双弦线"的特征。

6. 民窑器与御窑器风格一致，细柔与粗犷兼而有之。

二 正德朝

（一）正德时期瓷器概况

正德时期烧造的瓷器，上承成化、弘治旧制，下启嘉靖新貌。在造型、品种和纹饰上除全面继承前代传统外，还有许多创新之作，形成本朝独特的风格。

此时的瓷器虽在许多方面与成化、弘治时期有相同之处（据文献记载，正德时曾接烧造弘治未完成之器），但突出的不同点是：因受伊斯兰教和道教影响，多装饰阿拉伯文和吉祥图案，甚至还有用"八思巴文"书写年款者。同时，在造型和制作工艺上也逐渐改变了成化、弘治时盛烧小件器皿的风气，大型器物日渐增多。此时器物胎体较为厚重，胎质虽不及成化、弘治时期精细，但却远胜嘉靖、万历。另外琢器的接痕及露胎处常见火石红现象也日渐明显和加重。

正德朝瓷器的纹饰色彩，虽然基本保持了成化、弘治时期的淡雅风格，但已在缓慢地逐步向着嘉靖、万历时的那种浓重炽烈的色调过渡。

常见器物以青花、黄釉品种为多。正德时与弘治时一样，专门以黄釉器作宫廷用品并影响到以后几朝的典制。同时，白釉五彩和青花加彩器也大为盛行，为著名的嘉靖、万历五彩品种的发展奠定了基础。

正德青花器，既有成化、弘治时期的清雅风格，又有类似宣德民窑的那种灰暗晕散色调和"铁锈斑"，后期还出现嘉靖时那种泛紫的色泽，民窑器物尤为杂沓。但从纹饰和色调上看，正德青花器呈现的时代特征还是较为突出。此朝处于明代中、晚期交替时期，由成化—弘治向嘉靖—隆庆—万历转折过渡，因此，在瓷器上反映出多种承前启后的现象，不足为奇。

此时的孔雀绿釉、三彩等品种成就卓著，成为显赫一时的名贵品种。同时，有意伪托纪年款的摹作，继成化之后，正德时更为流行。

明代成化、弘治、正德三朝，虽因年代相接、风格相近而划归为一期，但自正德朝开始，明代瓷器发展已呈现出明显的下降趋势，其胎体由成化、弘治的轻薄渐向厚重过渡，造型风格较前凝重。琢器多带器座，接痕日渐明显，大器足底远不及永乐、宣德时期的细腻光滑。圆器腹壁较弘治浅坦，圈足较浅，向内收拢，民窑器已可见跳刀痕。

（二）正德时期瓷器的鉴定要领

正德朝瓷器的鉴定要点离不开其造型、纹饰、胎釉等。重点应掌握以下几点。

1. 正德时期正处于明代瓷器由细致轻薄向粗糙厚重的过渡阶段，因而瓷器风格错综交替、粗细兼有。尤其是青花瓷虽表现出诸多不同的风格和色调，其间官、民窑器千差万别，变化很大，在鉴定时需瞻前顾后、细心体察。

2. 正德时期大器制作日益增多，影响到胎体的处理不如成化、弘治时的细致规整，而多显厚重，接痕明显，修胎欠佳。一般琢器多连有器座。

3. 这时除沿袭前代的造型外，又创造出不少新颖的作品，如绣墩（凉墩）、插屏、山形笔架、宫碗、出戟瓶和佛前供器等。

4. 釉面有白中闪青的特点。器底釉面呈典型的青白色或亮青色。

5. 图案纹饰中，多有表现伊斯兰教、道教色彩的装饰。青花器的绘画，除沿用一笔勾勒点画外，兼用双线勾勒、填色平涂的手法。民窑器物，纹饰大多粗率豪放。

6. 器足露胎处一般修切平齐，也时有滚圆状出现；较浅的器足多向里收敛，有跳刀旋痕和塌底现象；有的足心似乳状突起，与明初的肚脐状底足相似，民窑器尤其如此。圆器足脊多留有切削的棱角或刮削痕。

Appreciation and Identification of Porcelain in Hongzhi and Zhengde Period of Ming Dynasty

Geng Baochang

Abstract

Porcelain of Hongzhi period has a similar style to that of Chenghua period generally. However, on basis of excellent traditions, porcelain this time innovates and brings about several new categories that full of era characteristics. Among them, the most prominent one is the famous bright yellow glaze porcelain, whose color is elegant, enamel is delicate, firing level is beyond that of Xuande period. The firing technology of bright yellow glaze porcelain has reached up to an extremely high level, which can be called the model of the whole Mind Dynasty.

Hongzhi porcelain identification points can not be lack of its shape, decoration, glaze and so on. Treatment of fine body-shape and fat glaze is the same with that of Chenghua period products. Circle foot tends to be smooth. The foot wall is shorter than that of Chenghua period. The inside side of the foot wall is upright and of different heights. Style of soft and rough is shared by both folk kiln and official kiln.

Porcelain of Zhengde period is inheritance of the old system of Chenghua and Hongzhi period, as well as enlighten the new look of Jiajing period. Besides traditional shape, kind and pattern, Zhengde porcelain comes out its unique style. Identification points can not be separated from its shape, decoration and so on. Due to the influence of Islam and Taoism, Zhengde porcelain is mostly decorated by Arabic and auspicious patterns. In body-shape and producing technique, small size work making gradually changes and large objects' number increases gradually. From Zhengde period, porcelain making appears a trend of decreasing, whose body changes from thin shape to thick one, the design became more and more dignified.

Keywords

Hongzhi, Zhengde, Porcelain Appreciation

图版目录

List of Plates

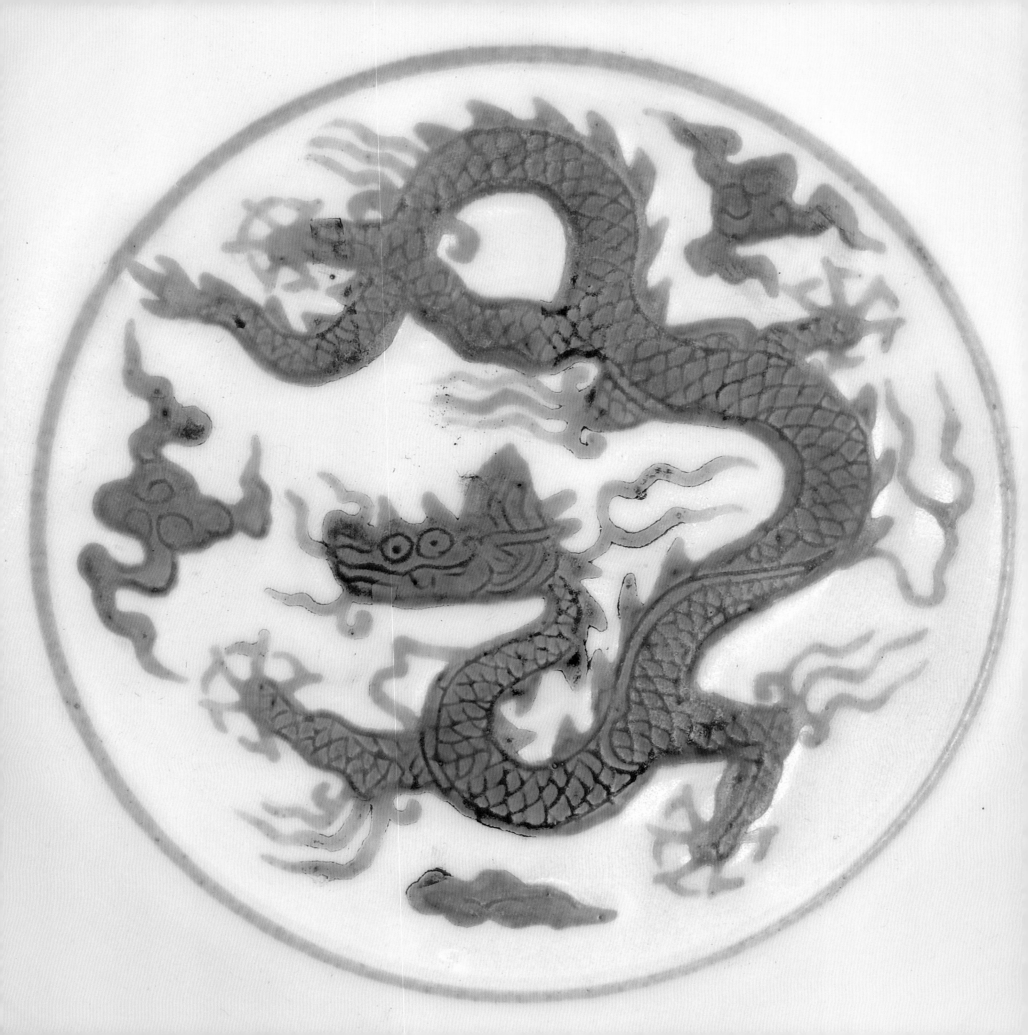

图版

Plates

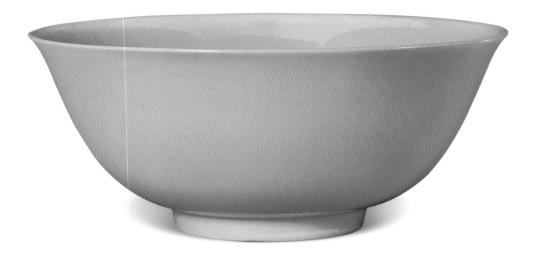

弘治时期

　　弘治朝御窑瓷器基本上是成化朝御窑瓷器风格的延续，造型秀美、胎洁釉润、做工精湛，器物表里处理精致如一。其白釉瓷器釉色白中略泛灰或青，玉质感很强。成化朝盛极一时的斗彩瓷器在弘治朝已停止烧造。与成化朝相比，弘治朝御窑瓷器品种有所减少，但浇黄釉瓷、白地绿彩瓷、黄地青花瓷等，均堪称该朝最负盛名且可称雄整个明代的品种。

　　弘治朝御窑瓷器大都在外底署年款，款识内容基本都是"大明弘治年制"，以青料书写，楷体六字作双行排列，外围青花双圈。个别器物如黄地绿彩锥拱云龙纹高足碗之内底，锥拱篆体"弘治年制"四字双行款。

Hongzhi Period, Ming Dynasty

Imperial porcelain of Hongzhi period generally carries on Chenghua's style of beautiful shape, clean glaze, exquisite workmanship and pure body. The white glaze porcelain has the jade-like glaze with slightly gray or green tone. *Doucai* stopped this time. Compared with Chenghua period, variety of Hongzhi porcelain reduces to some degree. However, the bright yellow glaze porcelain, green glaze on white ground porcelain, blue-and-white on yellow ground porcelain are famous and crowned of the whole Ming Dynasty.

Mostly, the mark of Hongzhi imperial kiln porcelain is on the foot circle outside. The mark basically is written with blue color in two concentric circles of the content "Da Ming Hong Zhi Nian Zhi"(means Made in Great Ming Hongzhi Period) in regular script, two lines. Special example also appears as bowl with high stem and design of raised dragon and cloud in green glaze on yellow ground has the mark written in the foot with raised seal script of "Hong Zhi Nian Zhi" in two lines.

清新优雅
青花瓷器

　　弘治朝御窑青花瓷器在造型、胎釉、青花发色和纹饰等方面，与成化御窑青花瓷器基本一致，只是纹饰更显纤巧细致、舒展流畅。所用青料仍为产于今江西省乐平县的"平等青"，亦称"陂塘青"。由于这种青料中氧化铁（Fe_2O_3）含量较低、氧化锰（MnO_2）含量较高，致使图案纹饰呈现柔和、淡雅、清爽的蓝色。

　　除了白地青花瓷以外，弘治朝还继续烧造此前已有的浇黄地青花瓷和青花加矾红彩瓷，而且这两个品种的质量在明代绝不让他朝。

Freshness and Elegance
Blue-and-White Porcelain

In shape, glaze, color, decoration and other aspects, the Hongzhi imperial porcelain is generally the same with that of Chenghua period, but the decoration tends to more delicate. The cobalt blue pigment still is the "Pingdengqing" or "Pitangqing" produced in Leping county of Jiangxi province. Because of the low content of Fe_2O_3 and high content of MnO_2, the ornamentation drawn with it presents a gentle, graceful and clean appearance.

Except of the production of blue-and-white porcelain, the Hongzhi imperial kiln were continue to fire the existing porcelain varieties such as blue-and-white on bright yellow ground and blue-and-white porcelain with iron red color, which maintained the high quality.

青花人物故事图三足筒式炉

明弘治

高 12.2 厘米　口径 19.4 厘米　底径 12.4 厘米

故宫博物院藏

炉敞口、圆唇、直壁微斜、平底，底下承以三足。胎体略显薄。通体青花装饰。内壁近口沿处画青花弦线两道。外壁近口沿处绘回纹边饰，其下凸起一道弦线，腹部绘通景人物故事图，上、下均画青花双弦线。三足之足端均无釉，露出较纯净的胎体。外底周边施白釉，中心无釉，散布近圆形的支烧痕迹。

该炉造型与传统做法有一定区别，炉外壁饰以文人画风格的图案，体现出其作为日常陈设器的特点。（冀洛源）

Blue and white barrel-shaped tripod burner with figure design
Hongzhi Period, Ming Dynasty, Height 12.2cm mouth diameter 19.4cm bottom diameter 12.4cm, Collected by the Palace Museum

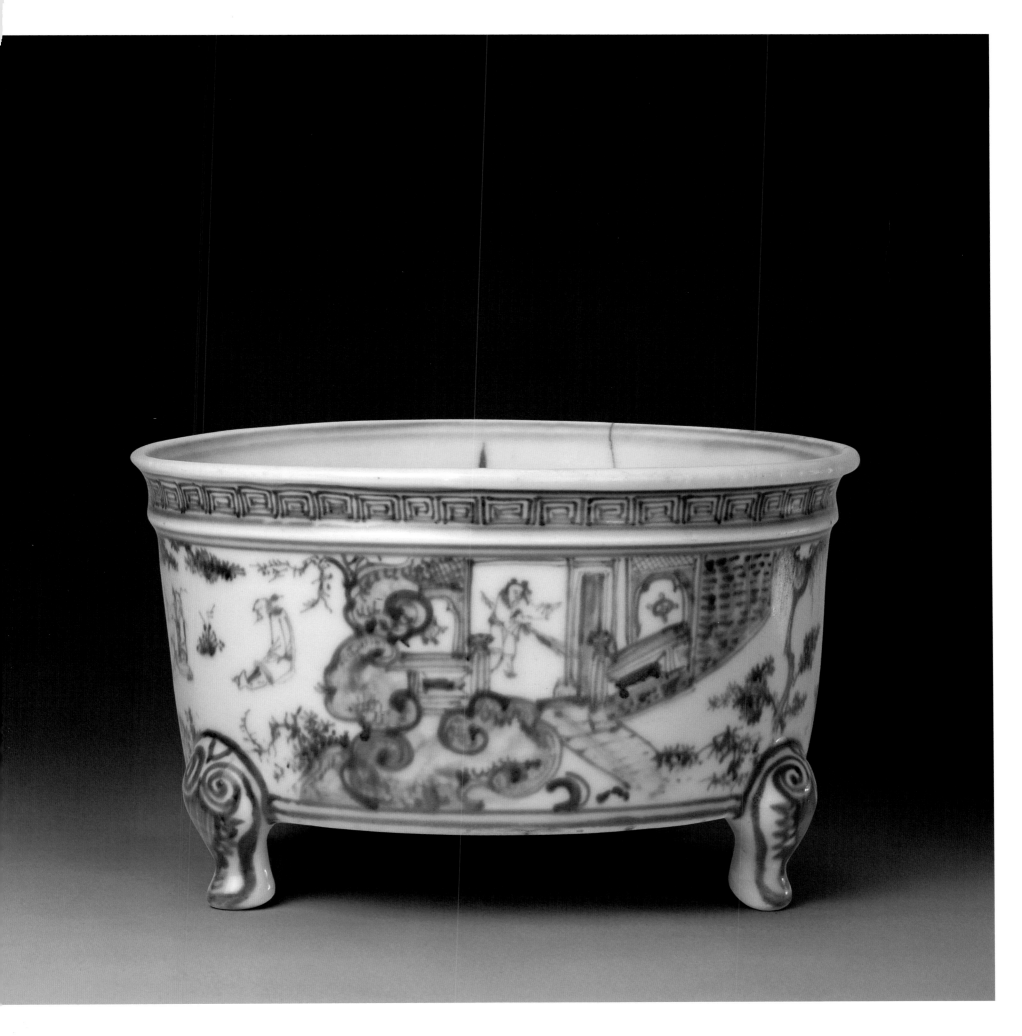

2 青花云龙纹碗

明弘治
高 7.1 厘米　口径 15.6 厘米　足径 5.8 厘米
故宫博物院藏

碗撇口、深弧壁、塌底、圈足。内、外青花装饰。内底绘双龙戏珠纹，内壁近口沿处绘海水纹边饰。外壁绘云龙纹两条，近足处绘变形莲瓣纹。外底署青花楷体"大明弘治年制"六字双行外围双圈款。

此碗白釉泛青，青花发色柔和淡雅，所绘双龙奔腾于云朵之间，矫健威猛，堪称弘治御窑青花瓷器的典型之作。（陈润民）

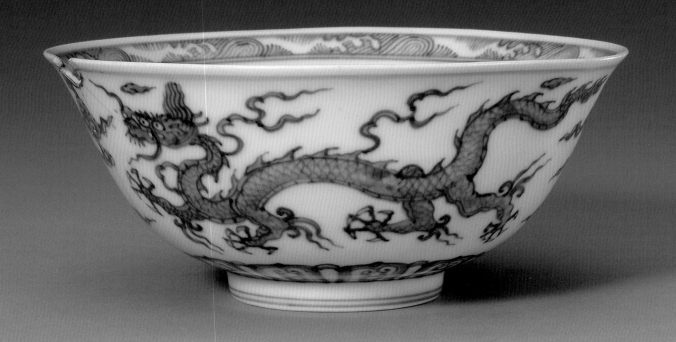

Blue and white bowl with design of dragon and cloud
Hongzhi Period, Ming Dynasty, Height 7.1cm mouth diameter 15.6cm foot diameter 5.8cm, Collected by the Palace Museum

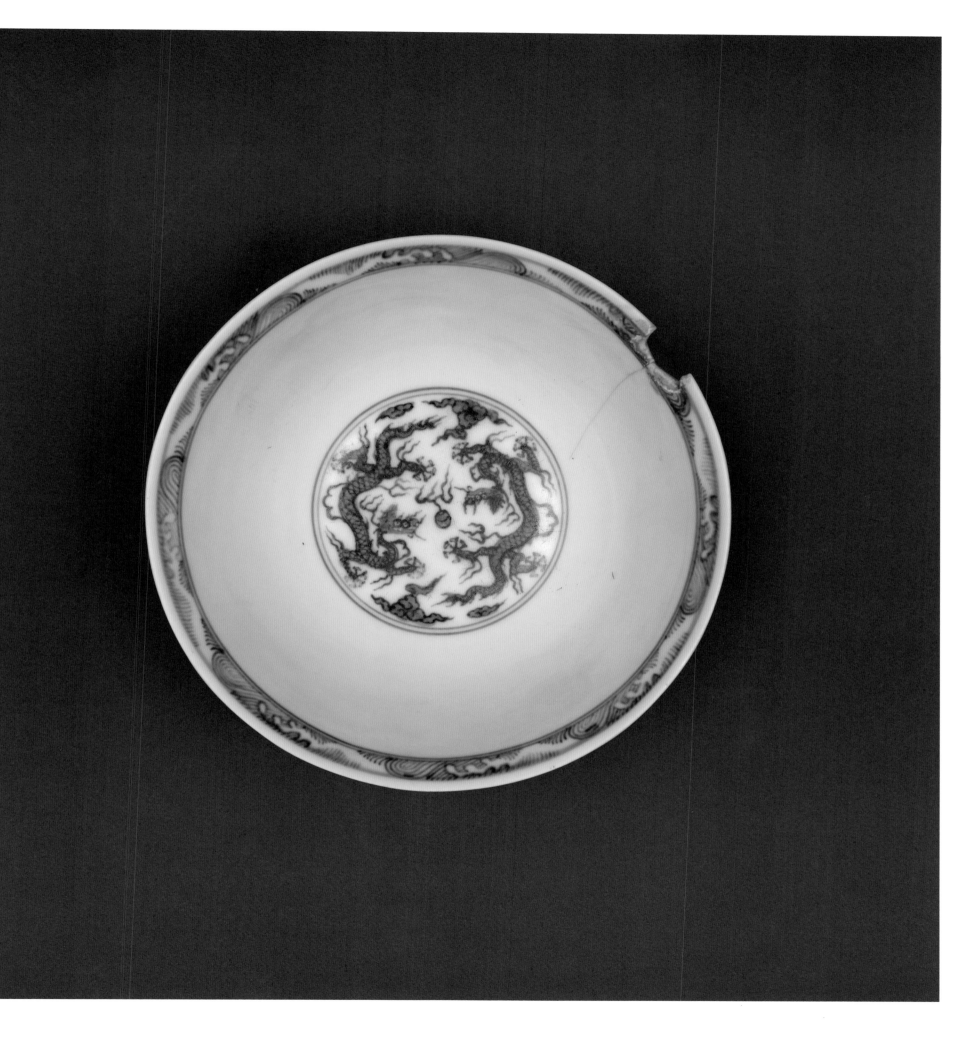

3 | 青花云龙纹碗

明弘治

高 8.6 厘米　口径 19.5 厘米　足径 7.7 厘米

江西省景德镇市公安局移交，景德镇御窑博物馆藏

碗撇口、深弧壁、圈足。内、外青花装饰。外壁绘两条云龙戏珠纹。内底青花双圈内绘双龙戏珠纹，内壁近口沿处绘青花海水纹。外底署青花楷体"大明弘治年制"六字双行外围双圈款。（方婷婷）

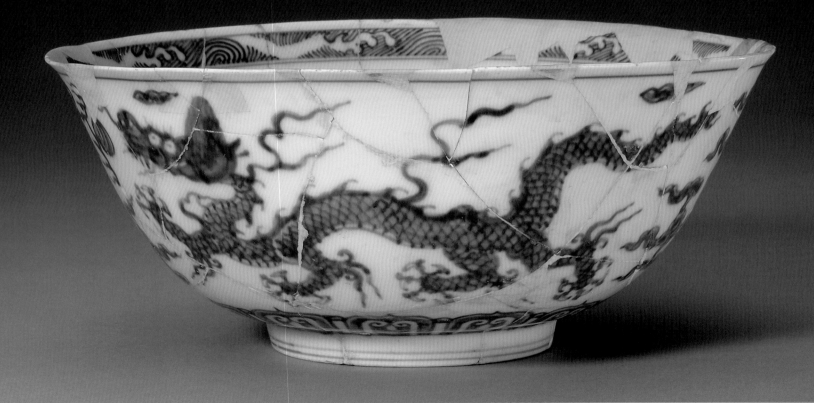

Blue and white bowl with design of dragon and cloud
Hongzhi Period, Ming Dynasty, Height 8.6cm mouth diameter 19.5cm foot diameter 7.7cm, Allocated by Public Security Bureau of Jingdezhen in Jiangxi Province, collected by the Imperial Kiln Museum of Jingdezhen

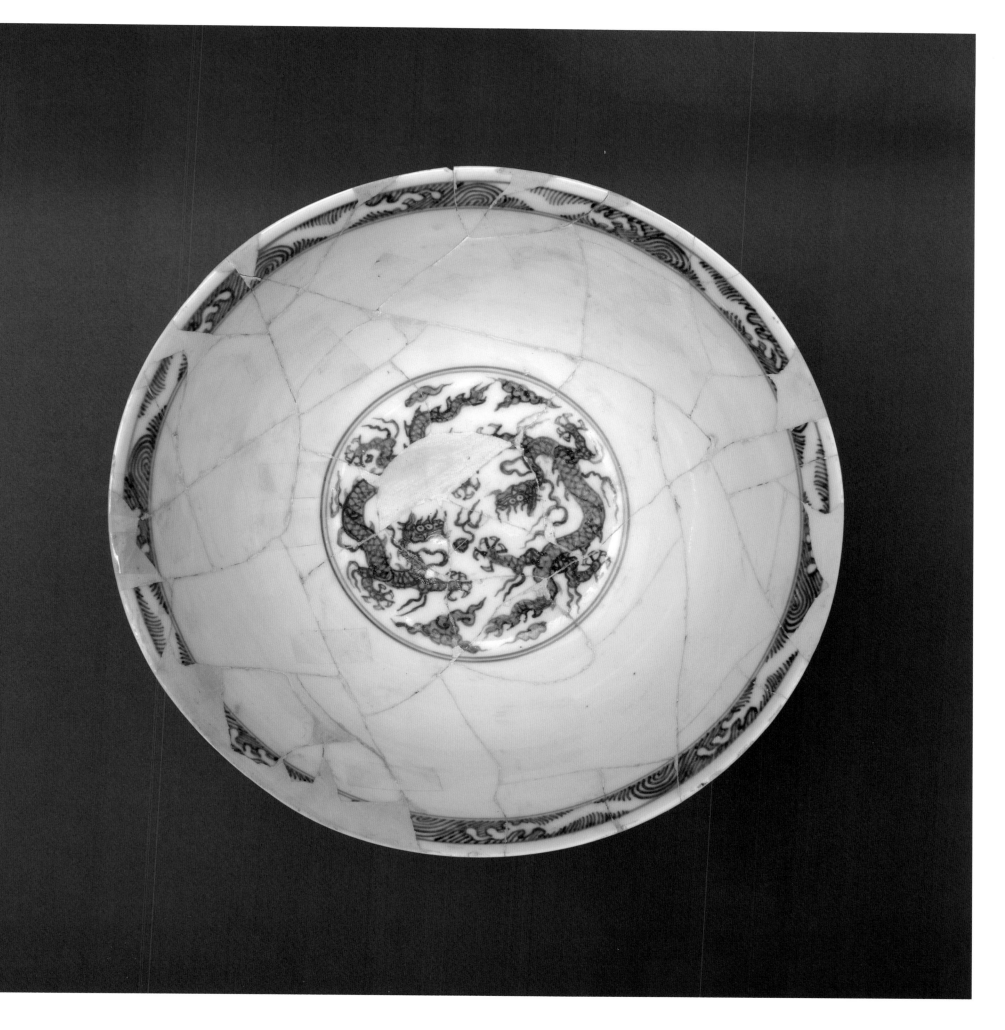

青花云龙纹碗

明弘治

高 5.1 厘米　口径 10.2 厘米　足径 4.1 厘米

2000 年江西省景德镇市御窑遗址出土，景德镇御窑博物馆藏

碗撇口、深弧壁、圈足。内、外青花装饰。内壁近口沿处绘一周卷草纹，内底青花双圈内绘折带云纹。外壁腹部绘双龙戏珠纹，近底处绘变形莲瓣纹。外底署青花楷体"大明弘治年制"六字双行外围双圈款。（邬书荣）

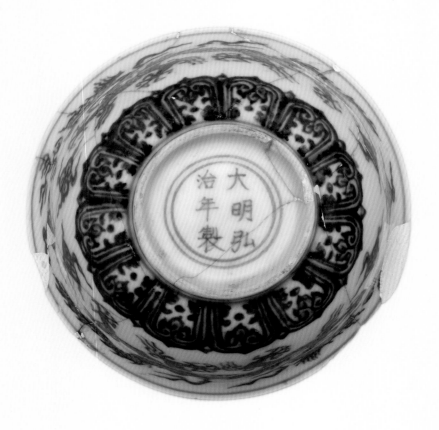

Blue and white bowl with design of dragon and cloud
Hongzhi Period, Ming Dynasty, Height 5.1cm mouth diameter 10.2cm foot diameter 4.1cm, Unearthed at imperial kiln heritage of Jingdezhen in Jiangxi Province in 2000, collected by the Imperial Kiln Museum of Jingdezhen

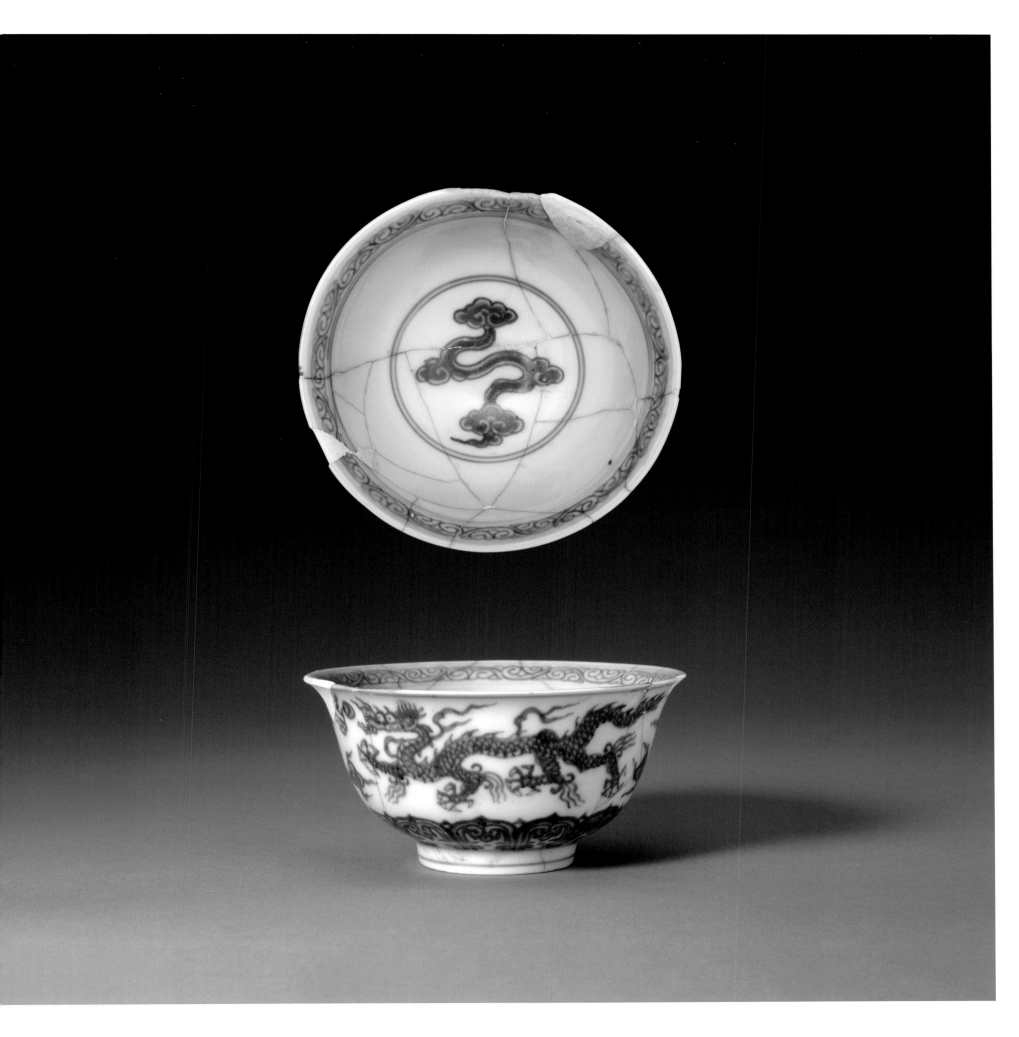

5 | **青花云龙纹碗**

明弘治

高 5 厘米　口径 10.1 厘米　足径 4.1 厘米

2000 年江西省景德镇市御窑遗址出土，景德镇御窑博物馆藏

碗撇口、深弧壁、圈足较矮。内底青花双圈内绘折带纹。外壁腹部绘青花戏珠双龙纹，近足处绘变形莲瓣纹。外底署青花楷体"大明弘治年制"六字双行外围双圈款。

此碗圈足内釉和碗身釉呈色不一，圈足内所施釉白中泛青程度略重。但釉面均光滑温润，抚之有玉质感。

弘治御窑瓷器上所署年款，"治"字左边三点水绝大多数均低于右边"台"字，后仿者则三点水和"台"字基本齐平。（方婷婷）

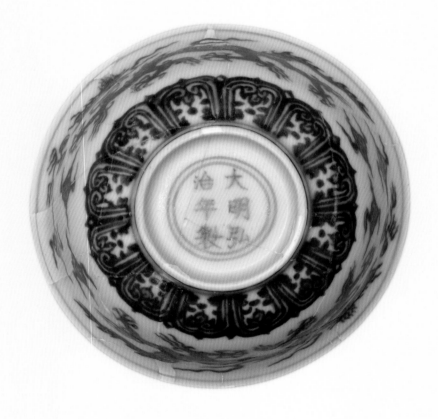

Blue and white bowl with design of dragon and cloud
Hongzhi Period, Ming Dynasty, Height 5cm mouth diameter 10.1cm foot diameter 4.1cm, Unearthed at imperial kiln heritage of Jingdezhen in Jiangxi Province in 2000, collected by the Imperial Kiln Museum of Jingdezhen

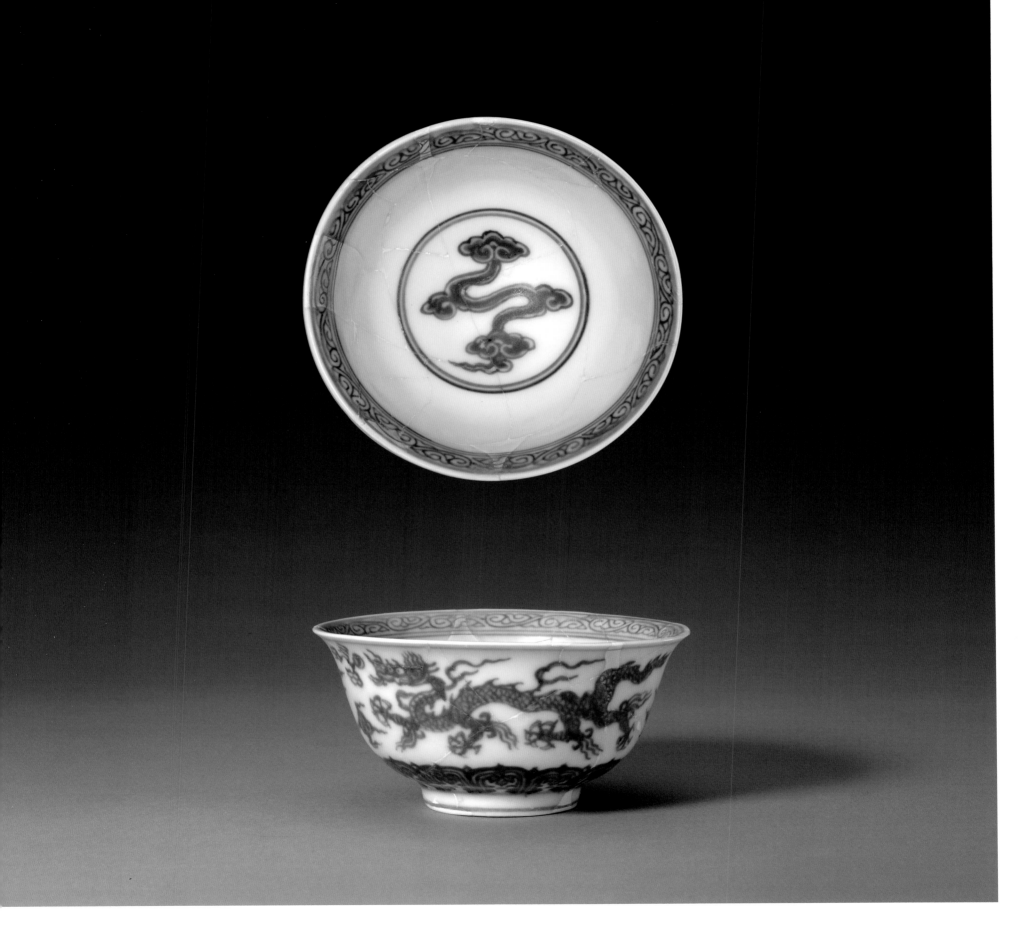

6 | 青花云龙纹碗

明弘治

高 7.2 厘米 口径 14.9 厘米 足径 5.2 厘米

江西省景德镇市公安局移交，景德镇御窑博物馆藏

碗敞口、深弧壁、圈足。碗内和圈足内均施白釉。外壁绘青花行龙纹两条，间饰朵云。外底署青花楷体"大明弘治年制"六字双行外围双圈款。

此碗造型俊秀，胎质细腻，釉面莹润，青花色泽略显浓艳。（肖鹏）

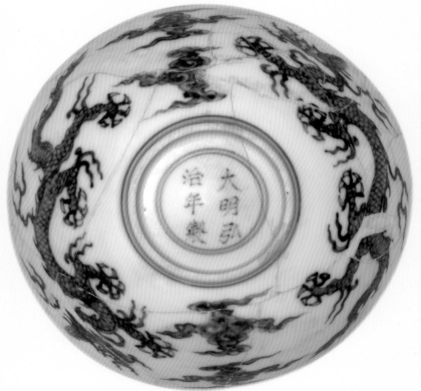

Blue and white bowl with design of dragon and cloud

Hongzhi Period, Ming Dynasty, Height 7.2cm mouth diameter 14.9cm foot diameter 5.2cm, Allocated by Public Security Bureau of Jingdezhen in Jiangxi Province, collected by the Imperial Kiln Museum of Jingdezhen

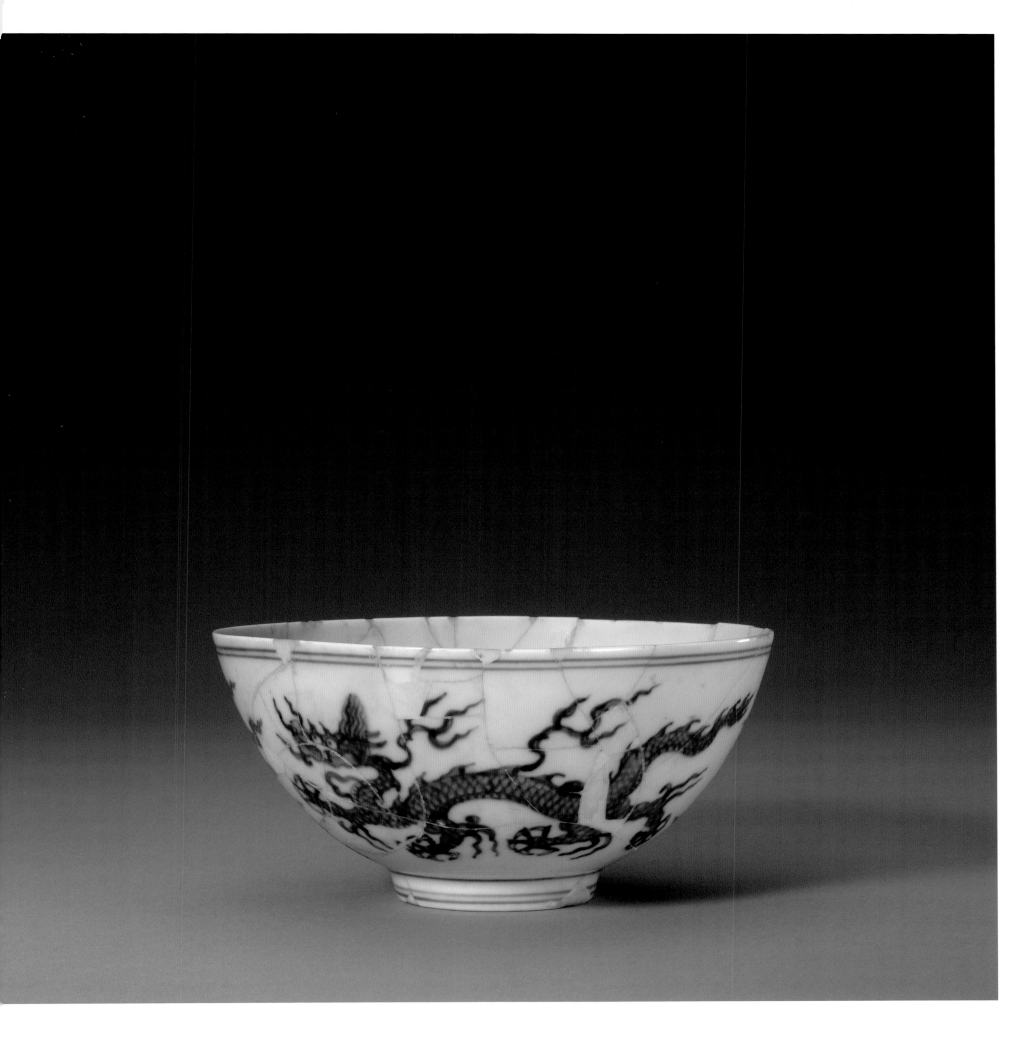

青花内缠枝石榴花外云龙纹碗

明弘治

高 8.8 厘米　口径 18.8 厘米　足径 7 厘米

江西省景德镇市公安局移交，景德镇御窑博物馆藏

碗撇口、深弧壁、圈足。内、外青花装饰。内壁绘缠枝石榴花纹。外壁绘云龙纹。外底署青花楷体"大明弘治年制"六字双行外围双圈款。

弘治御窑青花瓷器传世较少，1971 年伦敦出版了 A. 约瑟夫（A.Joseph）著《明代瓷器的的起源与发展》（ *Ming Porcelains. Their Origins and Development* ），书中提到当时存世的弘治御窑青花瓷器可能少于 20 件。（李慧）

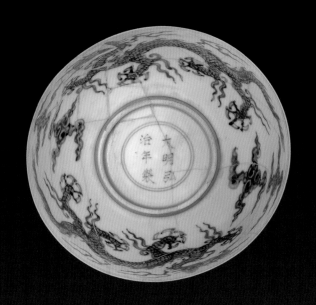

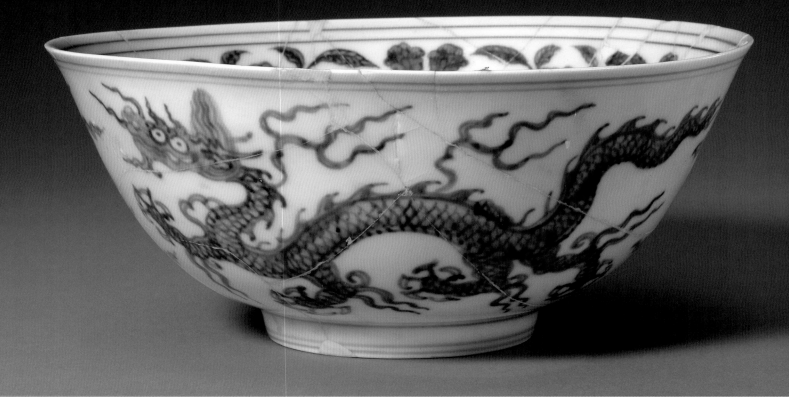

Blue and white bowl with design of entwined pomegranate inside and dragon and cloud outside
Hongzhi Period, Ming Dynasty, Height 8.8cm mouth diameter 18.8cm foot diameter 7cm, Allocated by Public Security Bureau of Jingdezhen in Jiangxi Province, collected by the Imperial Kiln Museum of Jingdezhen

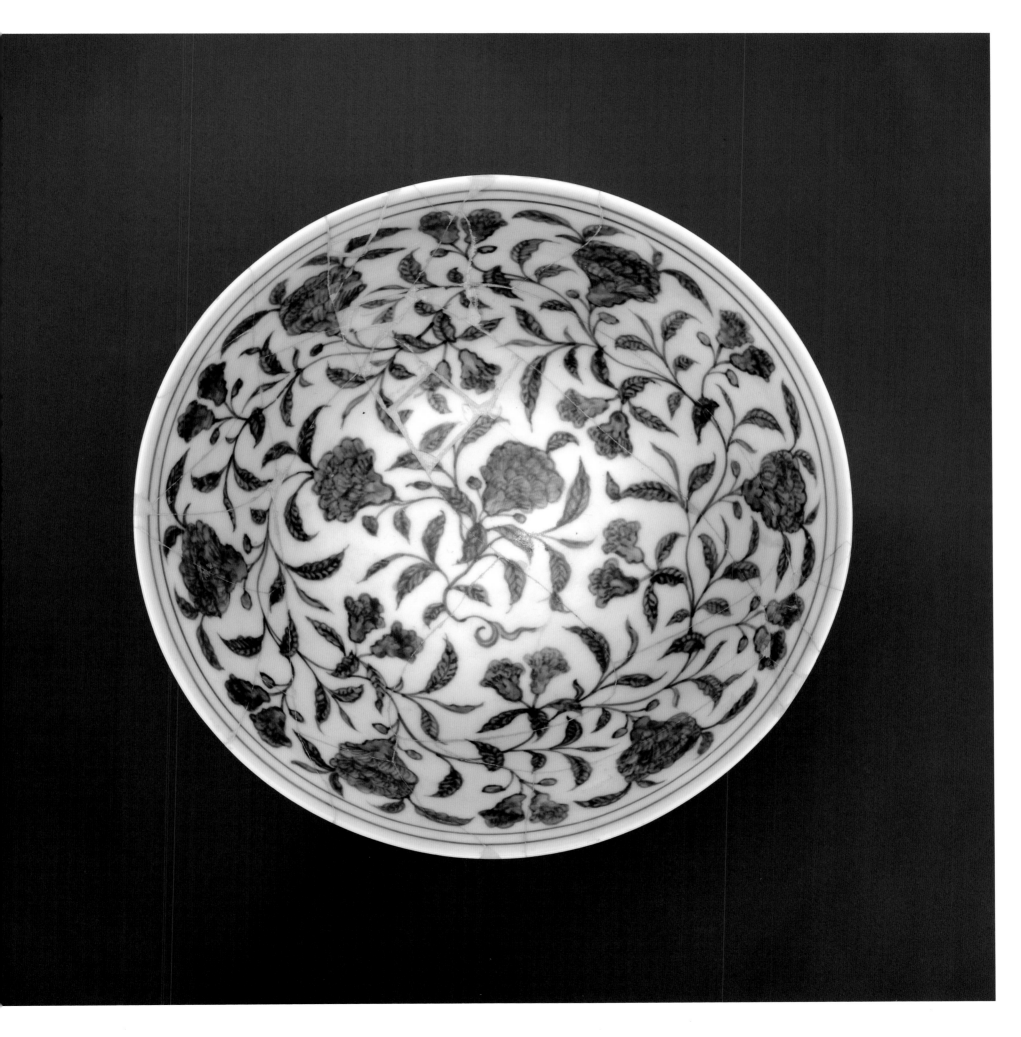

8 青花内缠枝石榴花外云龙纹碗

明弘治

高 6.7 厘米　口径 15.1 厘米　足径 5.5 厘米

江西省景德镇市公安局移交，景德镇御窑博物馆藏

碗撇口、深弧壁、圈足。内壁近口沿处画青花弦线两道，腹部连同内底均绘缠枝石榴花纹。外壁近口沿处亦画青花弦线两道，腹部绘两条五爪龙纹和云纹。圈足内施白釉。外底署青花楷体"大明弘治年制"六字双行外围双圈款。

弘治时期御窑瓷器所用青料仍为"平等青"。其胎釉、青花色调、纹饰等均与成化御窑瓷器大致相同。

该碗青花发色略显浓艳，呈深沉的灰蓝色调。因变形较为严重而被淘汰。（李军强）

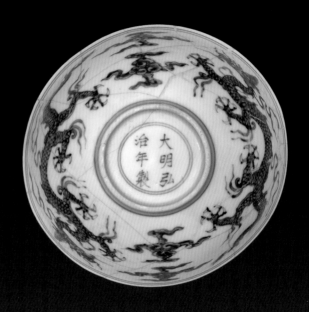

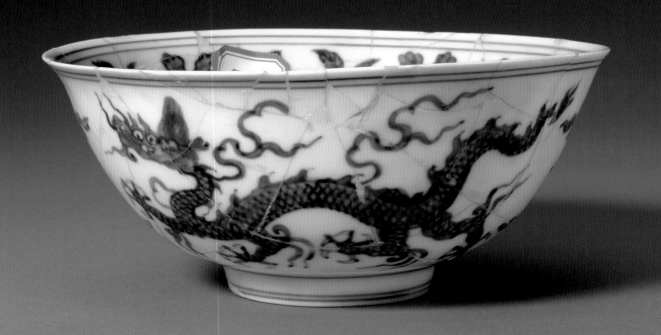

Blue and white bowl with design of entwined pomegranate inside and dragon and cloud outside
Hongzhi Period, Ming Dynasty, Height 6.7cm mouth diameter 15.1cm foot diameter 5.5cm, Allocated by Public Security Bureau of Jingdezhen in Jiangxi Province, collected by the Imperial Kiln Museum of Jingdezhen

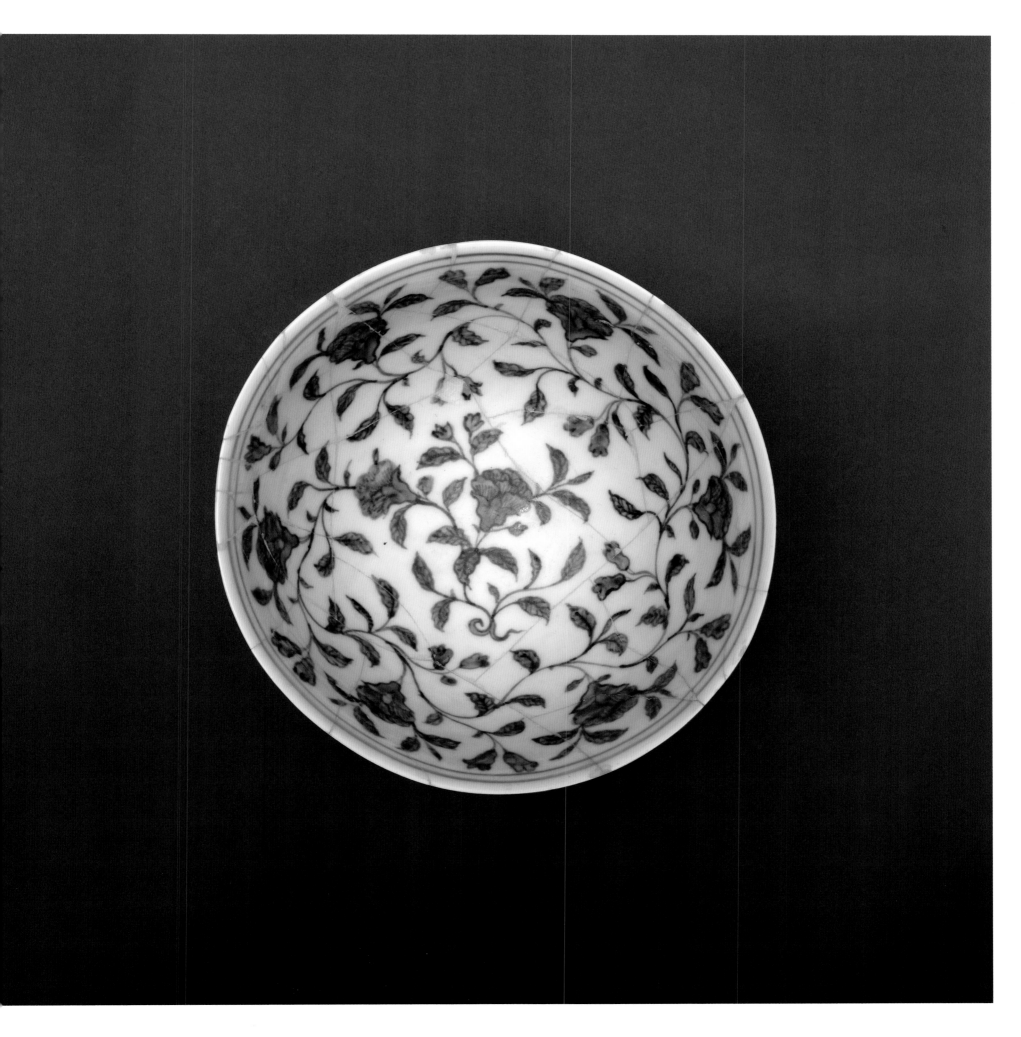

9 | 青花莲池游龙纹碗

明弘治

高 7 厘米　口径 16 厘米　足径 6 厘米

故宫博物院藏

碗撇口、深弧壁、圈足。内、外青花装饰。内壁近口沿处绘海水纹边饰，内底青花双圈内和外壁均绘莲池游龙纹。外底署青花楷体"大明弘治年制"六字双行外围双圈款。

明代景德镇御窑瓷器上的莲池游龙纹始见于宣德朝御窑瓷器，流行于弘治朝御窑瓷器。此碗造型规整、釉面洁白莹润、青花色泽柔和淡雅。所绘龙纹线条纤细、舒展自然，具有鲜明的时代特征。（高晓然）

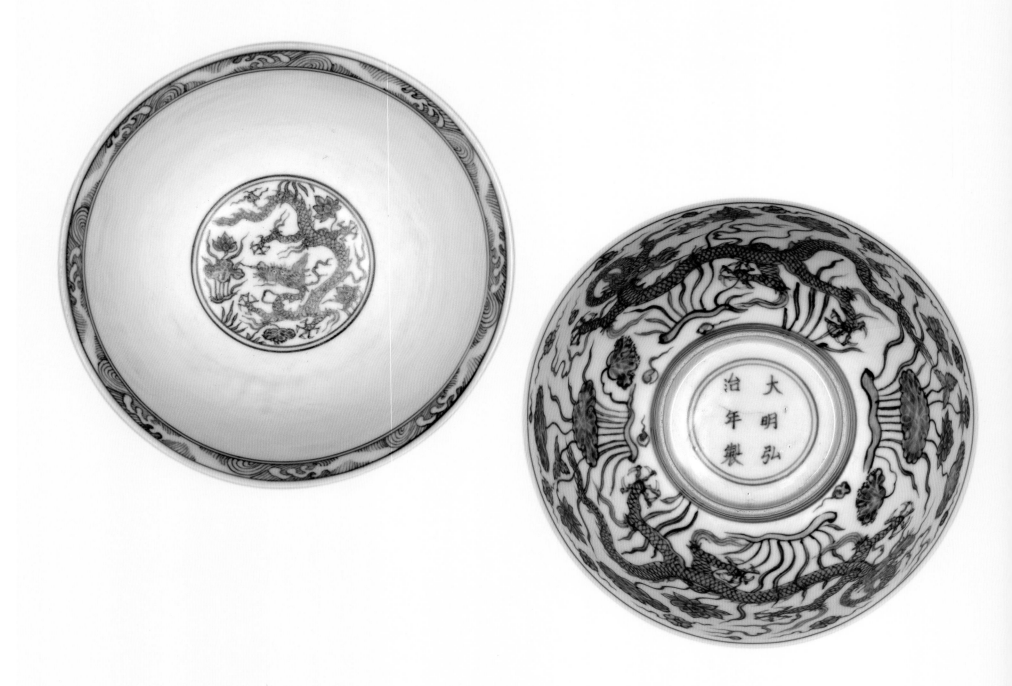

Blue and white bowl with design of dragon among lotus pond

Hongzhi Period, Ming Dynasty, Height 7cm　mouth diameter 16cm　foot diameter 6cm, Collected by the Palace Museum

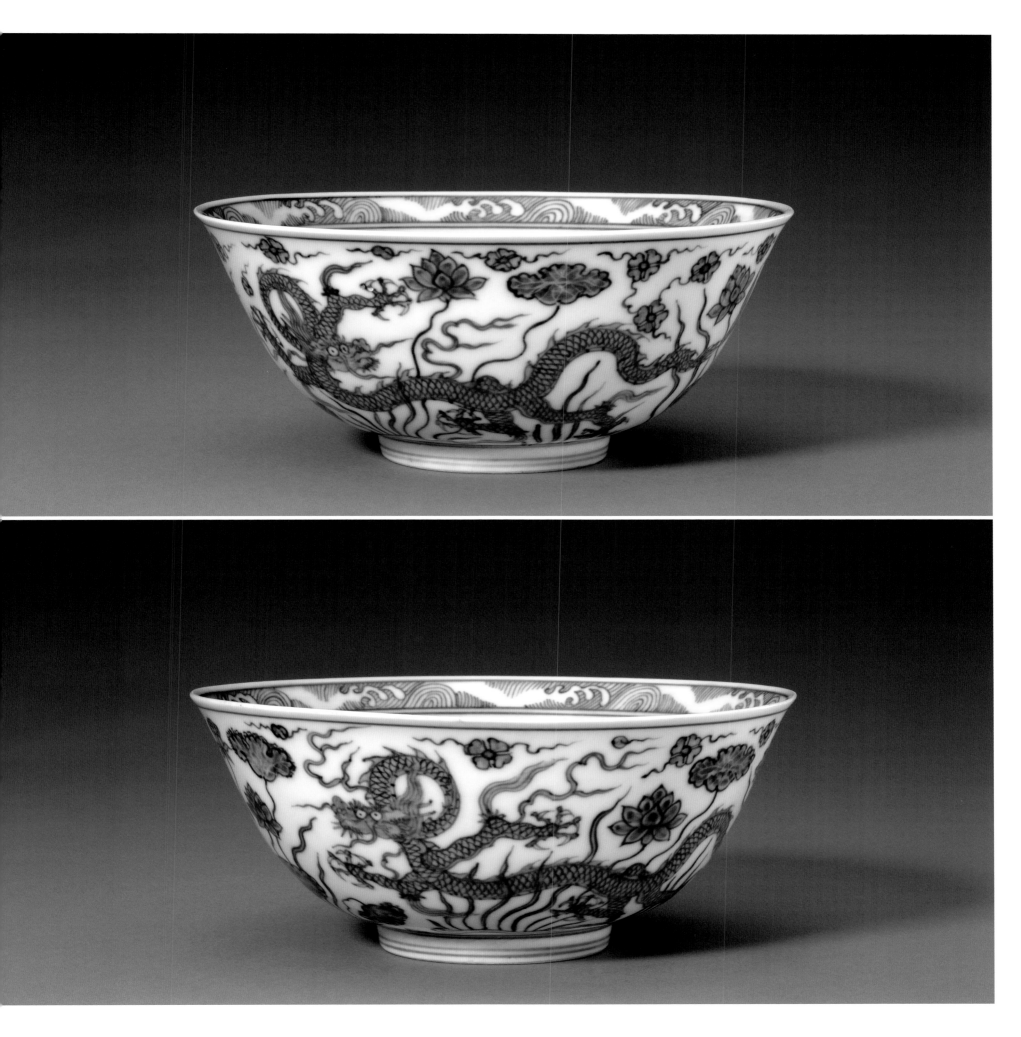

10 青花内缠枝莲外淡描海水龙纹碗

明弘治

高 7.1 厘米　口径 16 厘米　足径 5.9 厘米

江西省景德镇市公安局移交，景德镇御窑博物馆藏

碗撇口、深弧壁、圈足。内、外青花装饰。内壁近口沿处绘弦线两道，内部绘缠枝莲纹。外壁近口沿处和圈足外墙均画弦线两道。外壁以淡描青花海水为地，绘五条形态各异的深色五爪龙腾跃于海水之上。外底署青花楷体"大明弘治年制"六字双行外围双圈款。（刘龙）

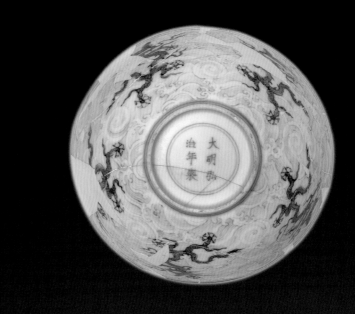

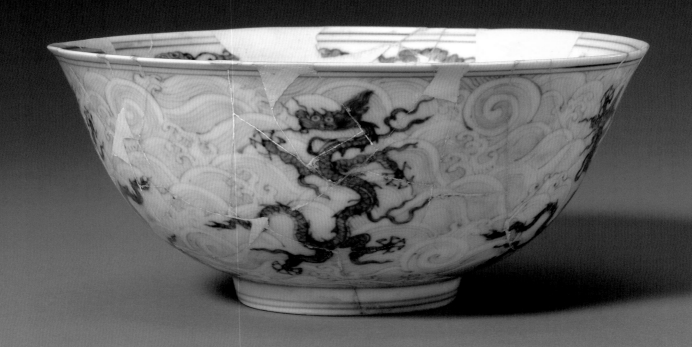

Blue and white bowl with design of entwined lotus inside and dragon among waves in light-colored outside
Hongzhi Period, Ming Dynasty, Height 7.1cm mouth diameter 16cm foot diameter 5.9cm, Allocated by Public Security Bureau of Jingdezhen in Jiangxi Province, collected by the Imperial Kiln Museum of Jingdezhen

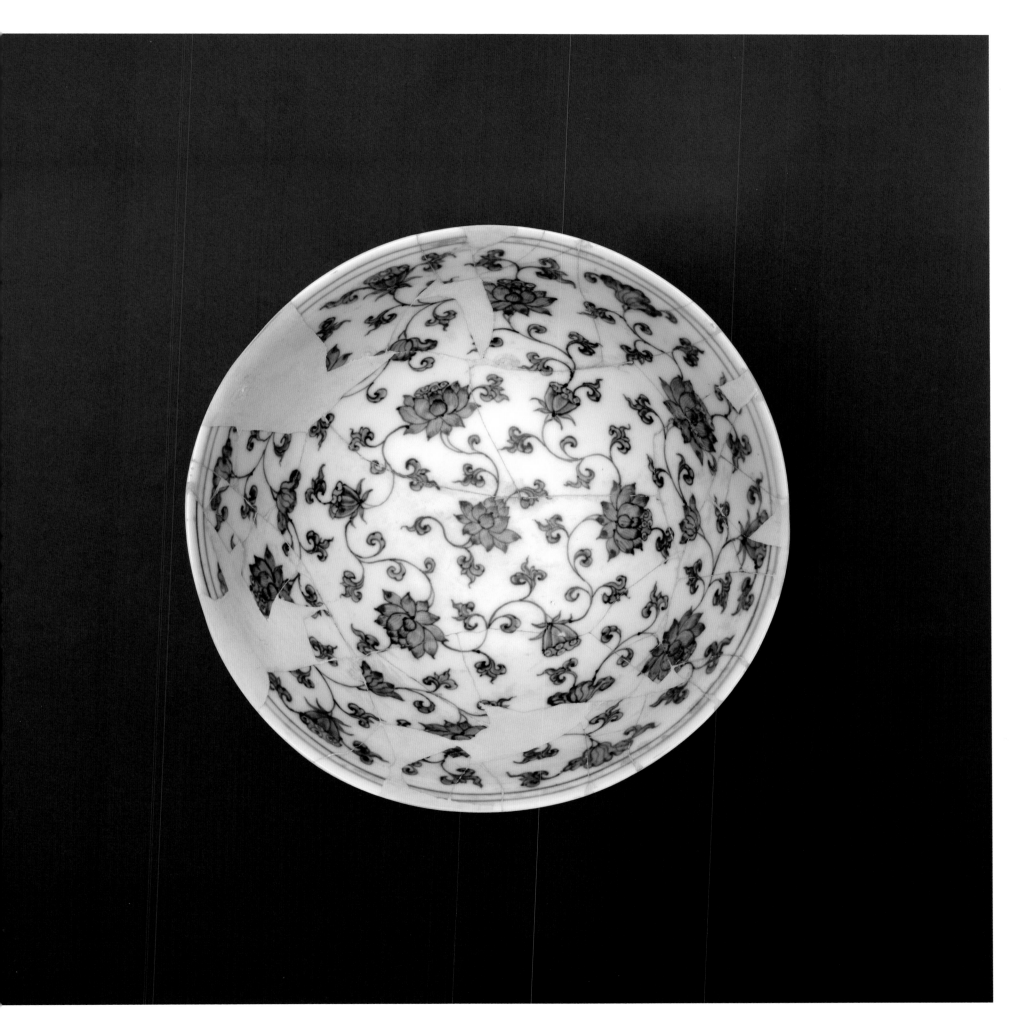

青花内缠枝莲托梵文外龙穿花纹碗

明弘治

高 6.8 厘米　口径 14.9 厘米　足径 5.6 厘米

江西省景德镇市公安局移交，景德镇御窑博物馆藏

碗撇口、深弧壁、圈足。内、外青花装饰。内、外壁近口沿处均画弦线两道，内壁绘缠枝莲托梵文，六朵莲花各托一梵文，内底青花双圈内绘一枝折枝莲托一梵文。外壁绘两条五爪龙穿行于芍药花卉之间。圈足外墙画弦线两道。外底署青花楷体"大明弘治年制"六字双行外围双圈款。（李佳）

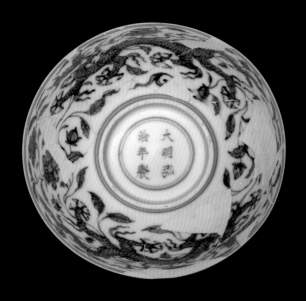

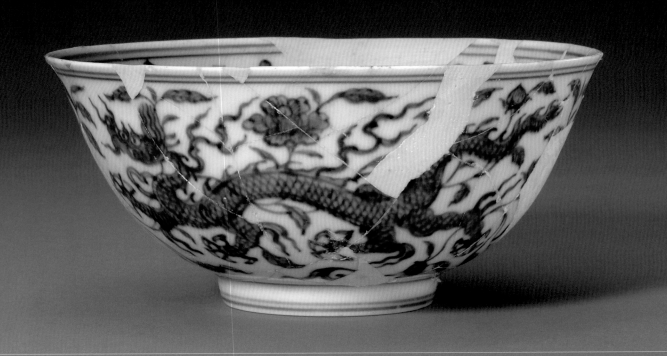

Blue and white bowl with design of entwined lotus and Sanskirt inside and dragon among flowers outside
Hongzhi Period, Ming Dynasty, Height 6.8cm　mouth diameter 14.9cm　foot diameter 5.6cm, Allocated by Public Security Bureau of Jingdezhen in Jiangxi Province, collected by the Imperial Kiln Museum of Jingdezhen

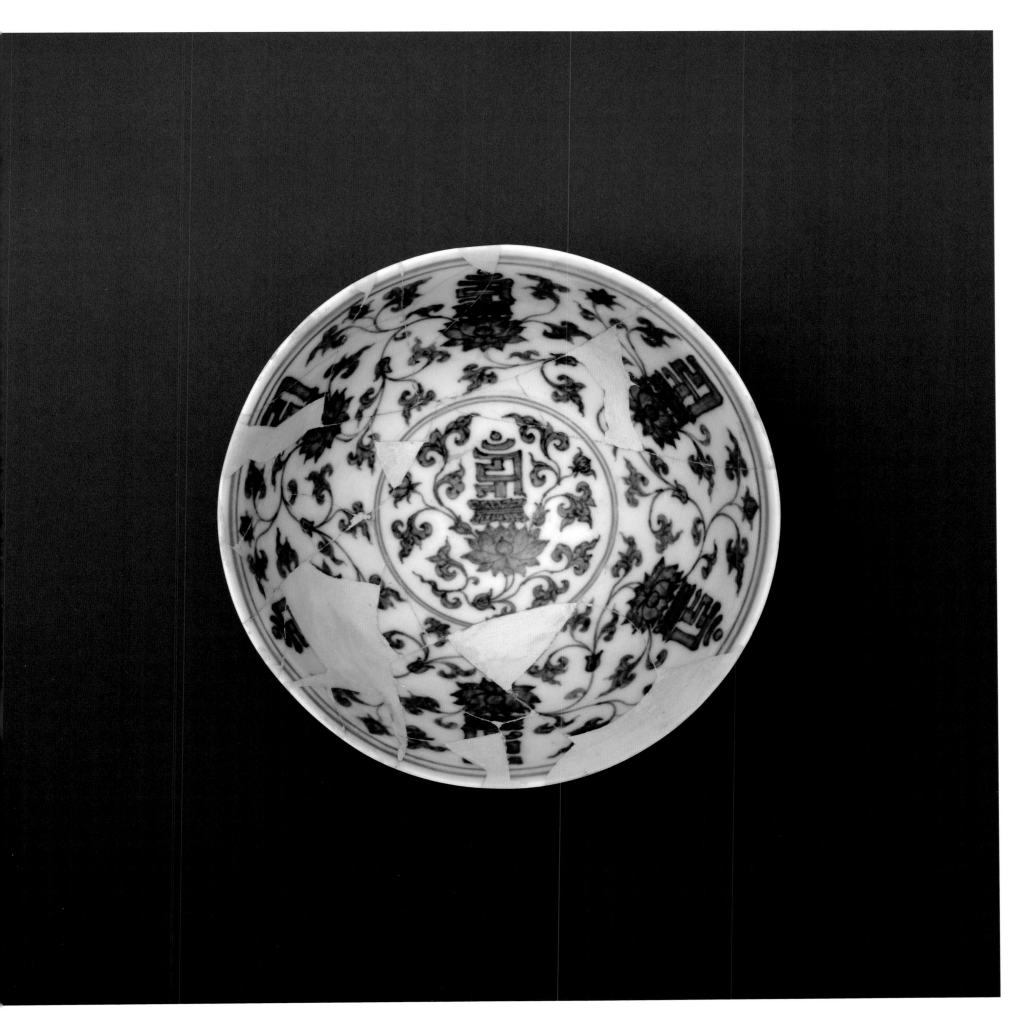

青花内莲池外龙穿花纹碗

明弘治

高 6.7 厘米　口径 15.2 厘米　足径 5.4 厘米

江西省景德镇市公安局移交，景德镇御窑博物馆藏

碗撇口、深弧壁、圈足。通体内外和圈足内均施白釉，足端无釉。内、外青花装饰。内壁近口沿处绘桂花锦边饰，腹部绘缠枝花草纹，内底绘莲池小景，外围几何纹边饰。外壁腹部绘龙穿花纹，近足处绘变形莲瓣纹。挖足较深，足墙微内敛。外底署青花楷体"大明弘治年制"六字双行外围双圈款。（万淑芳）

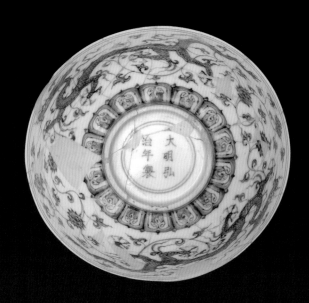

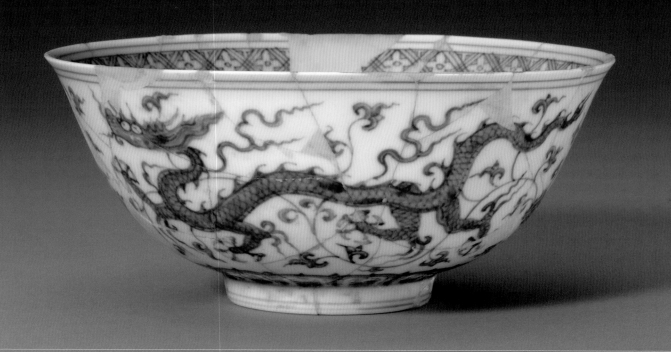

Blue and white bowl with design of lotus pond inside and dragon among flowers outside
Hongzhi Period, Ming Dynasty, Height 6.7cm mouth diameter 15.2cm foot diameter 5.4cm, Allocated by Public Security Bureau of Jingdezhen in Jiangxi Province, collected by the Imperial Kiln Museum of Jingdezhen

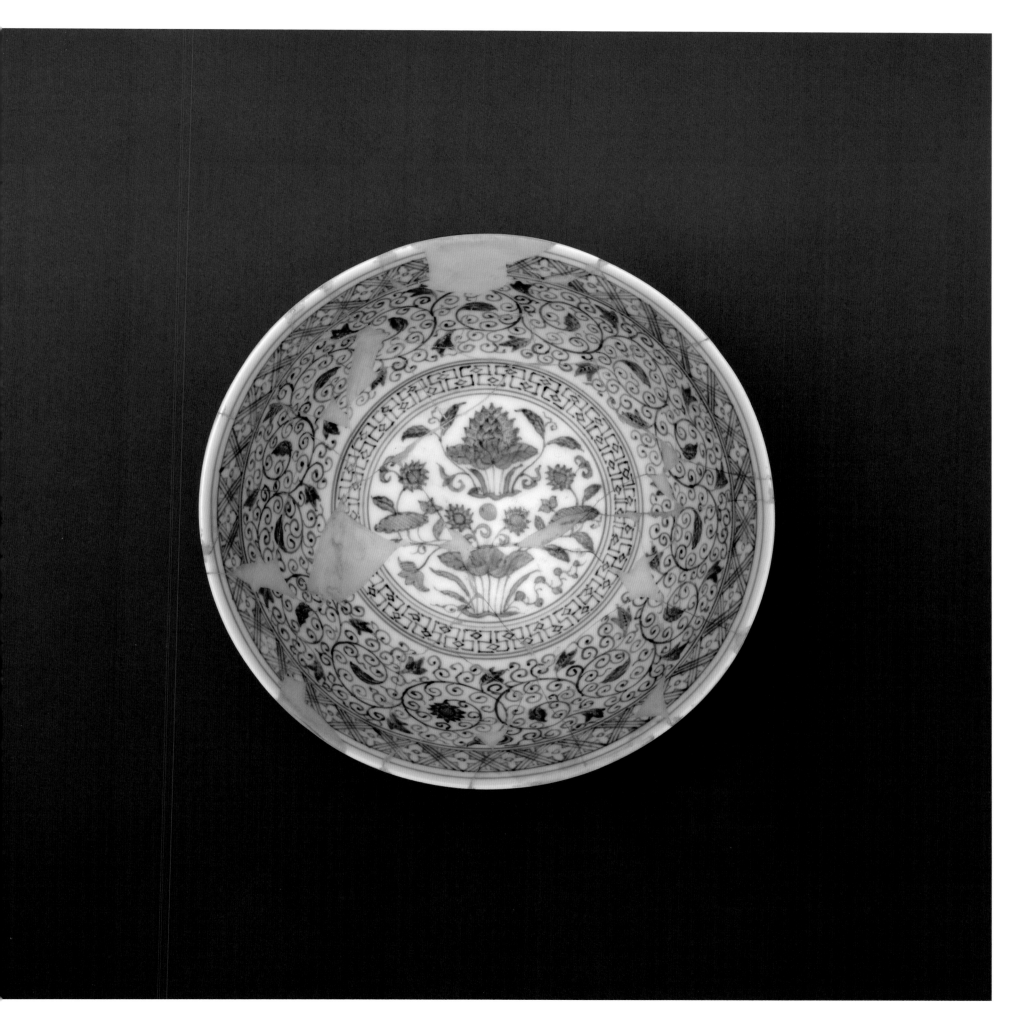

13 青花内云龙外缠枝莲托八吉祥纹碗

明弘治

高 8.2 厘米　口径 18.9 厘米　足径 7.1 厘米

江西省景德镇市公安局移交，景德镇御窑博物馆藏

碗撇口、深弧壁、圈足。胎薄、质坚、洁白细腻。通体内、外和圈足内均施白釉，釉面平整，足端无釉。内、外青花装饰。内壁近口沿处画青花弦线两道，腹部绘四条形态各异的龙纹，间以"壬"字形云纹。内底青花双圈内绘云龙纹。外壁近口沿处画青花弦线两道，腹部绘缠枝莲托八吉祥纹。足内墙近直，足外墙微内敛。外底署青花楷体"大明弘治年制"六字双行外围双圈款。（韦有明）

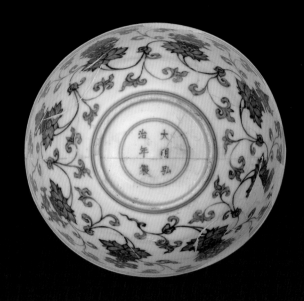

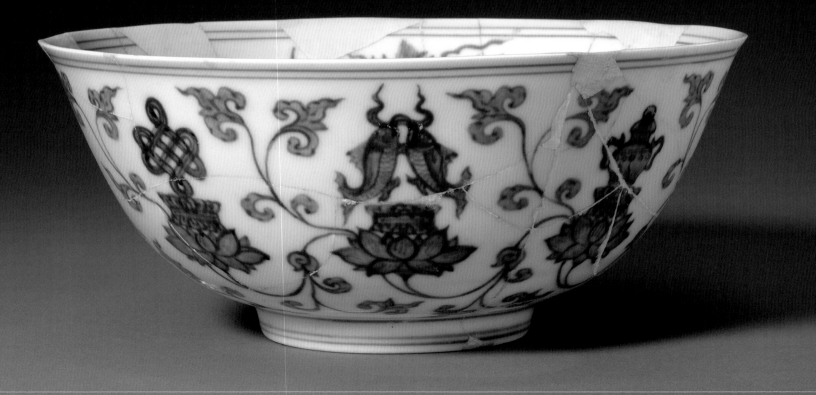

Blue and white bowl with design of dragon and cloud inside, entwined lotus and the Eight Auspicious Symbols outside
Hongzhi Period, Ming Dynasty, Height 8.2cm mouth diameter 18.9cm foot diameter 7.1cm, Allocated by Public Security Bureau of Jingdezhen in Jiangxi Province, collected by the Imperial Kiln Museum of Jingdezhen

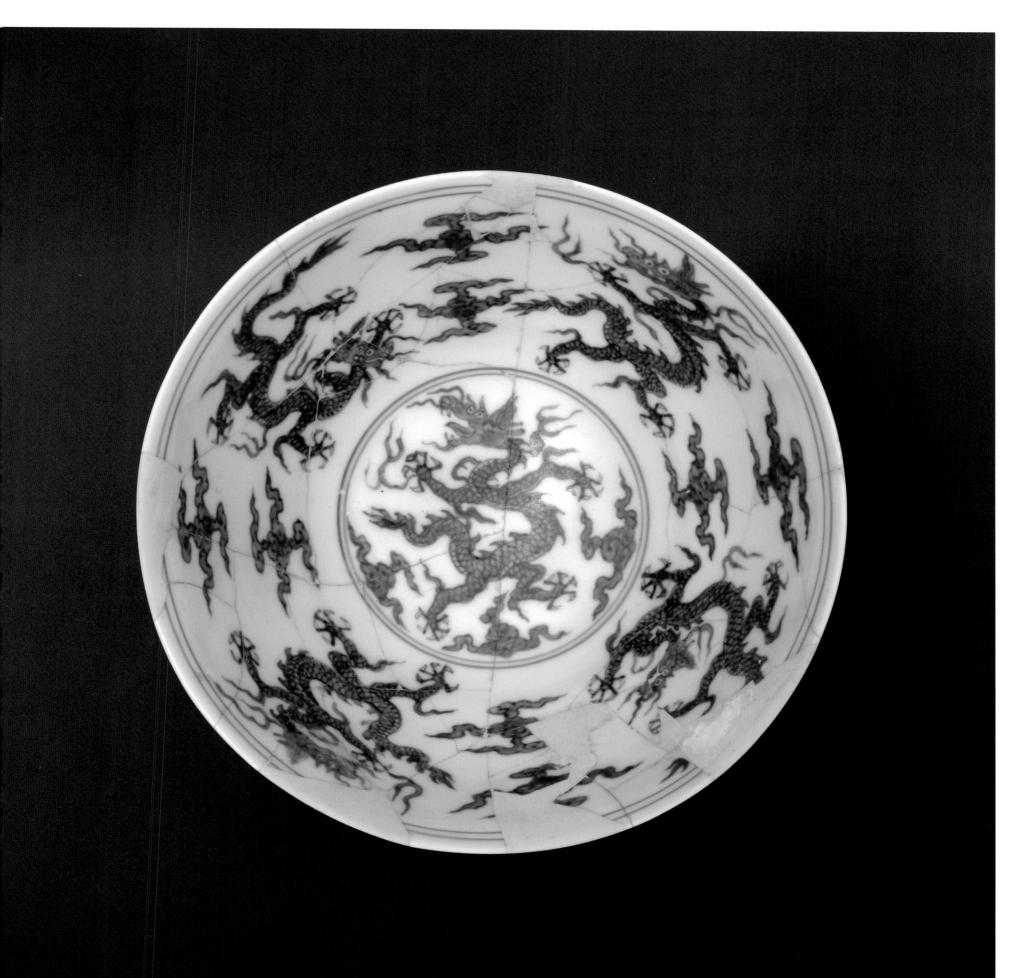

14 青花狮子戏球纹碗

明弘治

高 7.1 厘米　口径 14.8 厘米　足径 5.3 厘米

江西省景德镇市公安局移交，景德镇御窑博物馆藏

碗敞口、深弧壁、圈足。外壁以青料绘四只狮子，间以四个绣球。外壁近口沿处和圈足外墙各画青花弦线两道。内底绘云龙纹，龙纹外围卷草纹边饰。内壁近口沿处绘桂花锦边饰。外底署青花楷体"大明弘治年制"六字双行外围双圈款。（李子嵬）

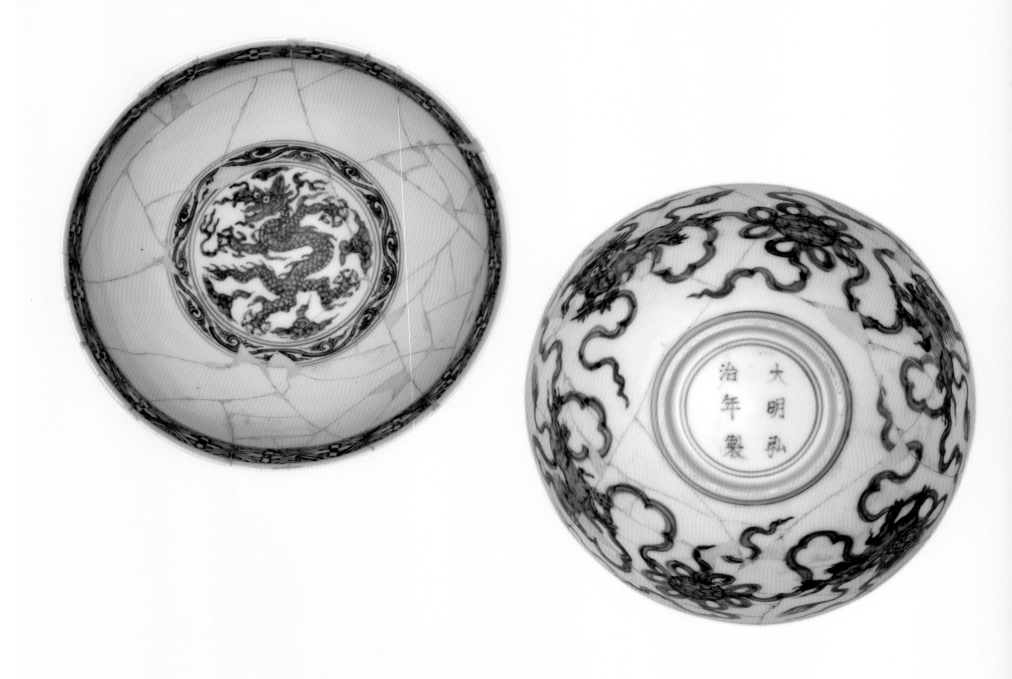

Blue and white bowl with design of lion chasing beribboned ball
Hongzhi Period, Ming Dynasty, Height 7.1cm mouth diameter 14.8cm foot diameter 5.3cm, Allocated by Public Security Bureau of Jingdezhen in Jiangxi Province, collected by the Imperial Kiln Museum of Jingdezhen

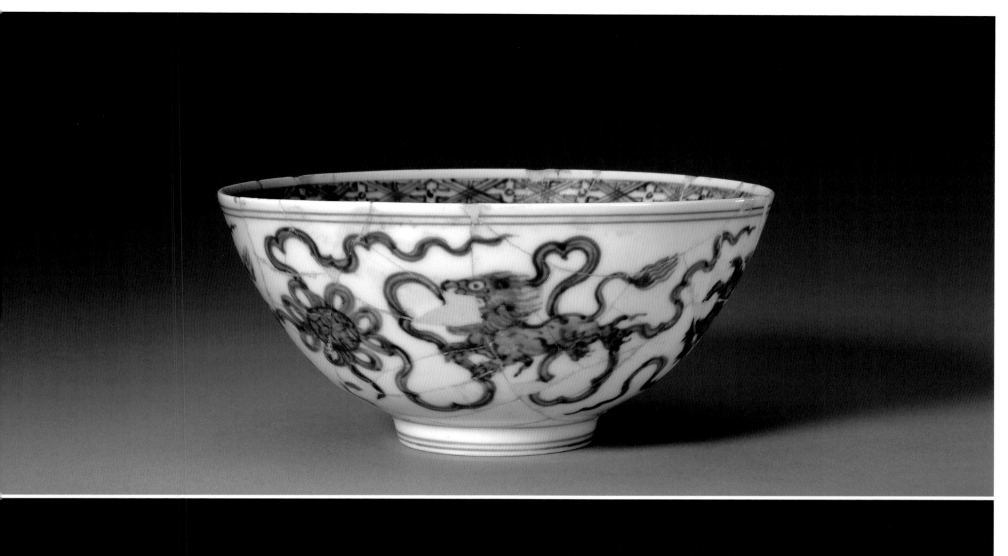
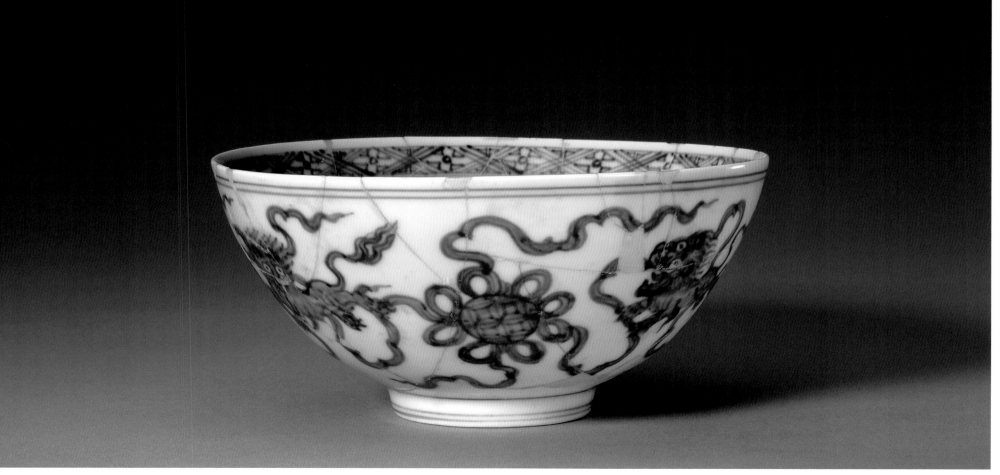

青花折枝葡萄纹碗

明弘治
高 6.9 厘米　口径 12.5 厘米　足径 6.1 厘米
故宫博物院藏

碗敞口、深弧壁、圈足。内、外青花装饰。内、外壁近口沿处各画弦线两道，外壁腹部绘折枝葡萄纹两组。圈足内施白釉，无款识。圈足内釉色较之器身釉色更加洁白。

此碗造型敦厚古朴、釉面白中泛青，具有典型的明代瓷器特征。（赵聪月）

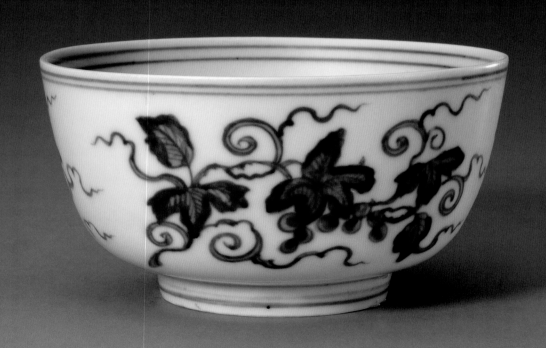

Blue and white bowl with design of branched grape
Hongzhi Period, Ming Dynasty, Height 6.9cm　mouth diameter 12.5cm　foot diameter 6.1cm, Collected by the Palace Museum

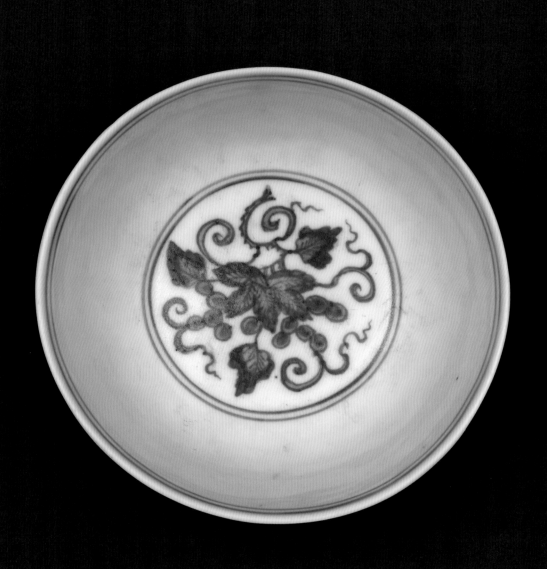

16 青花折枝葡萄纹碗

明弘治

高 6.7 厘米　口径 12.6 厘米　足径 6 厘米

故宫博物院藏

碗敞口、深弧壁、圈足。内、外青花装饰。外壁近口沿处和圈足外墙均画青花双弦线，腹部绘青花折枝葡萄纹。内壁近口沿处画青花双弦线，内底青花双圈内绘折枝葡萄纹。无款识。

（唐雪梅）

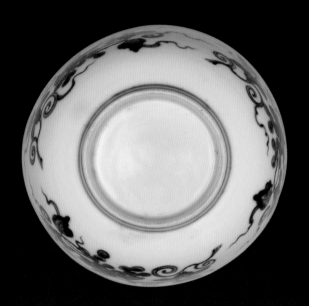

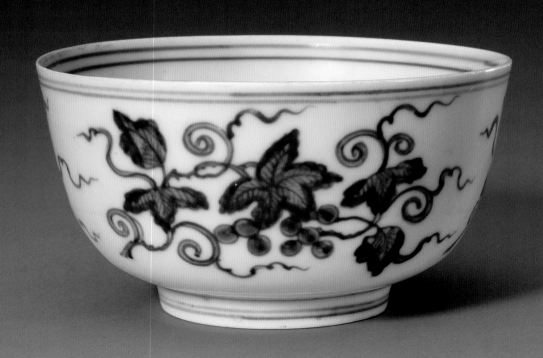

Blue and white bowl with design of branched grape
Hongzhi Period, Ming Dynasty, Height 6.7cm mouth diameter 12.6cm foot diameter 6cm, Collected by the Palace Museum

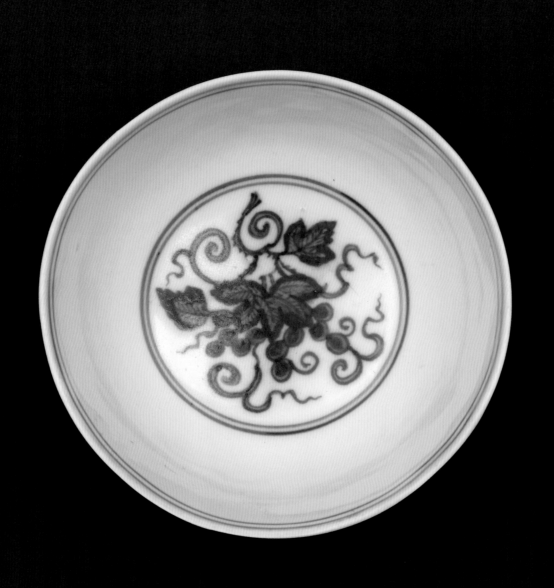

17 青花小鸟栖树图碗

明弘治

高 5.5 厘米　口径 13.5 厘米　足径 4.6 厘米

2000 年江西省景德镇市御窑遗址出土，景德镇御窑博物馆藏

碗撇口、深弧壁、圈足。内、外青花装饰。内、外近口沿处均画青花双弦线。内底青花双圈内绘折枝花纹。外壁绘小鸟栖树图，近足处绘湖石纹。圈足内施白釉，无款识。（上官敏）

Blue and white bowl with design of bird on the tree
Hongzhi Period, Ming Dynasty, Height 5.5cm mouth diameter 13.5cm foot diameter 4.6cm, Unearthed at imperial kiln heritage of Jingdezhen in Jiangxi Province in 2000, collected by the Imperial Kiln Museum of Jingdezhen

18 青花梅树图高足碗

明弘治

高 11.4 厘米　口径 16.3 厘米　足径 4.5 厘米

2000 年江西省景德镇市御窑遗址出土，景德镇御窑博物馆藏

碗撇口、深弧壁、瘦底，底下承以外撇中空高足。内、外和高足内均施白釉。内、外青花装饰。内、外壁近口沿处和高足近底处均画弦线两道。外壁和内底青花双圈内均绘梅树图。

岁寒三友是明代御窑瓷器上常见纹饰之一，松、竹、梅经常同时被描绘在一件器物上。此件高足碗仅以梅花一种图案为饰，在明代御窑瓷器上并不常见。（李子嵬）

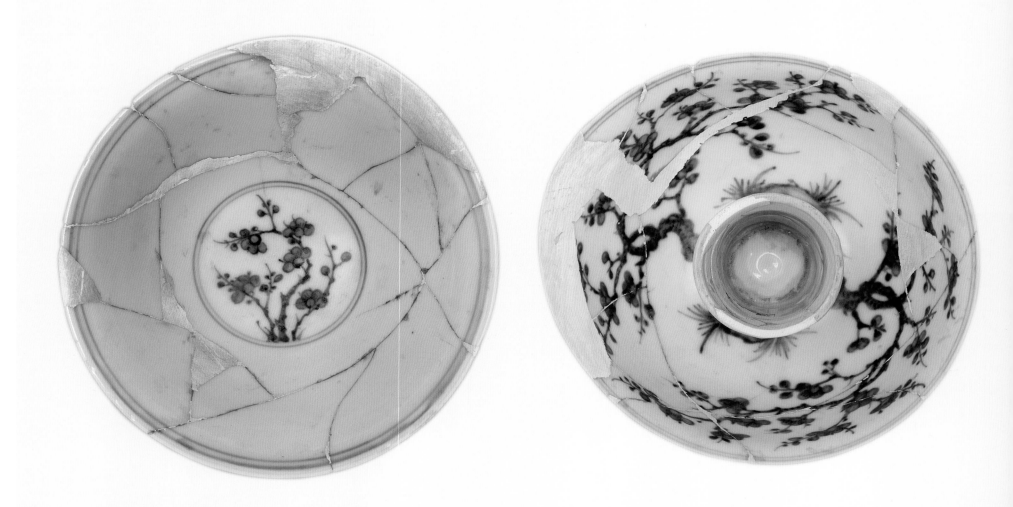

Blue and white bowl with high stem and design of plum blossom tree

Hongzhi Period, Ming Dynasty, Height 11.4cm mouth diameter 16.3cm foot diameter 4.5cm, Unearthed at imperial kiln heritage of Jingdezhen in Jiangxi Province in 2000, collected by the Imperial Kiln Museum of Jingdezhen

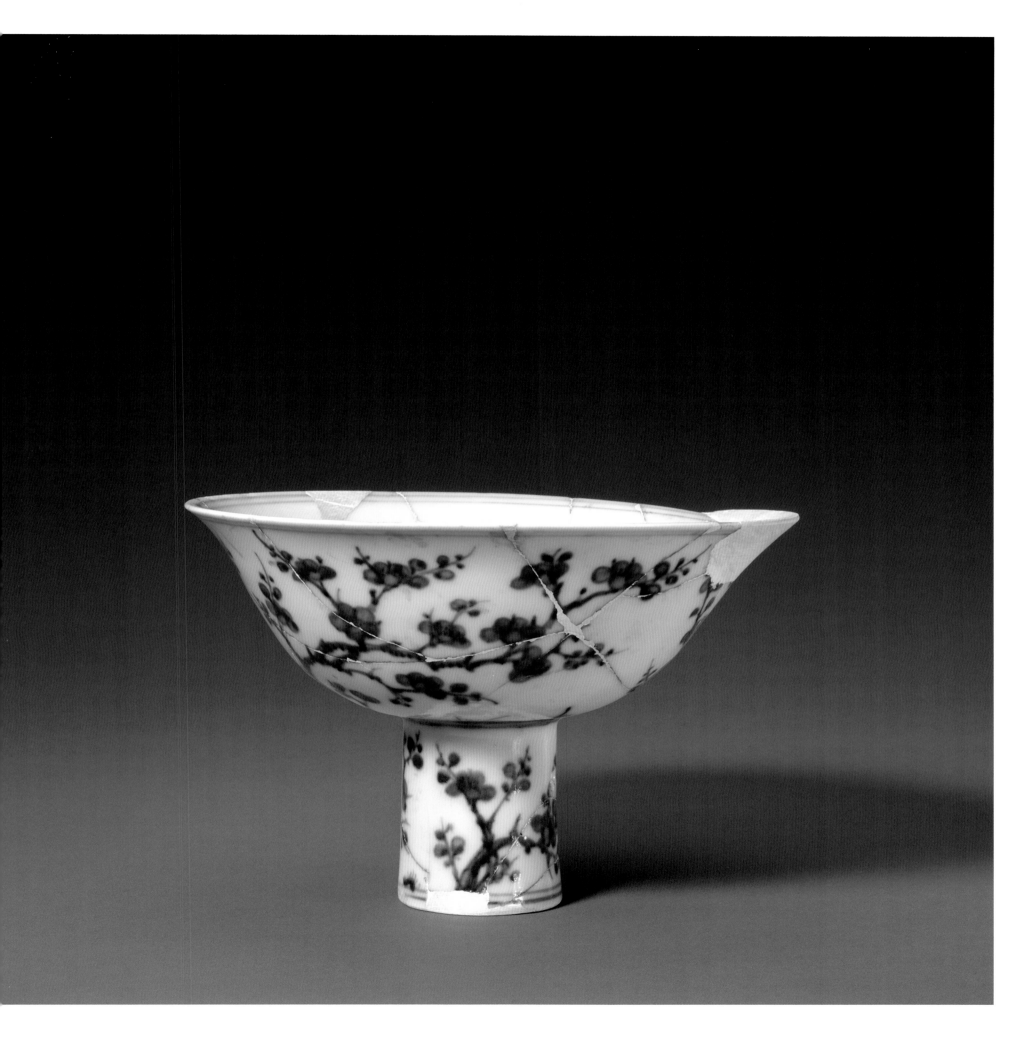

19 青花海水龙纹盘

明弘治

高 4 厘米　口径 20 厘米　足径 12.5 厘米

故宫博物院藏

盘撇口、浅弧壁、圈足。内、外青花装饰。内底青花双圈内绘腾龙出水图。外壁近口沿处绘变形几何纹边饰，腹部绘九条龙腾舞于海浪之间。无款识。（张涵）

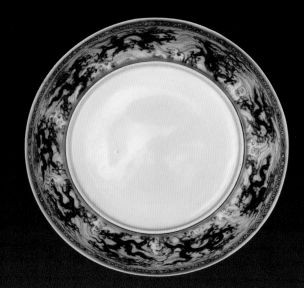

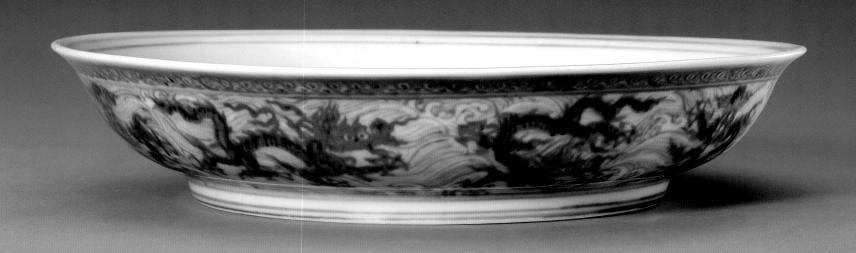

Blue and white plate with design of dragon among waves
Hongzhi Period, Ming Dynasty, Height 4cm mouth diameter 20cm foot diameter 12.5cm, Collected by the Palace Museum

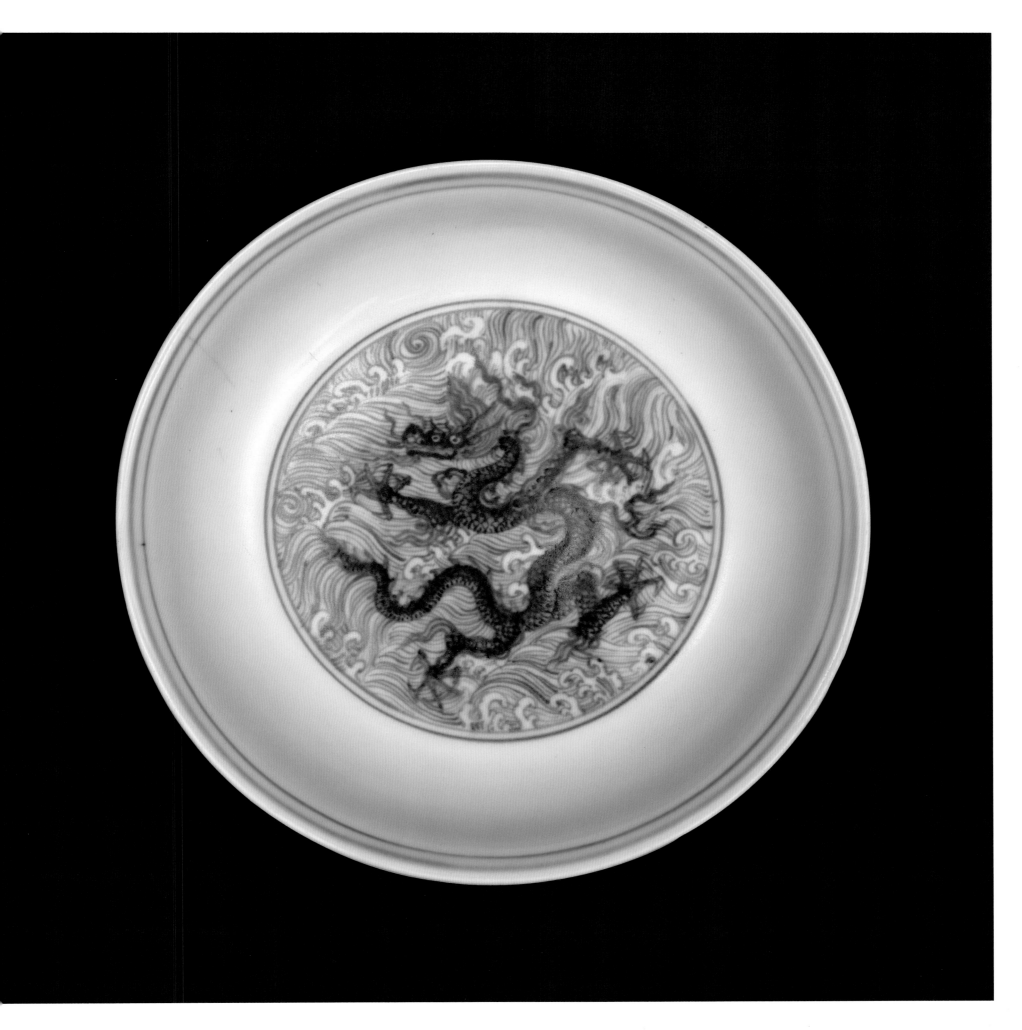

青花云龙纹盘

明弘治
高 3.9 厘米　口径 17.7 厘米　足径 10.5 厘米
故宫博物院藏

盘撇口、浅弧壁、塌底、圈足。内、外青花装饰。内底青花双圈内绘二龙戏珠纹，近口沿处绘海水纹边饰。外壁绘云龙纹两组。外底署青花楷体"大明弘治年制"六字双行外围双圈款。

此盘白釉泛青，青花发色柔和淡雅，构图严谨，云龙纹描画生动，堪称弘治御窑青花瓷器之代表作。（陈润民）

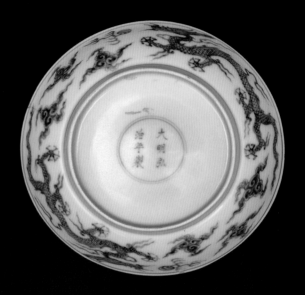

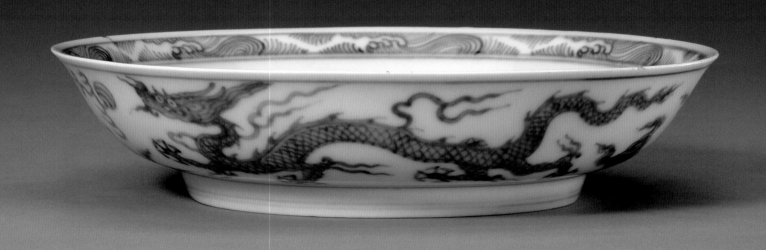

Blue and white plate with design of dragon and cloud
Hongzhi Period, Ming Dynasty, Height 3.9cm mouth diameter 17.7cm foot diameter 10.5cm, Collected by the Palace Museum

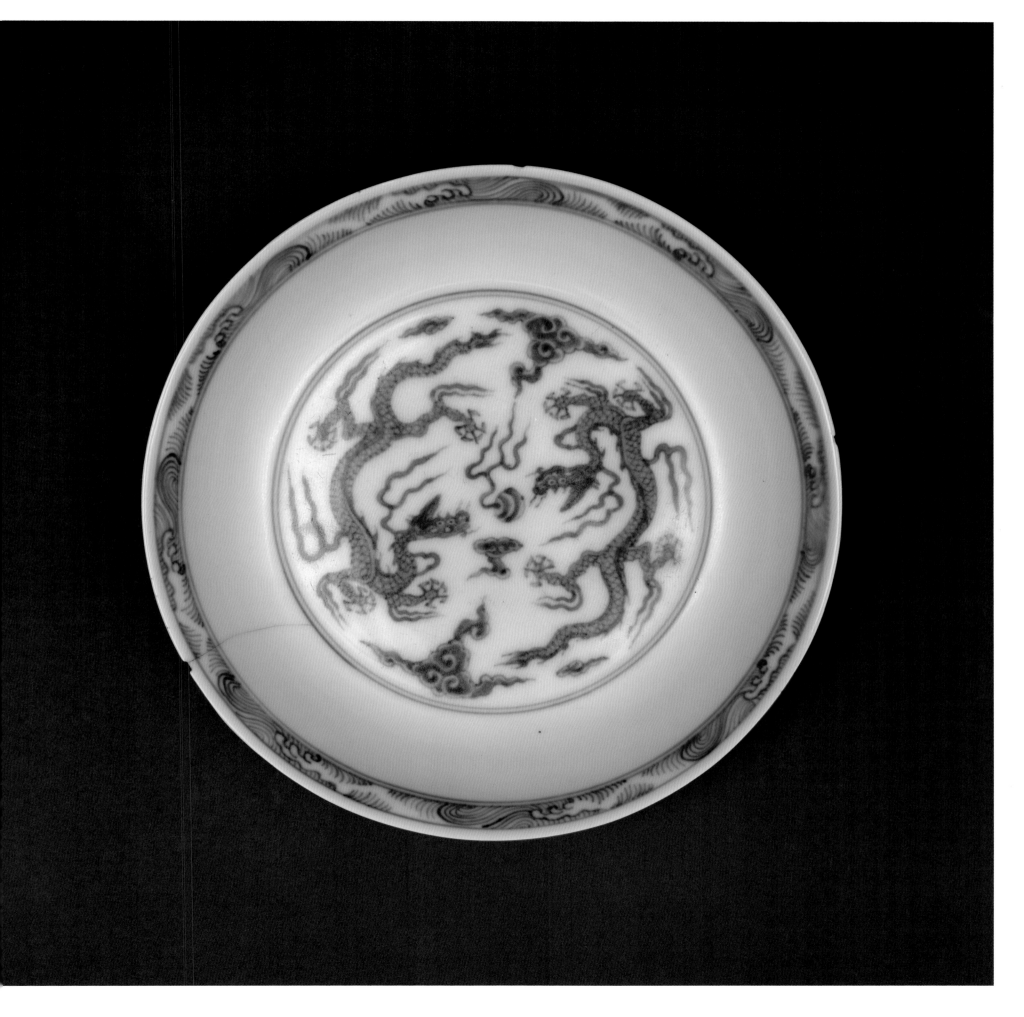

21 青花云龙纹盘

明弘治

高 4.3 厘米　口径 21.3 厘米　足径 12.5 厘米

江西省景德镇市公安局移交，景德镇御窑博物馆藏

盘撇口、浅弧壁、圈足。内、外青花装饰。内壁近口沿处绘海水纹边饰，内底青花双圈内绘双龙戏珠纹。外壁近口沿处画一道弦线，腹部绘两条五爪龙戏珠纹，二龙之间以"壬"字云朵相隔。圈足外墙画两道弦线。外底署青花楷体"大明弘治年制"六字双行外围双圈款。（李佳）

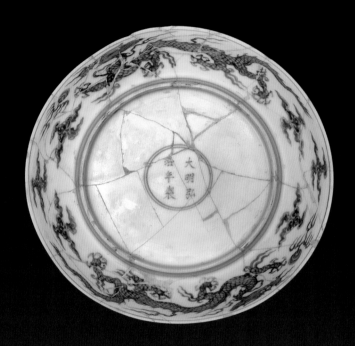

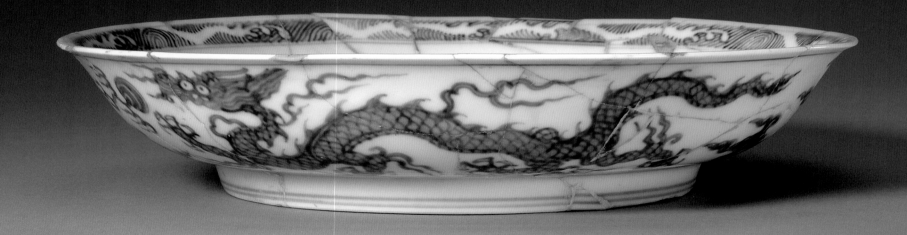

Blue and white plate with design of dragon and cloud
Hongzhi Period, Ming Dynasty, Height 4.3cm mouth diameter 21.3cm foot diameter 12.5cm, Allocated by Public Security Bureau of Jingdezhen in Jiangxi Province, collected by the Imperial Kiln Museum of Jingdezhen

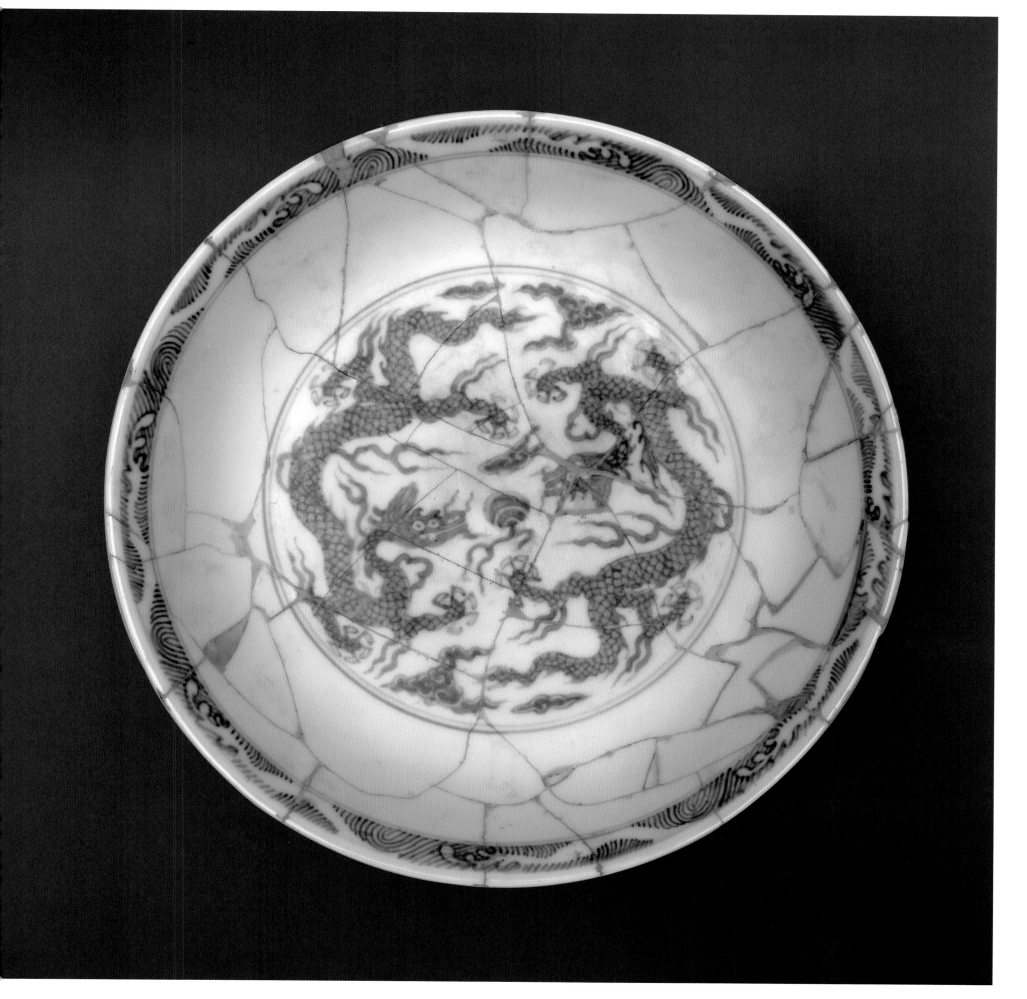

青花云龙纹盘

明弘治

高 4.1 厘米　口径 17.8 厘米　足径 10.8 厘米

2000 年江西省景德镇市御窑遗址出土，景德镇御窑博物馆藏

盘撇口、浅弧壁、圈足。通体内、外和圈足内均施白釉。内、外青花装饰。内壁近口沿处绘卷草纹边饰，内底青花双圈内绘云龙纹。外壁近口沿处和圈足外墙均画有青花弦线，腹部绘双龙戏珠纹，间以祥云朵。外底署青花楷体"大明弘治年制"六字双行外围双圈款。

明孝宗朱祐樘在位期间提倡节俭，多次发出"减供御物品""罢营造器物"等命令。《明史》本纪第十五"孝宗"载："弘治三年冬十一月甲辰，停工役，罢内官烧造瓷器。"可见御窑瓷器被罢免减烧之事早在弘治三年即已出现，后来又屡次出现，致使御器厂出品减少，传世品更显珍稀。（李慧）

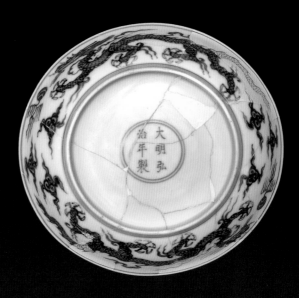

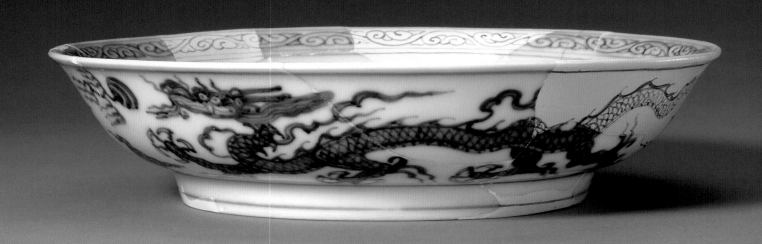

Blue and white plate with design of dragon and cloud
Hongzhi Period, Ming Dynasty, Height 4.1cm mouth diameter 17.8cm foot diameter 10.8cm, Unearthed at imperial kiln heritage of Jingdezhen in Jiangxi Province in 2000, collected by the Imperial Kiln Museum of Jingdezhen

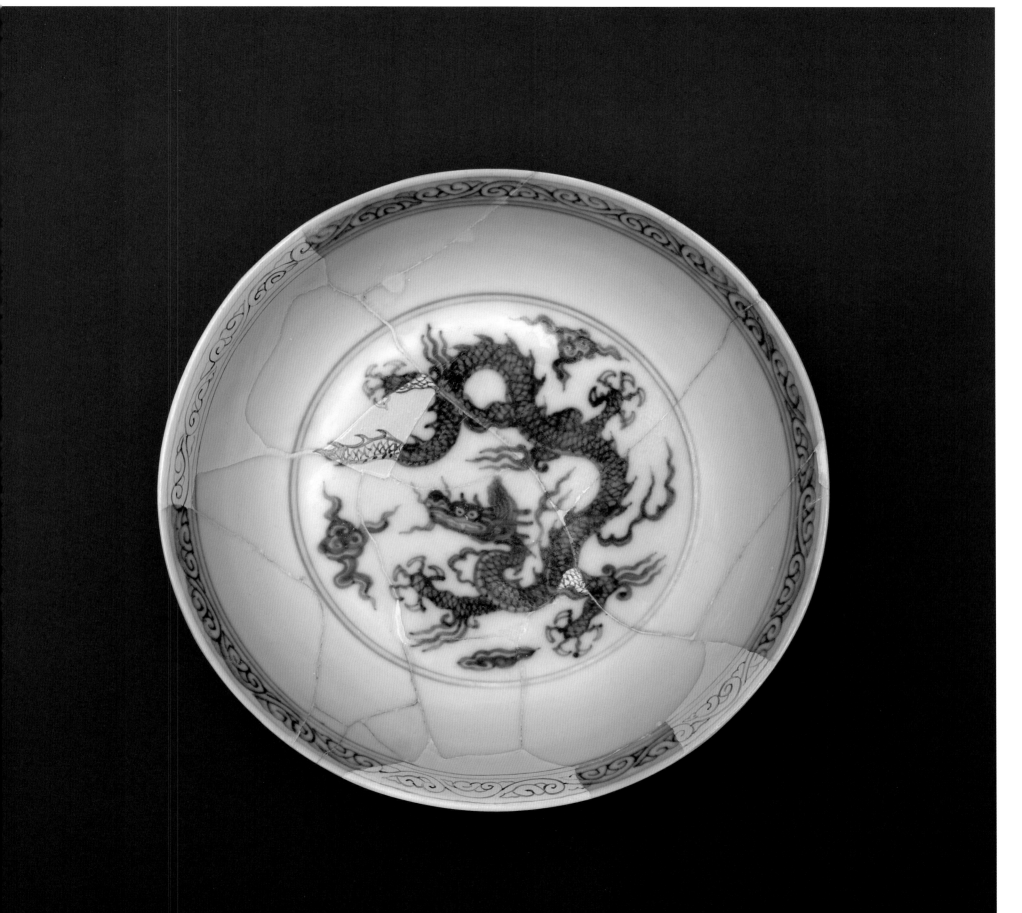

青花云龙纹盘

明弘治

高 4.4 厘米　口径 21.7 厘米　足径 13.4 厘米

江西省景德镇市公安局移交，景德镇御窑博物馆藏

碗敞口、浅弧壁、圈足。内、外青花装饰。内壁近口沿处绘海水纹边饰，内底青花双圈内绘升、降龙戏珠纹。外壁绘两条戏珠龙纹，间饰朵云纹。外底署青花楷体"大明弘治年制"六字双行外围双圈款。

查诸公私典藏，与本品内底之龙纹形象相类者甚少。（李慧）

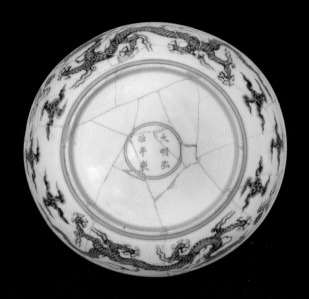

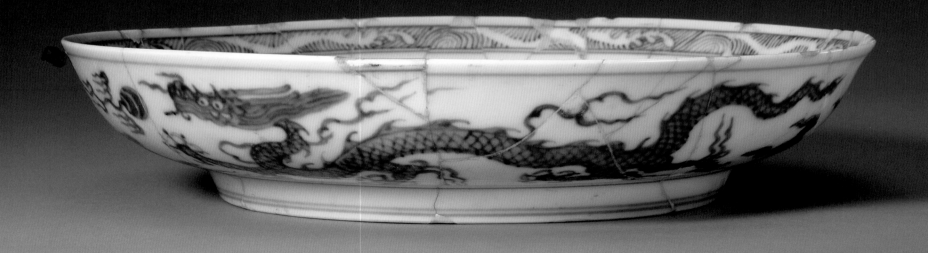

Blue and white plate with design of dragon and cloud
Hongzhi Period, Ming Dynasty, Height 4.4cm　mouth diameter 21.7cm　foot diameter 13.4cm, Allocated by Public Security Bureau of Jingdezhen in Jiangxi Province, collected by the Imperial Kiln Museum of Jingdezhen

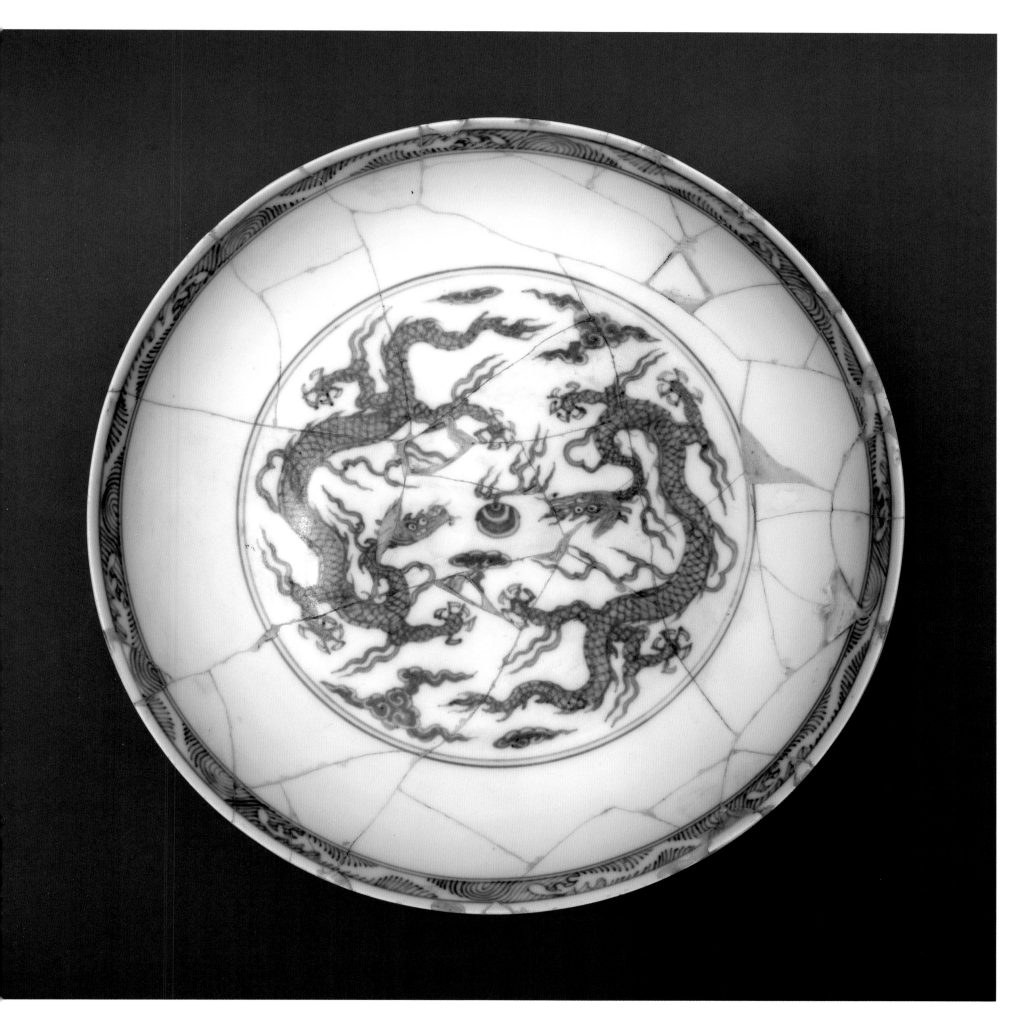

青花云龙纹盘

明弘治

高 4.8 厘米　口径 22 厘米　足径 14.2 厘米

2004 年江西省景德镇市御窑遗址出土，景德镇御窑博物馆藏

盘敞口、浅弧壁、圈足。胎薄，质坚。通体内、外和圈足内均施白釉，足端无釉。内、外青花装饰。内壁近口沿处绘卷草纹边饰，内底青花双圈内绘云龙纹，外壁绘戏珠龙纹。外底署青花楷体"大明弘治年制"六字双行外围双圈款。（韦有明）

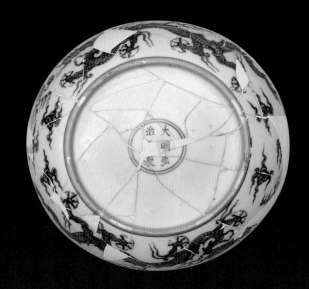

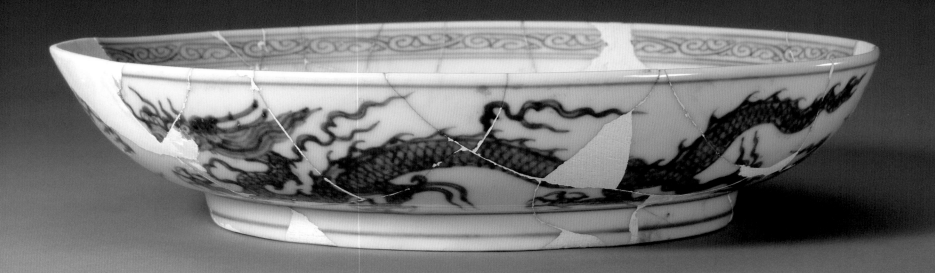

Blue and white plate with design of dragon and cloud
Hongzhi Period, Ming Dynasty, Height 4.8cm mouth diameter 22cm foot diameter 14.2cm, Unearthed at imperial kiln heritage of Jingdezhen in Jiangxi Province in 2004, collected by the Imperial Kiln Museum of Jingdezhen

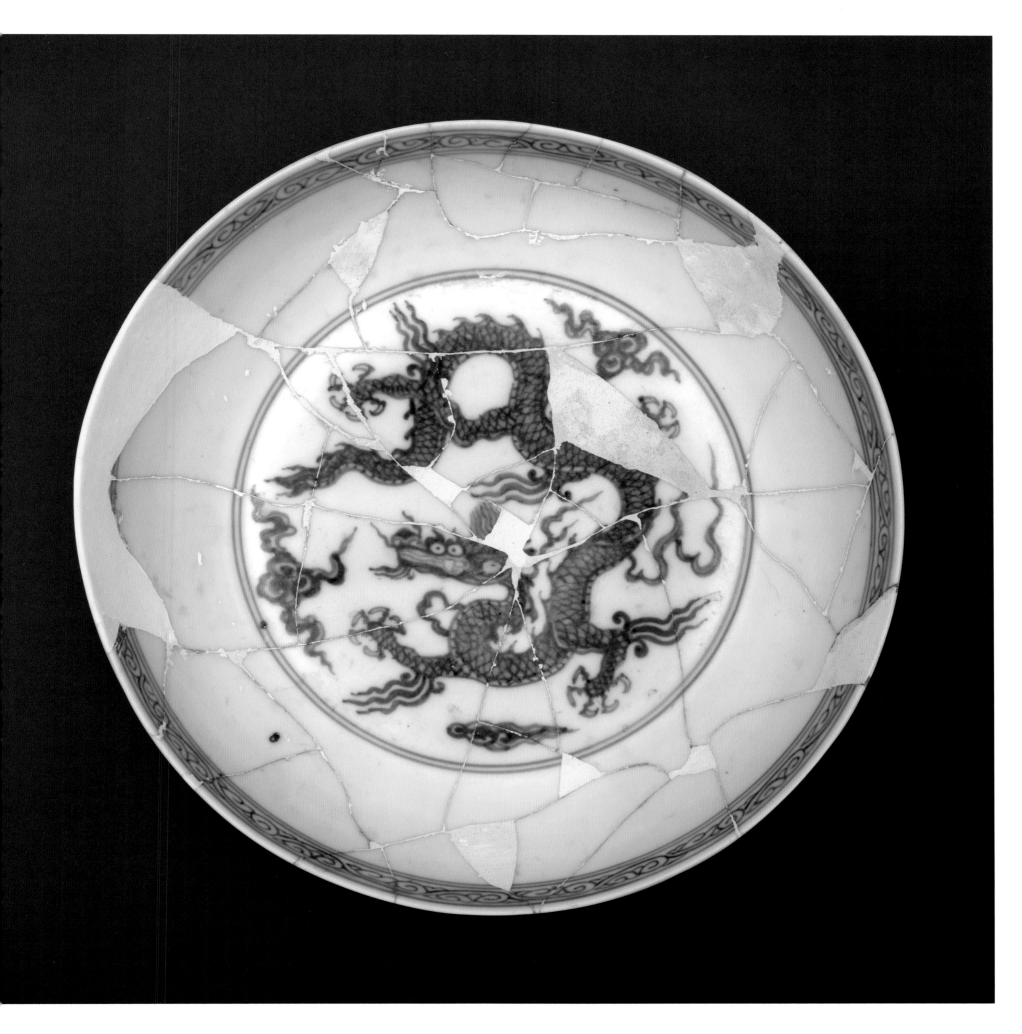

青花内云龙外狮子戏球纹盘

明弘治

高 4.3 厘米　口径 20.5 厘米　足径 12.1 厘米

江西省景德镇市公安局移交，景德镇御窑博物馆藏

盘撇口、浅弧壁、圈足。通体内、外和圈足内均施白釉，足端无釉。内、外青花装饰。内壁近口沿处绘桂花锦边饰，内底绘云龙纹，外围卷草纹边饰。外壁绘四只狮子，间以四个绣球。外壁近口沿处和圈足外墙均画弦线两道。外底署青花楷体"大明弘治年制"六字双行外围双圈款。（李子嵬）

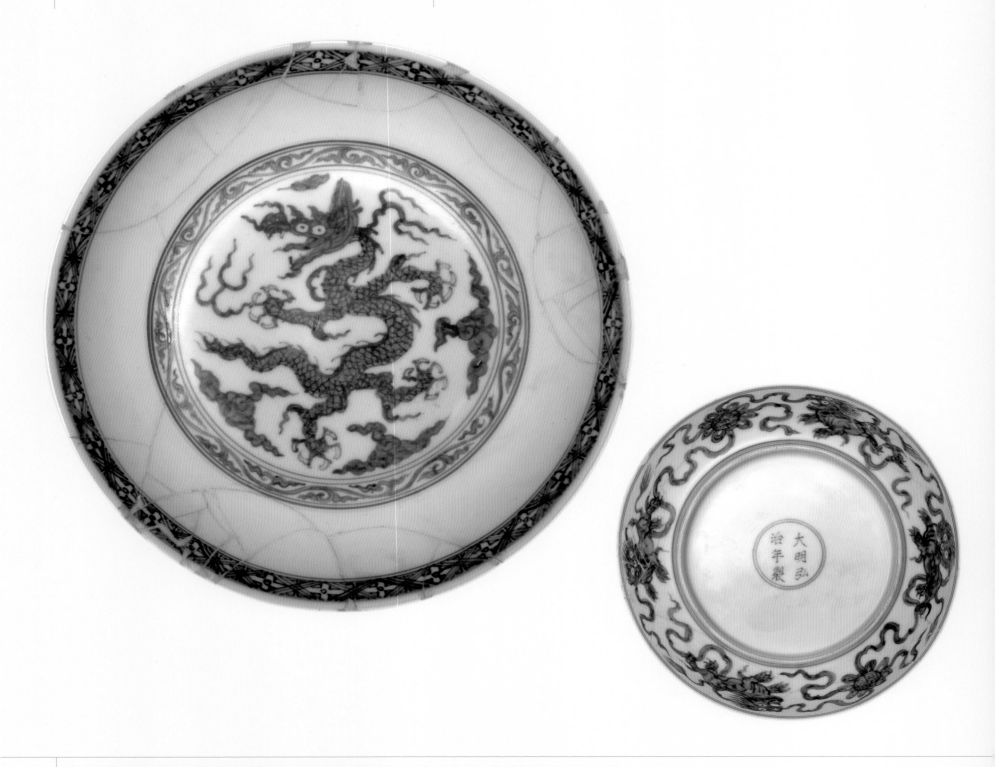

Blue and white plate with design of dragon and cloud inside and lion chasing beribboned ball outside

Hongzhi Period, Ming Dynasty, Height 4.3cm mouth diameter 20.5cm foot diameter 12.1cm, Allocated by Public Security Bureau of Jingdezhen in Jiangxi Province, collected by the Imperial Kiln Museum of Jingdezhen

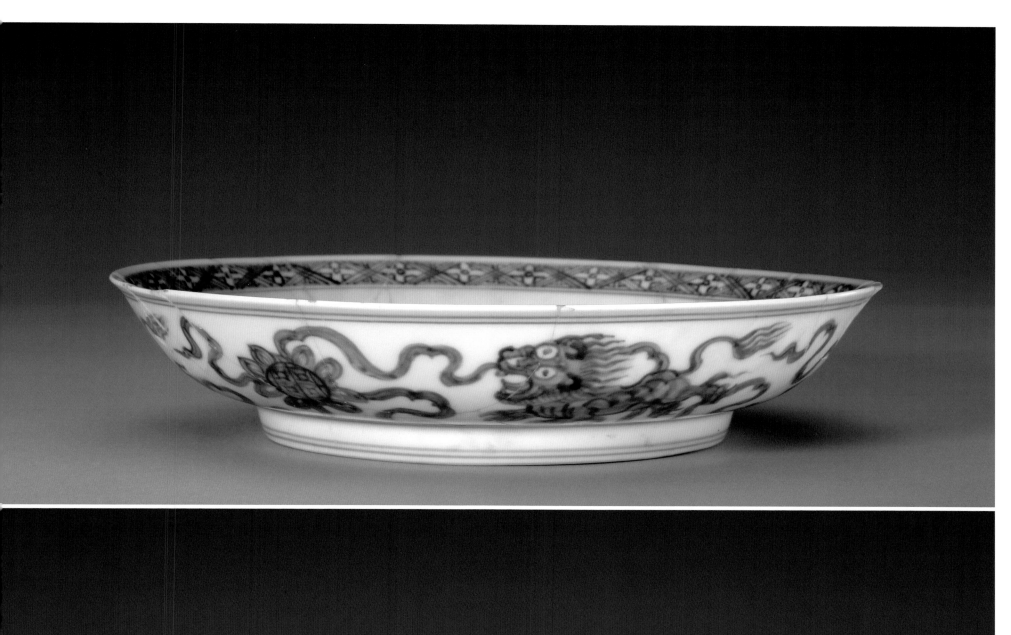
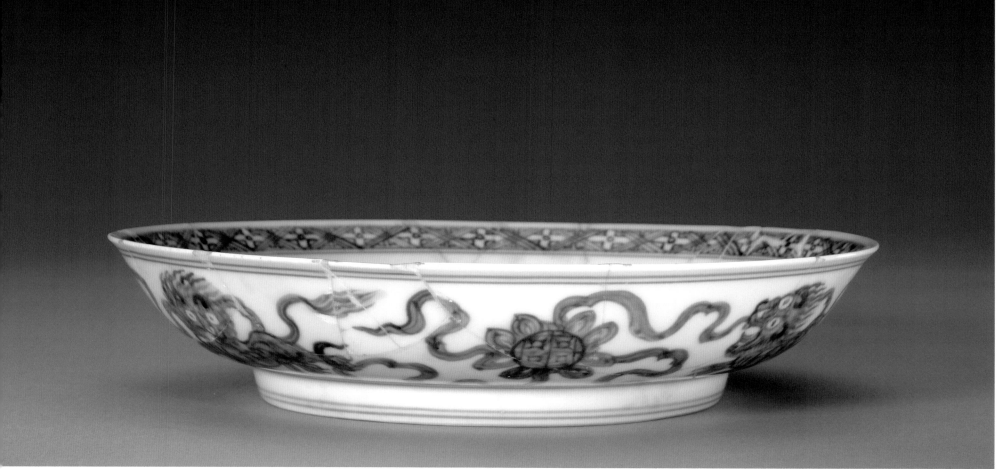

　青花内云龙外缠枝莲托八吉祥纹盘

明弘治

高 3.6 厘米　口径 15.2 厘米　足径 8.4 厘米

江西省景德镇市公安局移交，景德镇御窑博物馆藏

　　盘撇口、浅弧壁、圈足微内收呈倒"八"字形。通体内、外和圈足内均施白釉，足端无釉。内、外青花装饰。内壁绘四条形态不一的升、降龙纹，间以四朵"壬"字形云朵，内底青花双圈内绘云龙纹。外壁绘缠枝莲托八吉祥纹。外底署青花楷体"大明弘治年制"六字双行外围双圈款。（李军强）

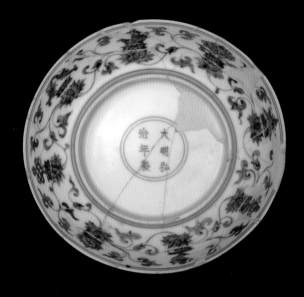

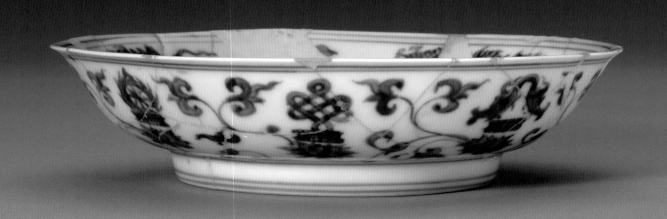

Blue and white plate with design of dragon and cloud inside and entwined lotus and the Eight Auspicious Symbols outside
Hongzhi Period, Ming Dynasty, Height 3.6cm　mouth diameter 15.2cm　foot diameter 8.4cm, Allocated by Public Security Bureau of Jingdezhen in Jiangxi Province, collected by the Imperial Kiln Museum of Jingdezhen

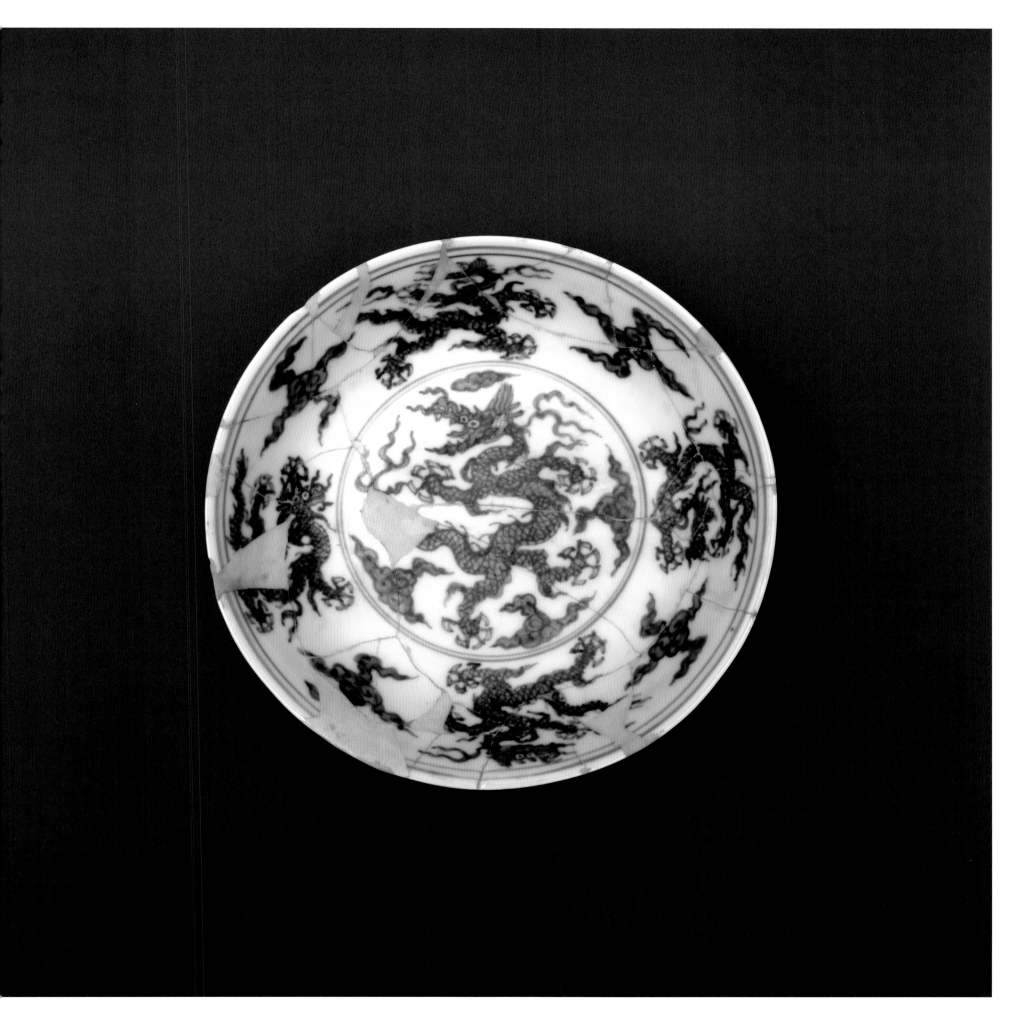

青花内云龙外缠枝莲托八吉祥纹盘

明弘治

高 4.2 厘米　口径 21 厘米　足径 12.3 厘米

江西省景德镇市公安局移交，景德镇御窑博物馆藏

盘撇口、浅弧壁、圈足。通体内、外和圈足内均施白釉，足端无釉。内、外青花装饰。内壁近口沿处画青花弦线两道，腹部绘四条形态各异的升、降龙纹，间以"壬"字形云纹，内底青花双弦线内绘一条在云间腾跃的龙纹。外壁近口沿处和圈足外墙均画两道弦线，腹部绘缠枝莲托八吉祥纹（八吉祥依次为法轮、法螺、宝伞、白盖、莲花、宝瓶、金鱼、盘肠等）。外底署青花楷体"大明弘治年制"六字双行外围双圈款。（刘龙）

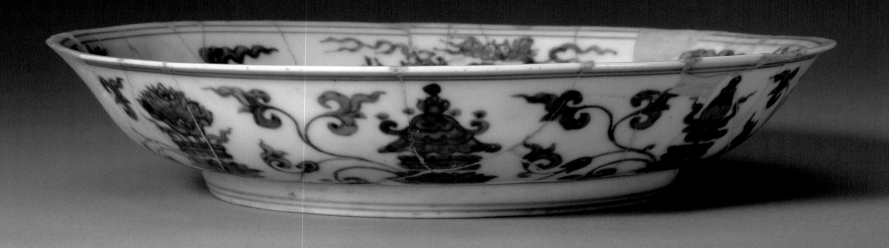

Blue and white plate with design of dragon and cloud inside and lotus and the Eight Auspicious Symbols outside
Hongzhi Period, Ming Dynasty, Height 4.2cm mouth diameter 21cm foot diameter 12.3cm, Allocated by Public Security Bureau of Jingdezhen in Jiangxi Province, collected by the Imperial Kiln Museum of Jingdezhen

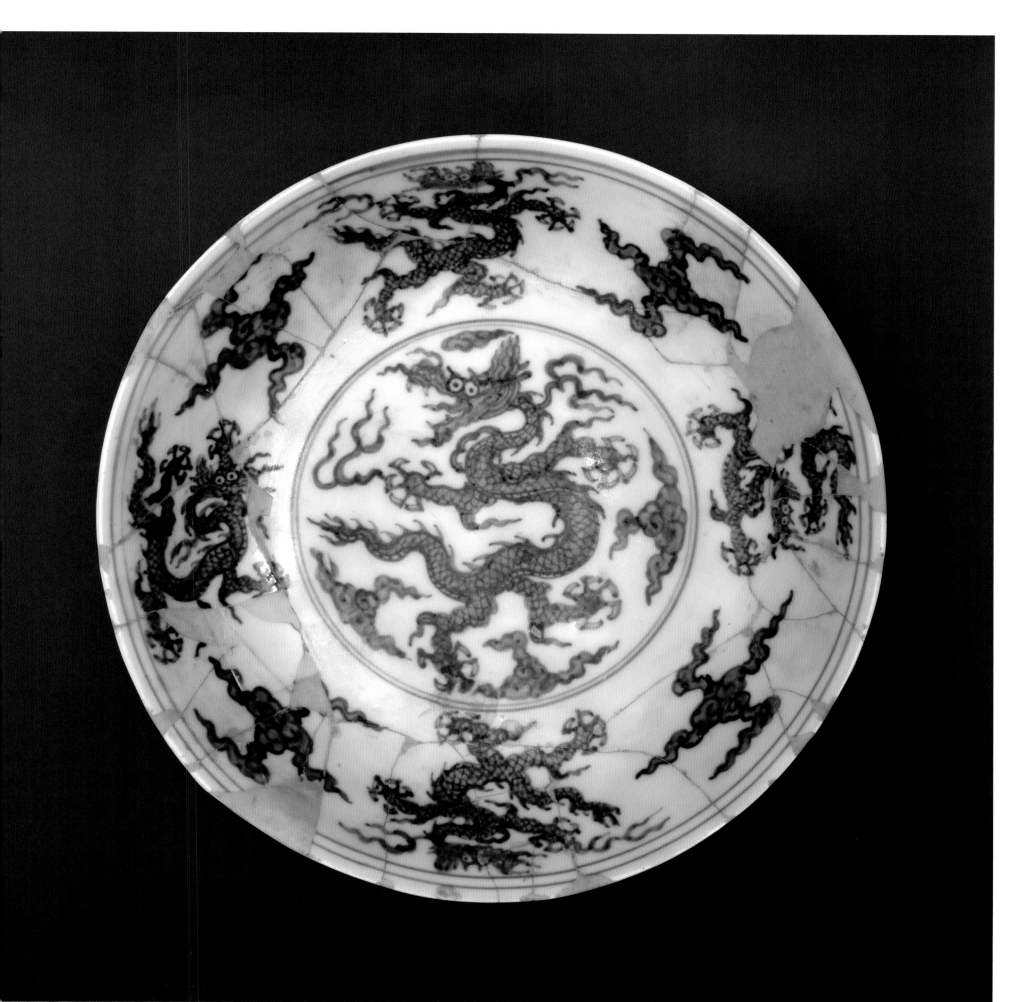

青花内缠枝石榴花外云龙纹盘

明弘治

高 4.6 厘米　口径 20.9 厘米　足径 12.3 厘米

江西省景德镇市公安局移交，景德镇御窑博物馆藏

盘撇口、浅弧壁、圈足。内、外青花装饰。内壁绘缠枝石榴花纹。外壁绘双龙戏珠纹，间以祥云纹。外底署青花楷体"大明弘治年制"六字双行外围双圈款。

此盘底部下塌，颇具时代特征，而后仿者底部往往较平坦。（方婷婷）

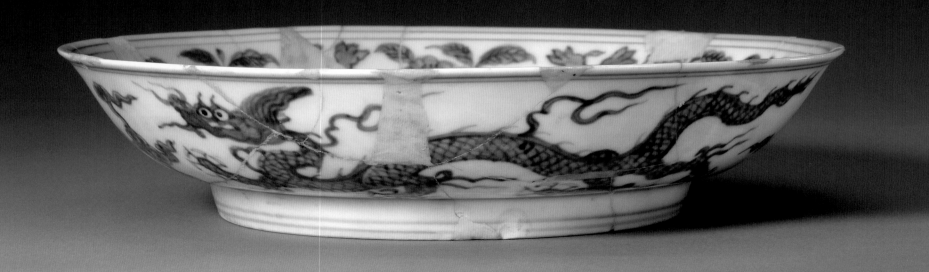

Blue and white plate with design of entwined pomegranate inside and dragon and cloud outside

Hongzhi Period, Ming Dynasty, Height 4.6cm mouth diameter 20.9cm foot diameter 12.3cm, Allocated by Public Security Bureau of Jingdezhen in Jiangxi Province, collected by the Imperial Kiln Museum of Jingdezhen

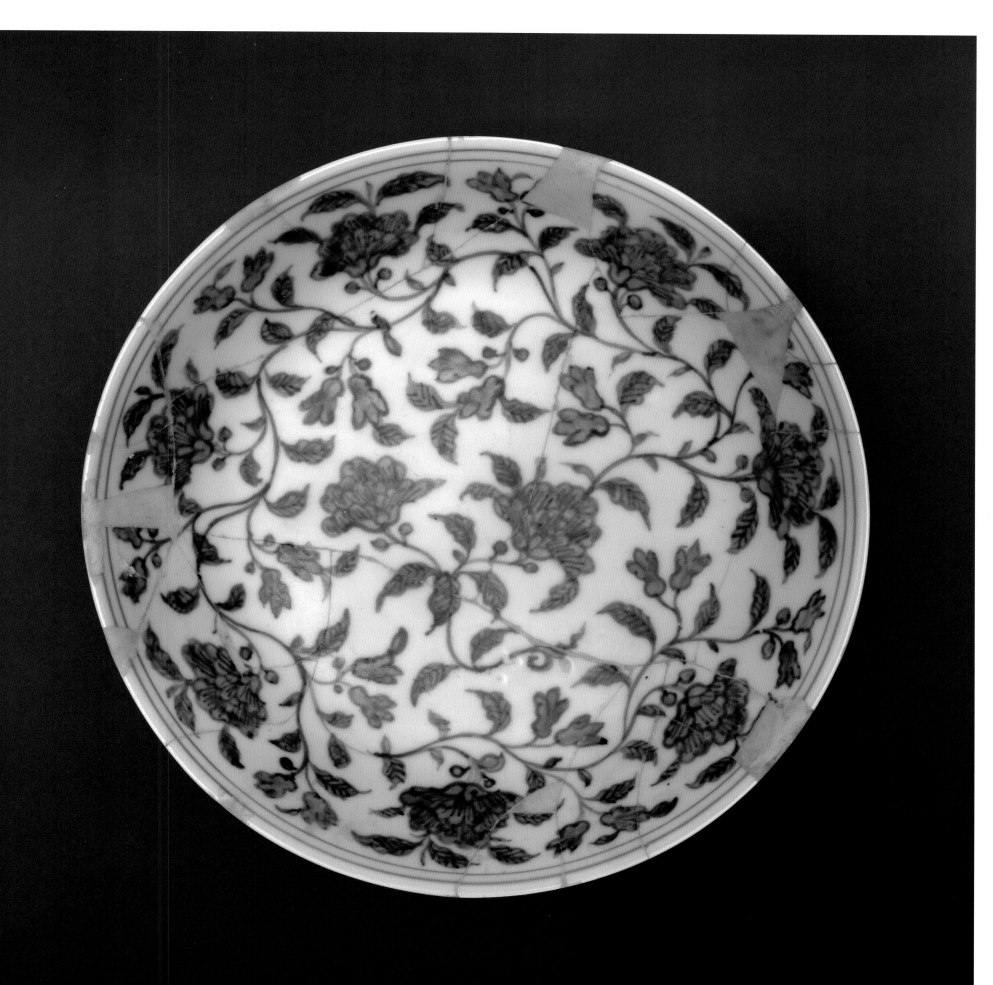

青花内缠枝莲托梵文外龙穿花纹盘

明弘治

高 4.5 厘米　口径 20.8 厘米　足径 12 厘米

江西省景德镇市公安局移交，景德镇御窑博物馆藏

盘撇口、浅弧壁、圈足微内敛。通体内、外和圈足内均施白釉，足端无釉。内、外青花装饰。内壁绘缠枝莲托梵文，内底青花双圈内绘折枝莲托梵文。外壁绘二组龙穿缠枝芍药纹。外底署青花楷体"大明弘治年制"六字双行外围双圈款。（万淑芳）

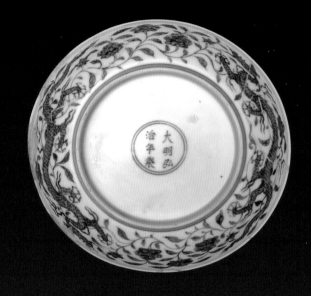

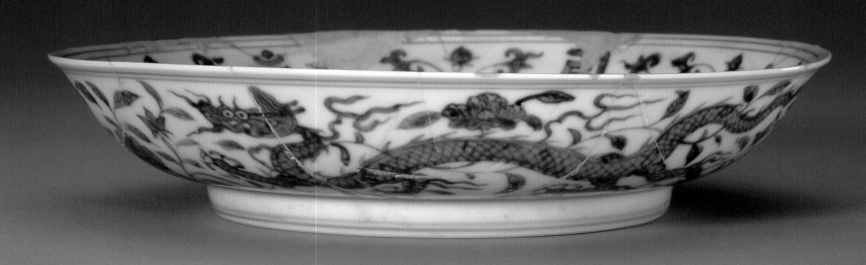

Blue and white plate with design of entwined lotus and Sanskirt inside and dragon among flowers outside
Hongzhi Period, Ming Dynasty, Height 4.5cm mouth diameter 20.8cm foot diameter 12cm, Allocated by Public Security Bureau of Jingdezhen in Jiangxi Province, collected by the Imperial Kiln Museum of Jingdezhen

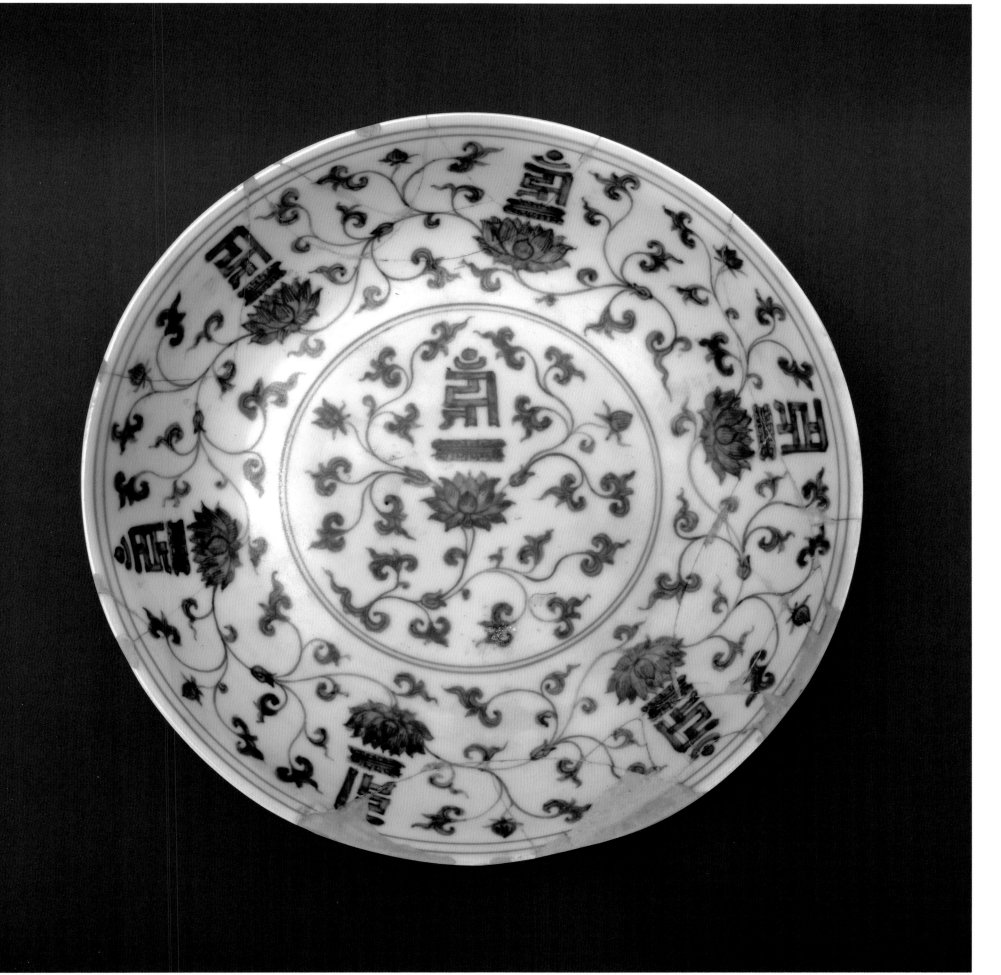

青花内缠枝莲托梵文外龙穿花纹盘

明弘治

高 3.5 厘米　口径 15.1 厘米　足径 8.7 厘米

江西省景德镇市公安局移交，景德镇御窑博物馆藏

盘撇口、浅弧壁、圈足。通体内、外和圈足内均施白釉，足端无釉。内、外青花装饰。内、外壁近口沿处均画青花弦线两道。内壁绘缠枝莲托梵文，内底青花双圈内绘折枝莲托梵文。外壁腹部绘双龙穿缠枝芍药纹。外底署青花楷体"大明弘治年制"六字双行外围双圈款。（肖鹏）

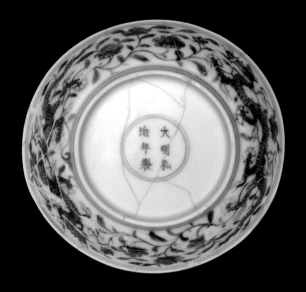

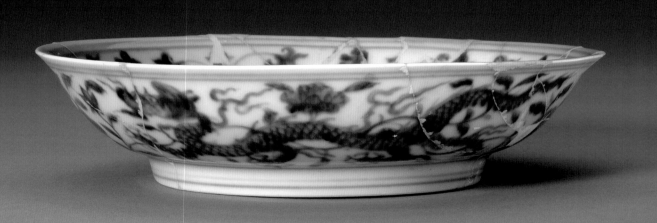

Blue and white plate with design of entwined lotus and Sanskirt inside and dragon among flowers outside
Hongzhi Period, Ming Dynasty, Height 3.5cm mouth diameter 15.1cm foot diameter 8.7cm, Allocated by Public Security Bureau of Jingdezhen in Jiangxi Province, collected by the Imperial Kiln Museum of Jingdezhen

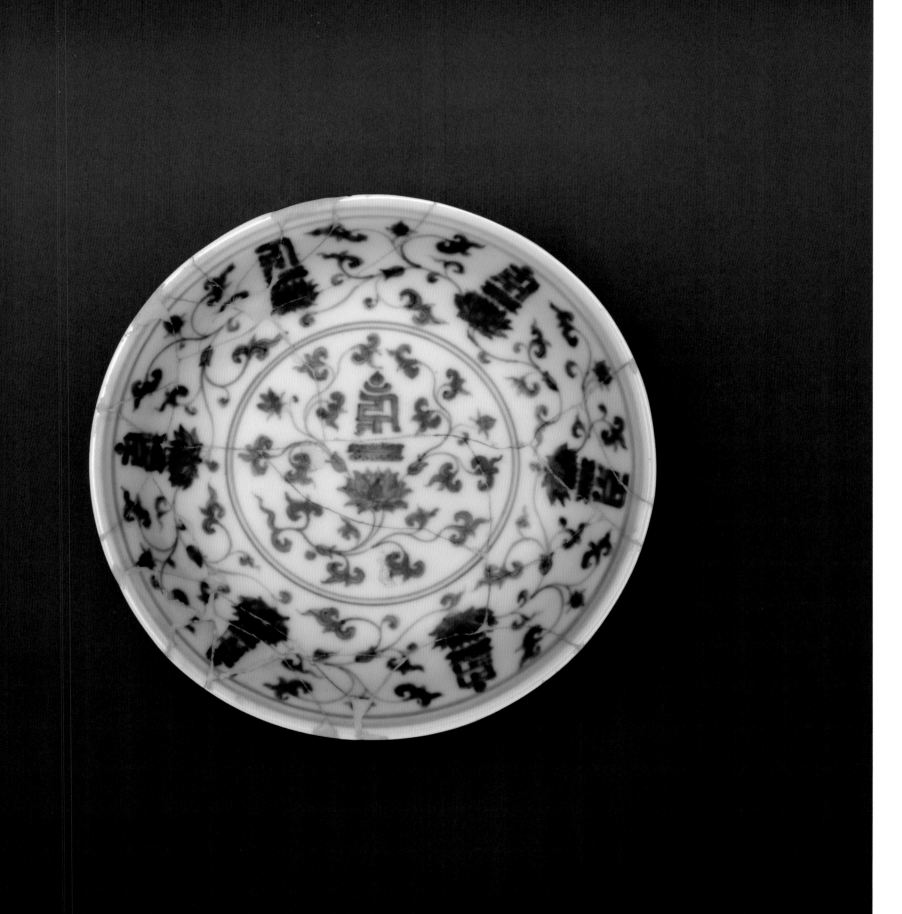

青花龙穿缠枝莲纹盘

明弘治

高 5.2 厘米　口径 26 厘米　足径 16.1 厘米

2000 年江西省景德镇市御窑遗址出土，景德镇御窑博物馆藏

盘撇口、浅弧壁、圈足。通体内、外和圈足内均施白釉，足端无釉。内、外青花装饰。内、外壁近口沿处均画青花双弦线，内底青花双圈内绘一龙穿缠枝莲纹，内壁绘团花八朵。外壁绘二龙穿缠枝莲纹。外底署青花楷体"大明弘治年制"六字双行外围双圈款。（上官敏）

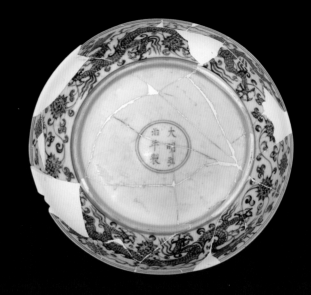

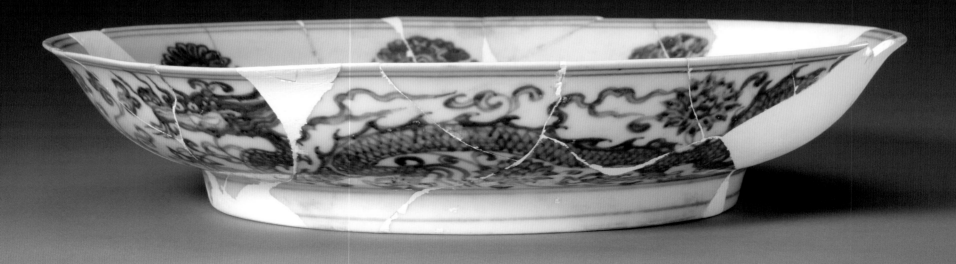

Blue and white plate with design of dragon among flowers
Hongzhi Period, Ming Dynasty, Height 5.2cm mouth diameter 26cm foot diameter 16.1cm, Unearthed at imperial kiln heritage of Jingdezhen in Jiangxi Province in 2000, collected by the Imperial Kiln Museum of Jingdezhen

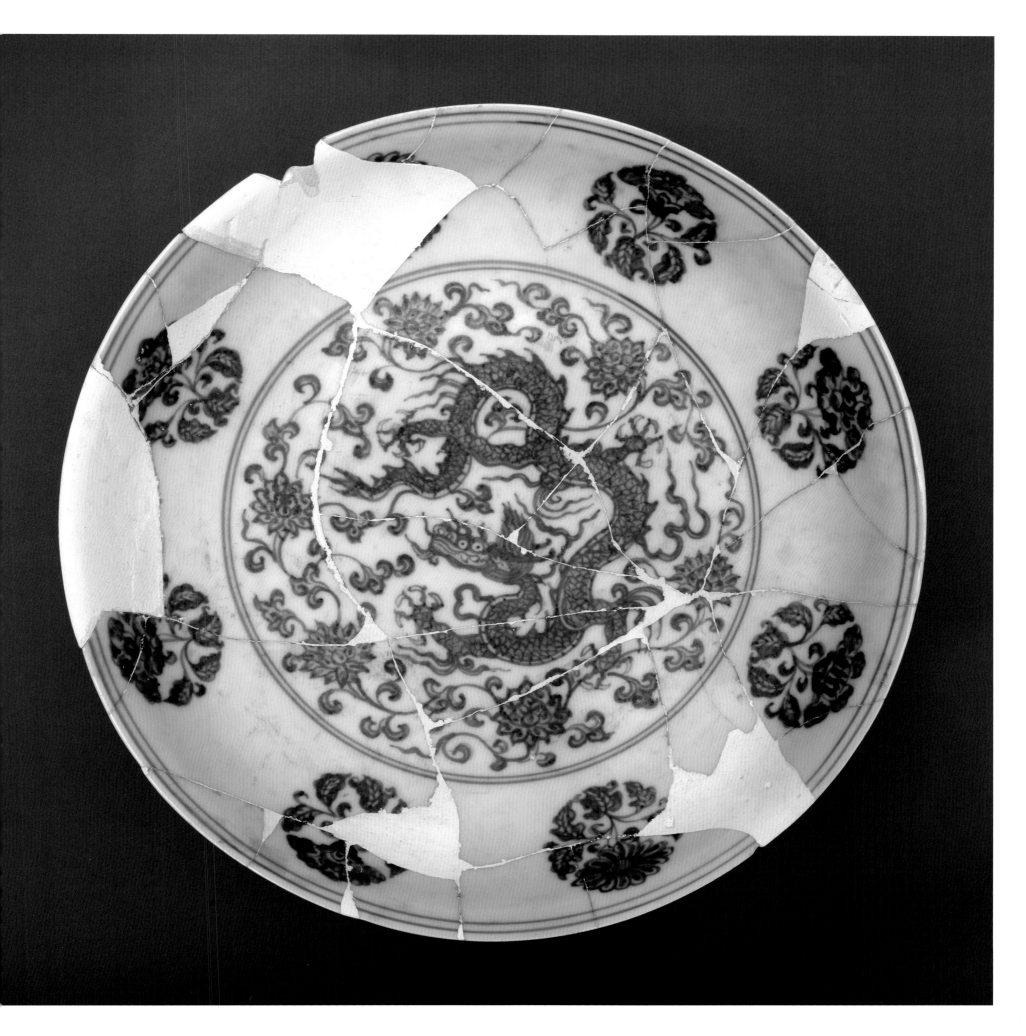

32 青花折枝花果纹盘

明弘治
高 4.8 厘米　口径 25.7 厘米　足径 16.5 厘米
故宫博物院藏

盘撇口、浅弧壁、圈足。通体内、外和圈足内均施白釉，足端无釉。内、外青花装饰。内壁绘折枝石榴、柿子、葡萄和莲花纹，内底青花双圈内绘折枝栀子花纹。外壁绘缠枝牡丹纹。外底署青花楷体"大明弘治年制"六字双行外围双圈款。

此盘所绘纹饰寓意子孙繁盛、事事如意，属于传统的吉祥花果纹。（张涵）

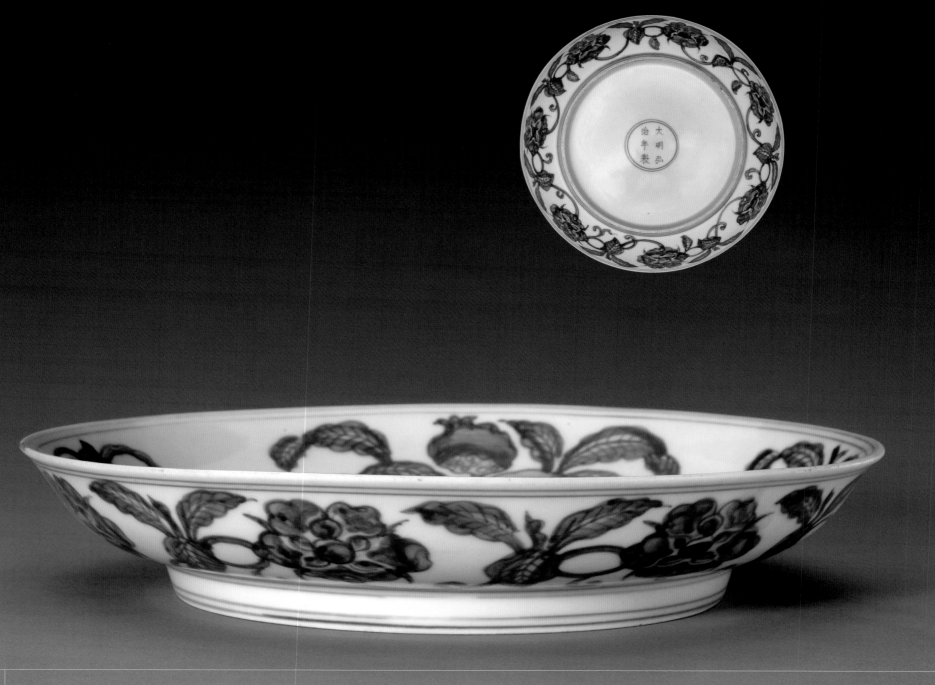

Blue and white plate with design of branched flowers and fruits
Hongzhi Period, Ming Dynasty, Height 4.8cm mouth diameter 25.7cm foot diameter 16.5cm, Collected by the Palace Museum

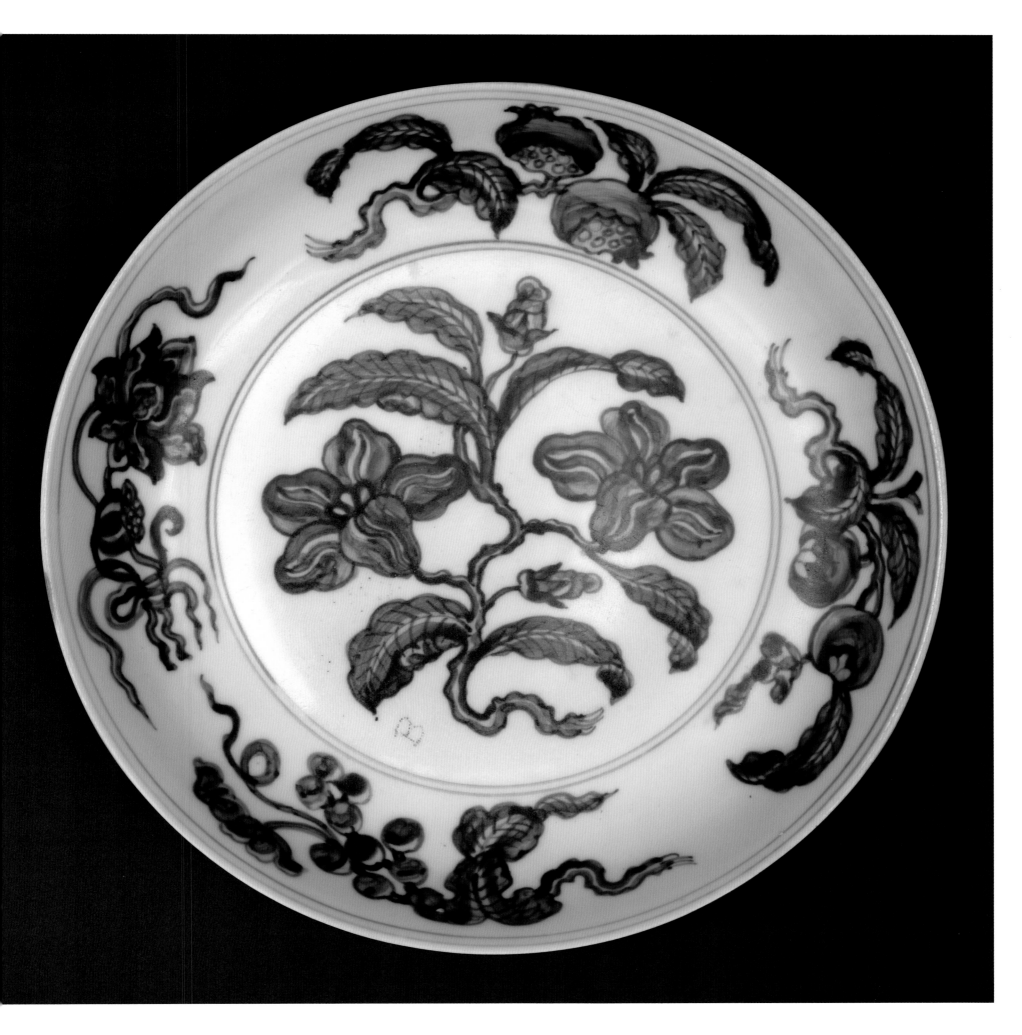

33 青花折枝花果纹盘

明弘治

高 4.7 厘米 口径 26.5 厘米 足径 16.8 厘米

江西省景德镇市公安局移交，景德镇御窑博物馆藏

盘撇口、浅弧壁、圈足。通体内、外和圈足内均施白釉，足端无釉。内、外青花装饰。内壁绘折枝花果纹，分别为石榴、荷花、葡萄和柿子，内底绘折枝栀子花纹。外壁绘缠枝牡丹纹。外底署青花楷体"大明弘治年制"六字双行外围双圈款。（上官敏）

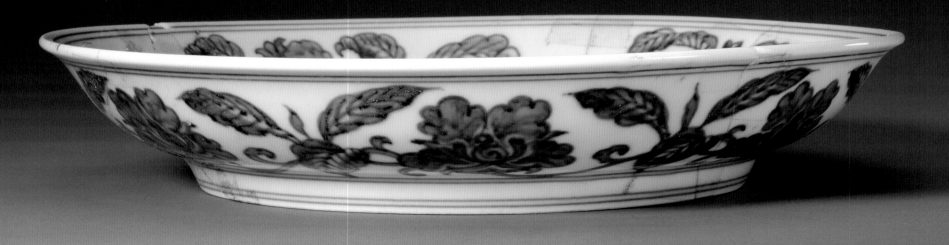

Blue and white plate with design of branched flowers and fruits
Hongzhi Period, Ming Dynasty, Height 4.7cm mouth diameter 26.5cm foot diameter 16.8cm, Allocated by Public Security Bureau of Jingdezhen in Jiangxi Province, collected by the Imperial Kiln Museum of Jingdezhen

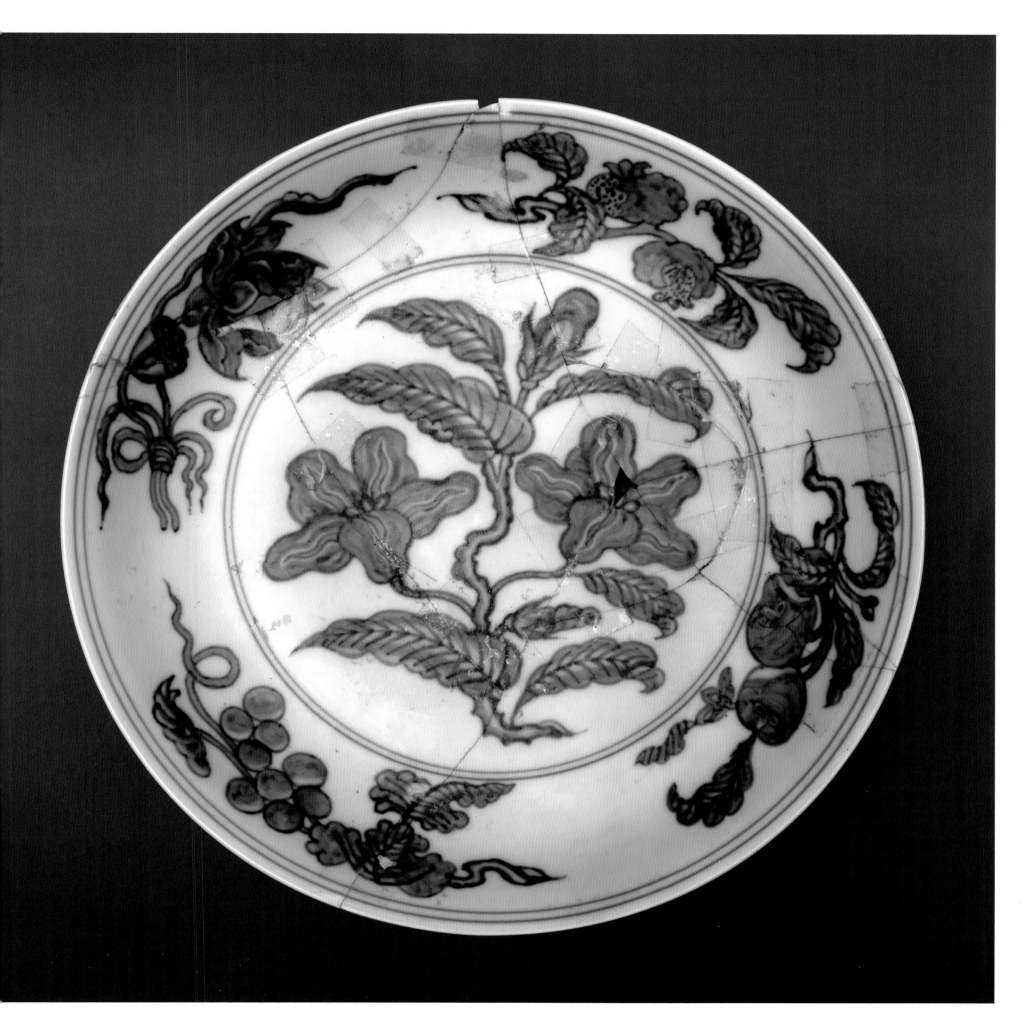

34 青花折枝花果纹盘

明弘治
高 4.5 厘米　口径 20.9 厘米　足径 12.9 厘米
故宫博物院藏

盘撇口、浅弧壁、圈足。通体内、外和圈足内均施白釉，足端无釉。盘内光素，外壁绘青花折枝石榴、桃和花卉纹。外底画青花双圈。无款识。（张涵）

Blue and white plate with design of branched flowers and fruits
Hongzhi Period, Ming Dynasty, Height 4.5cm　mouth diameter 20.9cm　foot diameter 12.9cm, Collected by the Palace Museum

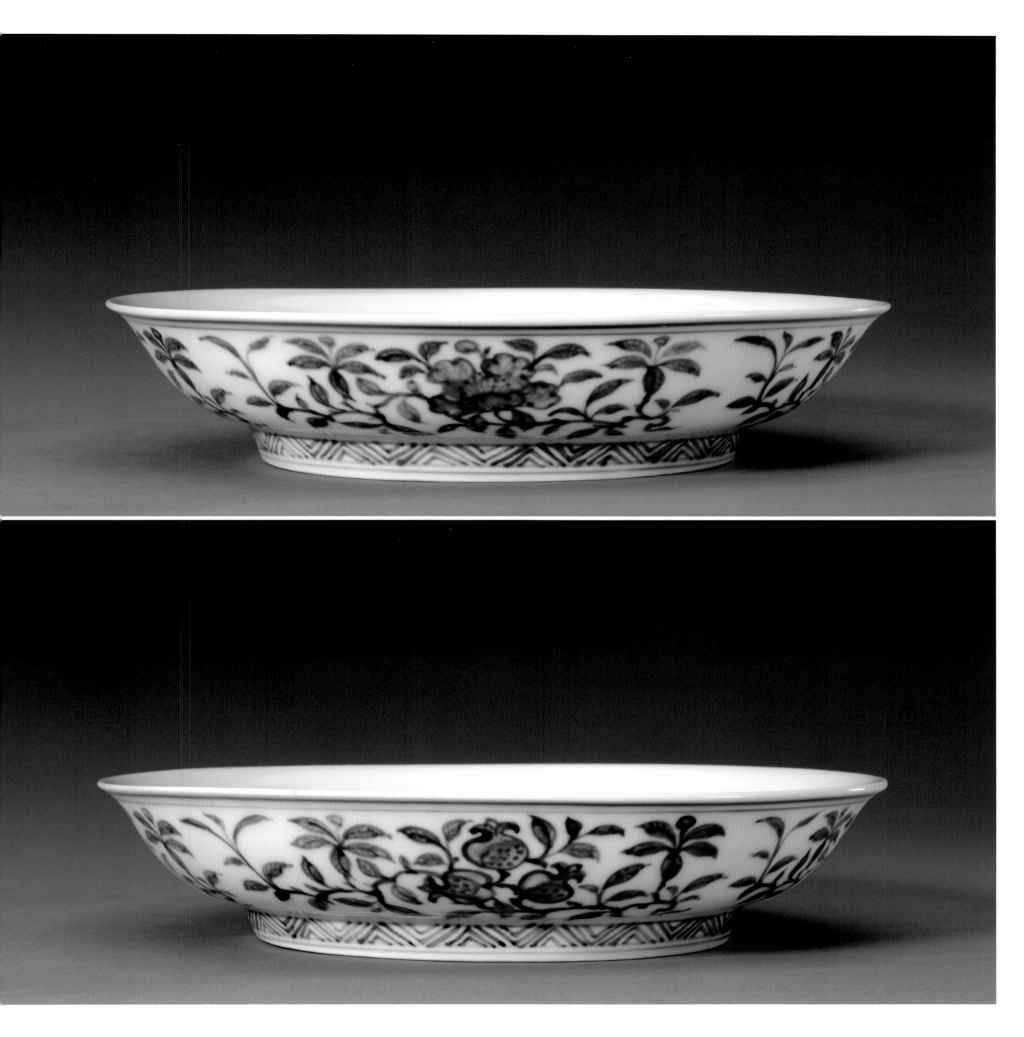

青花月映梅图盘

明弘治

高 2 厘米　口径 16.8 厘米　足径 10.9 厘米

江西省景德镇市公安局移交，景德镇御窑博物馆藏

盘折沿、浅弧壁、矮圈足。内底青花双圈内绘月映梅图，折沿上书写青花梵文。外壁绘青花缠枝宝相花纹，近口沿处绘圈草纹。圈足内施白釉，足端无釉。无款识。（邬书荣）

Blue and white plate with design of moon and plum blossom
Hongzhi Period, Ming Dynasty, Height 2cm　mouth diameter 16.8cm　foot diameter 10.9cm, Allocated by Public Security Bureau of Jingdezhen in Jiangxi Province, collected by the Imperial Kiln Museum of Jingdezhen

36 | 青花朵云纹盘（残片）

明弘治

足径 9 厘米

2004 年江西省景德镇市御窑遗址出土，景德镇御窑博物馆藏

盘仅残留底部，以青花为饰。内底青花双圈内绘三朵"品"字形排列的灵芝形祥云纹。圈足内施白釉。外底署青花楷体"大明弘治年制"六字双行外围双圈款。（刘龙）

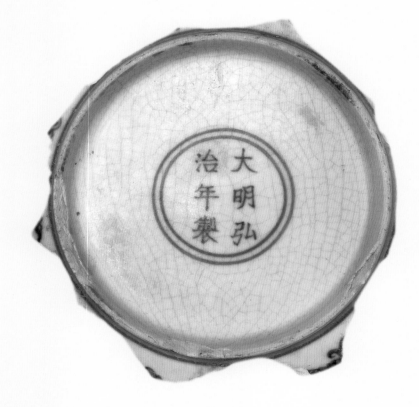

Blue and white plate with cloud design (Incomplete)
Hongzhi Period, Ming Dynasty, Foot diameter 9cm, Unearthed at imperial kiln heritage of Jingdezhen in Jiangxi Province in 2004, collected by the Imperial Kiln Museum of Jingdezhen

37 里浇黄釉外青花海水地白龙纹碗

明弘治

高 6.8 厘米 口径 14.7 厘米 足径 5.6 厘米

江西省景德镇市公安局移交，景德镇御窑博物馆藏

碗撇口、深弧壁、圈足。胎质细腻，体薄质坚。内施黄釉，素面无纹饰。外壁近口沿处画青花双弦线，腹部饰青花海水地白龙纹。外底署青花楷体"大明弘治年制"六字双行外围双圈款。（万淑芳）

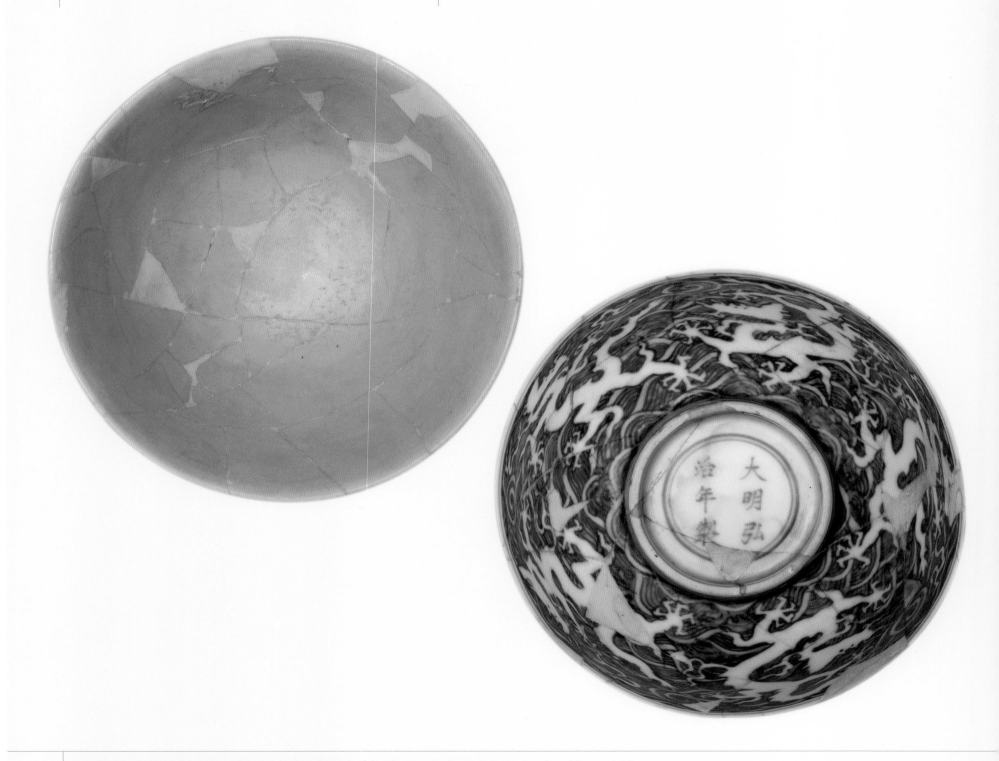

Bowl with design of bright yellow glaze inside and white dragon and waves in underglaze blue outside
Hongzhi Period, Ming Dynasty, Height 6.8cm mouth diameter 14.7cm foot diameter 5.6cm, Allocated by Public Security Bureau of Jingdezhen in Jiangxi Province, collected by the Imperial Kiln Museum of Jingdezhen

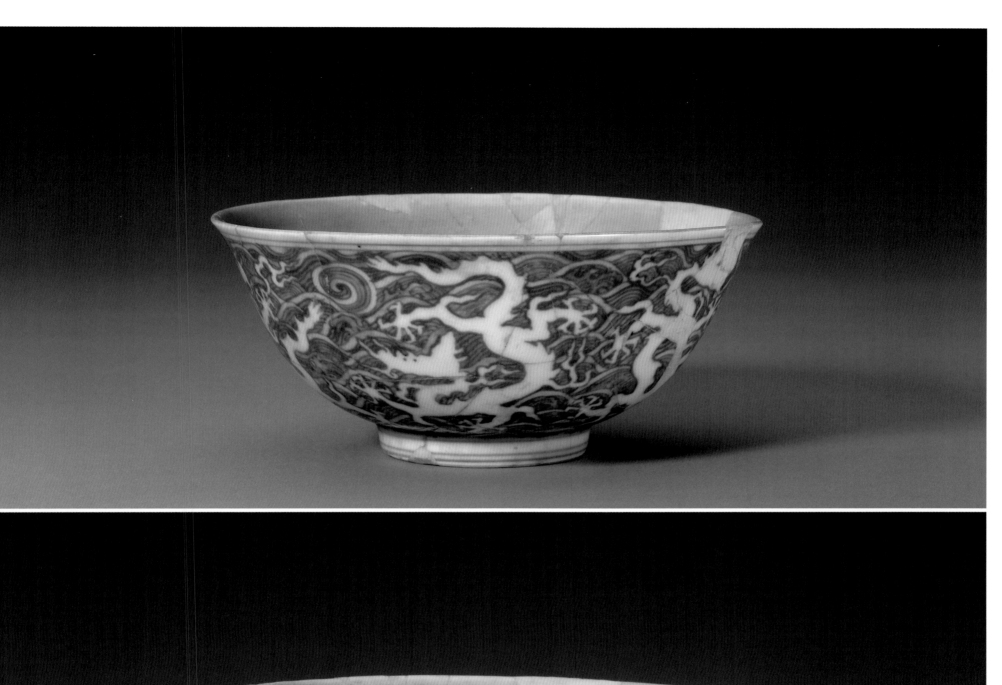
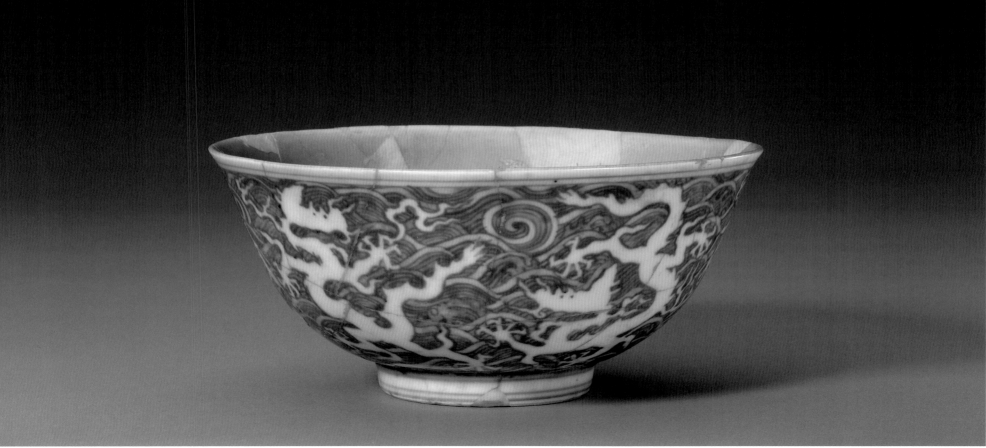

38　黄地青花云龙纹碗

明弘治

高 7.2 厘米　口径 16 厘米　足径 5.8 厘米

江西省景德镇市公安局移交，景德镇御窑博物馆藏

碗撇口、深弧壁、圈足。通体内、外和圈足内均施白釉，足端无釉。内、外青花装饰。内壁近口沿处绘海水纹边饰，内底青花双圈内绘云龙戏珠纹。外壁绘两条云龙纹，云龙纹式样具有宣德朝遗风。近足处绘变形莲瓣纹。青花纹饰之外施黄釉。其青料呈色蓝中泛黑，黄釉色泽娇嫩。外底署青花楷体"大明弘治年制"六字双行外围双圈款。

黄地青花瓷器创烧于宣德朝，成化、弘治、正德、嘉靖、万历朝也都有烧造。由于弘治朝浇黄釉瓷器烧造水平最高，因此，黄地青花瓷器也以弘治朝产品最受人称道。（李慧）

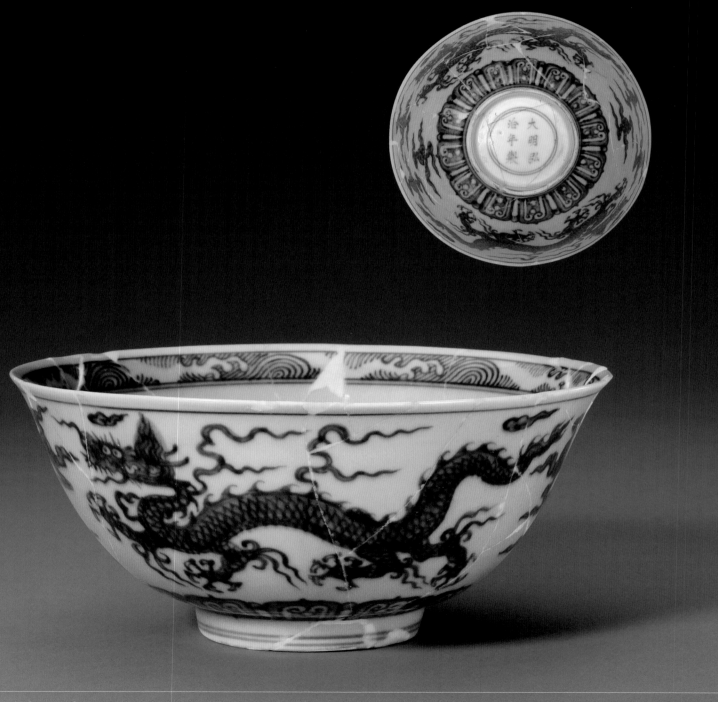

Blue and white bowl with design of dragon and cloud on yellow ground
Hongzhi Period, Ming Dynasty, Height 7.2cm mouth diameter 16cm foot diameter 5.8cm, Allocated by Public Security Bureau of Jingdezhen in Jiangxi Province, collected by the Imperial Kiln Museum of Jingdezhen

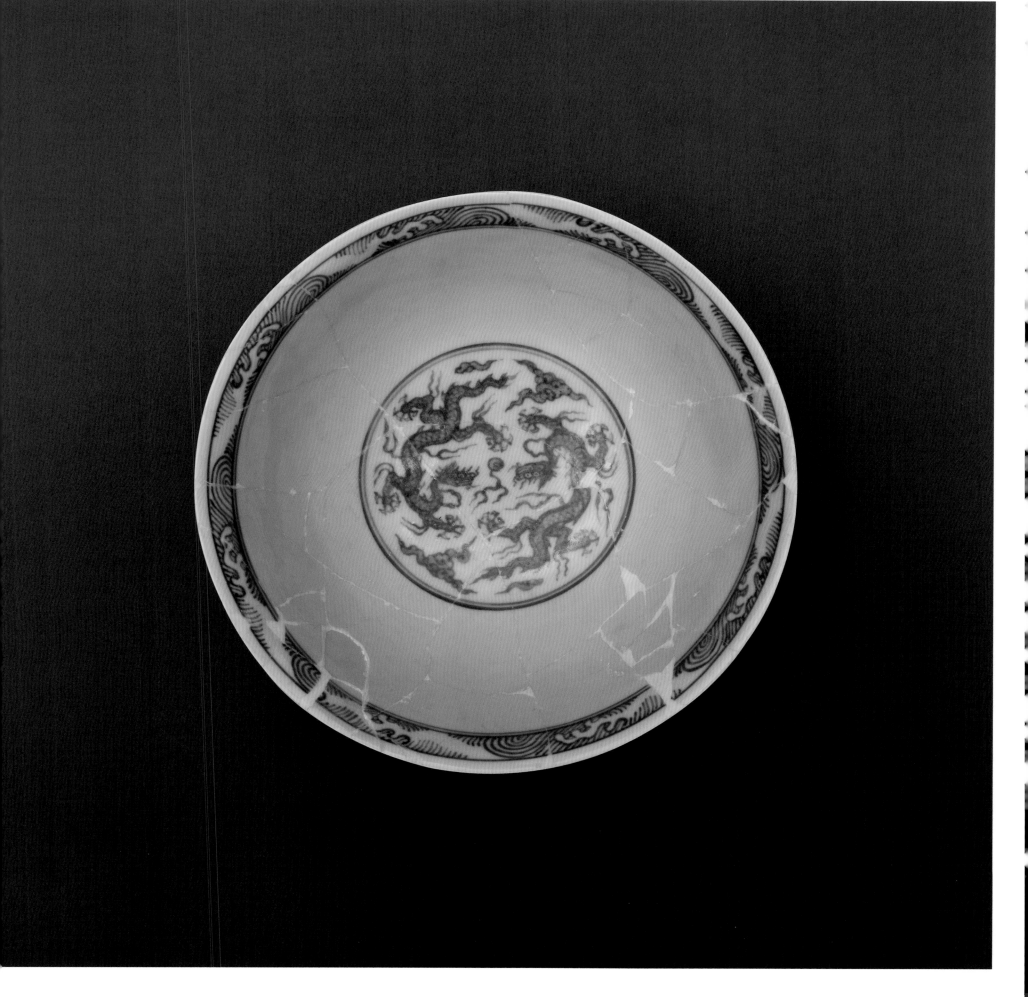

黄地青花云龙纹碗

明弘治

高 7.2 厘米　口径 15.1 厘米　足径 5.3 厘米

江西省景德镇市公安局移交，景德镇御窑博物馆藏

碗敞口、深弧壁、圈足。碗内施白釉，光素无纹饰。外壁青花装饰。近口沿处画两道弦线，腹部绘两条五爪龙，两龙之间以"壬"字形云纹间隔，青花纹饰之外的隙地施浇黄釉。圈足外墙画两道弦线。外底署青花楷体"大明弘治年制"六字双行外围双圈款。（李佳）

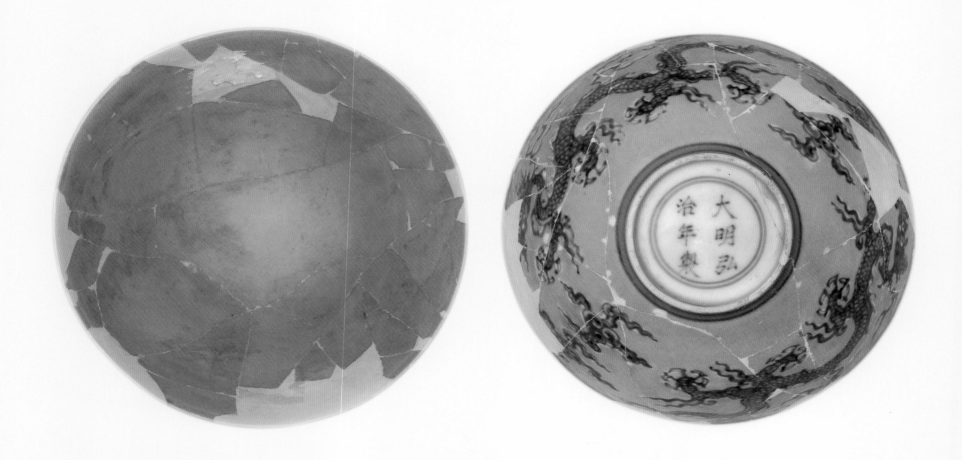

Blue and white bowl with design of dragon and cloud on yellow ground
Hongzhi Period, Ming Dynasty, Height 7.2cm　mouth diameter 15.1cm　foot diameter 5.3cm, Allocated by Public Security Bureau of Jingdezhen in Jiangxi Province, collected by the Imperial Kiln Museum of Jingdezhen

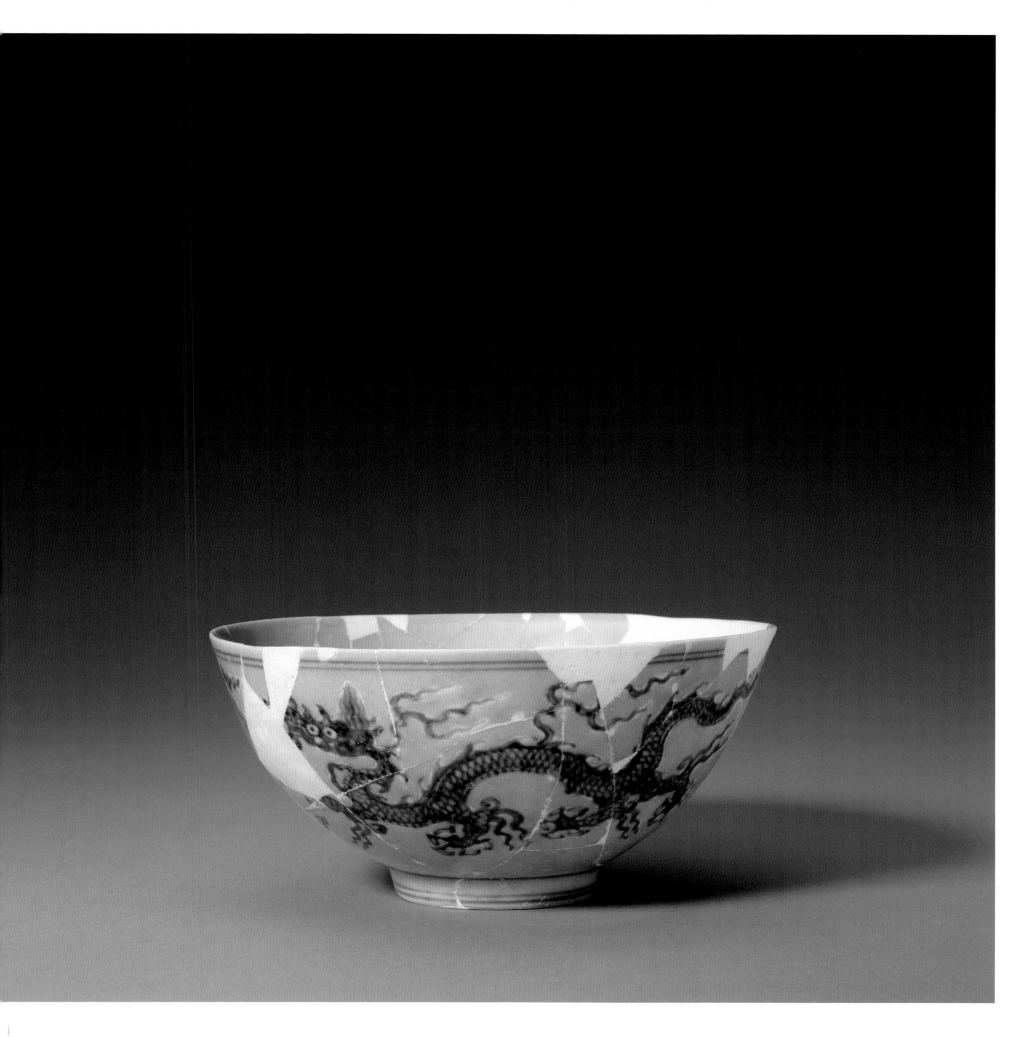

40　黄地青花折枝花果纹盘

明弘治
高 4.2 厘米　口径 26.2 厘米　足径 16.5 厘米
故宫博物院藏

盘撇口、浅弧壁、圈足。通体黄地青花装饰。内底绘折枝栀子花纹；内壁绘折枝石榴、葡萄、莲花、柿子纹。外壁绘缠枝花卉纹，上结七朵牡丹花。外底署青花楷体"大明弘治年制"六字双行外围双圈款。

此盘为传统瓷器品种，始自明宣德朝，后经成化、弘治、正德、嘉靖各朝流行不衰。其画面所绘花果纹，蕴含子孙昌盛、生生不息的吉祥寓意。（高晓然）

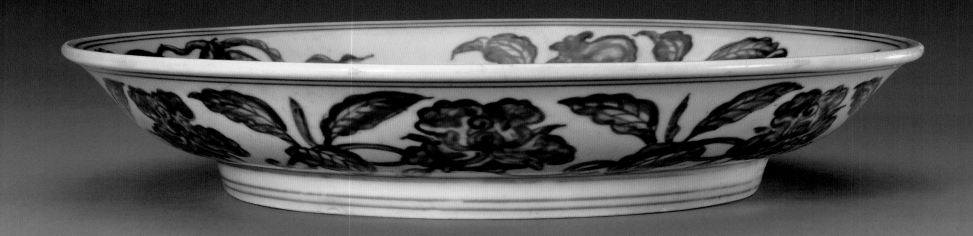

Blue and white plate with design of branched flowers and fruits on yellow ground
Hongzhi Period, Ming Dynasty, Height 4.2cm mouth diameter 26.2cm foot diameter 16.5cm, Collected by the Palace Museum

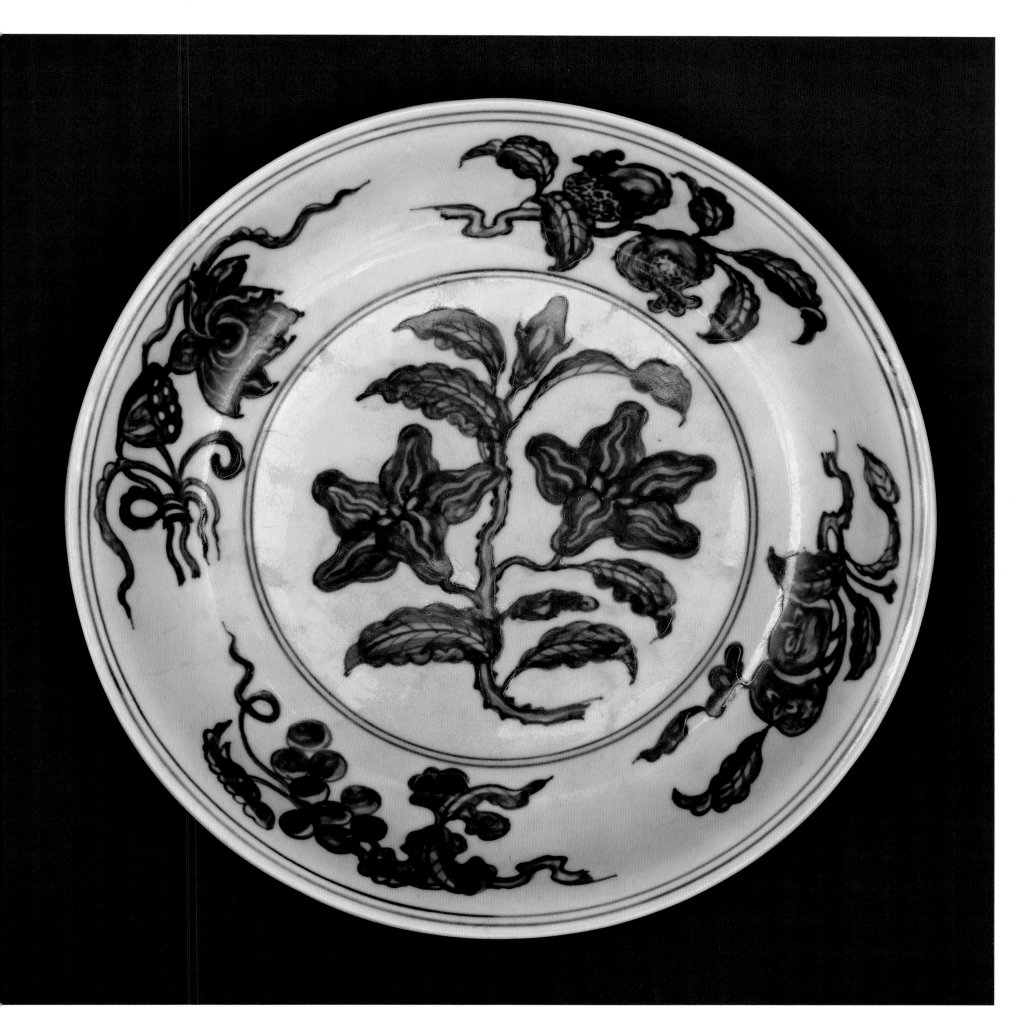

41 黄地青花折枝花果纹盘

明弘治

高 4.9 厘米　口径 26.1 厘米　足径 6.8 厘米

故宫博物院藏

盘撇口、浅弧壁、圈足。通体黄地青花装饰。内壁绘折枝石榴、柿子、葡萄和莲花纹，内底绘折枝栀子花纹。外壁绘缠枝牡丹纹。圈足内施白釉。外底署青花楷体"大明弘治年制"六字双行外围双圈款。（张涵）

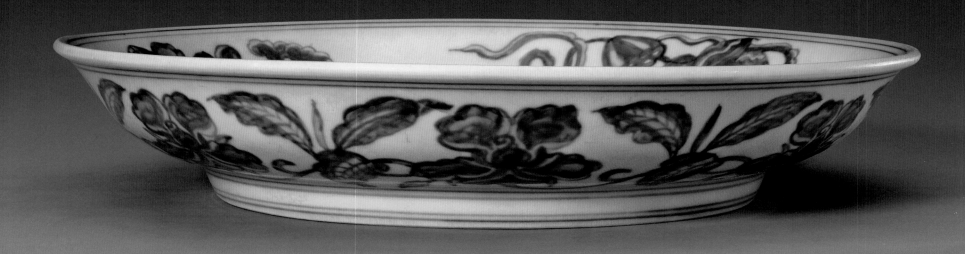

Blue and white plate with design of branched flowers and fruits on yellow ground
Hongzhi Period, Ming Dynasty, Height 4.9cm　mouth diameter 26.1cm　foot diameter 6.8cm, Collected by the Palace Museum

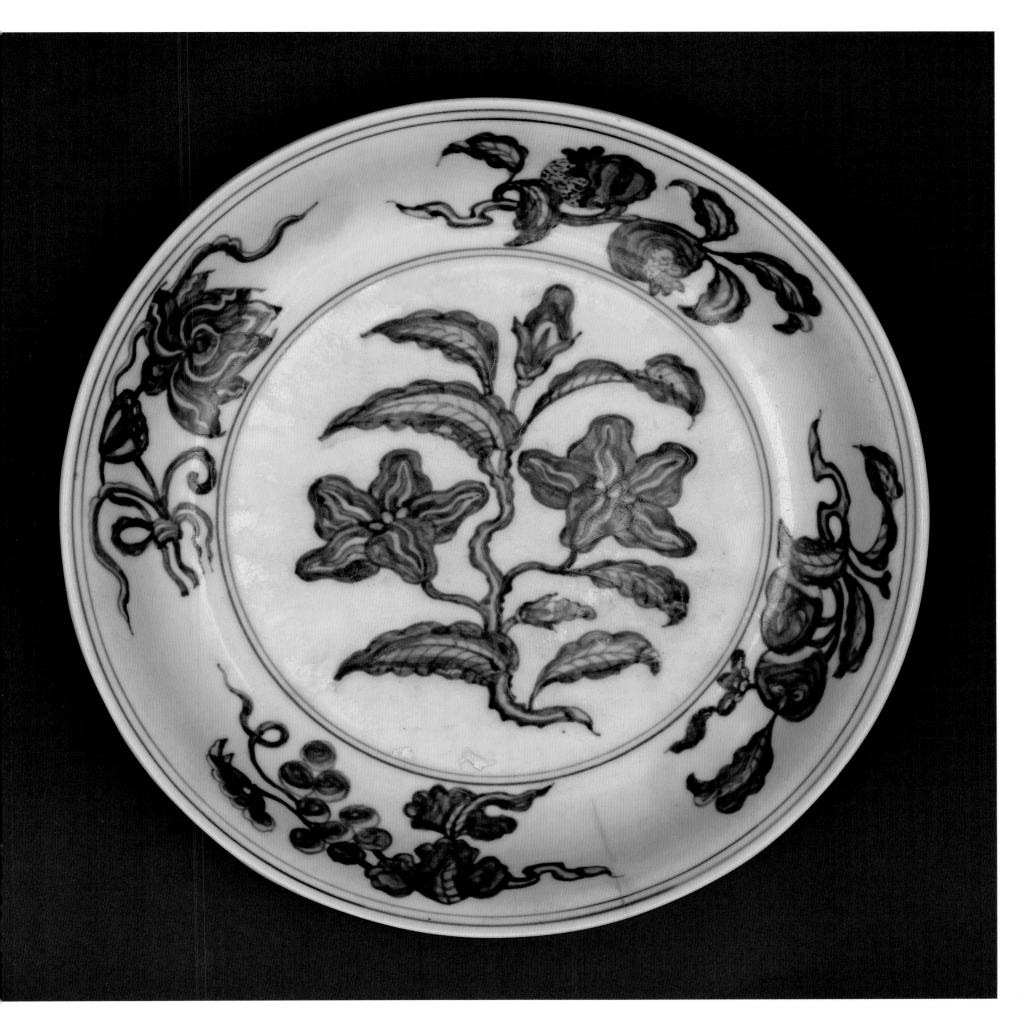

黄地青花折枝花果纹盘

明弘治

高 4.7 厘米　口径 26.7 厘米　足径 16.9 厘米

江西省景德镇市公安局移交，景德镇御窑博物馆藏

　　盘撇口、浅弧壁、圈足。内、外黄地青花装饰。内壁绘折枝花果纹，分别为石榴、莲花、葡萄和柿子，内底绘折枝栀子花纹。外壁绘缠枝牡丹纹。圈足内施白釉。外底署青花楷体"大明弘治年制"六字双行外围双圈款。（上官敏）

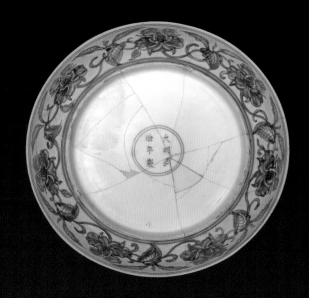

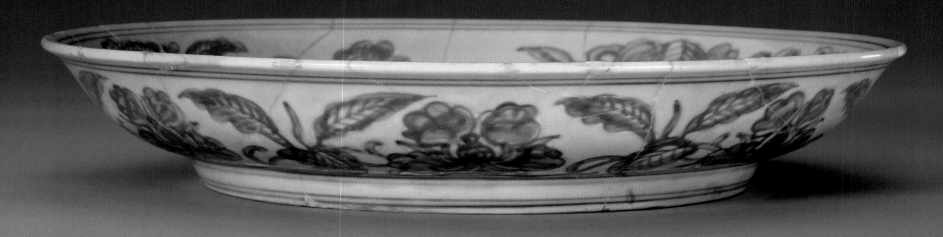

Blue and white plate with design of branched flowers and fruits on yellow ground
Hongzhi Period, Ming Dynasty, Height 4.7cm　mouth diameter 26.7cm　foot diameter 16.9cm, Allocated by Public Security Bureau of Jingdezhen in Jiangxi Province, collected by the Imperial Kiln Museum of Jingdezhen

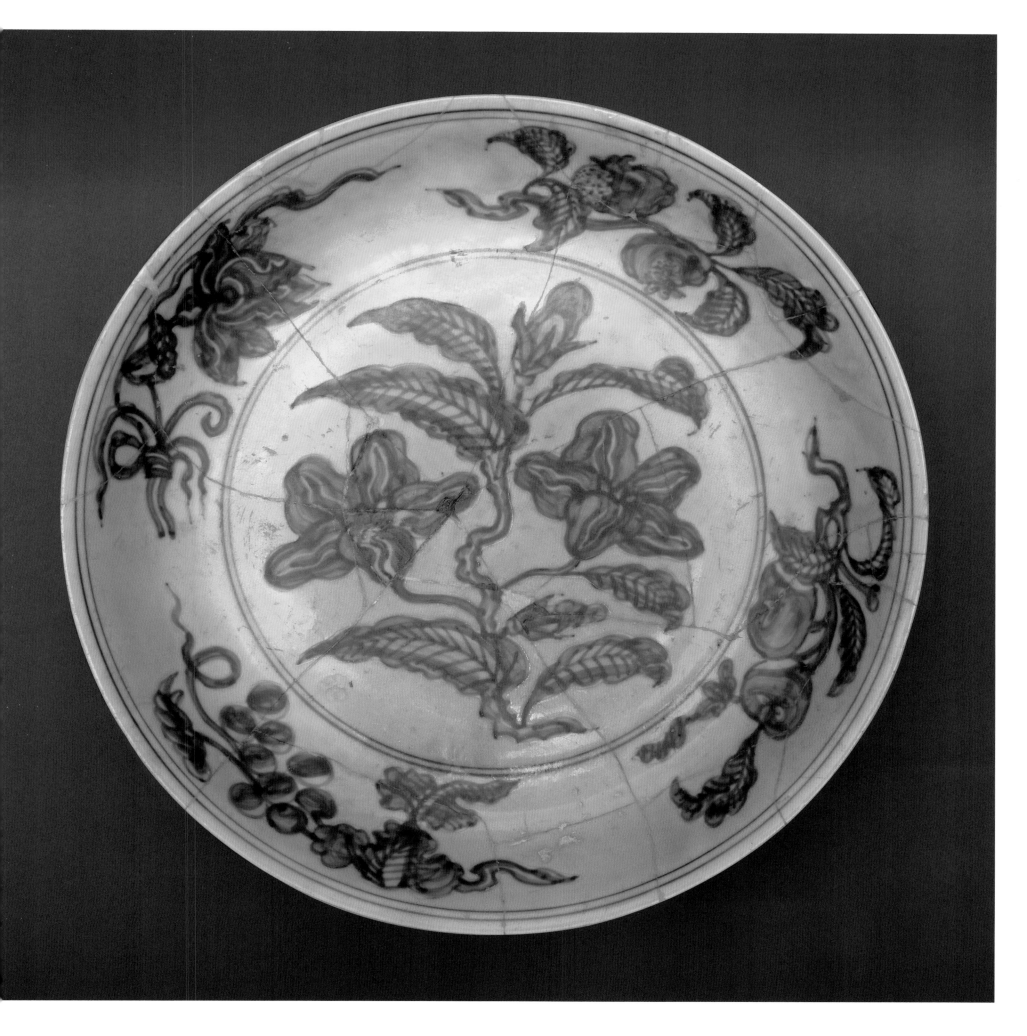

43 黄地青花折枝花果纹盘（残片）

明弘治

高 4.9 厘米　残长 22 厘米

2004 年江西省景德镇市御窑遗址出土，景德镇御窑博物馆藏

　　盘已残，但仍可看出其为撇口、浅弧壁、圈足。内、外壁均以黄地青花装饰。内底青花双圈内绘折枝栀子花纹。外壁绘缠枝牡丹纹。圈足内施白釉。外底署青花楷体"大明弘治年制"六字双行外围双圈款。（万淑芳）

Blue and white plate with design of branched flowers and fruits on yellow ground (Incomplete)
Hongzhi Period, Ming Dynasty, Height 4.9cm remaining length 22cm, Unearthed at imperial kiln heritage of Jingdezhen in Jiangxi Province in 2004,
collected by the Imperial Kiln Museum of Jingdezhen

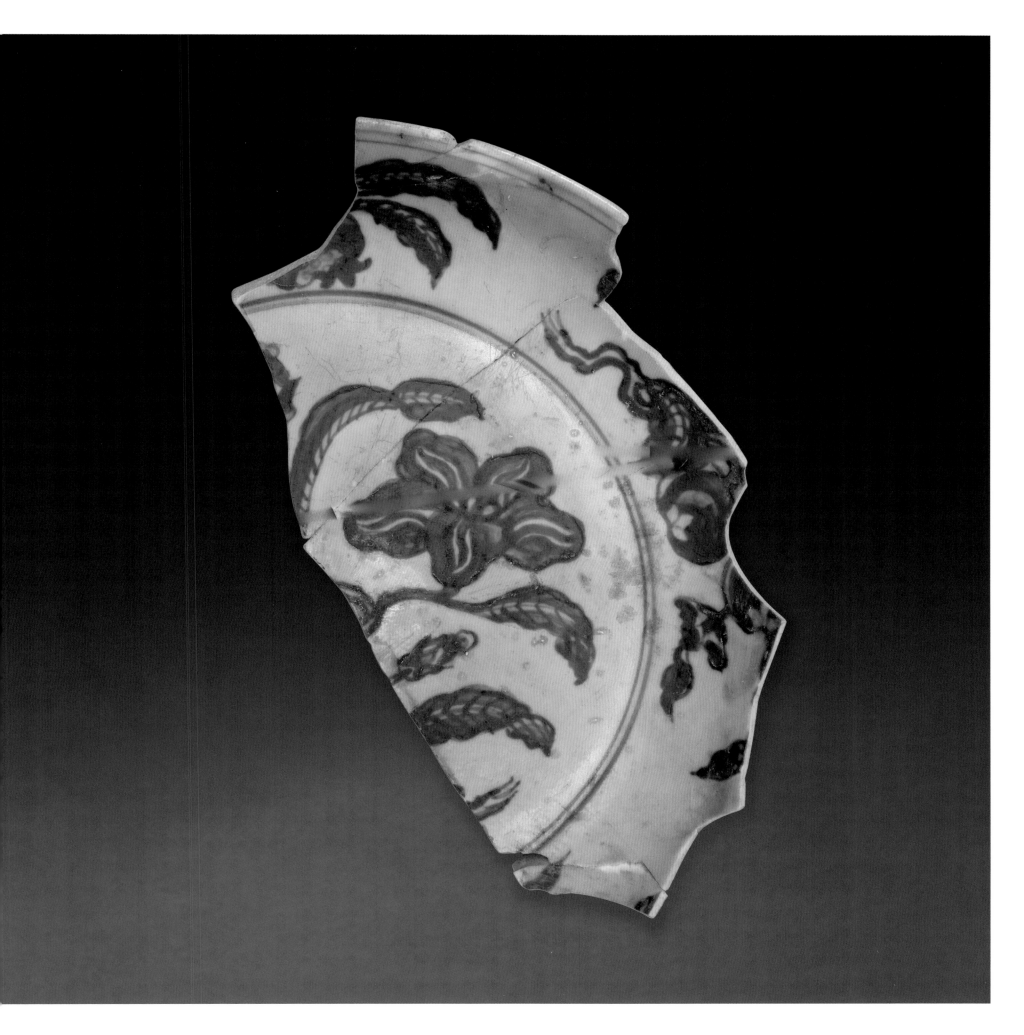

44 | 青花朵云矾红彩五鱼纹高足碗

明弘治

高 11.9 厘米　口径 16.1 厘米　足径 4.4 厘米

故宫博物院藏

碗撇口、深弧壁、瘦底，底下承以中空高足。通体以青花矾红彩装饰，主题纹样为外壁四条鱼与碗心一条鱼组成的五鱼图，以青花绘朵云、海水纹，以矾红彩绘鱼纹。无款识。

此碗造型规整，做工精细，色彩搭配巧妙，五条红鱼在洁白的釉面衬托下，犹如在幽深宁静的碧水中畅游，别有一番情趣。（高晓然）

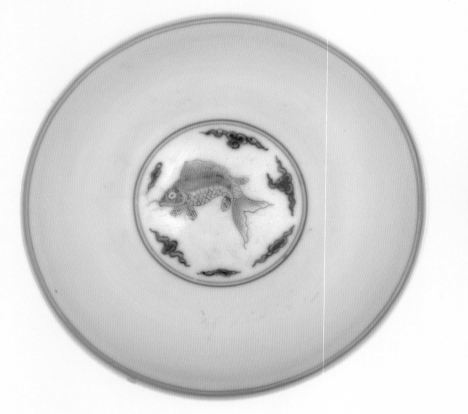
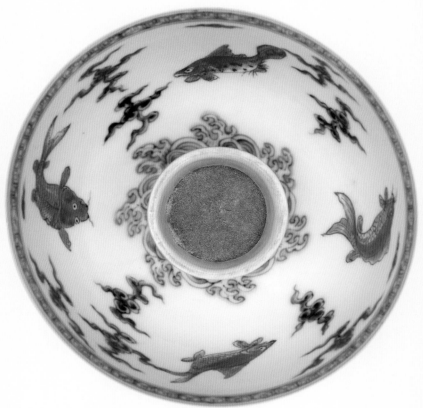

Bowl with high stem and design of cloud in underglaze blue and five fish in iron red
Hongzhi Period, Ming Dynasty, Height 11.9cm　mouth diameter 16.1cm　foot diameter 4.4cm, Collected by the Palace Museum

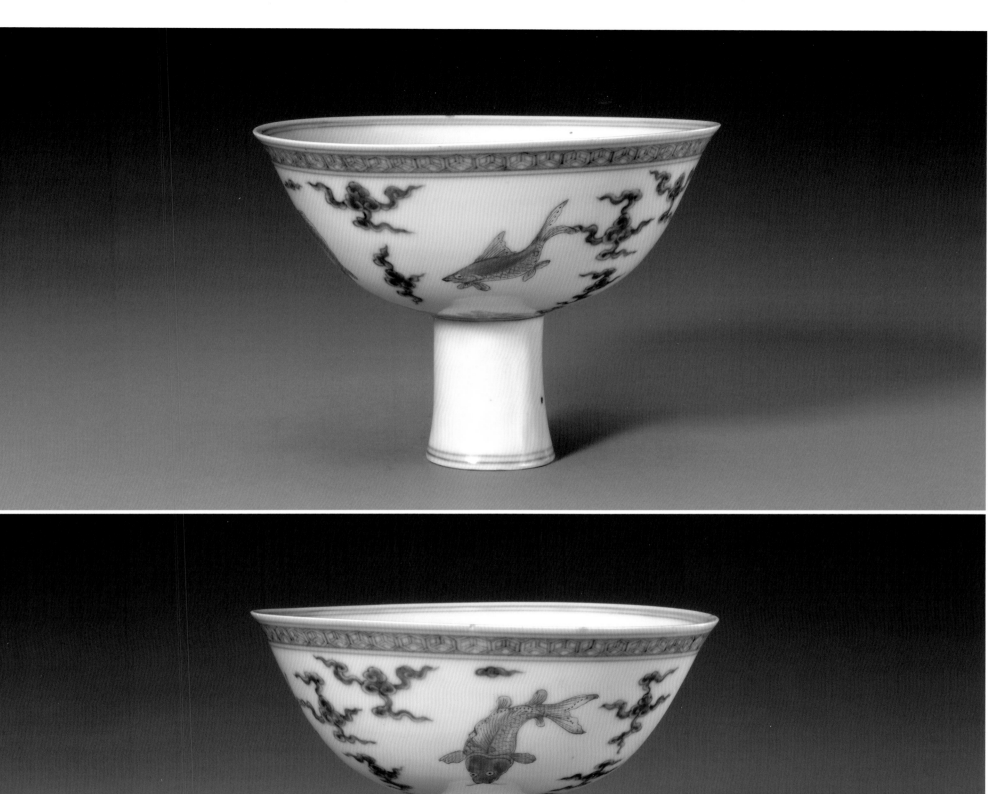
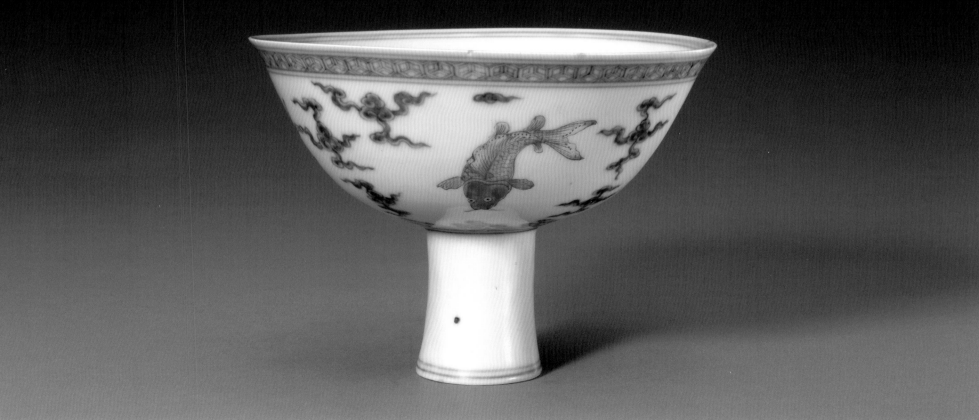

45 青花朵云矾红彩龙纹盘

明弘治

高 4.3 厘米　口径 22.2 厘米　足径 14 厘米

故宫博物院藏

盘敞口、浅弧壁、圈足。内、外青花矾红彩装饰。内底绘一条翻腾于云间的龙。外壁绘首尾相逐的四条龙，间以"壬"字形朵云，近口沿处绘龟背锦纹边饰。无款识。（韩倩）

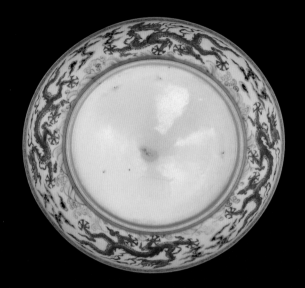

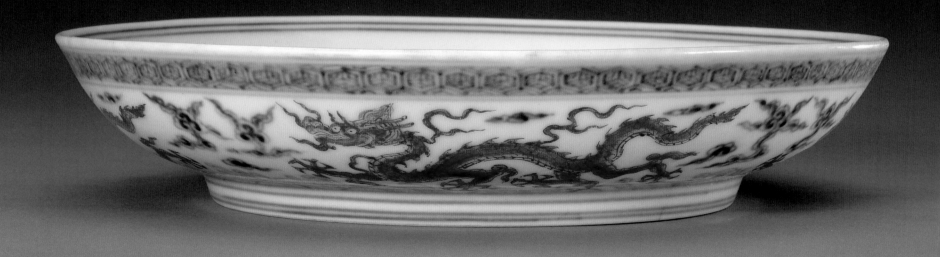

Plate with design of cloud in underglaze blue and dragon in iron red
Hongzhi Period, Ming Dynasty, Height 4.3cm mouth diameter 22.2cm foot diameter 14cm, Collected by the Palace Museum

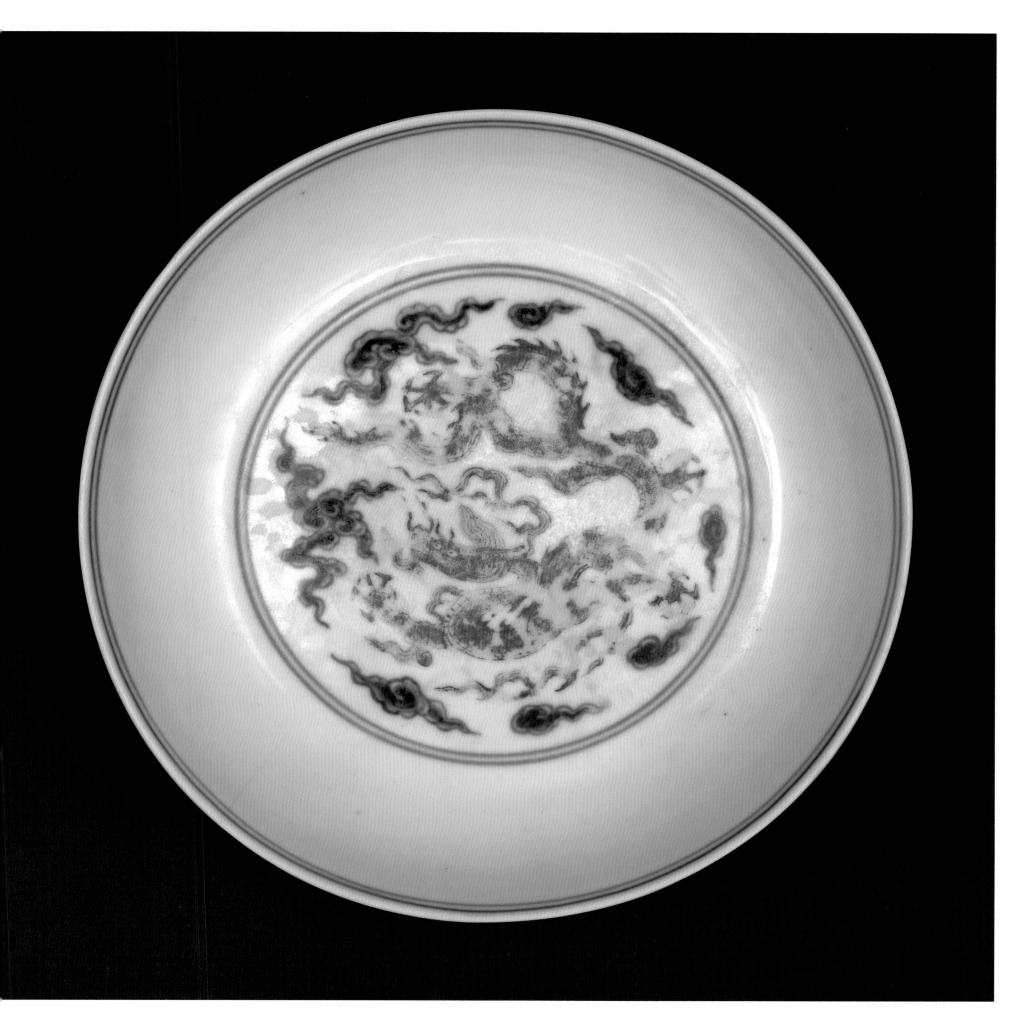

青花海水矾红彩龙纹盘

明弘治
高 4.4 厘米　口径 19.9 厘米　足径 12.5 厘米
故宫博物院藏

盘撇口、浅弧壁、圈足。内底和外壁均以青花矾红彩描绘翻腾于海水中的龙。内底绘一条龙，外壁平均分布九条龙。红色龙身在深蓝色海水映衬下愈显醒目。无款识。（韩倩）

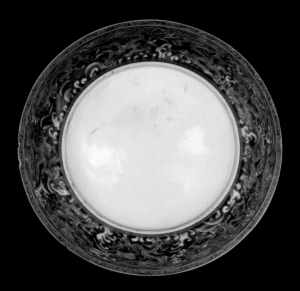

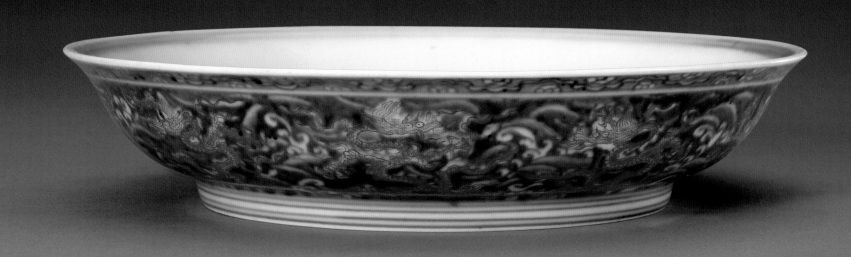

Plate with design of waves in underglaze blue and dragon in iron red
Hongzhi Period, Ming Dynasty, Height 4.4cm mouth diameter 19.9cm foot diameter 12.5cm, Collected by the Palace Museum

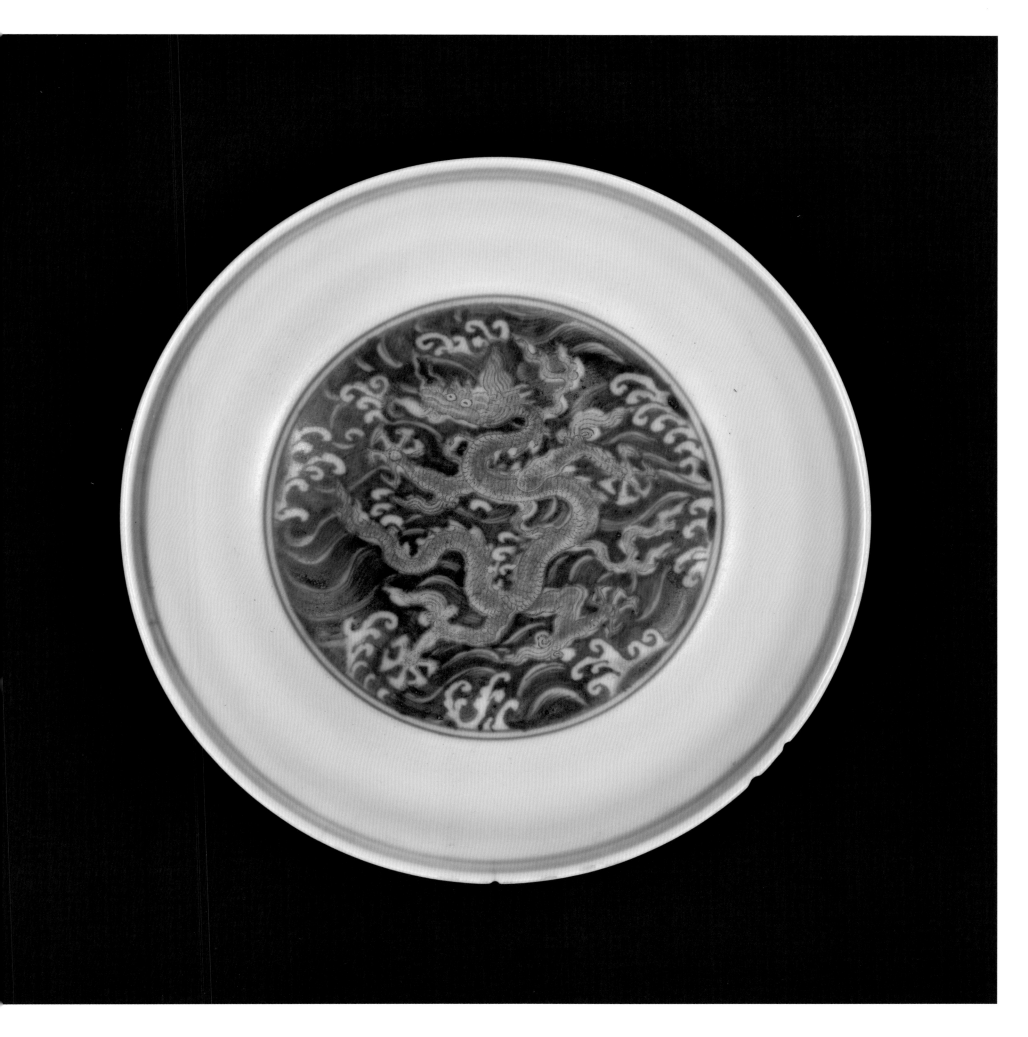

色彩缤纷
杂釉彩、素三彩瓷器

　　系指不能归于青花、釉里红、五彩、斗彩、颜色釉瓷器等大类的高温及低温彩、釉瓷器，基本都是两色釉、彩瓷器，如白地酱彩、白地绿彩、白地矾红彩、白地黄彩、黄地紫彩、黄地矾红彩、黄地绿彩瓷等。其中的绝大多数品种在明初洪武、永乐、宣德时期已有烧造，成化时期延续。这些瓷器均需两次入窑焙烧而成，即先烧高温釉、彩，再烧低温釉、彩。

　　弘治时期景德镇御器厂烧造的杂釉彩瓷器见有白地酱彩、白地绿彩、白地矾红彩、白地黄彩、孔雀绿地洒蓝彩、红绿彩瓷等。这些瓷器的成功烧造，使弘治朝御窑瓷器品种得以显著丰富。

Colorful Porcelain
Multi-Colored Glaze Porcelain and Plain Tricolor Porcelain

The multi-colored glaze porcelain and plain tricolor porcelain contain those articles which cannot be attributed to high or low temperature porcelain like blue-and-white porcelain, underglazed red porcelain, polychrome porcelain, *Doucai* porcelain or single colored glaze porcelain. These two kinds of porcelain are needed to be fired twice or more times.

The multi-colored glaze porcelain in Hongzhi period includes the brown glaze on white ground, the green glaze on white ground, the iron-red color on white ground, the yellow glaze on white ground, the sprinkle blue glaze on turquoise blue ground, the red and green color porcelain and so on.

47 白地酱彩锥拱折枝花果纹盘

明弘治

高 5.2 厘米　口径 26 厘米　足径 15.7 厘米

故宫博物院藏

盘撇口、浅弧壁、圈足。通体内、外和圈足内均施白釉，足端无釉。内、外酱彩装饰。纹饰均先经过锥拱。内壁饰折枝花果纹四组，内底饰折枝花纹。外壁饰缠枝花纹。内底、圈足外墙、内外近口沿处均画单弦线。外底署青花楷体"大明弘治年制"六字双行外围双圈款。（韩倩）

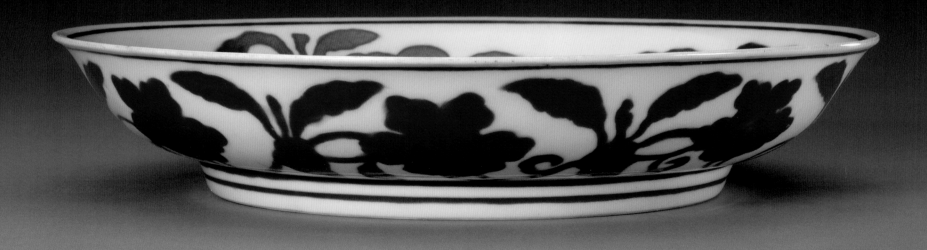

Plate with design of raised branched flowers and fruits in brown glaze on white ground
Hongzhi Period, Ming Dynasty, Height 5.2cm　mouth diameter 26cm　foot diameter 15.7cm, Collected by the Palace Museum

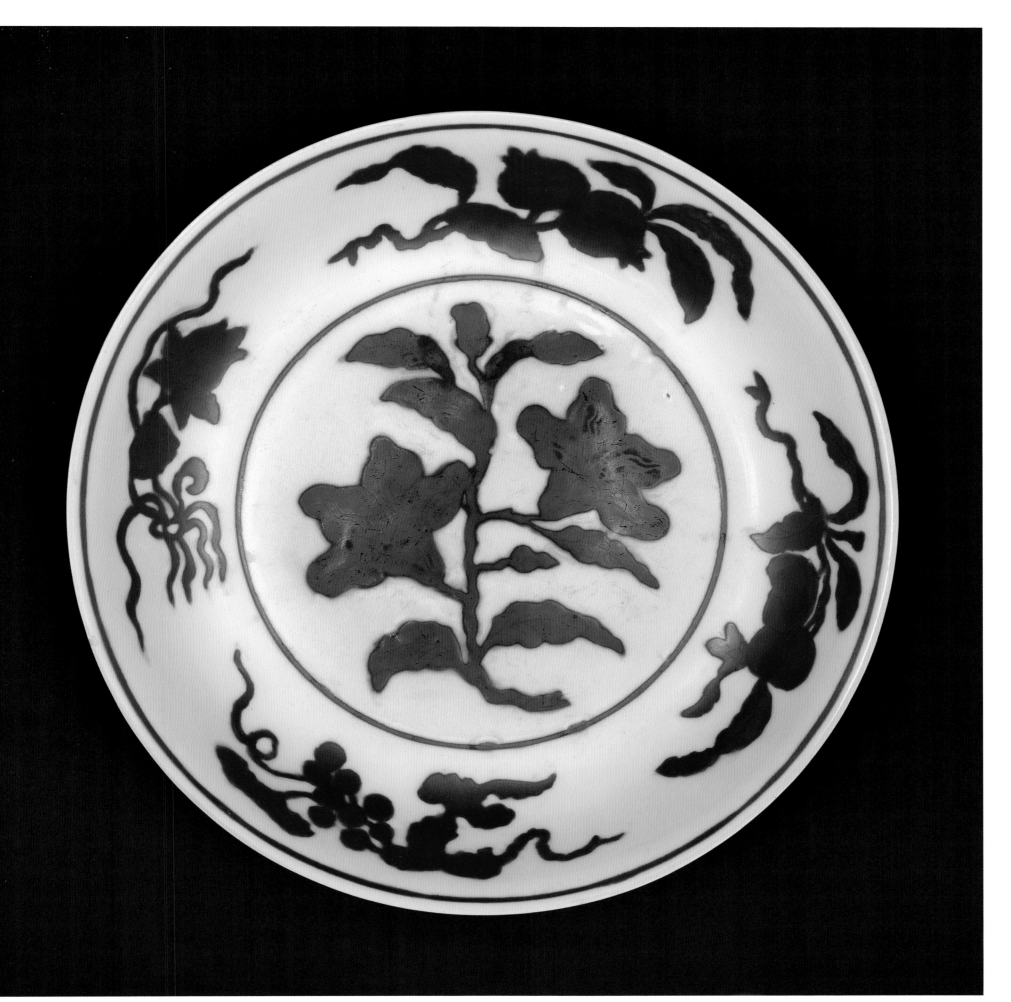

48 白地酱彩锥拱折枝花果纹盘

明弘治

高 5 厘米　口径 25.3 厘米　足径 16 厘米

2000 年江西省景德镇市御窑遗址出土，景德镇御窑博物馆藏

盘撇口、浅弧壁、圈足。通体内、外和圈足内均施白釉，足端无釉。内、外酱彩装饰。纹饰均先经过锥拱。内底酱彩单圈内绘折枝栀子花纹，内壁绘四枝折枝花果纹，分别为石榴、柿子、葡萄、莲花。外壁饰缠枝花卉纹，近口沿处、圈足外墙各画一道弦线。外底署青花楷体"大明弘治年制"六字双行外围双圈款。

酱彩瓷器最早出现于宣德朝，施透明釉后，先剔除拟装饰纹饰部分的透明釉，并锥拱纹饰的细部，再填以含氧化铁的酱彩，经高温还原气氛一次烧成，烧成后呈酱褐色，具有剪纸贴花般装饰效果。

弘治朝还烧造分别使用白地青花、黄地青花等不同技法装饰同样纹饰的盘，形成别样的装饰效果。（李子嵬）

Plate with design of raised branched flowers and fruits in brown glaze on white ground
Hongzhi Period, Ming Dynasty, Height 5cm mouth diameter 25.3cm foot diameter 16cm, Unearthed at imperial kiln heritage of Jingdezhen in Jiangxi Province in 2000, collected by the Imperial Kiln Museum of Jingdezhen

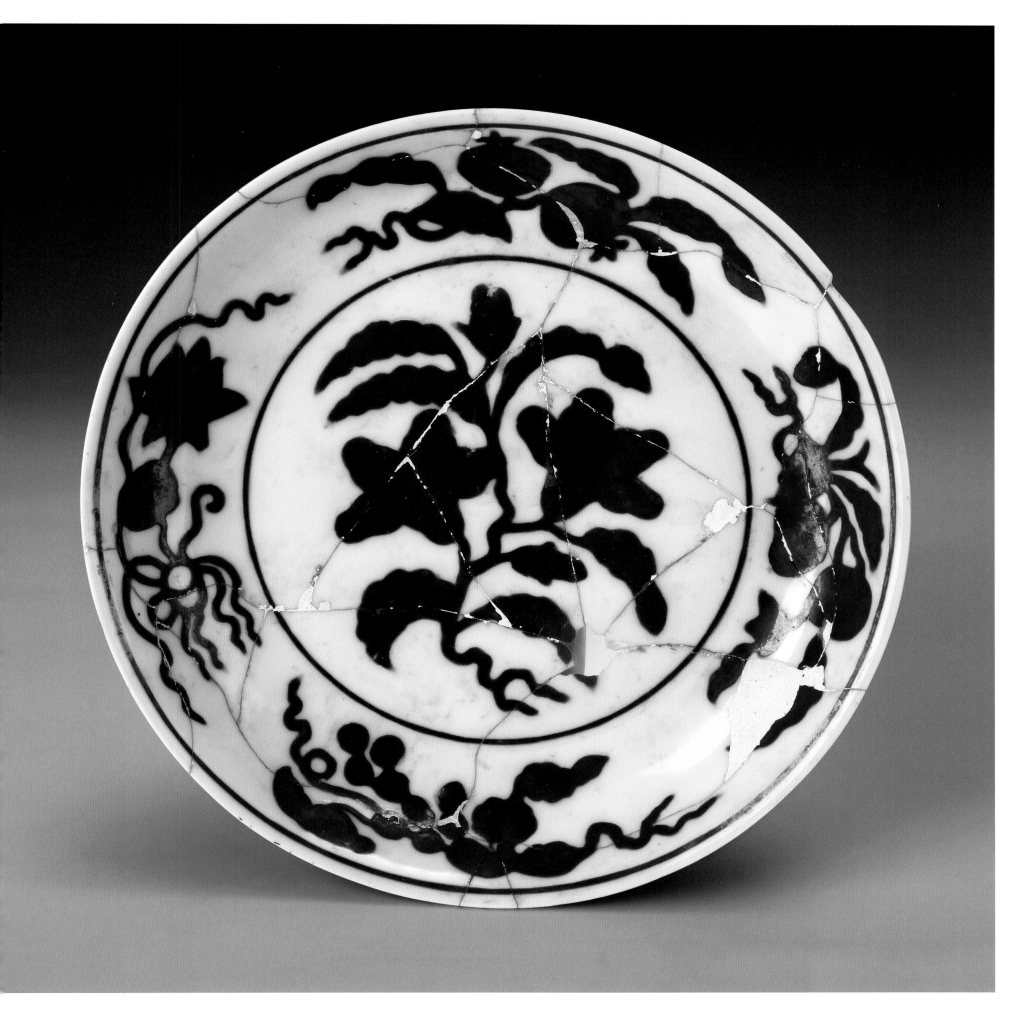

白地酱彩四鱼纹盘

明弘治

高 4.4 厘米　口径 20.5 厘米　足径 12.3 厘米

2004 年江西省景德镇市御窑遗址出土，景德镇御窑博物馆藏

盘撇口、浅弧壁、圈足。盘内、外和圈足内均施白釉，外壁采用剔釉露胎手法装饰四条鱼，四条鱼呈逆时针方向首尾相连，然后填入以氧化铁为着色剂的酱彩，入窑经高温焙烧而成，无款识。（李佳）

Plate with design of four fish in brown glaze on white ground
Hongzhi Period, Ming Dynasty, Height 4.4cm mouth diameter 20.5cm foot diameter 12.3cm, Unearthed at imperial kiln heritage of Jingdezhen in Jiangxi Province in 2004, collected by the Imperial Kiln Museum of Jingdezhen

白地绿彩锥拱海水云龙纹碗

明弘治
高 8.2 厘米　口径 18.7 厘米　足径 7.6 厘米
故宫博物院藏

碗撇口、深弧壁、圈足。通体内、外和圈足内均施白釉，足端无釉。内底和外壁均饰以绿彩锥拱海水云龙纹。外底署青花楷体"大明弘治年制"六字双行外围双圈款。（张涵）

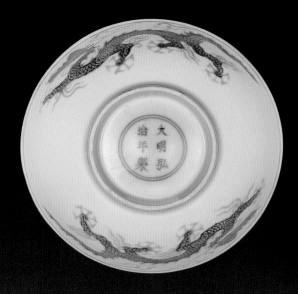

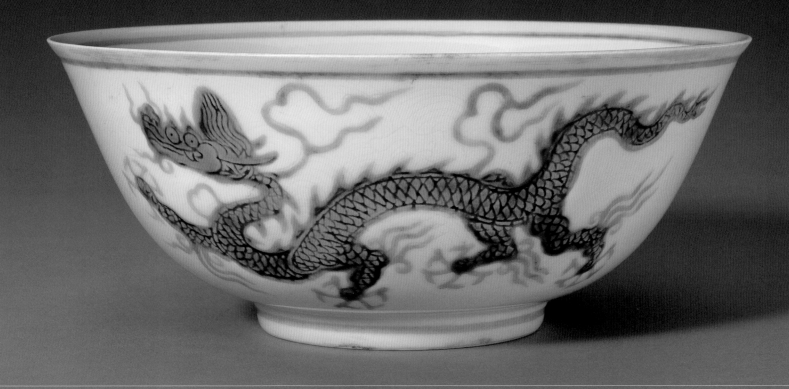

Bowl with design of raised dragon among waves in green glaze on white ground
Hongzhi Period, Ming Dynasty, Height 8.2cm　mouth diameter 18.7cm　foot diameter 7.6cm, Collected by the Palace Museum

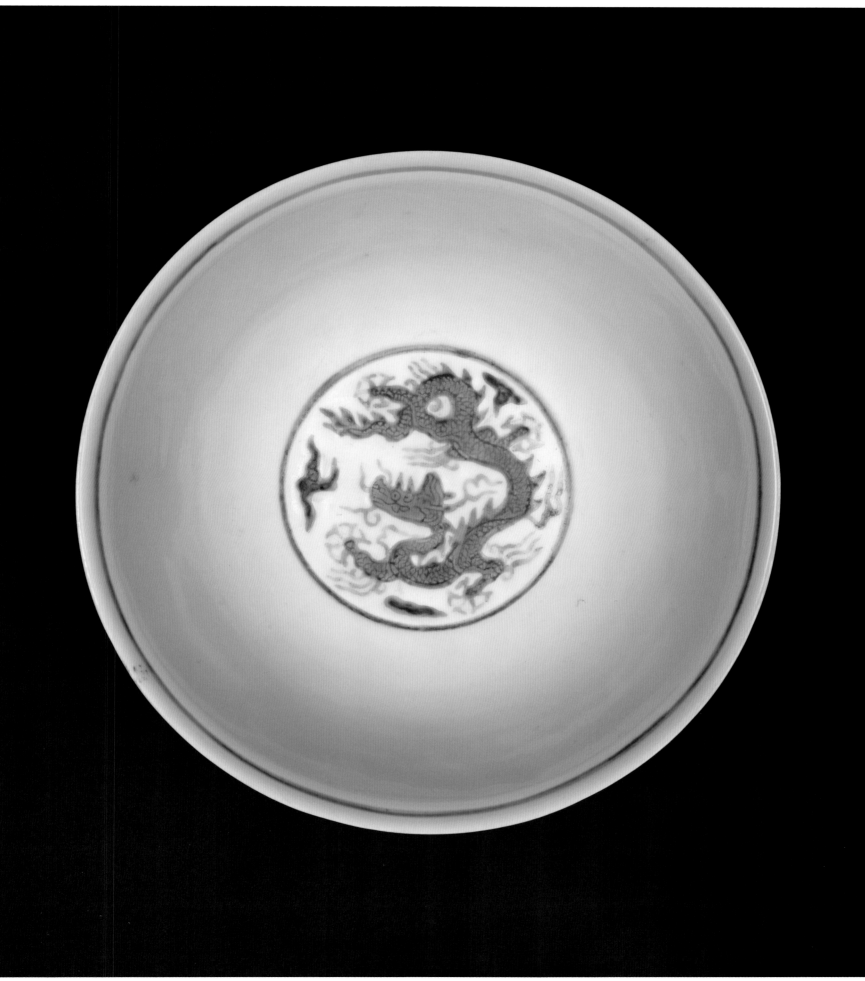

白地绿彩锥拱海水云龙纹碗

明弘治
高 7.2 厘米　口径 16.3 厘米　足径 6.9 厘米
故宫博物院藏

碗撇口、深弧壁、圈足内敛。通体内外和圈足内均施白釉。内底和外壁均饰以绿彩锥拱海水云龙纹。内底饰一条五爪龙和三朵云，外壁饰两条五爪龙，衬以锥拱海水纹。外底署青花楷体"大明弘治年制"六字双行外围双圈款。（张涵）

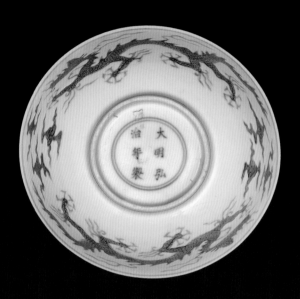

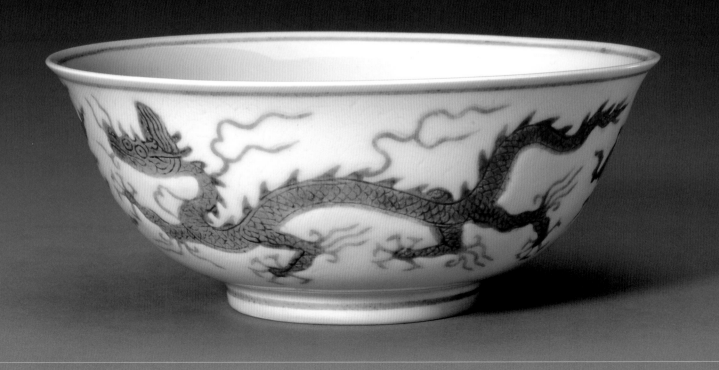

Bowl with design of raised dragon among waves in green glaze on white ground
Hongzhi Period, Ming Dynasty, Height 7.2cm mouth diameter 16.3cm foot diameter 6.9cm, Collected by the Palace Museum

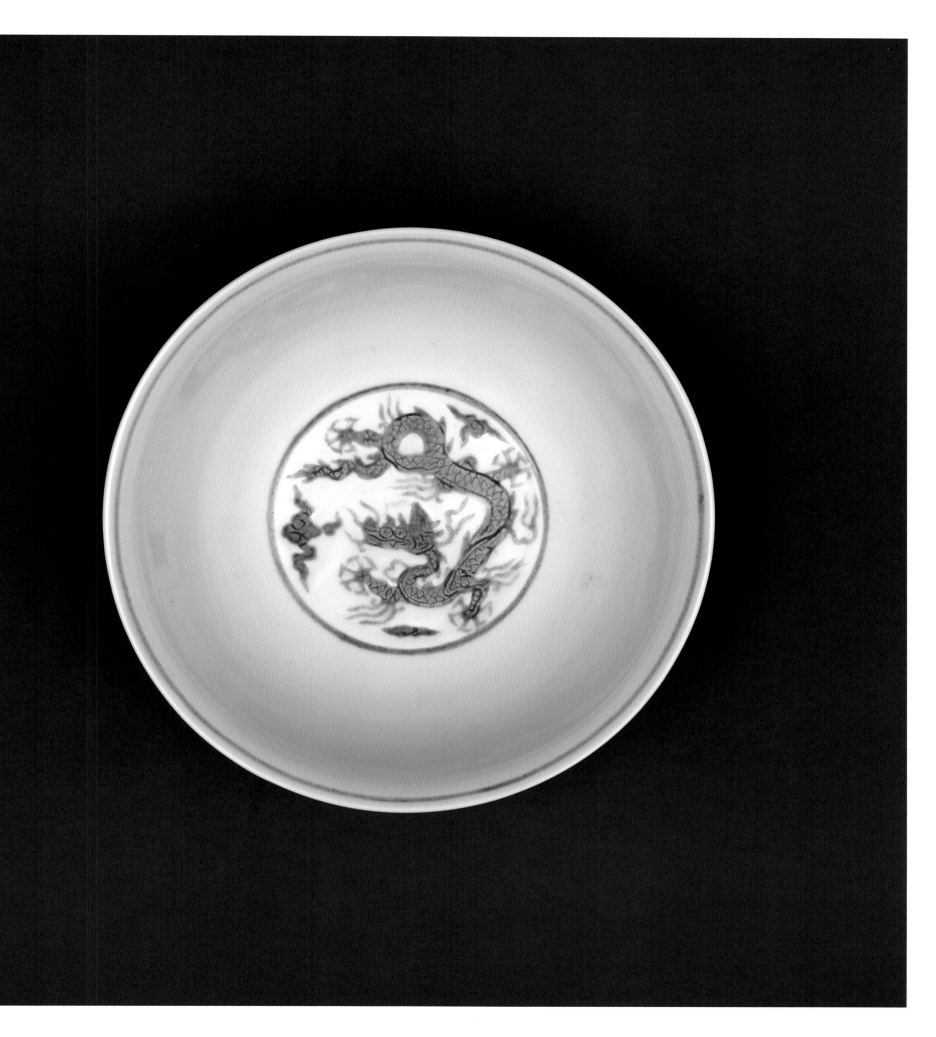

52 白地绿彩锥拱海水云龙纹碗（残片）

明弘治

残长 13.3 厘米　足径 7.2 厘米

2004 年江西省景德镇市御窑遗址出土，景德镇御窑博物馆藏

碗上半部残缺。根据故宫博物院藏完整器（图版 50）推断，其造型应为撇口、深弧壁、圈足。内底绿彩双圈内锥拱一条五爪龙纹，再以低温绿釉填涂，周围衬以云纹。外壁锥拱并填绿彩的纹饰应为两条五爪龙，并衬以锥拱海水纹。圈足内施白釉。外底署青花楷体"大明弘治年制"六字双行外围双圈款。

白地绿龙是明代中晚期御窑瓷器上较为流行的装饰，白釉衬托瓜皮绿色纹饰，鲜明醒目，装饰效果较好。（李军强）

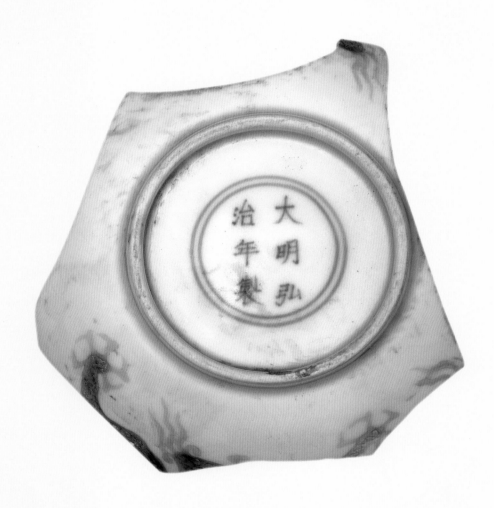

Bowl with design of raised dragon among waves in green glaze on white ground (Incomplete)
Hongzhi Period, Ming Dynasty, Remaining length 13.3cm foot diameter 7.2cm, Unearthed at imperial kiln heritage of Jingdezhen in Jiangxi Province in 2004, collected by the Imperial Kiln Museum of Jingdezhen

白地绿彩锥拱海水云龙纹盘

明弘治
高 4.3 厘米　口径 18.1 厘米　足径 10.8 厘米
故宫博物院藏

盘敞口、浅弧壁、圈足。内、外白地绿彩锥拱海水云龙纹装饰。内底饰一条腾跃的龙并衬以云纹，外壁饰两条龙，并衬以锥拱海水纹。外底署青花楷体"大明弘治年制"六字双行外围双圈款。

白釉刻填绿彩器系弘治朝景德镇御器厂烧造技法较为娴熟的杂釉彩瓷品种之一，其制作工艺是先在成型坯体上施透明釉，然后按设计要求将拟装饰龙纹处的透明釉剔掉，再在龙身上锥拱鳍、鳞等细部，入窑经高温烧成半成品，再于龙体上填涂瓜皮绿彩，复入彩炉经低温焙烧而成，有的器物还在釉下锥拱海水纹作陪衬。（黄卫文）

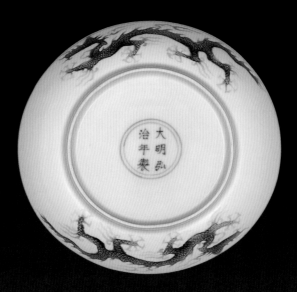

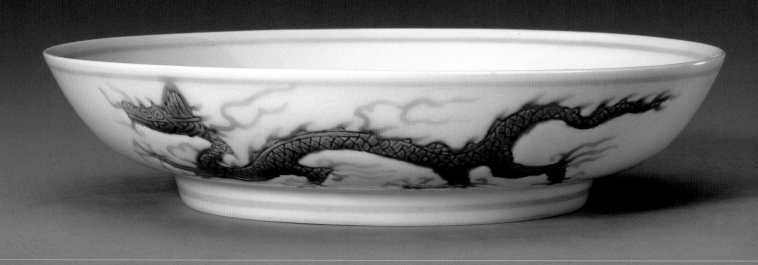

Plate with design of raised dragon among waves in green glaze on white ground
Hongzhi Period, Ming Dynasty, Height 4.3cm　mouth diameter 18.1cm　foot diameter 10.8cm, Collected by the Palace Museum

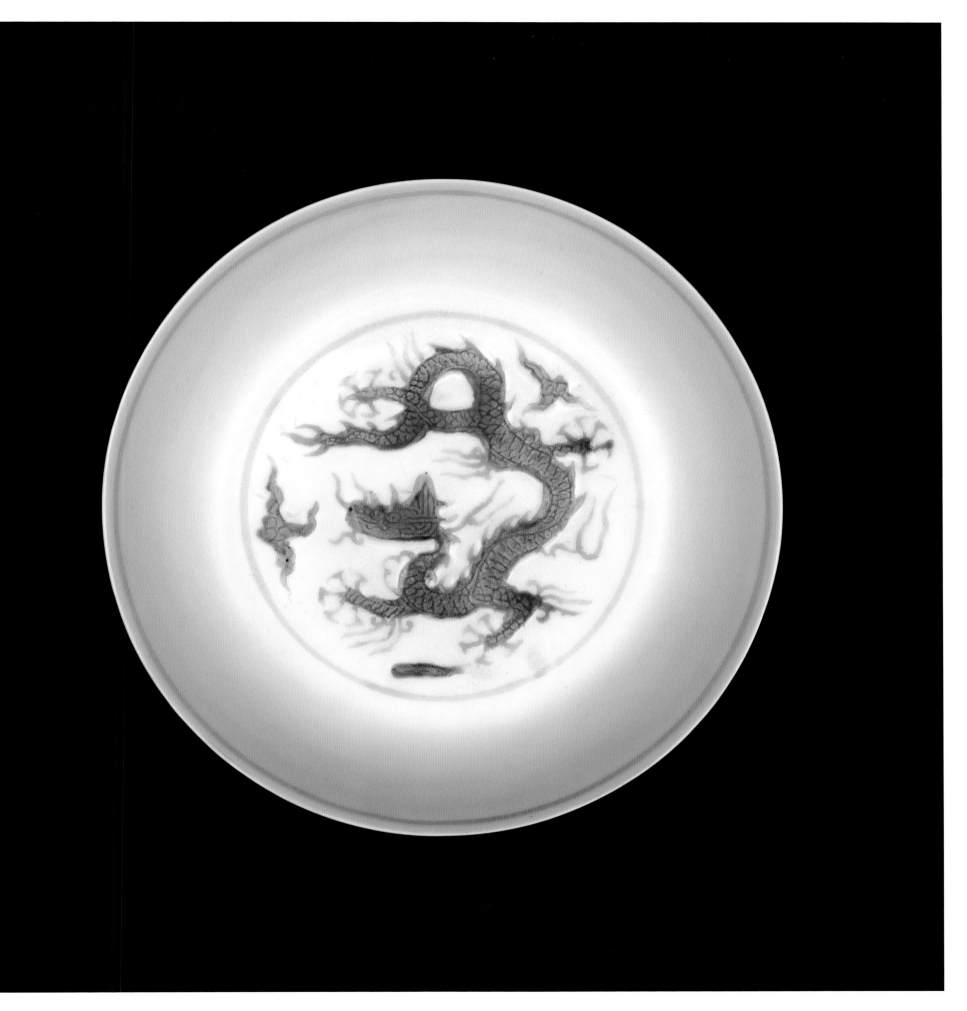

白地绿彩锥拱海水云龙纹盘

明弘治
高 4.5 厘米　口径 20 厘米　足径 12 厘米
故宫博物院藏

盘敞口、浅弧壁、圈足。通体内、外和圈足内均施白釉，足端无釉。内底和外壁均以白地绿彩锥拱海水云龙纹装饰。外底署青花楷体"大明弘治年制"六字双行外围双圈款。

明代景德镇御窑白地绿彩瓷器始烧于永乐朝，成化时期亦有烧造，而以弘治、正德时期制品最受后人称赞，被视作明、清御窑瓷器中的名品。

此盘为原藏景阳宫院内库房中的三件同类弘治御窑白地绿彩盘之一，景阳宫为紫禁城内廷东六宫之一。（黄卫文）

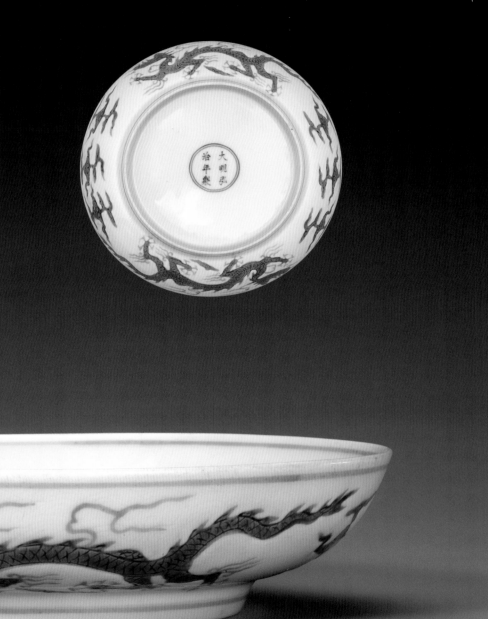

Plate with design of raised dragon among waves in green glaze on white ground
Hongzhi Period, Ming Dynasty, Height 4.5cm　mouth diameter 20cm　foot diameter 12cm, Collected by the Palace Museum

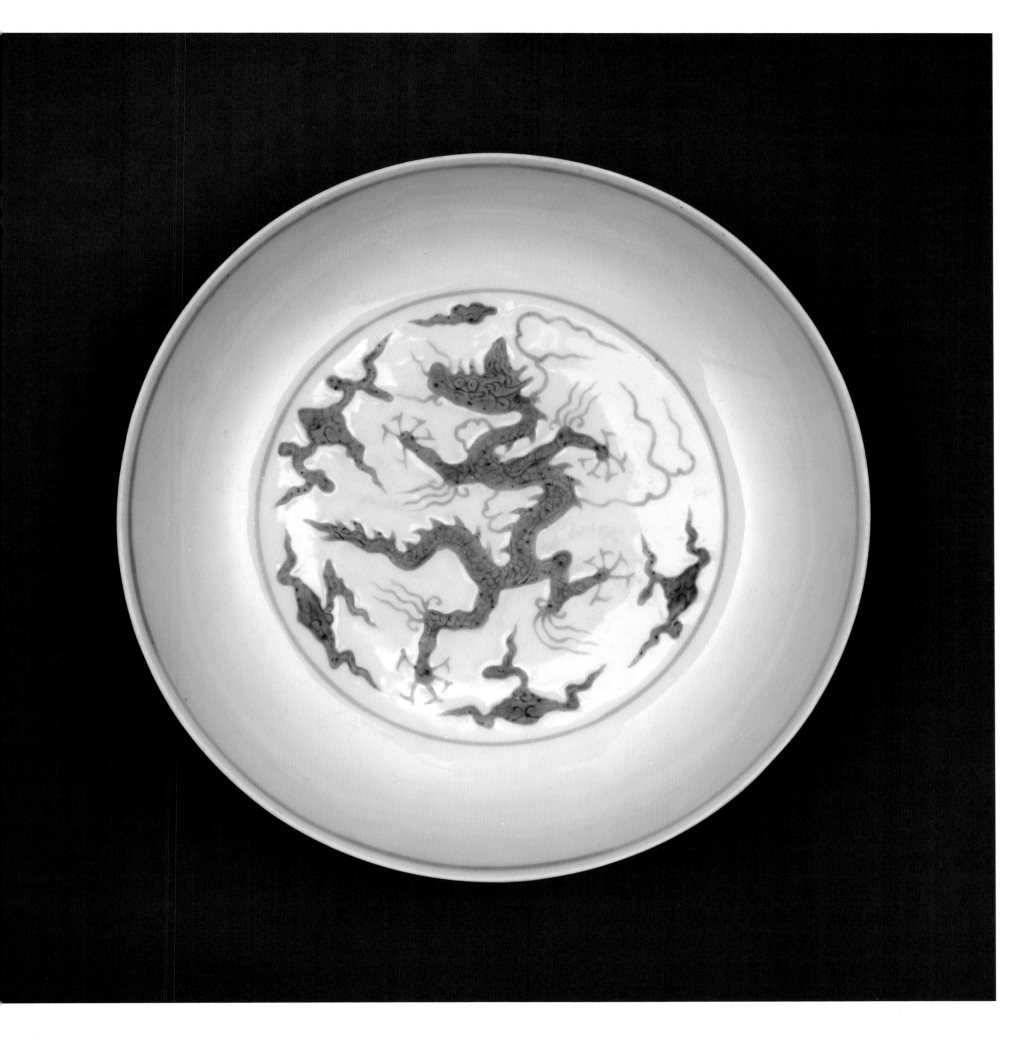

55 白地绿彩锥拱海水云龙纹盘

明弘治

高 4.4 厘米　口径 19.9 厘米　足径 12.3 厘米

故宫博物院藏

盘敞口、浅弧壁、圈足微内敛。内、外白地绿彩锥拱海水云龙纹装饰。内底饰一条五爪龙并衬以云纹，外壁饰两条五爪龙，并衬以锥拱海水纹。外底署青花楷体"大明弘治年制"六字双行外围双圈款。（张涵）

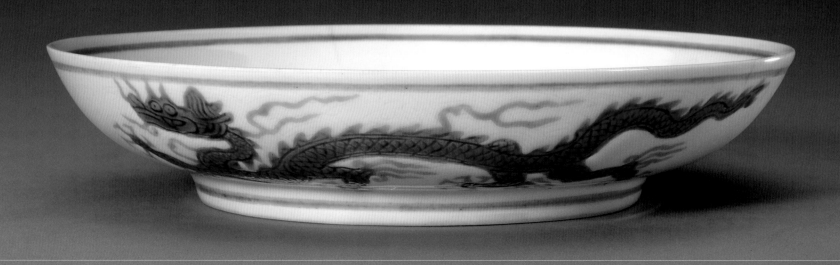

Plate with design of raised dragon among waves in green glaze on white ground
Hongzhi Period, Ming Dynasty, Height 4.4cm　mouth diameter 19.9cm　foot diameter 12.3cm, Collected by the Palace Museum

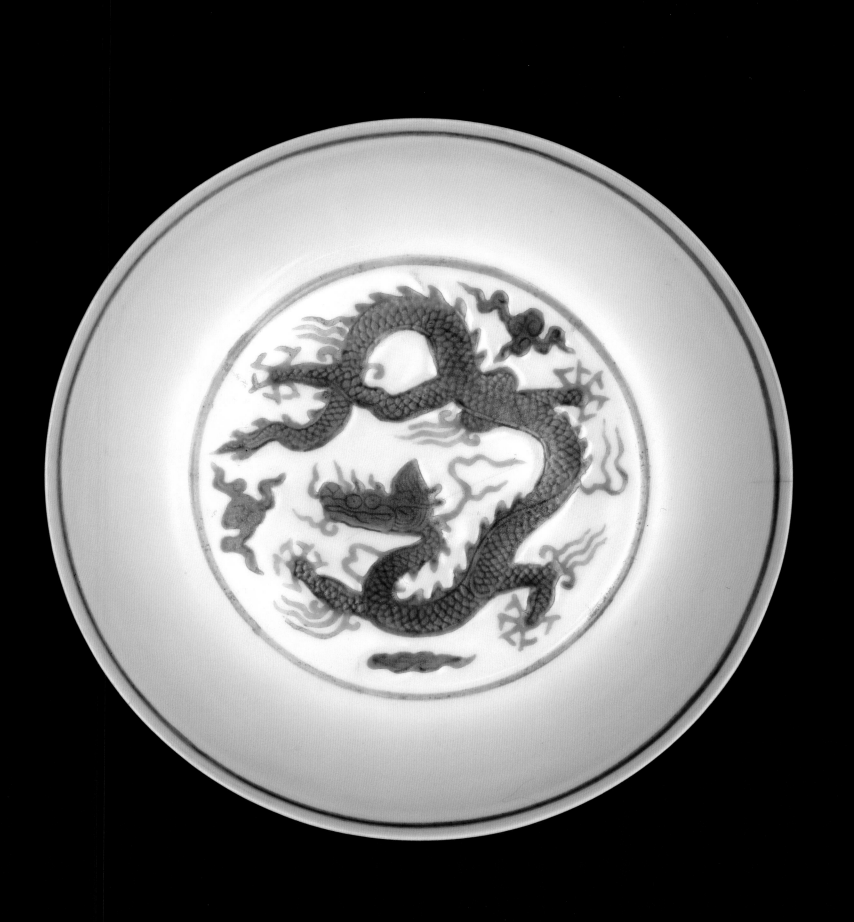

56　白地绿彩锥拱海水云龙纹盘

明弘治
高 4.2 厘米　口径 17.6 厘米　足径 11 厘米
故宫博物院藏

盘敞口、浅弧壁、圈足微内敛。通体白地绿彩装饰。内、外近口沿处均画一道绿彩弦线。内底饰一条腾跃的五爪龙，并衬以三朵云纹。外壁饰两条五爪龙，并衬以锥拱海水纹。外底署青花楷体"大明弘治年制"六字双行外围双圈款。（张涵）

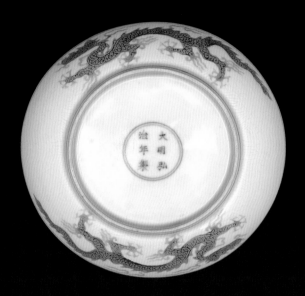

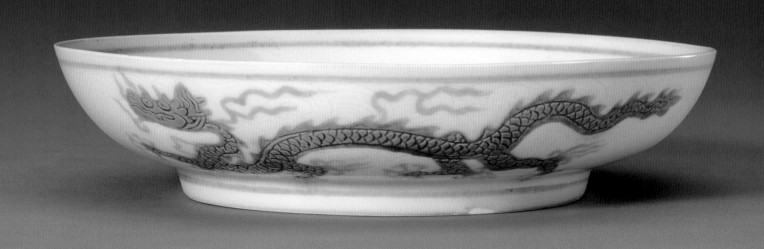

Plate with design of raised dragon among waves in green glaze on white ground
Hongzhi Period, Ming Dynasty, Height 4.2cm mouth diameter 17.6cm foot diameter 11cm, Collected by the Palace Museum

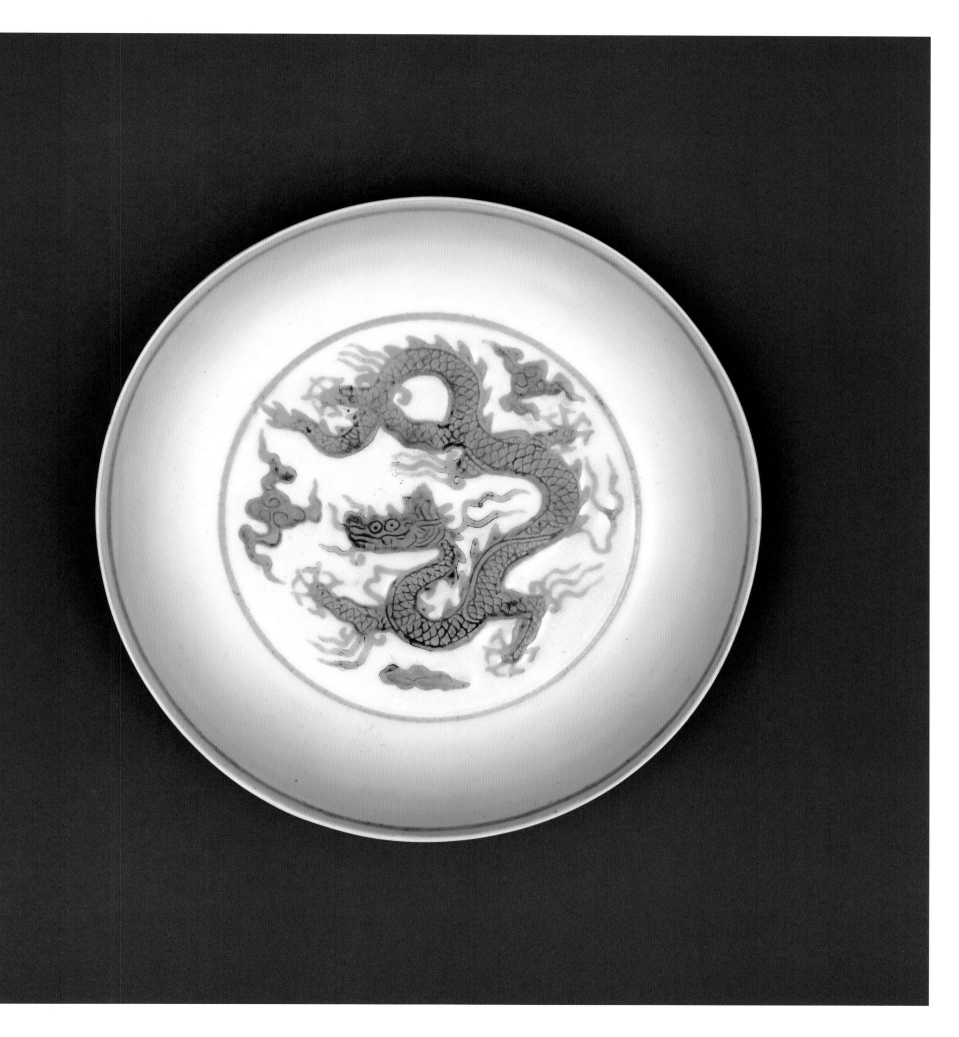

57 | 白地绿彩锥拱海水云龙纹盘

明弘治

高 4.3 厘米　口径 18 厘米　足径 11 厘米

故宫博物院藏

盘敞口、浅弧壁、底微塌、圈足。通体内、外和圈足内均施白釉，足端无釉。内底和外壁均以白地绿彩锥拱海水云龙纹装饰。内底饰一条五爪龙并衬以云纹，外壁饰两条五爪龙，并衬以锥拱海水纹。外底署青花楷体"大明弘治年制"六字双行外围双圈款。（张涵）

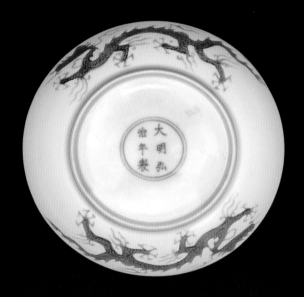

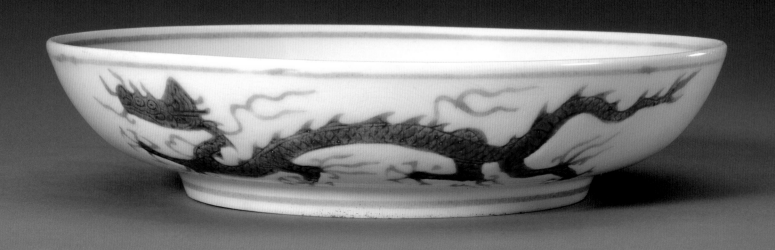

Plate with design of raised dragon among waves in green glaze on white ground
Hongzhi Period, Ming Dynasty, Height 4.3cm　mouth diameter 18cm　foot diameter 11cm, Collected by the Palace Museum

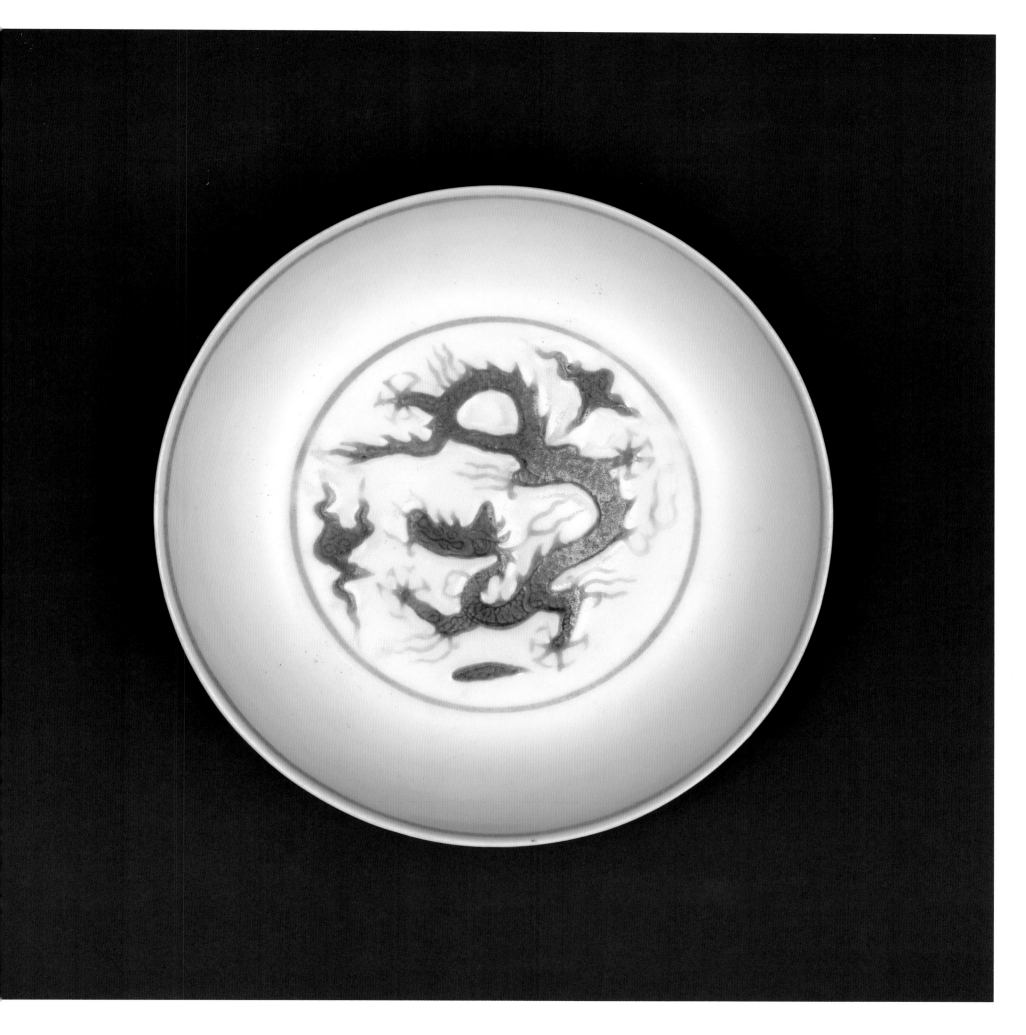

58 白地绿彩锥拱海水云龙纹盘

明弘治

高 4.6 厘米　口径 18.2 厘米　足径 11.5 厘米

故宫博物院藏

盘敞口、浅弧壁、底微塌、圈足内敛。通体内、外和圈足内均施白釉，足端无釉。内底和外壁均以白地绿彩锥拱海水云龙纹装饰。内底饰一条五爪龙并衬以云朵，外壁饰两条五爪龙，并衬以锥拱海水纹。外底署青花楷体"大明弘治年制"六字双行外围双圈款。（张涵）

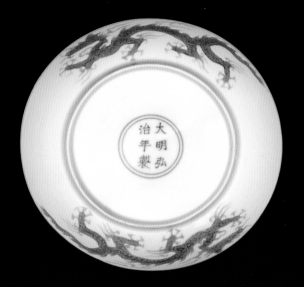

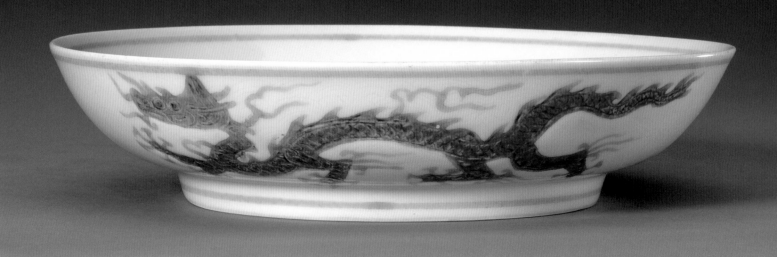

Plate with design of raised dragon among waves in green glaze on white ground
Hongzhi Period, Ming Dynasty, Height 4.6cm　mouth diameter 18.2cm　foot diameter 11.5cm, Collected by the Palace Museum

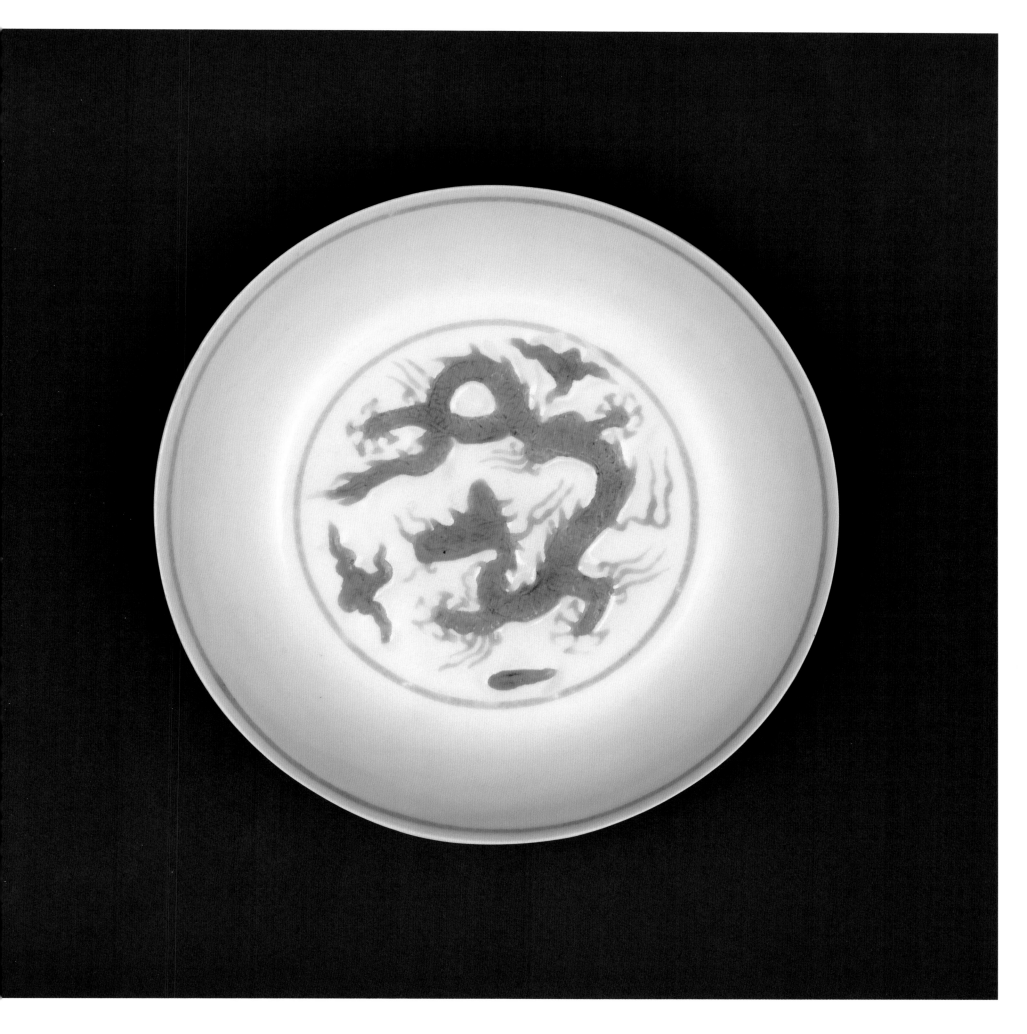

59 白地绿彩锥拱海水云龙纹盘（残片）

明弘治

高 4.2 厘米

2004 江西省景德镇市御窑遗址出土，景德镇御窑博物馆藏

盘敞口、浅弧壁、圈足。通体内、外和圈足内均施白釉，足端无釉。内壁近口沿处和内底均画绿彩弦线一道，内底饰绿彩锥拱云龙纹。外壁近口沿处和圈足外墙均画绿彩弦线一道，腹部饰绿彩锥拱海水龙纹。（刘龙）

Plate with design of raised dragon among waves in green glaze on white ground (Incomplete)
Hongzhi Period, Ming Dynasty, Height 4.2cm, Unearthed at imperial kiln heritage of Jingdezhen in Jiangxi Province in 2004, collected by the Imperial Kiln Museum of Jingdezhen

白地绿彩锥拱海水云龙纹盘

明弘治

高 4 厘米　口径 20.8 厘米　足径 13 厘米

故宫博物院藏

盘撇口、尖圆唇、浅弧壁、圈足。胎体较薄。通体内、外和圈足内均施白釉，足端无釉。内壁近口沿处画青花双弦线，内底青花双圈内锥拱一腾龙，昂首、张口、探足、五爪，四周衬以云纹，龙和云纹均以绿彩填涂。外壁近口沿处绘青花四瓣花和五瓣花相间的边饰，腹部锥拱首尾相接的四条腾龙，龙均昂首、张口、探足、五爪，四周衬以云纹，近足处锥拱海水江崖纹，龙身及云朵填涂绿彩。圈足外墙画青花双弦线。足端无釉，露白色胎体。

此盘釉上绿彩发色略淡，釉下锥拱线条流畅，体现出弘治朝御窑瓷器制作工艺之复杂和所具有的较高等级的装饰规制。（冀洛源）

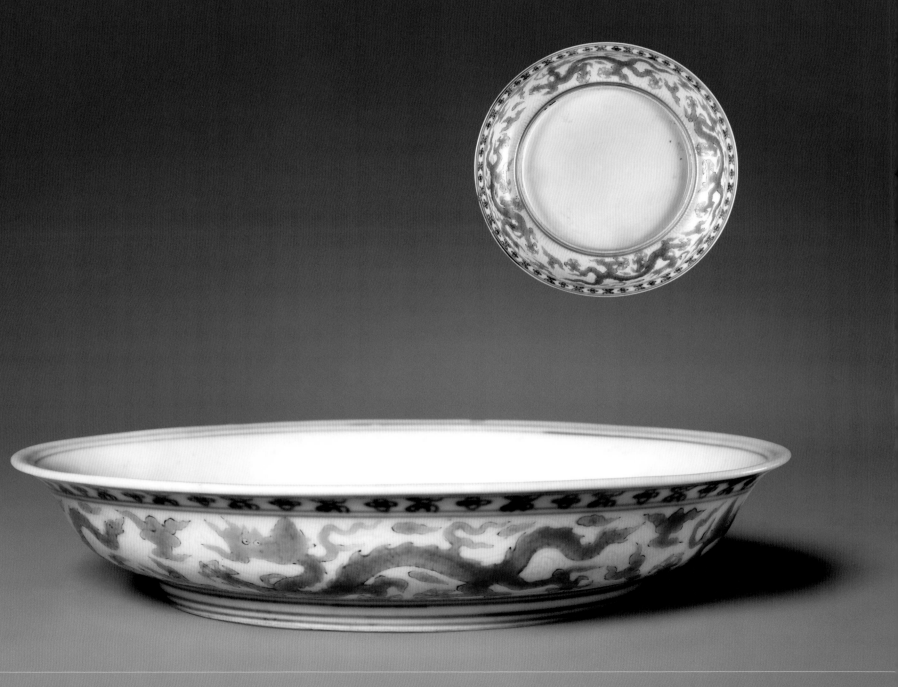

Plate with design of raised dragon among waves in green glaze on white ground
Hongzhi Period, Ming Dynasty, Height 4cm　mouth diameter 20.8cm　foot diameter 13cm, Collected by the Palace Museum

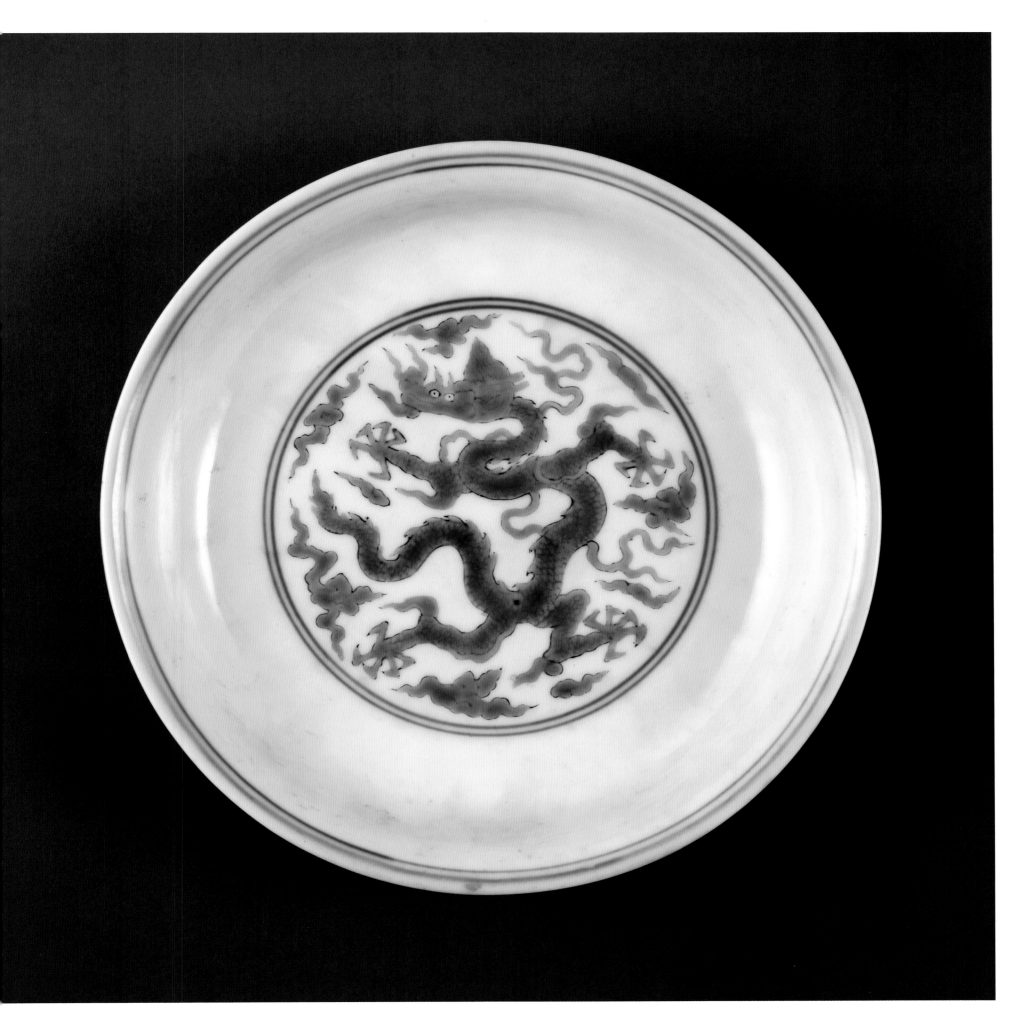

61 白地矾红彩云龙纹盘

明弘治胎、民国加彩
高 4.3 厘米　口径 17.9 厘米　足径 10.5 厘米
故宫博物院藏

盘撇口、浅弧壁、圈足。通体内、外和圈足内均施白釉，足端无釉。内、外矾红彩装饰。内底饰一条翻腾于云间的龙，外壁饰二龙戏珠纹，间以"壬"字形朵云纹。内底、圈足外墙、内外壁近口沿处均画单弦线。外底署矾红彩楷体"上用"竖行外围双圈款。

此盘白瓷胎符合弘治朝白瓷特点，但矾红彩云龙纹描画线条僵硬，款字笔画拘谨，因此，这是一件民国时期利用弘治朝白瓷加彩（俗称"后挂彩"）器。（韩倩）

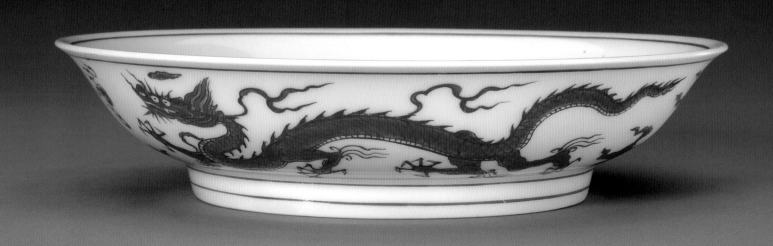

Plate with design of dragon and cloud in iron red on white ground
Hongzhi Period, Ming Dynasty (Enamel added later in the Republic of China), Height 4.3cm　mouth diameter 17.9cm　foot diameter 10.5cm, Collected by the Palace Museum

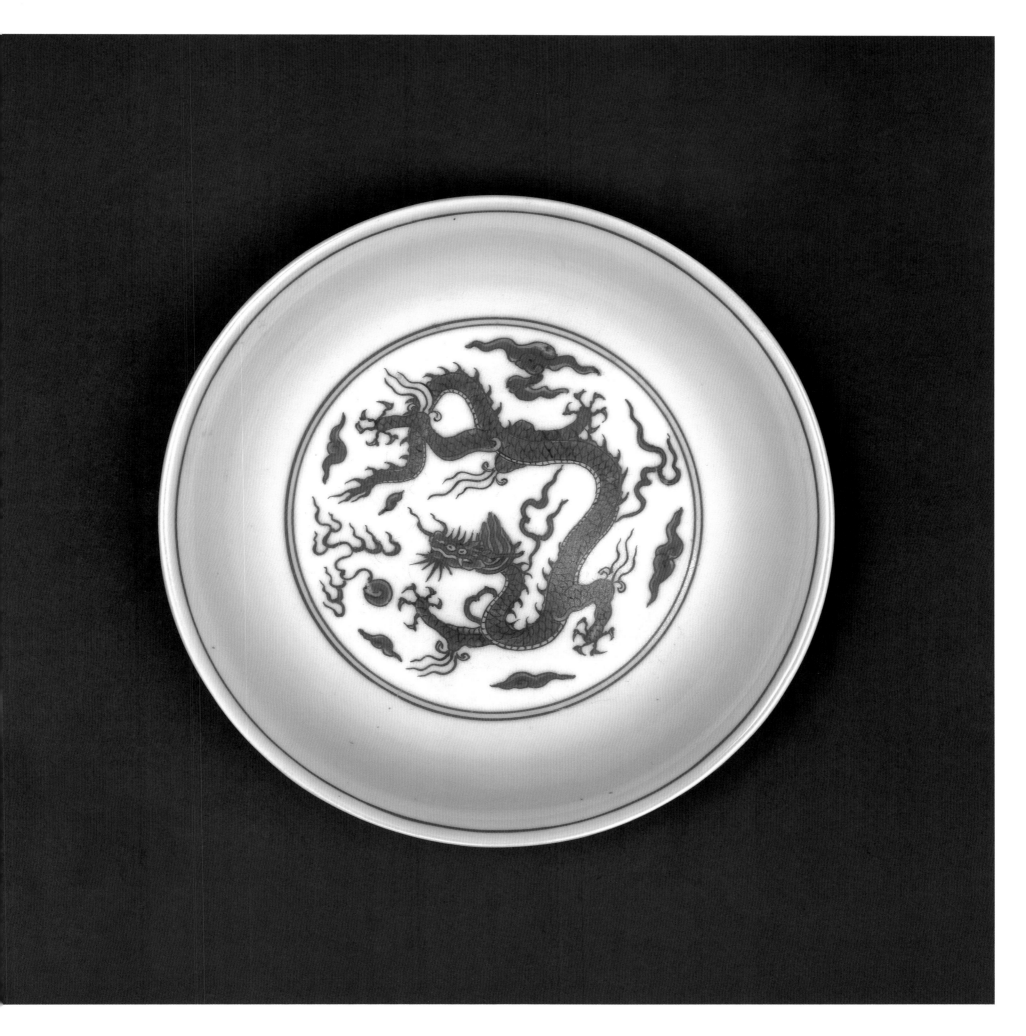

白地矾红彩五鱼纹盘

明弘治

高 4 厘米　口径 17.7 厘米　足径 11.5 厘米

故宫博物院藏

盘撇口、浅弧壁、圈足。通体内、外和圈足内均施白釉，足端无釉。内、外矾红彩装饰。内底矾红彩双圈内绘一条矾红彩鱼，外壁绘四条矾红彩鱼。鱼的色彩鲜艳明快，鱼鳃、鱼鳍、鱼鳞等细部均刻划而成，致使鱼的体态显得更加生动。无款识。（张涵）

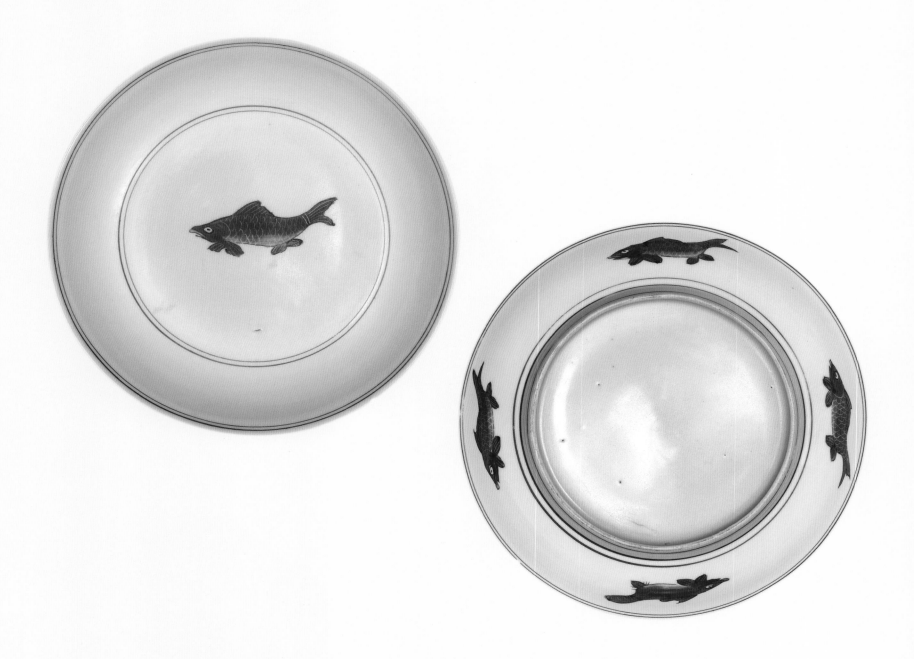

Plate with design of five fish in iron red on white ground
Hongzhi Period, Ming Dynasty, Height 4cm mouth diameter 17.7cm foot diameter 11.5cm, Collected by the Palace Museum

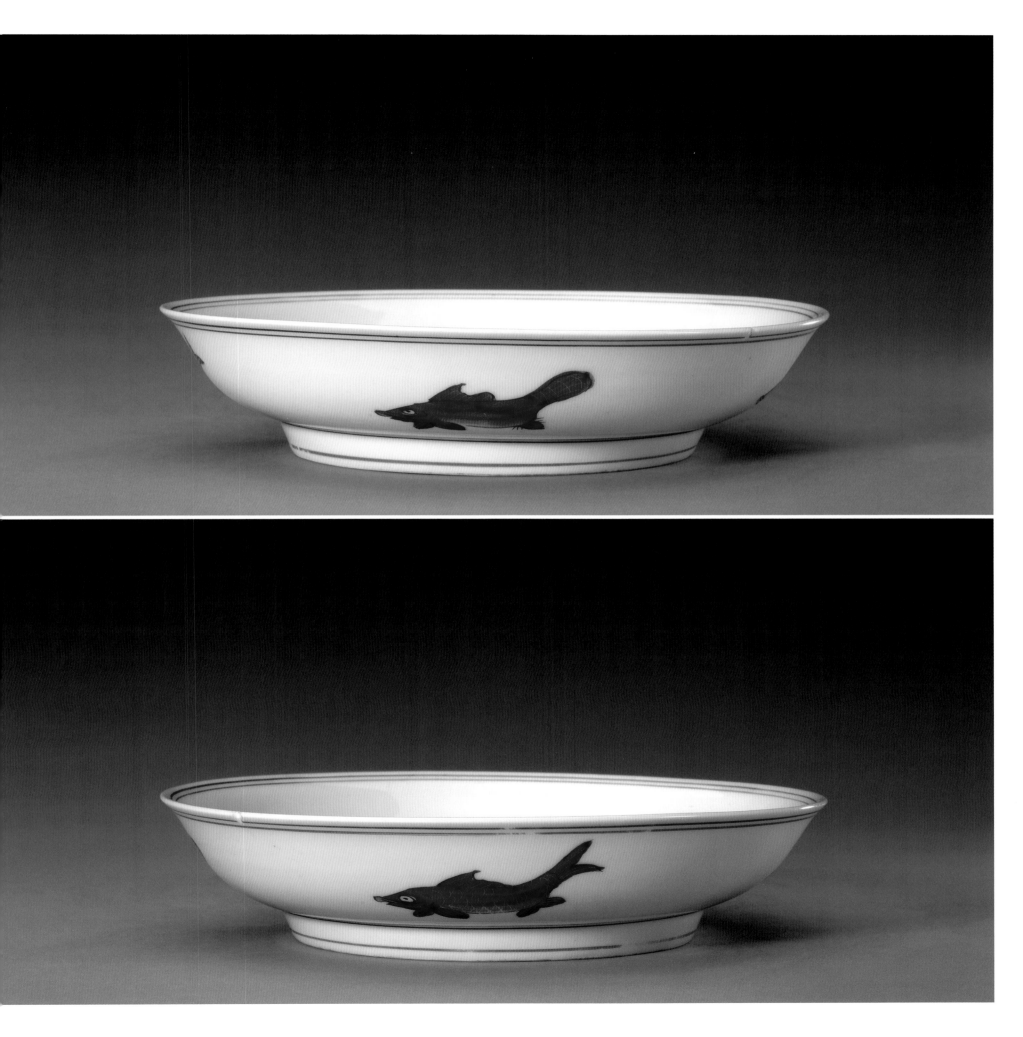

63 | 白地矾红彩五鱼纹盘

明弘治

高 4.2 厘米　口径 20.8 厘米　足径 12.2 厘米

故宫博物院藏

盘撇口、浅弧壁、圈足。通体内、外和圈足内均施白釉，足端无釉。内、外矾红彩装饰。内壁近口沿处画矾红彩双弦线，内底矾红彩双圈内绘一条鱼。外壁绘四条矾红彩鱼。无款识。

（唐雪梅）

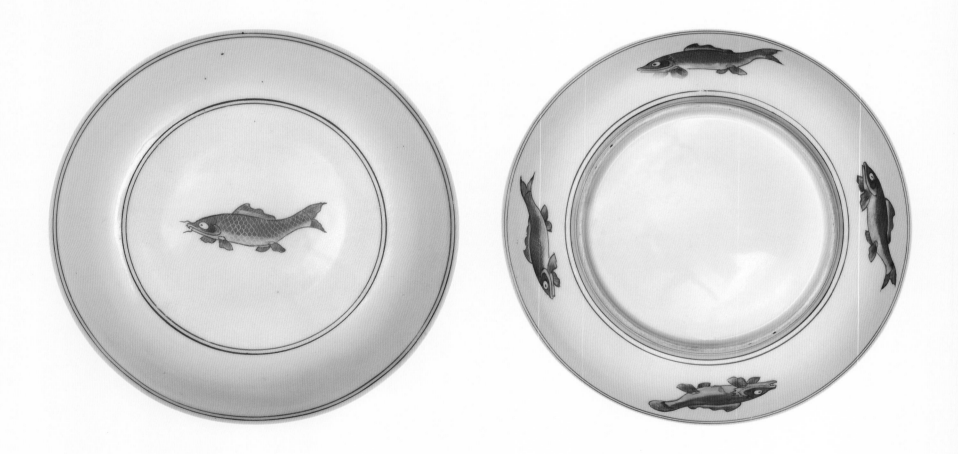

Plate with design of five fish in iron red on white ground
Hongzhi Period, Ming Dynasty, Height 4.2cm　mouth diameter 20.8cm　foot diameter 12.2cm, Collected by the Palace Museum

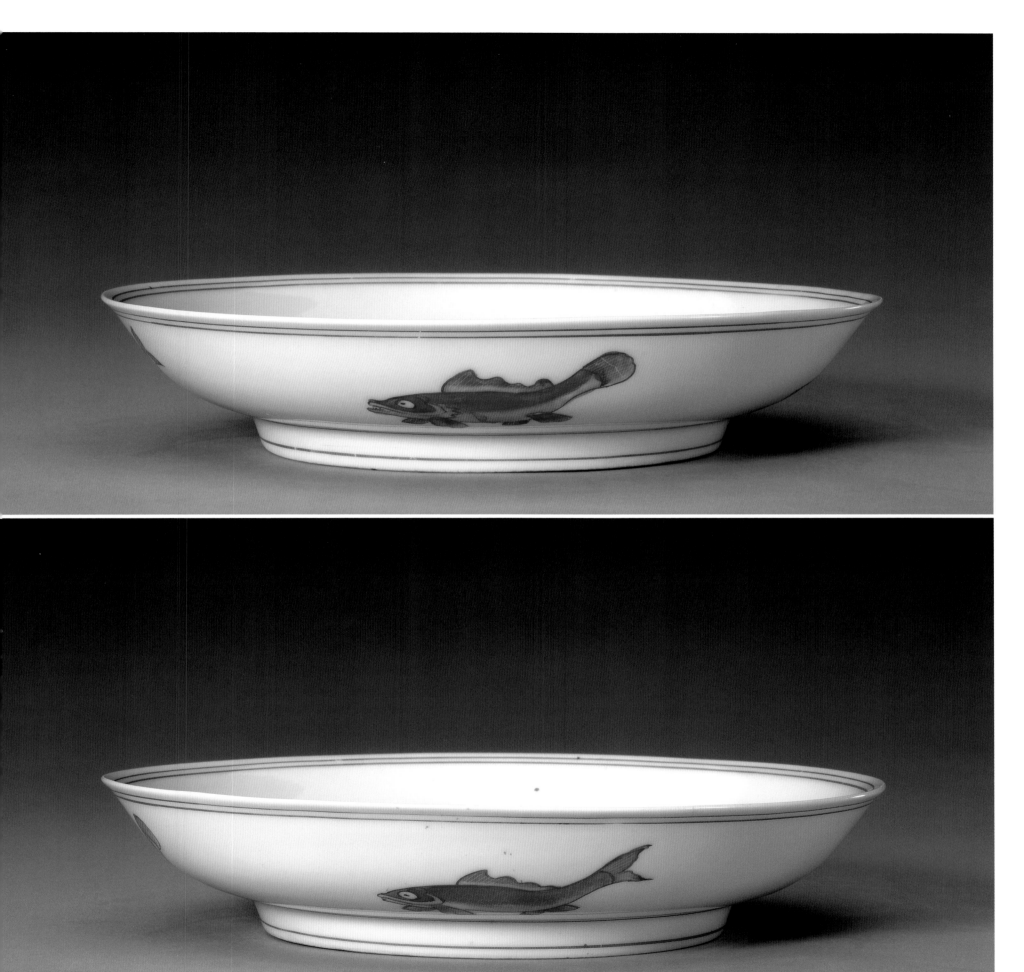

64 | 白地黄彩云龙纹盘

明弘治胎、民国加彩
高 4.5 厘米　口径 21.2 厘米　足径 12.7 厘米
故宫博物院藏

盘敞口、浅弧壁、塌底、圈足。通体内、外和圈足内均施白釉，足端无釉。内、外均以黄彩装饰。内底绘一云龙戏珠纹，外壁绘二龙戏珠纹。外底署青花楷体"大明弘治年制"六字双行外围双圈款。

此盘做工精致、黄彩明艳，从色彩与画法上看，龙纹描画线条僵硬，不够生动，不是明弘治时期龙纹的特征。结合胎、釉特征分析，此盘应是民国时期利用弘治白釉盘加绘黄彩而成，具有一定的研究价值。（陈润民）

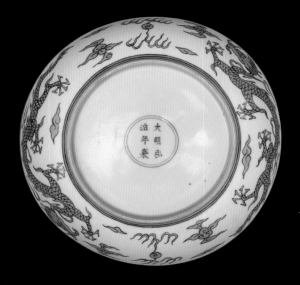

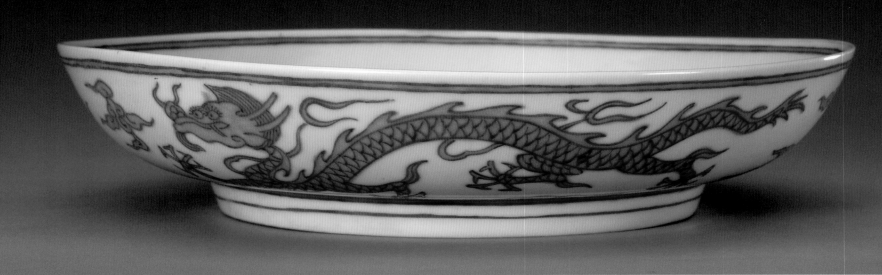

Plate with design of dragon and cloud in yellow glaze on white ground
Hongzhi Period, Ming Dynasty （Enamel added later in the Republic of China）, Height 4.5cm mouth diameter 21.2cm foot diameter 12.7cm, Collected by the Palace Museum

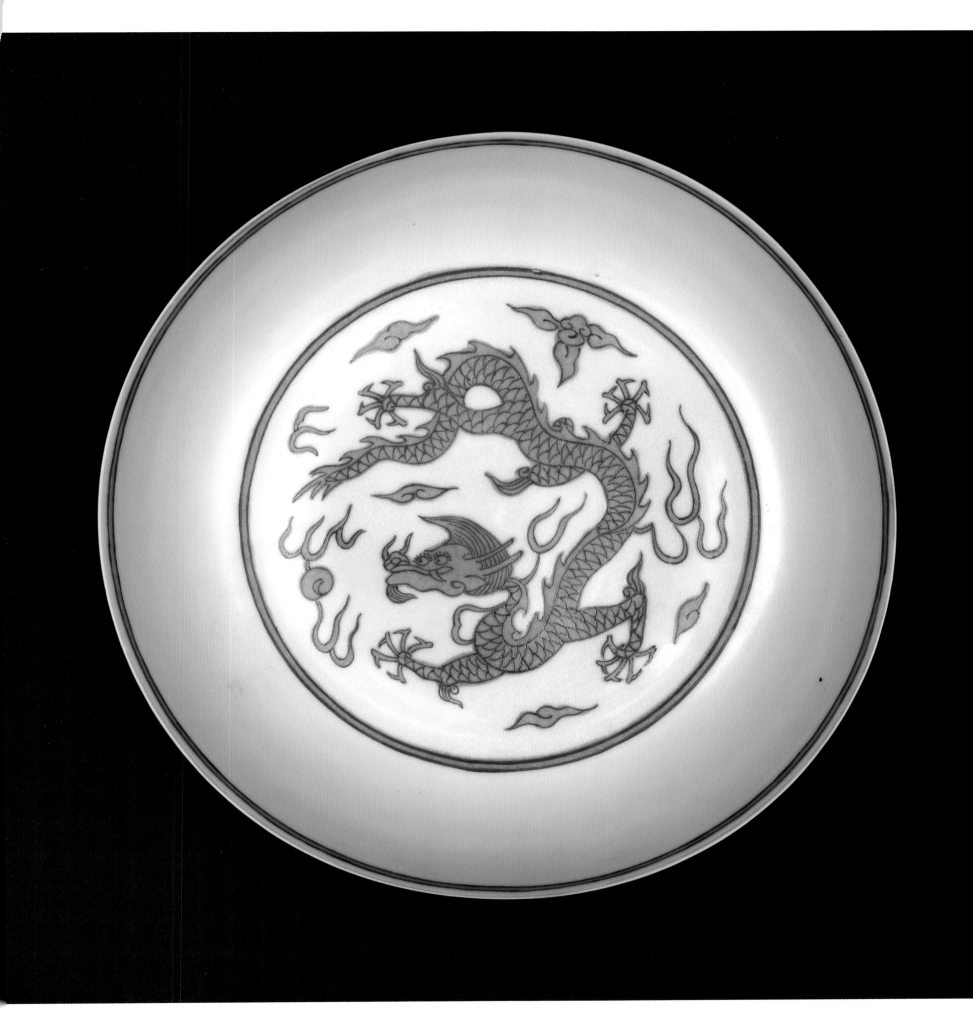

65 白地黄彩云龙纹盘

明弘治胎、民国加彩
高 4.5 厘米　口径 21.6 厘米　足径 13.3 厘米
故宫博物院藏

盘敞口、浅弧壁、塌底、圈足。通体内、外和圈足内均施白釉，足端无釉。内、外均以黄彩装饰。内底绘一云龙戏珠纹，外壁绘二龙戏珠纹。外底署青花楷体"大明弘治年制"六字双行外围双圈款。

此盘做工精致，黄彩明艳，从色彩与画法上看，黄彩过于鲜艳、龙纹描画不够生动，缺乏力度，不具有明弘治朝御窑瓷器上龙纹特征。结合胎、釉特征分析，此盘应是民国时期利用弘治白釉盘加绘黄彩而成，具有一定的研究价值。（陈润民）

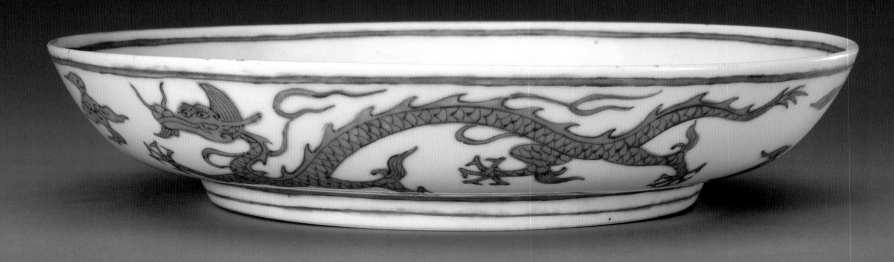

Plate with design of dragon and cloud in yellow glaze on white ground
Hongzhi Period, Ming Dynasty（Enamel added later in the Republic of China）, Height 4.5cm　mouth diameter 21.6cm　foot diameter 13.3cm, Collected by the Palace Museum

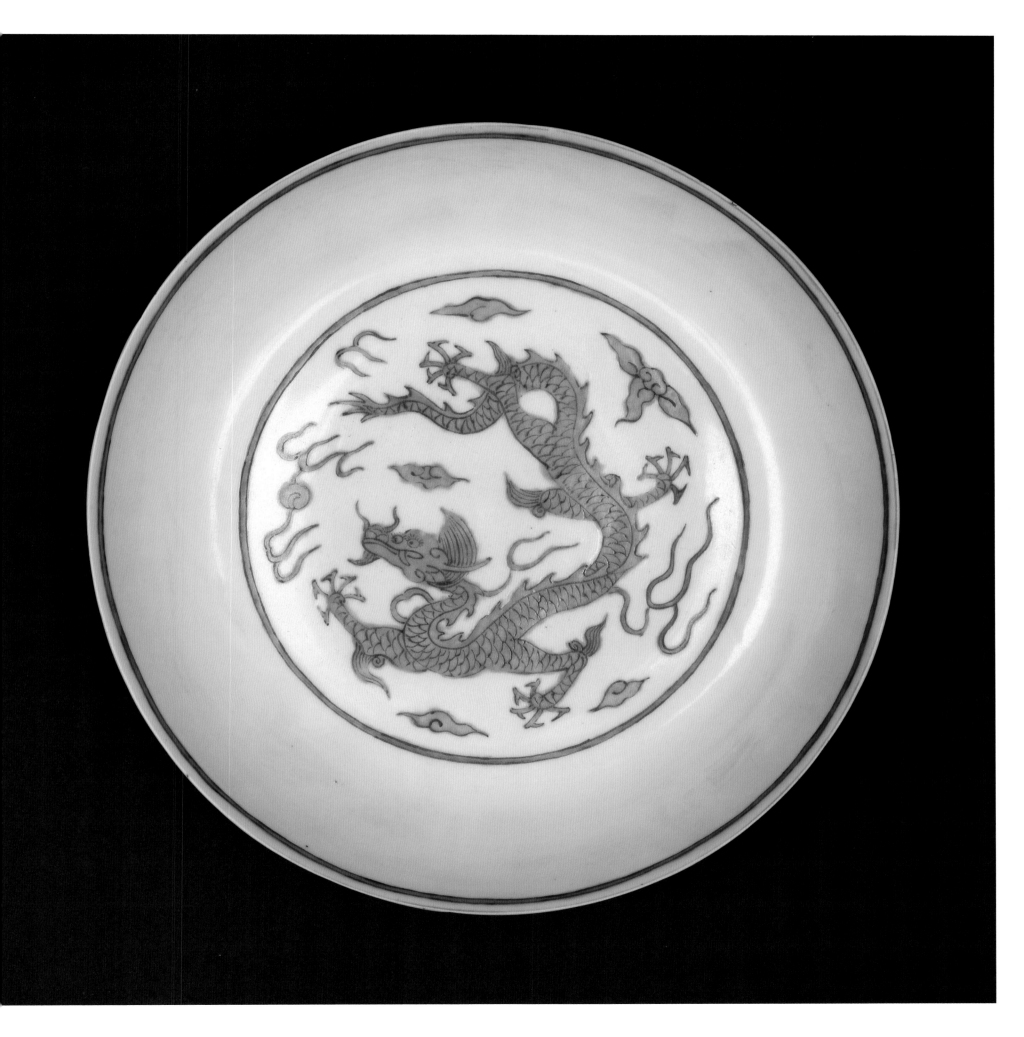

66 | 黄地绿彩锥拱二龙戏珠纹高足碗（残片）

明弘治

残高 6.4 厘米　足径 4.1 厘米

1987 年江西省景德镇市御窑遗址出土，景德镇御窑博物馆藏

此为高足碗残件，仅存高足和碗底。碗内施浇黄釉，内底锥拱一圆圈，圈内锥拱篆体"弘治年制"四字双行款，款字笔画填以绿彩。外壁仅剩下黄地绿彩锥拱海水江崖纹。足内施白釉。从目前暂存在台北故宫博物院的原清宫旧藏完整器看，这种高足碗的外壁饰有黄地绿彩锥拱二龙戏珠纹。

这种高足碗所署款识非常特别，且极为罕见。篆体年款在明代御窑瓷器中首见于永乐朝御窑瓷器上，宣德朝御窑瓷器上见有篆体四字年款，嘉靖御窑瓷器上见有篆体六字年款，其他朝御窑瓷器上尚未见到有篆体年款。这种高足碗以黄地绿彩锥拱四字年款的方式署款，在明代御窑瓷器中堪称独一无二。（李子嵬）

Bowl with high stem and design of raised two dragons chasing ball in green glaze on yellow ground (Incomplete)
Hongzhi Period, Ming Dynasty, Remaining height 6.4cm foot diameter 4.1cm, Unearthed at imperial kiln heritage of Jingdezhen in Jiangxi Province in 1987, collected by the Imperial Kiln Museum of Jingdezhen

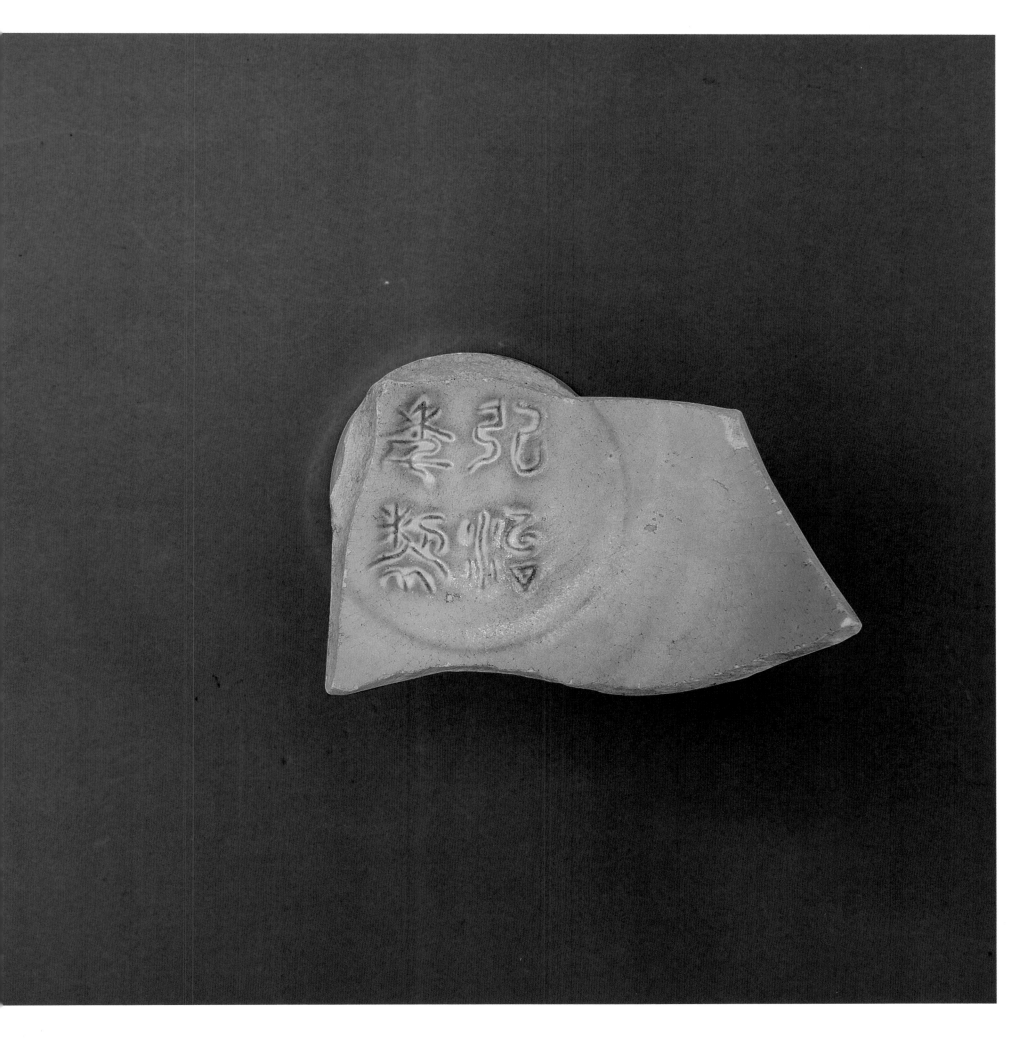

里黄釉外孔雀绿地洒蓝锥拱云龙纹盘

明弘治

高 3.8 厘米　口径 15 厘米　足径 8.8 厘米

江西省景德镇市公安局移交，景德镇御窑博物馆藏

盘撇口、浅弧壁、圈足。外壁以孔雀绿釉为地，锥拱两条行龙首尾相接于云纹之间，纹饰内填以洒蓝釉。内壁施黄釉，素面无纹，口沿处因釉薄而呈色稍淡。圈足略高，足墙微内敛。圈足内施白釉。外底署青花楷体"大明弘治年制"六字双行外围双圈款。

此盘同时施孔雀绿釉、洒蓝釉、黄釉三种单色釉，不见于传世品。（韦有明）

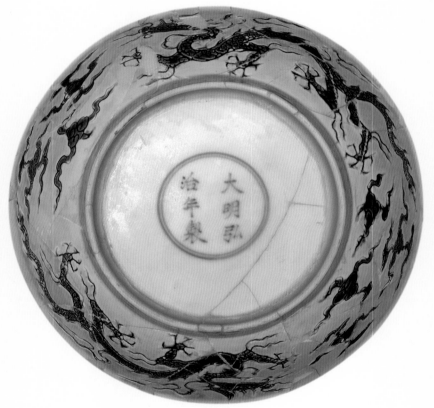

Plate with yellow glaze inside and design of raised dragon and cloud in sprinkle blue glaze on turquoise blue ground outside
Hongzhi Period, Ming Dynasty, Height 3.8cm mouth diameter 15cm foot diameter 8.8cm, Allocated by Public Security Bureau of Jingdezhen in Jiangxi Province, collected by the Imperial Kiln Museum of Jingdezhen

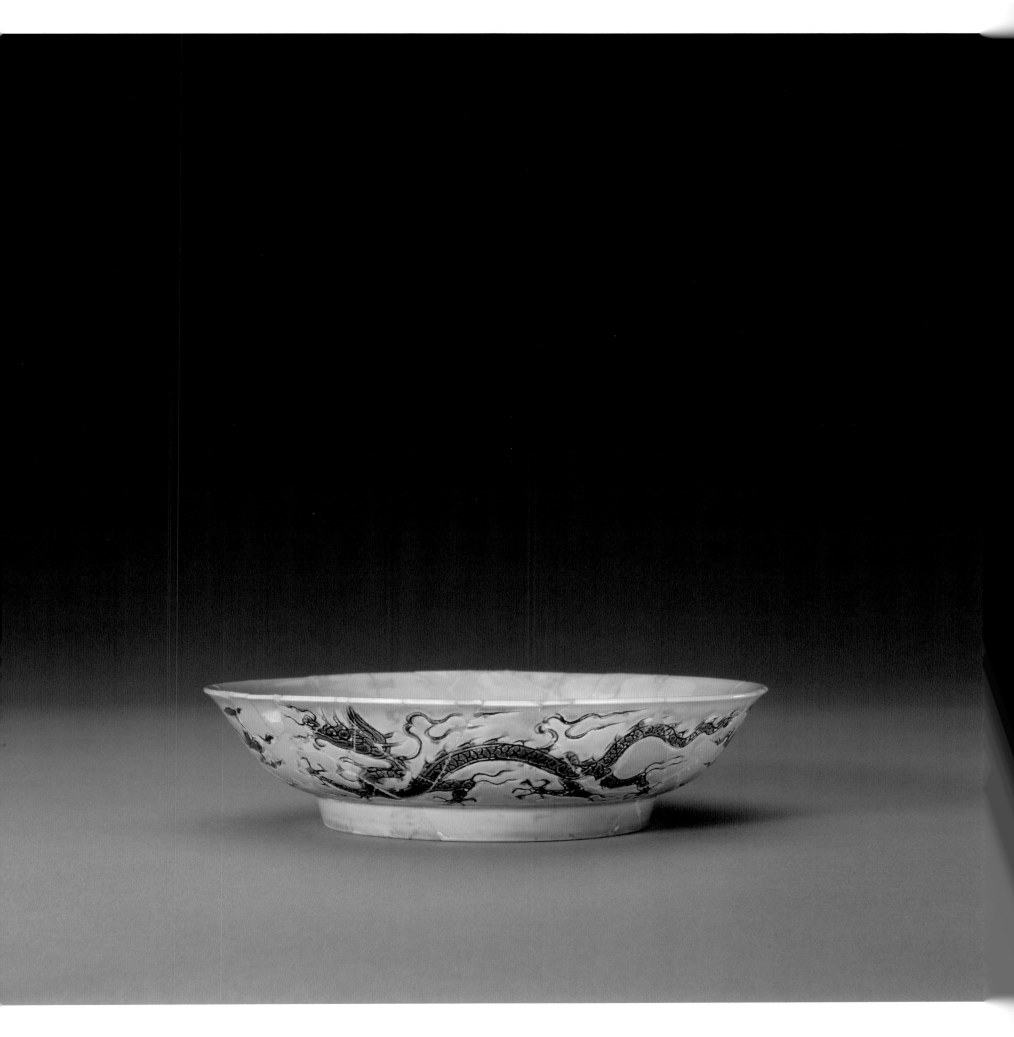

68 红绿彩鱼藻纹盘

明弘治胎、民国加彩
高 4.2 厘米　口径 20.9 厘米　足径 12.8 厘米
故宫博物院藏

盘敞口、浅弧壁、塌底、圈足。内、外红绿彩装饰。内底绘鱼藻图，三条鱼在水藻中游动。外壁绘鲭、鲢、鲤、鳜四条鱼。外底署青花楷体"大明弘治年制"六字双行外围双圈款。

　　此盘白釉泛青，红、绿彩色彩对比鲜明，但从用色及画法上看都不是当时的时代特征，尤其鱼纹的描画明显不够自然生动。结合胎、釉特征分析，此盘应是民国时期利用弘治朝白瓷胎加彩作品，具有一定的研究价值。（陈润民）

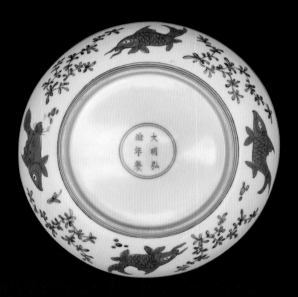

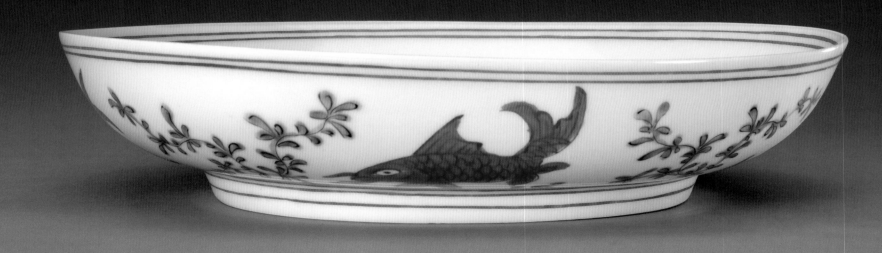

Plate with design of fish and water plants in red and green color
Hongzhi Period, Ming Dynasty（Enamel added later in the Republic of China）, Height 4.2cm　mouth diameter 20.9cm　foot diameter 12.8cm, Collected by the Palace Museum

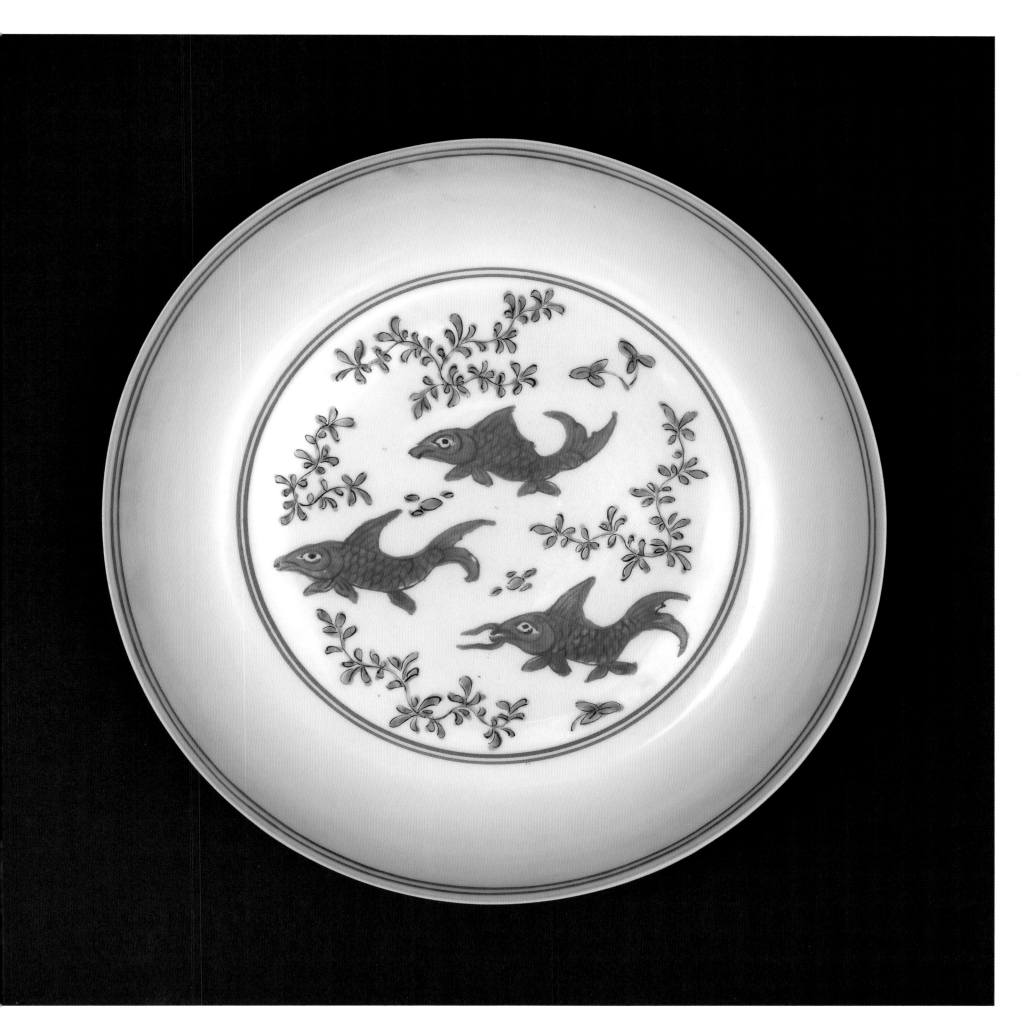

素三彩佛像座

明弘治六年（1493 年）
高 5.4 厘米　长 16.8 厘米　宽 8.5 厘米
故宫博物院藏

座呈长方形，平底，底中心开一圆孔。通体以素三彩装饰，以黄、绿二色为主，赭色为辅。座中部刻有楷体铭文"弘治六年岁在癸丑中秋月吉日喜拾（捨）专保男许弘清寿命延长福有所归者"。

弘治朝景德镇御器厂以烧造青花、黄釉瓷器而著称，素三彩器并不多见，这件瓷器带有明确纪年，尤显珍贵，具有很高的学术研究价值。（陈润民）

Plain tricolor stand for Buddha
The 6th year of Hongzhi period, Ming Dynasty (1493), Height 5.4cm　length 16.8cm　width 8.5cm, Collected by the Palace Museum

均匀纯净
颜色釉瓷器

　　弘治时期景德镇御器厂烧造的颜色釉瓷器基本延续之前永乐、宣德、成化朝品种，按烧成温度大致可分为高温色釉瓷和低温色釉瓷两类。高温颜色釉瓷的烧成温度高于1250℃，低温颜色釉瓷的烧成温度低于1250℃。

　　从传世和出土情况看，弘治朝御窑高温颜色釉瓷有白釉、祭蓝釉。低温颜色釉瓷有浇黄釉、瓜皮绿釉、深茄皮紫釉瓷等。弘治白釉素以"肥腴细润"而独树一帜。弘治朝浇黄釉瓷器不但产量大，而且质量高，堪称明、清两代浇黄釉瓷器之冠。深茄皮紫釉瓷器则为弘治朝首创。

Uniformity and Pureness
Single Colored Glaze Porcelain

The single colored glaze porcelain this time basically carries on the tradition of Yongle, Xuande and Chenghua. There are two types of single colored glaze porcelain fired with different temperatures. The high temperature one is fired over 1250℃, and the low temperature porcelain is fired under 1250℃.

According to the porcelain handed down and excavated, the high temperature single colored glaze porcelain of Hongzhi imperial kiln has categories of white glaze, sacrificial blue glaze and so on. The low temperature porcelain has yellow glaze, cucumber green glaze, aubergine glaze so on. Especially the white glaze porcelain is unique and elegant. The bright yellow glaze porcelain in Hongzhi period also has the best quality of Ming and Qing reign. The aubergine glaze porcelain is created this time.

白釉碗

明弘治

高 7.5 厘米　口径 16 厘米　足径 6.5 厘米

故宫博物院藏

碗撇口、深弧壁、底微塌、圈足。内、外和圈足内均施白釉，圈足内所施白釉泛青的程度大于内、外壁所施白釉。外底署青花楷体"大明弘治年制"六字双行外围双圈款。

白瓷的烧造在明代始终没有间断过，其作为祭器的主要品种一直为宫廷所需要。又由于白瓷洁白纯净，因此，也是人们选择日用器皿的主要对象。（蒋艺）

White glaze bowl
Hongzhi Period, Ming Dynasty, Height 7.5cm　mouth diameter 16cm　foot diameter 6.5cm, Collected by the Palace Museum

71 白釉碗

明弘治
高 7 厘米　口径 16.2 厘米　足径 6.4 厘米
故宫博物院藏

碗撇口、深弧壁、圈足。通体内、外和圈足内均施白釉，足端无釉。外底署青花楷体"大明弘治年制"六字双行外围双圈款。（唐雪梅）

White glaze bowl
Hongzhi Period, Ming Dynasty, Height 7cm　mouth diameter 16.2cm　foot diameter 6.4cm, Collected by the Palace Museum

白釉碗

明弘治

高 8.8 厘米　口径 19.5 厘米　足径 8 厘米

故宫博物院藏

碗撇口、深弧壁、圈足。通体内、外和圈足内均施白釉，足端无釉。胎体较轻薄，釉面莹润，釉色白中闪灰。外底署青花楷体"大明弘治年制"六字双行外围双圈款。（王照宇）

White glaze bowl
Hongzhi Period, Ming Dynasty, Height 8.8cm　mouth diameter 19.5cm　foot diameter 8cm, Collected by the Palace Museum

白釉盘

明弘治
高 5 厘米　口径 18.2 厘米　足径 10.6 厘米
故宫博物院藏

盘撇口、浅弧壁、圈足。通体内、外和圈足内均施白釉，足端无釉。外底署青花楷体"大明弘治年制"六字双行外围双圈款。（唐雪梅）

White glaze plate
Hongzhi Period, Ming Dynasty, Height 5cm mouth diameter 18.2cm foot diameter 10.6cm, Collected by the Palace Museum

白釉盘

明弘治
高 3.1 厘米　口径 17.8 厘米　足径 10 厘米
故宫博物院藏

盘撇口、浅弧壁、圈足。通体内、外和圈足内均施白釉，足端无釉。外底署青花楷体"大明弘治年制"六字双行外围双圈款。（蒋艺）

White glaze plate
Hongzhi Period, Ming Dynasty, Height 3.1cm mouth diameter 17.8cm foot diameter 10cm, Collected by the Palace Museum

185

白釉盘

明弘治
高 3.8 厘米　口径 15.3 厘米　足径 8.9 厘米
江西省景德镇市御窑遗址出土，景德镇御窑博物馆藏

盘撇口、浅弧壁、圈足。通体内、外和圈足内均施白釉，足端无釉。釉面匀净光亮。外底署青花楷体"大明弘治年制"六字双行外围双圈款。（李慧）

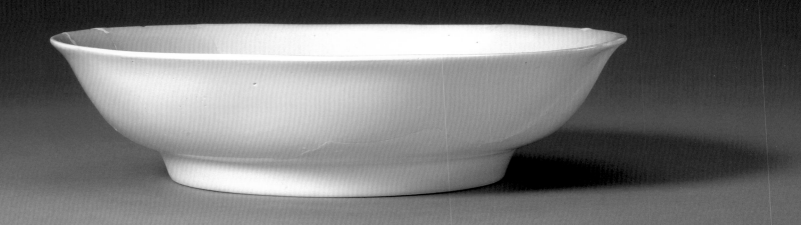

White glaze plate
Hongzhi Period, Ming Dynasty, Height 3.8cm mouth diameter 15.3cm foot diameter 8.9cm, Unearthed at imperial kiln heritage of Jingdezhen in Jiangxi Province, collected by the Imperial Kiln Museum of Jingdezhen

白釉盘

明弘治

高 4.3 厘米　口径 21.3 厘米　足径 13.9 厘米

故宫博物院藏

盘敞口、浅弧壁、圈足。通体内、外和圈足内均施白釉，足端无釉。釉面匀净光润，釉色白中泛青。外底署青花楷体"大明弘治年制"六字双行外围双圈款。（陈润民）

White glaze plate
Hongzhi Period, Ming Dynasty, Height 4.3cm mouth diameter 21.3cm foot diameter 13.9cm, Collected by the Palace Museum

187

77 白釉露胎锥拱海水云龙纹盘

明弘治

高 4.7 厘米　口径 20 厘米　足径 12.3 厘米

故宫博物院藏

盘敞口、浅弧壁、圈足。通体内、外和圈足内均施白釉，足端无釉。釉面匀净光亮。内底锥拱一条龙和三朵云纹，外壁锥拱两条龙和海水纹。龙纹和云纹均是在素胎上进行刻划，且不施釉，因此烧成后，胎体自然泛出火石红色。外底署青花楷体"大明弘治年制"六字双行外围双圈款。

景德镇御窑遗址出土有被打碎的此类器物的淘汰品。其实这种器物属于白地绿彩瓷器的半成品，但有时人们觉得不填彩的器物别有一种美感，于是有的器物也就故意不填彩。（张涵）

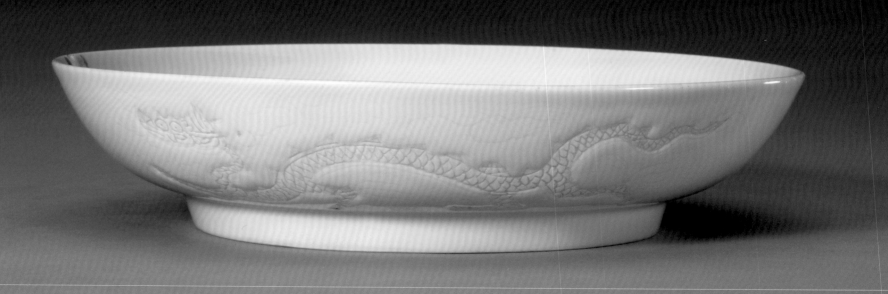

White glaze plate with biscuit-fired design of raised dragon among waves
Hongzhi Period, Ming Dynasty, Height 4.7cm　mouth diameter 20cm　foot diameter 12.3cm, Collected by the Palace Museum

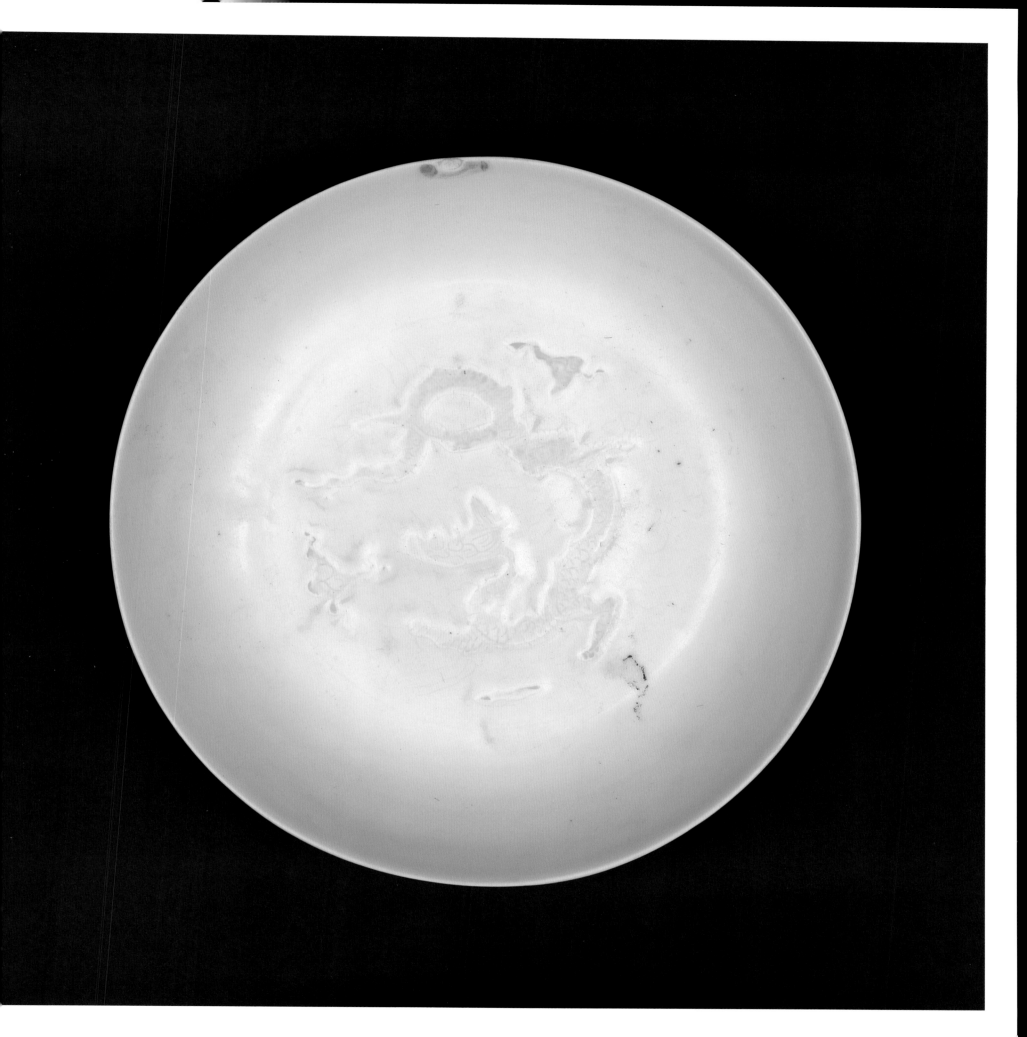

白釉露胎锥拱海水云龙纹盘

明弘治
高 4 厘米　口径 18.1 厘米　足径 10.2 厘米
故宫博物院藏

盘撇口、浅弧壁、圈足。通体内、外和圈足内均施白釉，足端无釉。釉面匀净光亮。内底锥拱云龙纹，外壁锥拱海水云龙纹。龙纹与云纹均在涩胎上刻划。外底署青花楷体"大明弘治年制"六字双行外围双圈款。（唐雪梅）

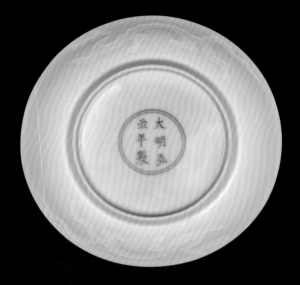

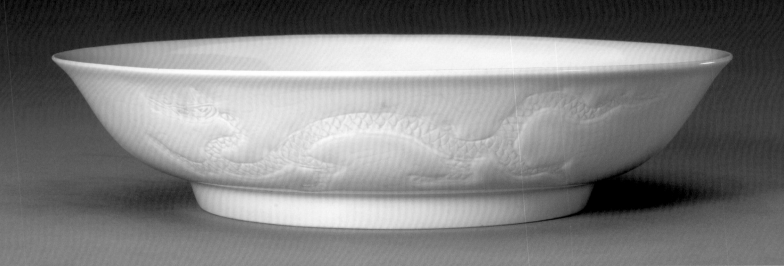

White glaze plate with biscuit-fired design of raised dragon among waves
Hongzhi Period, Ming Dynasty, Height 4cm　mouth diameter 18.1cm　foot diameter 10.2cm, Collected by the Palace Museum

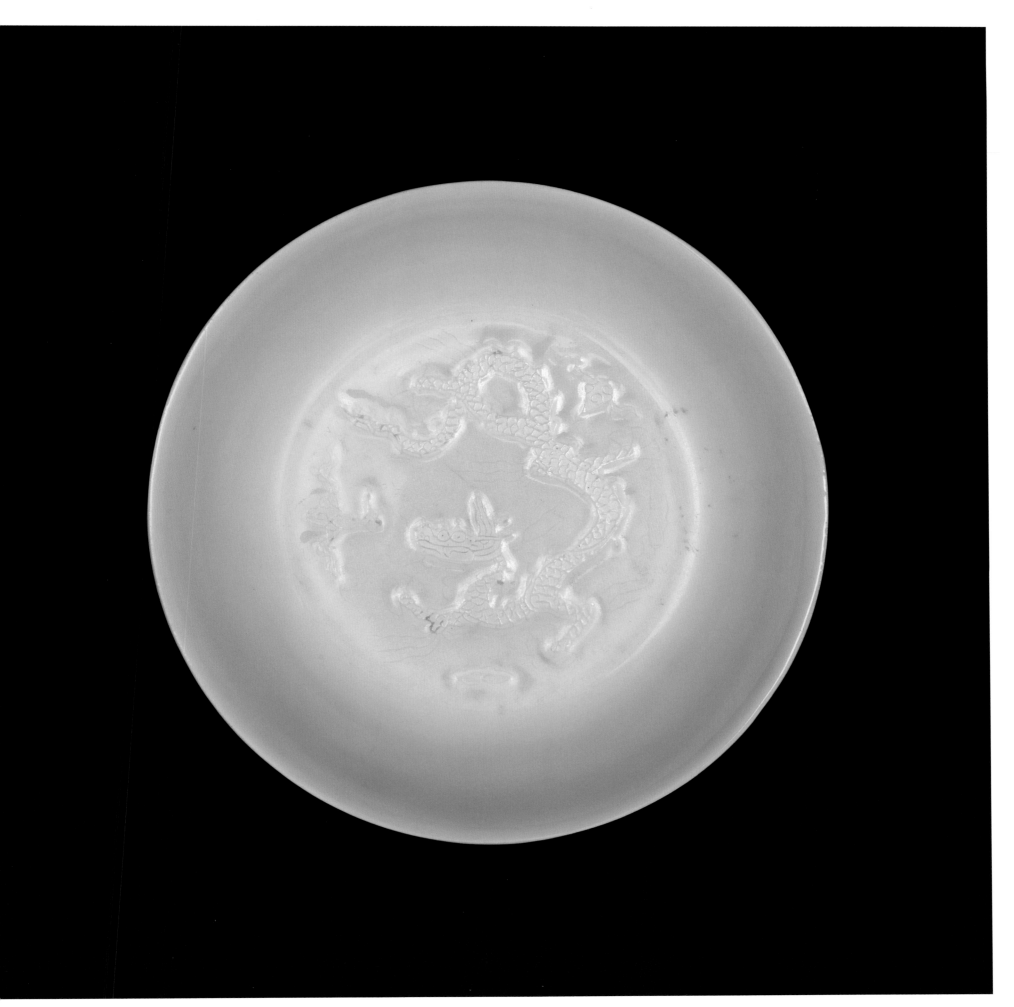

79 白釉露胎锥拱海水云龙纹盘（残）

明弘治

高 4.5 厘米　口径 16.8 厘米　足径 12 厘米

故宫博物院藏

盘敞口、浅弧壁、圈足。通体内、外和圈足内均施白釉，足端无釉。釉面匀净光亮。内、外以白釉露胎锥拱龙纹为饰，内底一组，外壁两组，海水与朵云均采用暗刻手法装饰。外底署青花楷体"大明弘治年制"六字双行外围双圈款。

白釉露胎锥拱装饰方法，最早见于弘治朝御窑瓷器上，本来属于白地绿彩瓷器的半成品，但有时人们觉得不填彩的器物别有一种美感，于是有的器物也就故意不填彩。（陈润民）

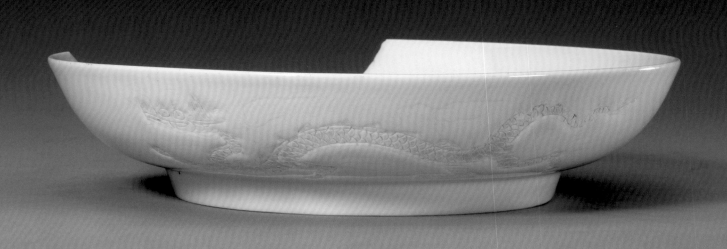

White glaze plate with biscuit-fired design of raised dragon among waves (Incomplete)
Hongzhi Period, Ming Dynasty, Height 4.5cm mouth diameter 16.8cm foot diameter 12cm, Collected by the Palace Museum

80 白釉露胎锥拱海水云龙纹盘（残片）

明弘治

残高 1.4 厘米　足径 11 厘米

2004 年江西省景德镇市御窑遗址出土，景德镇御窑博物馆藏

　　盘出土时已残缺不可复原，圈足保留。内施高温白釉，内底所饰龙纹露胎，锥拱细部。外壁施白釉，素面无纹饰。外底署青花楷体"大明弘治年制"六字双行外围双圈款。从传世和出土完整器看，该盘属于白地绿彩锥拱海水云龙纹盘半成品。（韦有明）

White glaze plate with biscuit-fired design of raised dragon among waves (Incomplete)
Hongzhi Period, Ming Dynasty, Remaining height 1.4cm foot diameter 11cm, Unearthed at imperial kiln heritage of Jingdezhen in Jiangxi Province in 2004, collected by the Imperial Kiln Museum of Jingdezhen

81 祭蓝釉描金牛纹双耳尊

明弘治

高 29 厘米　口径 16 厘米　底径 17.5 厘米

故宫博物院藏

尊广口、短颈、溜肩、腹部上丰下敛、浅圈足。胎体较厚。内施白釉，外壁满施祭蓝釉。两侧肩部对称置环形耳，耳扁平、上翘，高不过口沿。外壁近口沿处、颈、肩和腹部画多道金彩弦纹。两侧腹部正中，以金彩勾绘一站立的牛，牛探足、昂首、翘鼻、张目。外底无釉，露出白色胎体。无款识。外底有墨书满文。

　　该尊所施蓝釉呈色均匀，具有较强的玻璃质感。尊的大小、造型、装饰等与同时期浇黄釉描金双耳尊相一致，均属于当时宫廷祭祀用祭器，施蓝釉者用于祭祀天坛，施黄釉者用于祭祀地坛。（冀洛源）

Sacrificial blue glaze *Zun* with two handles and ox design in gold paint
Hongzhi Period, Ming Dynasty, Height 29cm mouth diameter 16cm bottom diameter 17.5cm, Collected by the Palace Museum

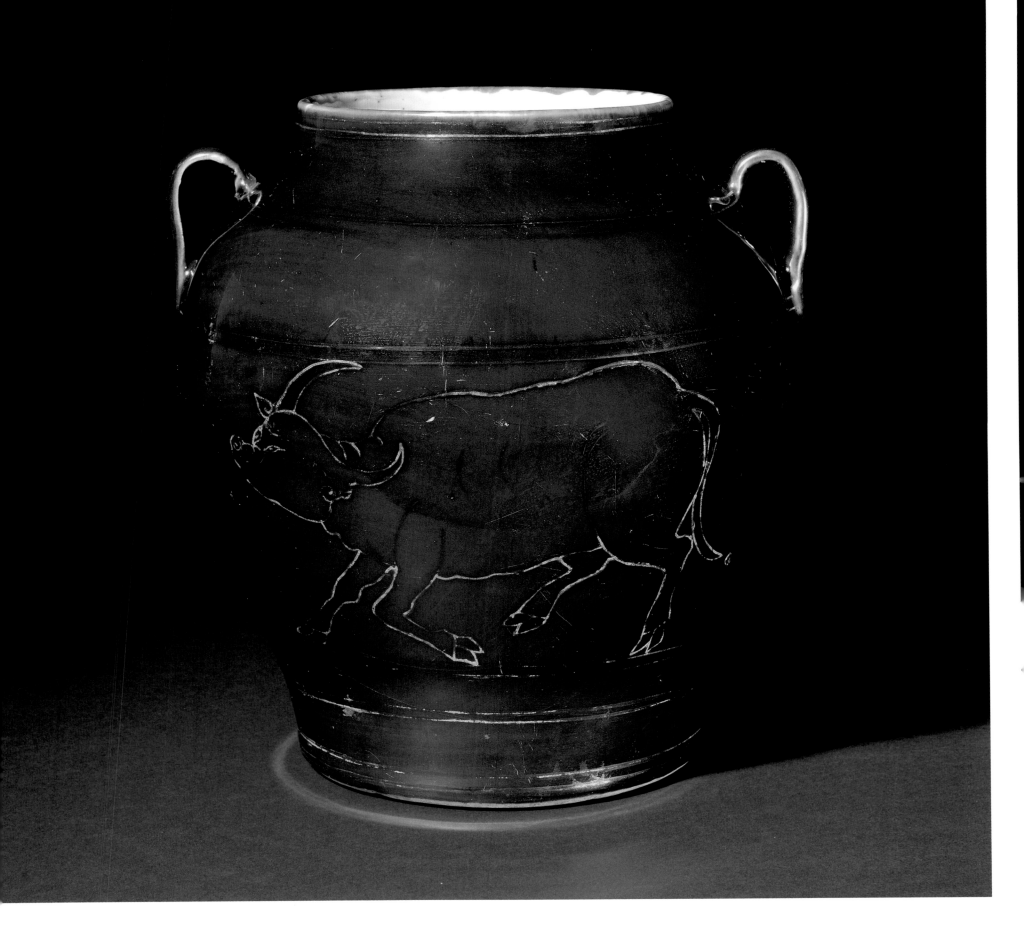

祭蓝釉描金牛纹双耳尊

明弘治

高 29 厘米　口径 16 厘米　底径 17 厘米

故宫博物院藏

尊广口、短颈、溜肩、腹部上丰下敛、平底。胎体较厚。内施白釉，外壁满施祭蓝釉。两侧肩部对称置环形耳，耳扁平、上翘，高不过口沿。外壁近口沿处、颈、肩和腹部画多道金彩弦纹。两侧腹部正中，以金彩勾绘一站立的牛，牛探足、昂首、翘鼻、张目。外底无釉，露出白色胎体。无款识。

该尊所施蓝釉呈色均匀，釉面光亮，具有较强的玻璃质感。尊的大小、造型、装饰等与同时期浇黄釉描金双耳尊相一致，均属于当时宫廷祭祀用祭器，施蓝釉者用于祭祀天坛，施黄釉者用于祭祀地坛。（冀洛源）

Sacrificial blue glaze *Zun* with two handles and ox design in gold paint
Hongzhi Period, Ming Dynasty, Height 29cm mouth diameter 16cm bottom diameter 17cm, Collected by the Palace Museum

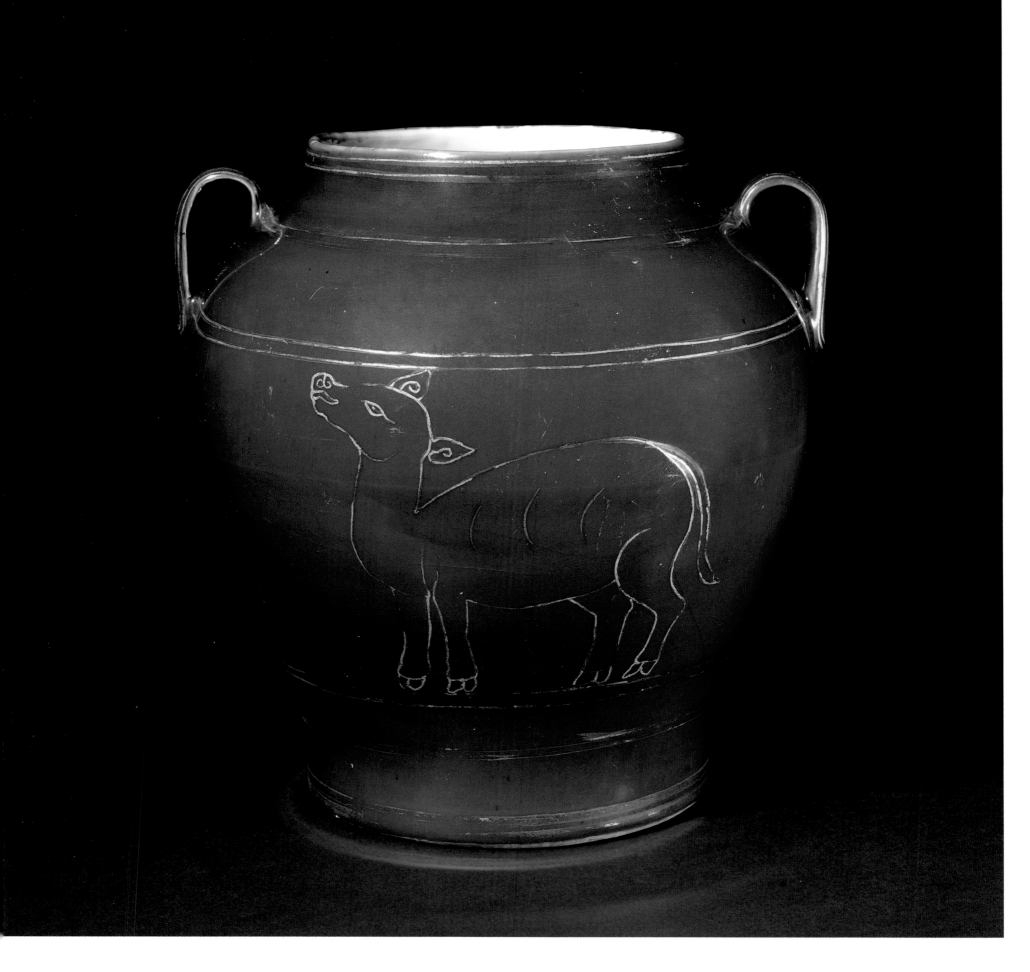

祭蓝釉描金牛纹双耳尊

明弘治

高 32.2 厘米　口径 16.5 厘米　底径 18.5 厘米

故宫博物院藏

尊广口、短颈、溜肩、腹部上丰下敛、浅圈足。胎体较厚。内施白釉，外壁满施祭蓝釉。两侧肩部对称置环形耳，耳扁平、上翘，高不过口沿。外壁近口沿处、颈、肩和腹部画多道金彩弦线。两侧腹部正中，以金彩勾绘一站立的牛，牛探足、昂首、翘鼻、张目。外底无釉，露出白色胎体。无款识。

　　该尊所施蓝釉呈色均匀，釉面光亮，具有较强的玻璃质感。尊的大小、造型、装饰等与同时期浇黄釉描金双耳尊相一致，均属于当时宫廷祭祀用祭器，施蓝釉者用于祭祀天坛，施黄釉者用于祭祀地坛。（冀洛源）

Sacrificial blue glaze *Zun* with two handles and ox design in gold paint
Hongzhi Period, Ming Dynasty, Height 32.2cm mouth diameter 16.5cm bottom diameter 18.5cm, Collected by the Palace Museum

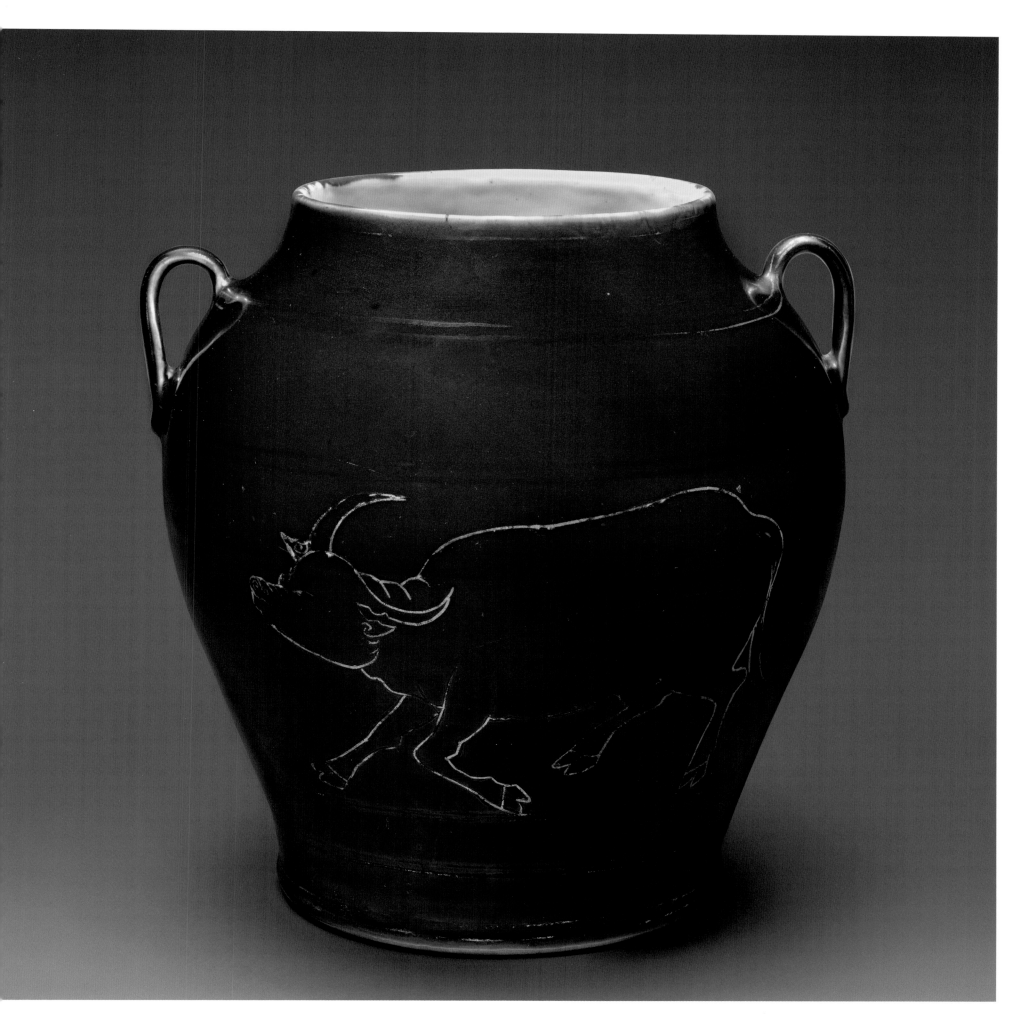

浇黄釉描金弦纹牺耳尊

明弘治
高 32 厘米　口径 19 厘米　底径 17.5 厘米
故宫博物院藏

尊广口、短颈、溜肩、腹部上丰下敛、底略上凹。肩部两侧对称置兽耳，兽首形状为张口、尖目、尖耳。胎体较厚，内施白釉，外壁满施低温黄釉。外壁近口沿处、颈、肩及腹部共画九道金彩弦线。底部无釉，露出细腻的白色胎体，外围一周残留分布相对均匀的圆点状支烧痕迹。无款识。

该尊黄釉呈色均匀，略显暗沉，釉面玻璃质感较强。这种尊清宫旧藏较多，属于高等级的明代宫廷祭祀用器。（冀洛源）

Bright yellow glaze *Zun* with two animal-head shaped handles and string design in gold paint
Hongzhi Period, Ming Dynasty, Height 32cm　mouth diameter 19cm　bottom diameter 17.5cm, Collected by the Palace Museum

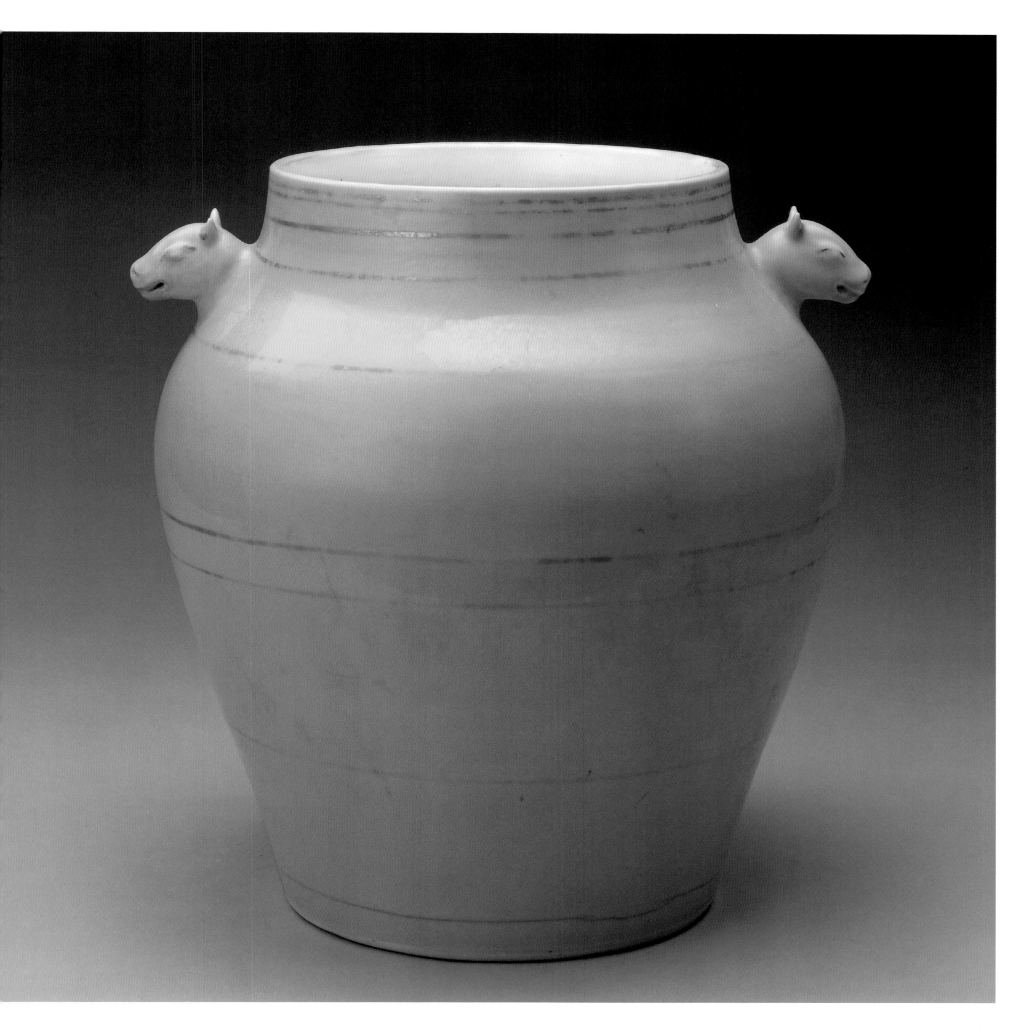

浇黄釉描金弦纹牺耳尊

明弘治

高 32 厘米　口径 19 厘米　底径 17.5 厘米

故宫博物院藏

尊广口、短颈、溜肩、腹部上丰下敛、底略上凹。肩部两侧对称置兽耳，兽首形状为张口、尖目、尖耳。胎体较厚，内施白釉，外壁满施低温黄釉。外壁近口沿处、颈、肩及腹部共画九道金彩弦线。底部无釉，露出细腻的白色胎体，外围一周残留分布相对均匀的圆点状支烧痕迹。无款识。

弘治朝景德镇御器厂创烧的这种尊，清宫旧藏较多，属于高等级的明代宫廷祭祀用器。

（冀洛源）

Bright yellow glaze *Zun* with two animal-head shaped handles and string design in gold paint
Hongzhi Period, Ming Dynasty, Height 32cm　mouth diameter 19cm　bottom diameter 17.5cm, Collected by the Palace Museum

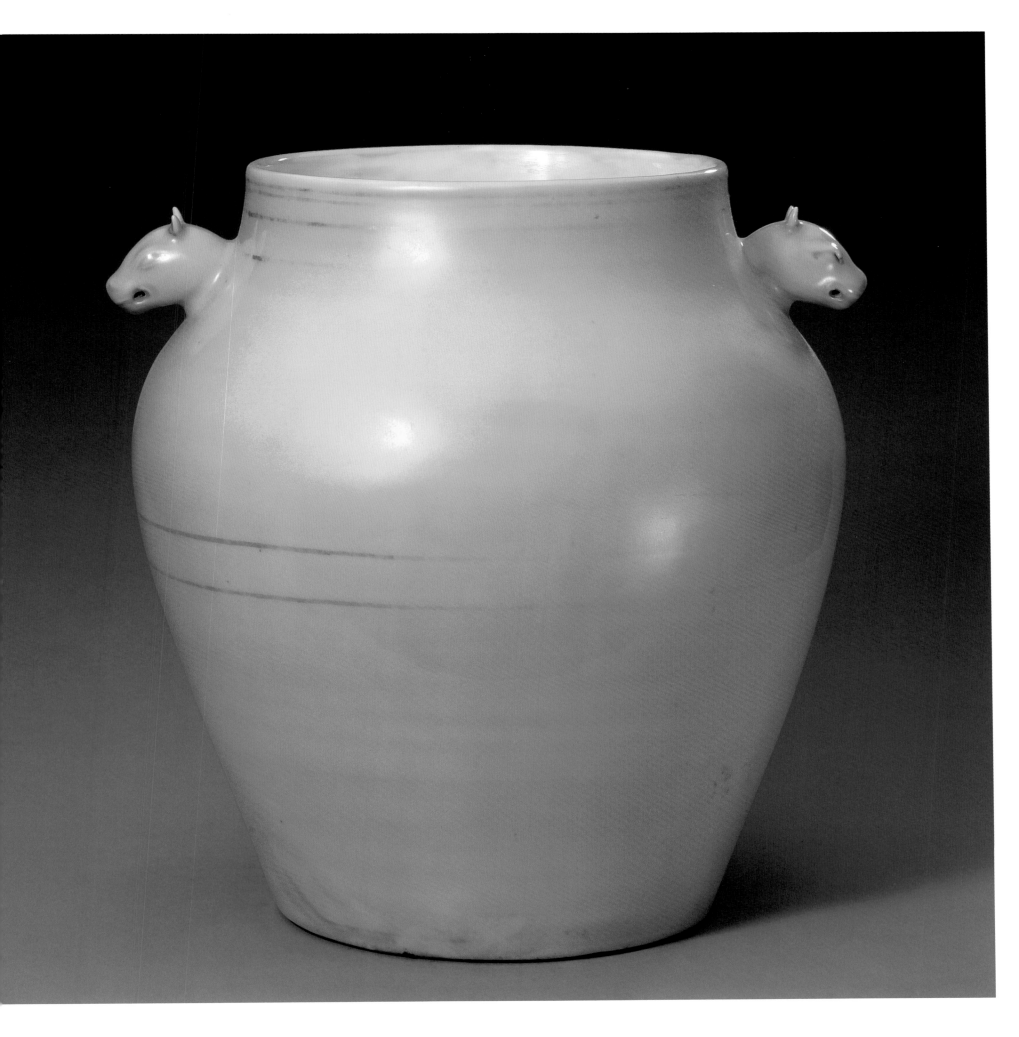

86 | 浇黄釉牺耳尊

明弘治
高 30 厘米　口径 18.5 厘米　底径 17.5 厘米
故宫博物院藏

尊广口、短颈、溜肩、腹部上丰下敛、底略上凹。肩部两侧对称置兽耳。内施白釉，外施浇黄釉，釉面滋润，釉色娇嫩。细砂底，无款识。

此罐原藏宫内瓷库，瓷库位于紫禁城内前朝中右门外太和殿西庑及武英殿前库房，为内务府广储司下属六库之一。库内原藏无款弘治黄釉描金罐七件。造型大致相同，唯耳的形状可分兽耳和环形耳两类，也有不置耳者。

明代景德镇窑烧造的低温黄釉是在已经高温素烧过的涩胎或已高温烧成的白瓷上挂釉，复入炭炉经低温焙烧而成。因使用"浇釉法"施釉，故称"浇黄釉"。自洪武至崇祯朝，浇黄釉瓷器的烧造几乎未曾间断，各朝烧造的浇黄釉瓷器釉色深浅虽略有不同，但基本趋于明黄色。其中以弘治朝产品受到的评价最高，其釉色均匀、淡雅娇嫩，被称作"娇黄"。（黄卫文）

Bright yellow glaze *Zun* with two animal-head shaped handles
Hongzhi Period, Ming Dynasty, Height 30cm　mouth diameter 18.5cm　bottom diameter 17.5cm, Collected by the Palace Museum

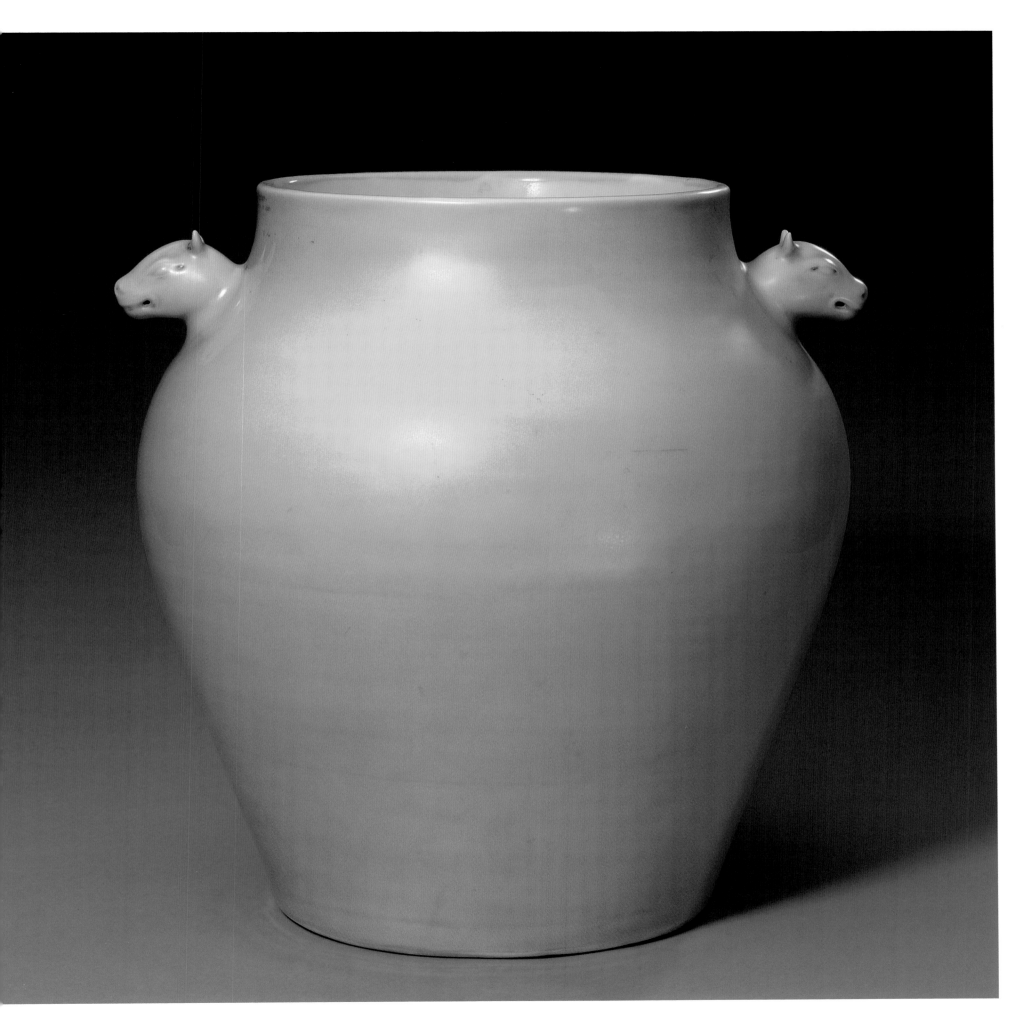

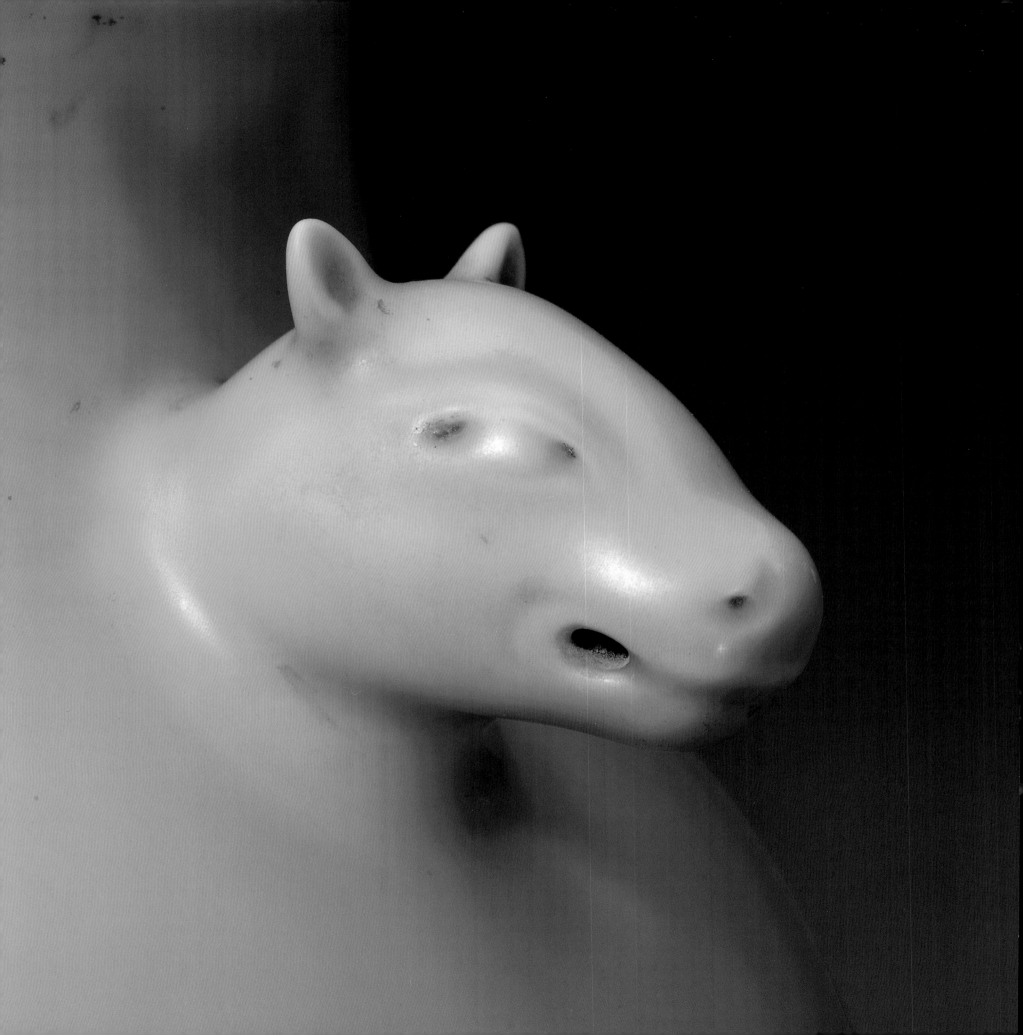

87 浇黄釉牺耳尊

明弘治
高 32 厘米　口径 19 厘米　底径 17.5 厘米
故宫博物院藏

尊广口、短颈、溜肩、腹部上丰下敛、底略上凹。肩部两侧对称置兽耳。兽首形状为张口、细目、尖耳。内施白釉，外施浇黄釉。外底涩胎无釉，无款识。

浇黄釉系指以氧化铁（Fe_2O_3）为着色剂、以氧化铅（PbO）为助熔剂的低温色釉。最早见于西汉时期的陶器上，但明代以前的低温黄釉多施于陶胎上，且色调多为黄褐色或深黄色。景德镇自明代洪武朝开始为适应皇家祭祀需要而烧造瓷胎浇黄釉器，此后历朝几乎均有烧造，其釉色明黄，除用作祭器外，还专门供帝、后日常饮食使用。（韩倩）

Bright yellow glaze *Zun* with two animal-head shaped handles
Hongzhi Period, Ming Dynasty, Height 32cm mouth diameter 19cm bottom diameter 17.5cm, Collected by the Palace Museum

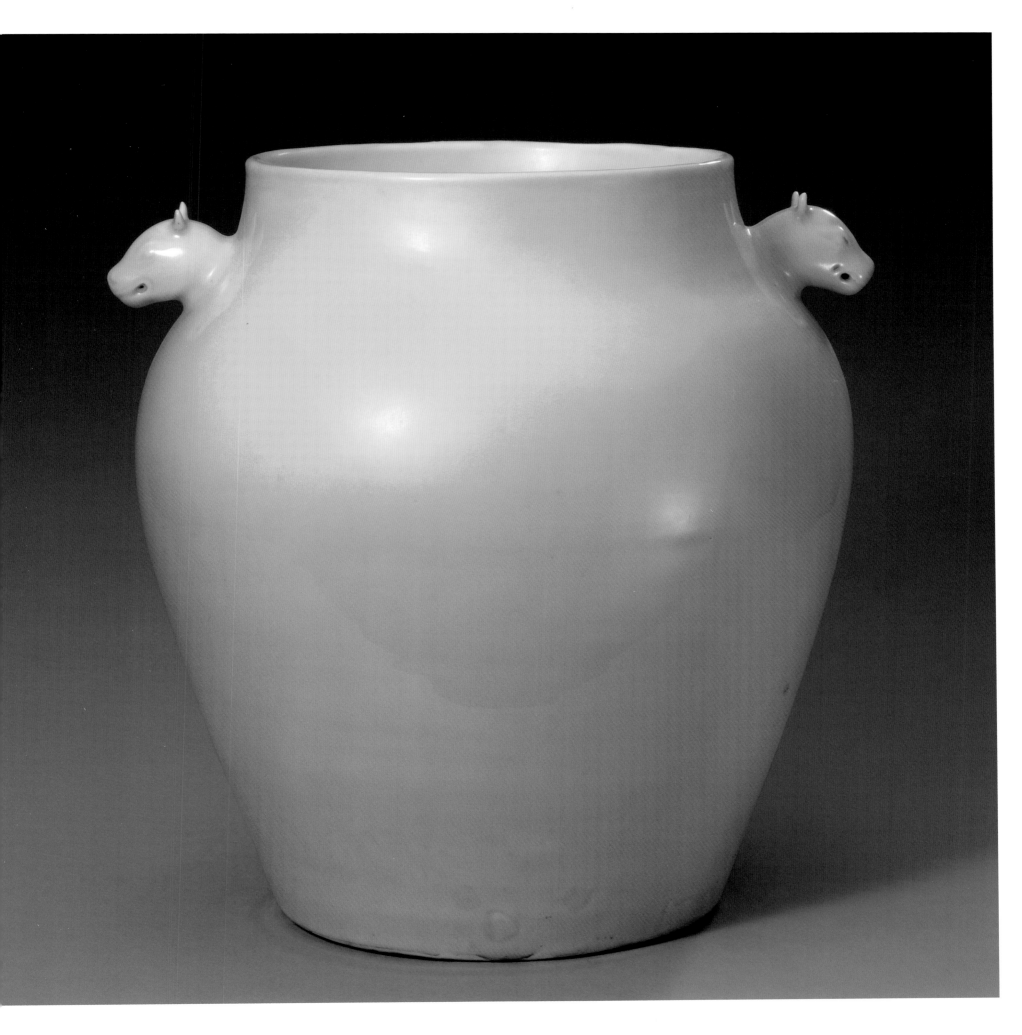

88 浇黄釉描金双耳尊

明弘治
高 31.6 厘米　口径 18.8 厘米　底径 17 厘米
故宫博物院藏

尊广口、短颈、溜肩、腹部上丰下敛、底略上凹。两侧颈、肩之间对称置环形耳。内施白釉，外施浇黄釉。外壁自上而下画金彩弦线七道，腹部以金彩描绘瑞兽一只。外底涩胎无釉，无款识。
（韩倩）

Bright yellow glaze *Zun* with two handles and gold paint
Hongzhi Period, Ming Dynasty, Height 31.6cm　mouth diameter 18.8cm　bottom diameter 17cm, Collected by the Palace Museum

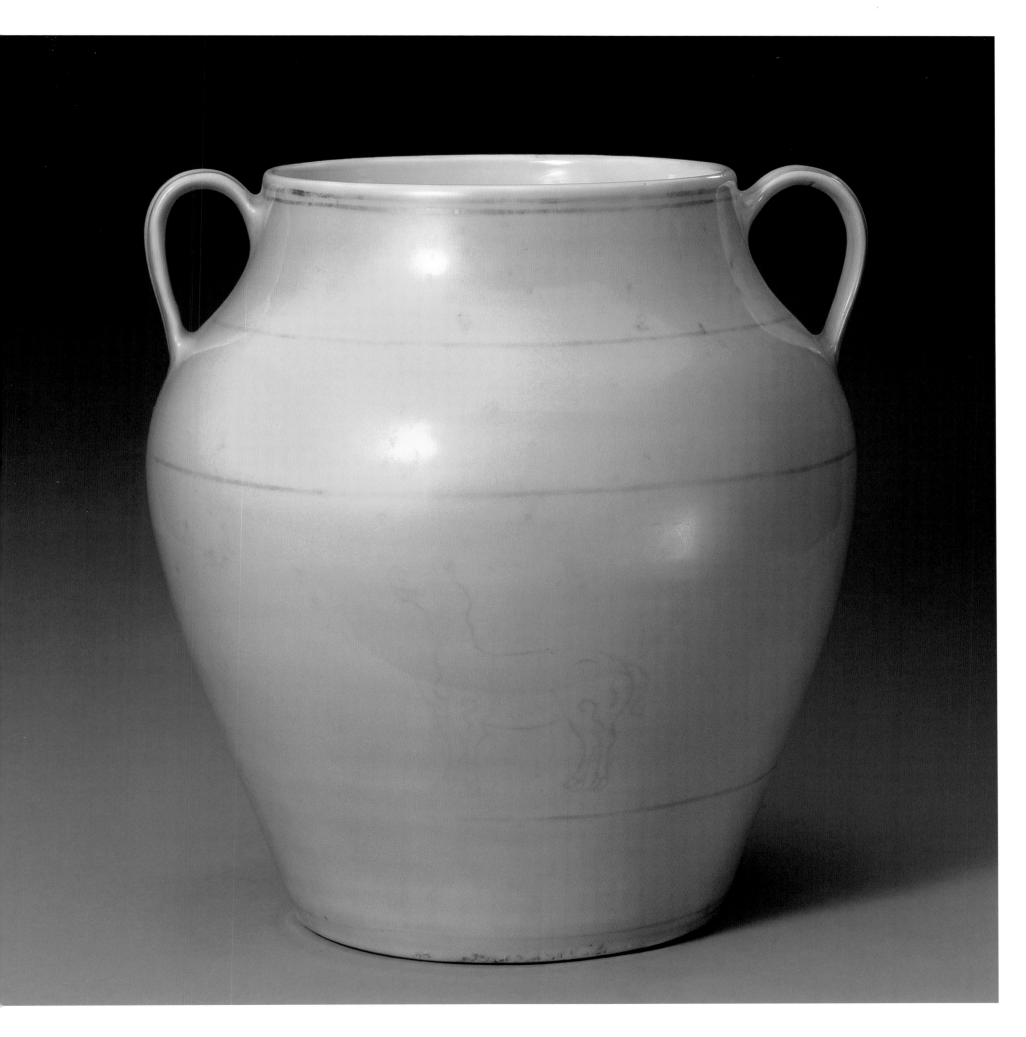

89 浇黄釉描金双耳尊

明弘治

高 32 厘米　口径 19 厘米　底径 17.5 厘米

故宫博物院藏

尊广口、短颈、溜肩、腹部上丰下敛、底略上凹。胎体较厚，内施白釉，外壁满施低温黄釉。两侧颈、肩之间对称置环形系，系扁平，微上翘。外壁近口沿处、颈、肩及腹部共画七道金彩弦线。尊外底无釉，露出细腻的白色胎体，外围一周残留有分布相对均匀的圆点状支烧痕。无款识。（冀洛源）

Bright yellow glaze *Zun* with two handles and gold paint
Hongzhi Period, Ming Dynasty, Height 32cm mouth diameter 19cm bottom diameter 17.5cm, Collected by the Palace Museum

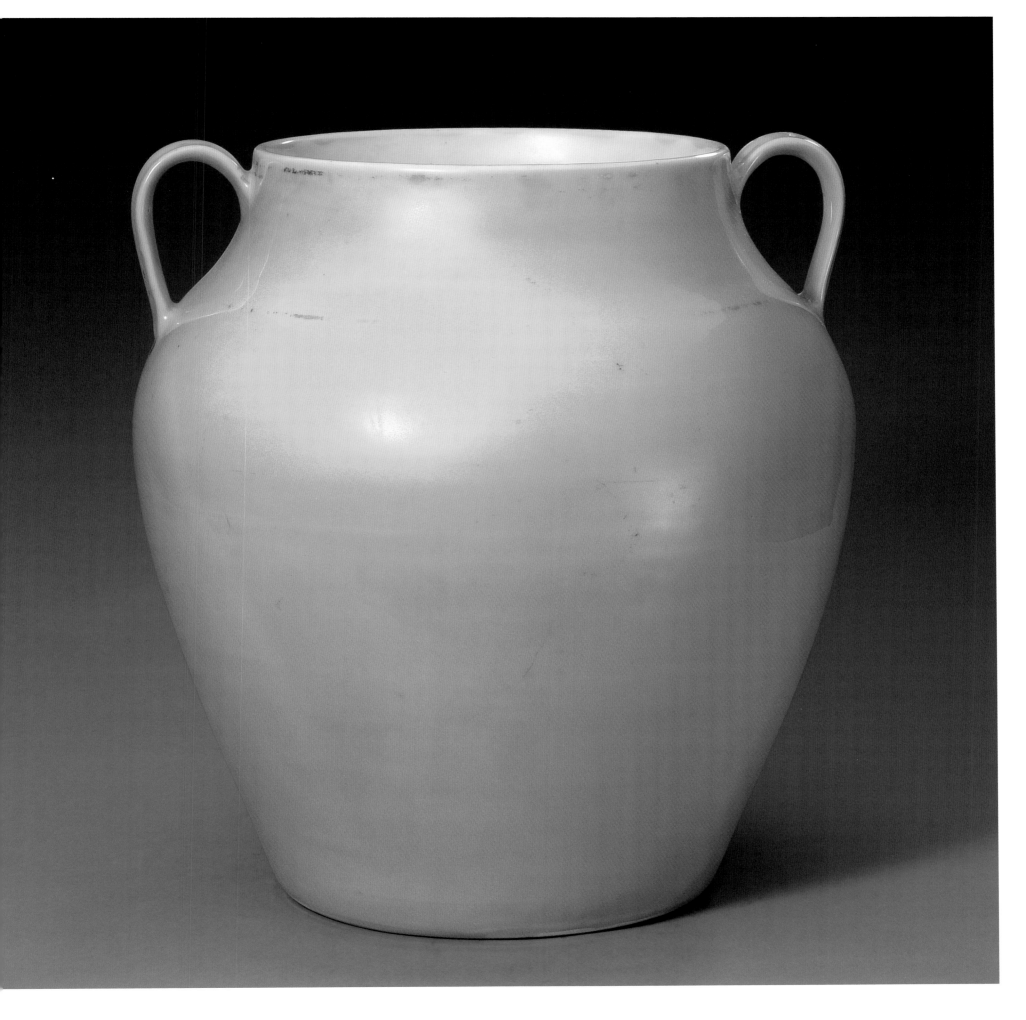

90 浇黄釉双耳尊

明弘治
高 32 厘米　口径 19 厘米　底径 17.5 厘米
故宫博物院藏

尊广口、短颈、溜肩、腹部上丰下敛、底略上凹。两侧颈、肩之间对称置环形耳。内施白釉，外施浇黄釉。外底涩胎无釉，无款识。

按照明代祭祀制度，浇黄釉瓷器被用作祭祀地坛。（韩倩）

Bright yellow glaze *Zun* with two handles
Hongzhi Period, Ming Dynasty, Height 32cm　mouth diameter 19cm　bottom diameter 17.5cm, Collected by the Palace Museum

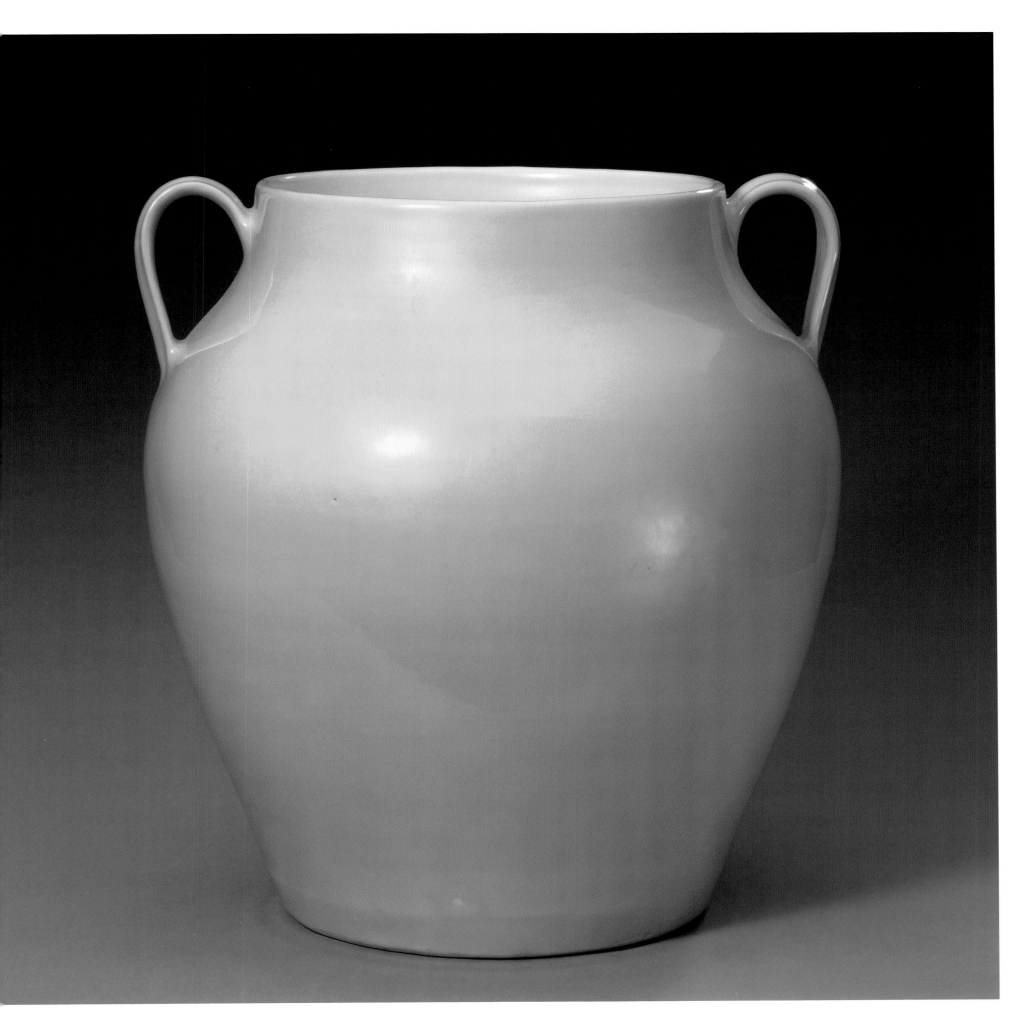

浇黄釉双耳尊

明弘治

高 32 厘米　口径 19 厘米　底径 17.5 厘米

故宫博物院藏

尊广口、短颈、溜肩、腹部上丰下敛、底略上凹。两侧颈、肩之间对称置双环形耳。内施白釉，外施浇黄釉。外底涩胎无釉，无款识。（韩倩）

Bright yellow glaze *Zun* with two handles
Hongzhi Period, Ming Dynasty, Height 32cm mouth diameter 19cm bottom diameter 17.5cm, Collected by the Palace Museum

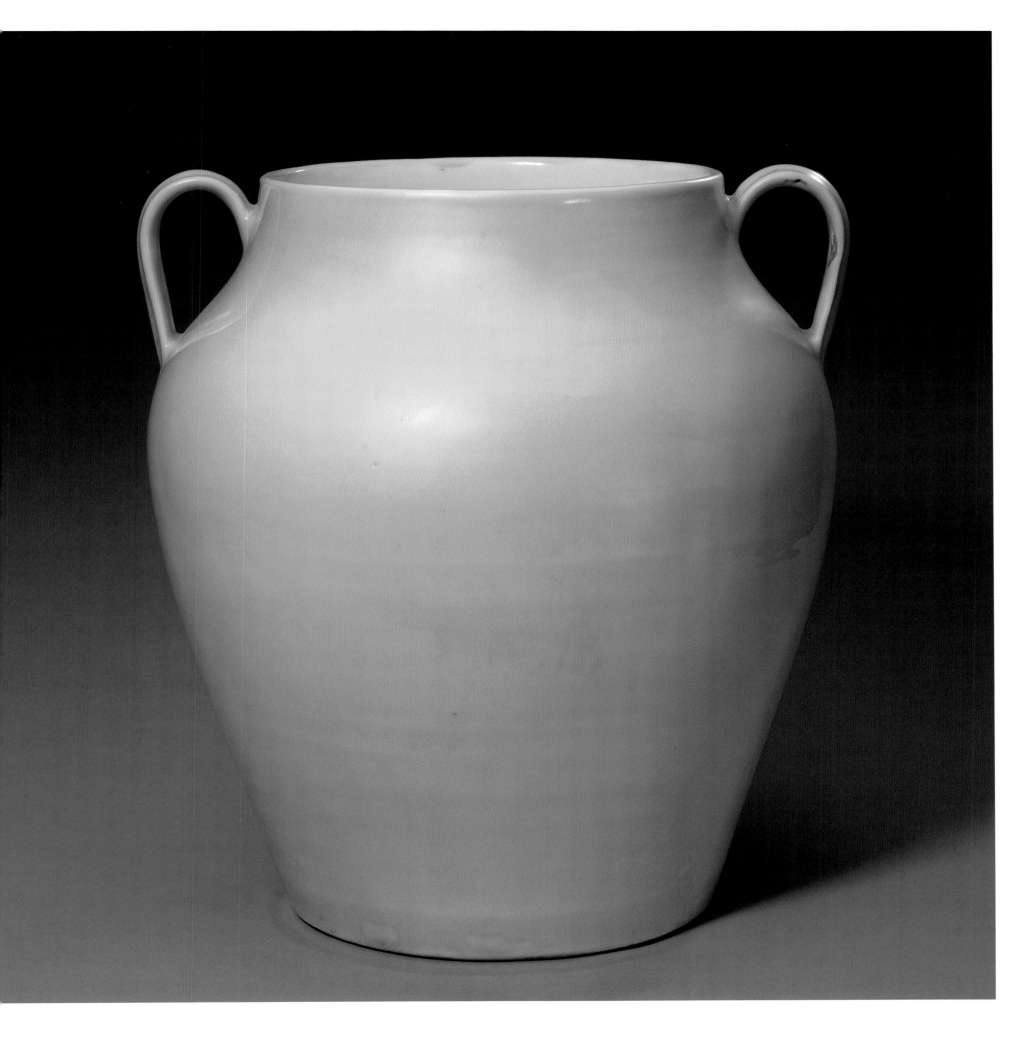

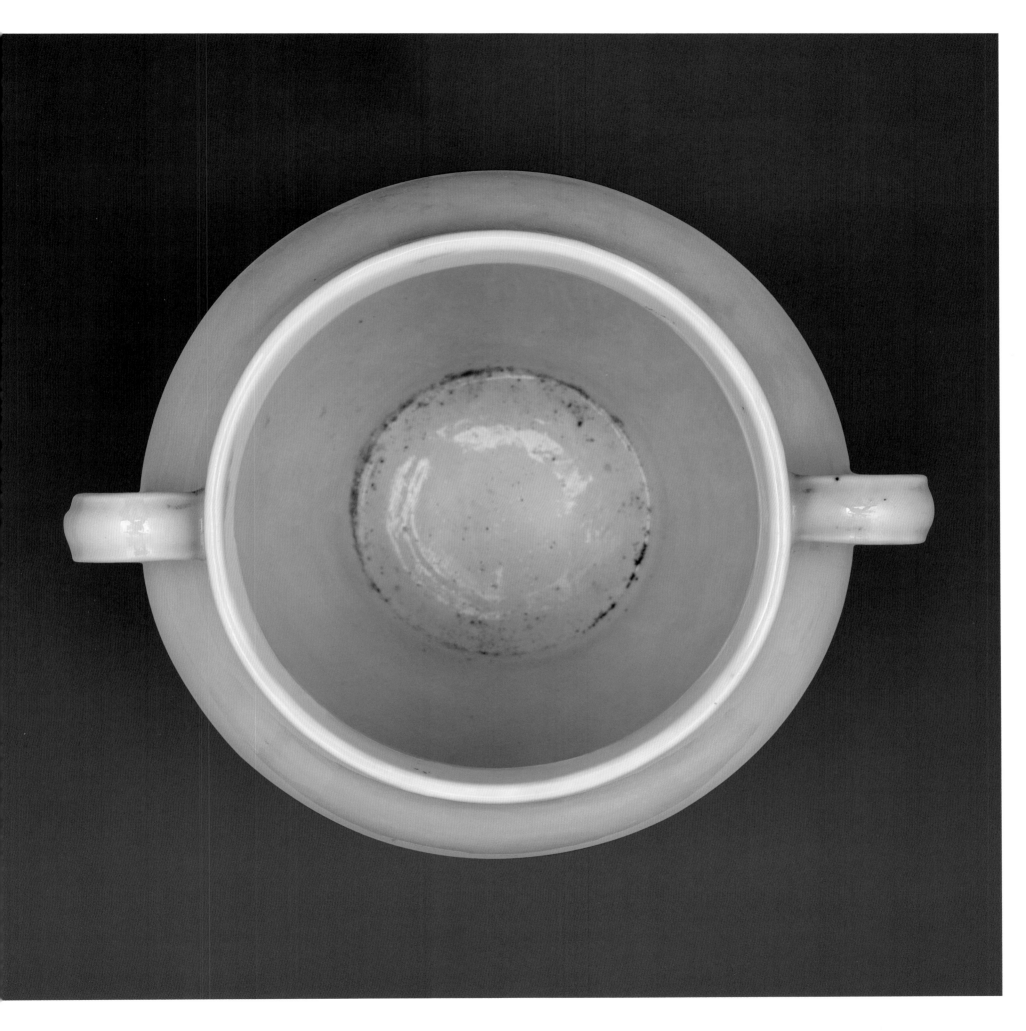

浇黄釉描金弦纹尊

明弘治

高 32.3 厘米　口径 19.8 厘米　底径 18 厘米

故宫博物院藏

尊广口、短颈、溜肩、腹部上丰下敛、底略上凹。罐内施白釉，外壁通体施黄釉，釉色娇嫩莹润。外壁自上而下饰金彩弦线七道，使器物平添几分华贵韵味。外底涩胎，无款识。

明代浇黄釉瓷器主要被作为宫廷祭祀用器，以盘、碗等小件器物居多，罐类器物较少见。黄釉金彩尊为弘治朝所独有，除不置耳者外，尚有置牺耳、环形耳者。（高晓然）

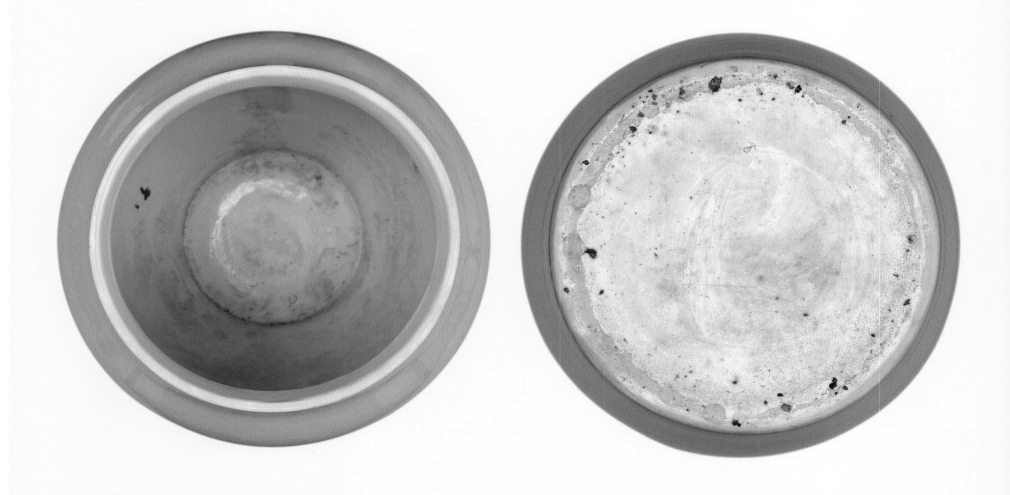

Bright yellow glaze *Zun* with string design in gold paint
Hongzhi Period, Ming Dynasty, Height 32.3cm　mouth diameter 19.8cm　bottom diameter 18cm, Collected by the Palace Museum

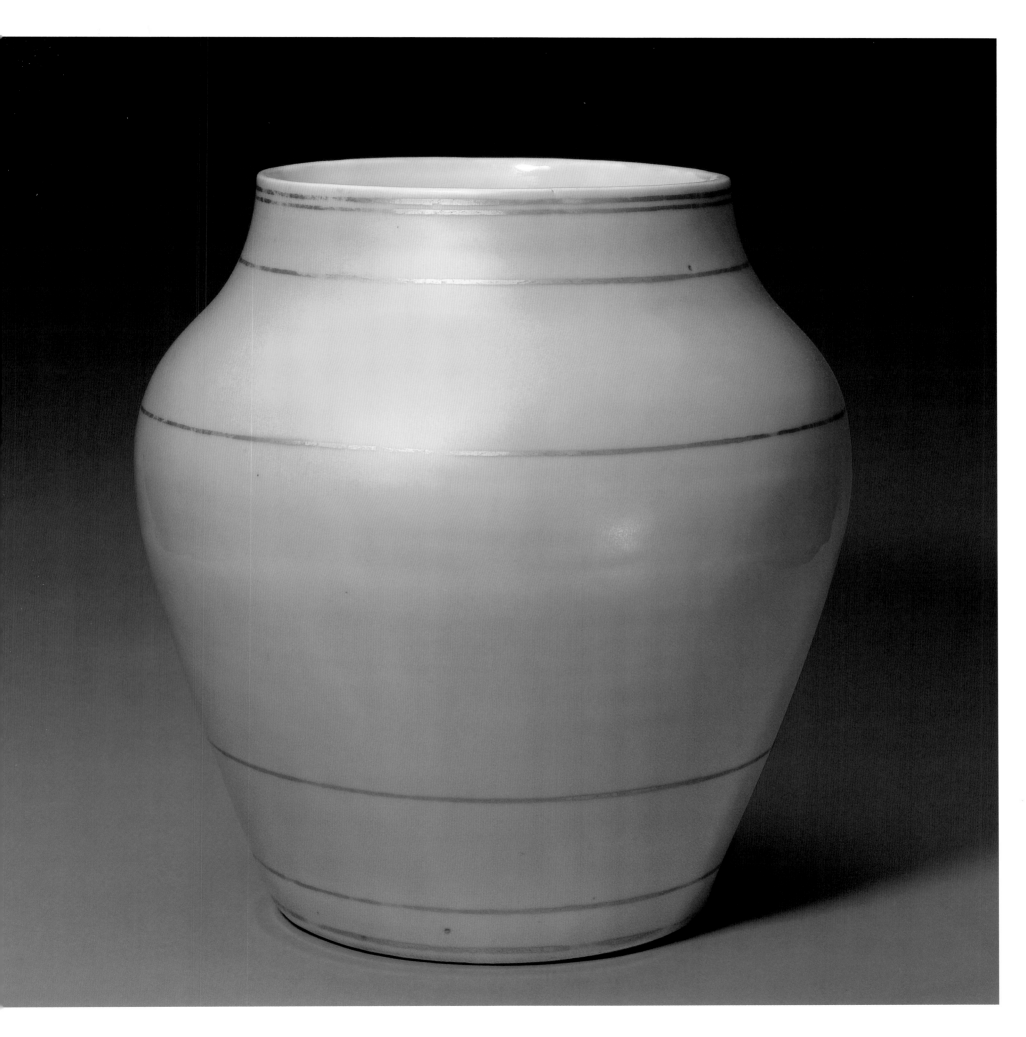

浇黄釉碗

明弘治

高 8.3 厘米　口径 18.5 厘米　足径 7.1 厘米

故宫博物院藏

碗撇口、深弧壁、圈足微内敛。通体内、外施浇黄釉，圈足内施白釉。外底署青花楷体"大明弘治年制"六字双行外围双圈款。（张涵）

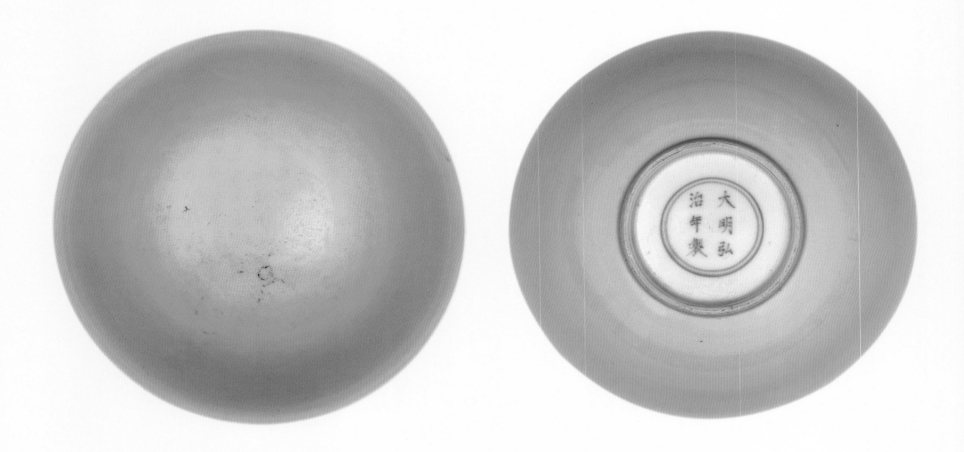

Bright yellow glaze bowl
Hongzhi Period, Ming Dynasty, Height 8.3cm mouth diameter 18.5cm foot diameter 7.1cm, Collected by the Palace Museum

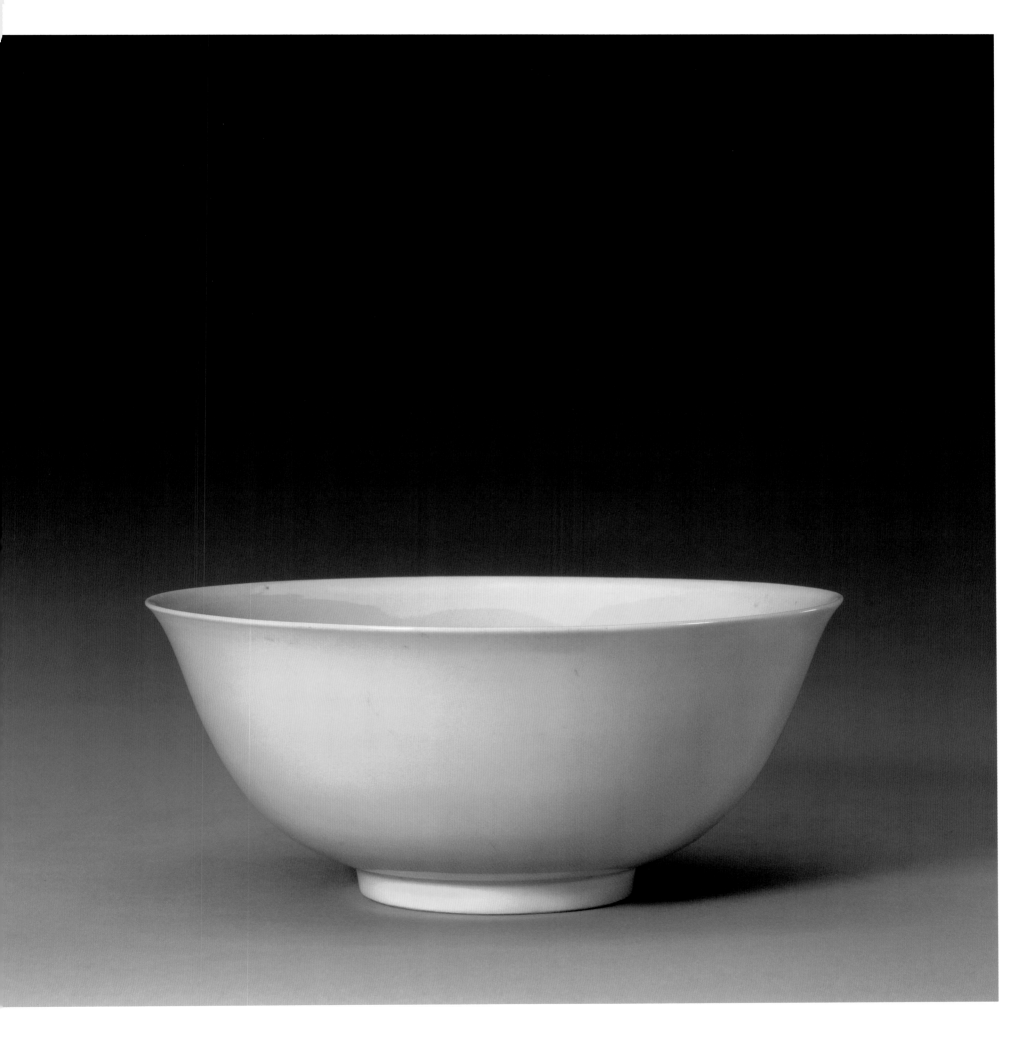

浇黄釉碗

明弘治

高 8.6 厘米　口径 19.7 厘米　足径 8.2 厘米

江西省景德镇市公安局移交，景德镇御窑博物馆藏

碗撇口、深弧壁、圈足。通体内、外施浇黄釉，釉色纯正、凝厚，釉面光亮，娇嫩淡雅。圈足内施白釉。外底署青花楷体"大明弘治年制"六字双行外围双圈款。

弘治黄釉虽然是一种低温黄釉，稳定性却比其他低温釉要高，且透明度好。弘治朝黄釉瓷质量为明代各朝黄釉瓷之最，烧造技术达到历史最高水平。因呈色浅淡娇嫩，色如鸡油般娇嫩，故亦称"娇黄釉"。（方婷婷）

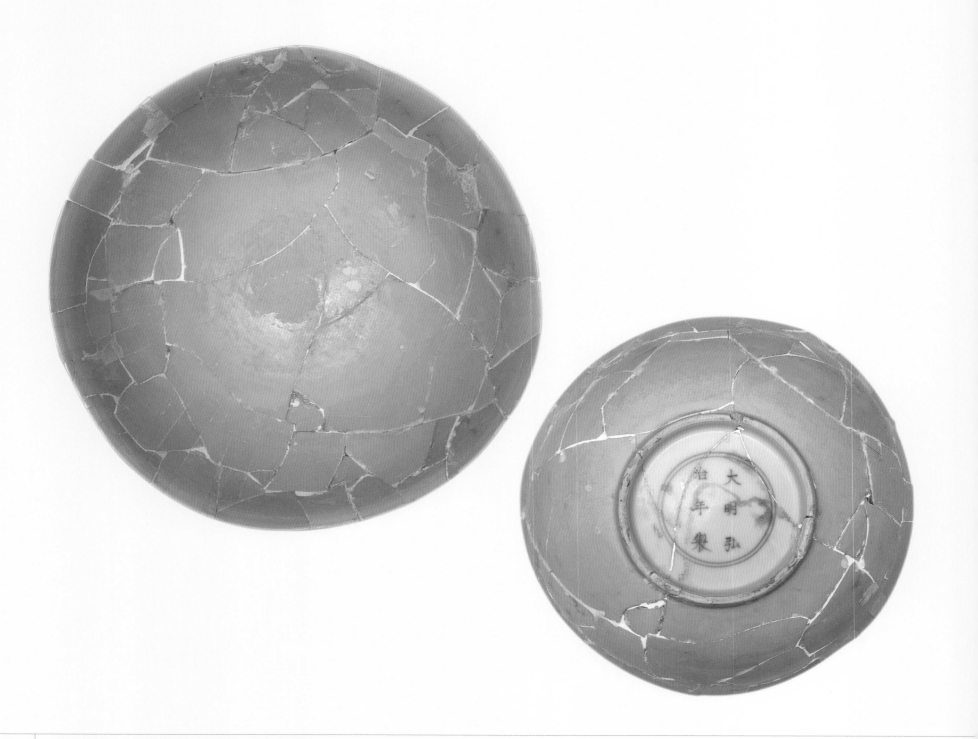

Bright yellow glaze bowl

Hongzhi Period, Ming Dynasty, Height 8.6cm　mouth diameter 19.7cm　foot diameter 8.2cm, Allocated by Public Security Bureau of Jingdezhen in Jiangxi Province, collected by the Imperial Kiln Museum of Jingdezhen

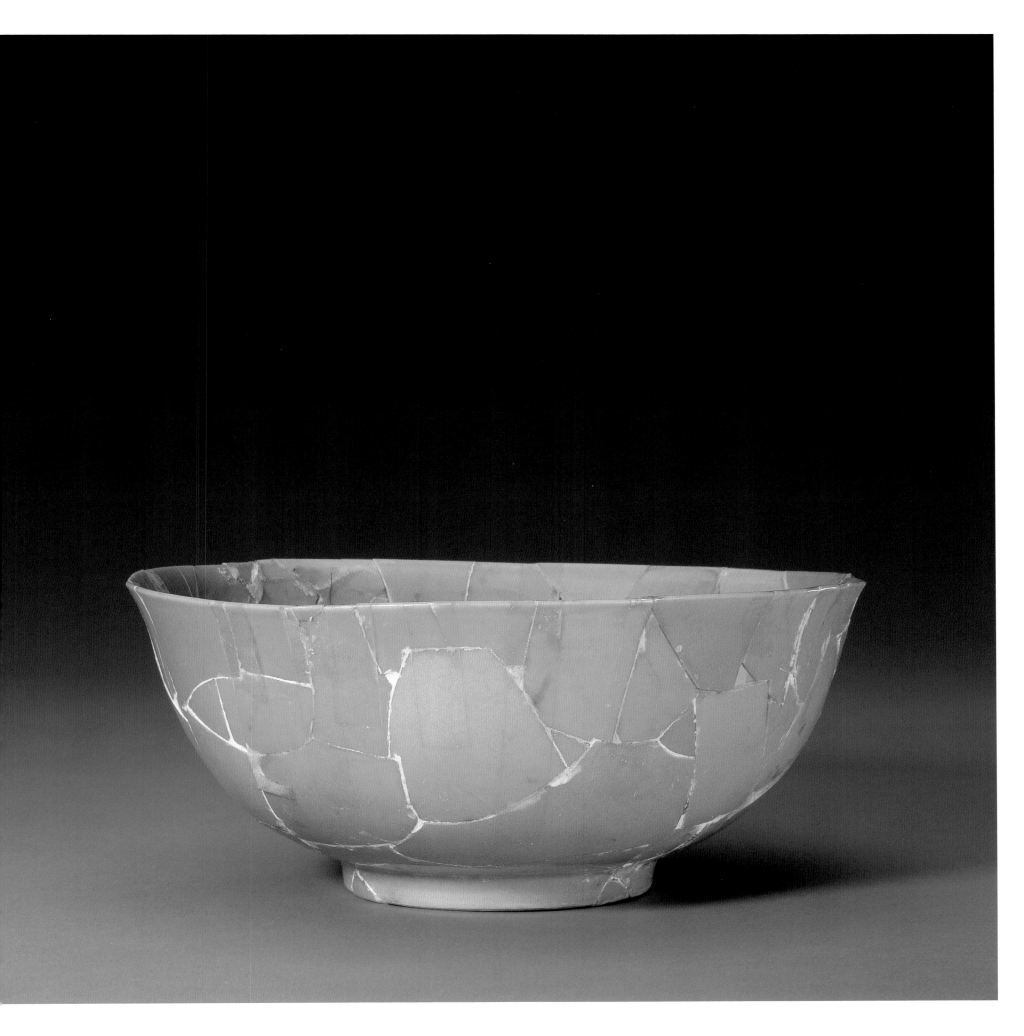

浇黄釉碗

明弘治
高 8.2 厘米　口径 18.3 厘米　足径 7.2 厘米
故宫博物院藏

碗撇口、深弧壁、圈足。足内墙较直，外墙微内敛。内、外施浇黄釉，圈足内施白釉。外底署青花楷体"大明弘治年制"六字双行外围双圈款。（张涵）

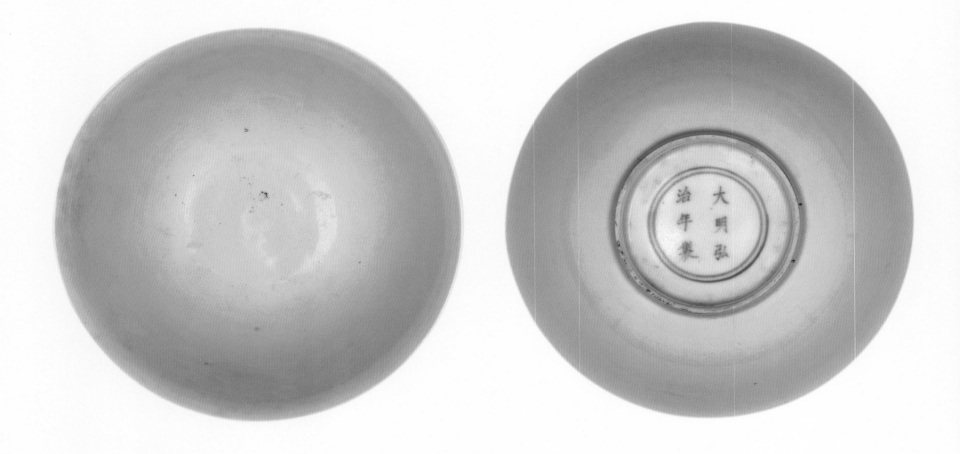

Bright yellow glaze bowl
Hongzhi Period, Ming Dynasty, Height 8.2cm　mouth diameter 18.3cm　foot diameter 7.2cm, Collected by the Palace Museum

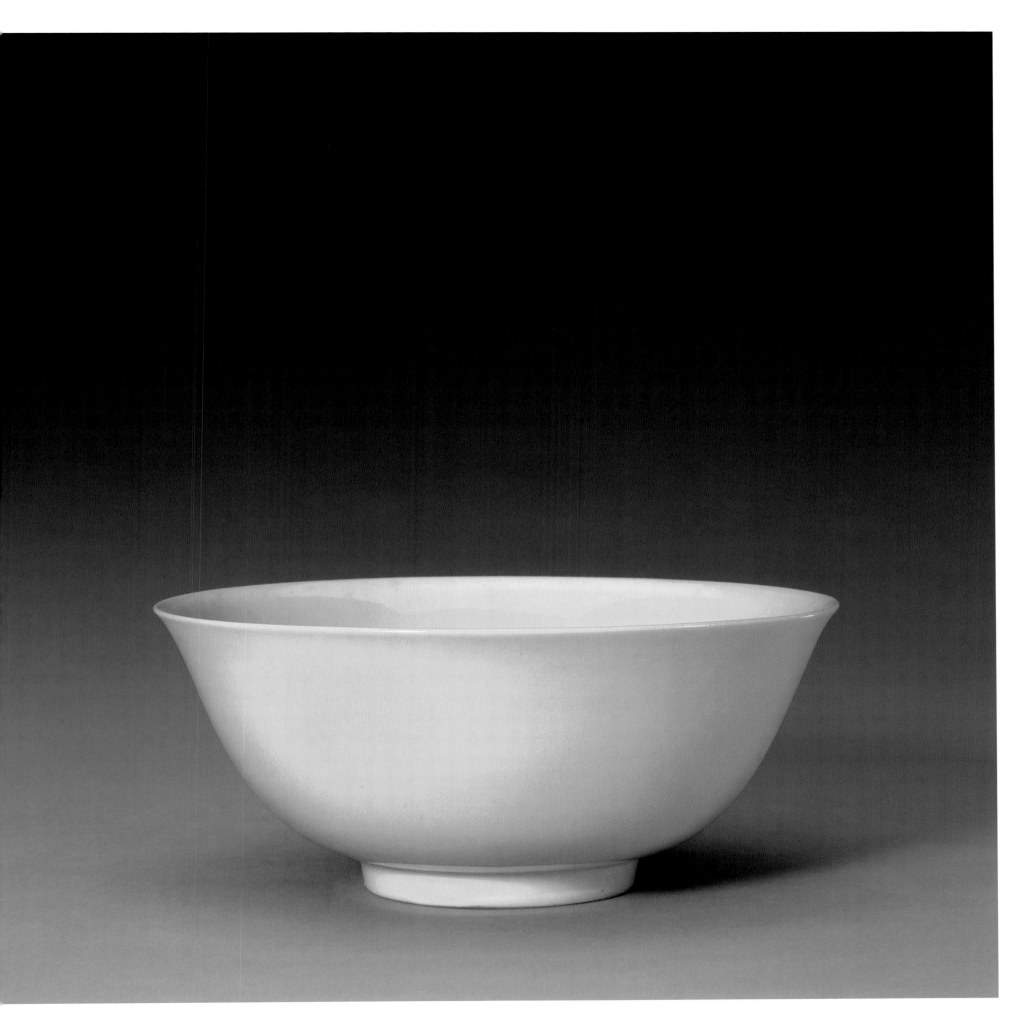

96 浇黄釉碗

明弘治

高 8 厘米　口径 18.4 厘米　足径 7.5 厘米

故宫博物院藏

碗撇口、深弧壁、圈足。内、外施浇黄釉，圈足内施白釉。外底署青花楷体"大明弘治年制"六字双行外围双圈款。（张涵）

Bright yellow glaze bowl
Hongzhi Period, Ming Dynasty, Height 8cm　mouth diameter 18.4cm　foot diameter 7.5cm, Collected by the Palace Museum

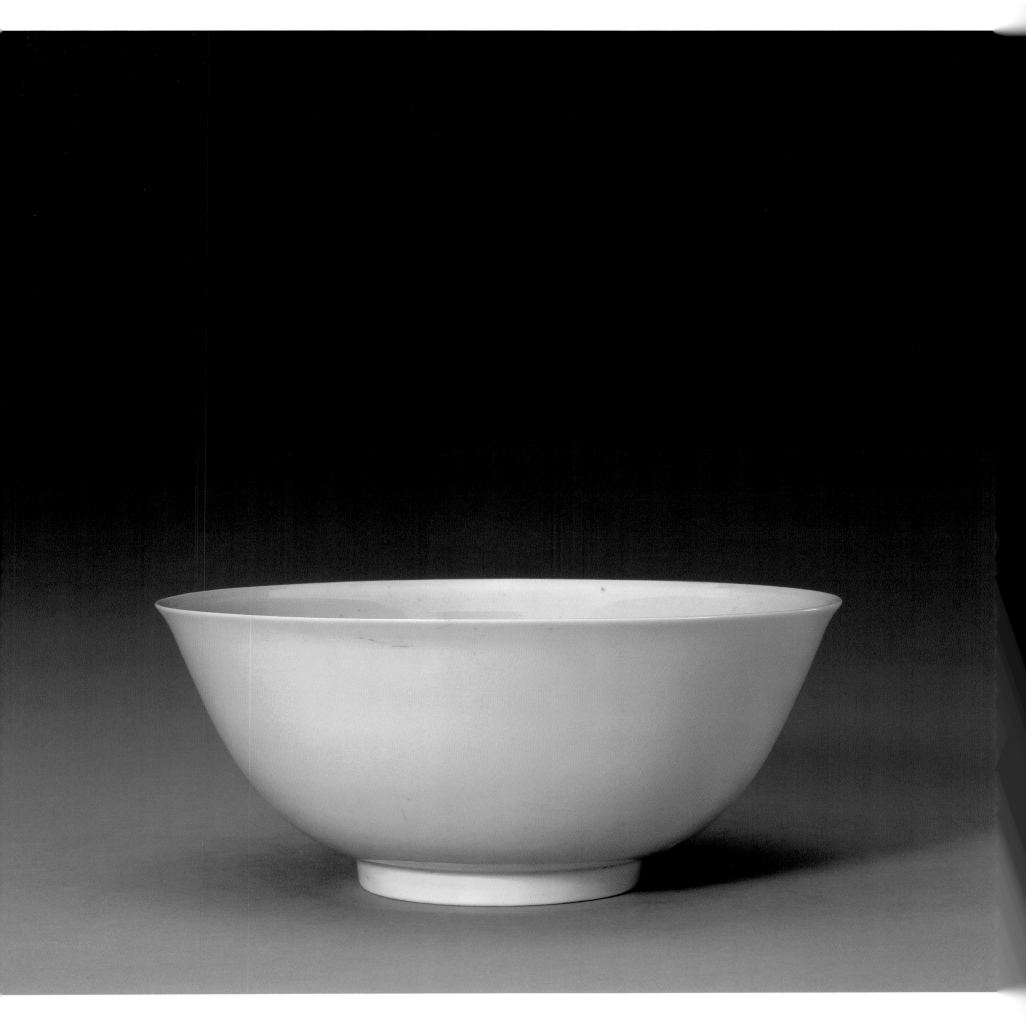

97 | 浇黄釉碗

明弘治

高 8.8 厘米　口径 20.1 厘米　足径 8 厘米

故宫博物院藏

碗撇口、深弧壁、圈足。内、外施浇黄釉，圈足内施白釉。外底署青花楷体"大明弘治年制"六字双行外围双圈款。（张涵）

Bright yellow glaze bowl

Hongzhi Period, Ming Dynasty, Height 8.8cm　mouth diameter 20.1cm　foot diameter 8cm, Collected by the Palace Museum

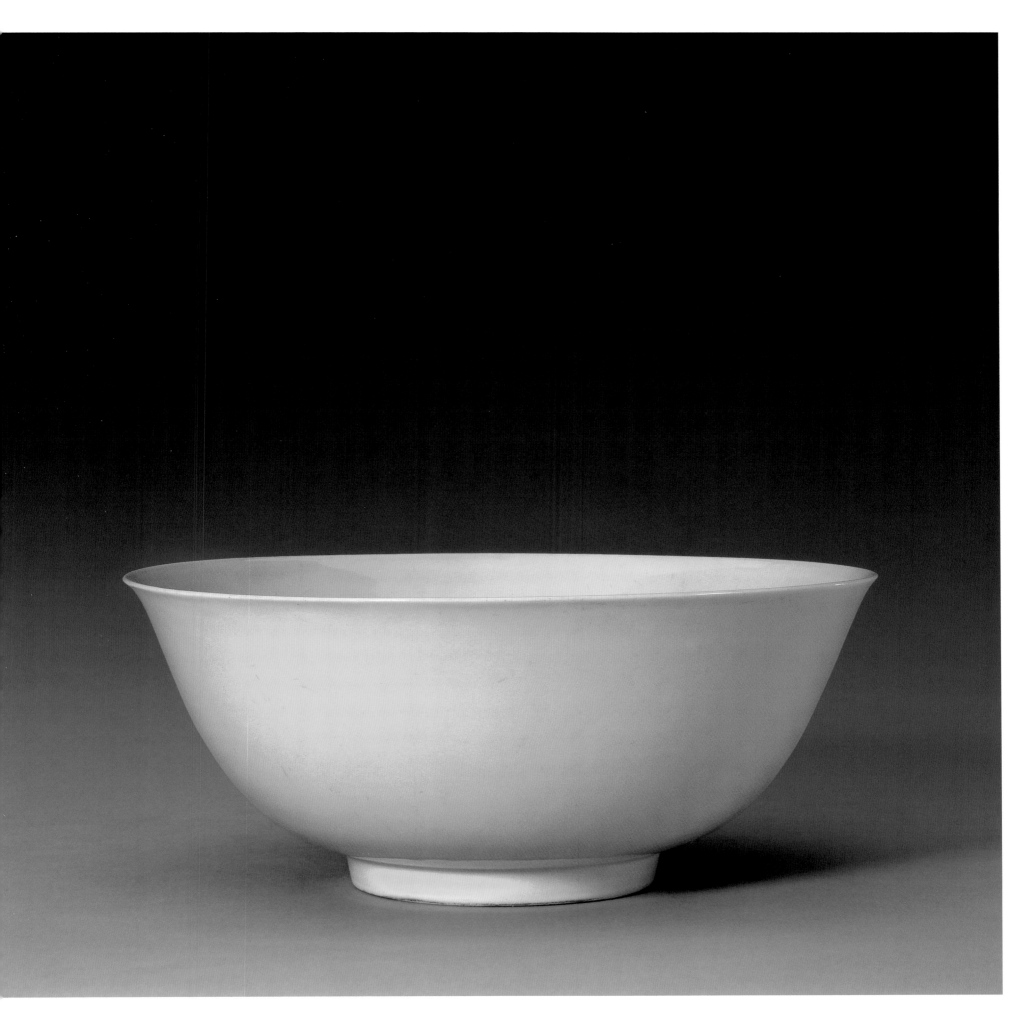

浇黄釉碗

明弘治

高 8.5 厘米 口径 19.7 厘米 足径 8.2 厘米

故宫博物院藏

碗撇口、深弧壁、塌底、圈足。胎体轻薄。内、外施浇黄釉，圈足内施白釉。外底署青花楷体"大明弘治年制"六字双行外围双圈款。（董健丽）

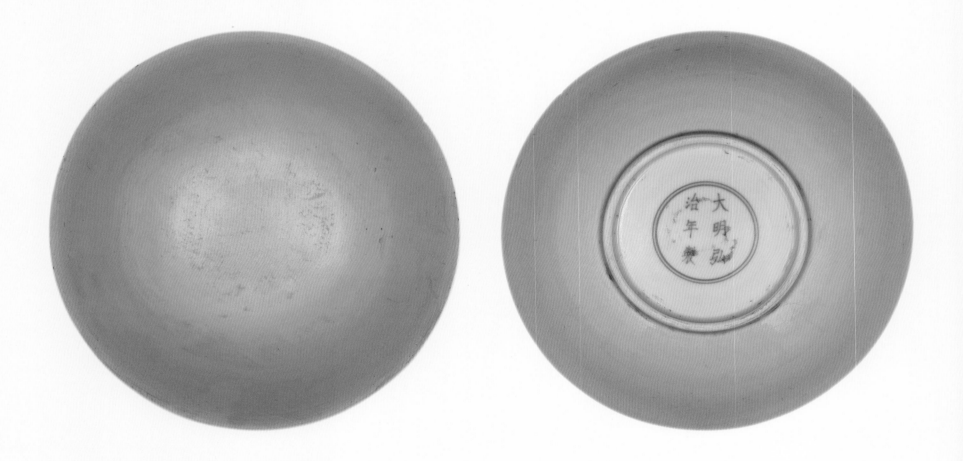

Bright yellow glaze bowl
Hongzhi Period, Ming Dynasty, Height 8.5cm mouth diameter 19.7cm foot diameter 8.2cm, Collected by the Palace Museum

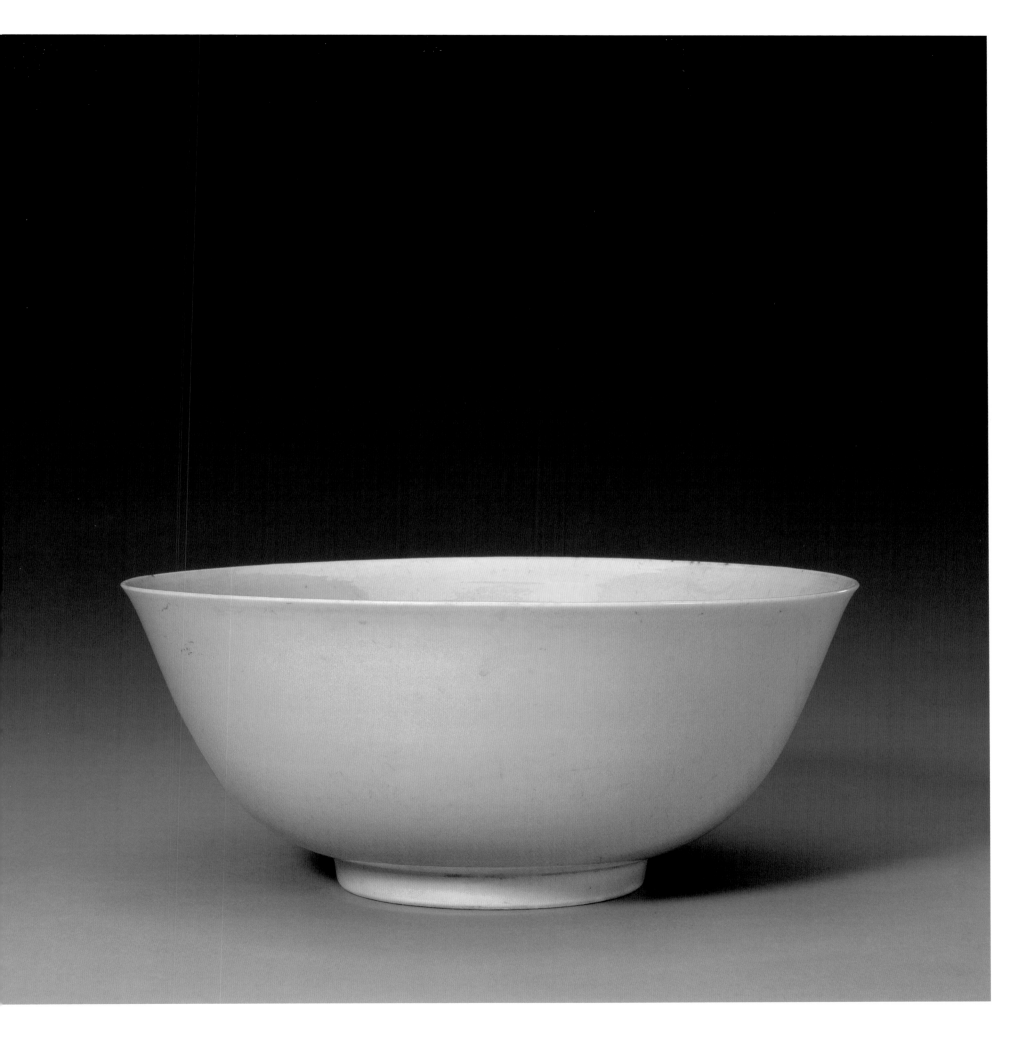

99 | 浇黄釉碗

明弘治

高 8 厘米　口径 18.4 厘米　足径 7.3 厘米

故宫博物院藏

碗撇口、深弧壁、圈足。内、外施浇黄釉，圈足内施白釉。外底署青花楷体"大明弘治年制"六字双行外围双圈款。（董健丽）

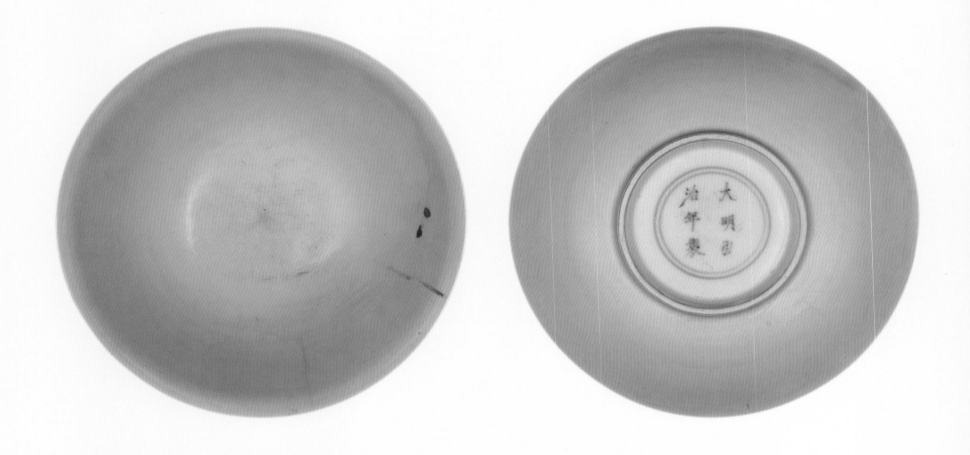

Bright yellow glaze bowl

Hongzhi Period, Ming Dynasty, Height 8cm　mouth diameter 18.4cm　foot diameter 7.3cm, Collected by the Palace Museum

100 浇黄釉碗

明弘治

高 8.5 厘米　口径 20 厘米　足径 8 厘米

故宫博物院藏

碗撇口、深弧壁、塌底、圈足。胎体轻薄。内、外施浇黄釉，圈足内施白釉。外底署青花楷体"大明弘治年制"六字双行外围双圈款。（董健丽）

Bright yellow glaze bowl
Hongzhi Period, Ming Dynasty, Height 8.5cm　mouth diameter 20cm　foot diameter 8cm, Collected by the Palace Museum

浇黄釉碗

明弘治
高 8 厘米　口径 18 厘米　足径 7 厘米
故宫博物院藏

碗撇口、深弧壁、塌底、圈足。胎体轻薄。内、外施浇黄釉，圈足内施白釉。外底署青花楷体"大明弘治年制"六字双行外围双圈款。（董健丽）

Bright yellow glaze bowl
Hongzhi Period, Ming Dynasty, Height 8cm　mouth diameter 18cm　foot diameter 7cm, Collected by the Palace Museum

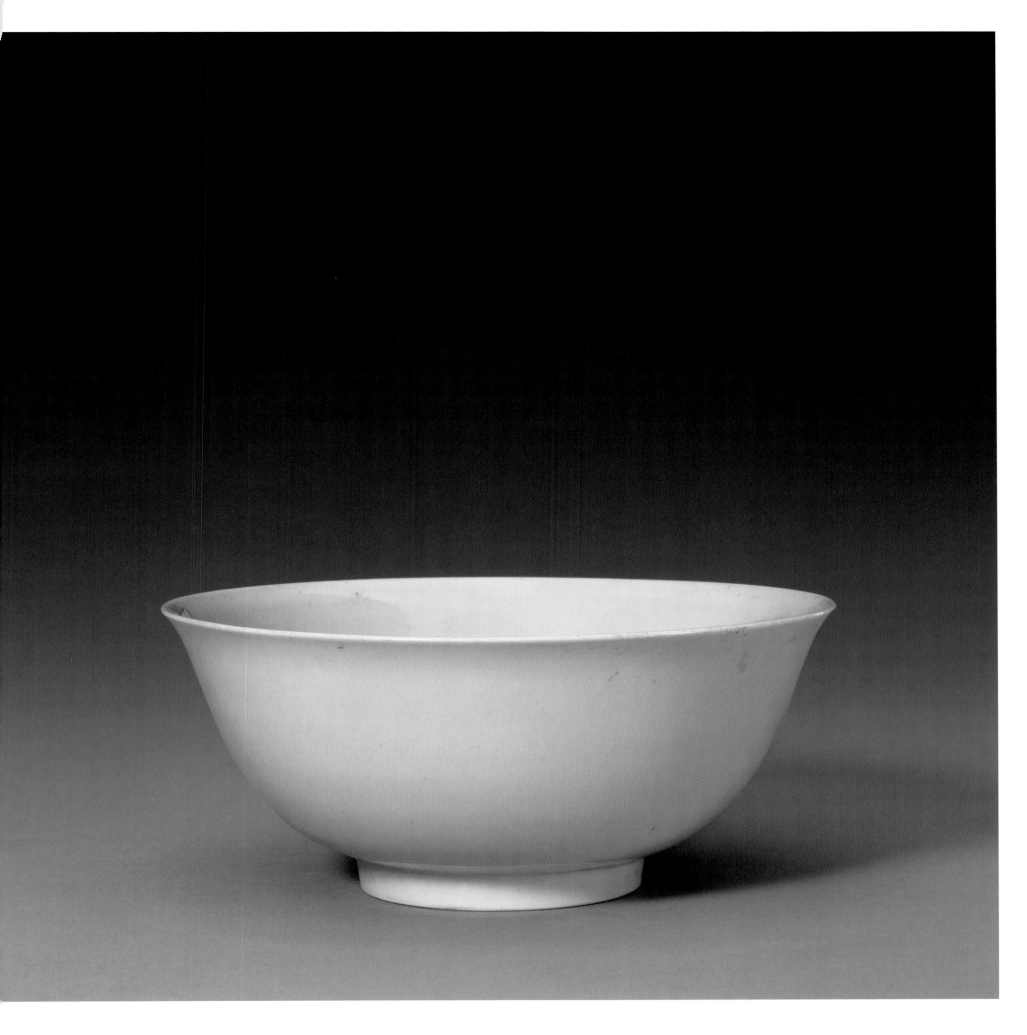

浇黄釉碗

明弘治

高 7.9 厘米　口径 18 厘米　足径 7 厘米

故宫博物院藏

碗撇口、深弧壁、塌底、圈足。内、外施浇黄釉，圈足内施白釉。外底署青花楷体"大明弘治年制"六字双行外围双圈款。（董健丽）

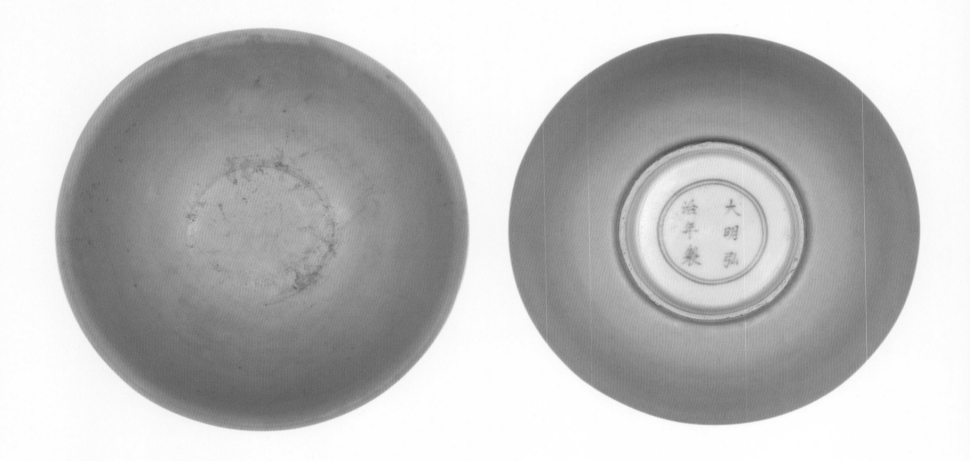

Bright yellow glaze bowl
Hongzhi Period, Ming Dynasty, Height 7.9cm mouth diameter 18cm foot diameter 7cm, Collected by the Palace Museum

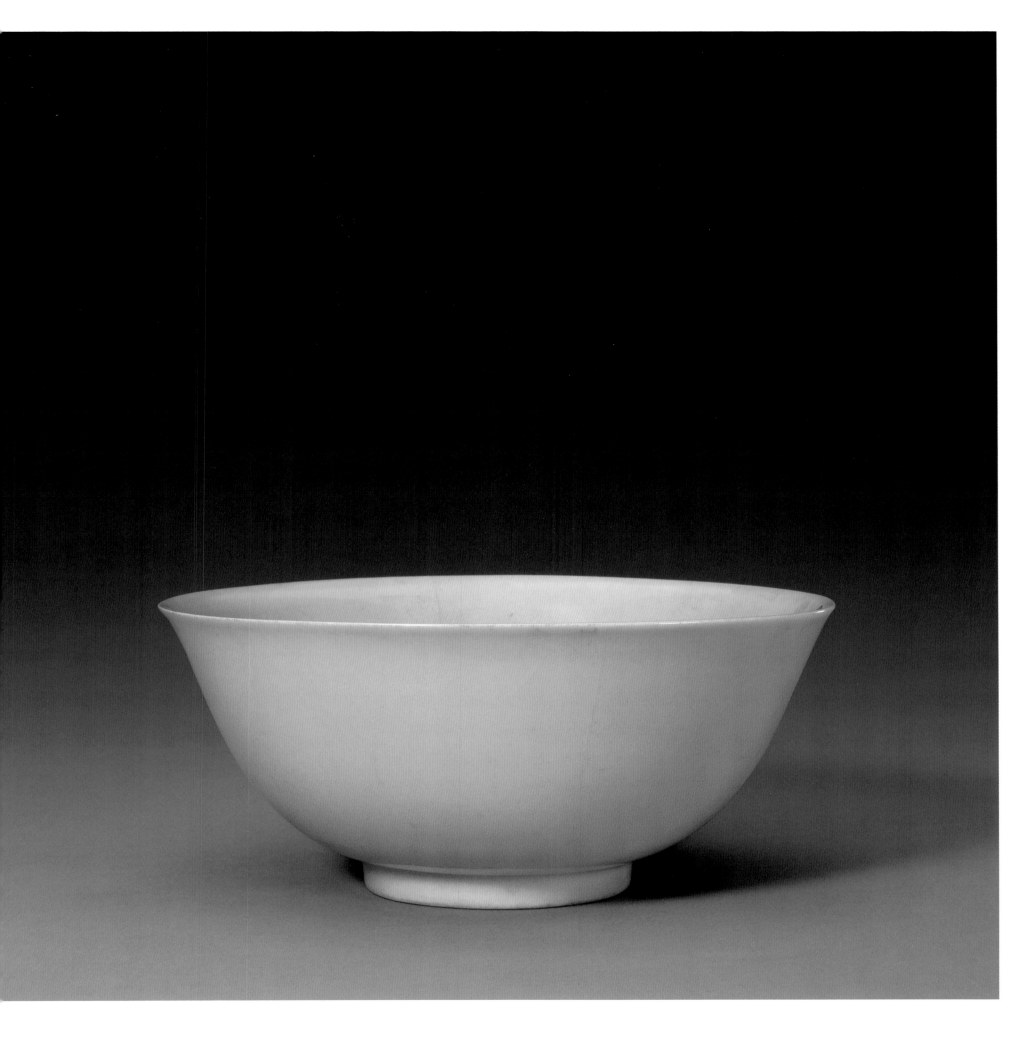

浇黄釉碗

明弘治

高 9 厘米　口径 20 厘米　足径 8 厘米

故宫博物院藏

碗撇口、深弧壁、塌底、圈足。胎体轻薄。内、外施浇黄釉，圈足内施白釉。外底署青花楷体"大明弘治年制"六字双行外围双圈款。（董健丽）

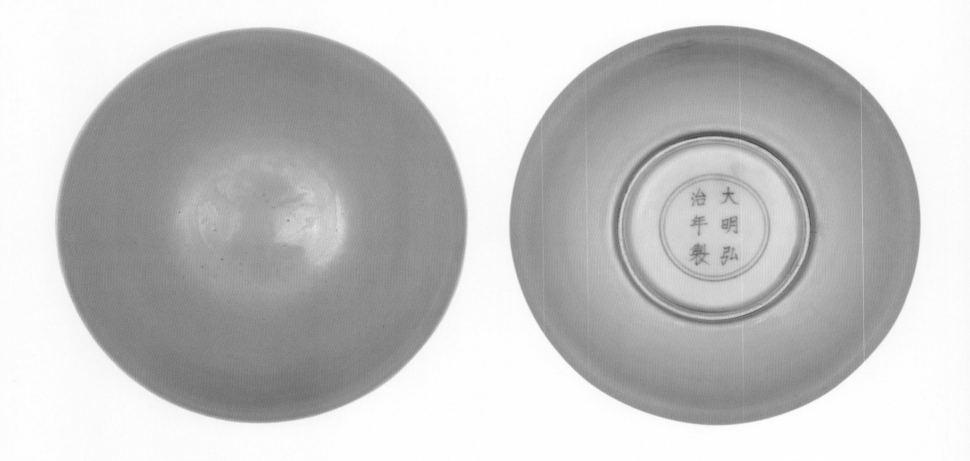

Bright yellow glaze bowl
Hongzhi Period, Ming Dynasty, Height 9cm mouth diameter 20cm foot diameter 8cm, Collected by the Palace Museum

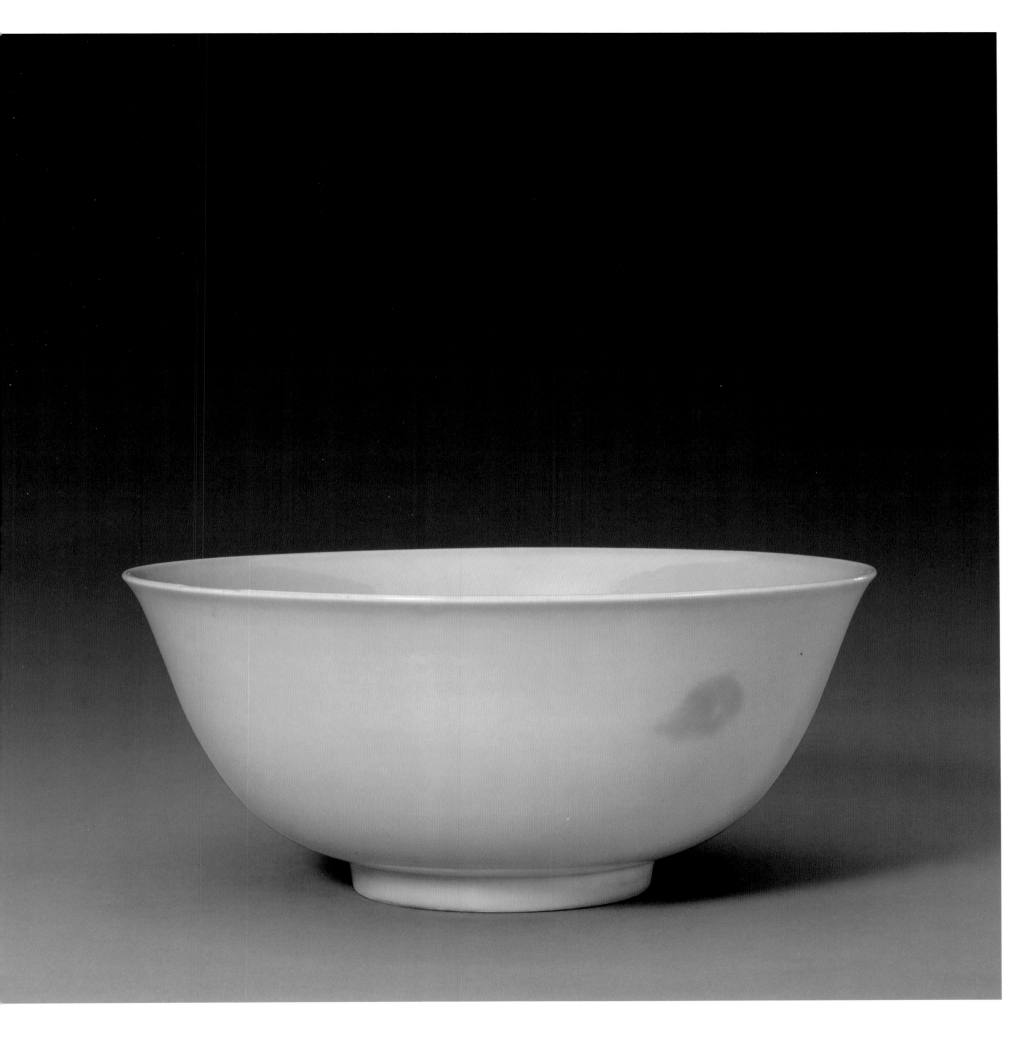

104 | 浇黄釉碗

明弘治

高 13.9 厘米　口径 28.4 厘米　足径 12.1 厘米

故宫博物院藏

碗撇口、深弧壁、圈足。内、外施浇黄釉。圈足内施白釉，釉色白中泛青，无款识。此碗造型规整，胎体略显厚重，形体较大，给人以端庄大方之美感。此碗虽不署款，但从造型和胎釉特征看，应属于弘治朝景德镇御窑产品。（蒋艺）

Bright yellow glaze bowl
Hongzhi Period, Ming Dynasty, Height 13.9cm mouth diameter 28.4cm foot diameter 12.1cm, Collected by the Palace Museum

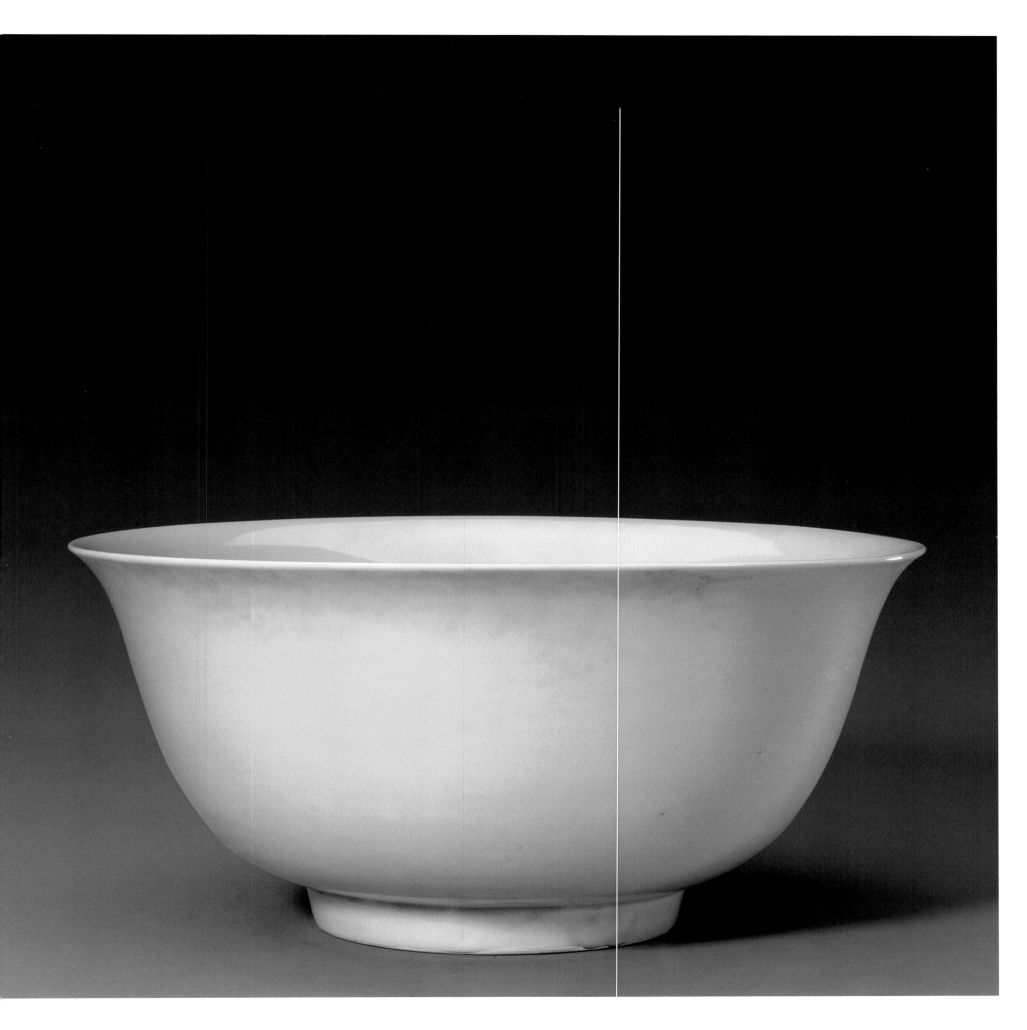

浇黄釉碗

明弘治
高 8.5 厘米　口径 19.5 厘米　足径 8 厘米
故宫博物院藏

碗撇口、深弧壁、塌底、圈足。胎体轻薄。内、外施浇黄釉，圈足内施白釉。外底署青花楷体"大明弘治年制"六字双行外围双圈款。

　　浇黄釉瓷始烧于明代洪武年间，以氧化铁为着色剂，用氧化焰低温烧成。此后历朝几乎都有烧造，其中以弘治朝的烧造水平最高。（董健丽）

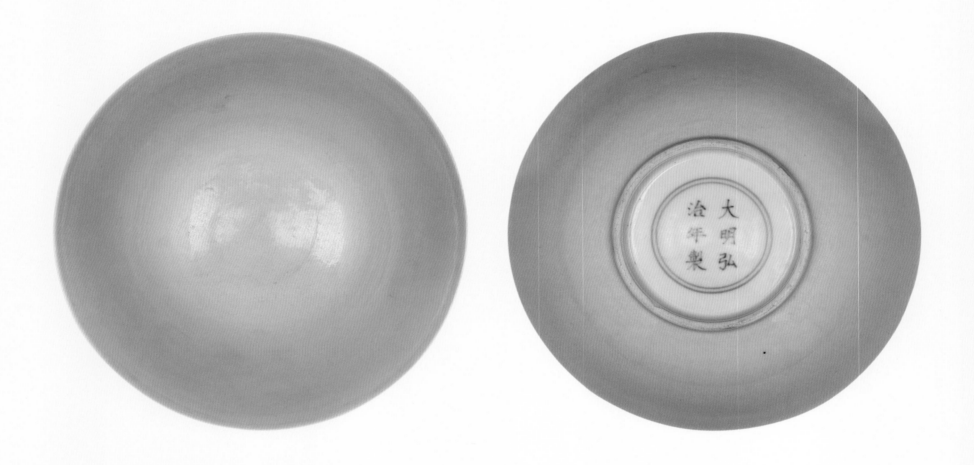

Bright yellow glaze bowl
Hongzhi Period, Ming Dynasty, Height 8.5cm mouth diameter 19.5cm foot diameter 8cm, Collected by the Palace Museum

浇黄釉碗

明弘治

高 8.5 厘米　口径 18 厘米　足径 7 厘米

故宫博物院藏

碗撇口、深弧壁、圈足。圈足内墙较直，外墙略内收。内、外施浇黄釉，圈足内施白釉。外底署青花楷体"大明弘治年制"六字双行外围双圈款。（董健丽）

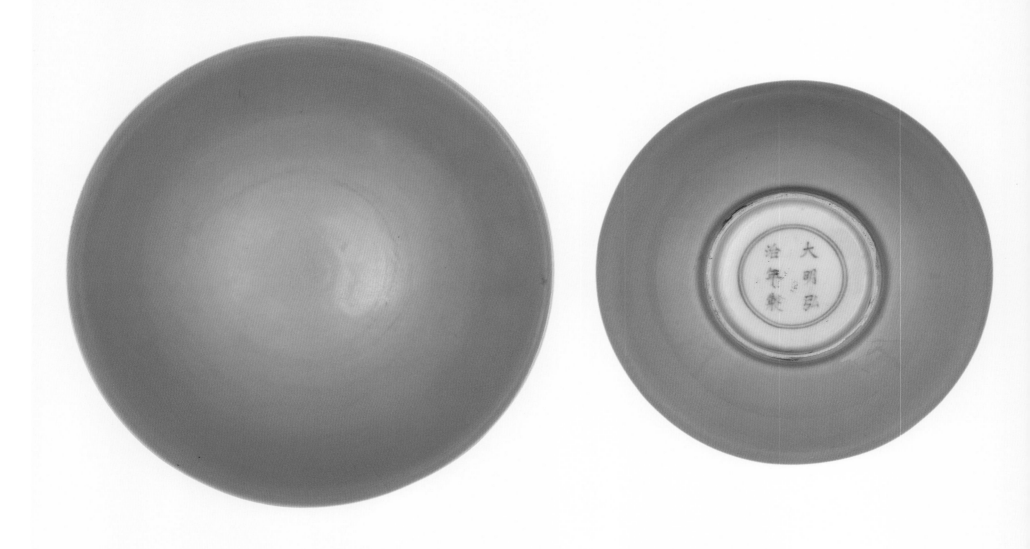

Bright yellow glaze bowl

Hongzhi Period, Ming Dynasty, Height 8.5cm mouth diameter 18cm foot diameter 7cm, Collected by the Palace Museum

107 | 浇黄釉碗

明弘治

高 8 厘米　口径 18.5 厘米　足径 7.5 厘米

故宫博物院藏

碗撇口、深弧壁、塌底、圈足。胎体轻薄。内、外施浇黄釉，圈足内施白釉。外底署青花楷体"大明弘治年制"六字双行外围双圈款。（董健丽）

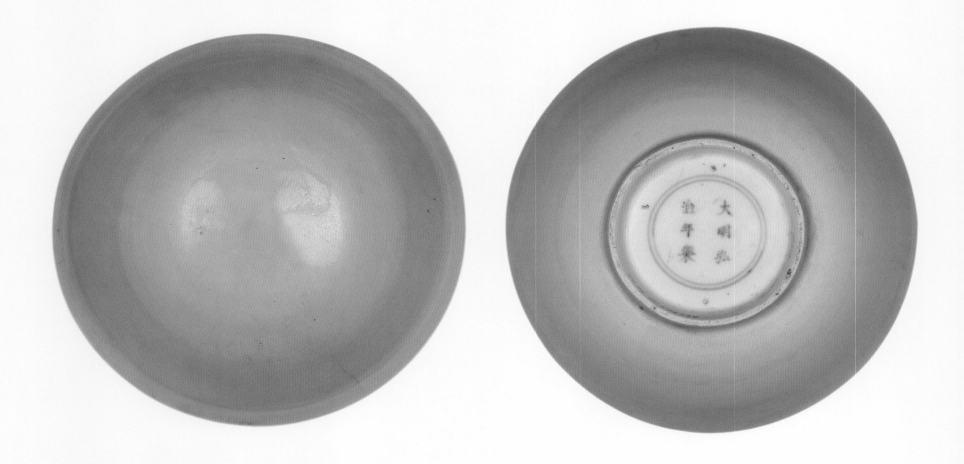

Bright yellow glaze bowl
Hongzhi Period, Ming Dynasty, Height 8cm　mouth diameter 18.5cm　foot diameter 7.5cm, Collected by the Palace Museum

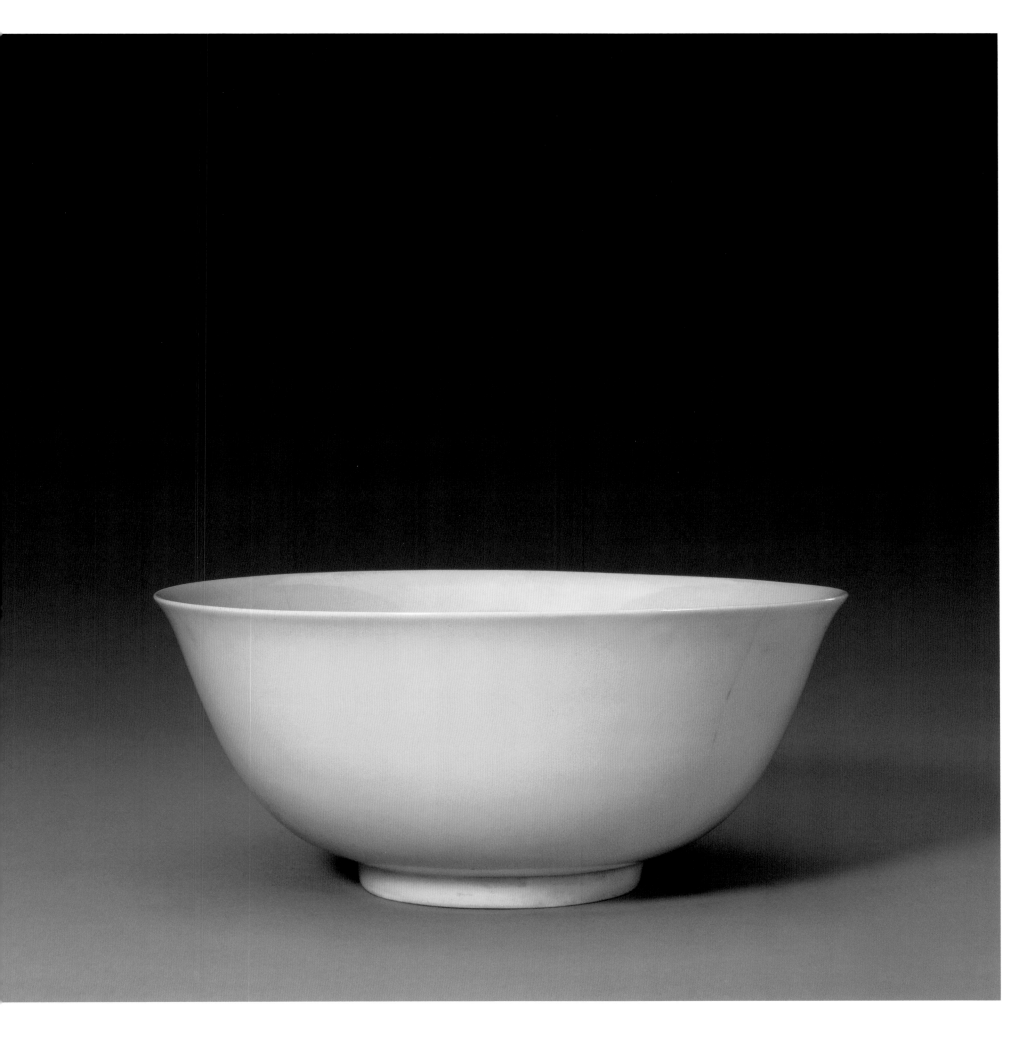

浇黄釉碗

明弘治

高 7.4 厘米　口径 16.2 厘米　足径 6.8 厘米

故宫博物院藏

碗撇口、深弧壁、圈足。造型规整，胎质细腻。内、外施浇黄釉，釉色均匀，色调有如鸡油般娇嫩，具有弘治朝浇黄釉的典型特征。圈足内施白釉。外底署青花楷体"大明弘治年制"六字双行外围双圈款。（陈润民）

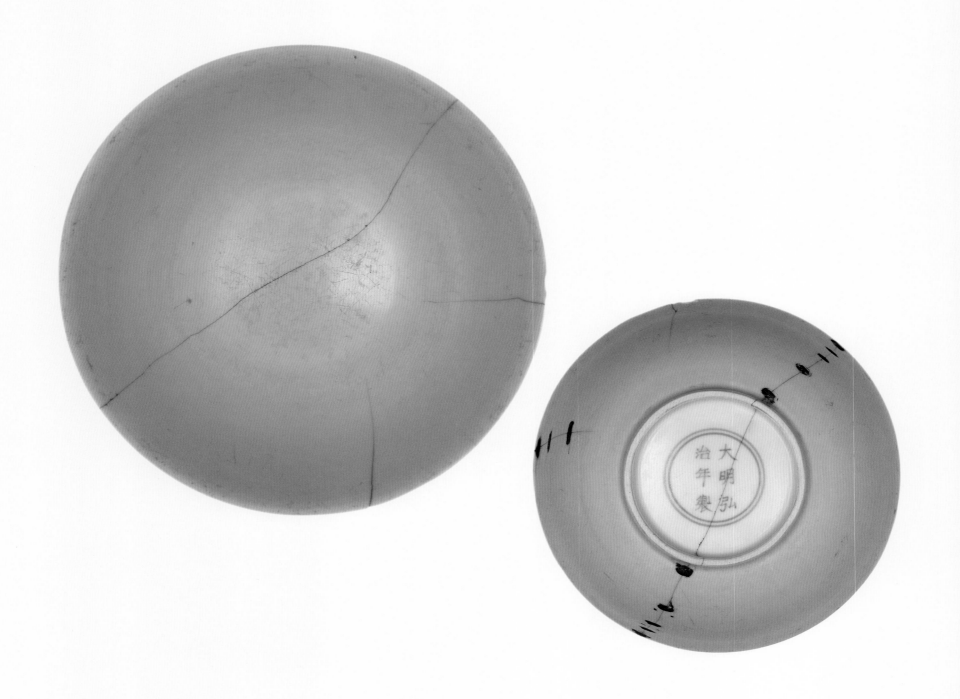

Bright yellow glaze bowl

Hongzhi Period, Ming Dynasty, Height 7.4cm　mouth diameter 16.2cm　foot diameter 6.8cm, Collected by the Palace Museum

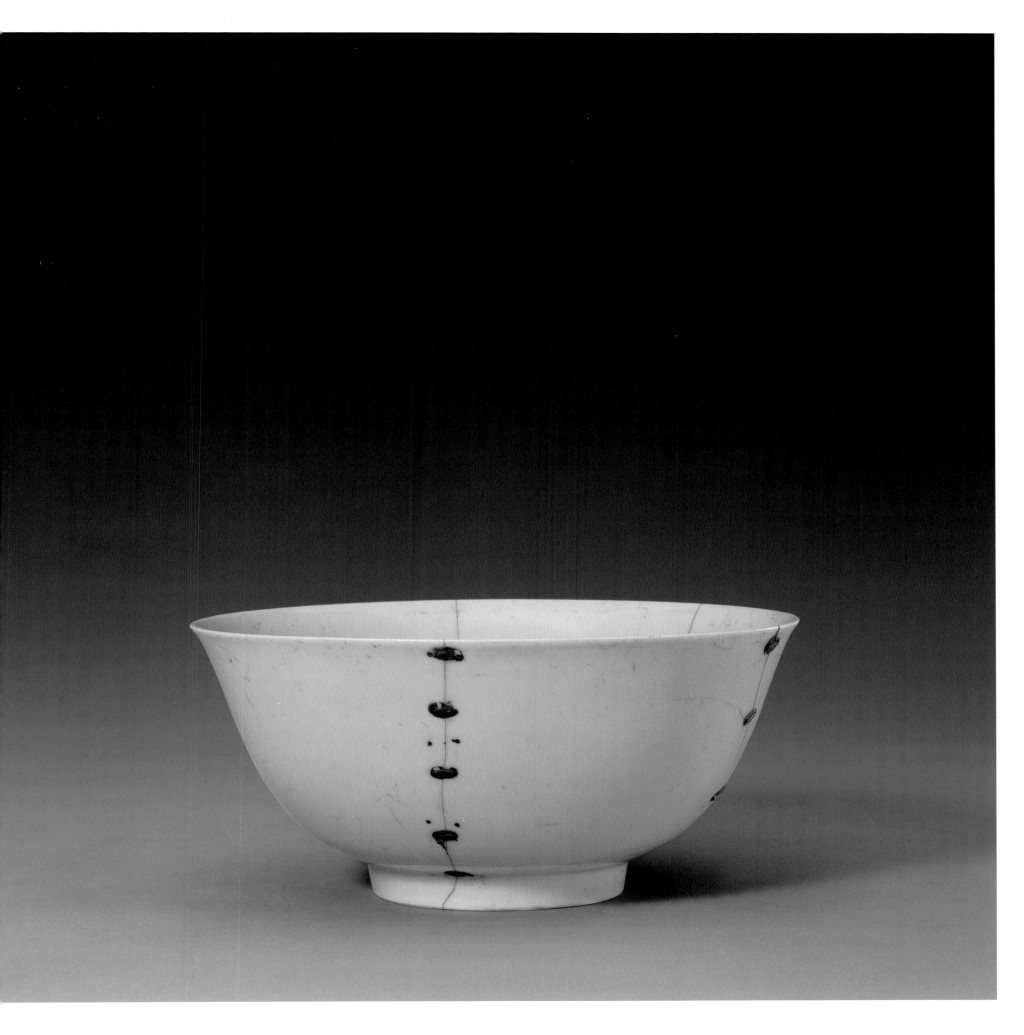

浇黄釉碗

明弘治

高 6.8 厘米　口径 16 厘米　足径 6.5 厘米

故宫博物院藏

碗撇口、深弧壁、塌底、圈足。胎体轻薄。内、外施浇黄釉，圈足内施白釉。外底署青花楷体"大明弘治年制"六字双行外围双圈款。（董健丽）

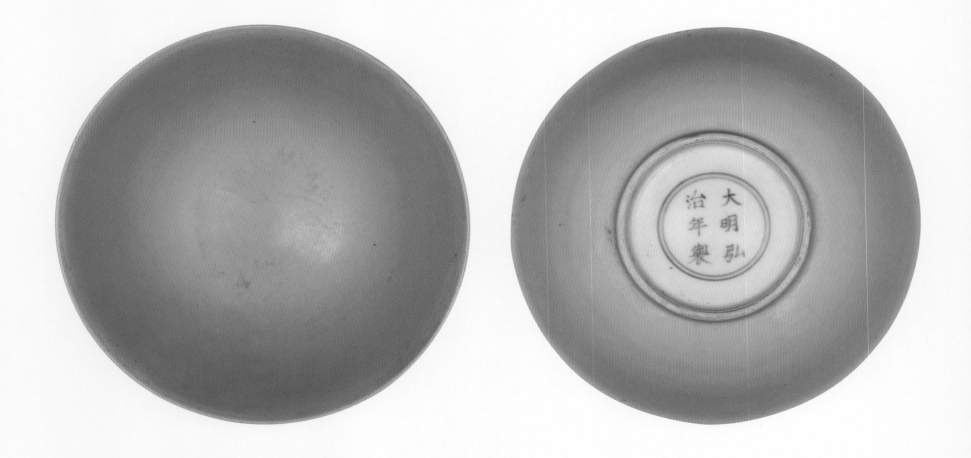

Bright yellow glaze bowl

Hongzhi Period, Ming Dynasty, Height 6.8cm　mouth diameter 16cm　foot diameter 6.5cm, Collected by the Palace Museum

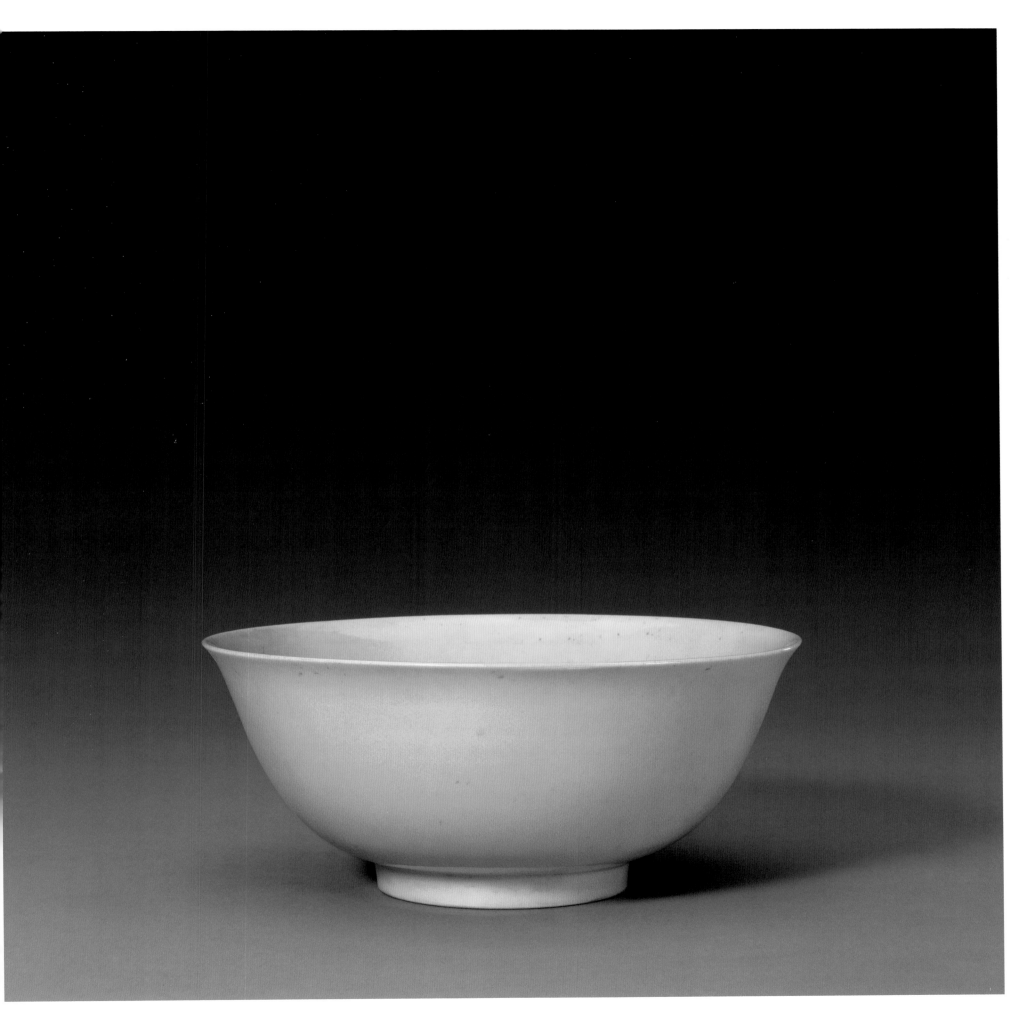

110 浇黄釉碗

明弘治
高 13.9 厘米　口径 28.3 厘米　足径 11.7 厘米
故宫博物院藏

碗撇口、深弧壁、圈足。内、外施浇黄釉，釉色娇嫩。圈足内施白釉。无款识。

　　此碗造型规整，堪称传世弘治御窑浇黄釉碗中形体最大者。原藏紫禁城内廷西路养心殿后寝殿之东耳房"体顺堂"内一木箱中，此堂是宫内存贮弘治、正德两朝御窑瓷器最多之处，仅存放于堂内几个大木箱中的各式弘治、正德朝浇黄釉碗等就有 139 件。此碗虽不署款，但从造型和胎釉特征看，非弘治朝景德镇御窑产品莫属。（黄卫文）

Bright yellow glaze bowl
Hongzhi Period, Ming Dynasty, Height 13.9cm　mouth diameter 28.3cm　foot diameter 11.7cm, Collected by the Palace Museum

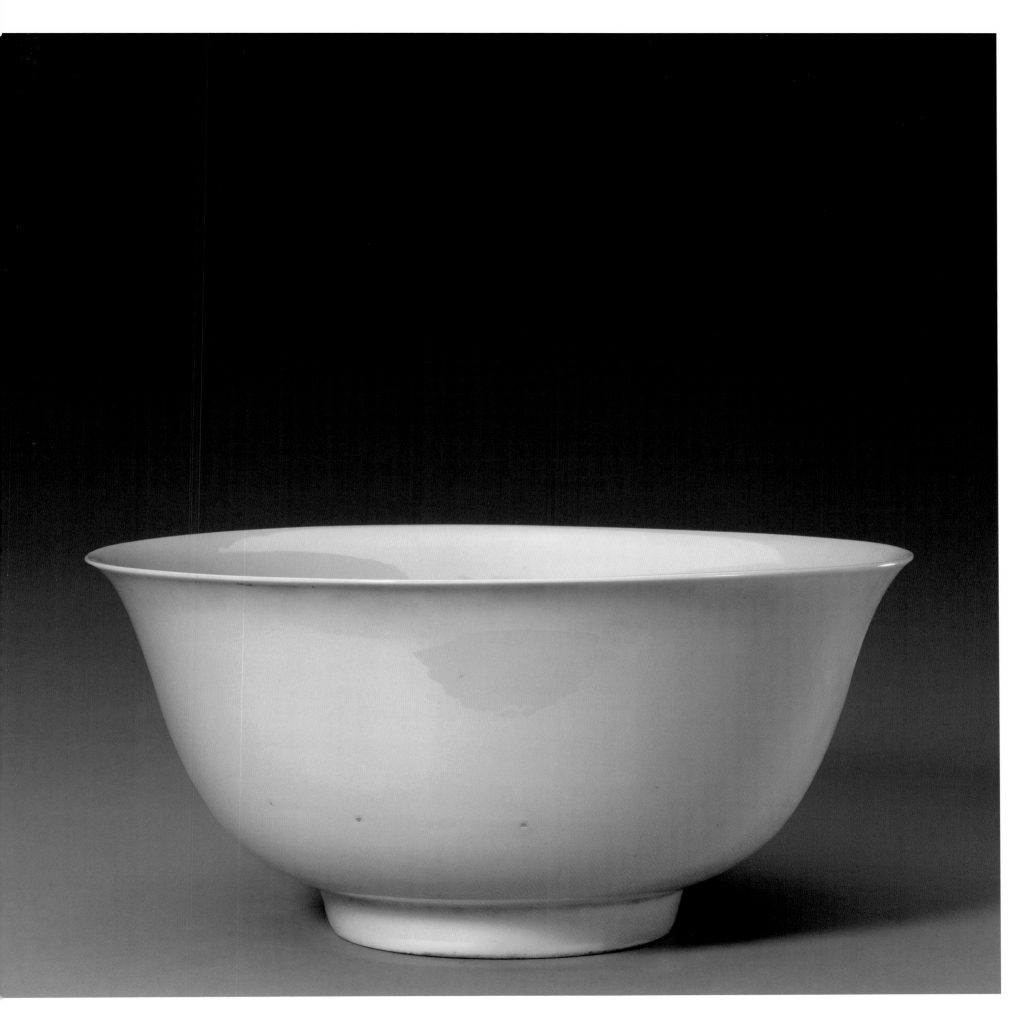

浇黄釉墩式碗

明弘治

高 7 厘米　口径 13.4 厘米　足径 7.3 厘米

故宫博物院藏

碗直口、深弧壁、圈足。内、外施浇黄釉，圈足内施白釉。外底署青花楷体"大明弘治年制"六字双行外围双圈款。

此碗为传世弘治朝御窑浇黄釉碗式之一，造型规整，釉面莹润，釉色娇嫩。（黄卫文）

Bright yellow glaze deep bowl
Hongzhi Period, Ming Dynasty, Height 7cm mouth diameter 13.4cm foot diameter 7.3cm, Collected by the Palace Museum

112 浇黄釉盘

明弘治
高 4.7 厘米　口径 21.6 厘米　足径 13.2 厘米
故宫博物院藏

盘敞口、浅弧壁、圈足。内、外施浇黄釉，圈足内施白釉。由于此盘造型呈窝状，故俗称"窝盘"。外底署青花楷体"大明弘治年制"六字双行外围双圈款。

黄色在明代是宗庙祭器的重要颜色。嘉靖九年（1530 年），定四郊各陵祭祀用瓷器的颜色，"方丘黄色"。浇黄釉瓷在明代各朝几乎都有烧造，造型以盘、碗、罐等最为多见。（蒋艺）

Bright yellow glaze plate
Hongzhi Period, Ming Dynasty, Height 4.7cm　mouth diameter 21.6cm　foot diameter 13.2cm, Collected by the Palace Museum

浇黄釉盘

明弘治
高 5.6 厘米　口径 31.7 厘米　足径 19.9 厘米
故宫博物院藏

盘敞口、浅弧壁、底微塌、圈足。内、外施浇黄釉，圈足内施白釉。外底署青花楷体"大明弘治年制"六字双行外围双圈款。

此盘造型呈窝状，故俗称为"窝盘"。我国传统低温黄釉是一种以氧化铁（Fe_2O_3）为着色剂、以氧化铅（PbO）为助熔剂的单色釉。自明代洪武朝至崇祯朝，浇黄釉瓷的烧造几乎未曾间断。其中以弘治、正德朝浇黄釉瓷受到的评价最高。特别是弘治朝浇黄釉瓷，釉面油亮，釉色纯正，达到历史上最高水平。此黄釉盘造型规整、釉色恬淡匀净，堪称弘治朝浇黄釉瓷的代表作。（蒋艺）

Bright yellow glaze plate
Hongzhi Period, Ming Dynasty, Height 5.6cm　mouth diameter 31.7cm　foot diameter 19.9cm, Collected by the Palace Museum

浇黄釉盘

明弘治
高 4.8 厘米　口径 21.8 厘米　足径 13.3 厘米
故宫博物院藏

盘敞口、浅弧壁、圈足。内、外施浇黄釉，圈足内施白釉。外底署青花楷体"大明弘治年制"六字双行外围双圈款。

此盘因造型呈窝状而被俗称为"窝盘"。（蒋艺）

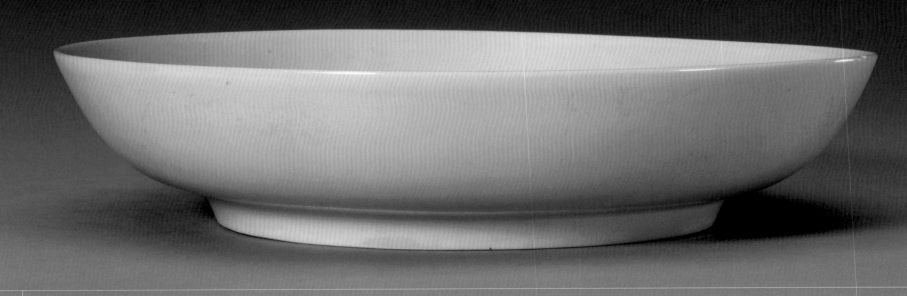

　Bright yellow glaze plate
Hongzhi Period, Ming Dynasty, Height 4.8cm　mouth diameter 21.8cm　foot diameter 13.3cm, Collected by the Palace Museum

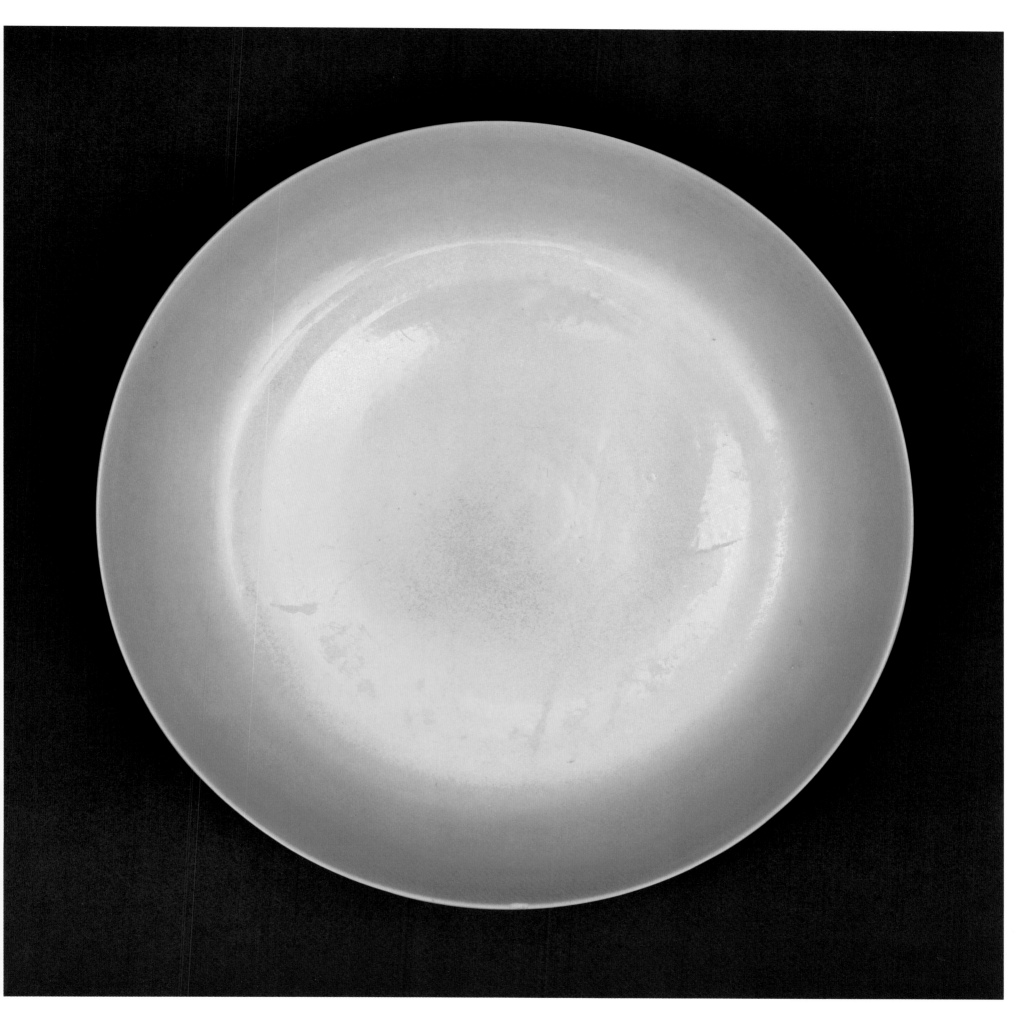

浇黄釉盘

明弘治
高 4.5 厘米　口径 21.3 厘米　足径 12.8 厘米
江西省景德镇市公安局移交，景德镇御窑博物馆藏

盘敞口、浅弧壁、圈足。造型规整，内、外施浇黄釉，釉面匀净，釉色淡雅。圈足内施白釉，外底署青花楷体"大明弘治年制"六字双行外围双圈款。

此件浇黄釉窝盘，釉面光亮，釉色娇嫩，有如鸡油一般，与成化和正德两朝浇黄釉瓷相比，此盘釉色浅淡适中。其落选原因是釉面有落渣及少量剥釉现象。浇黄釉瓷在明、清两代属于皇室专用瓷，据清代《钦定宫中现行则例》记载，在皇室成员中，能使用和拥有纯黄釉器的只有皇帝、皇太后和皇后，皇贵妃用白里黄釉瓷器。明代各朝黄釉瓷中，首推弘治黄釉瓷釉色最佳，在陶瓷史上常把弘治黄釉瓷视作明代黄釉瓷的典型。（李军强）

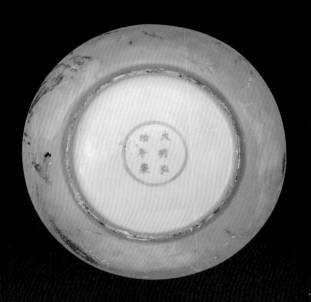

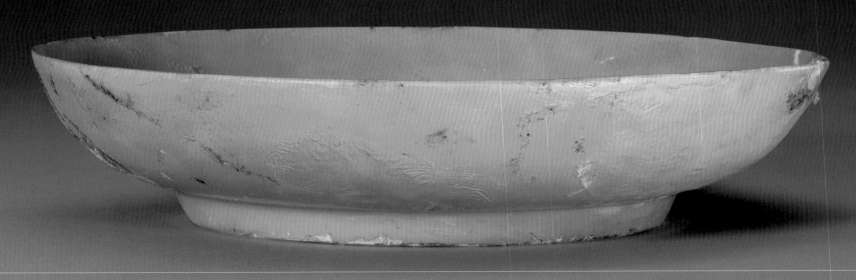

Bright yellow glaze plate
Hongzhi Period, Ming Dynasty, Height 4.5cm mouth diameter 21.3cm foot diameter 12.8cm, Allocated by Public Security Bureau of Jingdezhen in Jiangxi Province, collected by the Imperial Kiln Museum of Jingdezhen

116 浇黄釉盘

明弘治

高 4.2 厘米　口径 21.2 厘米　足径 12.8 厘米

故宫博物院藏

盘敞口、浅弧壁、盘心微塌、圈足。通体施浇黄釉，圈足内施白釉。外底署青花楷体"大明弘治年制"六字双行外围双圈款。

此盘造型为明代盘式之一，因呈窝状，故俗称"窝盘"。（蒋艺）

Bright yellow glaze plate
Hongzhi Period, Ming Dynasty, Height 4.2cm　mouth diameter 21.2cm　foot diameter 12.8cm, Collected by the Palace Museum

浇黄釉盘

明弘治

高 4.7 厘米　口径 21.7 厘米　足径 13.2 厘米

故宫博物院藏

盘敞口、浅弧壁，底微塌、圈足。圈足略有变形。内、外施浇黄釉，圈足内施白釉。外底署青花楷体"大明弘治年制"六字双行外围双圈款。因其造型呈窝状，故俗称"窝盘"。

由于低温黄釉瓷的施釉方法是将釉浆直接浇在素烧过的涩胎或白釉瓷上，故一般称之为"浇黄釉瓷"。又因弘治朝浇黄釉瓷釉色恬淡，给人以娇嫩之美感，故被赋予"娇黄釉"之美称。此黄釉盘，釉色恬淡娇嫩，堪称弘治朝浇黄釉瓷的代表作。（蒋艺）

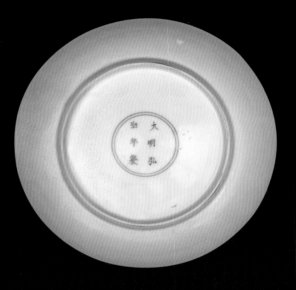

Bright yellow glaze plate
Hongzhi Period, Ming Dynasty, Height 4.7cm　mouth diameter 21.7cm　foot diameter 13.2cm, Collected by the Palace Museum

118 浇黄釉盘

明弘治
高 4.6 厘米　口径 21.3 厘米　足径 13 厘米
故宫博物院藏

盘敞口、浅弧壁、圈足。内、外施浇黄釉，釉色偏深，圈足内施白釉。外底署青花楷体"大明弘治年制"六字双行外围双圈款。

此盘因造型呈窝状而被俗称为"窝盘"。（蒋艺）

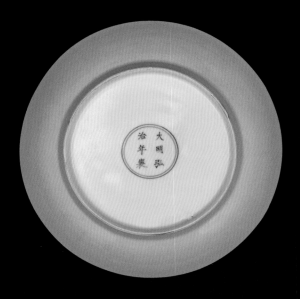

Bright yellow glaze plate
Hongzhi Period, Ming Dynasty, Height 4.6cm mouth diameter 21.3cm foot diameter 13cm, Collected by the Palace Museum

浇黄釉盘

明弘治

高 4.5 厘米　口径 21 厘米　足径 13 厘米

故宫博物院藏

盘敞口、浅弧壁、圈足。胎体较轻薄。内、外施浇黄釉，釉面洁净，釉色纯正。圈足内施白釉，釉色白中闪灰，足端不施釉。外底署青花楷体"大明弘治年制"六字双行外围双圈款。

明代低温黄釉瓷因采用浇釉法施釉，故常被称作"浇黄釉瓷"。又因其釉色娇嫩，故亦被称作"娇黄"。（王照宇）

Bright yellow glaze plate
Hongzhi Period, Ming Dynasty, Height 4.5cm mouth diameter 21cm foot diameter 13cm, Collected by the Palace Museum

120 | 浇黄釉盘

明弘治

高 4.3 厘米　口径 21 厘米　足径 13 厘米

故宫博物院藏

盘敞口、浅弧壁、塌底、圈足。胎体较轻薄。内、外施浇黄釉，釉面光亮，釉色纯正。圈足内施白釉，釉色白中闪灰青，足端不施釉。无款识。（王照宇）

Bright yellow glaze plate
Hongzhi Period, Ming Dynasty, Height 4.3cm　mouth diameter 21cm　foot diameter 13cm, Collected by the Palace Museum

121 浇黄釉盘

明弘治
高 4.2 厘米　口径 21.5 厘米　足径 13 厘米
故宫博物院藏

盘敞口、浅弧壁、塌底、圈足。胎体较轻薄。内、外施浇黄釉，釉面光亮，釉色纯正。圈足内施白釉，釉色白中闪灰青，足端不施釉。无款识。（王照宇）

Bright yellow glaze plate
Hongzhi Period, Ming Dynasty, Height 4.2cm mouth diameter 21.5cm foot diameter 13cm, Collected by the Palace Museum

浇黄釉盘

明弘治
高 4.3 厘米　口径 21.2 厘米　足径 13 厘米
故宫博物院藏

盘敞口、浅弧壁、塌底、圈足。胎体较轻薄。内、外施浇黄釉，釉面光亮，釉色纯正。圈足内施白釉，釉色白中闪灰青，足端不施釉。无款识。

弘治朝浇黄釉瓷以盘、碗最为常见，此外还见有尊、双耳尊、牺耳尊等。（王照宇）

Bright yellow glaze plate
Hongzhi Period, Ming Dynasty, Height 4.3cm mouth diameter 21.2cm foot diameter 13cm, Collected by the Palace Museum

浇黄釉盘

明弘治
高 4.3 厘米　口径 21 厘米　足径 13.1 厘米
故宫博物院藏

盘敞口、浅弧壁、塌底、圈足。胎体较轻薄。内、外施浇黄釉，釉面光亮，釉色纯正。圈足内施白釉，釉色白中闪灰青，足端不施釉。无款识。（王照宇）

Bright yellow glaze plate
Hongzhi Period, Ming Dynasty, Height 4.3cm mouth diameter 21cm foot diameter 13.1cm, Collected by the Palace Museum

浇黄釉盘

明弘治

高 4.8 厘米　口径 21.2 厘米　足径 13 厘米

故宫博物院藏

盘敞口、浅弧壁、圈足。内、外施浇黄釉，釉面莹润，釉色娇嫩淡雅。圈足内施白釉，釉面光亮，白中闪灰青。足端不施釉。外底署青花楷体"大明弘治年制"六字双行外围双圈款。（王照宇）

Bright yellow glaze plate
Hongzhi Period, Ming Dynasty, Height 4.8cm mouth diameter 21.2cm foot diameter 13cm, Collected by the Palace Museum

125 浇黄釉盘

明弘治

高 4.7 厘米　口径 21.5 厘米　足径 13.1 厘米

故宫博物院藏

盘敞口、浅弧壁、圈足。内、外施浇黄釉，釉面莹润，釉色娇嫩。圈足内施白釉。外底署青花楷体"大明弘治年制"六字双行外围双圈款。（黄卫文）

Bright yellow glaze plate
Hongzhi Period, Ming Dynasty, Height 4.7cm mouth diameter 21.5cm foot diameter 13.1cm, Collected by the Palace Museum

浇黄釉盘

明弘治

高 4.4 厘米　口径 21.5 厘米　足径 13.5 厘米

故宫博物院藏

盘敞口、浅弧壁、圈足。内、外施浇黄釉，釉面莹润，釉色娇嫩淡雅。圈足内施白釉。外底署青花楷体"大明弘治年制"六字双行外围双圈款。

此盘造型优美，釉色宜人，堪称弘治朝浇黄釉瓷的标准器。（陈润民）

Bright yellow glaze plate
Hongzhi Period, Ming Dynasty, Height 4.4cm mouth diameter 21.5cm foot diameter 13.5cm, Collected by the Palace Museum

浇黄釉盘

明弘治

高 4.4 厘米　口径 21.2 厘米　足径 13.1 厘米

故宫博物院藏

盘敞口、浅弧壁、圈足。内、外施浇黄釉，釉面光亮，釉色娇嫩淡雅。圈足内施白釉，外底署青花楷体"大明弘治年制"六字双行外围双圈款。（陈润民）

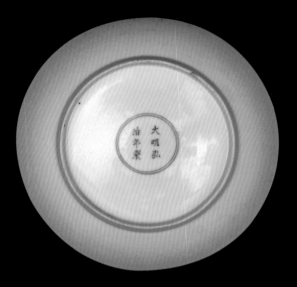

Bright yellow glaze plate

Hongzhi Period, Ming Dynasty, Height 4.4cm　mouth diameter 21.2cm　foot diameter 13.1cm, Collected by the Palace Museum

浇黄釉盘

明弘治

高 4 厘米　口径 20.5 厘米　足径 12 厘米

故宫博物院藏

盘撇口、浅弧壁、底微塌、圈足。内、外施浇黄釉，釉面细润，釉色淡雅。圈足内施白釉，足端不施釉。外底署青花楷体"大明弘治年制"六字双行外围双圈款。

此盘胎体轻薄，圈足内所施白釉，白中闪灰青，具有典型的时代特点。

明代景德镇御器厂烧造的浇黄釉瓷，以弘治朝产品最为著名，达到历史最高水平。（王照宇）

Bright yellow glaze plate

Hongzhi Period, Ming Dynasty, Height 4cm　mouth diameter 20.5cm　foot diameter 12cm, Collected by the Palace Museum

浇黄釉盘

明弘治

高 3.9 厘米　口径 20.6 厘米　足径 12.4 厘米

江西省景德镇市公安局移交，景德镇御窑博物馆藏

盘撇口、浅弧壁、底微塌、圈足。内、外施浇黄釉，足端不施釉。圈足内施白釉。外底署青花楷体"大明弘治年制"六字双行外围双圈款。

此盘胎体轻薄，釉色莹润，淡雅娇嫩。因烧成温度过高，致使其稍有变形而被淘汰。

黄釉有两种：一种是高温黄釉，属于以三价铁离子着色的石灰釉，施于成型后的坯胎上，入窑经 1300℃～1310℃ 高温焙烧而成；另一种是低温黄釉，也以氧化铁作着色剂，但基础釉是铅釉，一般用浇釉的方法施在素胎或白瓷上，入窑经 850℃～900℃ 低温焙烧而成。高温黄釉瓷最早出现于唐代，低温黄釉瓷始烧于明代洪武时期，盛行于明、清两代。

由于明、清时期的低温黄釉瓷一般使用浇釉方法施釉，所以被称作"浇黄"；而对于呈色浅淡而娇嫩者，则称"娇黄"。（肖鹏）

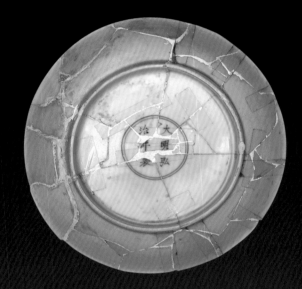

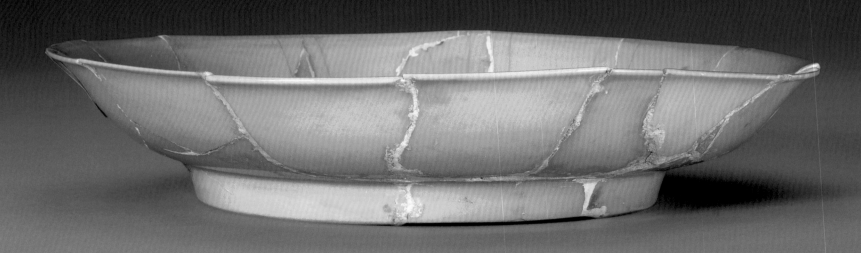

Bright yellow glaze plate

Hongzhi Period, Ming Dynasty, Height 3.9cm mouth diameter 20.6cm foot diameter 12.4cm, Allocated by Public Security Bureau of Jingdezhen in Jiangxi Province, collected by the Imperial Kiln Museum of Jingdezhen

130 浇黄釉盘

明弘治

高 4 厘米　口径 18 厘米　足径 10.6 厘米

故宫博物院藏

盘撇口、浅弧壁、圈足。内、外施浇黄釉，圈足内施白釉。外底署青花楷体"大明弘治年制"六字双行外围双圈款。

此盘形体偏小，所施浇黄釉釉层均匀、釉面明亮。（蒋艺）

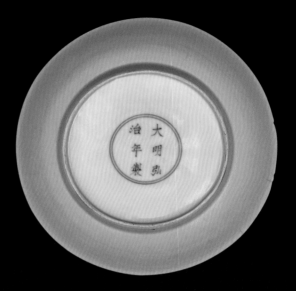

Bright yellow glaze plate
Hongzhi Period, Ming Dynasty, Height 4cm　mouth diameter 18cm　foot diameter 10.6cm, Collected by the Palace Museum

浇黄釉盘

明弘治
高 4.4 厘米　口径 20.8 厘米　足径 12 厘米
故宫博物院藏

盘撇口、浅弧壁、圈足。内、外施浇黄釉，圈足内施白釉。外底署青花楷体"大明弘治年制"六字双行外围双圈款。（蒋艺）

Bright yellow glaze plate
Hongzhi Period, Ming Dynasty, Height 4.4cm　mouth diameter 20.8cm　foot diameter 12cm, Collected by the Palace Museum

浇黄釉盘

明弘治

高 4 厘米　口径 17.2 厘米　足径 10.4 厘米

故宫博物院藏

盘撇口、浅弧壁、圈足。内、外施浇黄釉，釉色娇嫩。圈足内施白釉。外底署青花楷体"大明弘治年制"六字双行外围双圈款。（黄卫文）

Bright yellow glaze plate
Hongzhi Period, Ming Dynasty, Height 4cm　mouth diameter 17.2cm　foot diameter 10.4cm, Collected by the Palace Museum

浇黄釉盘（残片）

明弘治

足径 12.1 厘米

2004 年江西省景德镇市御窑遗址出土，景德镇御窑博物馆藏

此盘出土时已残，但从传世完整器可知其造型应为撇口、浅弧壁、圈足内敛。内、外均施浇黄釉。圈足内施白釉。外底署青花楷体"大明弘治年制"六字双行外围双圈款。（邬书荣）

Bright yellow glaze plate (Incomplete)
Hongzhi Period, Ming Dynasty, Foot diameter 12.1cm, Unearthed at imperial kiln heritage of Jingdezhen in Jiangxi Province in 2004, collected by the Imperial Kiln Museum of Jingdezhen

浇黄釉盘（残片）

明弘治

残长 11.7 厘米

2004 年江西省景德镇市御窑遗址出土，景德镇御窑博物馆藏

此盘仅存盘底。内、外施浇黄釉，圈足内施白釉。外底署青花楷体"大明弘治年制"六字双行外围双圈款。

弘治朝浇黄釉瓷釉色娇嫩、浓淡适中，被视作明、清两代浇黄釉瓷的典范。（上官敏）

Bright yellow glaze plate (Incomplete)
Hongzhi Period, Ming Dynasty, Remaining length 11.7cm, Unearthed at imperial kiln heritage of Jingdezhen in Jiangxi Province in 2004, collected by the Imperial Kiln Museum of Jingdezhen

307

浇黄釉描金折沿盘

明弘治
高 5.7 厘米　口径 32.1 厘米　足径 19.8 厘米
故宫博物院藏

盘折沿、浅弧壁、圈足。内、外施浇黄釉，釉面莹润，釉色娇嫩。内底画一金彩单圈，内壁近口沿处和圈足外墙各画两道金彩弦线。砂底，无款识。

　　此盘为斋宫院内后殿诚肃殿屋中一木箱内原藏六件无款弘治浇黄釉盘之一，斋宫为紫禁城内廷东六宫之一。（黄卫文）

Bright yellow glaze plate with flat rim and gold paint
Hongzhi Period, Ming Dynasty, Height 5.7cm　mouth diameter 32.1cm　foot diameter 19.8cm, Collected by the Palace Museum

浇黄釉描金折沿盘

明弘治
高 5.7 厘米　口径 31.7 厘米　足径 19.5 厘米
故宫博物院藏

盘折沿、浅弧壁、圈足。内、外施浇黄釉，内底画金彩单圈，内壁近口沿处和圈足外墙各画两道金彩弦线。外底涩胎无釉。无款识。（张涵）

Bright yellow glaze plate with flat rim and gold paint
Hongzhi Period, Ming Dynasty, Height 5.7cm mouth diameter 31.7cm foot diameter 19.5cm, Collected by the Palace Museum

137 浇黄釉描金折沿盘

明弘治
高 5.8 厘米　口径 32 厘米　足径 19.8 厘米
故宫博物院藏

盘折沿、浅弧壁、圈足。内、外施浇黄釉，并以金彩为饰。内底画一金彩单圈，内壁近口沿处和圈足外墙各画金彩弦线两道，部分金彩已磨损。圈足内涩胎无釉。无款识。

弘治朝御窑瓷器常在黄釉、蓝釉、茄皮紫釉大器上描画金彩弦线或绘牛纹，包括尊、爵、盘等，尤其以黄釉饰金彩更显富丽堂皇。这种折沿盘形体较大，在黄釉上以金彩描画弦线，属于弘治朝御窑瓷器上典型的装饰手法。（蒋艺）

Bright yellow glaze plate with flat rim and gold paint
Hongzhi Period, Ming Dynasty, Height 5.8cm mouth diameter 32cm foot diameter 19.8cm, Collected by the Palace Museum

浇黄釉描金折沿盘

明弘治
高 5.7 厘米　口径 31.7 厘米　足径 19.3 厘米
故宫博物院藏

盘折沿、浅弧壁、圈足。内、外施浇黄釉，并以金彩为饰。内底画一金彩单圈，内壁近口沿处和圈足外墙各画金彩弦线两道，部分金彩已磨损。圈足内涩胎无釉。无款识。

明代各朝浇黄釉瓷器，以弘治朝产品质量最佳。此折沿盘所施浇黄釉发色纯正，釉面光亮，堪称弘治朝浇黄釉瓷的代表作。（蒋艺）

Bright yellow glaze plate with flat rim and gold paint
Hongzhi Period, Ming Dynasty, Height 5.7cm　mouth diameter 31.7cm　foot diameter 19.3cm, Collected by the Palace Museum

139　浇黄釉描金折沿盘

明弘治
高 5.6 厘米　口径 31.7 厘米　足径 19.9 厘米
故宫博物院藏

盘折沿、浅弧壁、圈足。内、外施浇黄釉，并以金彩为饰。内底画一金彩单圈，内壁近口沿处和圈足外墙各画金彩弦线两道，部分金彩已磨损。圈足内涩胎无釉。无款识。（蒋艺）

Bright yellow glaze plate with flat rim and gold paint
Hongzhi Period, Ming Dynasty, Height 5.6cm mouth diameter 31.7cm foot diameter 19.9cm, Collected by the Palace Museum

浇黄釉描金折沿盘

明弘治

高 6 厘米　口径 31.8 厘米　足径 20 厘米

故宫博物院藏

盘折沿、浅弧壁、圈足。通体内、外施浇黄釉，并以金彩为饰。内底画一金彩单圈，内壁近口沿处和圈足外墙各画金彩弦线两道，部分金彩已磨损。圈足内涩胎无釉。无款识。（蒋艺）

Bright yellow glaze plate with flat rim and gold paint
Hongzhi Period, Ming Dynasty, Height 6cm mouth diameter 31.8cm foot diameter 20cm, Collected by the Palace Museum

浇黄釉描金折沿盘

明弘治
高 5.5 厘米　口径 31.8 厘米　足径 20 厘米
故宫博物院藏

盘折沿、浅弧壁、塌底、圈足。通体施浇黄釉，并以金彩为饰。内底画一金彩单圈，内壁近口沿处和圈足外墙各画金彩弦线两道，部分金彩已磨损。圈足内涩胎无釉。无款识。

弘治朝御窑瓷器常在浇黄釉或祭蓝釉尊上描金装饰，如故宫博物院收藏的祭蓝釉金彩牛纹双耳尊、浇黄釉金彩双耳尊和浇黄釉金彩牺耳尊等。其他浇黄釉瓷上少见有金彩装饰。此件浇黄釉描金折沿盘，形体硕大、釉色淡雅、釉面光亮，且以金彩装饰，颇为少见。（王照宇）

Bright yellow glaze plate with flat rim and gold paint
Hongzhi Period, Ming Dynasty, Height 5.5cm　mouth diameter 31.8cm　foot diameter 20cm, Collected by the Palace Museum

外瓜皮绿釉内浇黄釉盘

明弘治
高 3.8 厘米　口径 15 厘米　足径 8.9 厘米
江西省景德镇市公安局移交，景德镇御窑博物馆藏

盘撇口、浅弧壁、圈足。内施浇黄釉，外施瓜皮绿釉。圈足内施白釉。内、外皆光素无纹饰。外底署青花楷体"大明弘治年制"六字双行外围双圈款。（刘龙）

Plate with bright yellow glaze inside and cucumber green glaze outside
Hongzhi Period, Ming Dynasty, Height 3.8cm mouth diameter 15cm foot diameter 8.9cm, Allocated by Public Security Bureau of Jingdezhen in Jiangxi Province, collected by the Imperial Kiln Museum of Jingdezhen

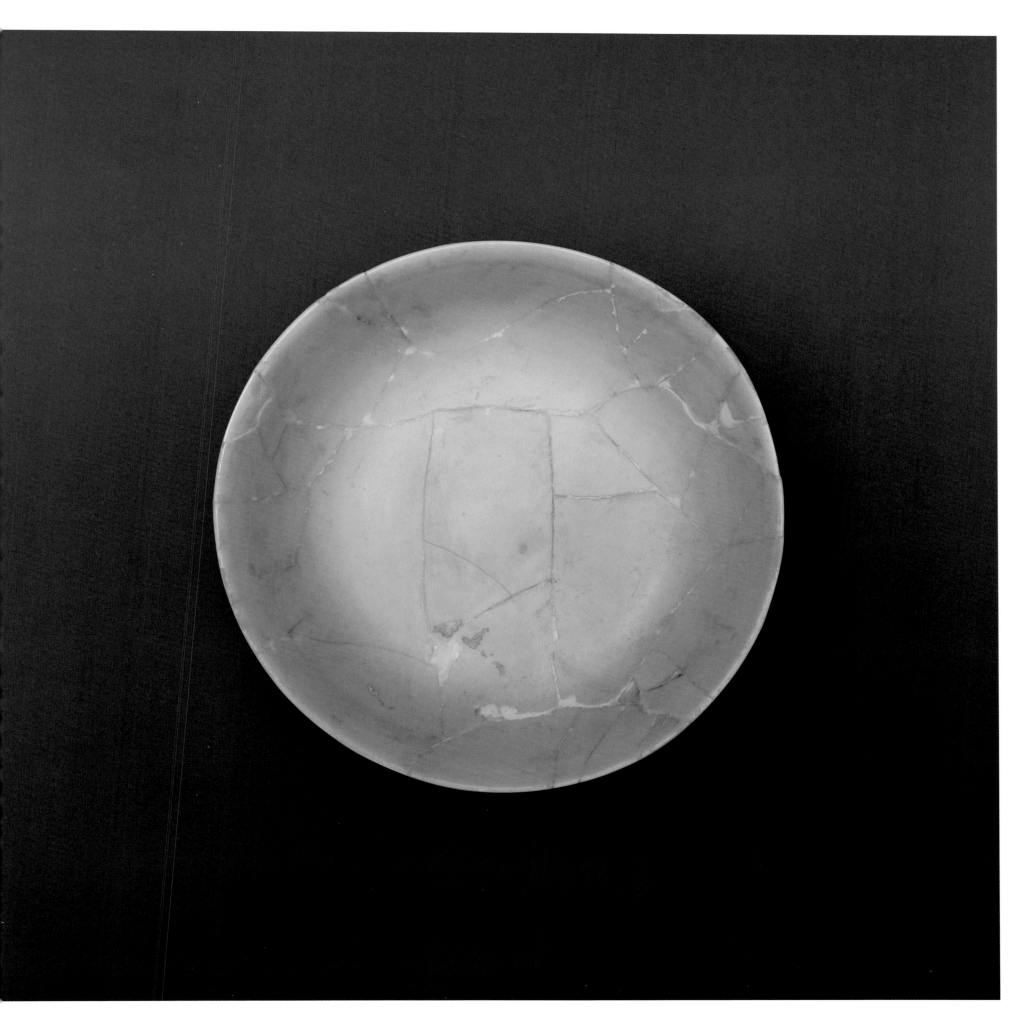

茄皮紫釉双耳尊

明弘治
高 28 厘米　口径 16 厘米　底径 14.5 厘米
故宫博物院藏

尊广口、短颈、溜肩、腹部上丰下敛、底略上凹。两侧颈、肩之间对称置环形耳。口内和外壁满施茄皮紫釉。外底四周有垂流堆积的厚釉，可见三个较大的椭圆形支烧痕，中心无釉露出白色胎体。茄皮紫釉呈色均匀，颜色略显暗沉，釉面具有较强的玻璃质感。此尊造型、装饰与当时烧造的浇黄釉及祭蓝釉双耳尊基本一致，只是外底支烧痕迹略有不同，是研究明代御窑大件器物制作工艺的重要实物资料。（冀洛源）

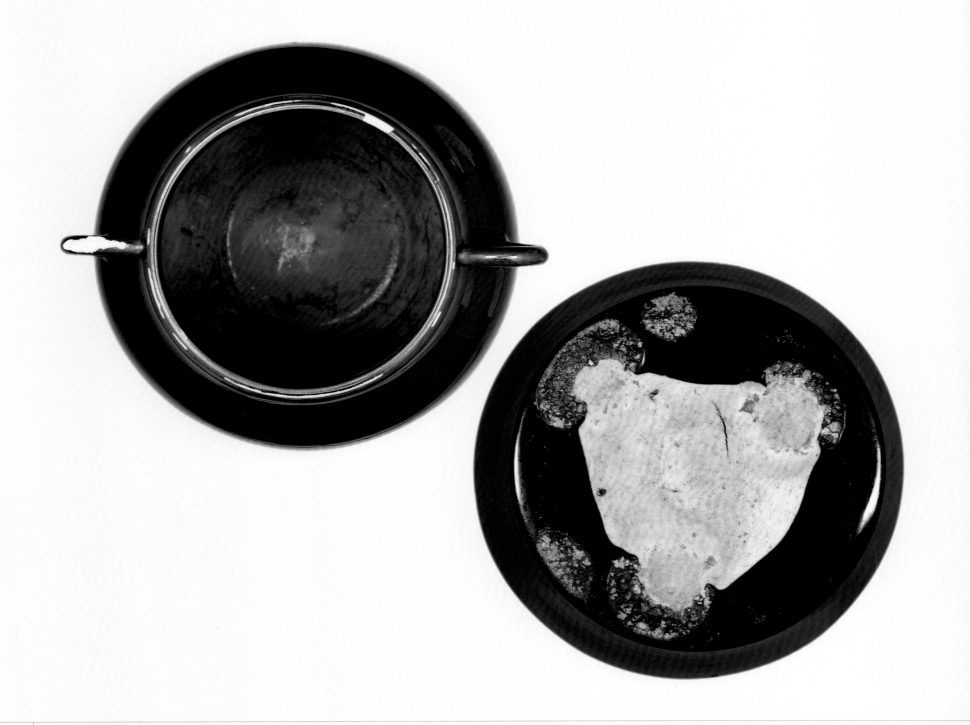

Aubergine glaze *Zun* with two handles
Hongzhi Period, Ming Dynasty, Height 28cm　mouth diameter 16cm　bottom diameter 14.5cm, Collected by the Palace Museum

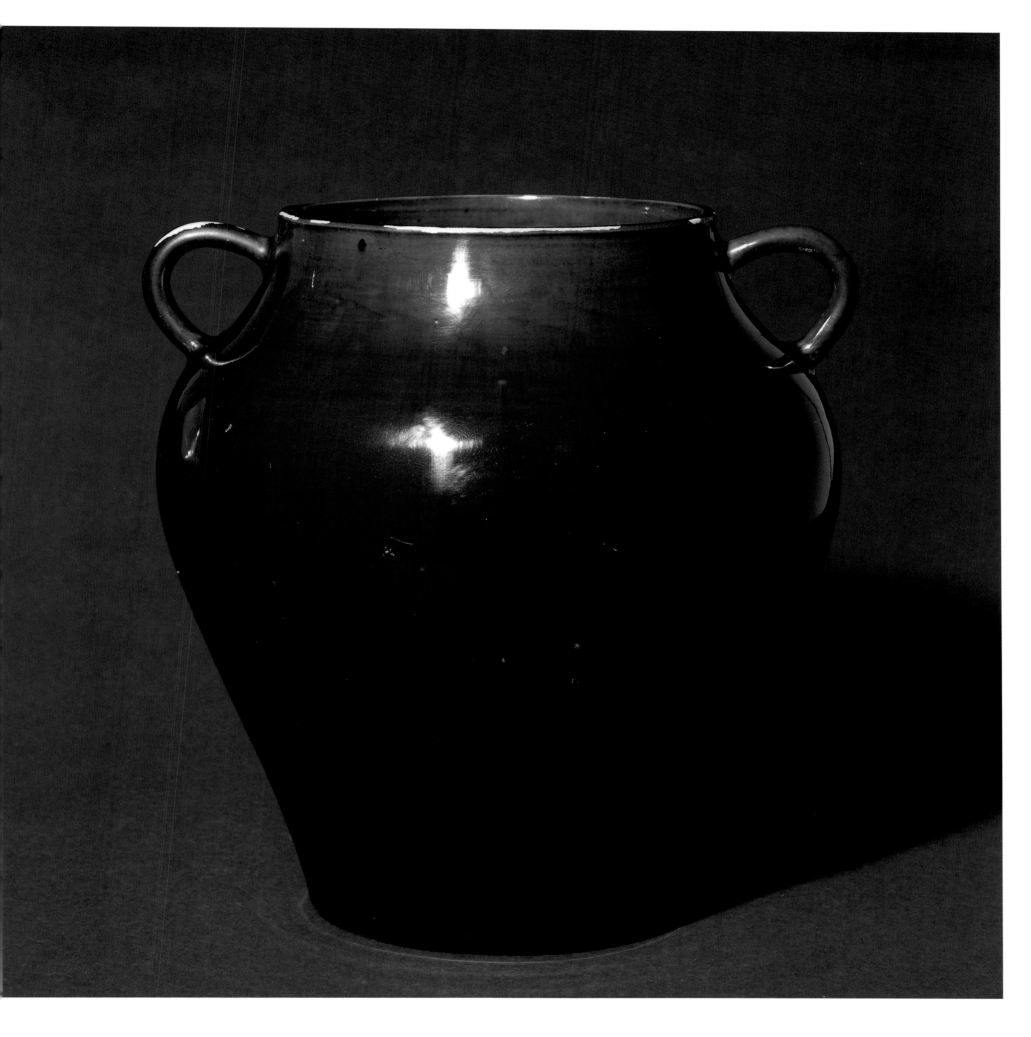

影响深远

后仿弘治朝瓷器

后仿弘治朝御窑瓷器一般系指造型、纹饰、年款等均模仿原作的一类仿品。除此之外，还有一类只署弘治年款，但造型和纹饰则为当朝风格的瓷器，显示出后人对弘治朝御窑瓷器的推崇。

明代晚期以来，随着文人品评和收藏古玩之风之盛行，明代永乐、宣德、成化、弘治、正德各朝御窑瓷器均成为收藏者竞相获取的目标，致使其价格骤增。一些利欲熏心的人趁机进行仿制，以牟取暴利，此风一直影响到清代。

清代康熙、雍正时期，景德镇盛行仿明代各朝御窑瓷器，御窑厂和民间窑场均有仿制。所见仿弘治朝御窑瓷器品种有青花、白地绿彩、白釉、浇黄釉瓷等。个别仿品水平较高，几能乱真。

Profoundly Influence

Hongzhi Imperial Porcelain Imitated by Later Ages

The imitation of Hongzhi porcelain mainly imitates its shape, decoration and mark. There appears another kind of imitation, that is to add mark of Hongzhi to the fashion shape or decoration. This kind of imitation shows the attitude and appreciation towards Hongzhi porcelain by later generations.

With the trend of antique collection and comment in the middle of Ming Dynasty, Yongle, Xuande, Chenghua, Hongzhi, Zhengde imperial porcelain became the collection goal by collectors. Due to the increased price, some people are blinded by greed and start to make imitated porcelain. The condition lasted till Qing dynasty.

The imitated Hongzhi porcelain was produced in both Jingdezhen imperial kiln and folk kiln in the Kangxi and Yongzheng period of the Qing Dynasty. The imitated Hongzhi porcelain kilns have a large number of products, which include blue-and-white, green glaze on white ground, white glaze and bright yellow glaze porcelain etc. Some imitations even reach the level of real porcelain.

青花缠枝灵芝托杂宝纹碗

明万历

高 10.8 厘米　口径 21.6 厘米　足径 9.2 厘米

故宫博物院藏

碗敞口、深弧壁、圈足。内、外青花装饰。内壁近口沿处绘卷草纹边饰。内底青花双圈内绘一折枝宝相花纹。外壁近口沿处绘连续"T"形边饰，腹部绘缠枝灵芝托杂宝纹。圈足外墙绘回纹。圈足内施白釉，足端不施釉。外底署青花楷体"大明弘治年制"六字双行仿款，字体潦草。从各方面特征看，这是一件万历时期烧造的仿弘治年款青花瓷。（单莹莹）

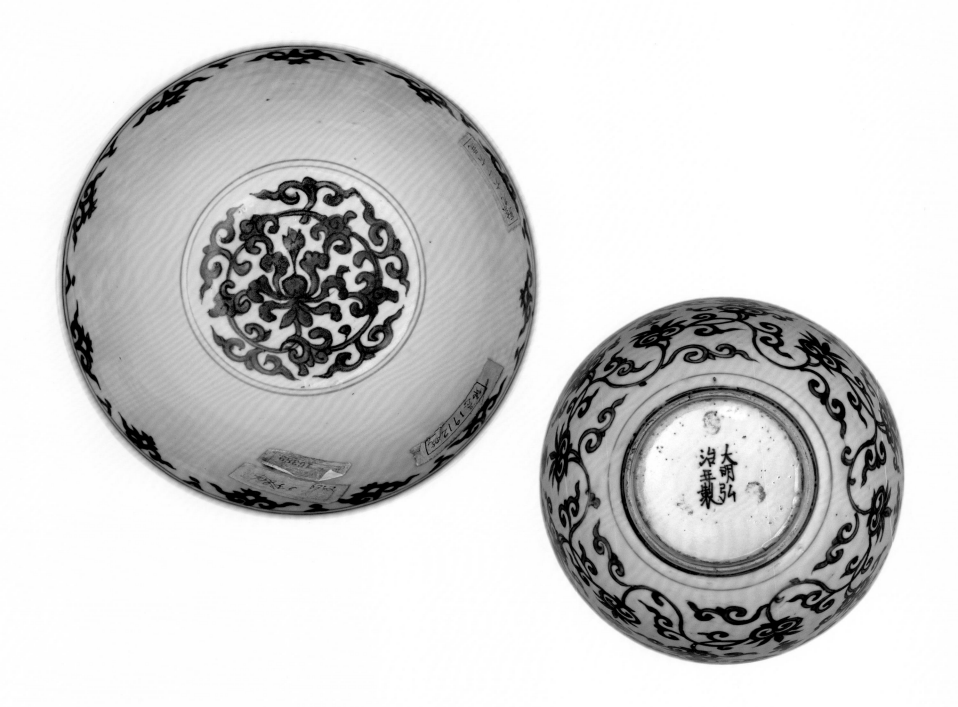

Blue and white bowl with design of entwined *Lingzhi* and treasures

Wanli Period, Ming Dynasty, Height 10.8cm　mouth diameter 21.6cm　foot diameter 9.2cm, Collected by the Palace Museum

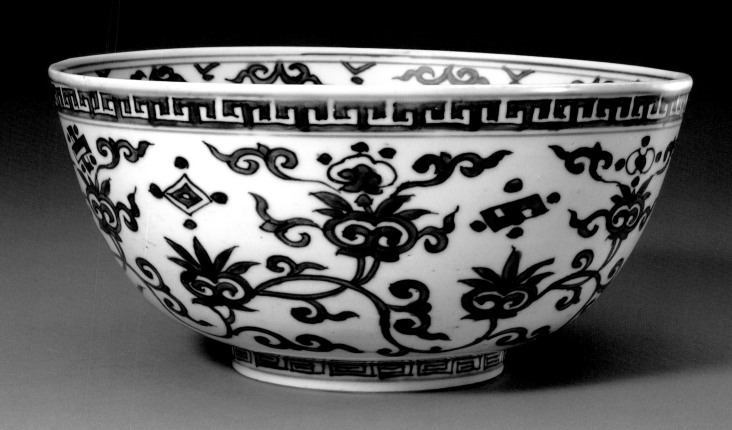
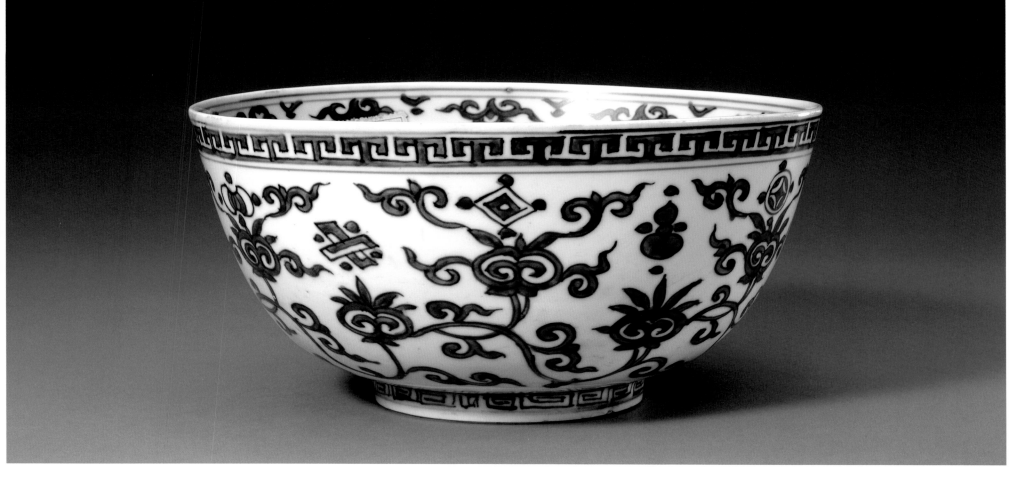

青花山水图碗

清康熙
高 8 厘米　口径 15.1 厘米　足径 6.5 厘米
故宫博物院藏

碗撇口、深弧壁、圈足略高。内、外青花装饰。内壁近口沿处绘花草纹边饰，内底绘山水图。外壁绘寒江独钓图，衬以山水树木。圈足内施白釉。外底署青花楷体"大明弘治年制"六字双行外围双圈仿款。

此碗虽署有弘治年款，但从各方面特征看，应是康熙朝景德镇民窑仿写弘治年款的青花瓷。

（陈润民）

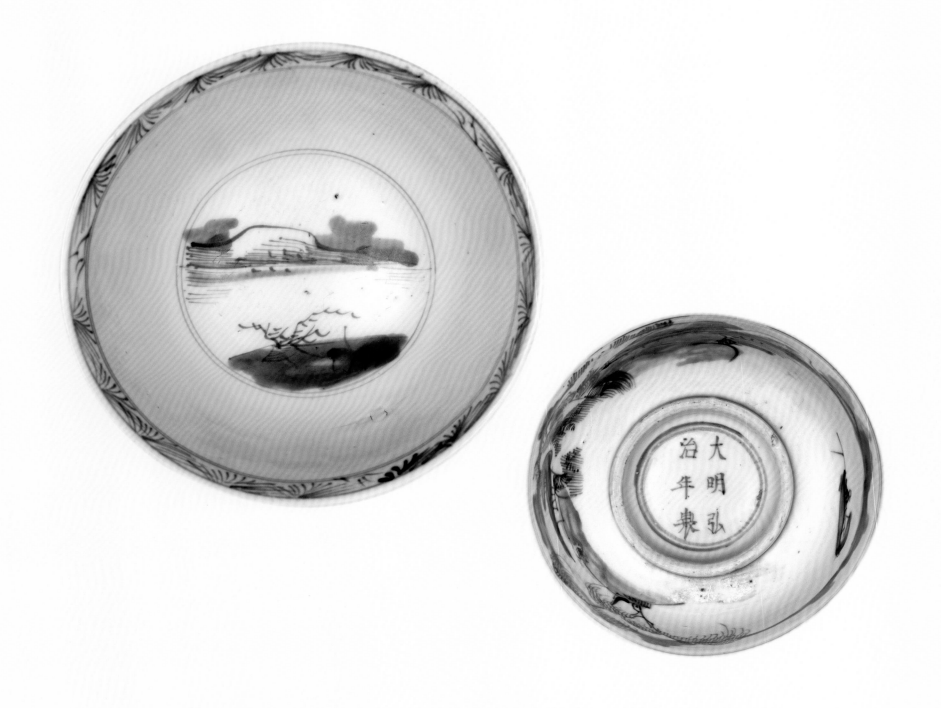

Blue and white bowl with landscape design
Kangxi Period, Qing Dynasty, Height 8cm　mouth diameter 15.1cm　foot diameter 6.5cm, Collected by the Palace Museum

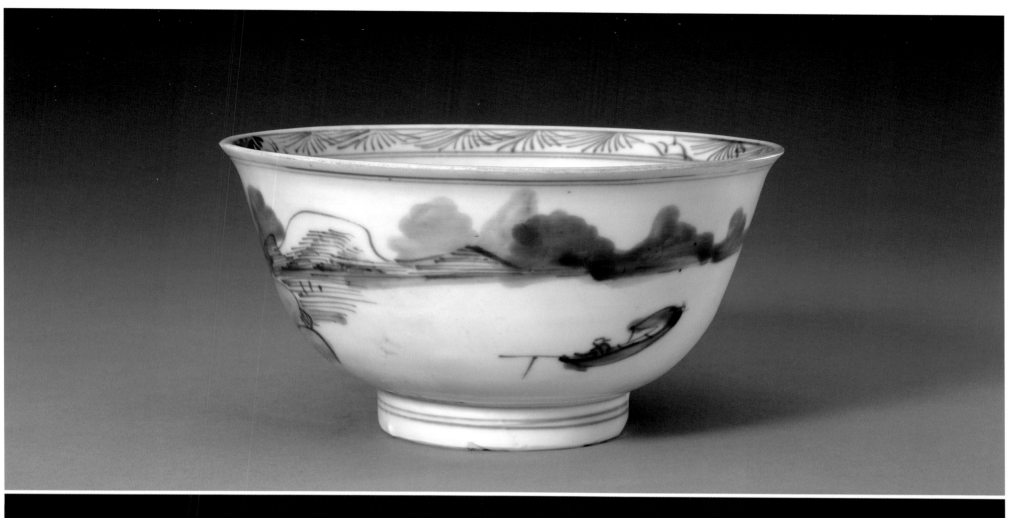
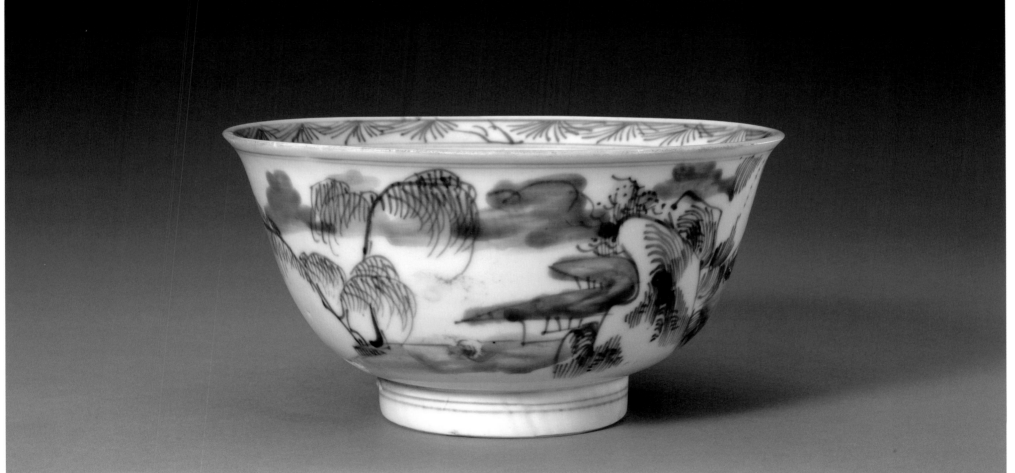

青花岁寒三友图盘

清康熙
高 3.6 厘米　口径 17.8 厘米　足径 10.7 厘米
故宫博物院藏

盘撇口、浅弧壁、圈足。内、外青花装饰。内底绘松竹梅岁寒三友图，外壁绘缠枝花纹，上结六朵花。圈足内施白釉。外底署青花楷体"大明弘治年制"六字双行外围双圈仿款。

此盘胎体较厚重，纹饰线条自然流畅。虽然署有弘治年款，但从各方面特征看，应属于康熙朝景德镇民窑仿写弘治年款的青花瓷。（陈润民）

Blue and white plate with design of pine, bamboo and plum blossom
Kangxi Period, Qing Dynasty, Height 3.6cm mouth diameter 17.8cm foot diameter 10.7cm, Collected by the Palace Museum

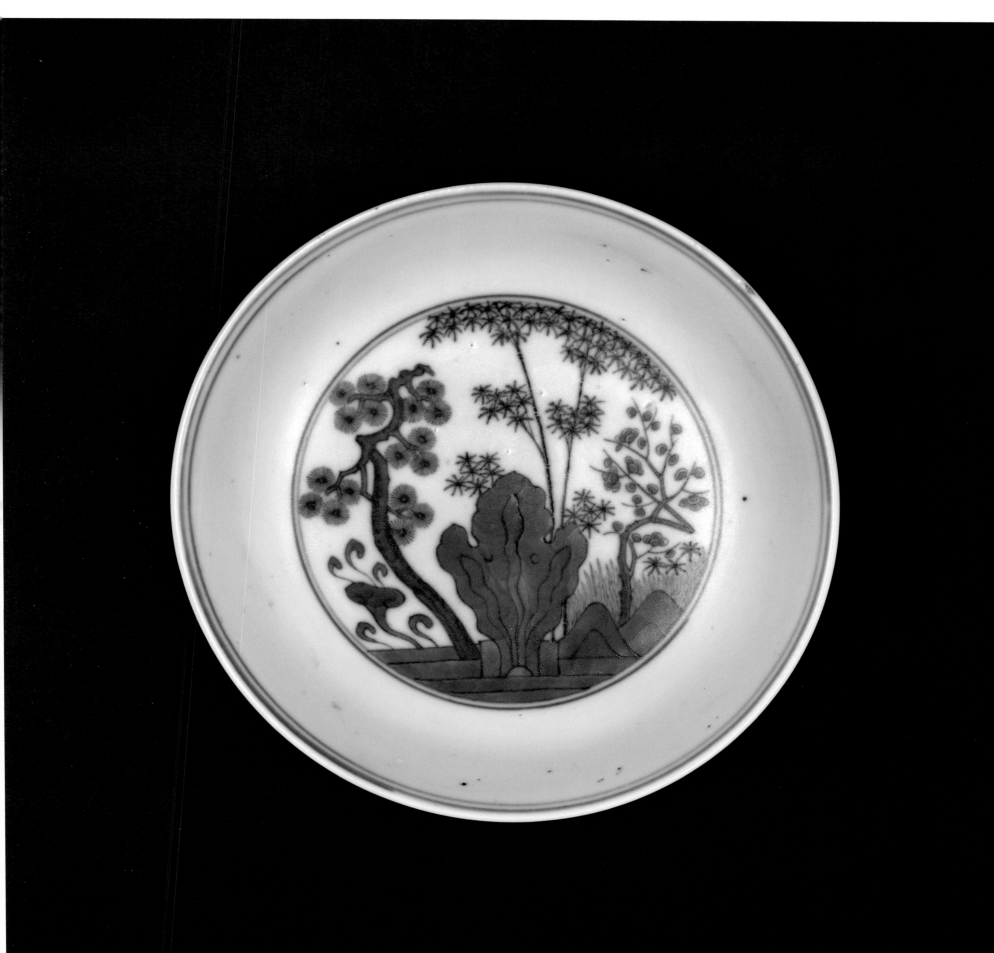

白地绿彩锥拱海水云龙纹盘

清康熙
高 4.3 厘米　口径 16 厘米　足径 9.3 厘米
故宫博物院藏

盘撇口、浅弧壁、圈足。内、外白地绿彩装饰。内底和外壁均饰绿彩锥拱云龙纹，隙地锥拱海水江崖纹。釉上绿龙鲜艳夺目，釉下海水隐约可见。圈足内施白釉。外底署青花楷体"弘治年制"四字双行外围双圈仿款。

白地绿彩瓷器最早烧造于明代永乐朝景德镇御器厂，此后成化、弘治、正德、嘉靖等朝均有烧造，以盘、碗等小件器物较为多见。此盘系仿明代弘治朝白地绿彩锥拱海水云龙纹盘制作而成，其绿彩虽较接近弘治朝作品，但所刻划龙纹较弘治朝作品略显呆板。另外，弘治朝白地绿彩锥拱海水云龙纹盘、碗均署六字年款，不署四字年款。（高晓然）

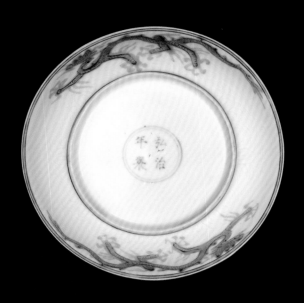

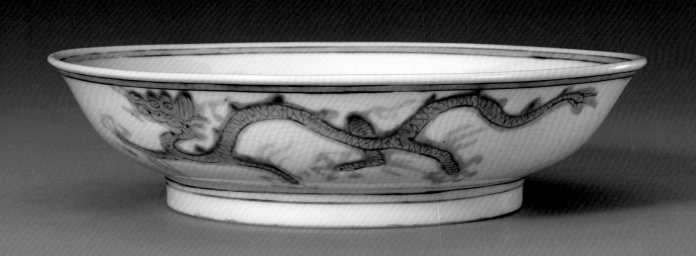

Plate with design of raised dragon among waves in green color on white ground
Kangxi Period, Qing Dynasty, Height 4.3cm mouth diameter 16cm foot diameter 9.3cm, Collected by the Palace Museum

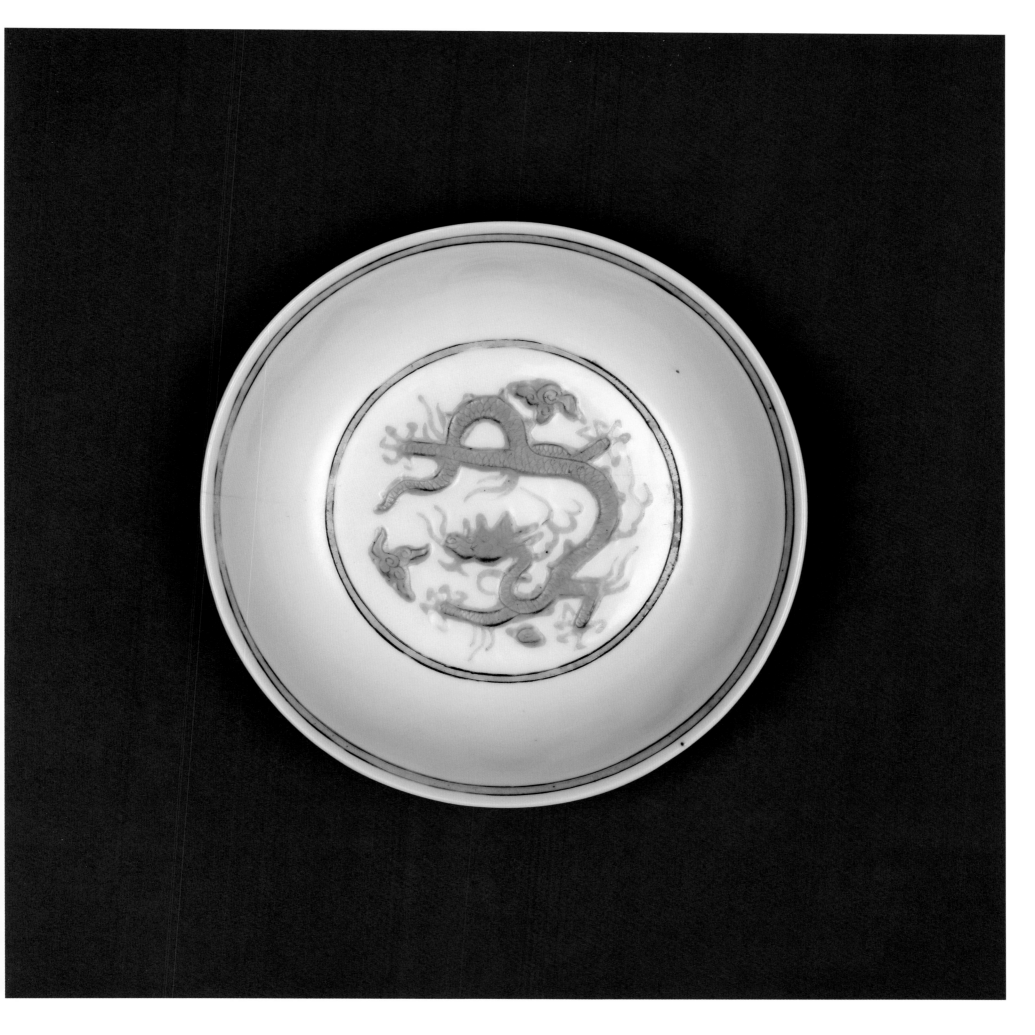

矾红釉描金缠枝莲托八吉祥纹盘

清雍正
高 3.3 厘米　口径 16 厘米　足径 10 厘米
故宫博物院藏

盘敞口、浅弧壁、浅圈足。内施白釉，无纹饰。外壁矾红地上以金彩描绘缠枝莲托八吉祥纹。圈足内施白釉。外底锥拱楷体"弘治年制"四字双行外围双圈仿款。

八吉祥系指藏传佛教八种吉祥物，即法轮、法螺、宝伞、白盖、莲花、宝瓶、金鱼、盘肠等，八吉祥为明、清时期御窑瓷器上常见的装饰题材。有单独以八吉祥作为主题纹饰者，也有将其与莲花相配组成莲托八吉祥者，均具有吉祥含义。（高晓然）

Plate with design of entwined lotus and the Eight Auspicious Symbols in gold paint on iron red ground
Yongzheng Period, Qing Dynasty, Height 3.3cm mouth diameter 16cm foot diameter 10cm, Collected by the Palace Museum

白釉印花云龙纹碗

清康熙
高 4.2 厘米　口径 9.5 厘米　足径 4.7 厘米
故宫博物院藏

碗撇口、深弧腹、圈足。内、外和圈足内均施白釉，足端不施釉。内壁模印两条首尾相接的云龙纹。外底锥拱楷体"大明弘治年制"六字双行外围双圈仿款。（李卫东）

White glaze bowl with design of stamped dragon and cloud
Kangxi Period, Qing Dynasty, Height 4.2cm　mouth diameter 9.5cm　foot diameter 4.7cm, Collected by the Palace Museum

150 白釉印花云龙纹碗

清康熙
高 4.7 厘米　口径 11.3 厘米　足径 5.2 厘米
故宫博物院藏

碗撇口、深弧壁、圈足。内、外和圈足内均施白釉，内壁模印云龙纹，二龙首尾相接。外底署青花楷体"大明弘治年制"六字双行外围双圈仿款。（李卫东）

White glaze plate with design of stamped dragon and cloud
Kangxi Period, Qing Dynasty, Height 4.7cm　mouth diameter 11.3cm　foot diameter 5.2cm, Collected by the Palace Museum

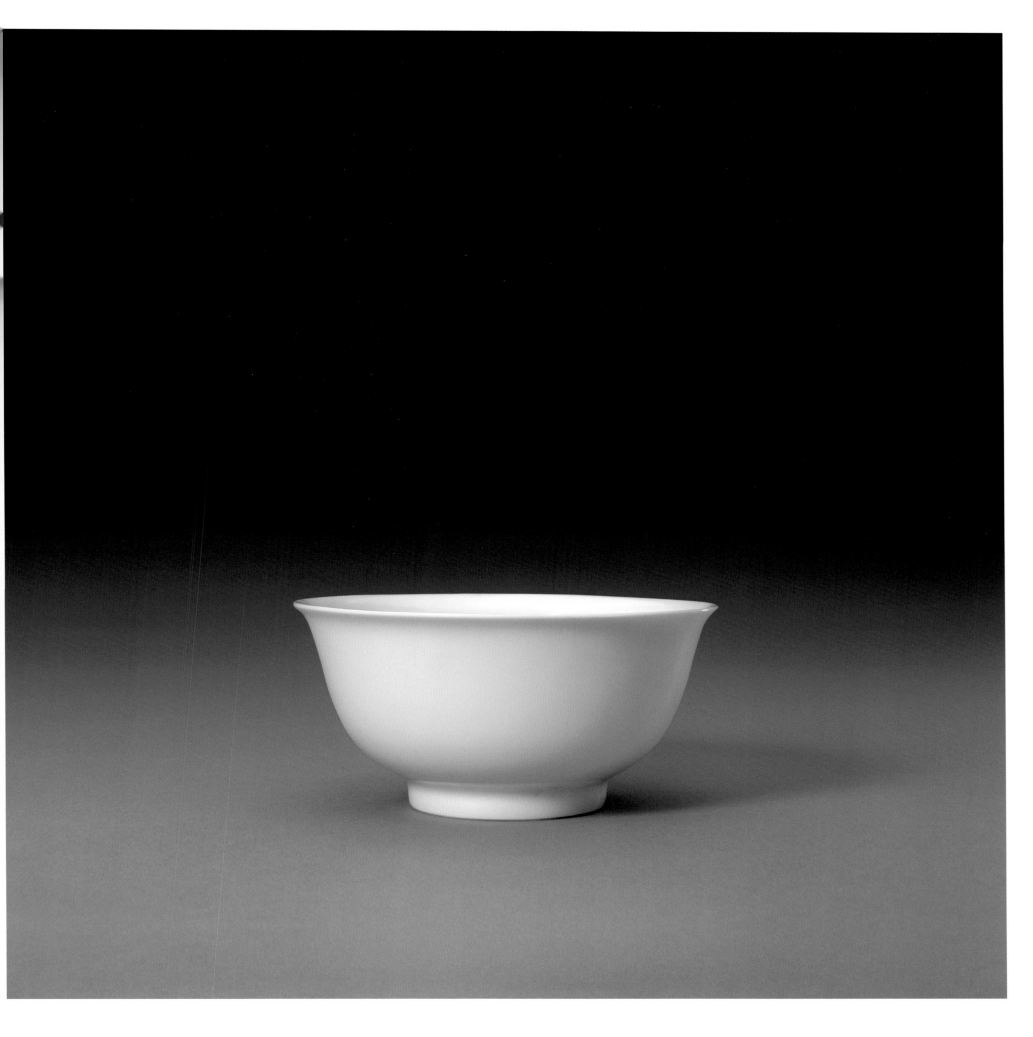

白釉锥拱云龙纹碗

清康熙
高 5.4 厘米　口径 11 厘米　足径 4.8 厘米
故宫博物院藏

碗撇口、深弧壁、圈足。内、外和圈足内均施白釉，足端不施釉。内壁锥拱云龙纹。外底署青花楷体"大明弘治年制"六字双行外围双圈仿款。

此碗造型小巧秀美，胎体坚致细腻，釉色洁白如雪，素雅恬净。所锥拱云龙纹，若隐若现，线条纤细如发丝，堪称康熙朝白釉瓷中的上乘之作。（高晓然）

White glaze bowl with design of raised dragon and cloud
Kangxi Period, Qing Dynasty, Height 5.4cm mouth diameter 11cm foot diameter 4.8cm, Collected by the Palace Museum

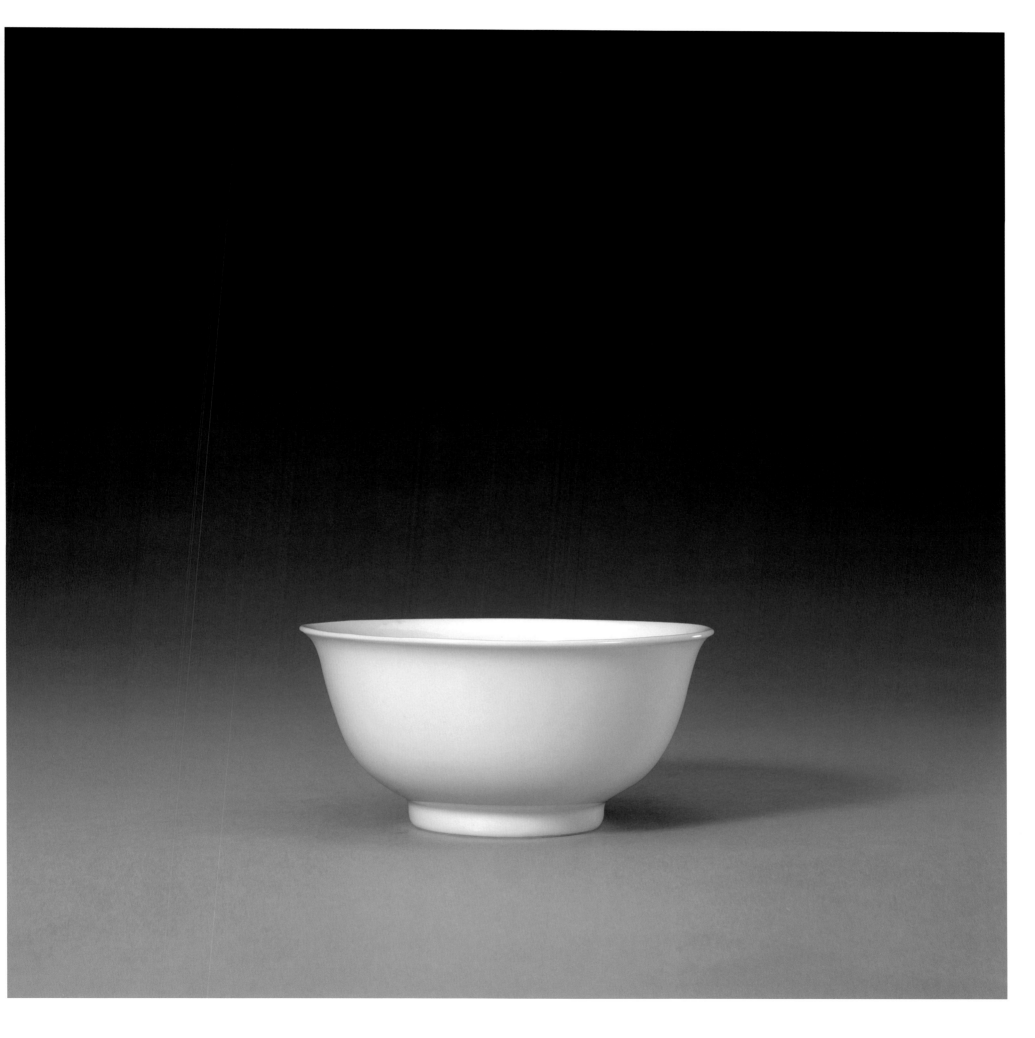

152 白釉锥拱云龙纹盘

清康熙
高 3.2 厘米　口径 16.3 厘米　足径 9.5 厘米
故宫博物院藏

盘敞口、浅弧壁、圈足。内、外和圈足内均施白釉，足端不施釉。外壁锥拱海水云龙纹。外底署青花楷体"大明弘治年制"六字双行外围双圈仿款。（李卫东）

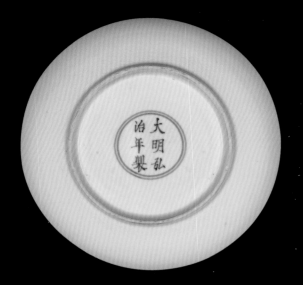

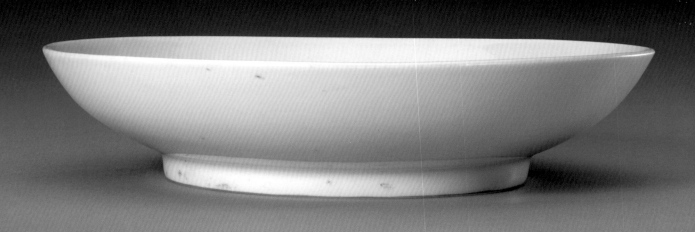

White glaze plate with design of raised dragon and cloud
Kangxi Period, Qing Dynasty, Height 3.2cm mouth diameter 16.3cm foot diameter 9.5cm, Collected by the Palace Museum

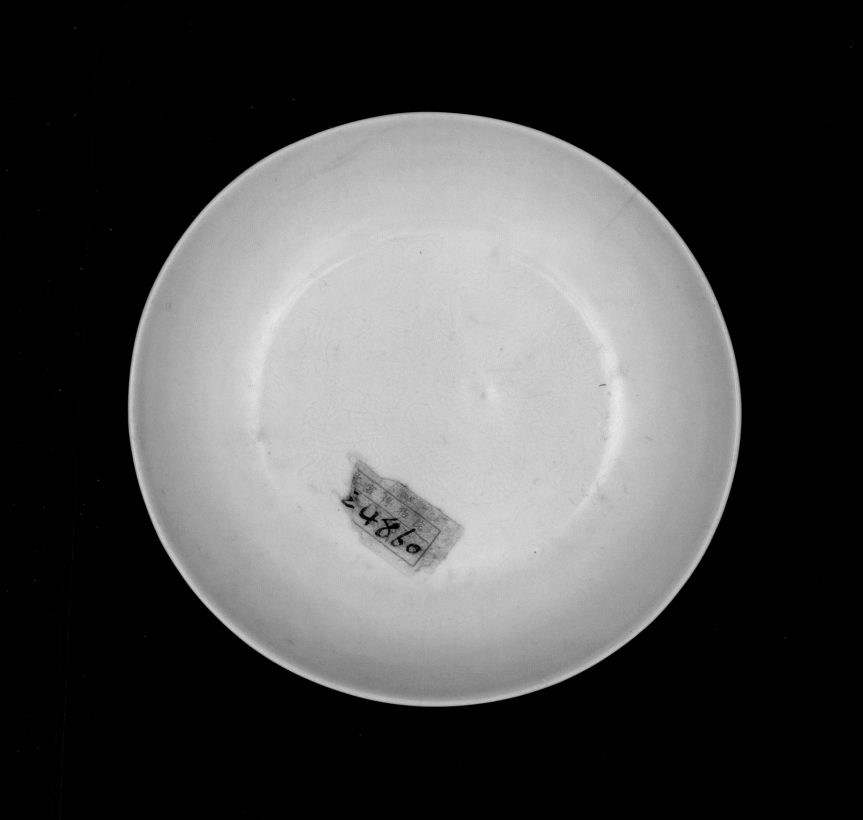

白釉锥拱云龙纹盘

清康熙
高 3.4 厘米　口径 19.7 厘米　足径 12.8 厘米
故宫博物院藏

盘敞口、浅弧壁、圈足。内、外和圈足内均施白釉，外壁锥拱云龙纹。外底锥拱楷体"大明弘治年制"六字双行外围双圈仿款。（李卫东）

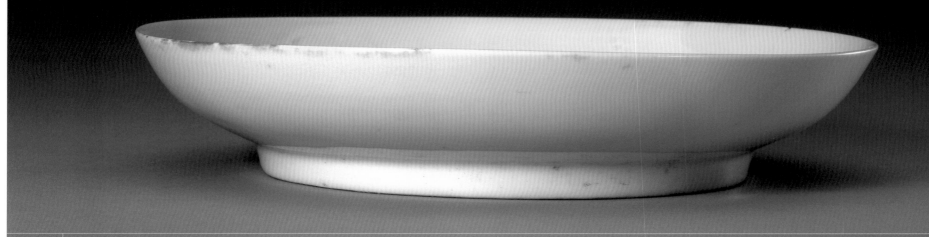

White glaze plate with design of raised dragon and cloud
Kangxi Period, Qing Dynasty, Height 3.4cm mouth diameter 19.7cm foot diameter 12.8cm, Collected by the Palace Museum

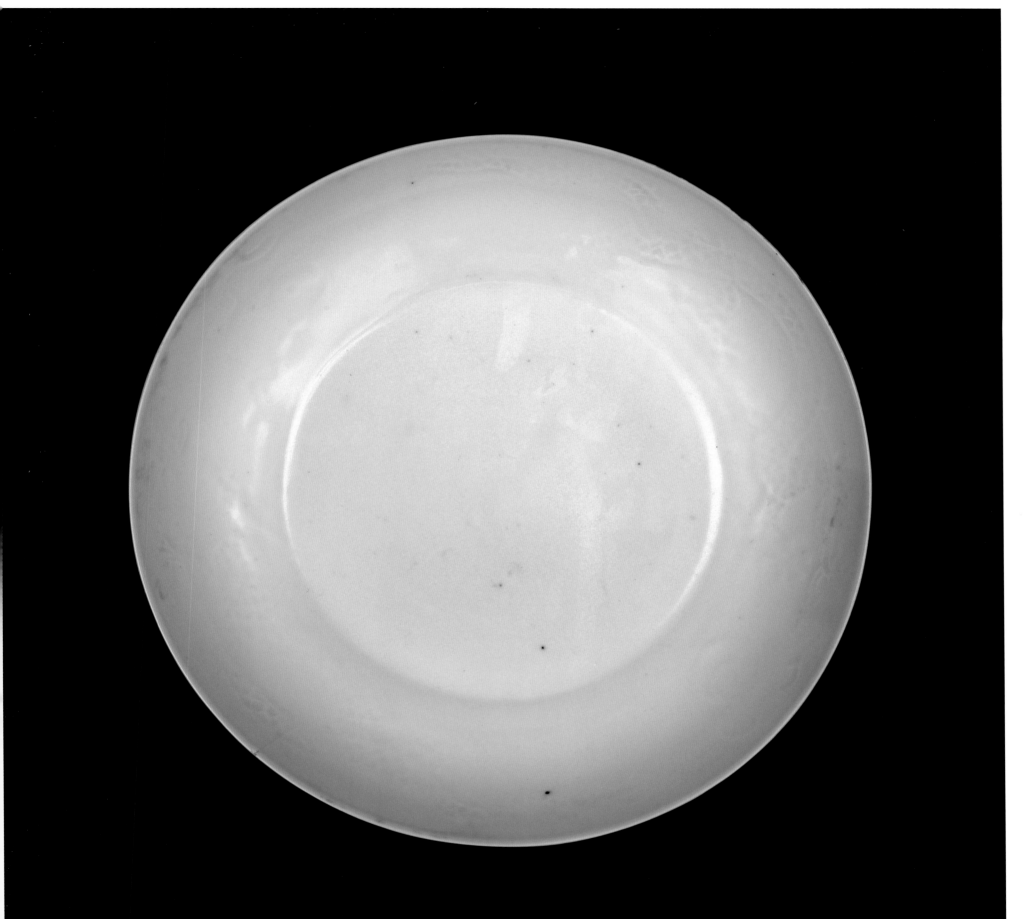

154 粉青釉白玉兰图橄榄瓶

清康熙
高 19.7 厘米　口径 8.2 厘米　足径 7.5 厘米
故宫博物院藏

瓶口、底径度相若。直口、阔颈、溜肩、鼓腹、腹下渐收敛、平底。通体施粉青釉，釉下饰白色玉兰花鸟图。外底署青花楷体"弘治年制"四字双行仿款。

此瓶造型独特，形似橄榄。釉层较薄，釉色纯净，釉下所饰两株白色玉兰树，枝繁叶茂，玉兰花竞相开放，颇富观赏性。（高晓然）

Celadon olive-shaped vase with design of white magnolia
Kangxi Period, Qing Dynasty, Height 19.7cm mouth diameter 8.2cm foot diameter 7.5cm, Collected by the Palace Museum

浇黄釉碗

清康熙

高 9.2 厘米　口径 20.3 厘米　足径 8.8 厘米

故宫博物院藏

碗撇口、深弧壁、圈足。内、外施浇黄釉。圈足内施白釉。外底署青花楷体"大明弘治年制"六字双行外围双圈仿款。

黄釉瓷器作为清代宫廷专用器，自康熙朝以后历朝均有烧造，除用作祭器外，还被用作日常饮食用器。《国朝宫史》载："皇太后……黄瓷盘二百五十，各色瓷盘百，黄瓷碟四十五，各色瓷碟五十，黄瓷碗百，各色瓷碗五十……""皇后……黄瓷盘二百二十，各色瓷盘八十，黄瓷碟四十，各色瓷碟五十，黄瓷碗百，各色瓷碗五十……"由此可知，清代宫廷对黄釉瓷的使用不仅有严格制度，而且使用数量也有严格限定。（高晓然）

Bright yellow glaze bowl

Kangxi Period, Qing Dynasty, Height 9.2cm　mouth diameter 20.3cm　foot diameter 8.8cm, Collected by the Palace Museum

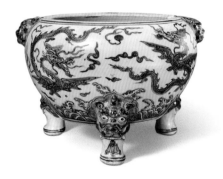

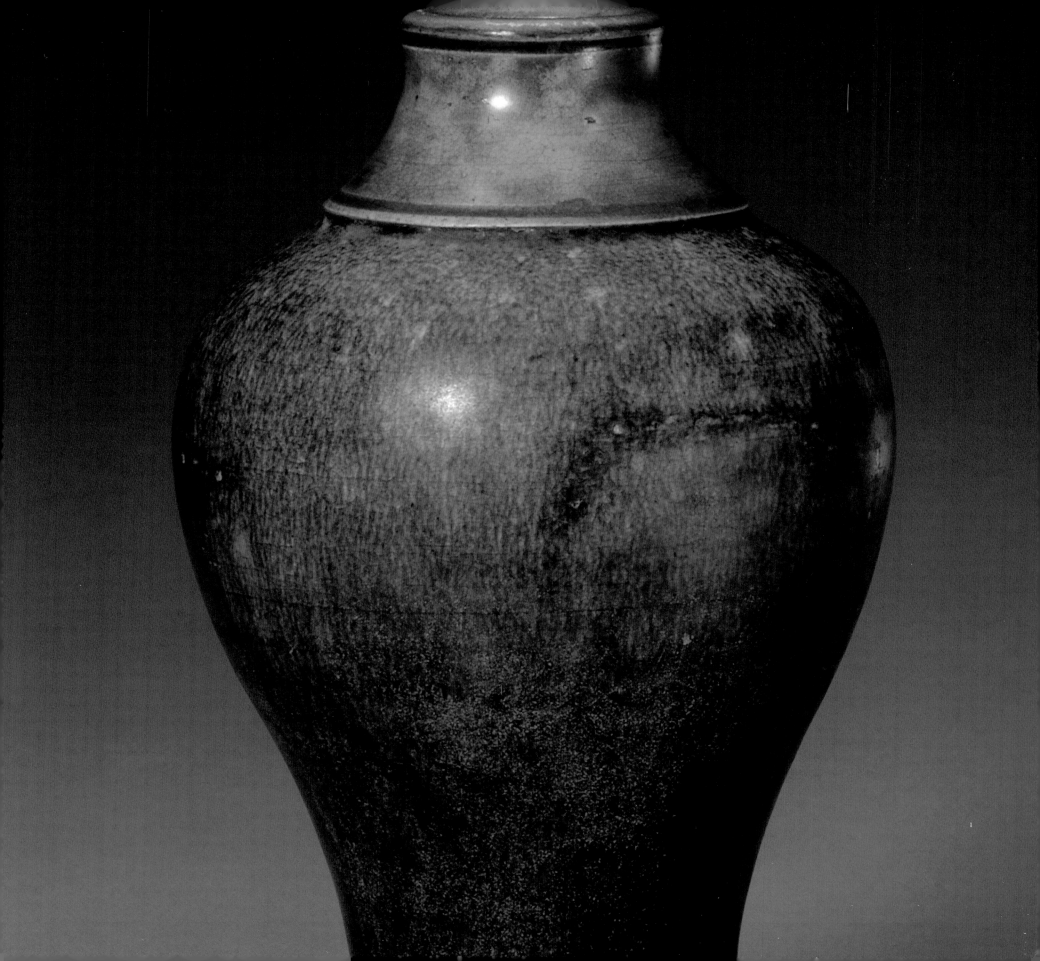

明代弘治正德御窑瓷器 下

景德镇御窑遗址出土与故宫博物院藏传世瓷器对比

故宫博物院、景德镇市陶瓷考古研究所 编

故宫出版社

Imperial Porcelains from the Reign of Hongzhi and Zhengde in the Ming Dynasty Vol. II

A Comparison of Porcelains from the Imperial Kiln Site at Jingdezhen and Imperial Collection of the Palace Museum

Compiled by the Palace Museum and the Archaeological Research Institute of Ceramic in Jingdezhen
The Forbidden City Publishing House

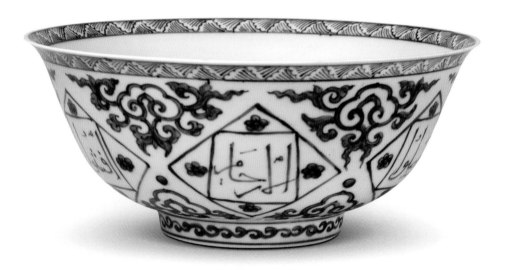

正德时期

　　正德朝御窑瓷器上承成化、弘治，下启嘉靖、隆庆、万历，其造型、品种、纹饰、款识等在继承前朝已有品种基础上，又有所创新，形成独特风格。

　　造型方面，一改成化、弘治朝御窑瓷器造型俊秀、小巧玲珑之风格，大件器物开始增多，而且器物胎体趋于厚重，器形种类亦比成化、弘治时期明显增多，其中以烛台、笔架、插屏、绣墩、渣斗、叠盒等最具特色。品种方面，比弘治朝有所增加，特别是弘治朝几乎不见的釉里红、斗彩、鲜红釉瓷等品种，此时又恢复烧造。纹饰方面，因正德皇帝崇信伊斯兰教，致使该朝御窑瓷器上大量出现阿拉伯文、波斯文装饰。款识方面，由于正德皇帝崇信藏传佛教，致使该朝御窑瓷器上出现八思巴字年款，这在明代各朝御窑瓷器上堪称绝无仅有。

Zhengde Period, Ming Dynasty

　　Zhengde imperial kiln porcelain inherits previous categories and innovates the following generation in many aspects.

　　On shape, Zhengde imperial porcelain changes from tiny shape to huge one, thin body to thick one. Besides, large size articles increased, as well as body-shapes and categories. The candle holder, brush frame, screen, spittoon, fold-box are those typical productions. On category, Zhengde porcelain increased compared with that of Hongzhi Period, specially the rare categories like underglaze red, *Doucai*, bright red glaze porcelain restart to fire this time. On decorations, due to the influence of Islam, Zhengde porcelain is largely decorated with Arabic and Persian patterns. On mark, for the reason that Emperor Zhengde is sincerely believe in Buddism, Ba Si Ba mark appears this time. This mark is distinguished in whole Ming Dynasty.

清新优雅
青花、釉里红瓷器

　　青花瓷器是正德朝御窑瓷器中的大宗产品，因所用青料有所改变，致使该朝御窑青花瓷器具有承上启下之特点。

　　正德御窑青花瓷器造型比成化、弘治御窑青花瓷器丰富得多，因应社会需求而烧造的书房用具、客厅陈设用器和寺庙用供器明显增多。所绘图案以龙、缠枝花卉纹为主，另外，还流行在器物上书写阿拉伯文、波斯文。所署年款既有青花楷体"大明正德年制"六字款，也有"正德年制"四字款和"大明宣德年制"仿款，更有稀见的八思巴文款。

　　除了白地青花瓷以外，正德时期还烧造孔雀绿釉青花、黄地青花、绿地青花、青花加矾红彩瓷等品种。

　　正德御窑釉里红瓷器非常罕见，所见使用鲜红釉局部装饰的三鱼纹碗，釉里红发色虽不成功，但在肥腴的白釉衬托下，三鱼若隐若现，似在水中闲游，耐人寻味。

Freshness and Elegance
Blue-and-White Porcelain and Underglaze Red Porcelain

Blue-and-white porcelain is the main products of Zhengde imperial kiln. Since the blue pigment's change, the blue-and-white porcelain this time owns the characteristic of linking between the preceding and the following.

Zhengde imperial blue-and-white porcelain is more abundant in shape comparing to that of Chenghua and Hongzhi. In response to social needs, articles used in study room, living room and the temple significantly increase. The main painted pattern includes dragons, entwined flowers, Arabic characters, Persian character. Marks include "Da Ming Zheng De Nian Zhi", "Zheng De Nian Zhi", imitating mark "Da Ming Xuan De Nian Zhi", and the rare Ba Si Ba mark.

In addition to the blue-and-white, blue-and-white on turquoise blue ground, blue-and-white porcelain with iron red color, blue-and-white on yellow ground, blue-and-white on green ground, are also made this time.

Underglaze red porcelain of Zhengde imperial kiln is quite rare. Though not successful, the bowl decorated with three fishes in underglaze red is full of taste.

156 青花凤穿缠枝莲纹盖罐

明正德

通高 40.5 厘米　口径 17 厘米　底径 22 厘米

故宫博物院藏

罐撇口、束颈、溜肩、鼓腹，腹下渐收敛，细砂底。附拱顶宝珠钮盖。通体青花装饰。盖面绘云肩纹，云间内绘朵莲纹，云肩外绘朵菊纹。罐外壁以弦线将纹饰分为四层：颈部绘飘带纹；肩部绘下垂如意云头纹，云头内绘朵莲纹；腹部绘主题纹饰四凤穿缠枝莲纹；胫部绘海水江崖间以"壬"字形云纹。

此罐青花色泽蓝中泛灰，纹饰层次分明，画工精湛，堪称正德朝景德镇民窑青花瓷中的佳作。（黄卫文）

Blue and white covered jar with design of phoenix among entwined lotus
Zhengde Period, Ming Dynasty, Height 40.5cm mouth diameter 17cm bottom diameter 22cm, Collected by the Palace Museum

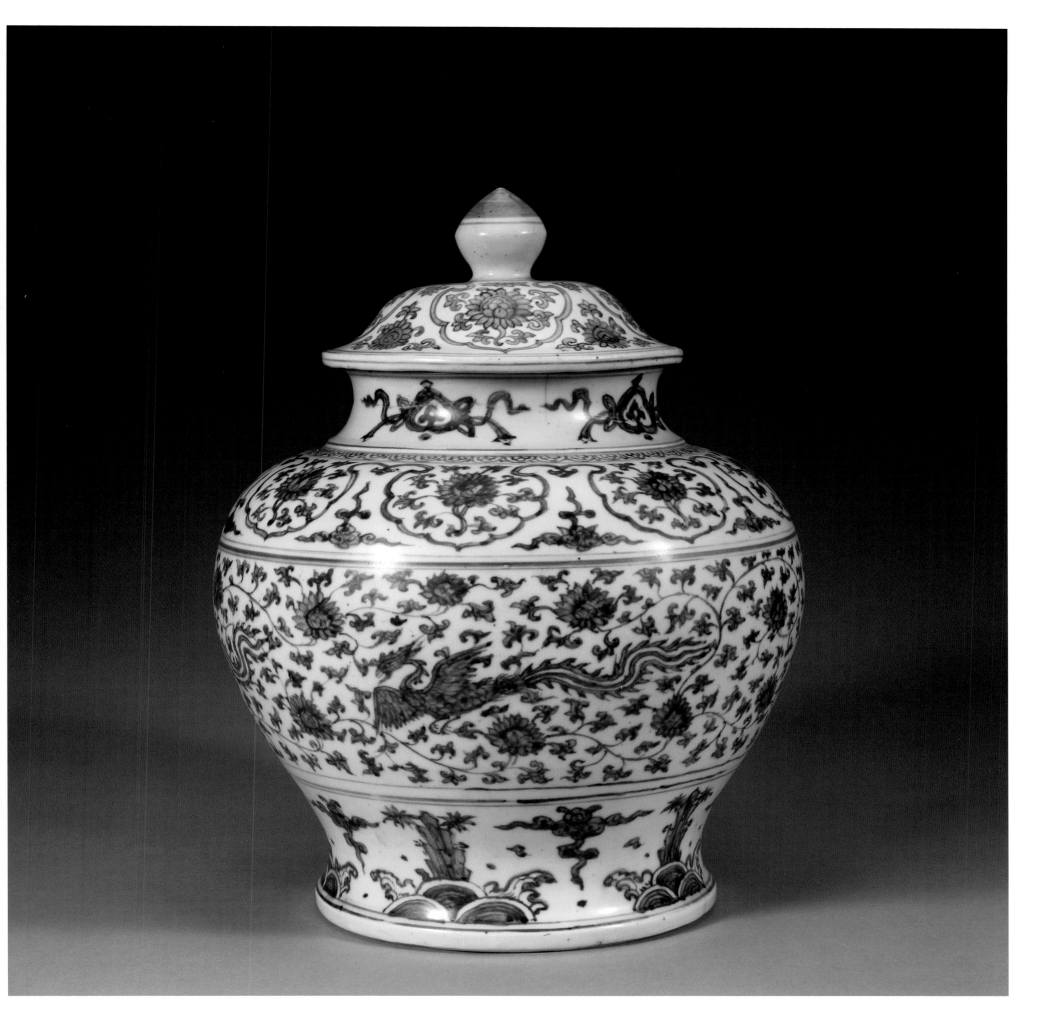

157　青花缠枝牡丹纹罐

明正德

高 25.5 厘米　口径 14 厘米　底径 16.5 厘米

故宫博物院藏

罐敛口、圆唇、斜直颈、溜肩、鼓腹、平底。胎体较厚。通体青花装饰。颈部绘灵芝云纹，肩部绘覆蕉叶纹，腹部绘缠枝牡丹纹，近底处绘变形仰莲瓣纹。（冀洛源）

Blue and white jar with design of entwined peony
Zhengde Period, Ming Dynasty, Height 25.5cm mouth diameter 14cm bottom diameter 16.5cm, Collected by the Palace Museum

青花人物故事图罐

明正德

高 28.6 厘米　口径 15 厘米　底径 17.7 厘米

故宫博物院藏

罐撇口、束颈、丰肩、鼓腹，腹下渐收敛，近底处外撇，平底。通体青花装饰。以弦线将纹饰分为四层：颈部绘灵芝云纹；肩部绘云肩纹，其内绘折枝花纹；腹部绘人物故事图主题纹饰，一面为三老者对弈图，另一面为四老者山间闲谈图。胫部绘变形仰莲瓣纹边饰。砂底无釉。

（黄卫文）

Blue and white jar with figure design
Zhengde Period, Ming Dynasty, Height 28.6cm　mouth diameter 15cm　bottom diameter 17.7cm, Collected by the Palace Museum

159 青花海水应龙纹出戟尊

明正德

高 21.7 厘米　口径 14.8 厘米　足径 10.5 厘米

故宫博物院藏

尊口呈喇叭状，长颈、折肩、圆鼓腹，足部外撇并分为三层。颈部、腹部和足部两侧各置出戟。口内绘蕉叶纹，外壁颈部和腹部绘海水应龙纹。足部上层绘云纹、中层绘应龙纹、下层绘海水纹。外底以矾红彩书一"禾"字。（唐雪梅）

Blue and white *Zun* with flanges and design of winged dragon

Zhengde Period, Ming Dynasty, Height 21.7cm　mouth diameter 14.8cm　foot diameter 10.5cm, Collected by the Palace Museum

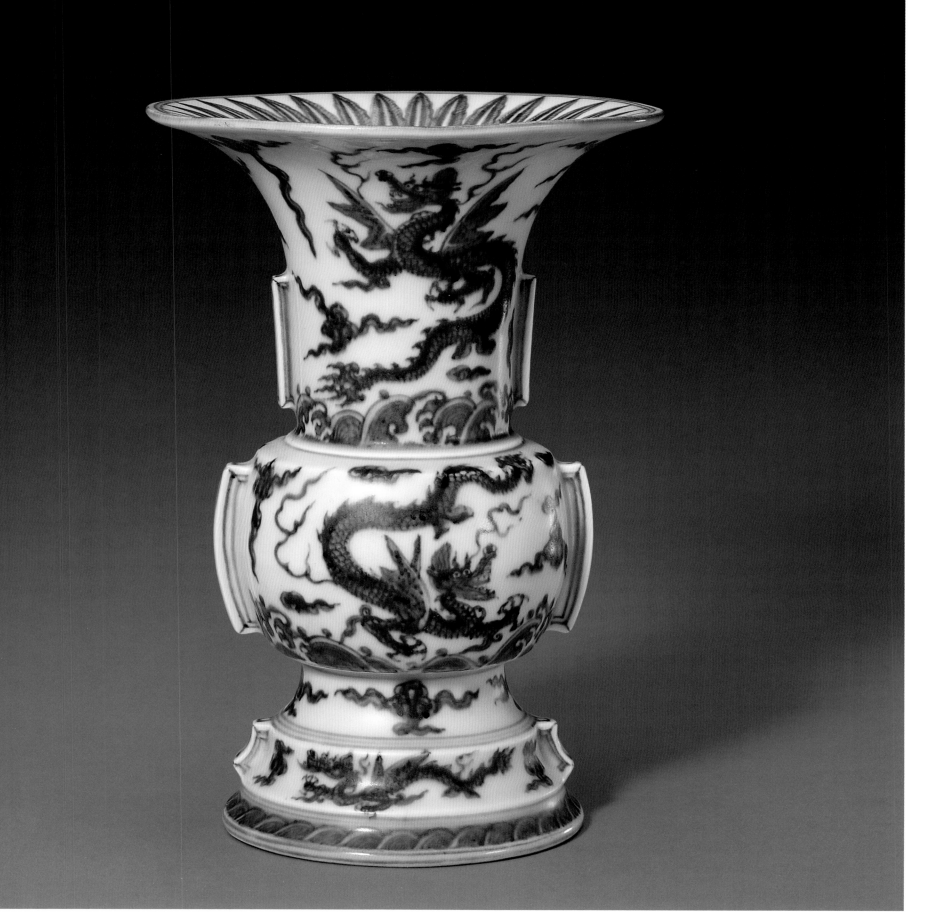

青花缠枝莲纹出戟尊

明正德

高 21.7 厘米　口径 15.3 厘米　足径 10.6 厘米

故宫博物院藏

尊口呈喇叭状，长颈、折肩、扁圆腹，足部外撇并分为三层。颈部、腹部和足部两侧各置出戟。口内绘蕉叶纹，外壁颈部和腹部绘缠枝莲纹。此尊与本书图版 159 明正德青花应龙纹出戟尊造型相同，大小相若，仅纹饰有别。（唐雪梅）

Blue and white *Zun* with flanges and design of entwined lotus
Zhengde Period, Ming Dynasty, Height 21.7cm　mouth diameter 15.3cm　foot diameter 10.6cm, Collected by the Palace Museum

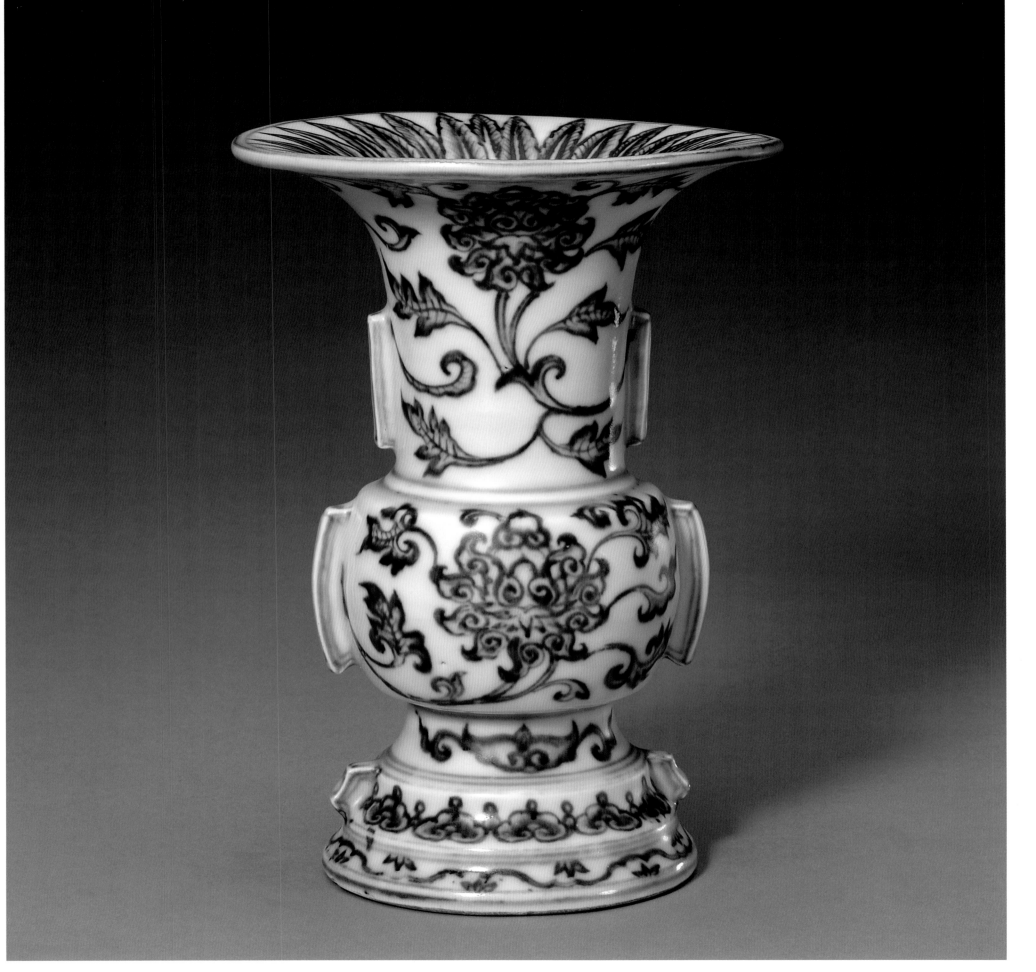

161 | 青花阿拉伯文出戟瓶

明正德

高 25.7 厘米　口径 3.8 厘米　底径 7.2 厘米

故宫博物院藏

瓶直口、圆唇、长颈、溜肩、鼓腹、高足外撇、平底。近口沿处均匀置六管，其中一管残缺。颈下部和腹部各置六条出戟。通体青花装饰。近口沿处六管上均绘灵芝云纹，间以云雷纹。颈中部自上而下绘云雷纹、如意云纹、蕉叶纹。肩部绘"壬"字形云纹。腹部六个出戟间隔处各饰一圆形开光，开光内书写阿拉伯文，周围衬以变形如意云纹。近足处上、下分别绘仰、俯蕉叶纹。外底素胎无釉。无款识。

此瓶造型规整，融合贯耳瓶和出戟瓶的特点，器形独特。青花发色纯正，并以阿拉伯文作主题纹饰。正德皇帝崇信伊斯兰教，因此，正德朝御窑瓷器大量使用阿拉伯文和吉祥图案作为主题纹饰。所饰阿拉伯文，一般都是《古兰经》里的语录，如"一切赞颂都归于真主""真主真伟大""赞美真主阿拉"等。（蒋艺）

Blue and white vase with flanges and Arabic characters
Zhengde Period, Ming Dynasty, Height 25.7cm　mouth diameter 3.8cm　bottom diameter 7.2cm, Collected by the Palace Museum

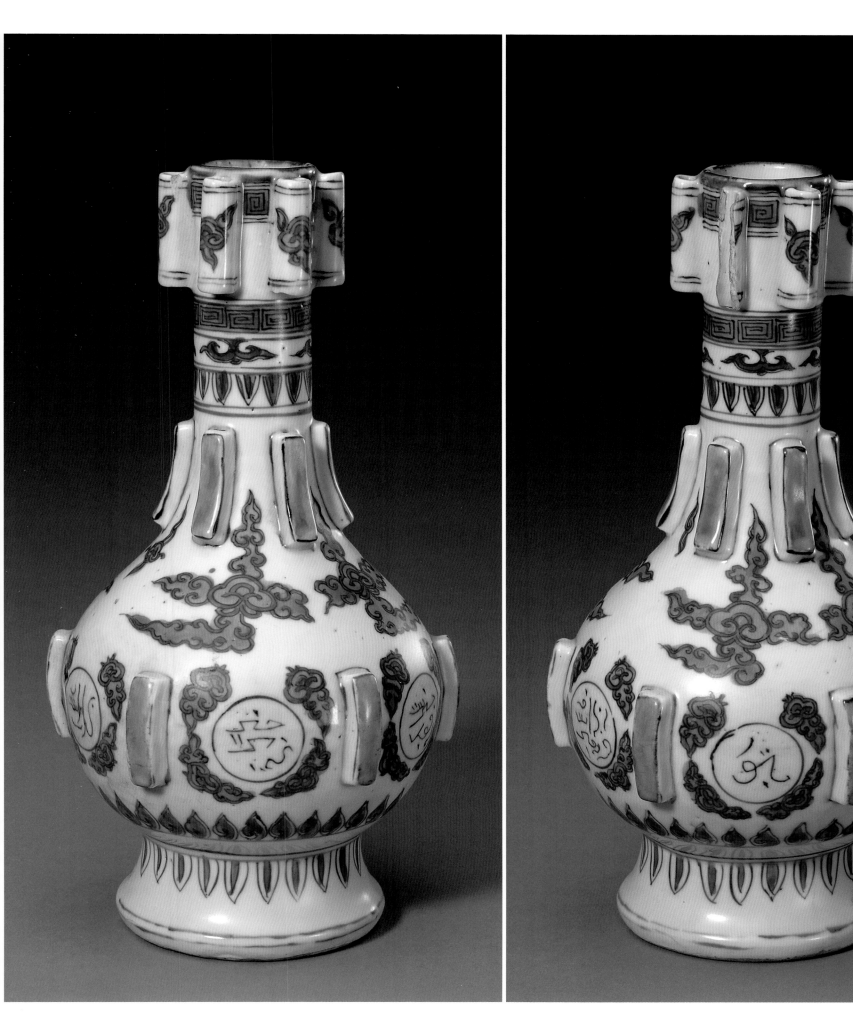

162 青花阿拉伯文烛台

明正德

高 24 厘米　口径 6.9 厘米　足径 13.2 厘米

故宫博物院藏

烛台分上下两节，上层由细圆柱支撑小盘，下层由喇叭状外撇高足支撑大盘。通体青花勾莲纹，开光内书阿拉伯文装饰。外底署青花楷体"大明正德年制"六字双行外围双圈款。

此烛台系原陈设于紫禁城内毓庆宫区正殿惇本殿一条案上的一对正德款阿拉伯文烛台之一。毓庆宫始建于康熙十八年（1679 年），清代为太子宫，乾隆帝、光绪帝等都曾长居此宫。（黄卫文）

Blue and white candlestick with Arabic characters
Zhengde Period, Ming Dynasty, Height 24cm　mouth diameter 6.9cm　foot diameter 13.2cm, Collected by the Palace Museum

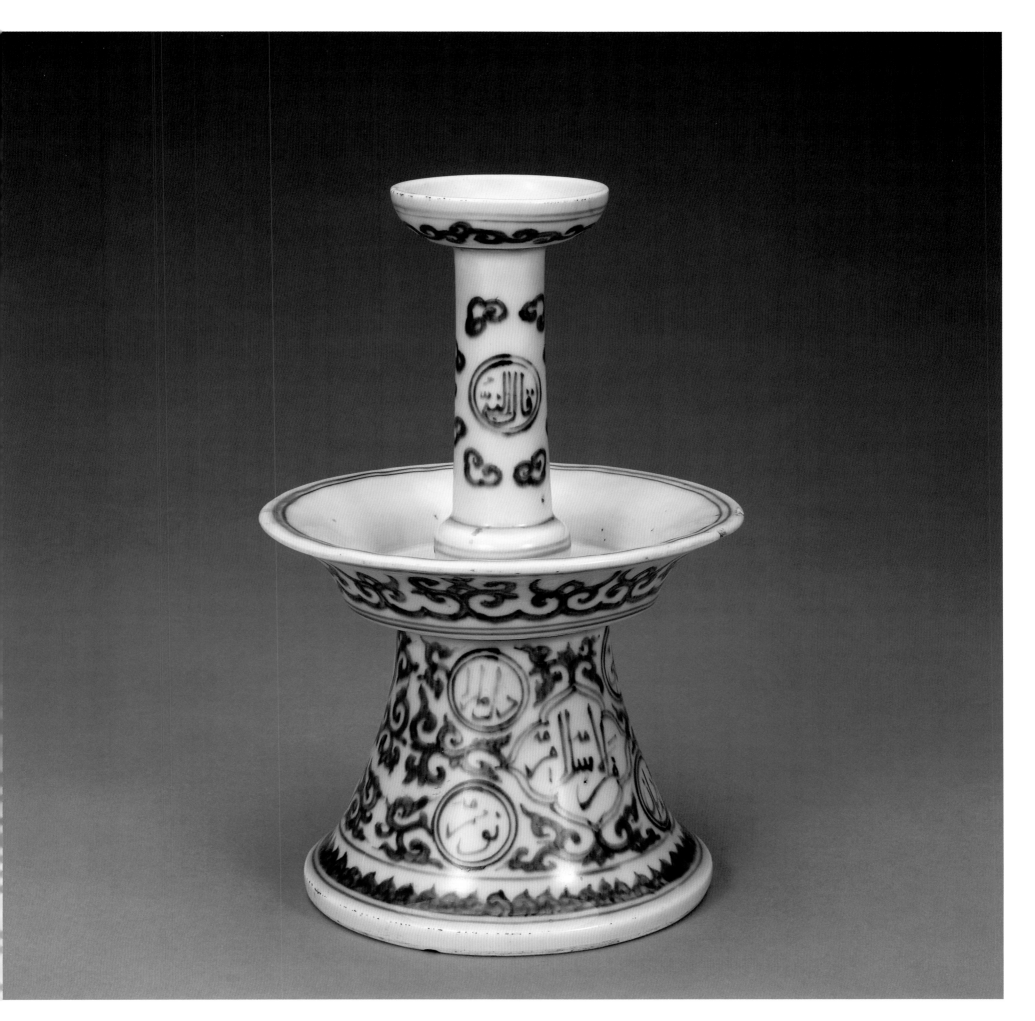

163 青花阿拉伯文烛台

明正德

高 24.6 厘米 口径 6.7 厘米 足径 13 厘米

故宫博物院藏

烛台上为烛座，下为底座。通体青花装饰。烛座呈敞口、圆唇、弧腹圆盘形，外壁绘如意头云纹。下接圆柱，圆柱外壁绘如意头云纹环绕圆圈，圆圈内书写阿拉伯文。底座呈敞口、圆唇、斜曲腹、折腰盘形，外壁绘一周卷云、如意头纹。其下接外撇高足，高足上部绘一周圆点，底部绘一周如意云头纹。足壁主体以花草分隔出六处留白，其内画单圈，圈内分别书写不同的阿拉伯文。外底署青花楷体"大明正德年制"六字双行外围双圈款。

该烛台使用阿拉伯文作装饰，是正德朝景德镇御器厂产品的一个重要特点。（冀洛源）

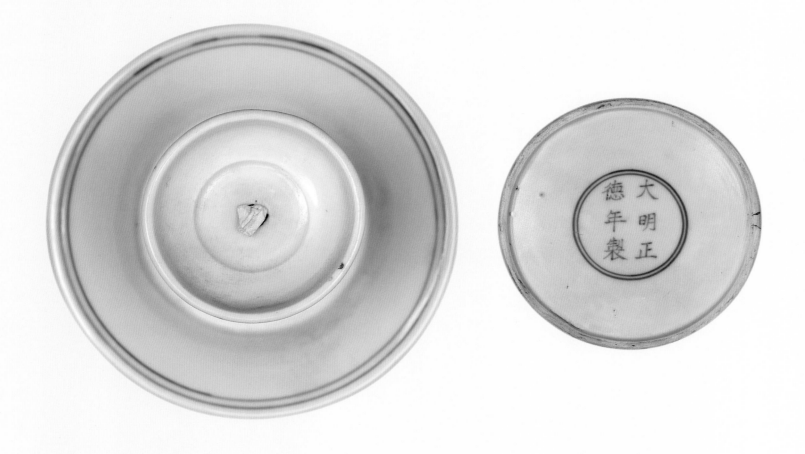

Blue and white candlestick with Arabic characters
Zhengde Period, Ming Dynasty, Height 24.6cm mouth diameter 6.7cm foot diameter 13cm, Collected by the Palace Museum

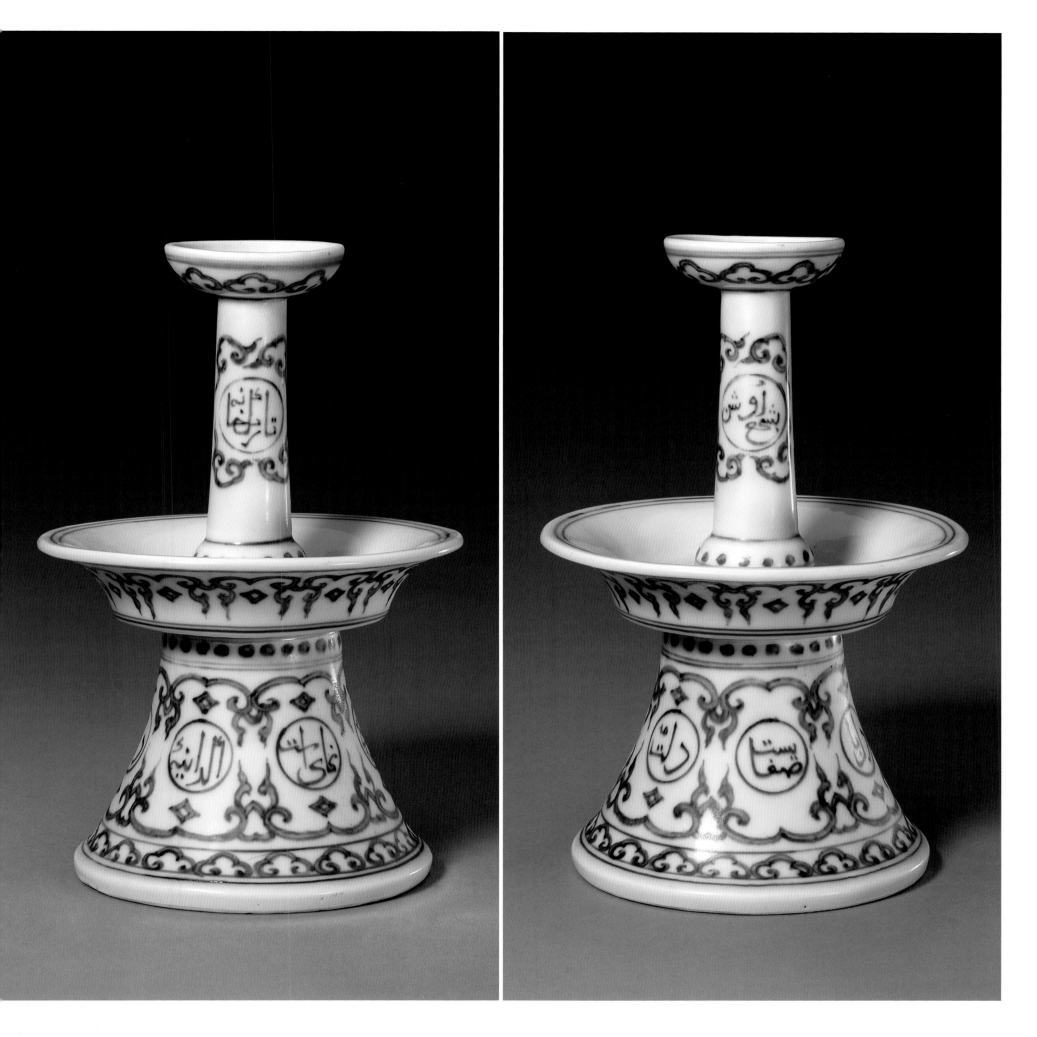

164 | 青花阿拉伯文烛台

明正德
高 24 厘米　口径 6.5 厘米　足径 13 厘米
故宫博物院藏

烛台顶部为盘口，以利安插蜡烛，下接一圆柱，柱下部凸出一撇口、折腰盘，以承接滴淌的蜡油。下部呈喇叭状外撇，圈足。通体青花装饰。顶部外侧绘如意云头纹，中间柱体外绘两组圆形开光，开光内书写阿拉伯文，开光四角饰如意云头纹。中部盘状外侧绘变形如意云头纹。足部绘六组圆形开光，开光内书写阿拉伯文，其外绘缠绕的花草纹。外底署青花楷体"大明正德年制"六字双行外围双圈款。（郭玉昆）

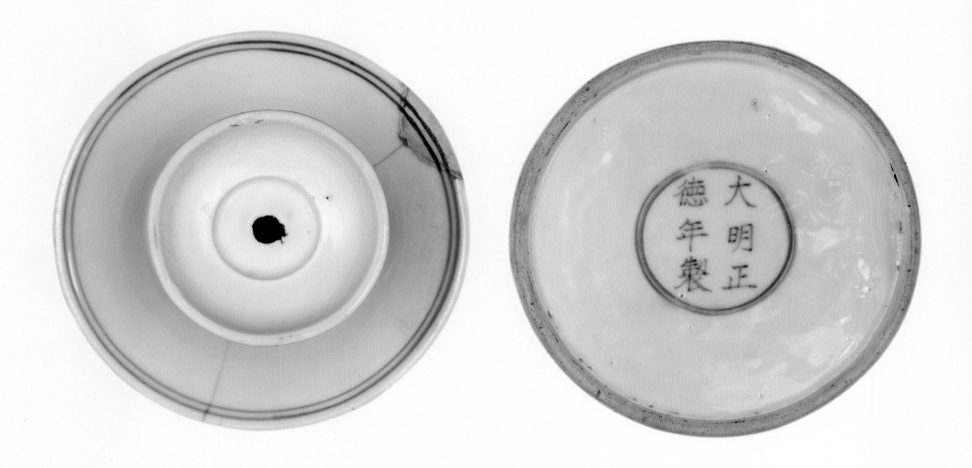

Blue and white candlestick with Arabic characters
Zhengde Period, Ming Dynasty, Height 24cm mouth diameter 6.5cm foot diameter 13cm, Collected by the Palace Museum

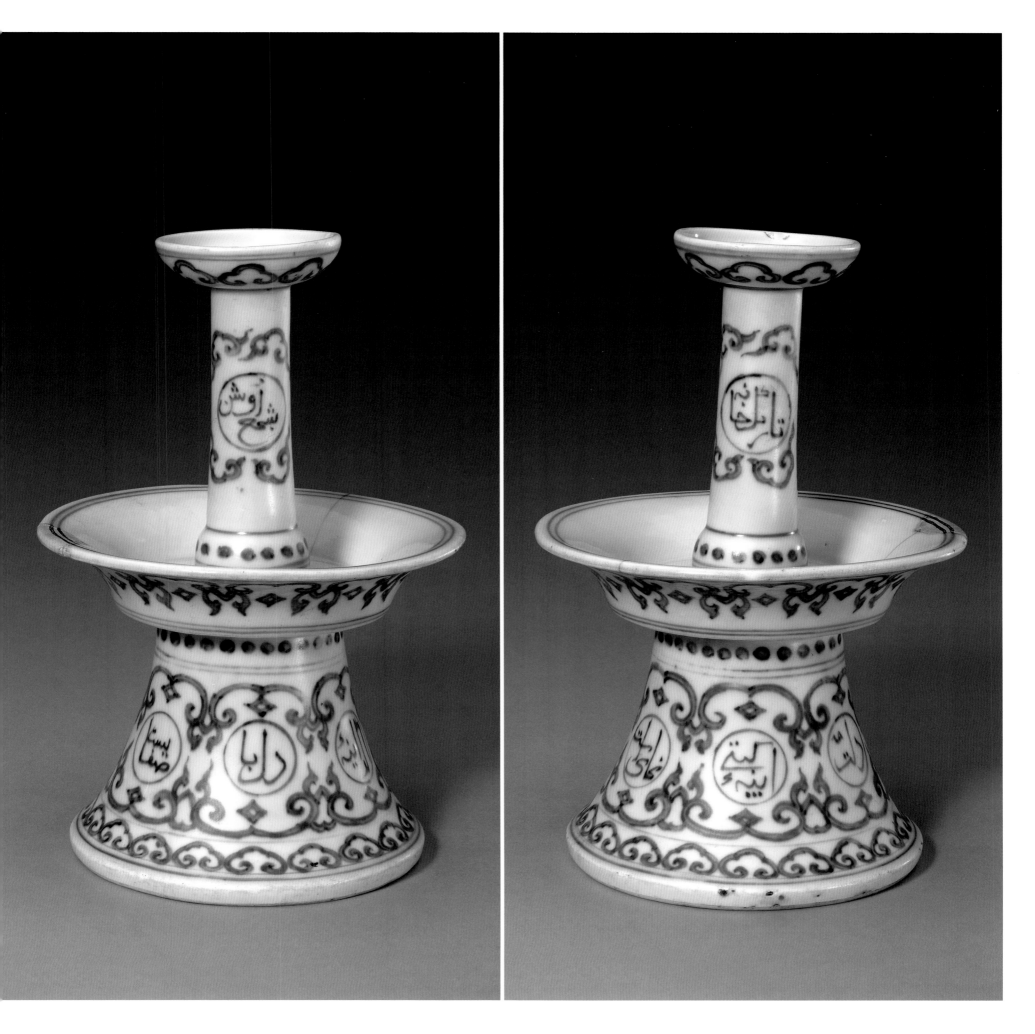

165 青花如意头纹烛台

明正德

高 23.5 厘米　口径 6.9 厘米　足径 13.4 厘米

1993 年江西省景德镇市御窑遗址出土，景德镇御窑博物馆藏

烛台盘口，颈似直筒，口中央有一小孔为插硬芯蜡烛所用。中部为一折腰托盘，以作承接蜡泪用。底座外撇，呈喇叭形，底部封闭。颈由上而下分别绘几何纹、如意头纹、交枝纹等，底座外壁有规律地分布如意头、几何纹。外底署青花楷体"大明正德年制"六字双行外围双圈款。

故宫博物院收藏正德青花阿拉伯文烛台，造型与此烛台相同。（上官敏）

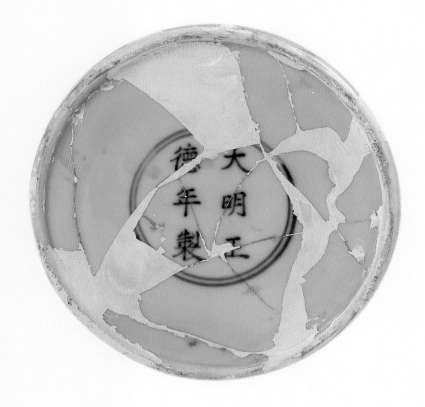

Blue and white candlestick with design of *Ruyi* head

Zhengde Period, Ming Dynasty, Height 23.5cm mouth diameter 6.9cm foot diameter 13.4cm, Unearthed at imperial kiln heritage of Jingdezhen in Jiangxi Province in 1993, collected by the Imperial Kiln Museum of Jingdezhen

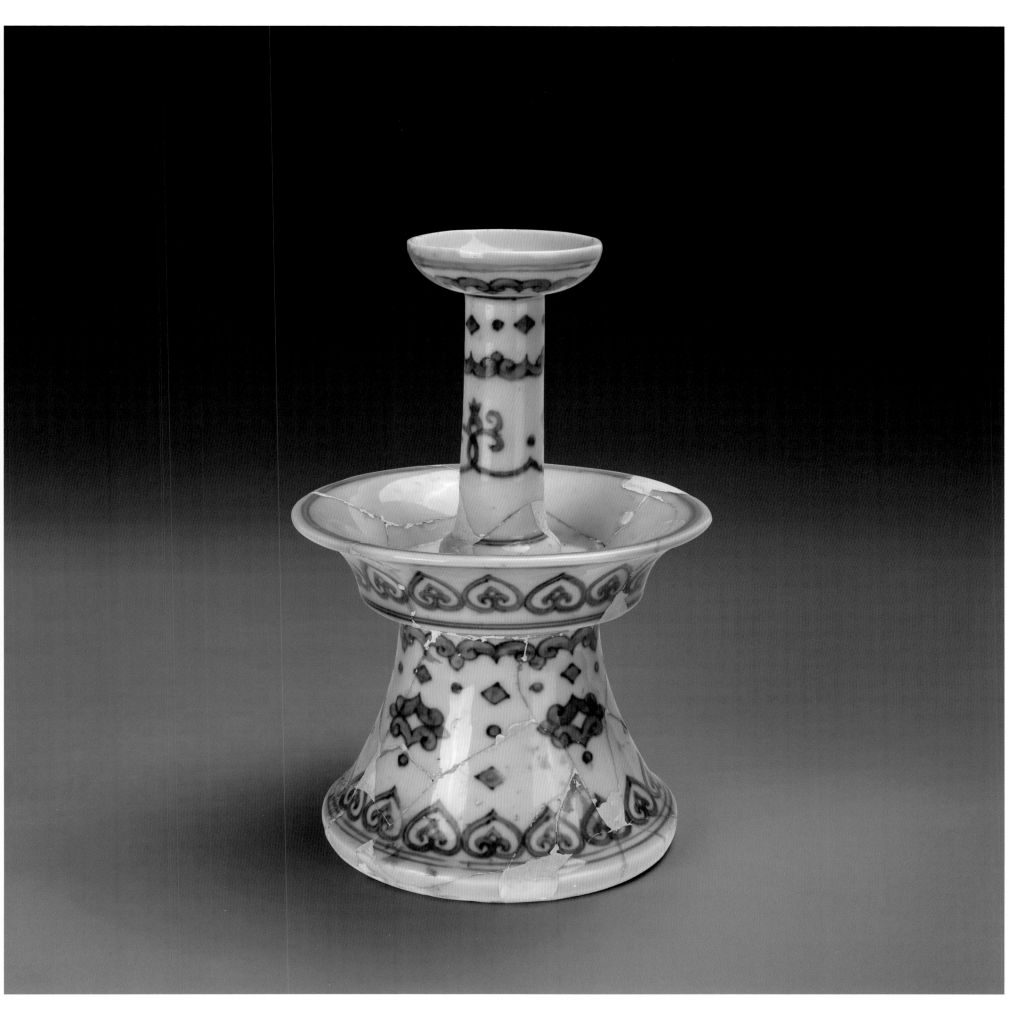

青花云龙纹绣墩

明正德

高 34 厘米 面径 23 厘米

故宫博物院藏

绣墩呈鼓式，中空，座面微隆起。外壁上、下各凸起一周鼓钉。两侧对称置铺首。通体青花装饰。座面中心绘花卉纹，外围狮子滚绣球纹。外壁以鼓钉将器身纹饰自然分割成三部分，上为云肩内绘折枝莲纹，中为海水江崖衬托云龙纹，下为海水江崖天马纹。

此绣墩纹饰画风自然，青花有晕散现象，色泽蓝中泛灰，反映出正德民窑青花瓷的风貌。

（黄卫文）

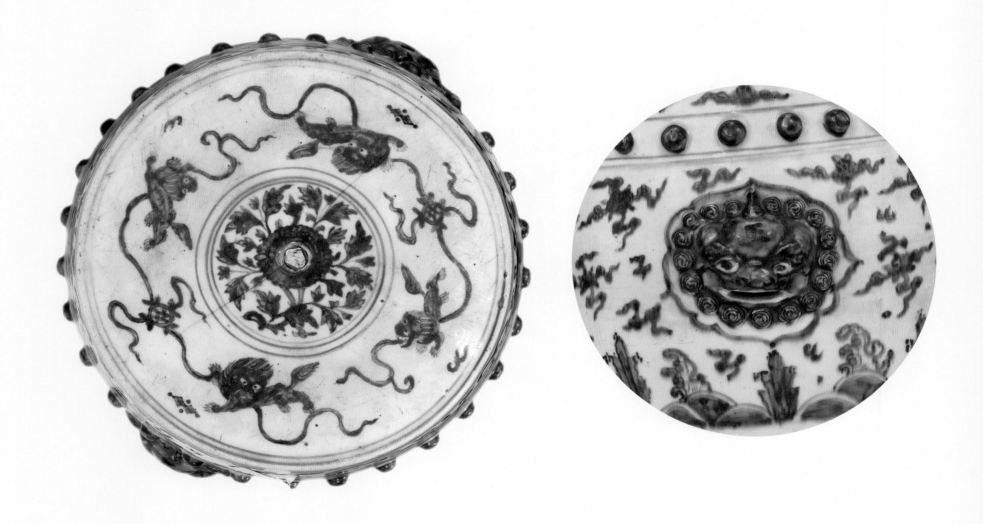

Blue and white stool with design of dragon and cloud
Zhengde Period, Ming Dynasty, Height 34cm surface diameter 23cm, Collected by the Palace Museum

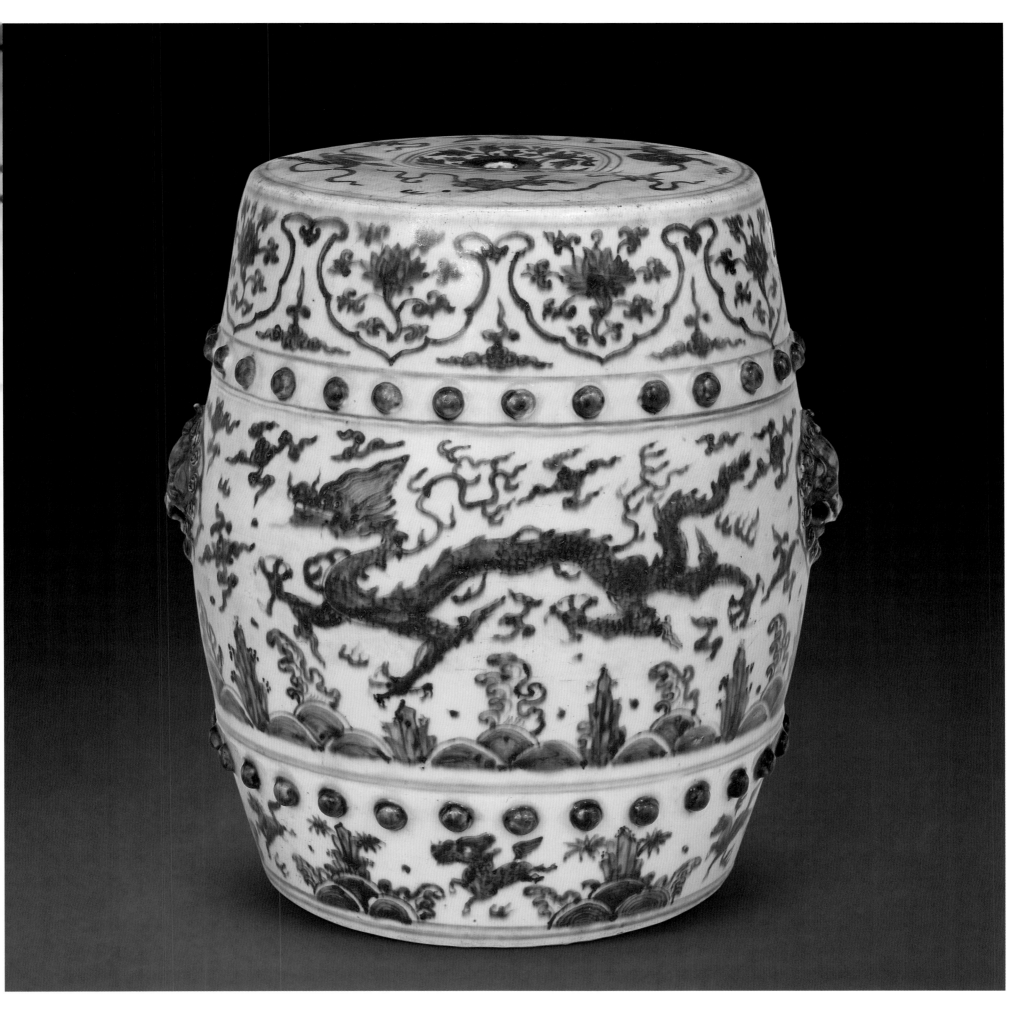

青花仕女图绣墩

明正德
高 41 厘米　面径 26 厘米
故宫博物院藏

绣墩呈鼓式，中空，座面微隆起。外壁上、下各凸起鼓钉一周。两侧对称置铺首。通体青花装饰，青花色泽蓝中泛灰。座面中心绘折枝花纹。外壁被两周鼓钉分割成三部分，上绘折枝莲托八吉祥间以朵云纹，中绘侍女图，下绘海水江崖朵云纹。（黄卫文）

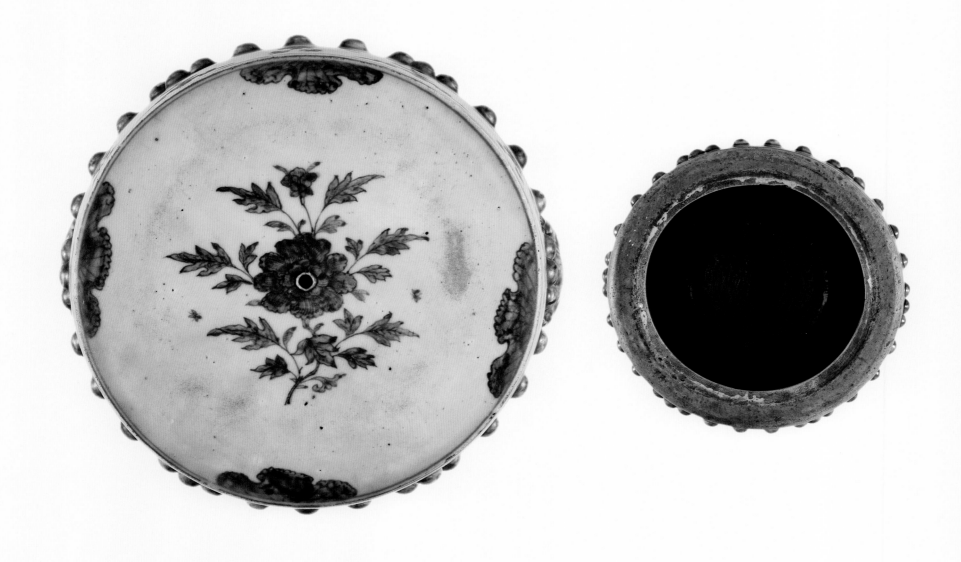

Blue and white stool with lady design
Zhengde Period, Ming Dynasty, Height 41cm surface diameter 26cm, Collected by the Palace Museum

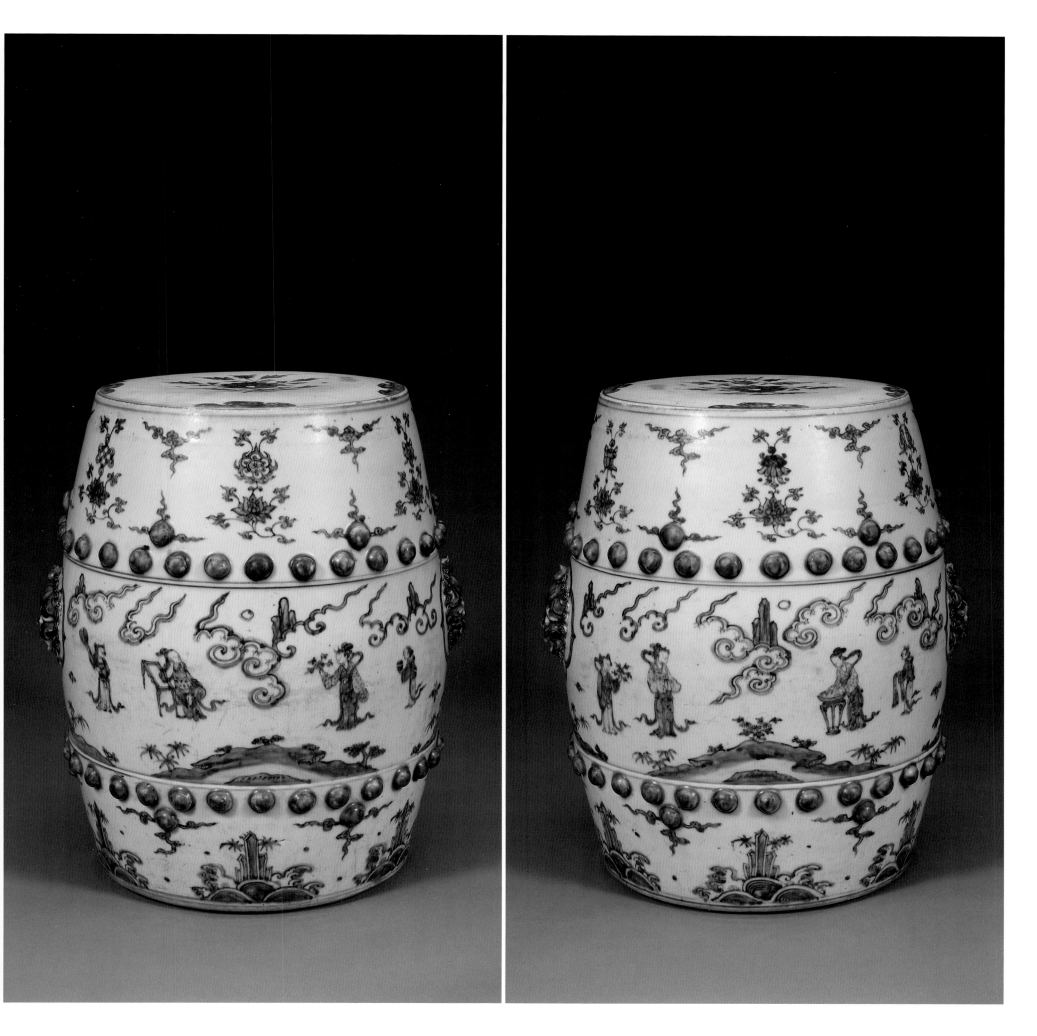

168 青花阿拉伯文栏板（残片）

明正德

长 37.4 厘米　宽 33.4 厘米　厚 1.7 厘米

2002 年江西省景德镇市御窑遗址出土，景德镇御窑博物馆藏

残片，可看出是四边形，青花双圈内书写阿拉伯文，四周饰缠枝莲纹。背面涩胎。（邬书荣）

Blue and white balustrade with Arabic characters (Incomplete)
Zhengde Period, Ming Dynasty, Length 37.4cm width 33.4cm thickness 1.7cm, Unearthed at imperial kiln heritage of Jingdezhen in Jiangxi Province in 2002, collected by the Imperial Kiln Museum of Jingdezhen

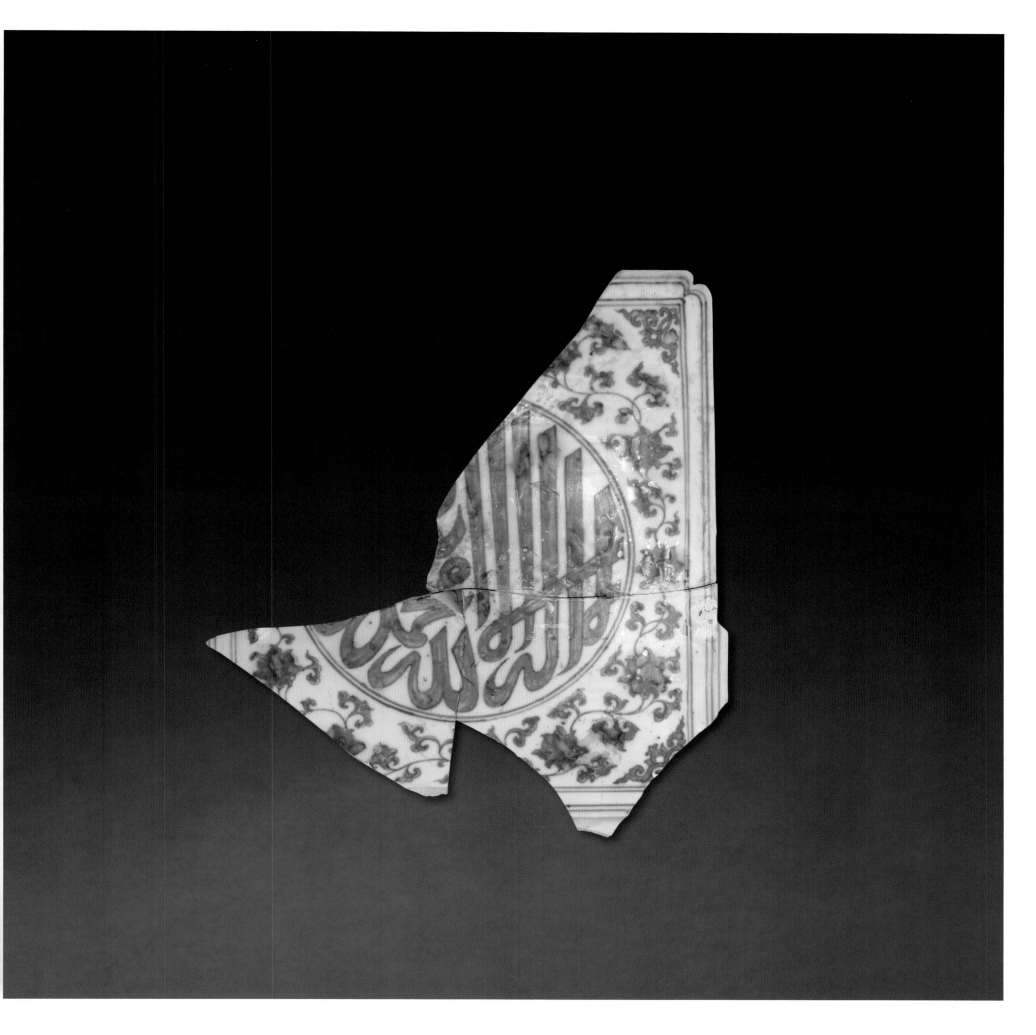

169 青花阿拉伯文笔山

明正德
高 13 厘米 长 20.4 厘米 宽 5.5 厘米
故宫博物院藏

笔山呈五峰山状，与长方形须弥座相连。通体青花装饰。两侧满绘卷云纹，圆形开光内书写阿拉伯文。底座各边饰拐子纹。外底中心署青花楷体"大明正德年制"六字双行外围双方框款，两侧各开一银锭形气孔。

笔山是用毛笔写字作画间隙搁置毛笔的用具，有木、铜、珐琅、玉、石等各种材质。瓷质笔山以明、清两代烧造较多。（郭玉昆）

Blue and white mountain-shaped brush rack with Arabic characters
Zhengde Period, Ming Dynasty, Height 13cm length 20.4cm width 5.5cm, Collected by the Palace Museum

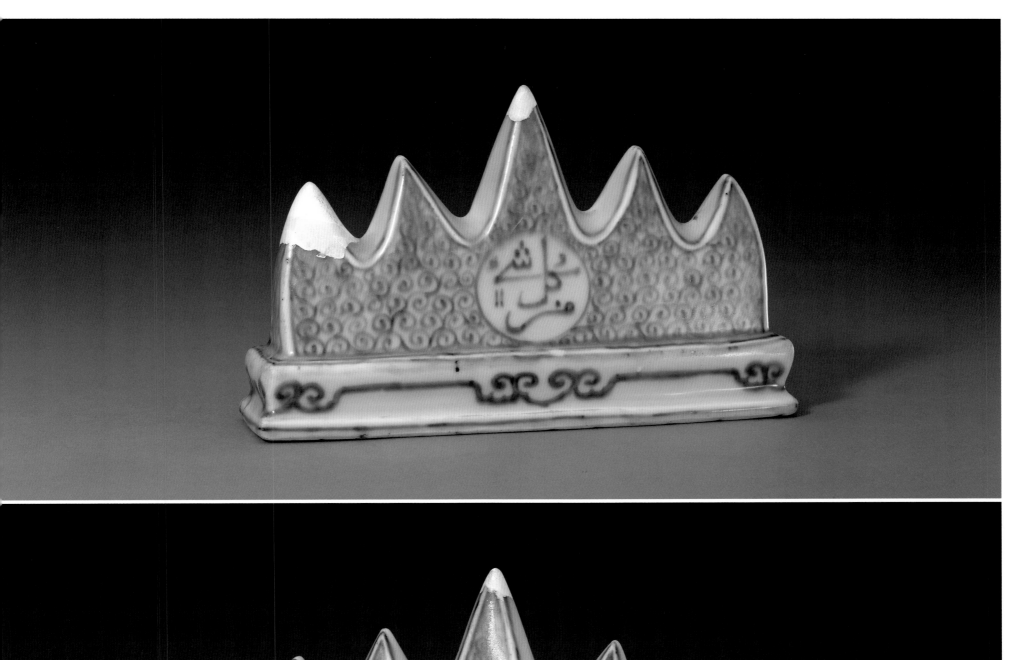
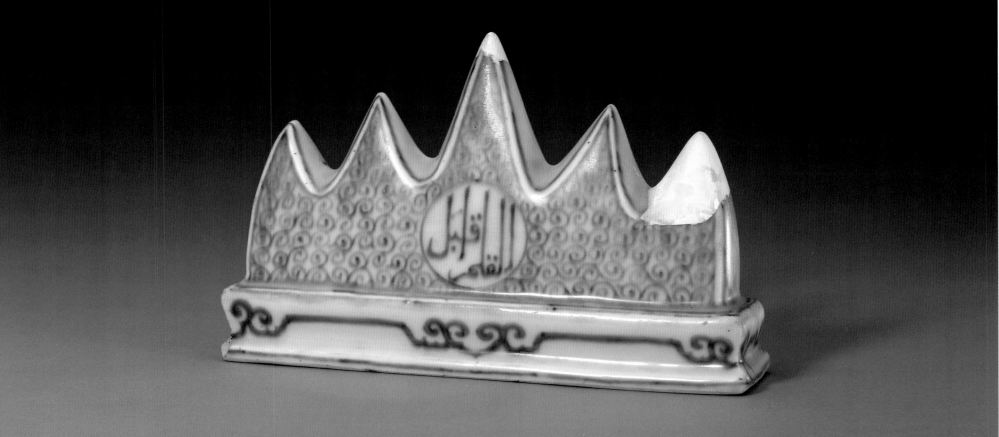

青花庭院仕女图套盒

明正德

通高 23.9 厘米　口径 16.1 厘米　足径 10.6 厘米

故宫博物院藏

盒呈三节圆筒形。盖面隆起，圈足。通体青花装饰。盖面绘夸官图，状元、榜眼、探花骑马炫耀街头。上层、中层外壁均绘通景侍女游园图，分别表现赏花、焚香、品名、携琴等场景。边饰有如意云头、龟背锦、变形莲瓣等。此盒虽不署年款，但其造型、胎釉和纹饰特征以及青花发色等，都表明其非正德御窑产品莫属。（韩倩）

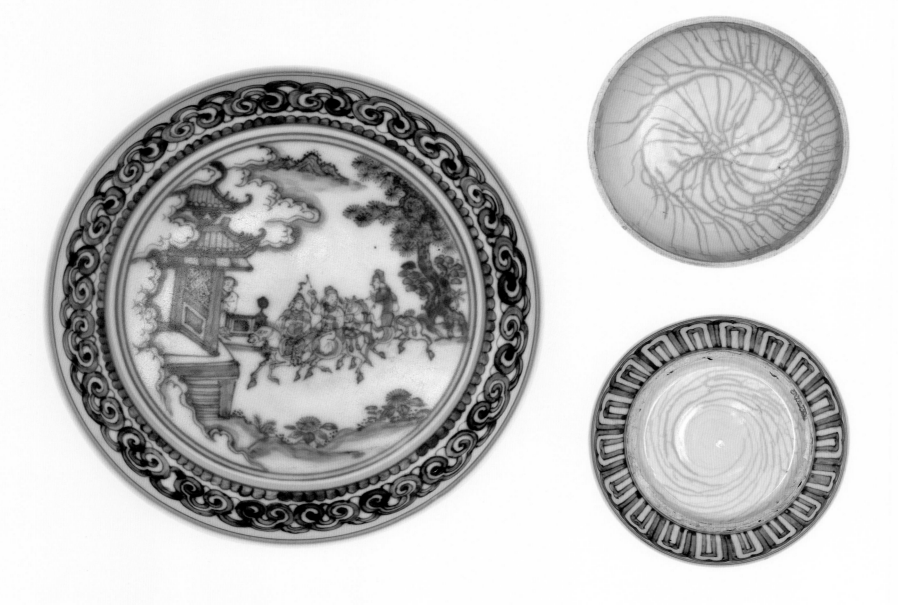

Blue and white box with design of ladies at courtyard
Zhengde Period, Ming Dynasty, Overall height 23.9cm mouth diameter 16.1cm foot diameter 10.6cm, Collected by the Palace Museum

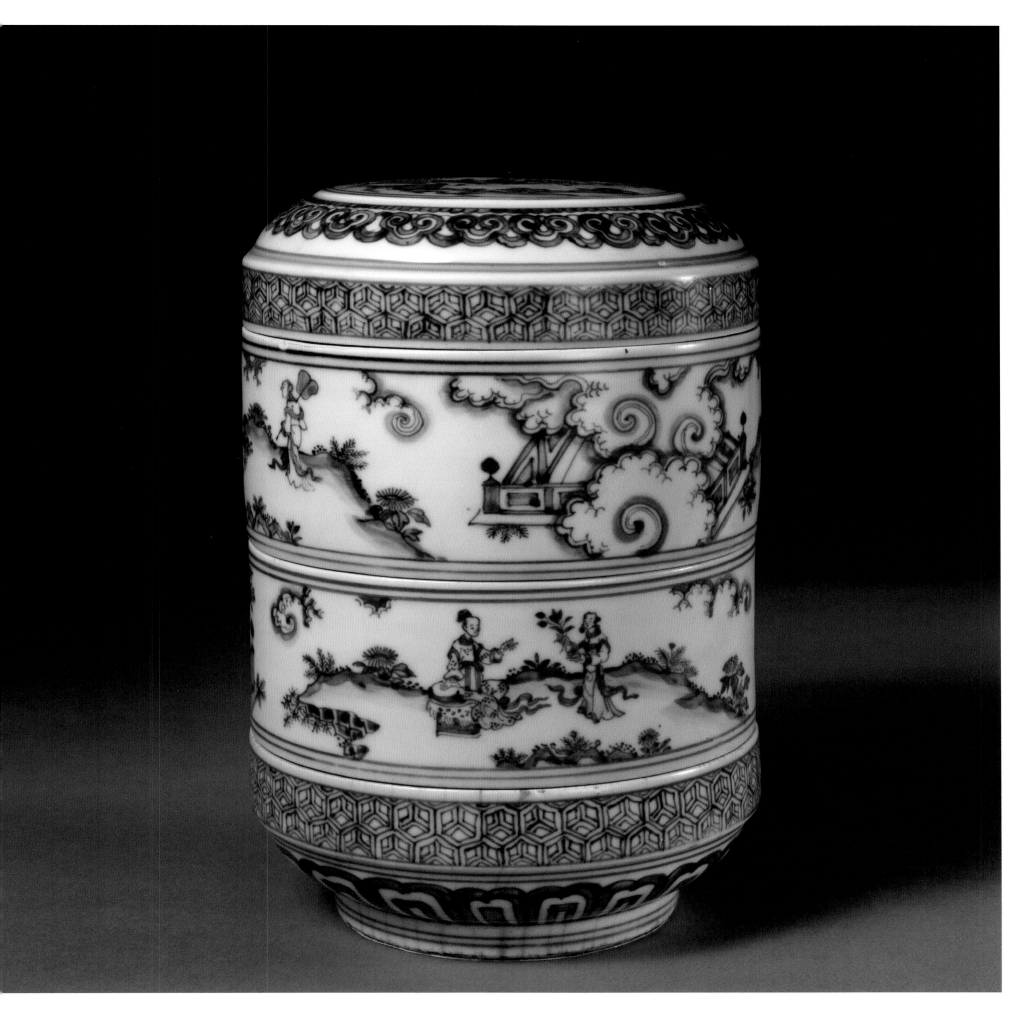

171 | 青花阿拉伯文盒

明正德

通高 7.8 厘米　口径 16.5 厘米　足径 16.5 厘米

故宫博物院藏

盒呈圆形。平顶，上、下子母口扣合。通体青花装饰。盖面绘如意头纹和三角形几何纹，中心双圈内写阿拉伯文。盒与盖侧面纹饰相同，均为如意头纹与三角纹组合而成，间以双圈，圈内书写阿拉伯文。外底署青花楷体"大明正德年制"六字双行外围双圈款。

明代正德朝御窑瓷器上常见阿拉伯文装饰，堪称此朝御窑瓷器的显著特点之一。（唐雪梅）

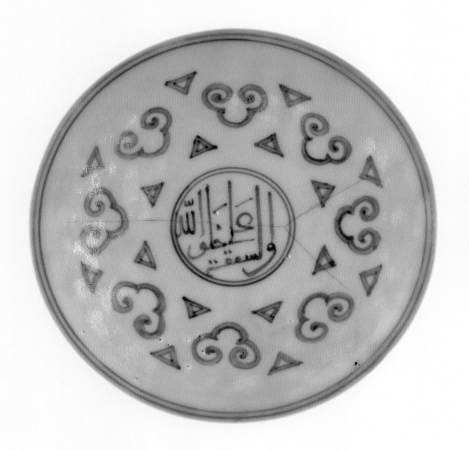

Blue and white box with Arabic characters
Zhengde Period, Ming Dynasty, Overall height 7.8cm　mouth diameter 16.5cm　foot diameter 16.5cm, Collected by the Palace Museum

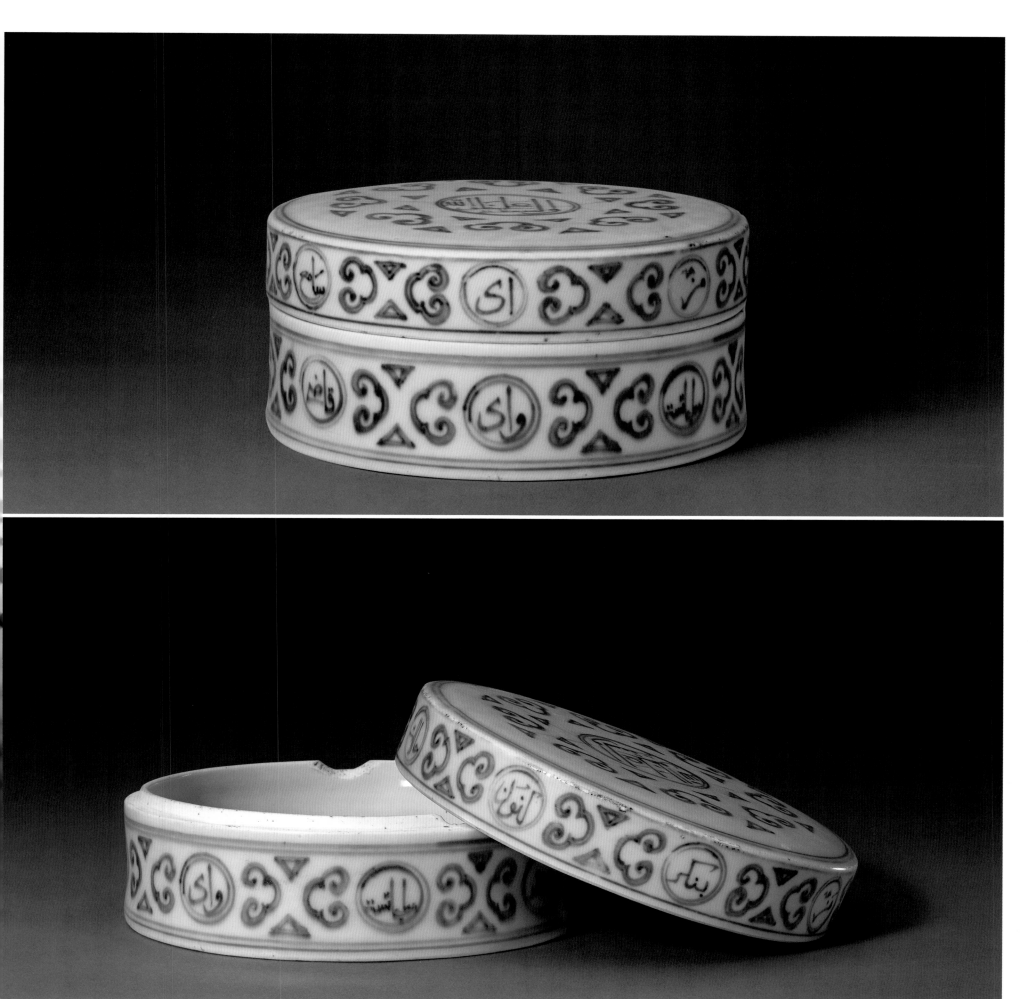

青花阿拉伯文盒

明正德

通高 7.7 厘米　口径 15.3 厘米　足径 15.8 厘米

故宫博物院藏

盒呈圆形。直口、直壁、圈足。上、下子母口扣合。通体青花装饰。盖顶绘一周如意云头纹，其内书写阿拉伯文，外壁绘卷草纹。腹部绘折枝莲纹，花间书写阿拉伯文。外底署青花楷体"大明正德年制"六字双行外围双圈款。（赵聪月）

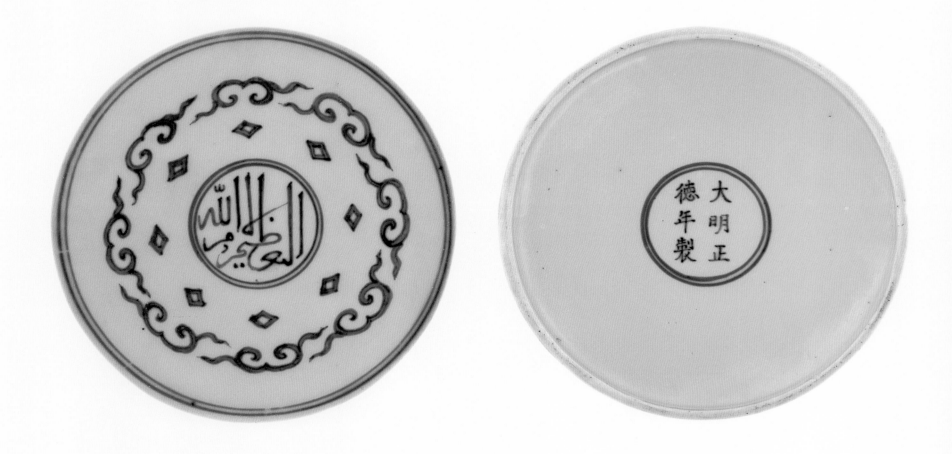

Blue and white box with Arabic characters

Zhengde Period, Ming Dynasty, Overall height 7.7cm　mouth diameter 15.3cm　foot diameter 15.8cm, Collected by the Palace Museum

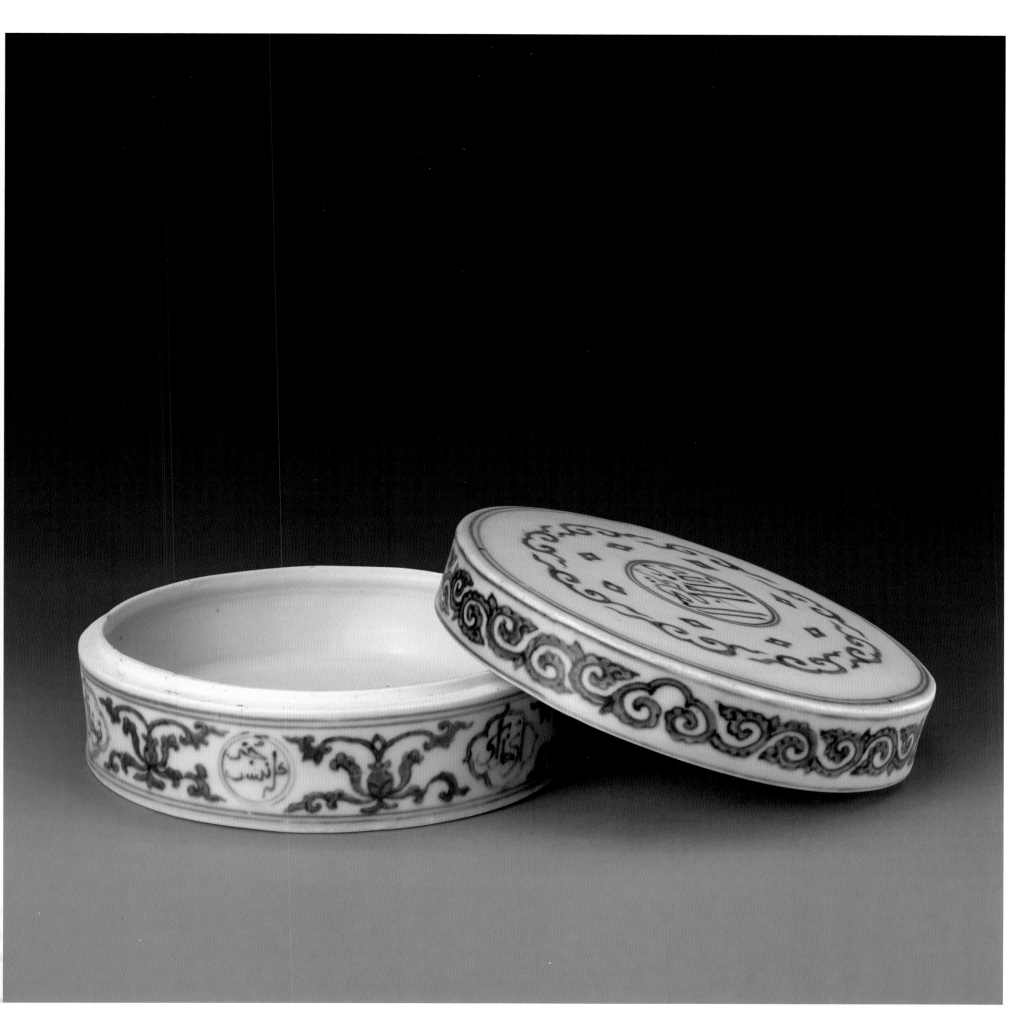

173 青花阿拉伯文盖盒（残）

明正德

残高 10 厘米　口径 24.5 厘米　足径 23.8 厘米

2004 年江西省景德镇市御窑遗址出土，景德镇御窑博物馆藏

盒残破、变形，但仍能看出其呈长方形。附盖。上、下子母口扣合。盖与盒身因烧成温度过高而造成粘连。从残破处可以看出其胎质致密，呈浅灰白色。通体青花装饰。盖面正中绘青花双方框，框内书写阿拉伯文，方框四角绘如意云头纹。盖面两端青花双圈内书写阿拉伯文，四周绘如意云头纹。盒身四面绘菱形双框或双圈，其内均书写阿拉伯文。四周绘卷草纹。外底署青花楷体"大明正德年制"六字双行外围双方框款。

永乐、宣德时期景德镇御器厂就已经烧造具有伊斯兰文化元素的器物，这些器物主要用于赏赐或贸易。而正德皇帝深受伊斯兰教影响，这个时期景德镇御器厂烧造了大量书写阿拉伯文的器物，经学者考证这批器物均属于宫廷用瓷。（李子嵬）

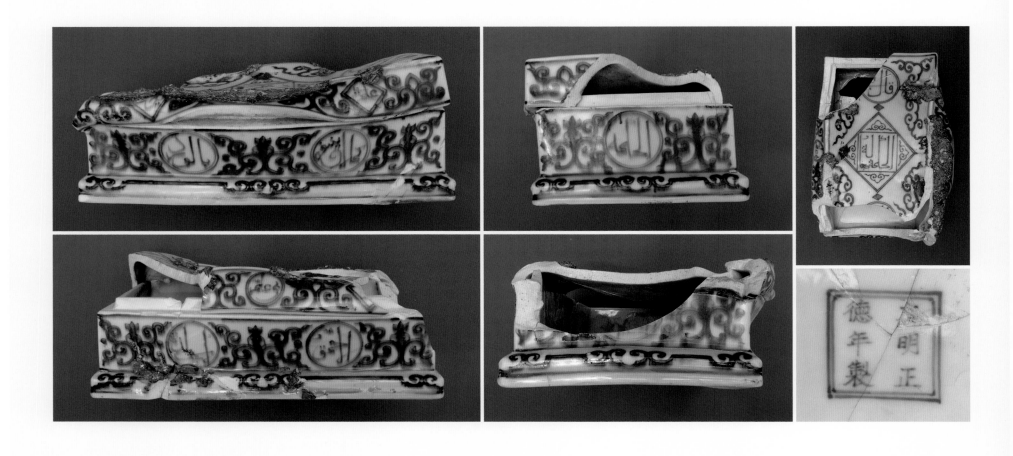

Blue and white covered box with Arabic characters (Incomplete)
Zhengde Period, Ming Dynasty, Remaining height 10cm mouth diameter 24.5cm foot diameter 23.8cm, Unearthed at imperial kiln heritage of Jingdezhen in Jiangxi Province in 2004, collected by the Imperial Kiln Museum of Jingdezhen

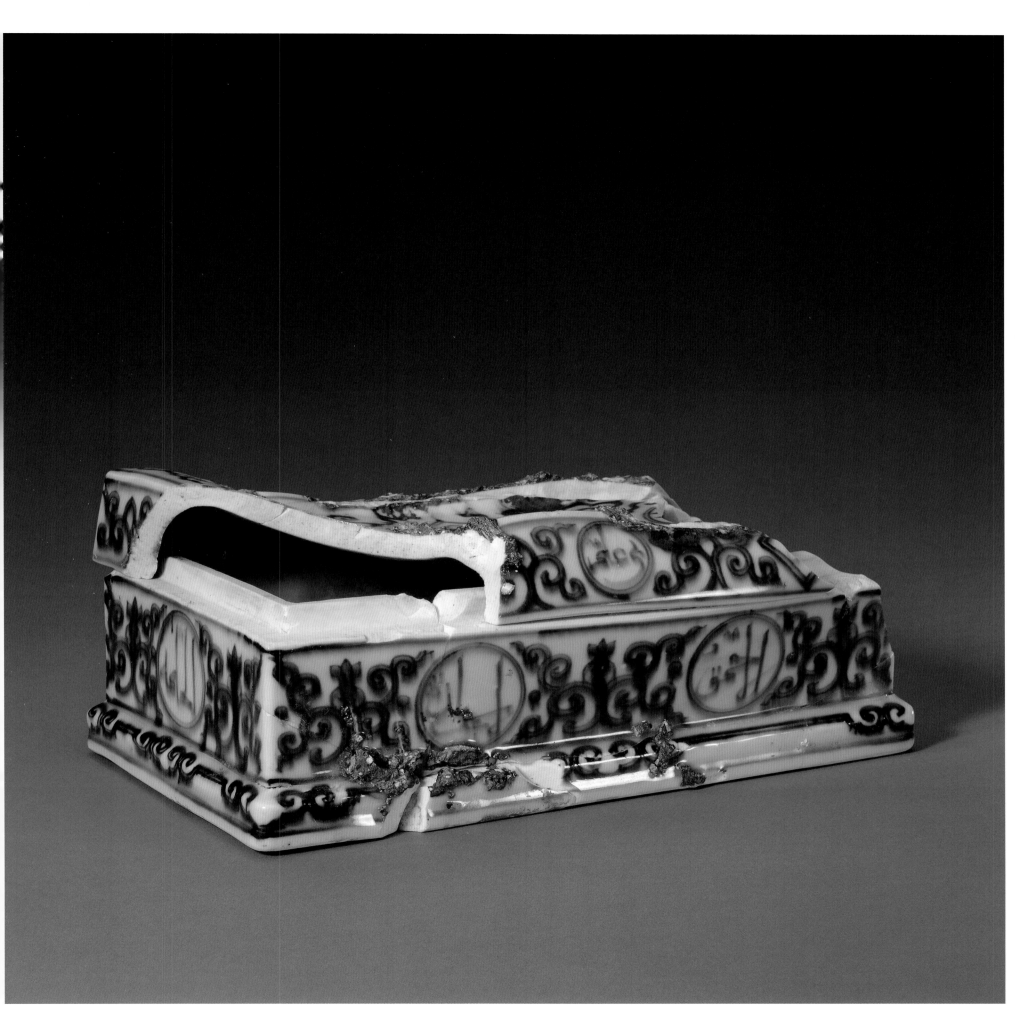

174 **青花阿拉伯文方盆**（残片，两件）

明正德
其一：高 10.3 厘米
其二：残高 3.6 厘米
2002 年江西省景德镇市御窑遗址出土，景德镇御窑博物馆藏

其一：仅存部分底部和极少的壁。方形，平底。浅灰白色胎。内、外均施白釉。内底中部画双框，框内书写阿拉伯文，框的四角绘花卉纹、卷草纹。青花色调蓝中泛灰。外底无釉，局部呈火石红色。

其二：残存部分为口部、腹部和底部。方形、唇口、斜直壁、浅腹、平底。浅灰白色胎。内、外均施白釉。外壁绘青花花卉纹、卷草纹并画单圈，圈内书写阿拉伯文。青花色调蓝中泛灰。外底无釉。（方婷婷）

（一）

（二）

Blue and white square pot with Arabic characters (Incomplete, 2 Pieces)
Zhengde Period, Ming Dynasty, One: Height 10.3cm, Another: Remaining height 3.6cm, Unearthed at imperial kiln heritage of Jingdezhen in Jiangxi Province in 2002, collected by the Imperial Kiln Museum of Jingdezhen

（一）

（二）

青花海水江崖应龙纹三足炉

明正德

高 27.5 厘米　口径 27.9 厘米　足距 28.3 厘米

故宫博物院藏

炉口部残缺，溜肩、鼓腹、腹下渐收、平底无釉，下承以三个兽头形足。中心开一圆孔。肩部两侧各置一铺首。腹部绘三条应龙，上下腾飞，笔触生动。间绘祥云朵。近底处绘海水江崖纹。

造型古朴庄重，胎体坚致，画风豪放，殊为难得。（郭玉昆）

Blue and white tripod incense burner with design of winged dragon, rocks and waves

Zhengde Period, Ming Dynasty, Height 27.5cm mouth diameter 27.9cm distance between feet 28.3cm, Collected by the Palace Museum

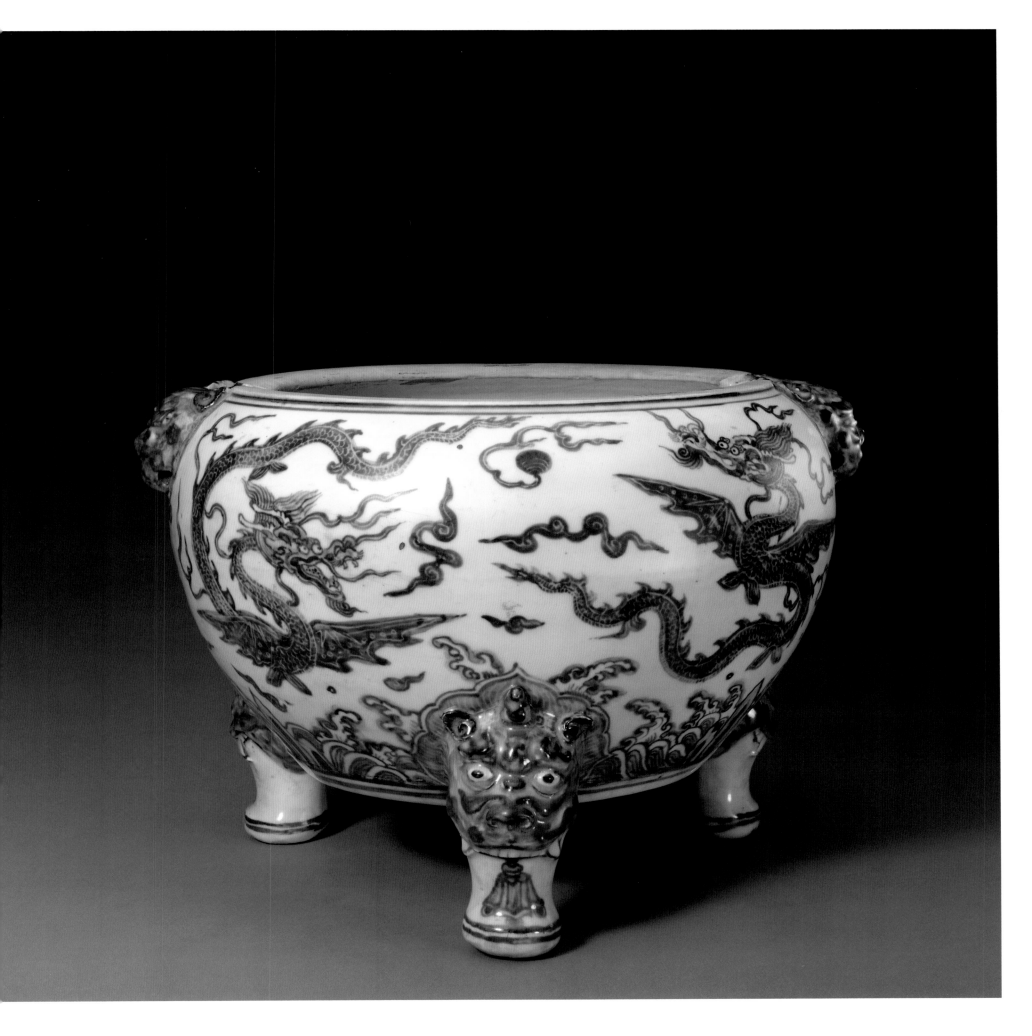

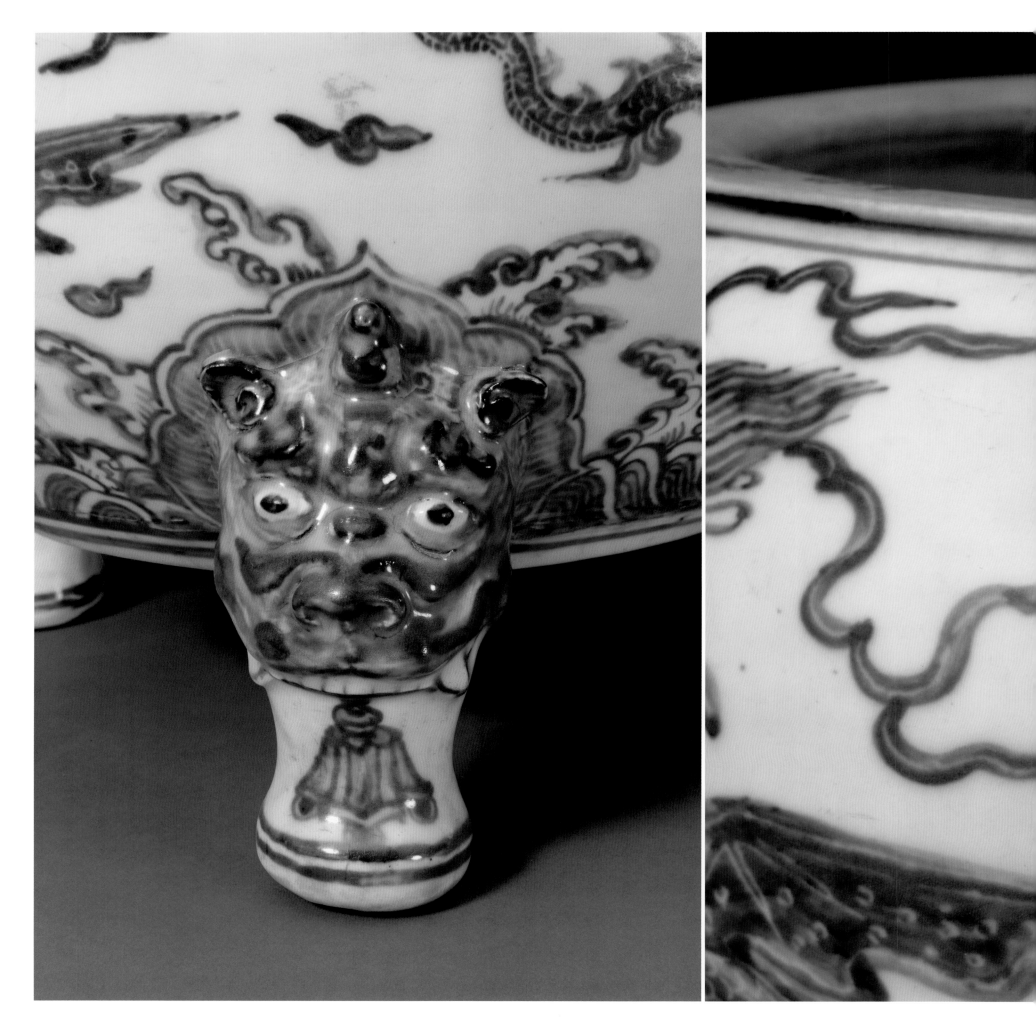

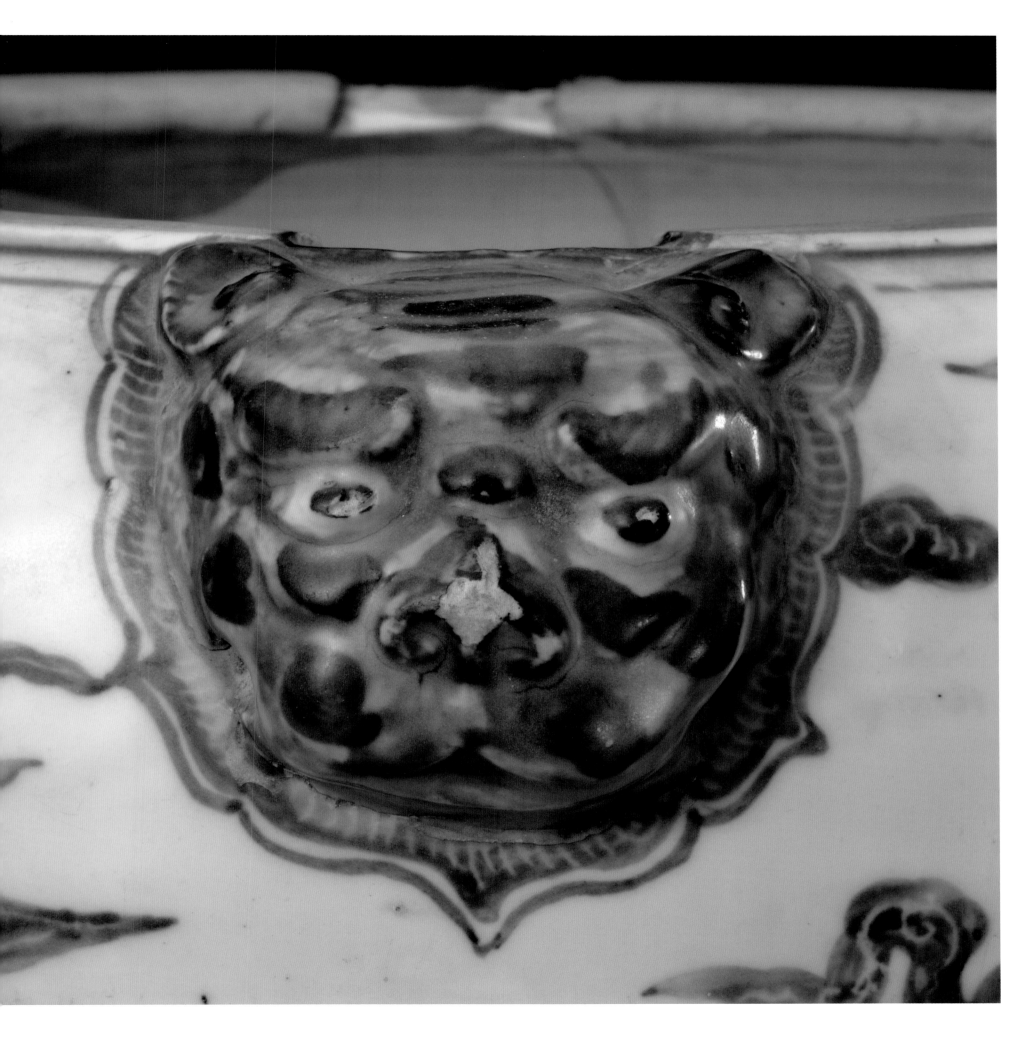

青花缠枝莲纹三足炉

明正德

高 12.4 厘米　口径 17.7 厘米　足距 12.5 厘米

故宫博物院藏

炉直口、方唇、折沿、短颈、圆肩、鼓腹、收底，底下承以三足。炉口呈六瓣葵花形。除了足底和炉外底有一圈涩胎外，其他部分均施白釉。通体青花装饰。颈部绘回纹。腹部满绘缠枝莲纹，三足绘如意云头纹。颈部中间一双长方框内自右向左署青花楷体"正德年制"四字横排款。（唐雪梅）

Blue and white tripod incense burner with design of entwined lotus
Zhengde Period, Ming Dynasty, Height 12.4cm　mouth diameter 17.7cm　distance between feet 12.5cm, Collected by the Palace Museum

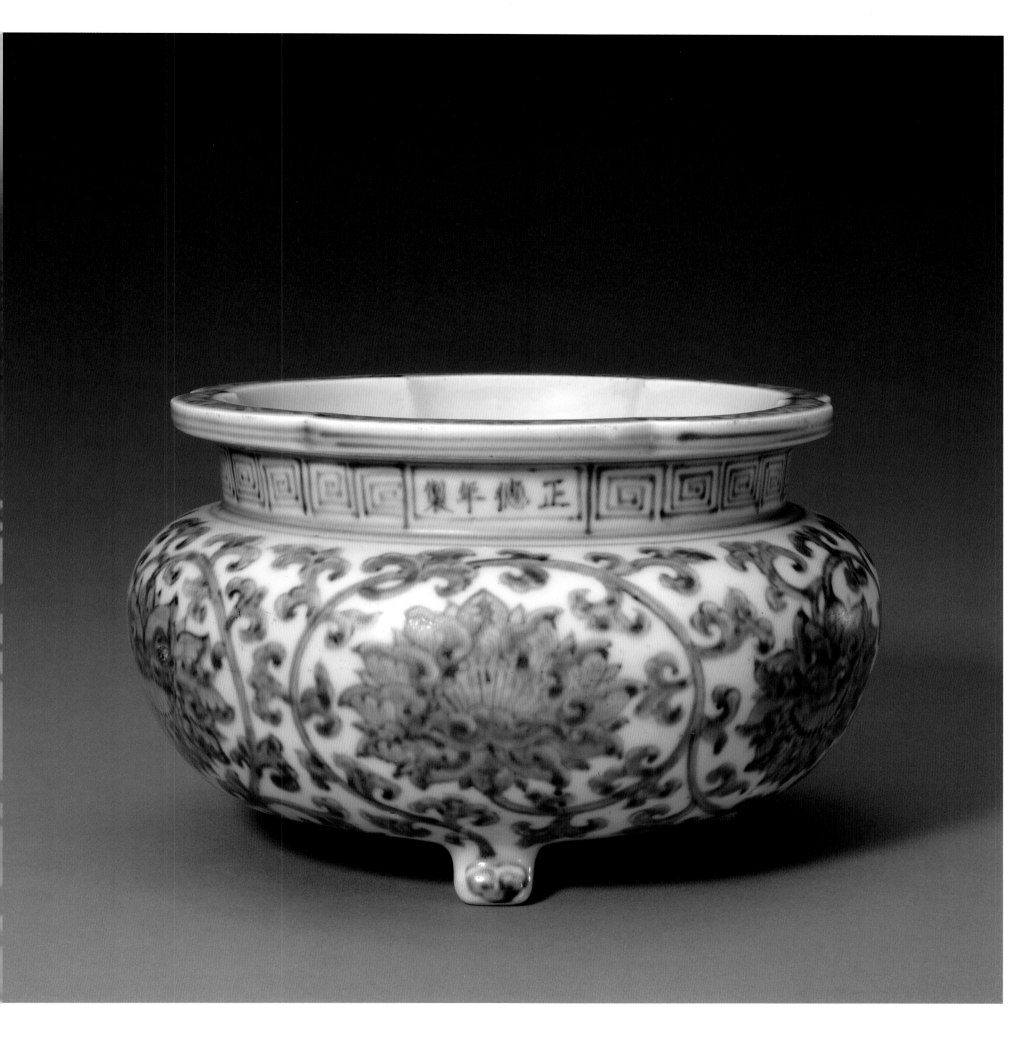

177 青花朵花纹三足炉

明正德
高 7.5 厘米　口径 14.2 厘米　足距 12.2 厘米
故宫博物院藏

炉口残缺，后被打磨整齐。丰肩、鼓腹、收底，底下承以三个如意头形足。通体青花装饰。腹部绘朵花纹间以几何纹。近底处绘如意头纹，三足亦勾绘如意头纹。外底施白釉，近中心处有一涩圈，中心署青花楷体"大明正德年制"六字双行外围双圈款。

此炉形体小巧精致，纹饰新颖独特。（郭玉昆）

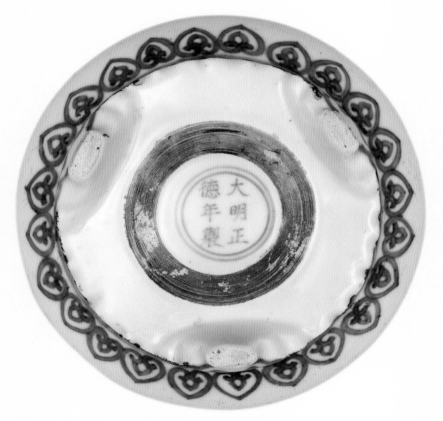

Blue and white tripod incense burner with flowers design
Zhengde Period, Ming Dynasty, Height 7.5cm mouth diameter 14.2cm distance between feet 12.2cm, Collected by the Palace Museum

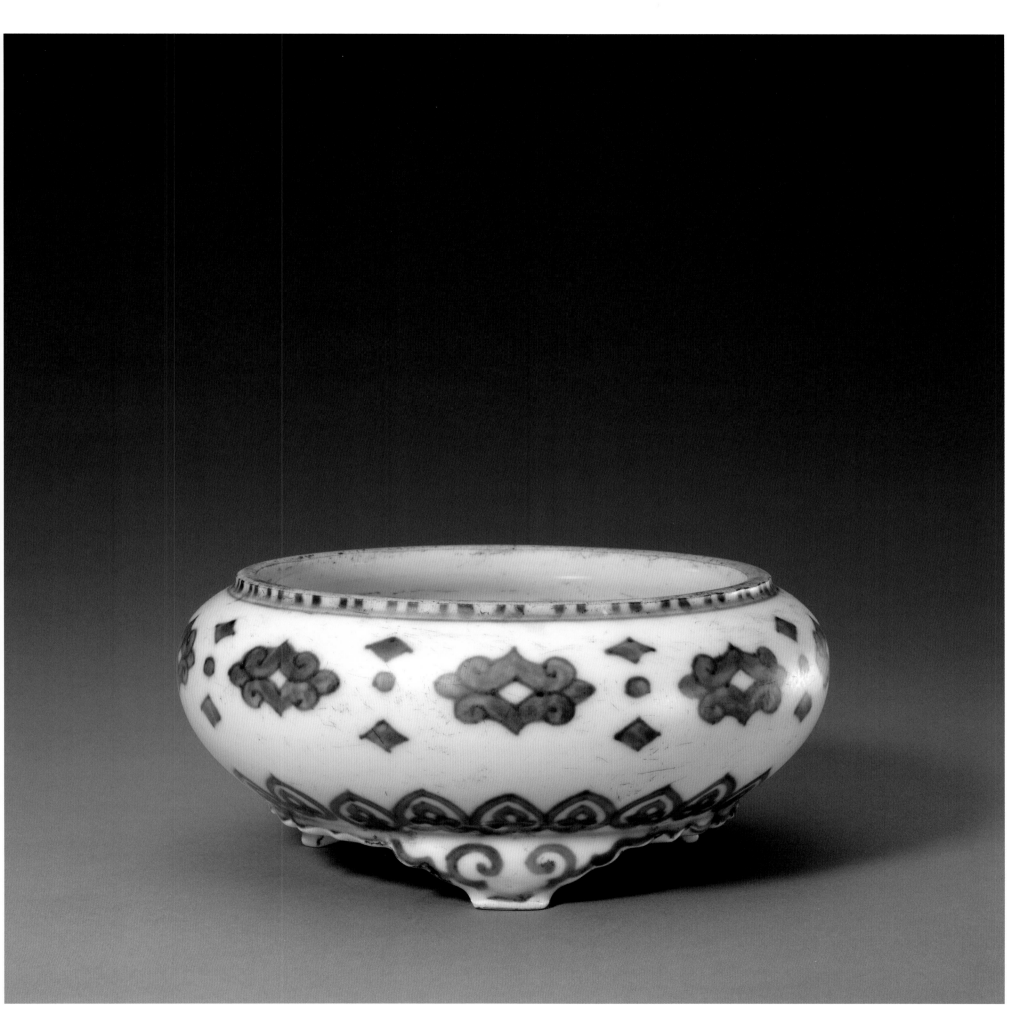

青花炉

明正德

高 24 厘米　口径 34.2 厘米　足径 23.7 厘米

故宫博物院藏

炉呈圆筒状。敞口、深腹、浅圈足。内、外施白釉，外口沿下两道青花弦线之间以青料顺时针方向书写楷体"钦差尚膳监太监梁等发心成造正德丁卯八月中秋吉日"。近足处画青花弦线两道。此香炉器胎体厚重，内壁所施白釉不均匀。"正德丁卯"即正德二年（1507 年）。（赵聪月）

Blue and white burner

Zhengde Period, Ming Dynasty, Height 24cm　mouth diameter 34.2cm　foot diameter 23.7cm, Collected by the Palace Museum

179 | 青花缠枝牡丹纹缸

明正德

高 24.6 厘米　口径 35 厘米　足径 22.6 厘米

1987 年江西省景德镇市御窑遗址出土，景德镇御窑博物馆藏

缸唇口、深腹、平底。缸内施白釉，外壁青花装饰。近口沿处绘卷草纹，腹部绘缠枝牡丹纹。口沿下自右向左以青料署楷体"正德年制"四字横排外围双长方框款，外底无釉。（邬书荣）

Blue and white vat with design of entwined peony
Zhengde Period, Ming Dynasty, Height 24.6cm　mouth diameter 35cm　foot diameter 22.6cm, Unearthed at imperial kiln heritage of Jingdezhen in Jiangxi Province in 1987, collected by the Imperial Kiln Museum of Jingdezhen

青花龙穿缠枝莲纹渣斗

明正德

高 11.7 厘米　口径 15.7 厘米　足径 8.4 厘米

故宫博物院藏

渣斗撇口、阔颈、鼓腹、圈足外撇。内外口、颈部和外腹部均满绘龙穿缠枝莲纹，足部绘如意头纹。外底署青花楷体"正德年制"四字双行外围双圈款。（唐雪梅）

Blue and white spittoon with design of dragon among entwined lotus
Zhengde Period, Ming Dynasty, Height 11.7cm mouth diameter 15.7cm foot diameter 8.4cm, Collected by the Palace Museum

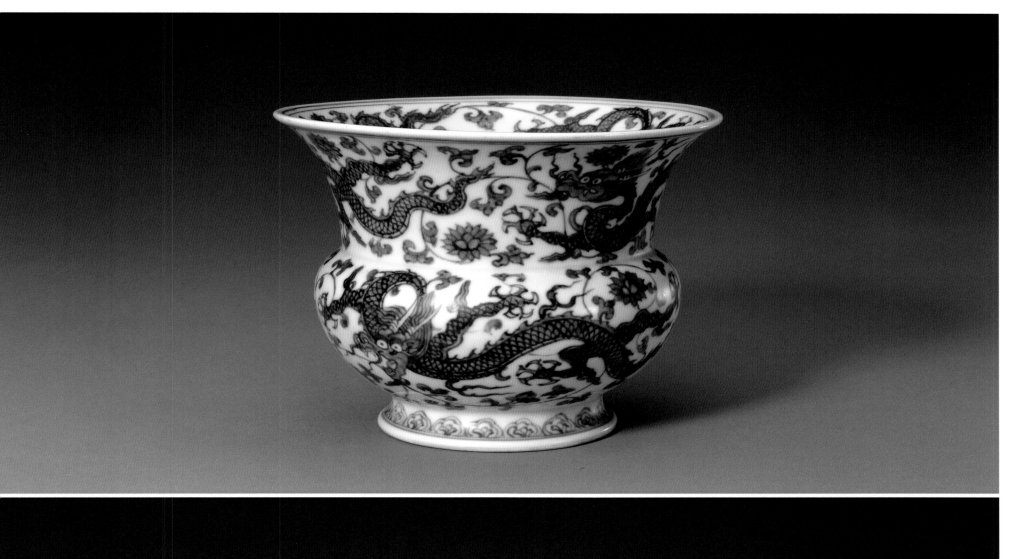
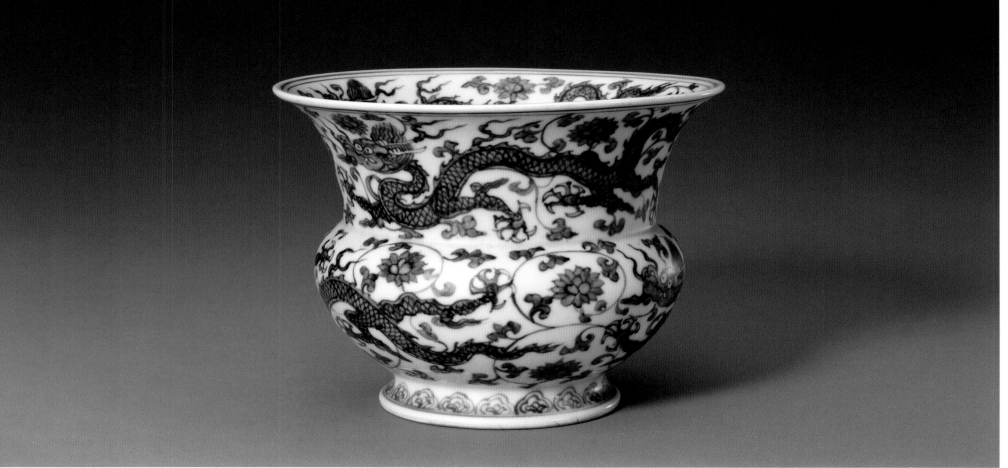

青花龙穿缠枝莲纹渣斗

明正德

高 12.1 厘米　口径 15.5 厘米　足径 8.4 厘米

故宫博物院藏

渣斗撇口、阔颈、鼓腹、圈足外撇。内外口、颈部和外腹部均满绘龙穿缠枝莲纹，足部绘如意头纹。外底署青花楷体"正德年制"四字双行外围双圈款。（唐雪梅）

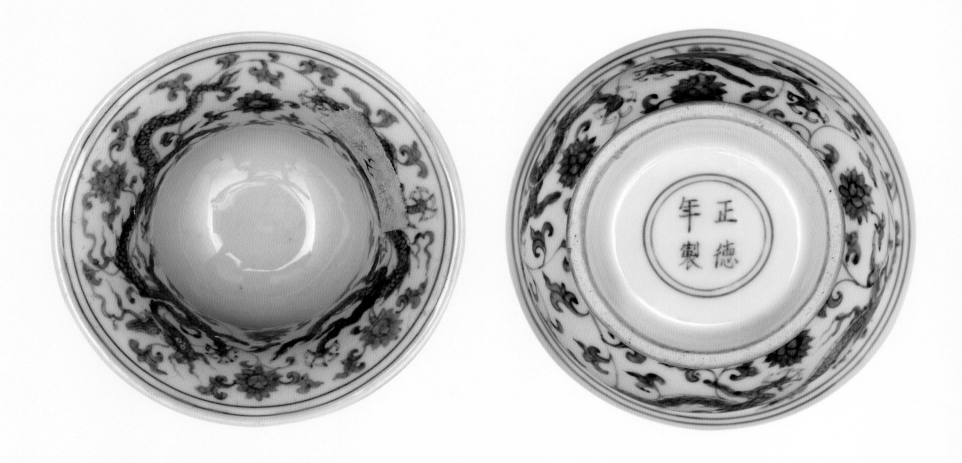

Blue and white spittoon with design of dragon among entwined lotus
Zhengde Period, Ming Dynasty, Height 12.1cm mouth diameter 15.5cm foot diameter 8.4cm, Collected by the Palace Museum

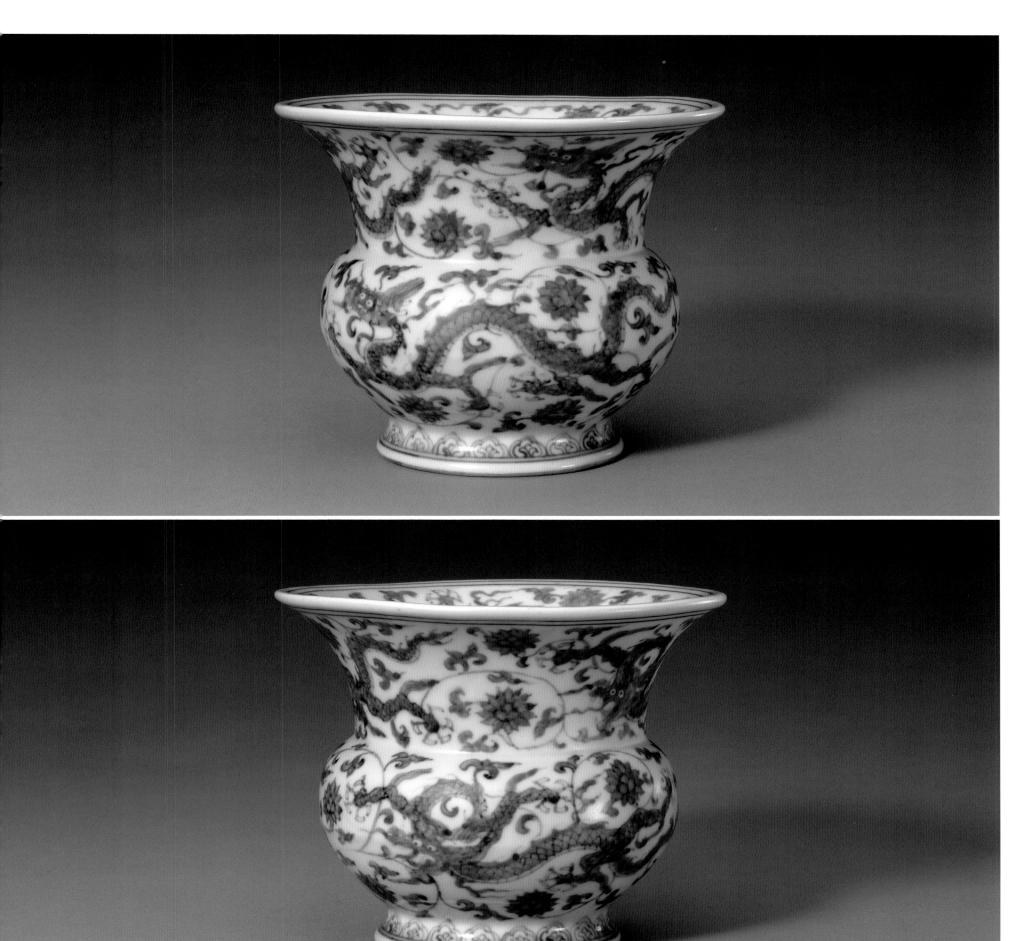

青花龙穿缠枝莲纹渣斗

明正德

高 12.1 厘米　口径 15.5 厘米　足径 8.4 厘米

故宫博物院藏

渣斗撇口、阔颈、鼓腹、圈足外撇。内外口、颈部和外腹部均绘青花龙穿缠枝莲纹。腹部中间有一道明显的接痕。外底署青花楷体"正德年制"四字双行外围双圈款。（赵聪月）

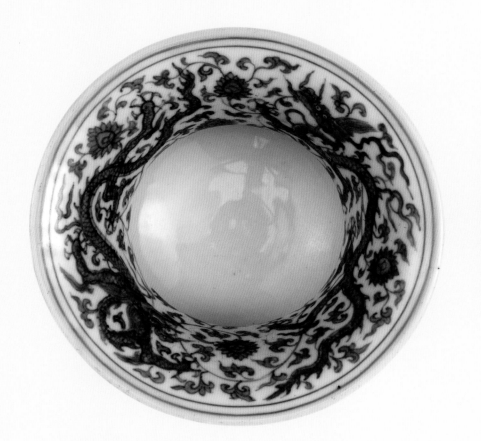
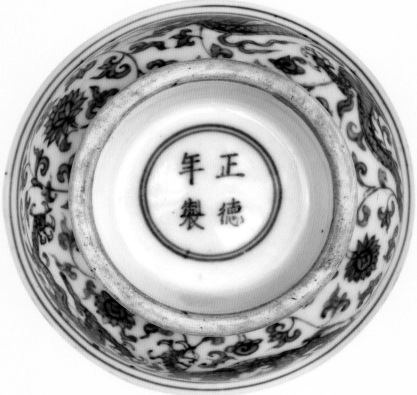

Blue and white spittoon with design of dragon among entwined lotus
Zhengde Period, Ming Dynasty, Height 12.1cm mouth diameter 15.5cm foot diameter 8.4cm, Collected by the Palace Museum

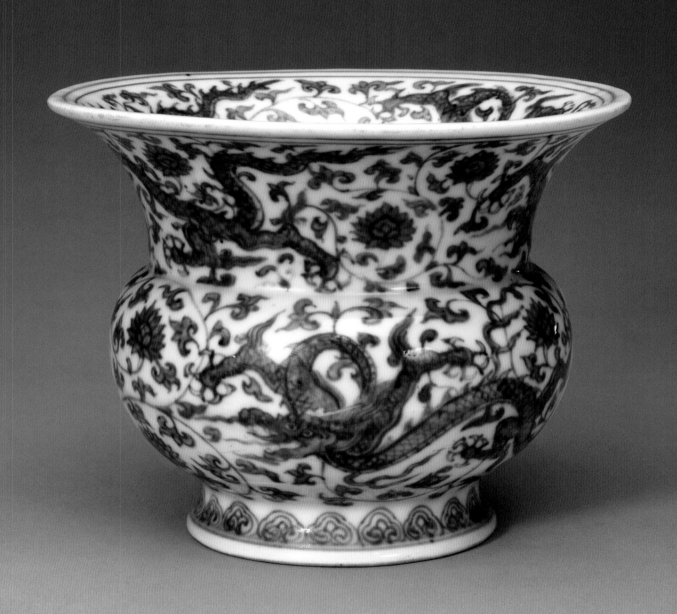

183 │ 青花龙穿缠枝莲纹渣斗

明正德

高 12.5 厘米　口径 15.8 厘米　足径 8.5 厘米

1987 年江西省景德镇市御窑遗址出土，景德镇御窑博物馆藏

渣斗撇口、阔颈、鼓腹、圈足外撇。通体绘青花龙穿缠枝莲纹。圈足内施白釉。外底署青花楷体"正德年制"四字双行外围双圈款。

青花龙穿花纹始见于明代宣德朝御窑青花瓷器上，以正德朝御窑青花瓷器上最为流行。（韦有明）

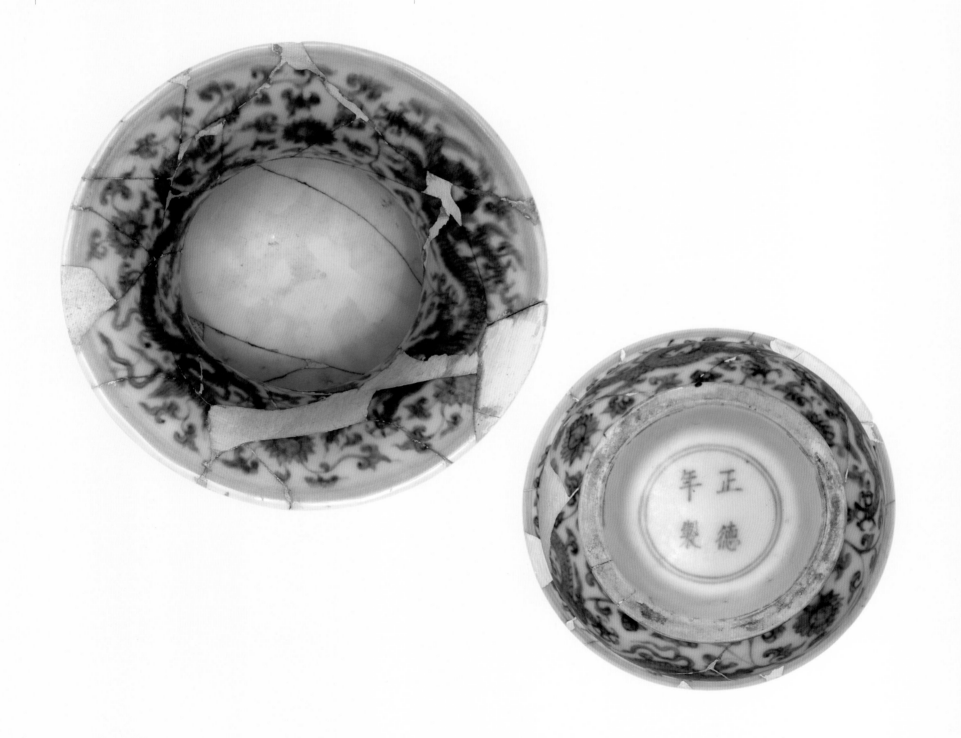

Blue and white spittoon with design of dragon among entwined lotus
Zhengde Period, Ming Dynasty, Height 12.5cm mouth diameter 15.8cm foot diameter 8.5cm, Unearthed at imperial kiln heritage of Jingdezhen in Jiangxi Province in 1987, collected by the Imperial Kiln Museum of Jingdezhen

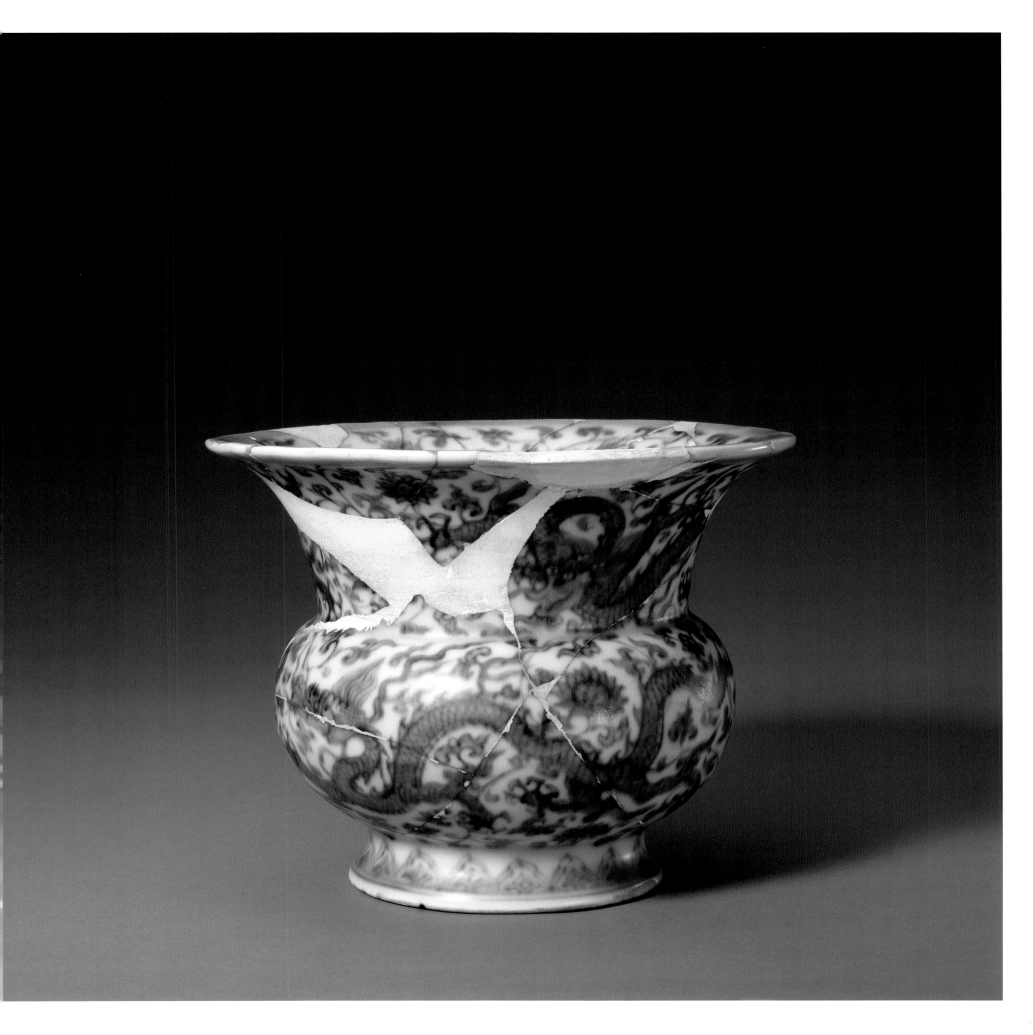

184 青花狮子戏球图九孔花插

明正德

高 13.5 厘米　口径 16 厘米　足径 10.7 厘米

故宫博物院藏

花插呈鼓式，顶面隆起，开有九孔，圈足。外壁青花装饰。顶面绘海水纹，腹部绘狮子滚绣球图。

花插属于陈设用品，用于插花，流行于明代正德时期，造型有圆球形、梅花形和鼓式等，多以青花装饰。清代继续烧造，但造型略有变化，品种更加丰富，以单色釉品种为主。（赵聪月）

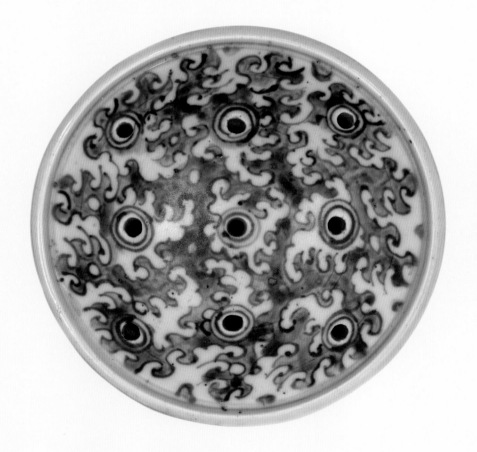

Blue and white flower receptacle with nine spouts and design of lion chasing beribboned ball
Zhengde Period, Ming Dynasty, Height 13.5cm mouth diameter 16cm foot diameter 10.7cm, Collected by the Palace Museum

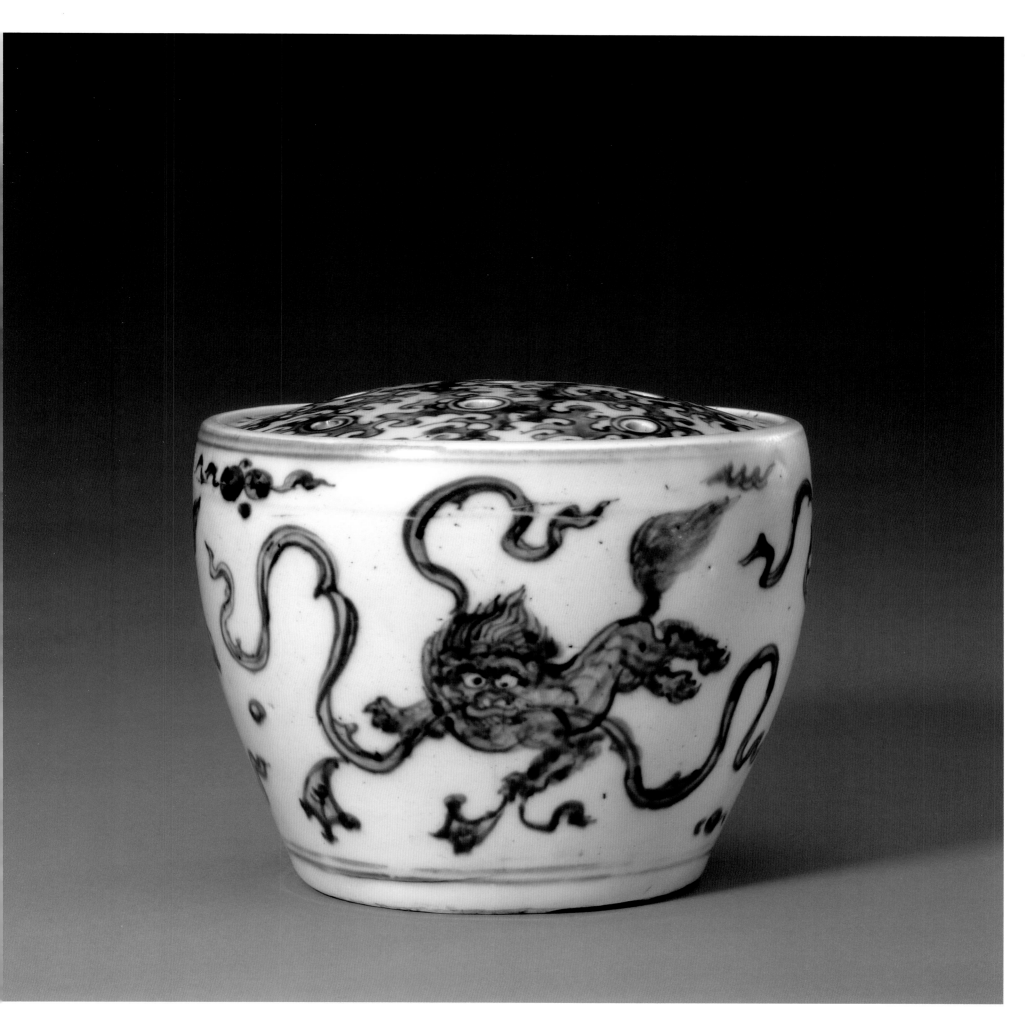

青花龙穿缠枝莲纹梨式执壶

明正德

高 11.8 厘米　足径 6.1 厘米

1987 年江西省景德镇市御窑遗址出土，景德镇御窑博物馆藏

　　壶体呈梨式。直口、溜肩、垂腹、圈足外撇。腹部一侧置弯流，另一侧颈、腹之间置曲柄。外壁绘青花龙穿缠枝莲纹，流和柄上绘卷草纹，圈足外墙绘如意头纹。圈足内施白釉。外底署青花楷体"正德年制"四字双行外围双圈款。（刘龙）

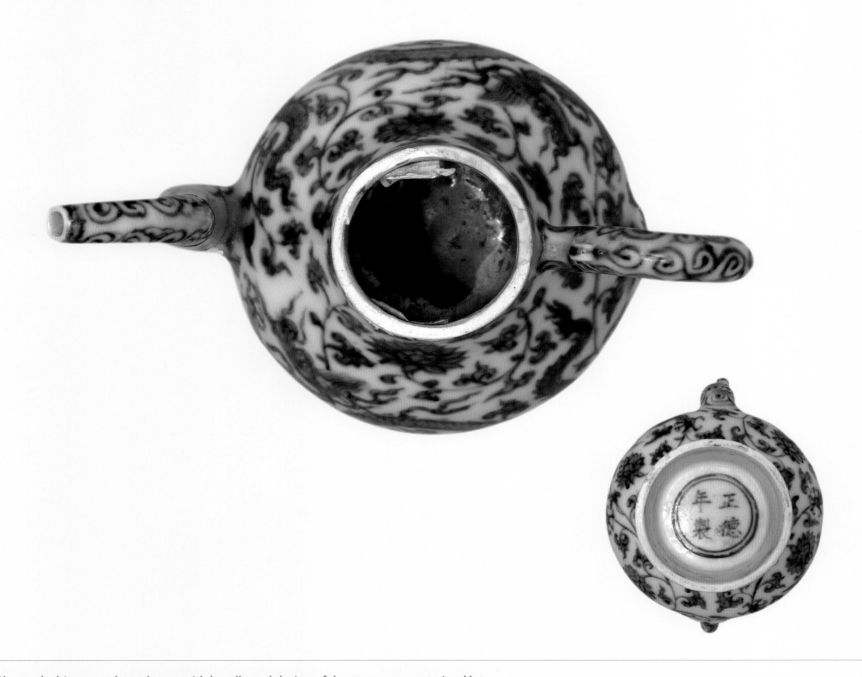

Blue and white pear-shaped ewer with handle and design of dragon among entwined lotus
Zhengde Period, Ming Dynasty, Height 11.8cm foot diameter 6.1cm, Unearthed at imperial kiln heritage of Jingdezhen in Jiangxi Province in 1987, collected by the Imperial Kiln Museum of Jingdezhen

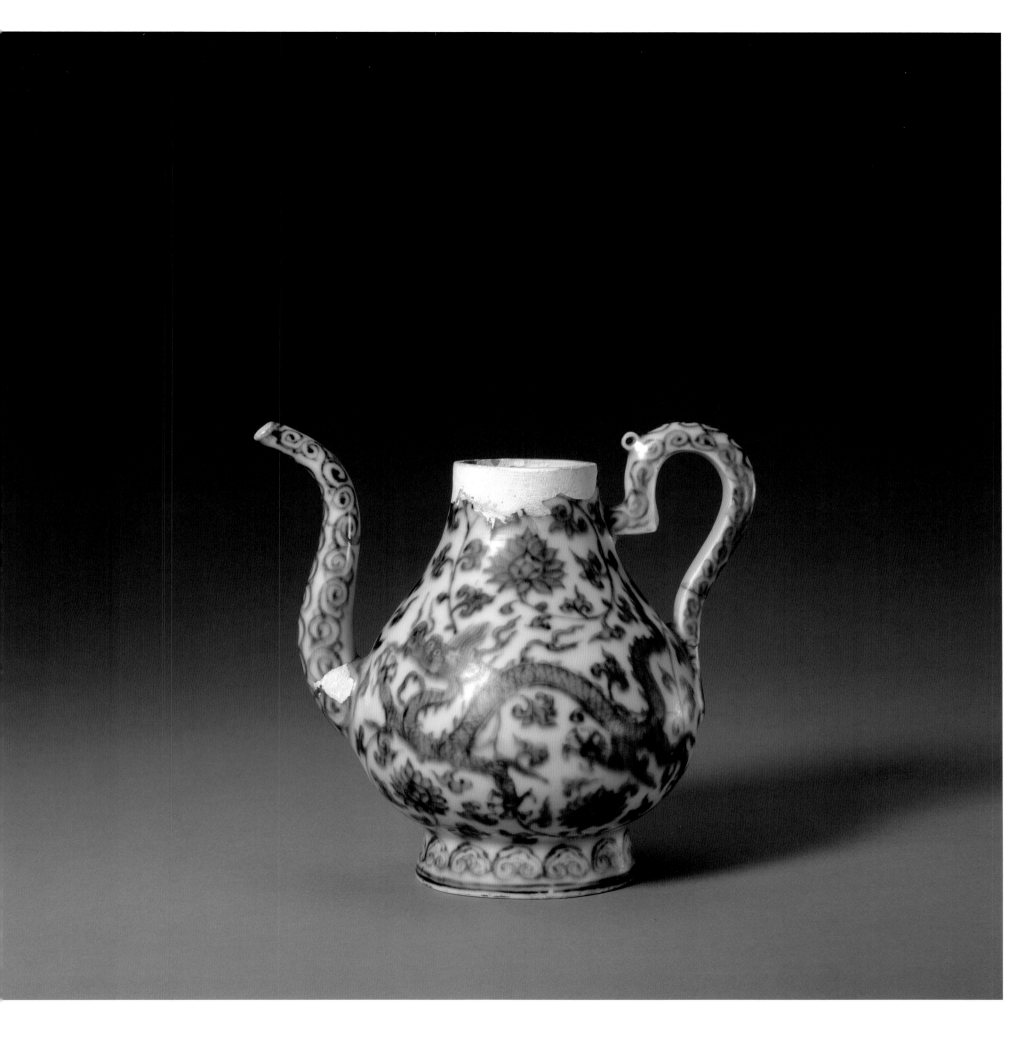

青花如意头纹净水碗座

明正德

高 14.1 厘米　口径 7.2 厘米　足径 12.5 厘米

故宫博物院藏

此为佛前供器净水碗的座。敛口、束颈、直腹、阔底、圈足。外壁青花装饰。口、颈部和腹部均绘不规则半圆和圈点纹，腹部镂空。足部绘变形莲瓣纹。外底署青花楷体"大明正德年制"六字双行外围双圈款。

此净水碗座原系清宫旧藏，晚清时曾被置于重华宫内。（赵聪月）

Blue and white water bowl stand with design of *Ruyi*-sceptre heads
Zhengde Period, Ming Dynasty, Height 14.1cm　mouth diameter 7.2cm　foot diameter 12.5cm, Collected by the Palace Museum

青花花卉镂空净水碗座

明正德

高 16.1 厘米　口径 9 厘米　足径 12.2 厘米

故宫博物院藏

碗座中空。可分为上、中、下三部分。上部呈罐状，菱花口、短束颈、鼓腹。以镂空钱纹装饰。中部为一镂雕围栏，起承上启下作用。下部呈喇叭状外撇，饰以镂空变形莲瓣纹，圈足。

此碗座造型新颖，镂空别致，给人以玲珑剔透之美感。（郭玉昆）

Blue and white water bowl stand in openwork with flowers design
Zhengde Period, Ming Dynasty, Height 16.1cm　mouth diameter 9cm　foot diameter 12.2cm, Collected by the Palace Museum

青花海水龙纹碗

明正德

高 9.7 厘米　口径 16.3 厘米　足径 5.3 厘米

故宫博物院藏

碗敞口、深弧壁、瘦底、圈足。内、外青花装饰。内壁近口沿处画青花弦线两道，内底青花双圈内绘海水龙纹。外壁近口沿处绘锦地朵花边饰，腹部绘海水龙纹，共有九条姿态各异的龙。无款识。（唐雪梅）

Blue and white bowl with design of dragon among waves

Zhengde Period, Ming Dynasty, Height 9.7cm　mouth diameter 16.3cm　foot diameter 5.3cm, Collected by the Palace Museum

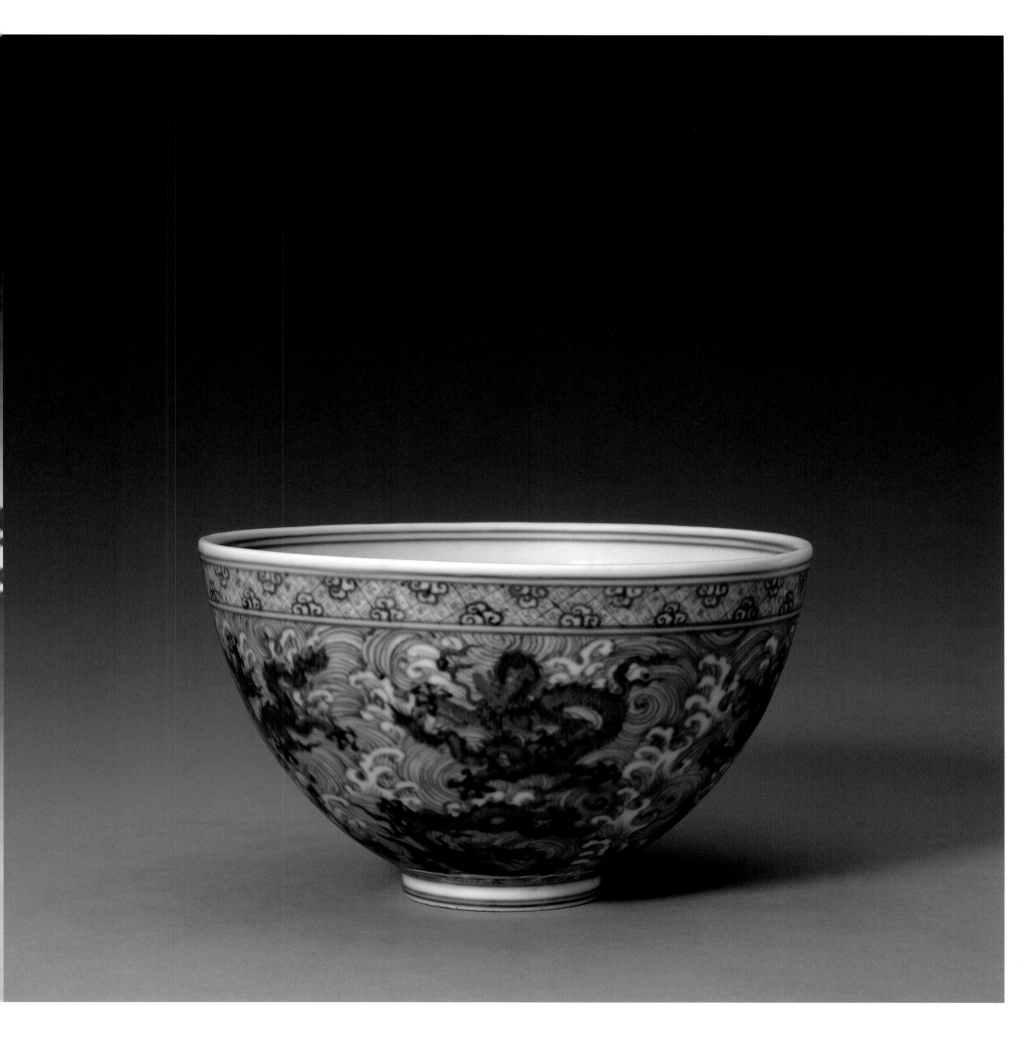

青花海水龙纹碗

明正德

高 10.2 厘米　口径 22.9 厘米　足径 9.5 厘米

1987 年江西省景德镇市御窑遗址出土，景德镇御窑博物馆藏

碗撇口、深弧壁、圈足。内、外青花装饰。内壁近口沿处画青花弦线两道，内底青花双圈内绘一龙腾舞于海水之上。外壁近口沿处绘钱纹边饰，腹部绘九龙闹海纹，以较淡青料描画海水纹，以较浓青料描绘龙纹。外底署青花八思巴文四字双行外围双圈款，汉译为"至正年制"。

此碗青花纹饰描绘细腻，所署款识较为稀见。"八思巴文"是由被元世祖尊为"帝师"、"大宝法王"的乌斯藏僧人八思巴所创制，元末以后即废弃不用。明代历朝皇帝均与蒙、藏上层僧侣保持密切往来，但以"八思巴文"书年号款仅见于正德朝御窑瓷器上。（李慧）

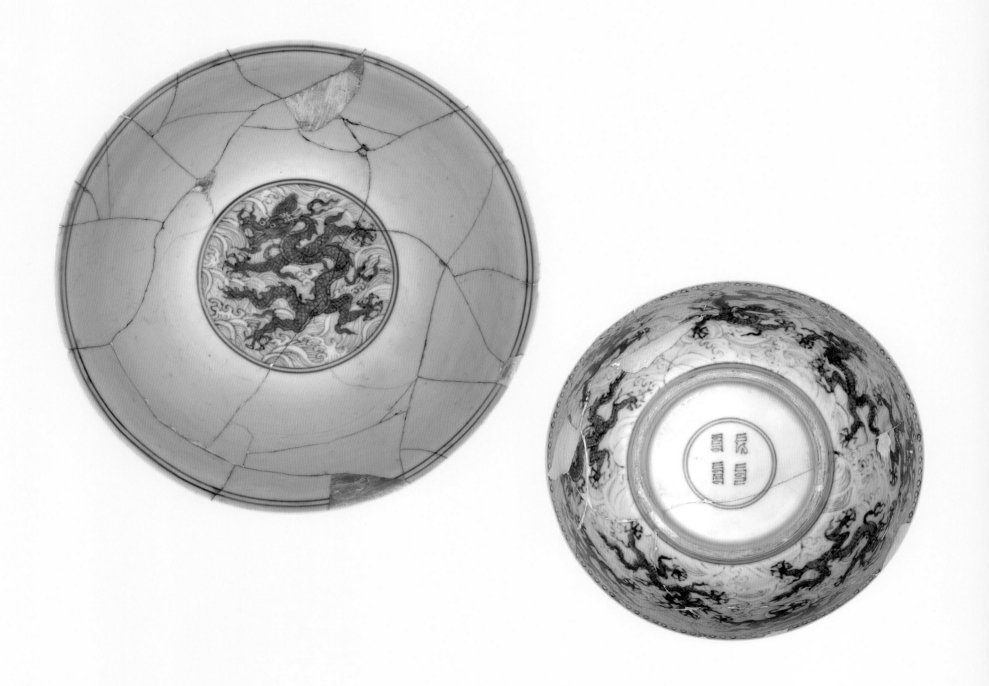

Blue and white bowl with design of dragon among waves
Zhengde Period, Ming Dynasty, Height 10.2cm mouth diameter 22.9cm foot diameter 9.5cm, Unearthed at imperial kiln heritage of Jingdezhen in Jiangxi Province in 1987, collected by the Imperial Kiln Museum of Jingdezhen

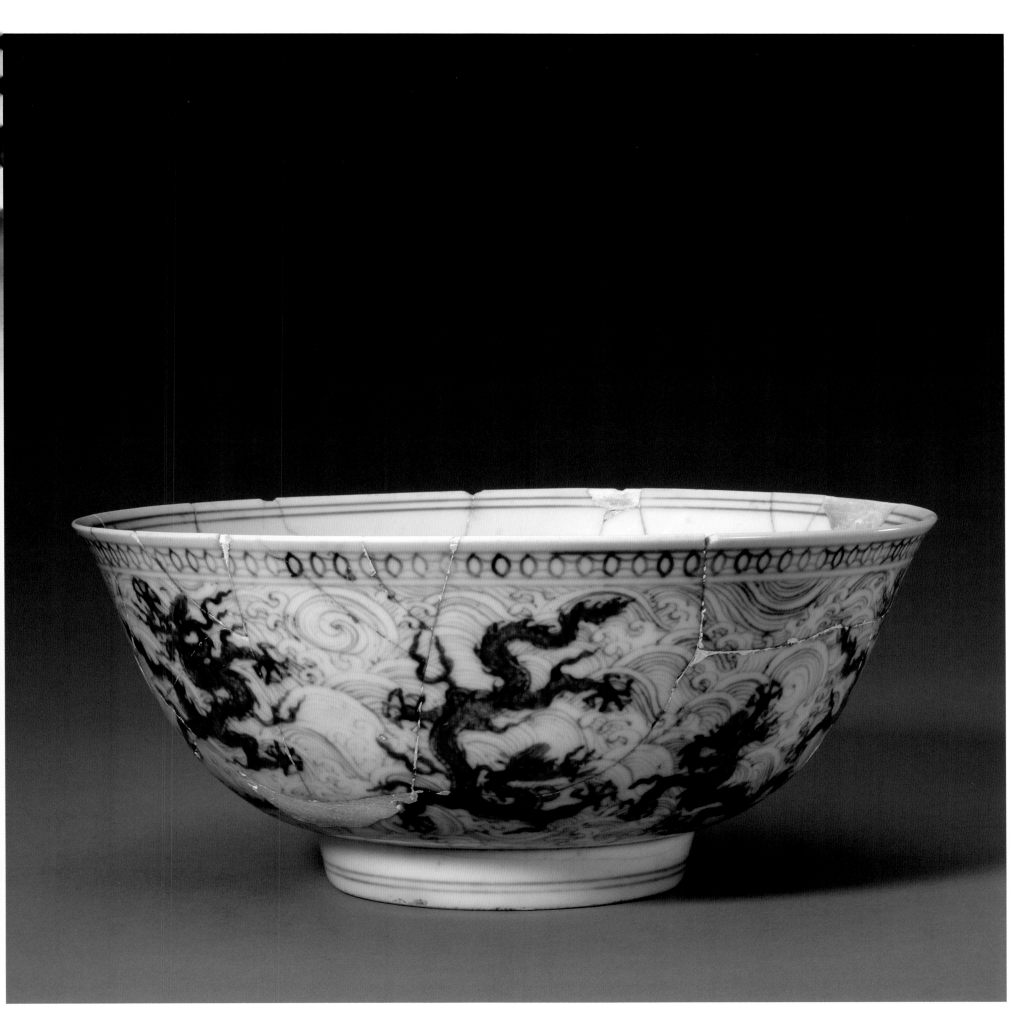

190 青花龙纹折腹碗

明正德

高 6.6 厘米　口径 15.6 厘米　足径 7.8 厘米

1987 年江西省景德镇市御窑遗址出土，景德镇御窑博物馆藏

碗撇口、深弧壁、折底、圈足。内施白釉。外壁青花装饰。近口沿处绘回纹边饰，腹部绘两条五爪行龙。圈足内施白釉。外底署青花楷体"正德年制"四字双行外围双圈款。（李军强）

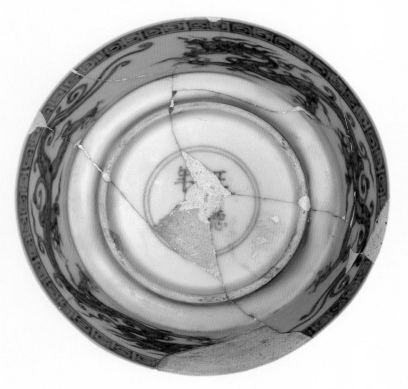

Blue and white waisted bowl with dragon design
Zhengde Period, Ming Dynasty, Height 6.6cm mouth diameter 15.6cm foot diameter 7.8cm, Unearthed at imperial kiln heritage of Jingdezhen in Jiangxi Province in 1987, collected by the Imperial Kiln Museum of Jingdezhen

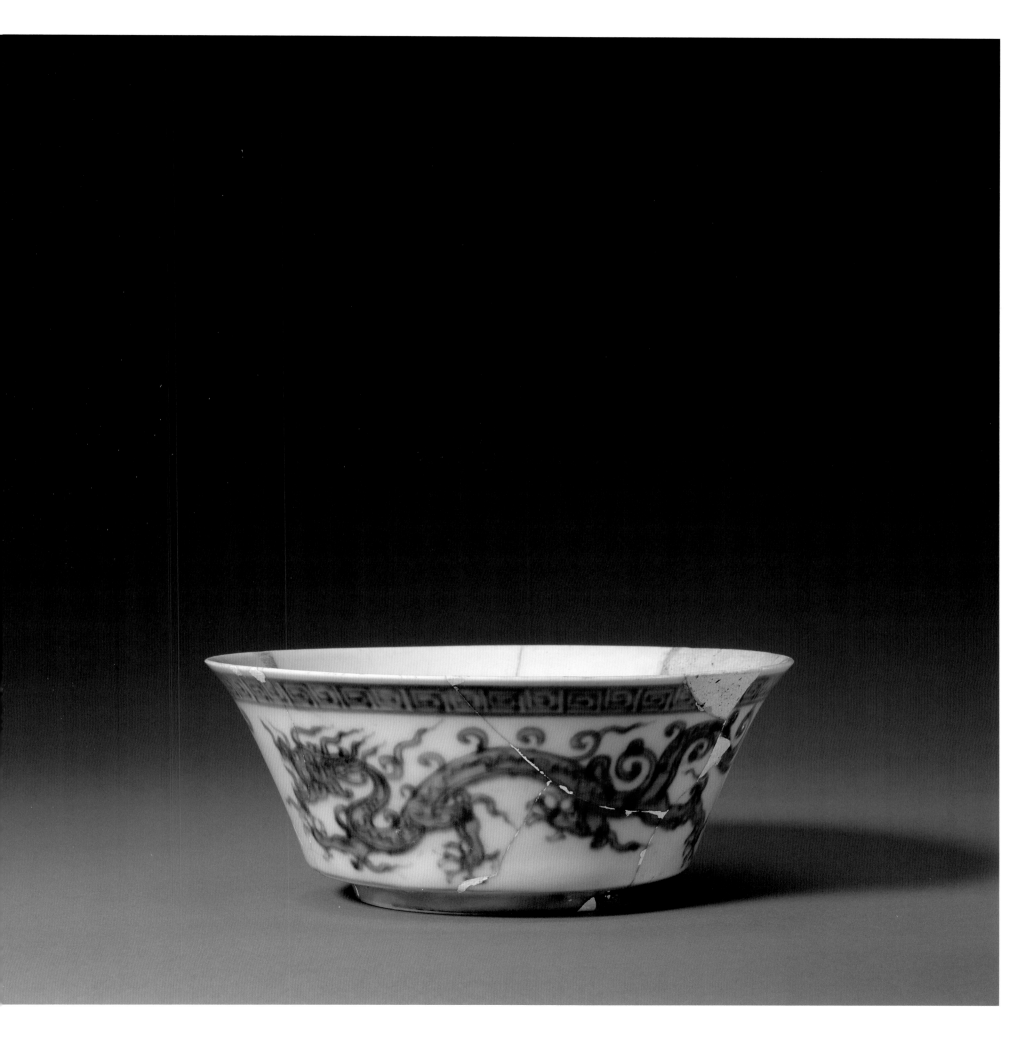

青花地拔白云龙纹碗

明正德

高 6.4 厘米 口径 15.7 厘米 足径 4.9 厘米

1987 年江西省景德镇市御窑遗址出土，景德镇御窑博物馆藏

碗撇口、深弧壁、圈足。内施白釉。外壁以青花绘海水纹作地，衬托留白云龙纹，给人以龙腾水上的视觉效果。圈足内施白釉。外底署青花楷体"正德年制"四字双行款。

蓝地白花装饰与中国传统工艺蜡染拔白有异曲同工之妙。（肖鹏）

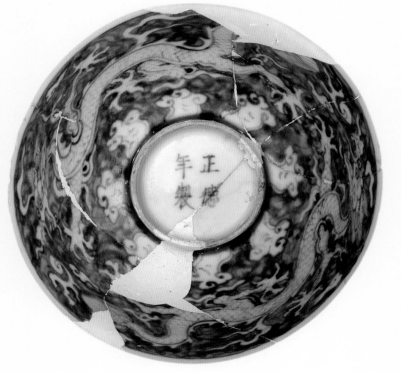

Bowl with design of dragon and cloud in underglaze blue on white ground
Zhengde Period, Ming Dynasty, Height 6.4cm mouth diameter 15.7cm foot diameter 4.9cm, Unearthed at imperial kiln heritage of Jingdezhen in Jiangxi Province in 1987, collected by the Imperial Kiln Museum of Jingdezhen

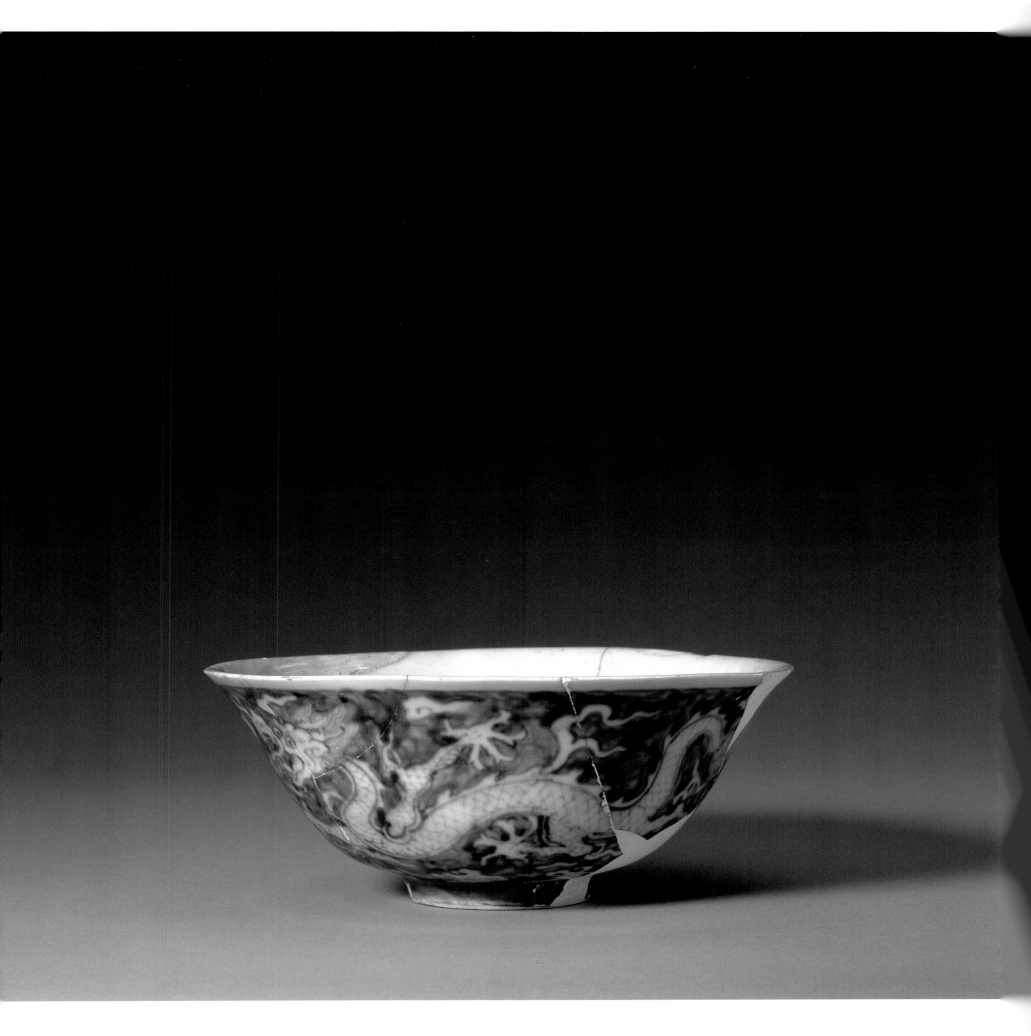

青花云龙纹碗（残片）

明正德

残长 11.9 厘米　足径 5.9 厘米

2004 年江西省景德镇市御窑遗址出土，景德镇御窑博物馆藏

碗内壁无纹饰，外壁绘青花云龙纹。圈足内施白釉。外底署青花楷体"正德年制"四字双行外围双圈款。

正德御窑瓷器所署年款既有楷体"大明正德年制"六字，也有"正德年制"四字，其中又以楷体"正德年制"四字款居多。对于明代御窑瓷器所署年款，前人有"永乐款少，宣德款多，成化款肥，弘治款秀，正德款恭，嘉靖款杂"的评价，符合事实。通过这件残碗可一窥正德御窑瓷器上所署年款字体端正工整之特点。（肖鹏）

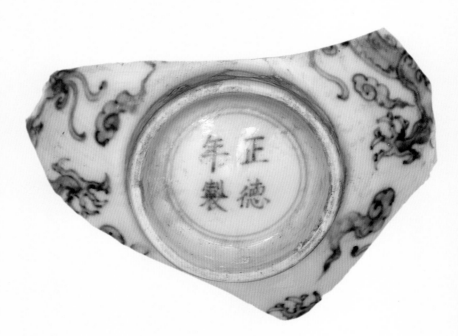

Blue and white bowl with design of dragon and cloud (Incomplete)
Zhengde Period, Ming Dynasty, Remaining length 11.9cm foot diameter 5.9cm, Unearthed at imperial kiln heritage of Jingdezhen in Jiangxi Province in 2004, collected by the Imperial Kiln Museum of Jingdezhen

青花云龙纹碗（残片）

明正德

残长 9.5 厘米　足径 5.1 厘米

2004 年江西省景德镇市御窑遗址出土，景德镇御窑博物馆藏

碗残缺不可复原，留有圈足。内施白釉，内壁釉下锥拱云龙纹，内底锥拱"壬"字形云纹。外壁腹部以上尽残，近底处可见残留的青花云龙纹。圈足内施白釉。外底署青花八思巴文四字双行外围双圈款，汉译为"至正年制"。（韦有明）

Blue and white bowl with design of dragon and cloud (Incomplete)

Zhengde Period, Ming Dynasty, Remaining length 9.5cm foot diameter 5.1cm, Unearthed at imperial kiln heritage of Jingdezhen in Jiangxi Province in 2004, collected by the Imperial Kiln Museum of Jingdezhen

青花龙穿缠枝莲纹碗

明正德

高 10.3 厘米　口径 23 厘米　足径 9.3 厘米

故宫博物院藏

碗撇口、深弧壁、圈足。胎体较薄。内、外青花装饰。内、外壁近口沿处均画青花双弦线，内底青花双圈内绘一龙穿缠枝莲纹。外壁绘二龙穿缠枝莲纹。圈足外墙绘如意头纹。足端无釉，露出白色胎体。圈足内施白釉。外底署青花八思巴文四字双行外围双圈款，汉译为"至正年制"。

此碗沿用明代前期龙穿缠枝莲纹碗的造型和纹饰，双钩纹饰线条流畅，填色细致，青花发色纯正，局部出现铁锈斑，体现出正德朝御用青花瓷器造型稳重、纹饰精美的风貌。（冀洛源）

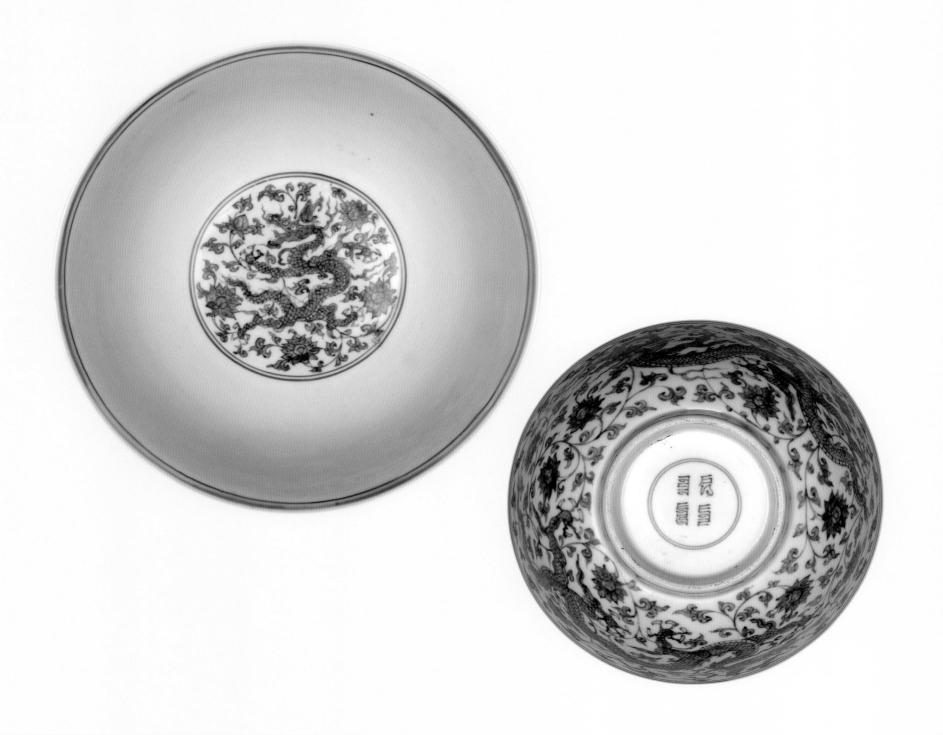

Blue and white bowl with design of dragon among entwined lotus

Zhengde Period, Ming Dynasty, Height 10.3cm　mouth diameter 23cm　foot diameter 9.3cm, Collected by the Palace Museum

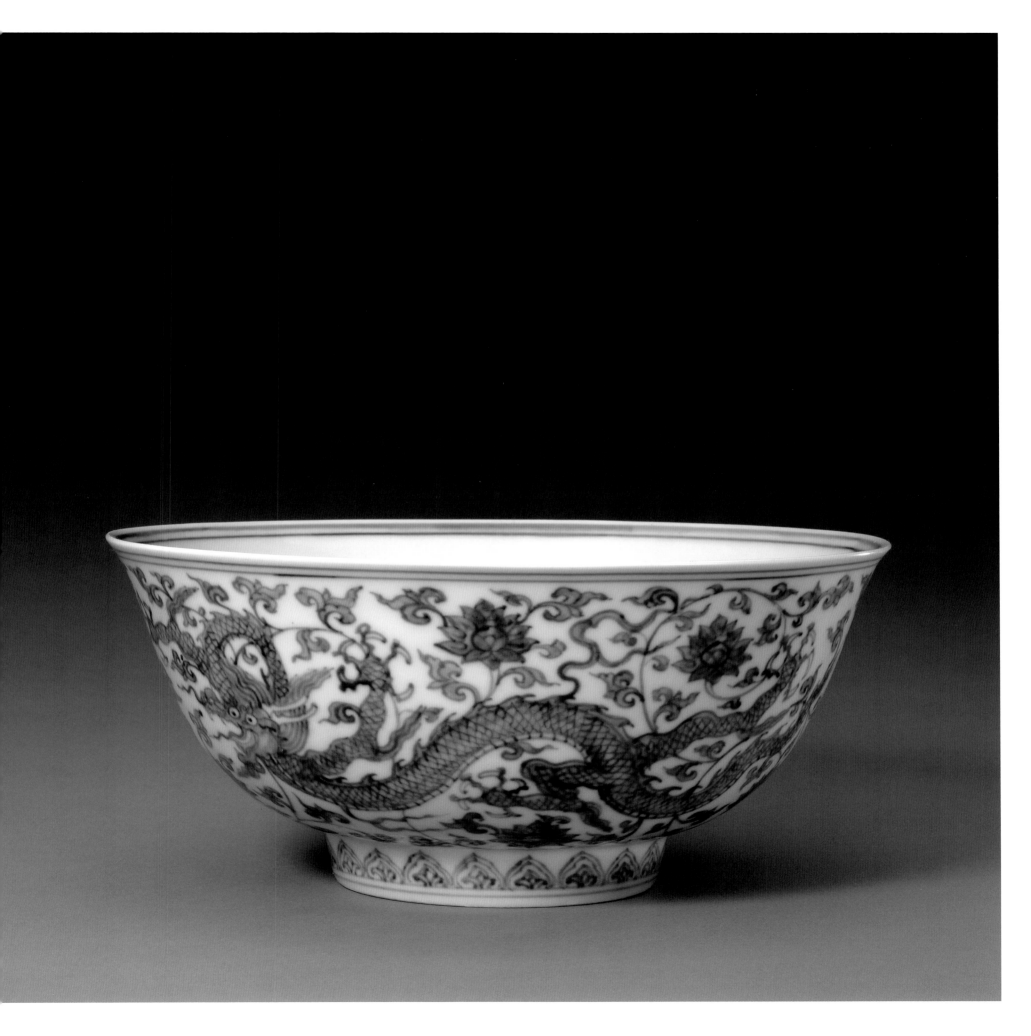

青花龙穿缠枝莲纹碗

明正德
高 9.8 厘米　口径 15.8 厘米　足径 9.3 厘米
故宫博物院藏

碗撇口、深弧壁、圈足。内、外青花装饰。内、外壁均绘龙穿缠枝莲纹，内底青花双圈内亦绘龙穿缠枝莲纹，圈足外墙绘如意头纹。圈足内施白釉。外底署青花楷体"正德年制"四字双行外围双圈款。

龙穿花亦称"花间龙"或"串花龙"，系指在龙纹之外配置各式花卉纹，明代正德朝御窑瓷器上较为盛行。（赵聪月）

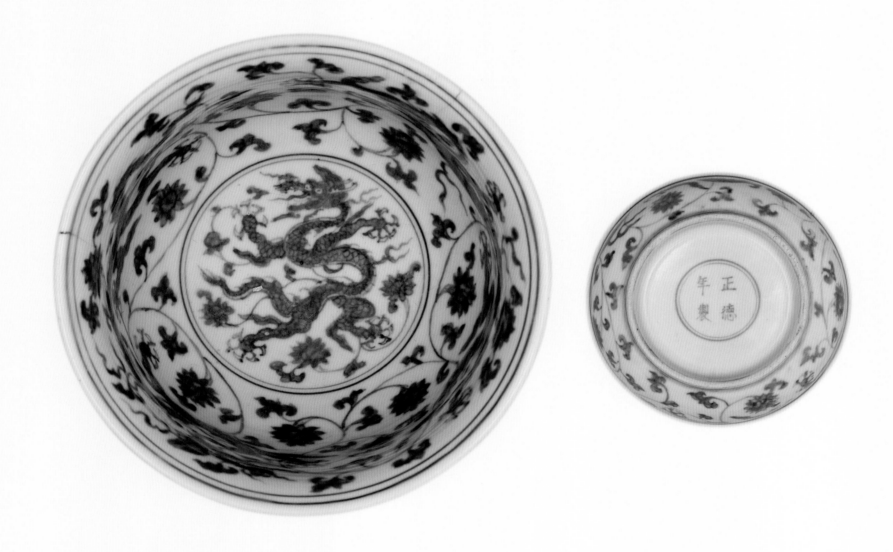

Blue and white bowl with design of dragon among entwined lotus
Zhengde Period, Ming Dynasty, Height 9.8cm mouth diameter 15.8cm foot diameter 9.3cm, Collected by the Palace Museum

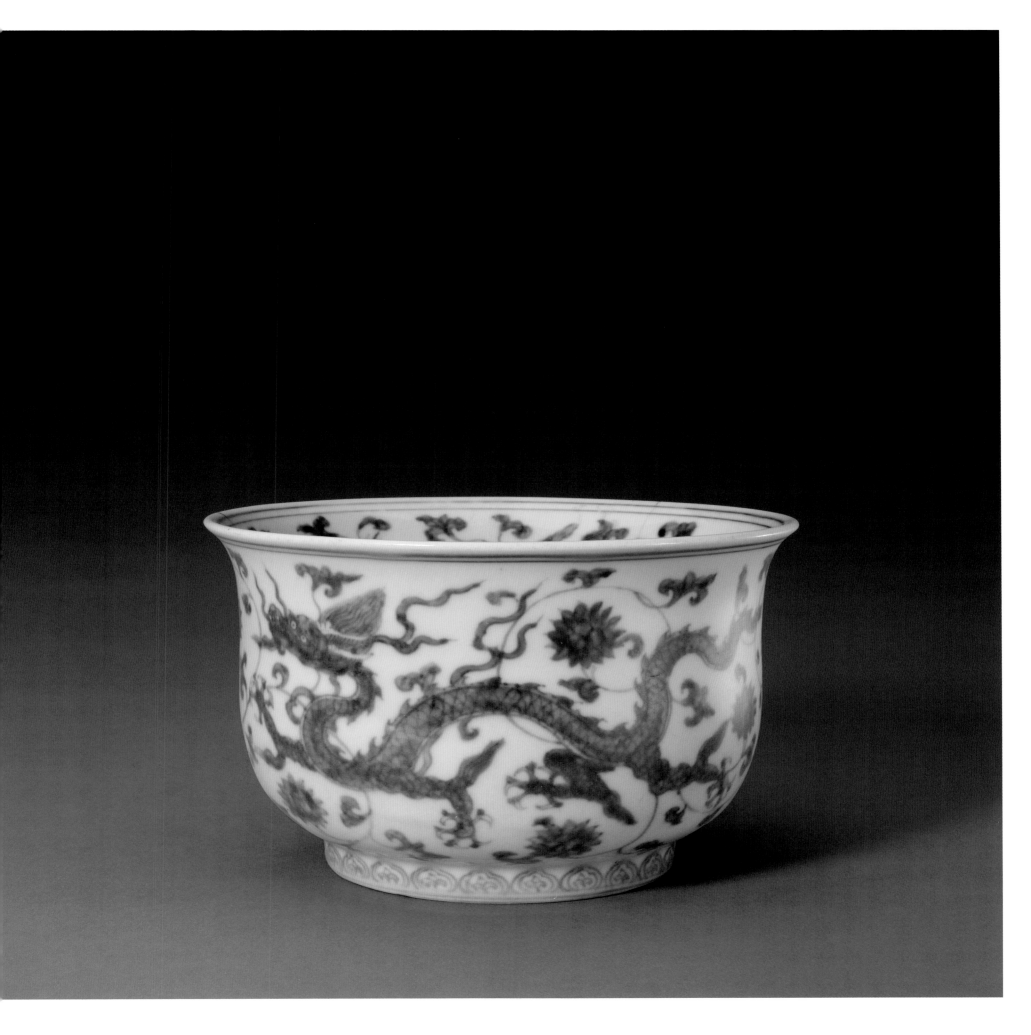

青花龙穿缠枝莲纹碗

明正德

高 7.2 厘米　口径 18.7 厘米　足径 7.6 厘米

故宫博物院藏

碗撇口、深弧壁、圈足。内、外青花装饰。内、外壁均绘二龙穿缠枝莲纹，内底青花双圈内绘一龙穿缠枝莲纹。圈足外墙绘如意头纹。圈足内施白釉。外底署青花楷体"正德年制"四字双行外围双圈款。（唐雪梅）

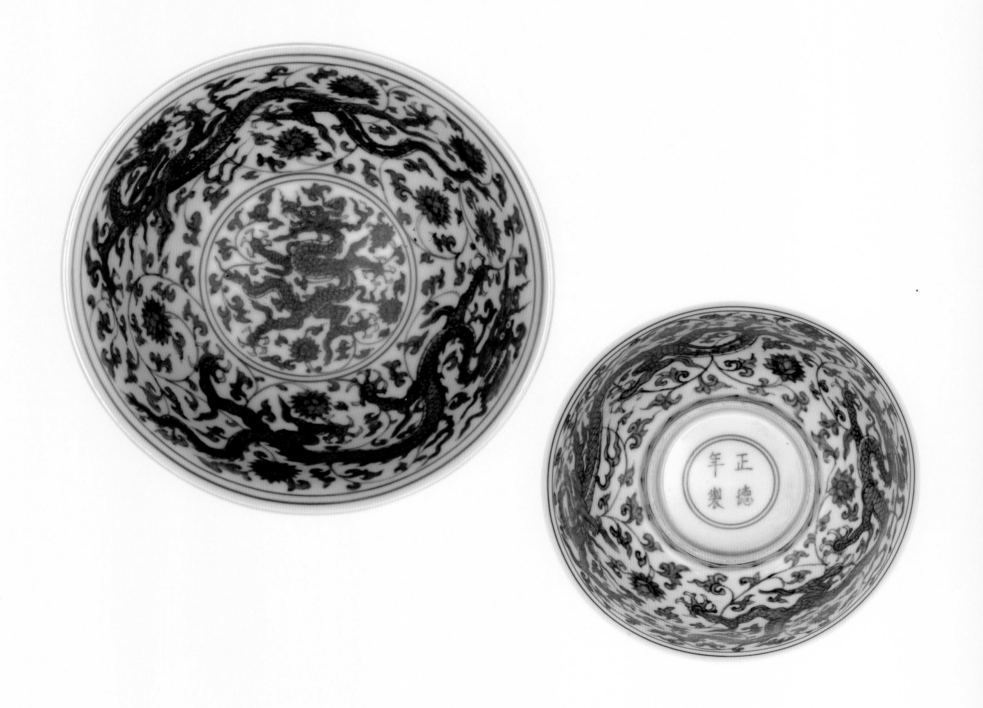

Blue and white bowl with design of dragon among entwined lotus
Zhengde Period, Ming Dynasty, Height 7.2cm　mouth diameter 18.7cm　foot diameter 7.6cm, Collected by the Palace Museum

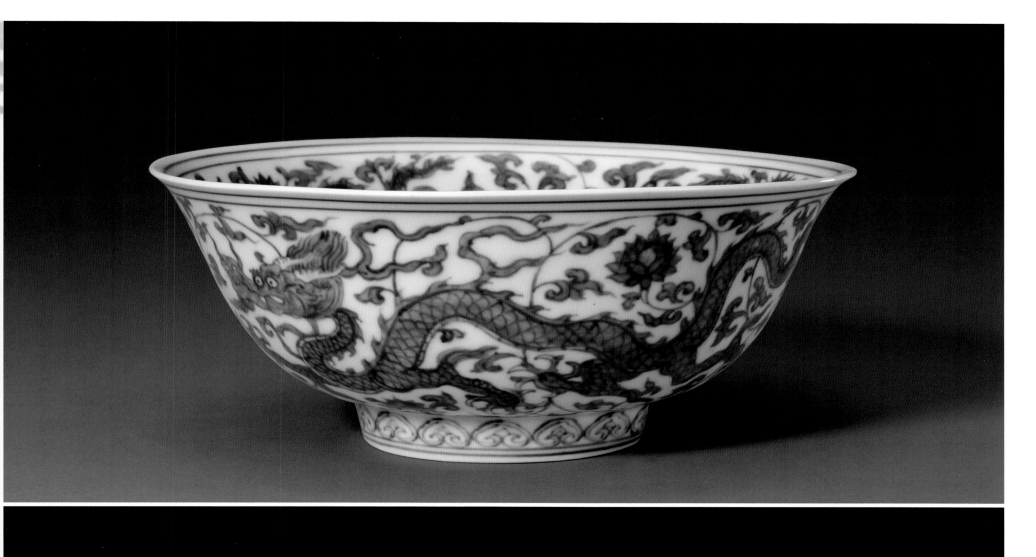
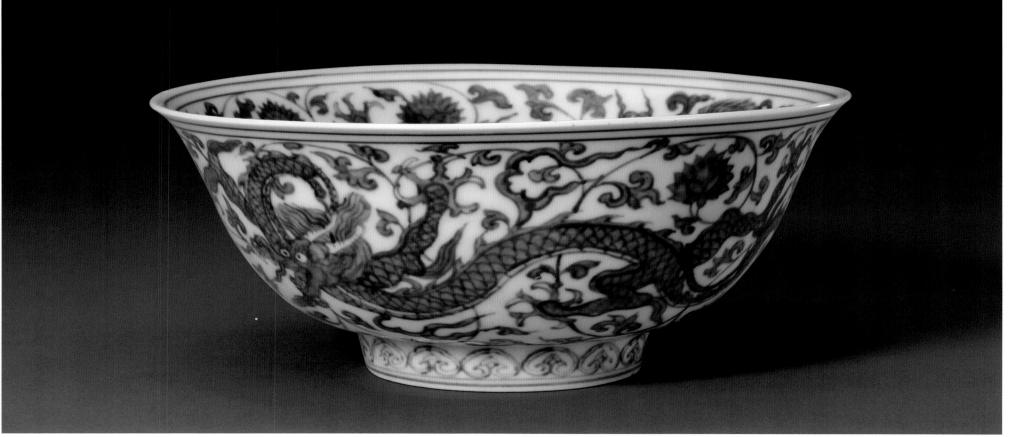

青花龙穿缠枝莲纹碗

明正德
高 9.1 厘米　口径 23.2 厘米　足径 9.3 厘米
故宫博物院藏

碗撇口、深弧壁、圈足。内、外青花装饰。内、外壁均绘二龙穿缠枝莲纹，内底青花双圈内绘一龙穿缠枝莲纹。圈足外墙绘如意头纹。圈足内施白釉。外底署青花楷体"正德年制"四字双行外围双圈款。（唐雪梅）

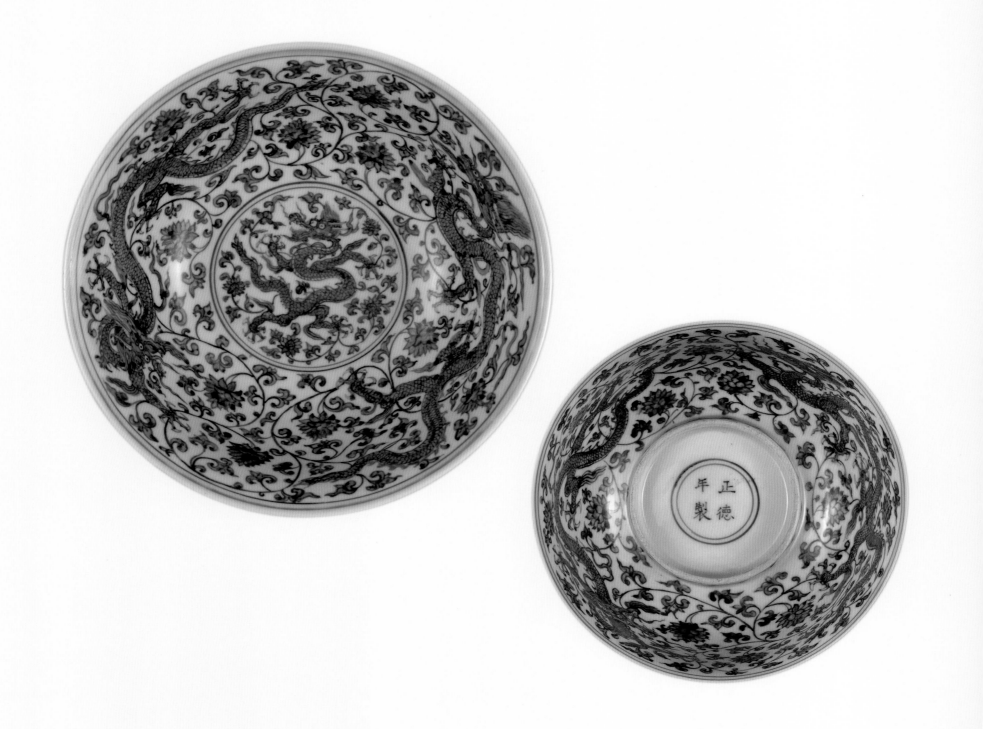

Blue and white bowl with design of dragon among entwined lotus
Zhengde Period, Ming Dynasty, Height 9.1cm mouth diameter 23.2cm foot diameter 9.3cm, Collected by the Palace Museum

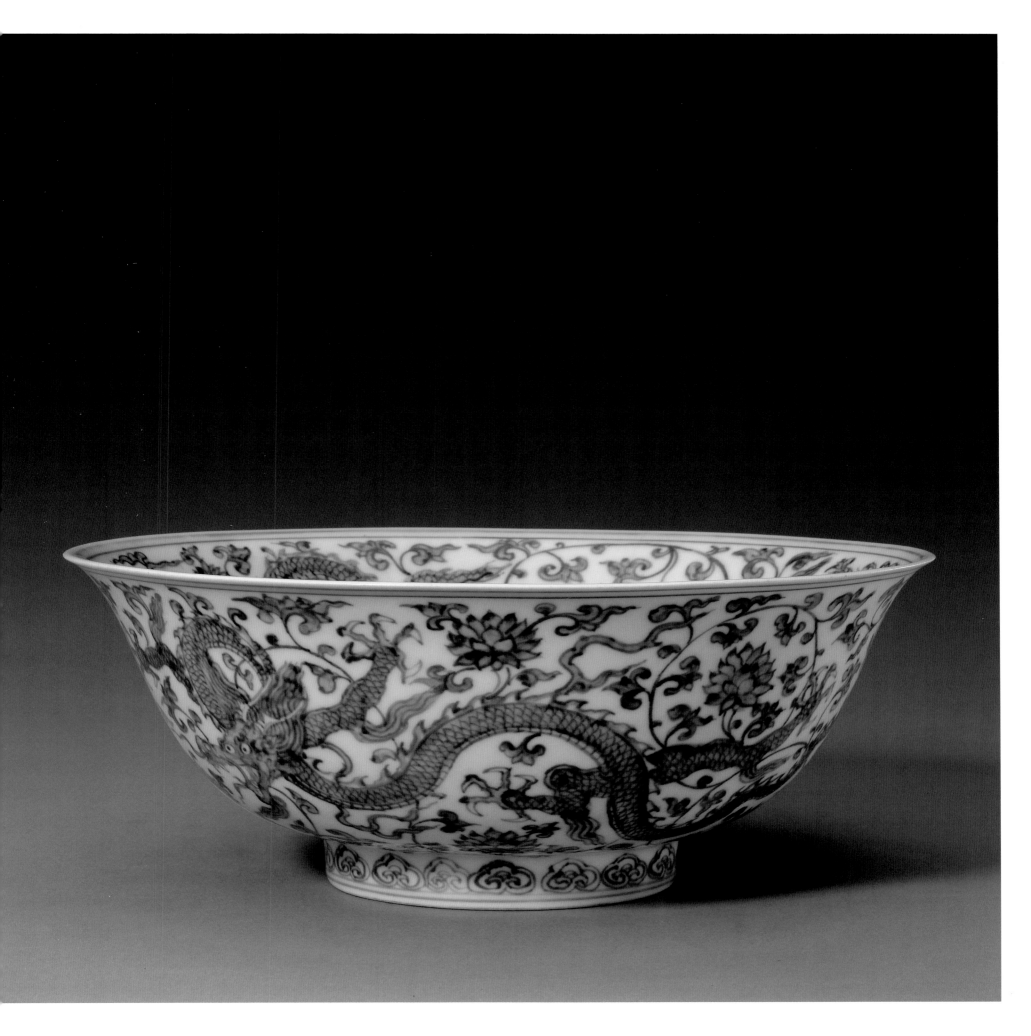

青花龙穿缠枝莲纹碗

明正德

高 5.4 厘米　口径 10.7 厘米　足径 4 厘米

1987 年江西省景德镇市御窑遗址出土，景德镇御窑博物馆藏

碗撇口、深弧壁、圈足。内、外壁均绘二龙穿缠枝莲纹，内底青花双圈内绘一龙穿缠枝莲纹。圈足外墙绘如意头纹。圈足内施白釉。外底署青花楷体"正德年制"四字双行外围双圈款。

此碗造型端庄，釉面莹亮，釉色白中闪青，青花呈色蓝中泛灰。圈足内所施白釉，肥腴闪青，堪称正德御窑青花瓷器的最主要特征之一，这种现象在弘治晚期已开始形成。（方婷婷）

Blue and white bowl with design of dragon among entwined lotus
Zhengde Period, Ming Dynasty, Height 5.4cm　mouth diameter 10.7cm　foot diameter 4cm, Unearthed at imperial kiln heritage of Jingdezhen in Jiangxi Province in 1987, collected by the Imperial Kiln Museum of Jingdezhen

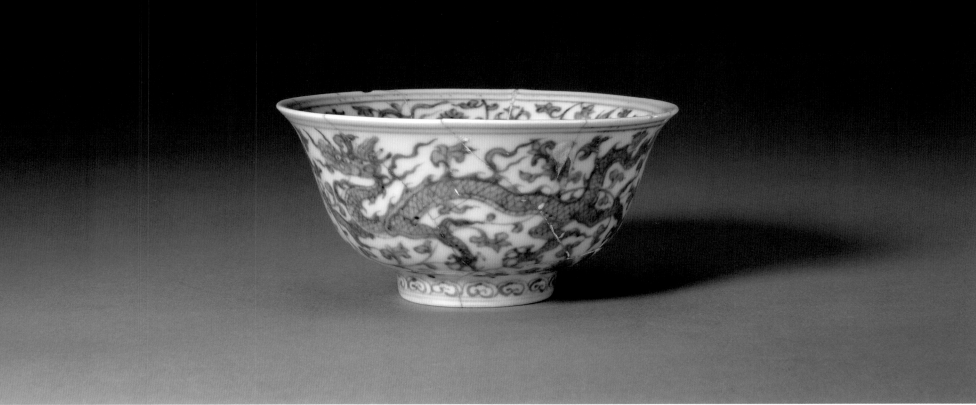

青花婴戏图碗

明正德

高 13 厘米　口径 22.1 厘米　足径 7.5 厘米

故宫博物院藏

碗敞口、深弧壁、瘦底、圈足。内壁近口沿处画青花弦线两道。外壁绘青花庭院婴戏图，儿童有的逮蝴蝶、有的浴佛、有的以荷叶竹马扮成官人模样，空间衬以山石、松竹、柳树、围栏等，场面显得非常热闹。（韩倩）

Blue and white bowl with design of children at play
Zhengde Period, Ming Dynasty, Height 13cm　mouth diameter 22.1cm　foot diameter 7.5cm, Collected by the Palace Museum

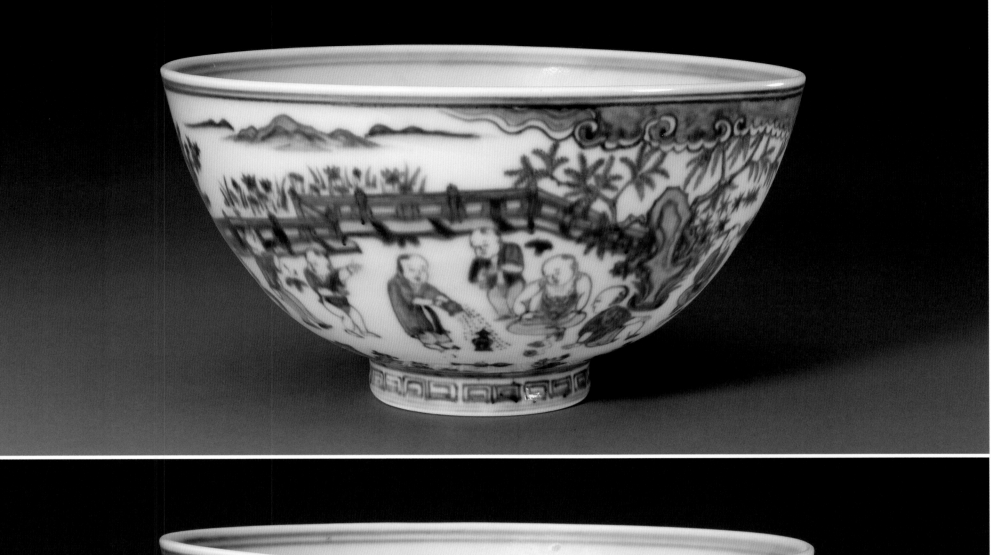

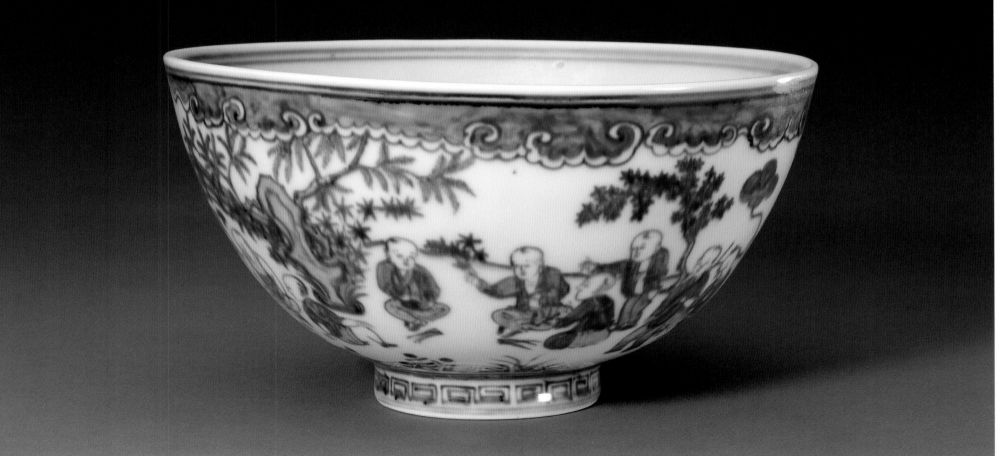

青花婴戏图碗

明正德

高 7.1 厘米　口径 14.9 厘米　足径 5.2 厘米

故宫博物院藏

碗撇口、深弧壁、圈足。内外青花装饰。内底青花双圈内绘婴戏图，内壁近口沿处绘几何纹边饰。外壁绘青花婴戏图。圈足内施白釉。无款识。（赵小春）

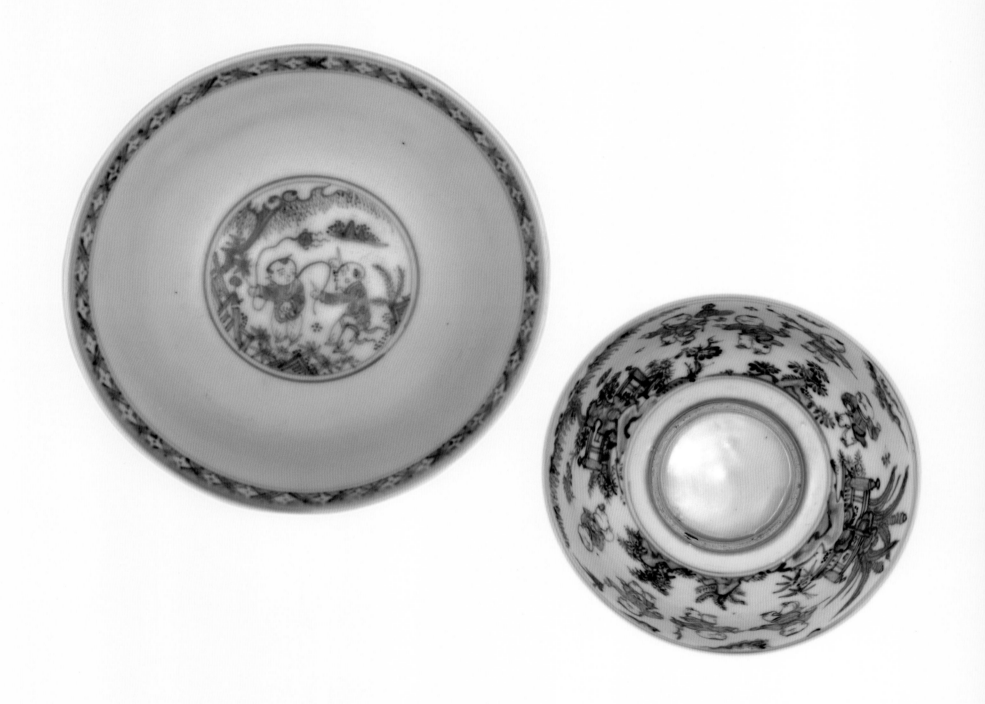

Blue and white bowl with design of children at play
Zhengde Period, Ming Dynasty, Height 7.1cm　mouth diameter 14.9cm　foot diameter 5.2cm, Collected by the Palace Museum

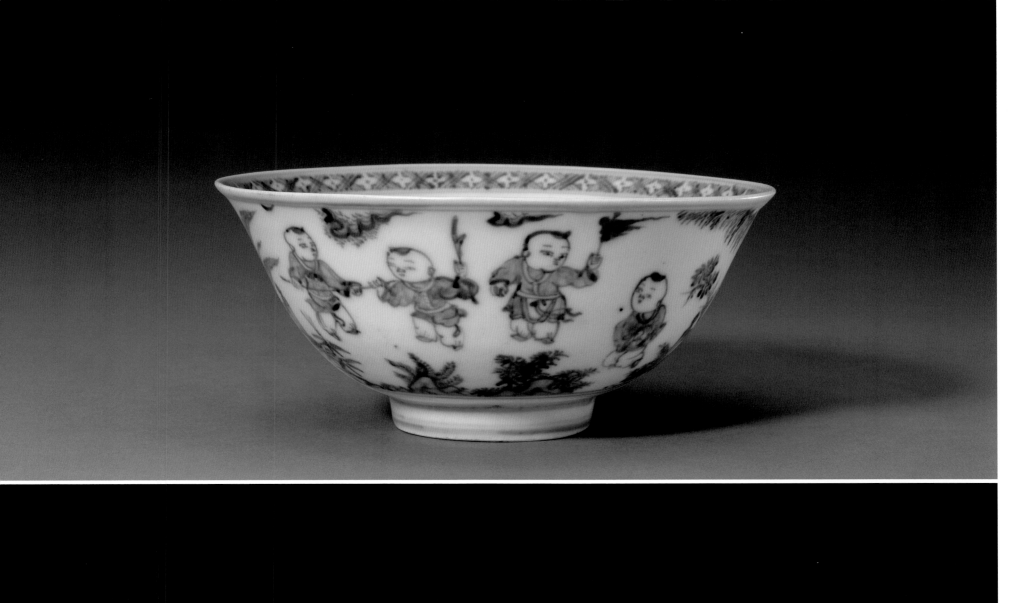
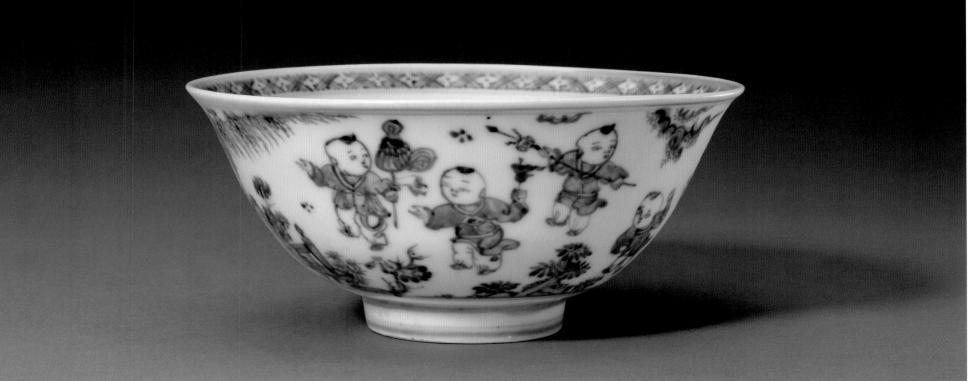

201 | **青花缠枝茶花纹碗**
明正德
高 12.5 厘米　口径 26.1 厘米　足径 14.8 厘米
故宫博物院藏

碗直口、深弧壁、圈足。内、外青花装饰。内底青花双圈内绘折枝茶花纹。外壁近口沿处绘如意头纹，腹部绘缠枝茶花纹，近足处绘变形莲瓣纹。圈足内施白釉。外底署青花楷体"正德年制"四字双行外围双圈款。（唐雪梅）

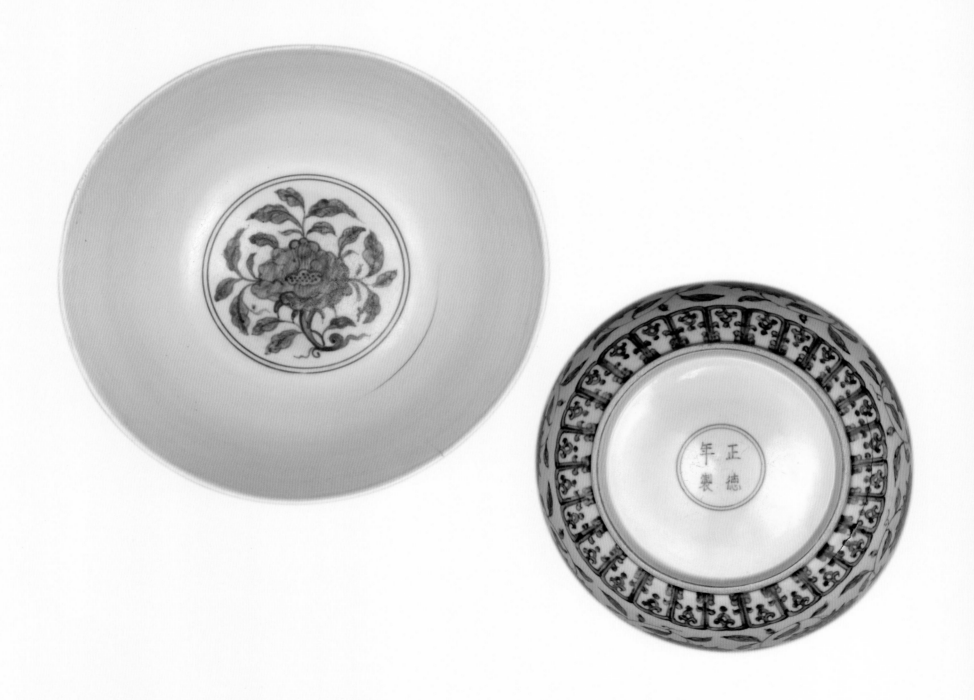

　Blue and white bowl with camellia design
Zhengde Period, Ming Dynasty, Height 12.5cm　mouth diameter 26.1cm　foot diameter 14.8cm, Collected by the Palace Museum

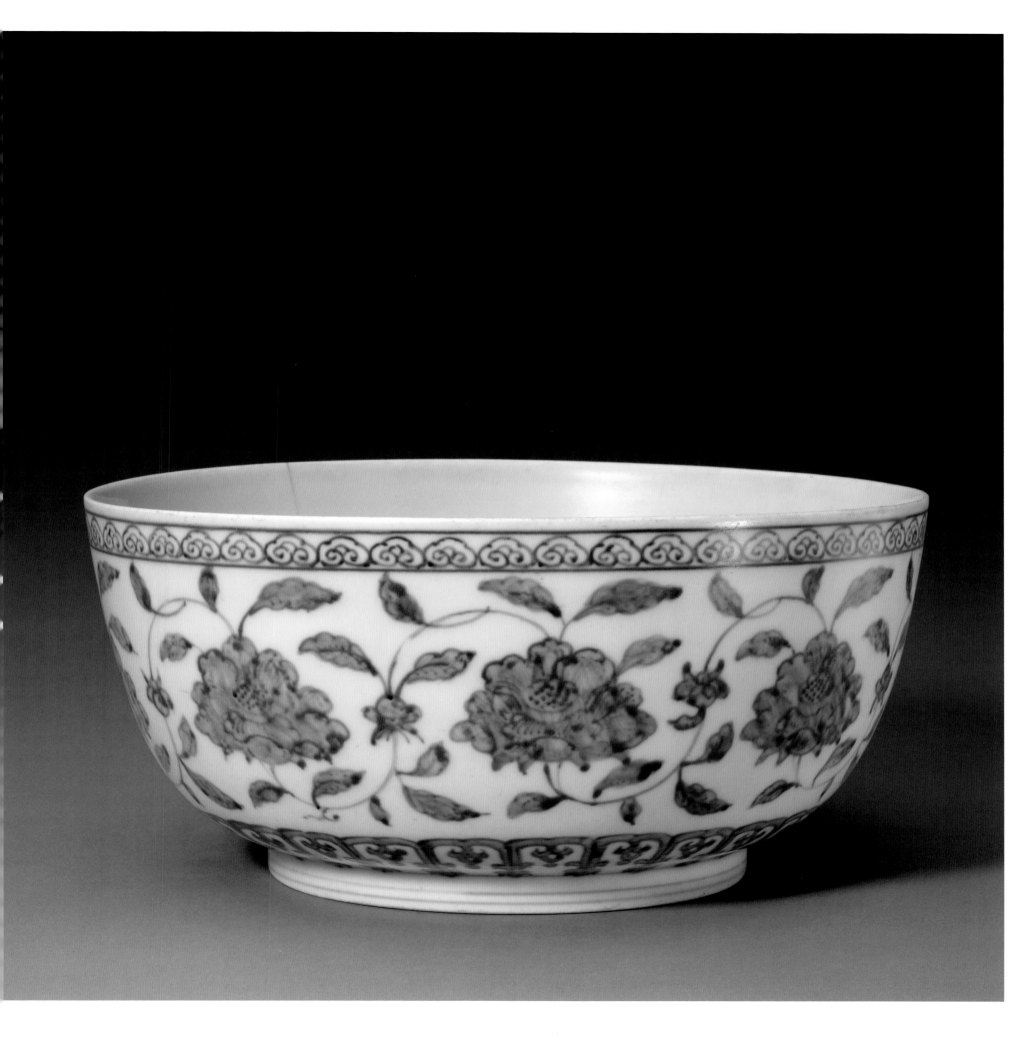

青花缠枝花纹碗

明正德

高 7.5 厘米　口径 15.8 厘米　足径 5 厘米

故宫博物院藏

碗敞口、深弧壁、瘦底、圈足。内、外青花装饰。内底画青花双圈，外壁近口沿处绘回纹边饰，腹部绘缠枝花纹，近足处绘变形如意头纹。圈足内施白釉。外底署青花楷体"正德年制"四字双行外围双圈款。（唐雪梅）

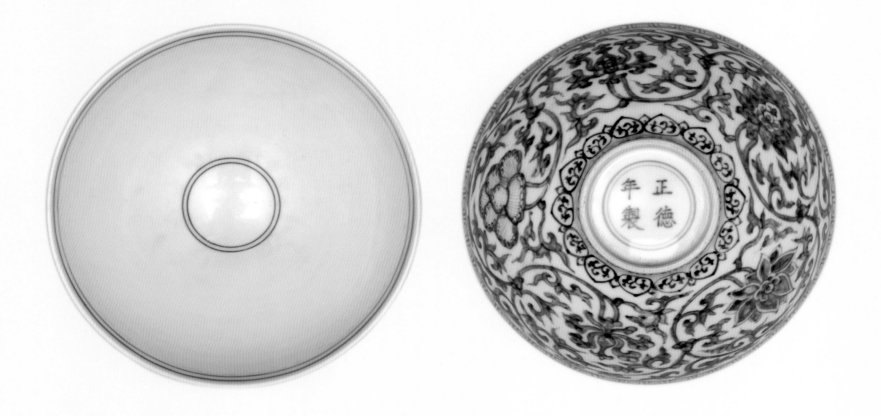

Blue and white bowl with design of entwined flowers
Zhengde Period, Ming Dynasty, Height 7.5cm　mouth diameter 15.8cm　foot diameter 5cm, Collected by the Palace Museum

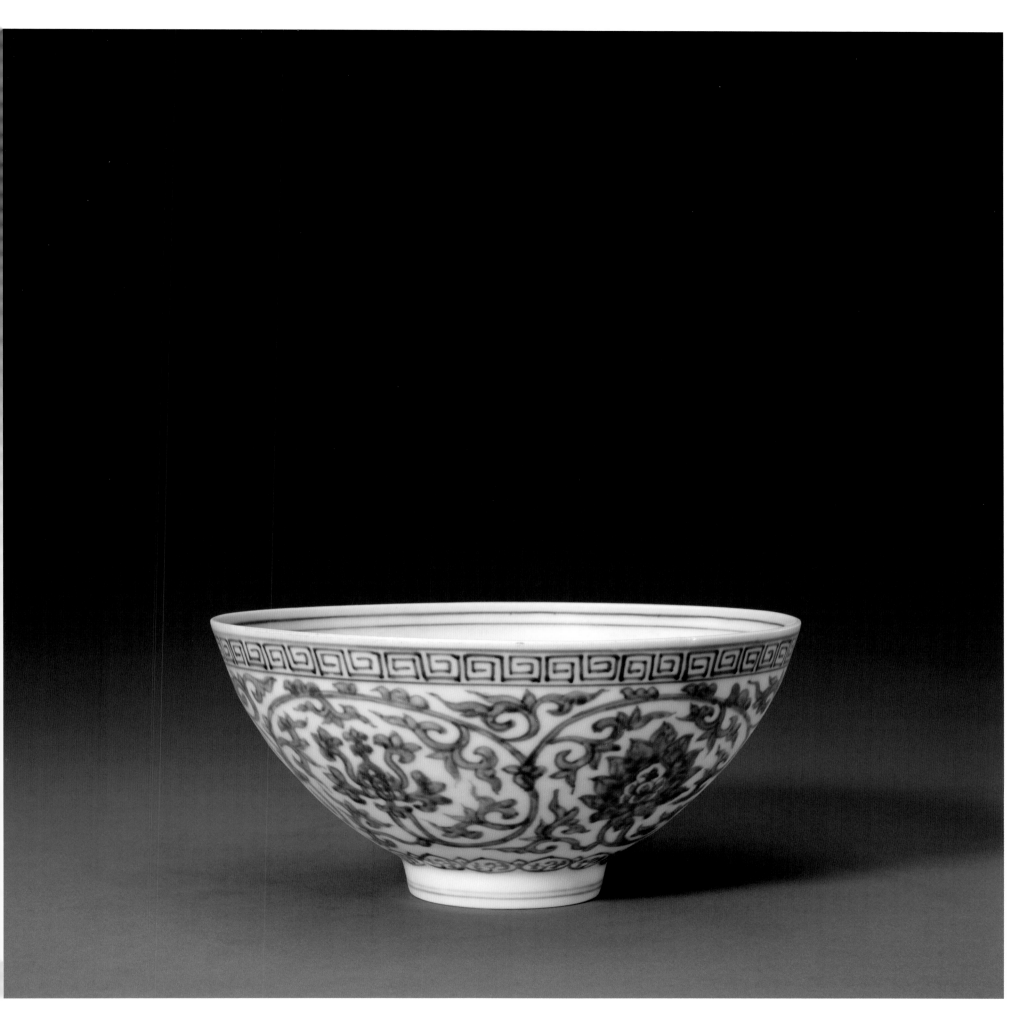

203 | 青花缠枝莲纹碗

明正德

高 7.9 厘米　口径 17.5 厘米　足径 7.6 厘米

1987 年江西省景德镇市御窑遗址出土，景德镇御窑博物馆藏

碗撇口、深弧壁、圈足。内、外青花装饰。内底青花双圈内绘折枝莲纹。外壁近口沿处画两道弦线，腹部绘缠枝莲纹，圈足外墙绘海水纹。圈足内施白釉。外底署青花楷体"正德年制"四字双行外围双圈款。（李佳）

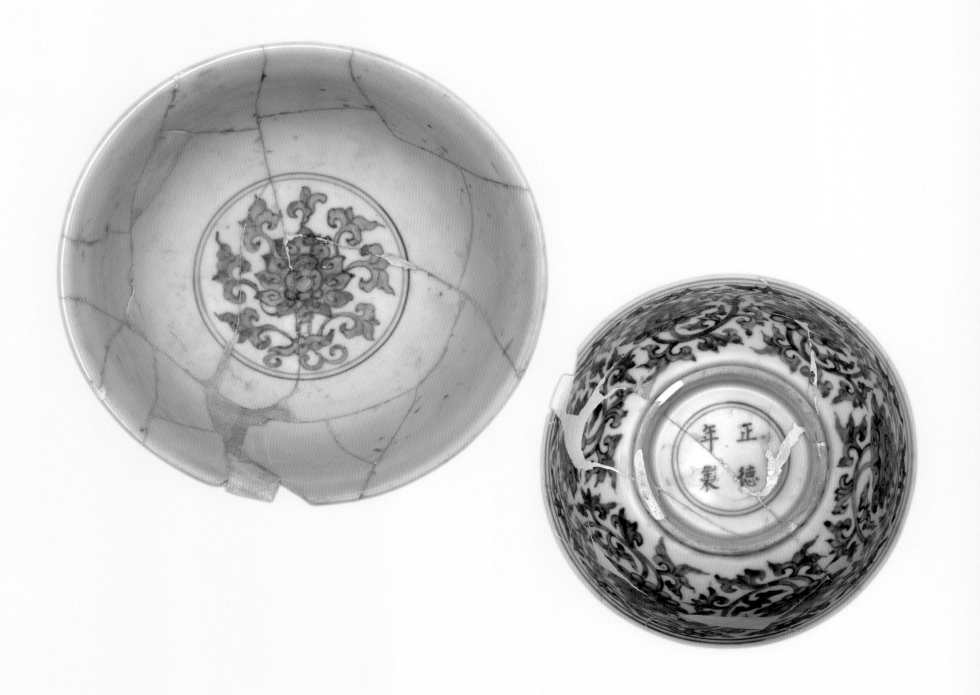

Blue and white bowl with design of entwined lotus
Zhengde Period, Ming Dynasty, Height 7.9cm mouth diameter 17.5cm foot diameter 7.6cm, Unearthed at imperial kiln heritage of Jingdezhen in Jiangxi Province in 1987, collected by the Imperial Kiln Museum of Jingdezhen

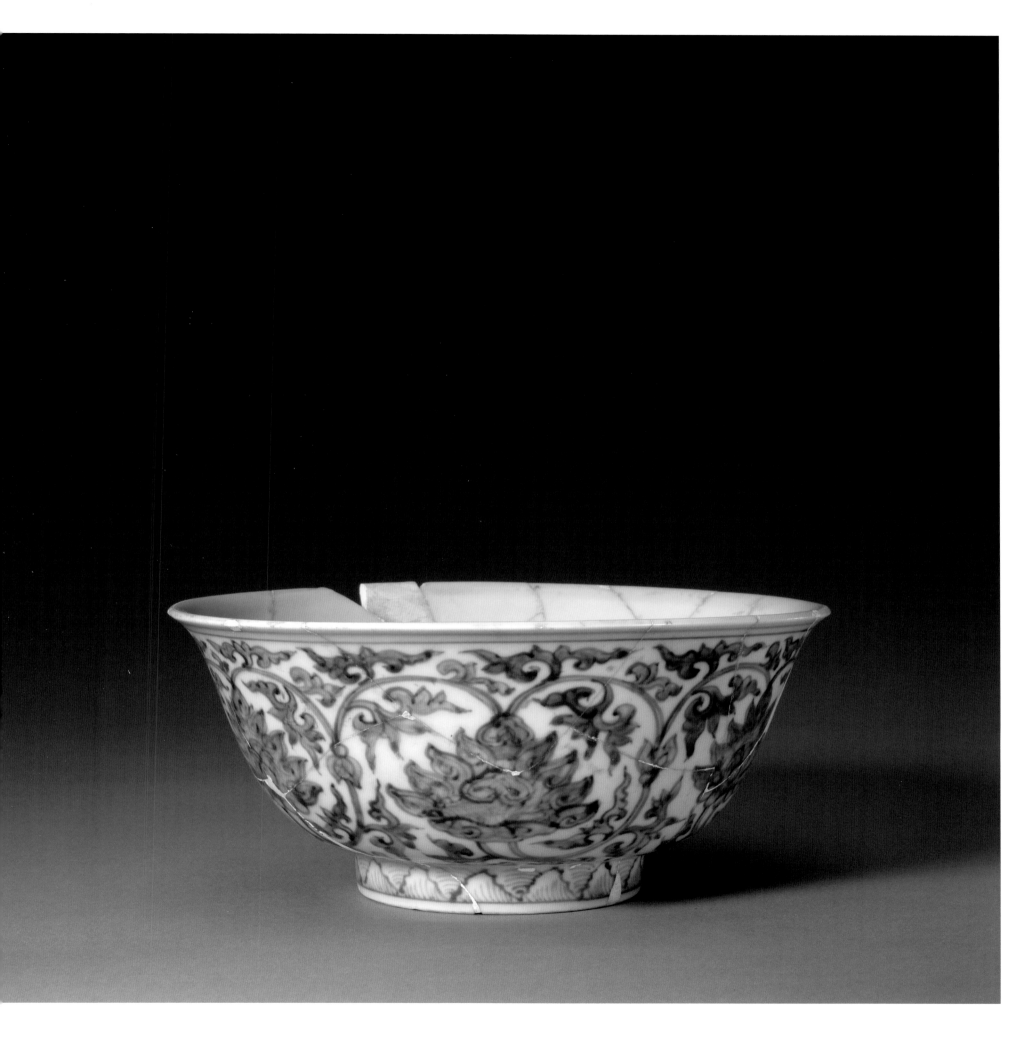

青花缠枝灵芝纹碗

明正德

高 6.3 厘米　口径 15.6 厘米　足径 5.9 厘米

2000 年江西省景德镇市御窑遗址出土，景德镇御窑博物馆藏

碗撇口、深弧壁、圈足。外壁青花装饰。因器底缺失，仅见外底残留的青花双圈。碗内无纹饰。外壁近口沿处画青花弦线两道，腹部绘缠枝灵芝纹。

　　由其他正德期御窑青花碗分析，此碗外底青花双圈内应署有青花"正德年制"四字双行款，惜已残缺。（万淑芳）

Blue and white bowl with design of entwined *Lingzhi*
Zhengde Period, Ming Dynasty, Height 6.3cm　mouth diameter 15.6cm　foot diameter 5.9cm, Unearthed at imperial kiln heritage of Jingdezhen in Jiangxi Province in 2000, collected by the Imperial Kiln Museum of Jingdezhen

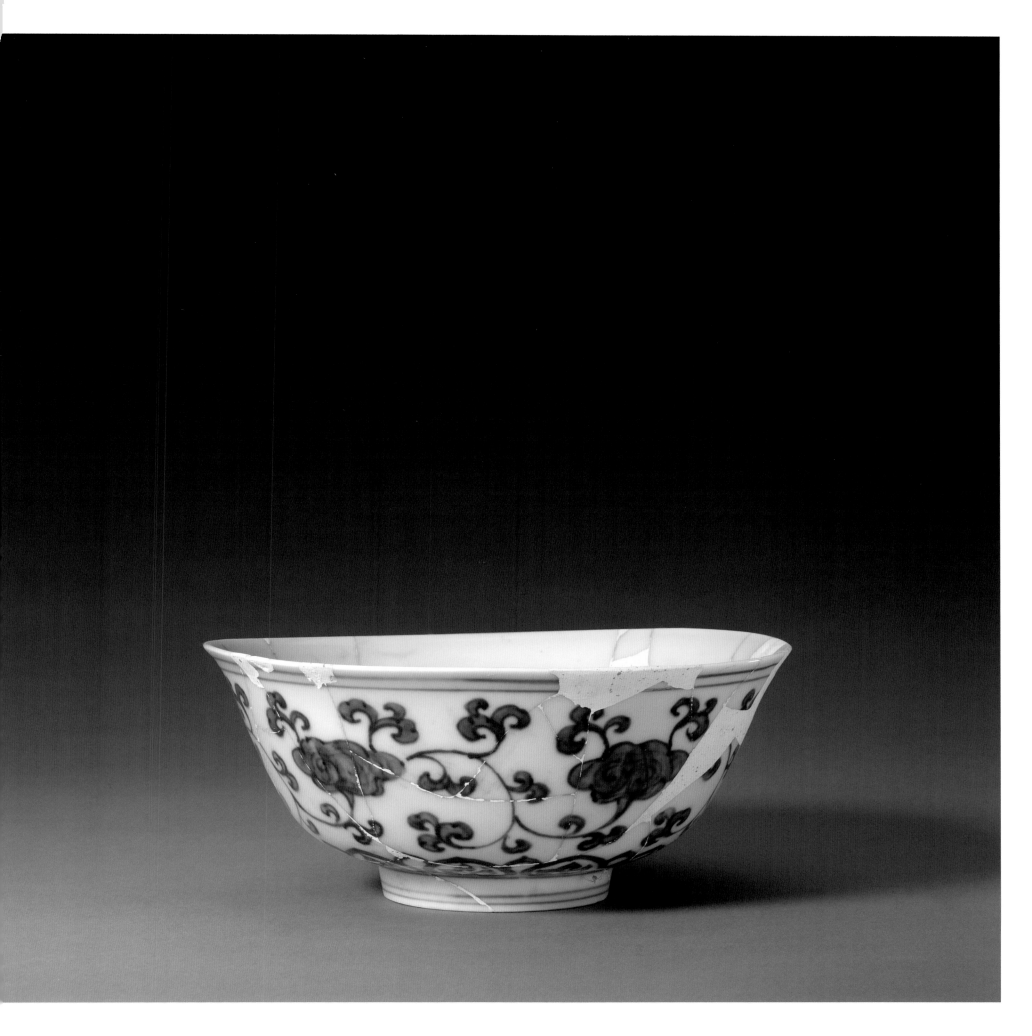

205 青花荷莲纹碗

明正德

高 8.6 厘米　口径 20.7 厘米　足径 7.6 厘米

1987 年江西省景德镇市御窑遗址出土，景德镇御窑博物馆藏

碗撇口、深弧壁、圈足。内壁近口沿处画两道弦线。外壁近口沿处绘卷草纹边饰，腹部绘八组荷莲纹，近足处绘勾连花草纹。圈足内施白釉。外底署青花楷体"正德年制"四字双行外围双圈款。（刘龙）

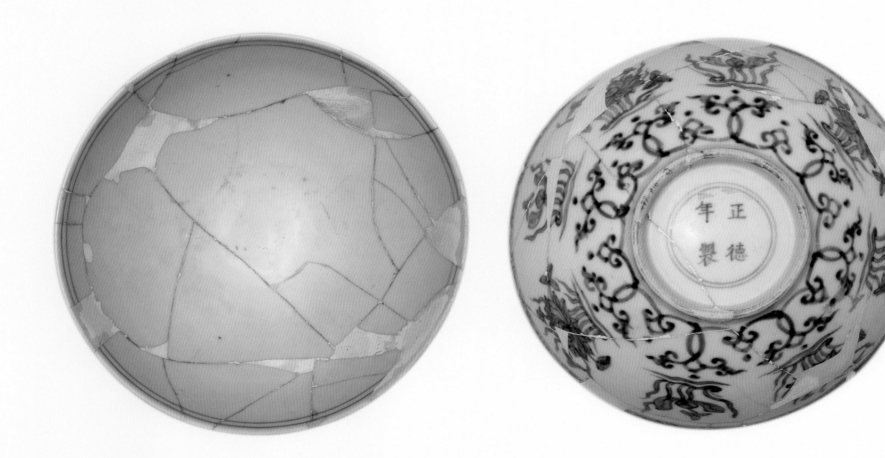

Blue and white bowl with lotus design
Zhengde Period, Ming Dynasty, Height 8.6cm mouth diameter 20.7cm foot diameter 7.6cm, Unearthed at imperial kiln heritage of Jingdezhen in Jiangxi Province in 1987, collected by the Imperial Kiln Museum of Jingdezhen

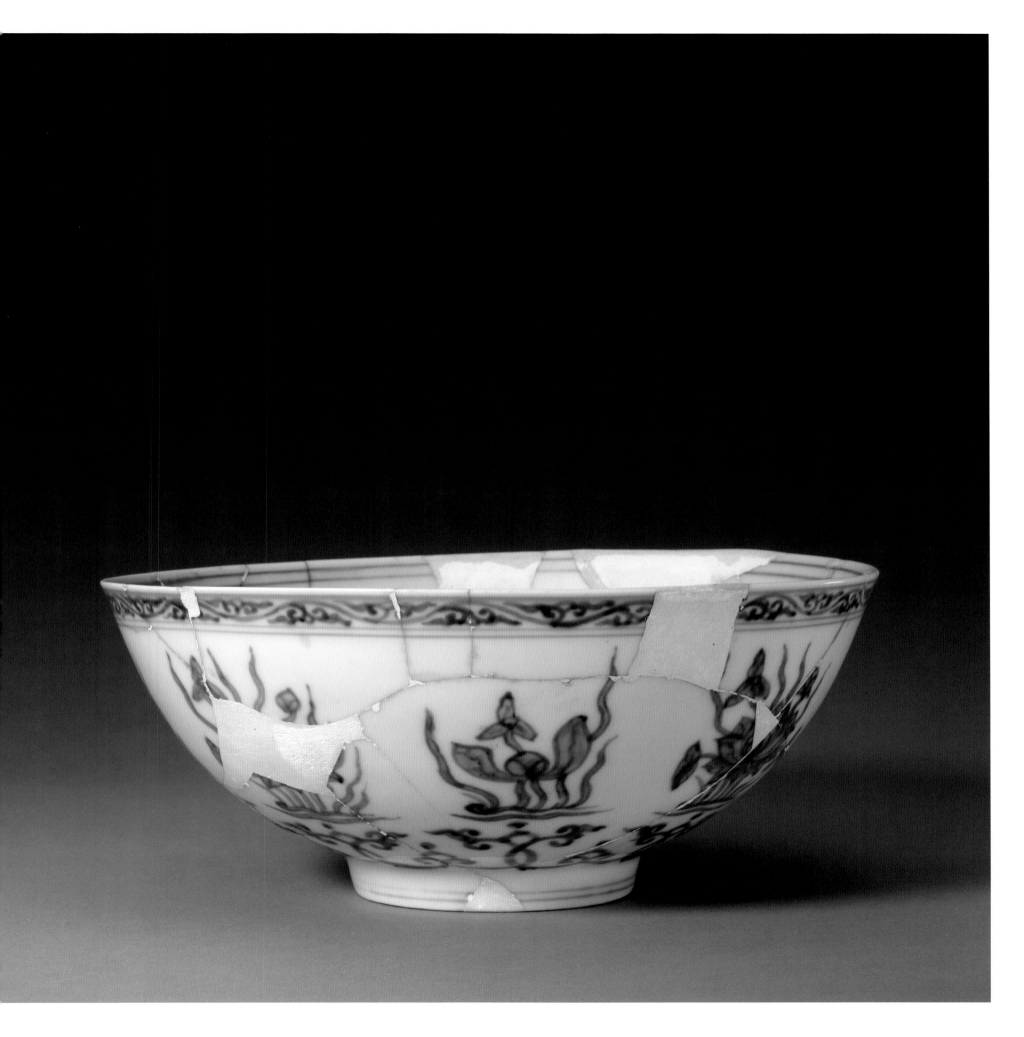

青花团花纹碗

明正德

高 8.6 厘米　口径 19.7 厘米　足径 7.7 厘米

故宫博物院藏

碗撇口、深弧壁、圈足。内、外青花装饰。内底青花双圈内绘团花纹，内、外近口沿处绘花草纹边饰，外壁腹部绘团花纹，近足处绘变形莲瓣纹。圈足内施白釉。外底署青花楷体"大明正德年制"六字双行外围双圈款。（赵小春）

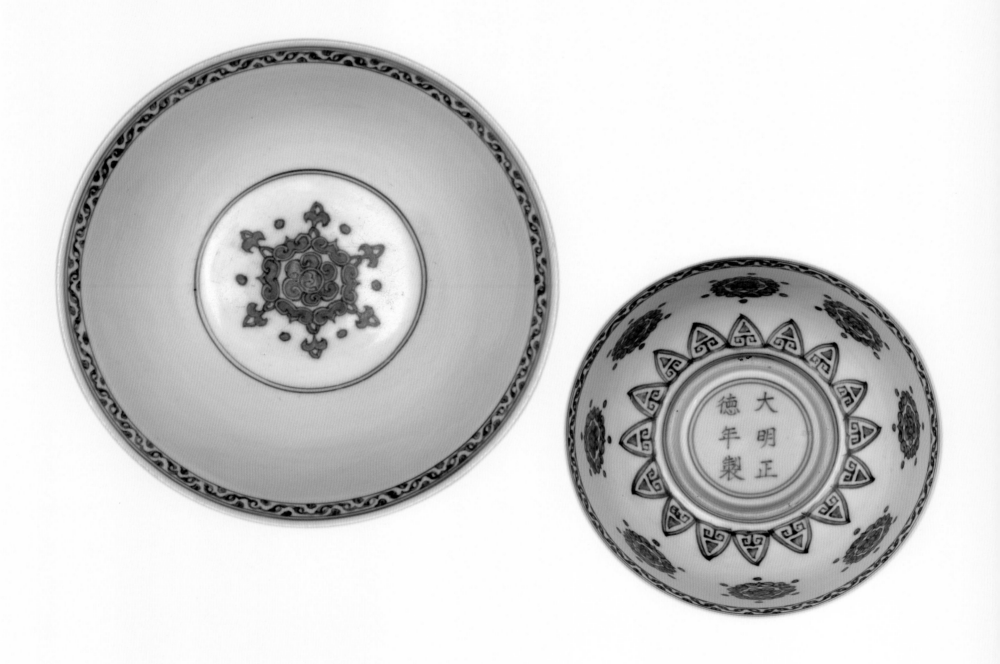

Blue and white bowl with design of medallion of flowers

Zhengde Period, Ming Dynasty, Height 8.6cm　mouth diameter 19.7cm　foot diameter 7.7cm, Collected by the Palace Museum

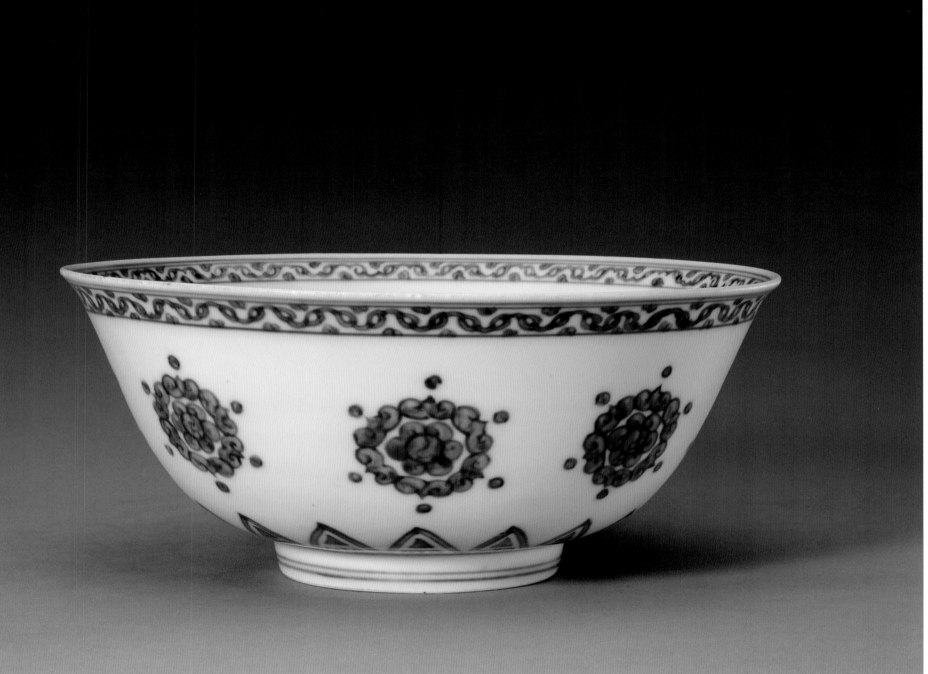

青花团折枝莲纹碗

明正德

高 10.6 厘米　口径 21.2 厘米　足径 9 厘米

故宫博物院藏

碗撇口、深弧壁、圈足。内、外青花装饰。内底青花双圈内绘团状折枝莲纹。外壁近口沿处绘方格纹边饰，腹部绘平均分布的四朵团折枝莲纹。圈足内施白釉。外底署青花楷体"正德年制"四字双行外围双圈款。（唐雪梅）

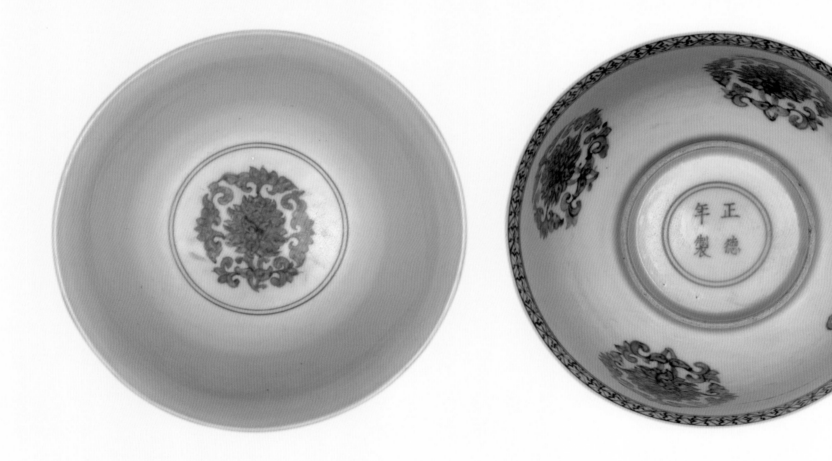

Blue and white bowl with design of medallion of branched lotus
Zhengde Period, Ming Dynasty, Height 10.6cm mouth diameter 21.2cm foot diameter 9cm, Collected by the Palace Museum

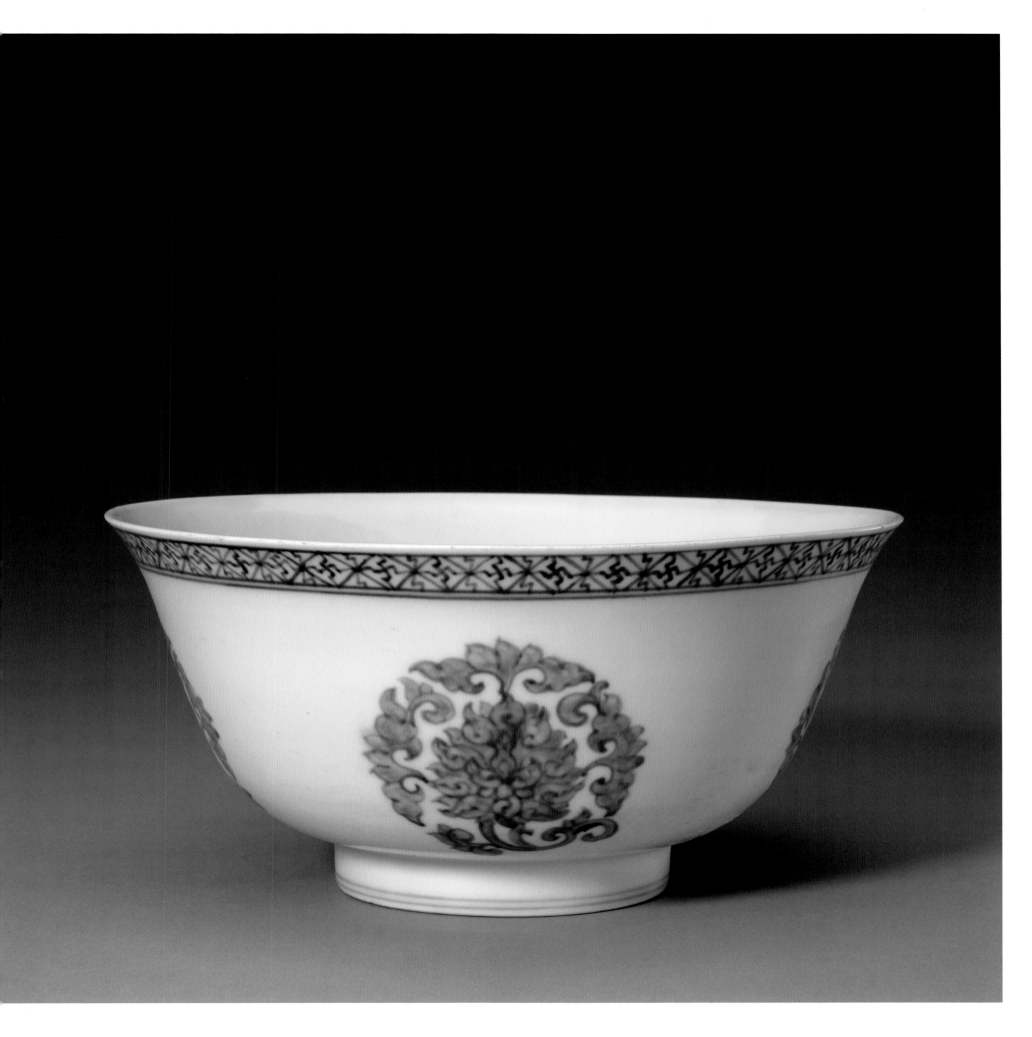

青花缠枝莲托阿拉伯文碗

明正德

高 9.5 厘米　口径 13.9 厘米　足径 7.6 厘米

故宫博物院藏

　　碗撇口、深弧壁、圈足。内施白釉无纹饰。外壁青花装饰。近口沿处绘花草纹边饰，腹部绘缠枝莲托阿拉伯文，近足处绘变形莲瓣纹。圈足内施白釉。外底署青花楷体"大明正德年制"六字双行外围双圈款。

　　以阿拉伯文作为瓷器装饰以明代正德朝御窑瓷器上最为多见，除缠枝莲托阿拉伯文外，另见有在圆形或菱形开光内书写阿拉伯文者，文字内容多为《古兰经》里的语录。（高晓然）

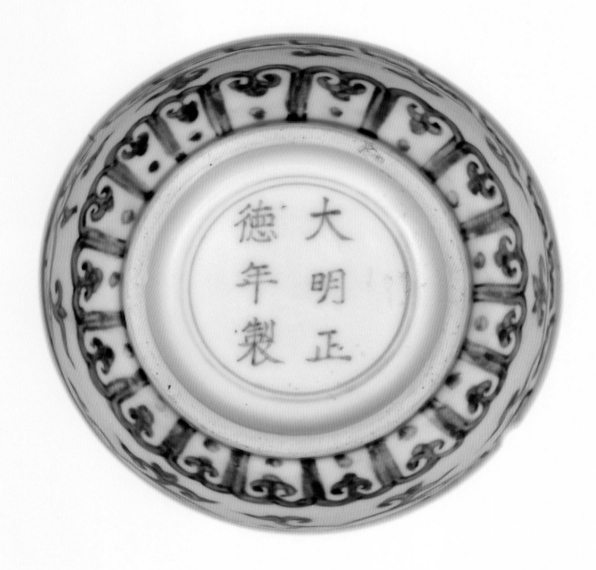

Blue and white bowl with design of entwined lotus and Arabic characters
Zhengde Period, Ming Dynasty, Height 9.5cm　mouth diameter 13.9cm　foot diameter 7.6cm, Collected by the Palace Museum

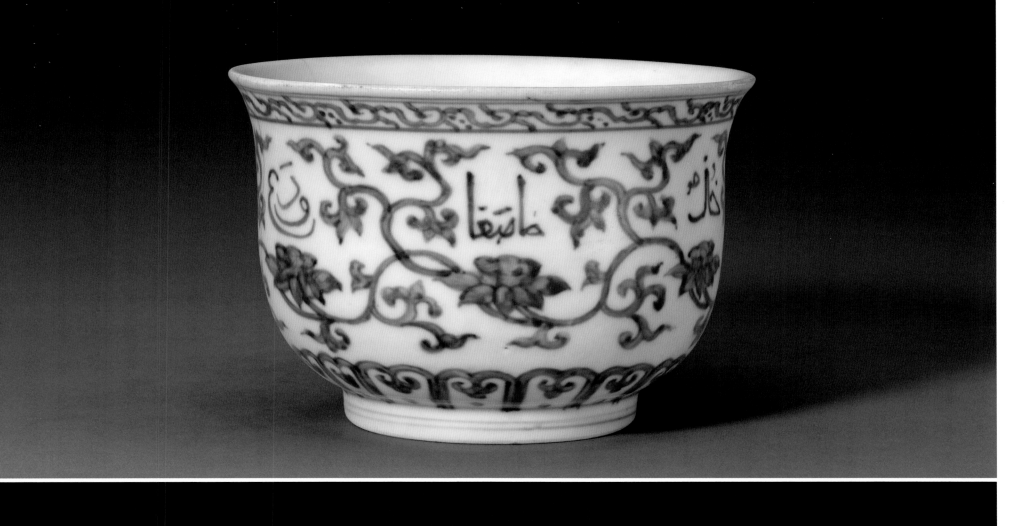

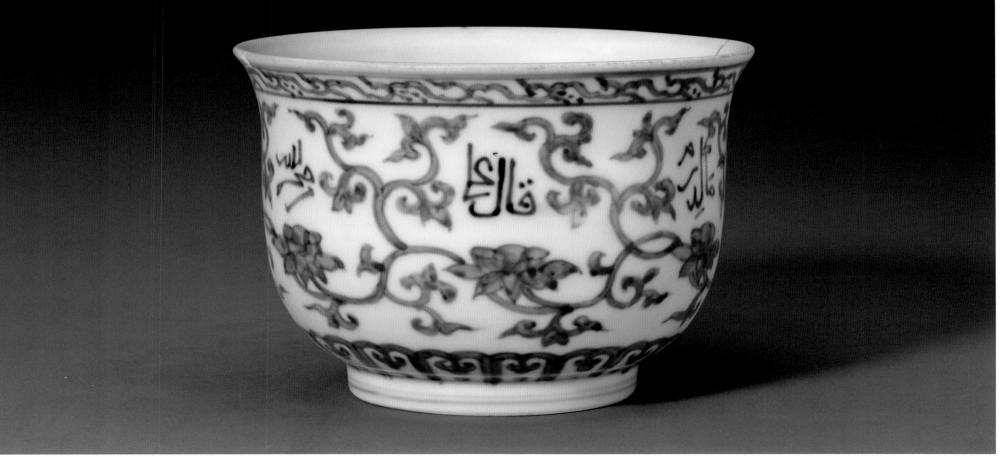

209 | 青花阿拉伯文碗

明正德

高 12.3 厘米　口径 28.1 厘米　足径 11 厘米

故宫博物院藏

碗撇口、深弧壁、圈足。内、外青花装饰。内底青花方形开光内书写阿拉伯文，意为"感谢真主的恩惠"。外壁青花方形开光内书写阿拉伯文，开光外衬以花卉纹，阿拉伯文字内容为《古兰经》箴言，意为"接近亲属，传播和平，借给他实物"。外底署青花楷体"大明正德年制"六字双行外围双圈款。

明代早期，阿拉伯和波斯商人垄断了东、西方之间的贸易，为了适应输出地的需求，中国输往中东和西亚地区瓷器的纹饰和造型融入了伊斯兰文化元素，器物上书写阿拉伯文字即是一种直接表现。文字内容主要反映《古兰经》教义、赞颂真主或说明瓷器的用途。

据史料记载，塞力姆一世（Selim I，1512～1520 年）当政期间，明代正德皇帝曾委托穆斯林商贾赛义德·阿里·艾克勒（Sayyid Ali Ekber）带去两件书写有阿拉伯文的瓷碗作为礼物，送给苏丹陛下。

此碗上的阿拉伯文书写流畅、自如，作为装饰纹样，体现出中国传统制瓷工艺与外来文化的有机结合。（郑宏）

Blue and white bowl with Arabic characters
Zhengde Period, Ming Dynasty, Height 12.3cm　mouth diameter 28.1cm　foot diameter 11cm, Collected by the Palace Museum

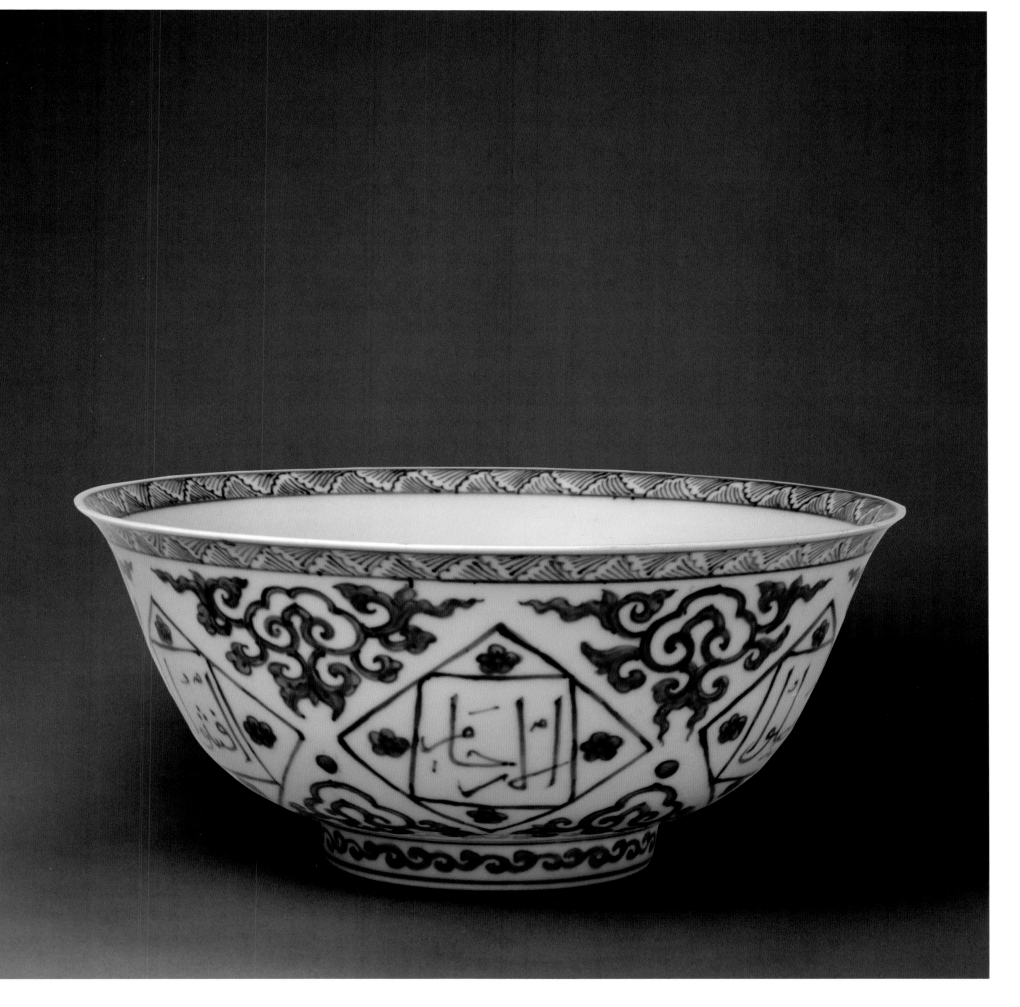

青花阿拉伯文波斯文碗

明正德

高 8.5 厘米　口径 19.7 厘米　足径 7.5 厘米

故宫博物院藏

碗撇口、深弧壁、圈足。内、外青花装饰。内底青花双圈内书写阿拉伯文，译为"感谢他（真主）的恩惠"。周围衬以折枝莲纹。外壁开光内书写波斯文，按顺序译为"政权""君王""永恒""每日""增加""兴盛"，意译为"政权君王永恒，兴盛与日俱增"。开光间隙衬以折枝莲纹。外底署青花楷体"大明正德年制"六字双行外围双圈款。（张涵）

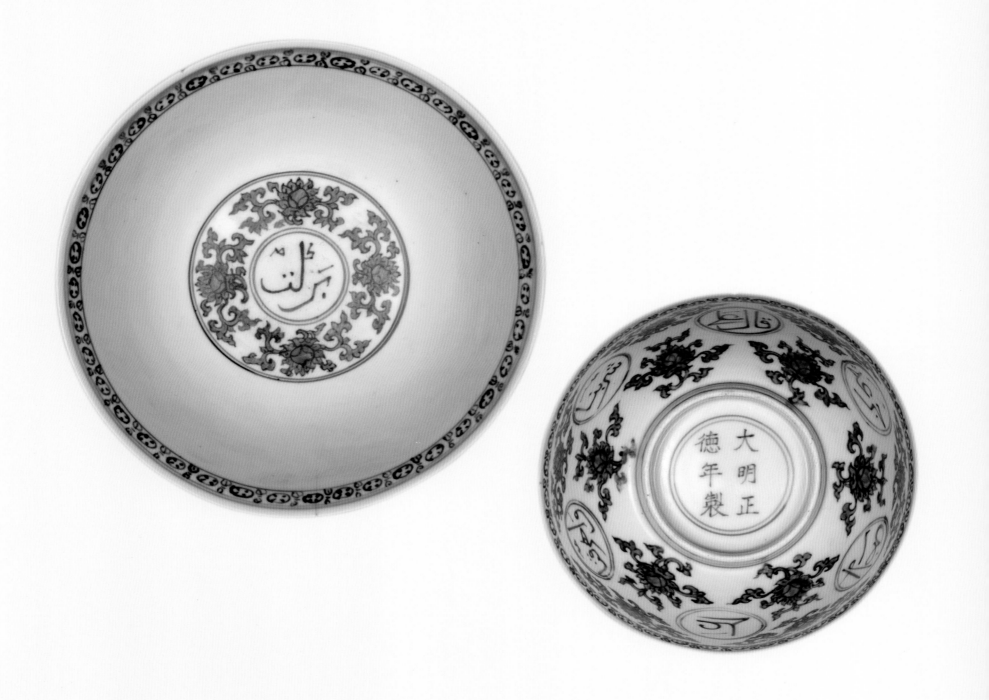

Blue and white bowl with Arabic characters and Persian characters

Zhengde Period, Ming Dynasty, Height 8.5cm　mouth diameter 19.7cm　foot diameter 7.5cm, Collected by the Palace Museum

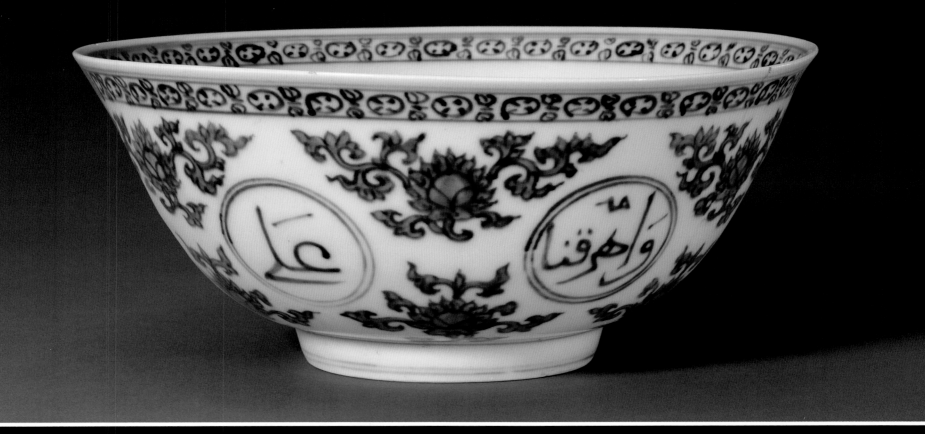

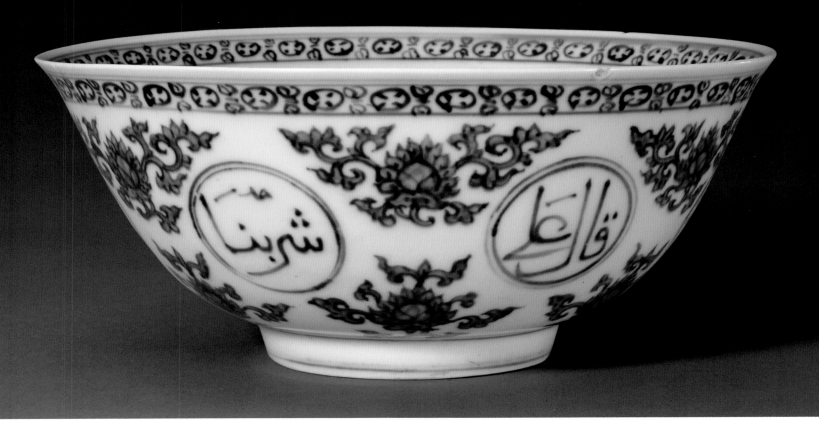

211 | 青花阿拉伯文波斯文碗

明正德

高 12.2 厘米　口径 27.5 厘米　足径 11 厘米

故宫博物院藏

碗撇口、深弧壁、圈足。内、外青花装饰。内底青花双圈内书写阿拉伯文，意为"感谢他（真主）的恩惠"，周围衬以卷草纹。外壁开光内书写波斯文，按顺序译为"政权""君王""永恒""每日""增加""兴盛"，意译为"政权君王永恒，兴盛与日俱增"。开光间隙衬以折枝花纹。外底署青花楷体"大明正德年制"六字双行外围双圈款。（张涵）

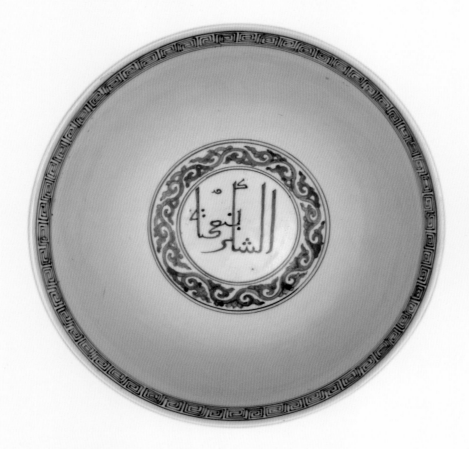

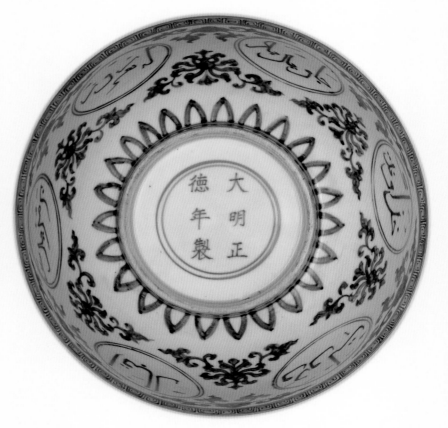

Blue and white bowl with Arabic characters and Persian characters

Zhengde Period, Ming Dynasty, Height 12.2cm mouth diameter 27.5cm foot diameter 11cm, Collected by the Palace Museum

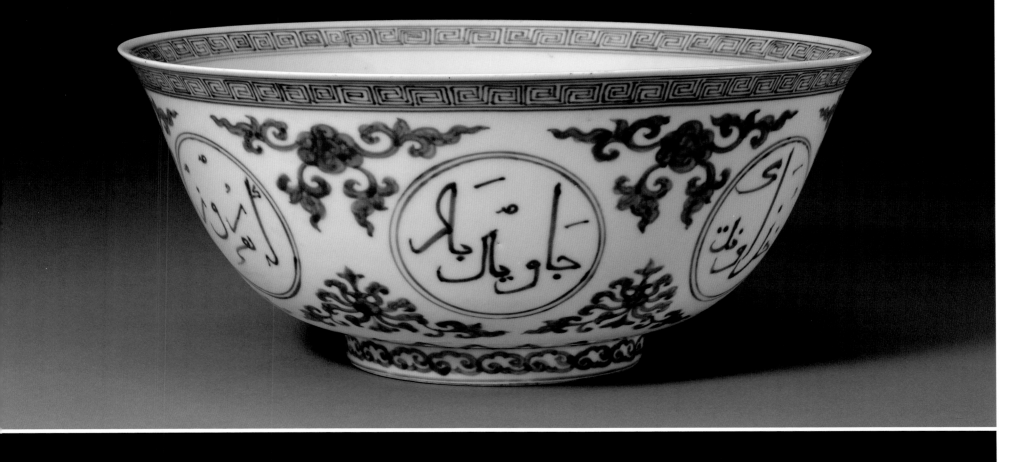

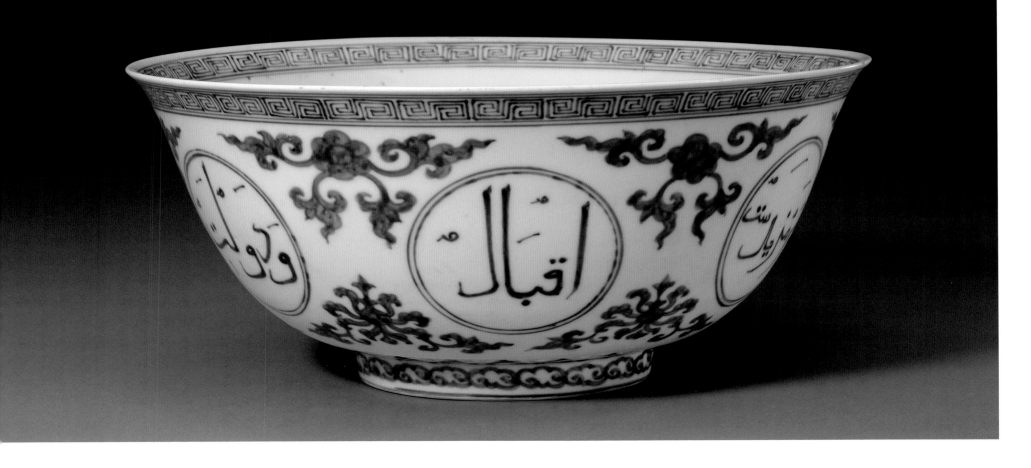

212 | 青花龙穿缠枝莲纹高足碗

明正德

高 11 厘米　口径 17.7 厘米　足径 4.6 厘米

1987 年江西省景德镇市御窑遗址出土，景德镇御窑博物馆藏

碗撇口、深弧壁、瘦底、底下承以中空高足。内、外青花装饰。内底青花双圈内绘龙穿缠枝莲纹。内、外壁均绘二龙穿缠枝莲纹。高足外壁绘缠枝莲纹。高足内壁绕足顺时针方向署青花楷体"正德年制"四字款，四字均匀分布。

此高足碗釉面光亮，釉色白中闪青，青花呈色蓝中泛灰，堪称正德御窑青花瓷的典型代表。其之所以落选是因为严重变形。（李军强）

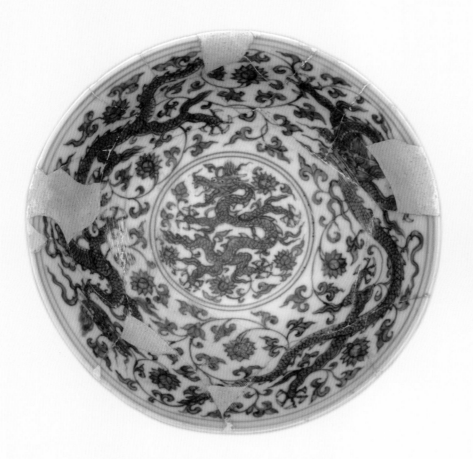
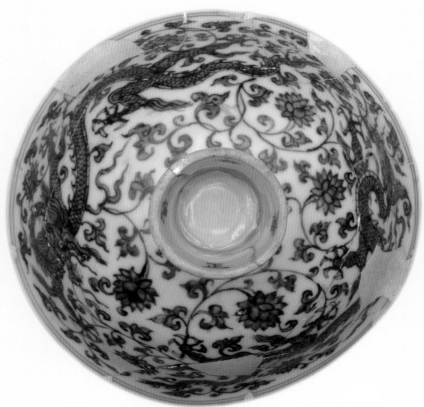

Blue and white bowl with high stem and design of dragon among entwined lotus
Zhengde Period, Ming Dynasty, Height 11cm mouth diameter 17.7cm foot diameter 4.6cm, Unearthed at imperial kiln heritage of Jingdezhen in Jiangxi Province in 1987, collected by the Imperial Kiln Museum of Jingdezhen

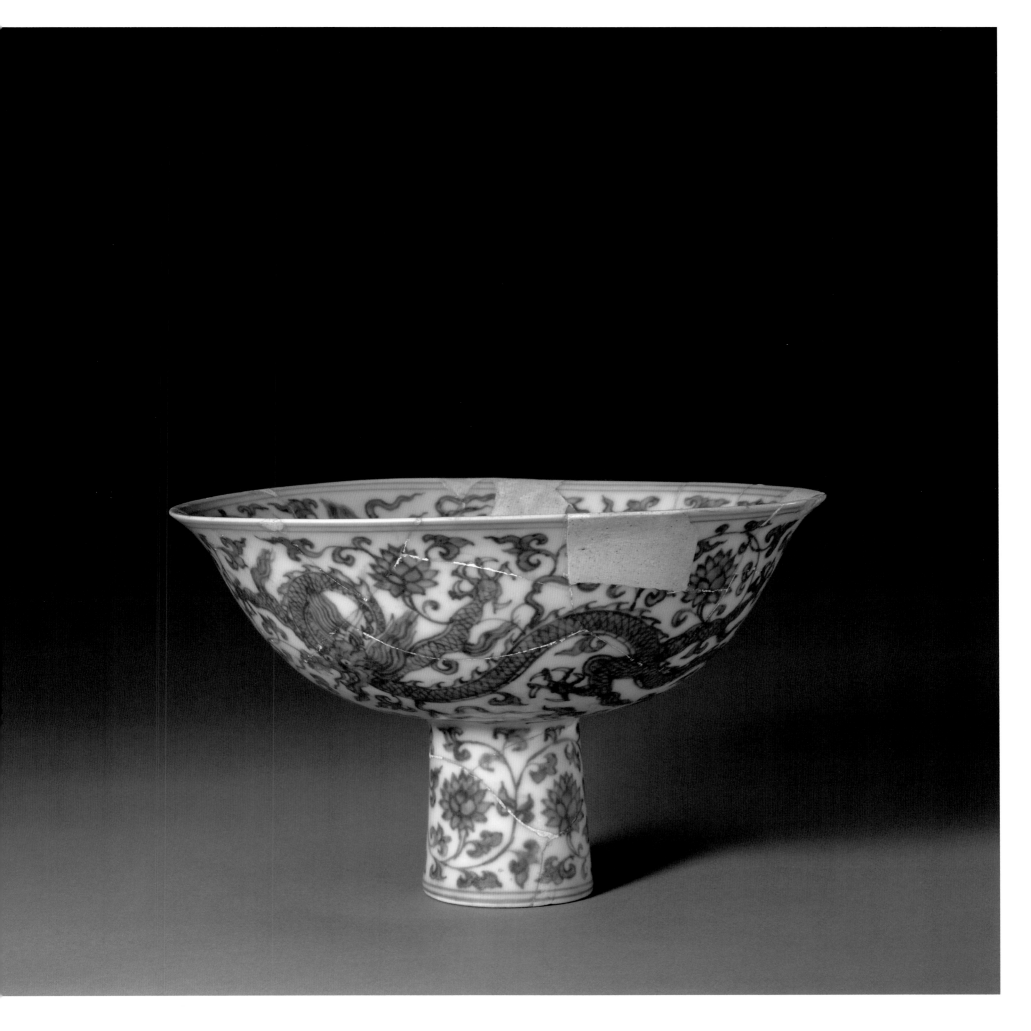

青花莲纹洗

明正德

高 7.5 厘米　口径 23.8 厘米　足径 18.8 厘米

故宫博物院藏

洗敛口、鼓腹、圈足。洗内光素无纹饰。外壁青花莲纹装饰，口沿下青花双长方框内自右向左署青花楷体"正德年制"四字横排外围双长方框款。（赵小春）

Blue and white washer with lotus design
Zhengde Period, Ming Dynasty, Height 7.5cm mouth diameter 23.8cm foot diameter 18.8cm, Collected by the Palace Museum

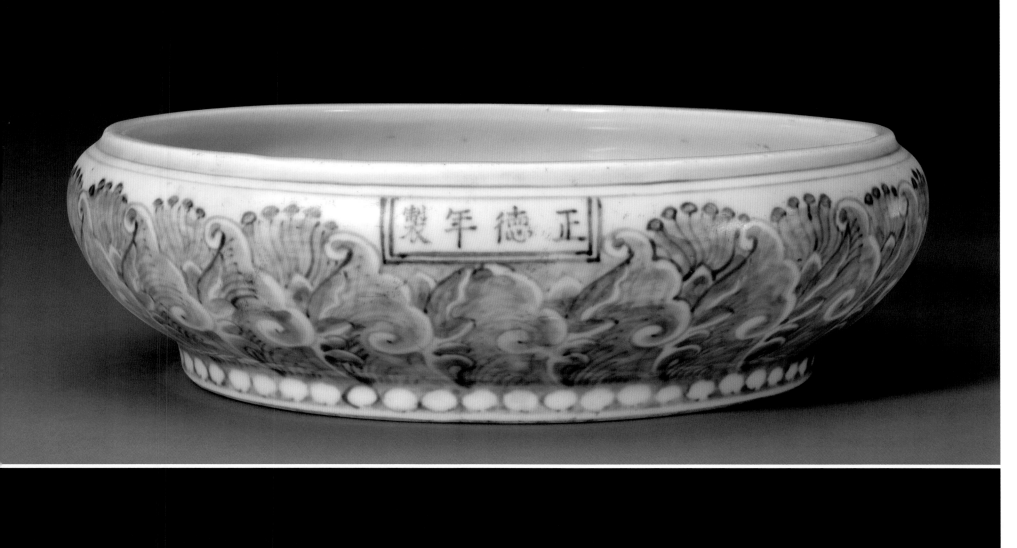

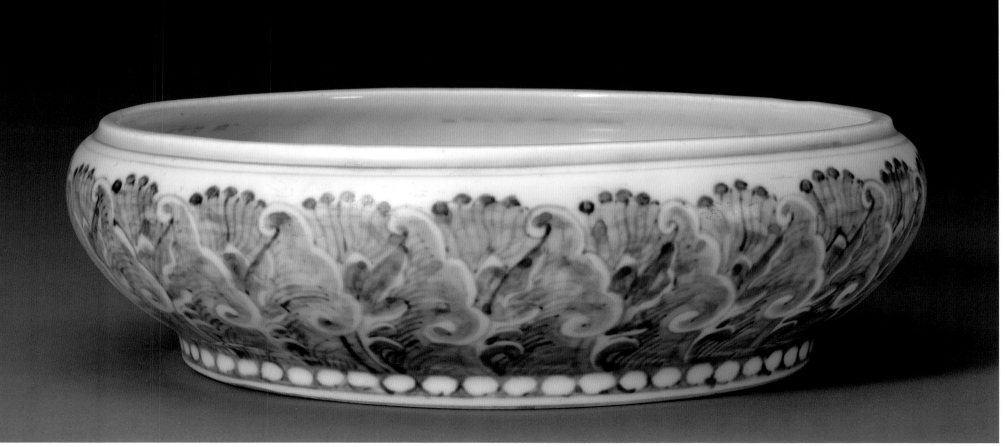

214 青花云龙纹盘

明正德
高 4.3 厘米　口径 22.6 厘米　足径 14.4 厘米
故宫博物院藏

盘敞口、浅弧壁、圈足。内、外青花装饰。内底绘三朵灵芝形云纹，内壁近口沿处绘卷草纹边饰。外壁绘二龙戏珠纹间以"壬"字形云纹。圈足内施白釉。外底署青花楷体"大明正德年制"六字双行外围双圈款。（赵小春）

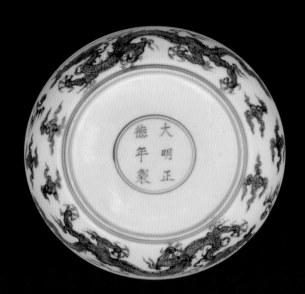

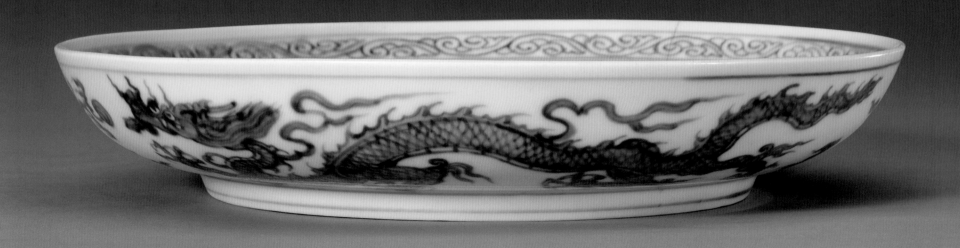

Blue and white plate with design of dragon and cloud
Zhengde Period, Ming Dynasty, Height 4.3cm mouth diameter 22.6cm foot diameter 14.4cm, Collected by the Palace Museum

215 │ 青花云龙纹盘

明正德
高 4.2 厘米　口径 20.9 厘米　足径 12.7 厘米
故宫博物院藏

盘撇口、浅弧壁、圈足。内、外青花装饰。内底绘三朵灵芝形云纹，内壁近口沿处绘卷草纹边饰。外壁绘二龙戏珠纹间以"壬"字形云纹。圈足内施白釉。外底署青花楷体"大明正德年制"六字双行外围双圈款。（韩倩）

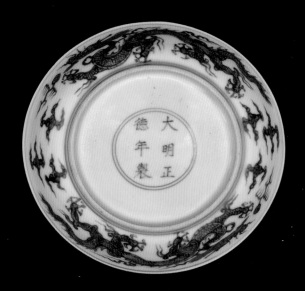

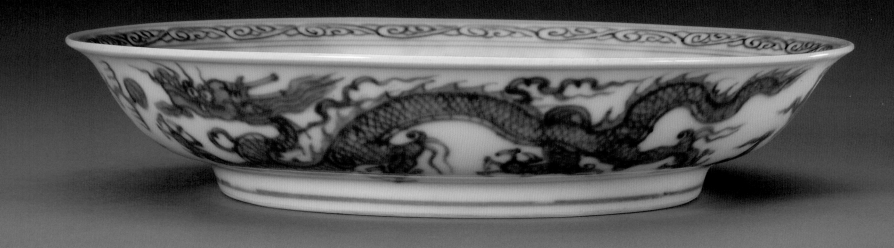

Blue and white plate with design of dragon and cloud
Zhengde Period, Ming Dynasty, Height 4.2cm mouth diameter 20.9cm foot diameter 12.7cm, Collected by the Palace Museum

216 青花应龙纹盘

明正德
高 4.2 厘米　口径 21.5 厘米　足径 12.2 厘米
故宫博物院藏

盘撇口、浅弧壁、圈足。内、外青花装饰。内底青花双圈内绘应龙腾飞于海浪祥云之间，内、外壁均绘海水应龙戏珠纹。圈足内施白釉。无款识。（赵小春）

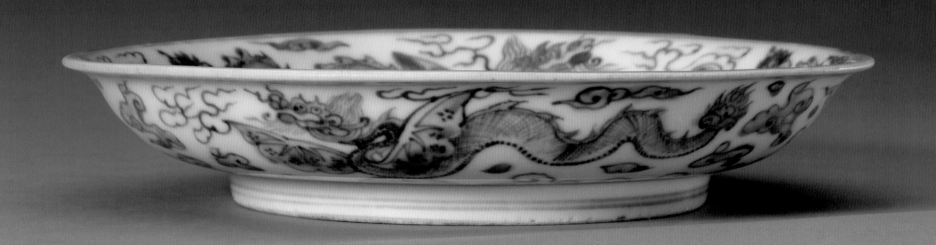

Blue and white plate with design of winged dragon
Zhengde Period, Ming Dynasty, Height 4.2cm mouth diameter 21.5cm foot diameter 12.2cm, Collected by the Palace Museum

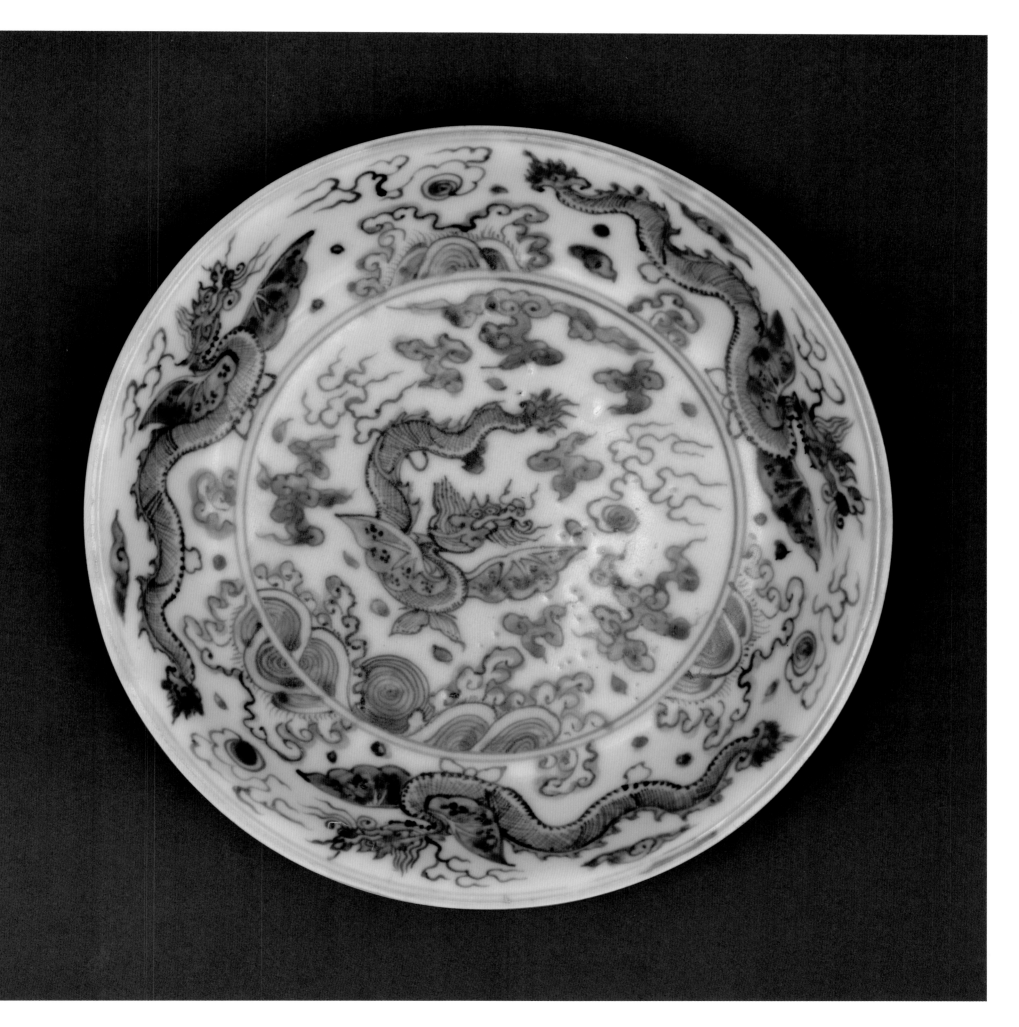

青花海水龙纹盘

明正德
高 5 厘米　口径 23.7 厘米　足径 15.5 厘米
故宫博物院藏

盘敞口、浅弧壁、圈足。内、外青花装饰。内底青花双圈内绘一龙出水纹，外壁绘两条海水龙赶珠纹。外底署青花八思巴文四字双行外围双圈款，意为"至正年制"。

八思巴文是由被元世祖忽必烈封为国师的西藏萨迦五祖八思巴所创制，元朝灭亡后即废弃不用。正德时期，由于正德皇帝相信乌斯藏僧有能知三生者，遂遣官入番，并"治入番器物"，用来赏赐西藏喇嘛，以示友好与尊敬。此盘应是在这种社会背景下所烧造。（赵小春）

Blue and white plate with design of dragon among waves
Zhengde Period, Ming Dynasty, Height 5cm mouth diameter 23.7cm foot diameter 15.5cm, Collected by the Palace Museum

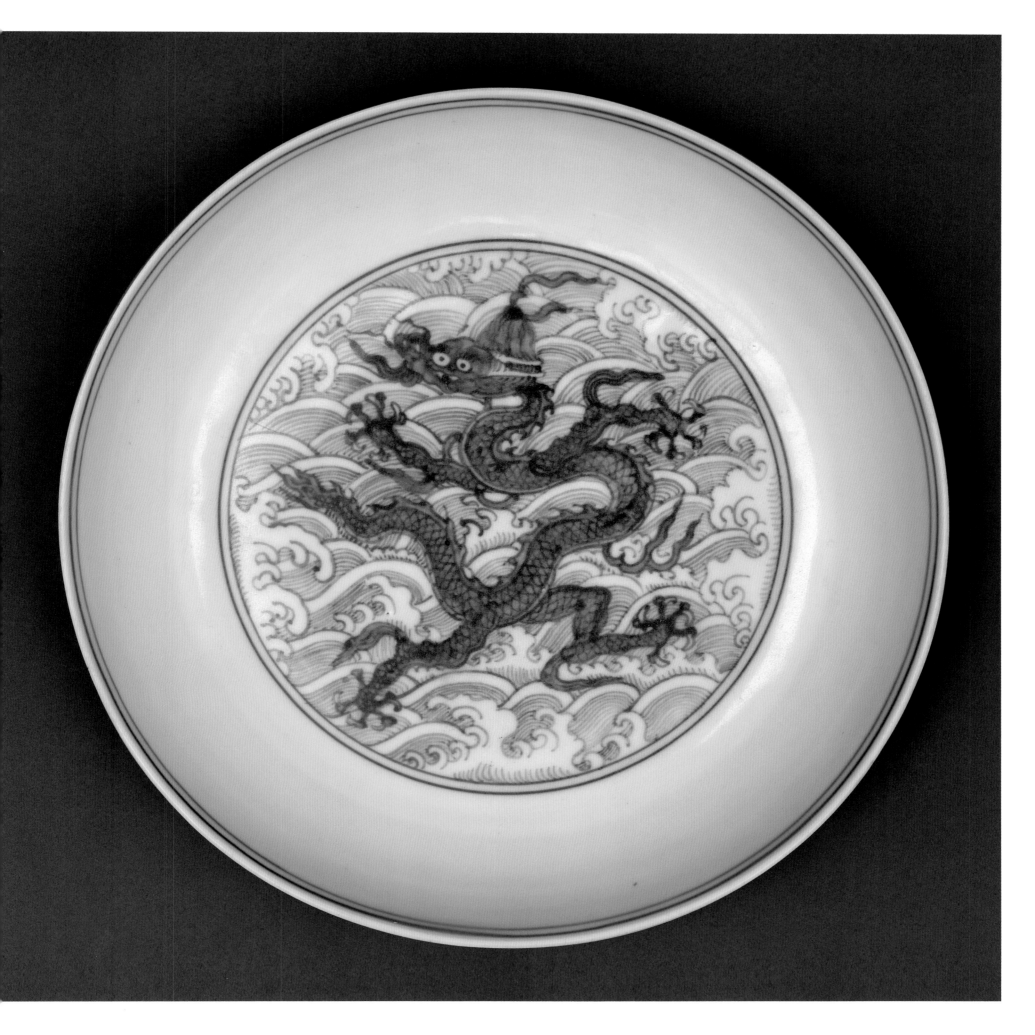

青花海水龙纹盘

明正德

高 4.8 厘米 口径 23.9 厘米 足径 15.9 厘米

1987 年江西省景德镇市御窑遗址出土，景德镇御窑博物馆藏

盘敞口、浅弧壁、圈足。内、外青花装饰。内壁近口沿处画两道弦线，内底青花双圈内以淡描海水为地绘一条作翻腾状的五爪龙纹。外壁以淡描海水为地，绘两条首尾相连的戏珠云龙纹，间饰"壬"字形云纹。圈足内施白釉。外底署青花八思巴文四字双行外围双圈款，汉译为"至正年制"。（刘龙）

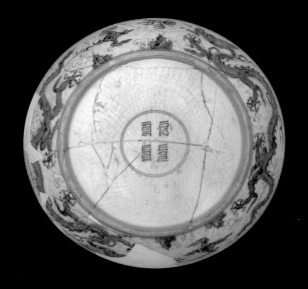

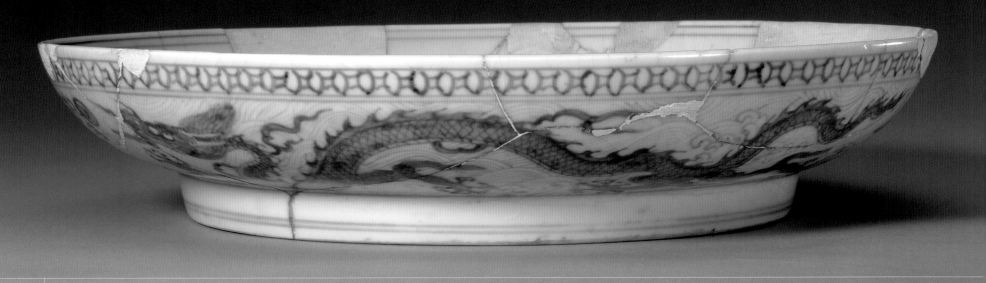

Blue and white plate with design of dragon among waves

Zhengde Period, Ming Dynasty, Height 4.8cm mouth diameter 23.9cm foot diameter 15.9cm, Unearthed at imperial kiln heritage of Jingdezhen in Jiangxi Province in 1987, collected by the Imperial Kiln Museum of Jingdezhen

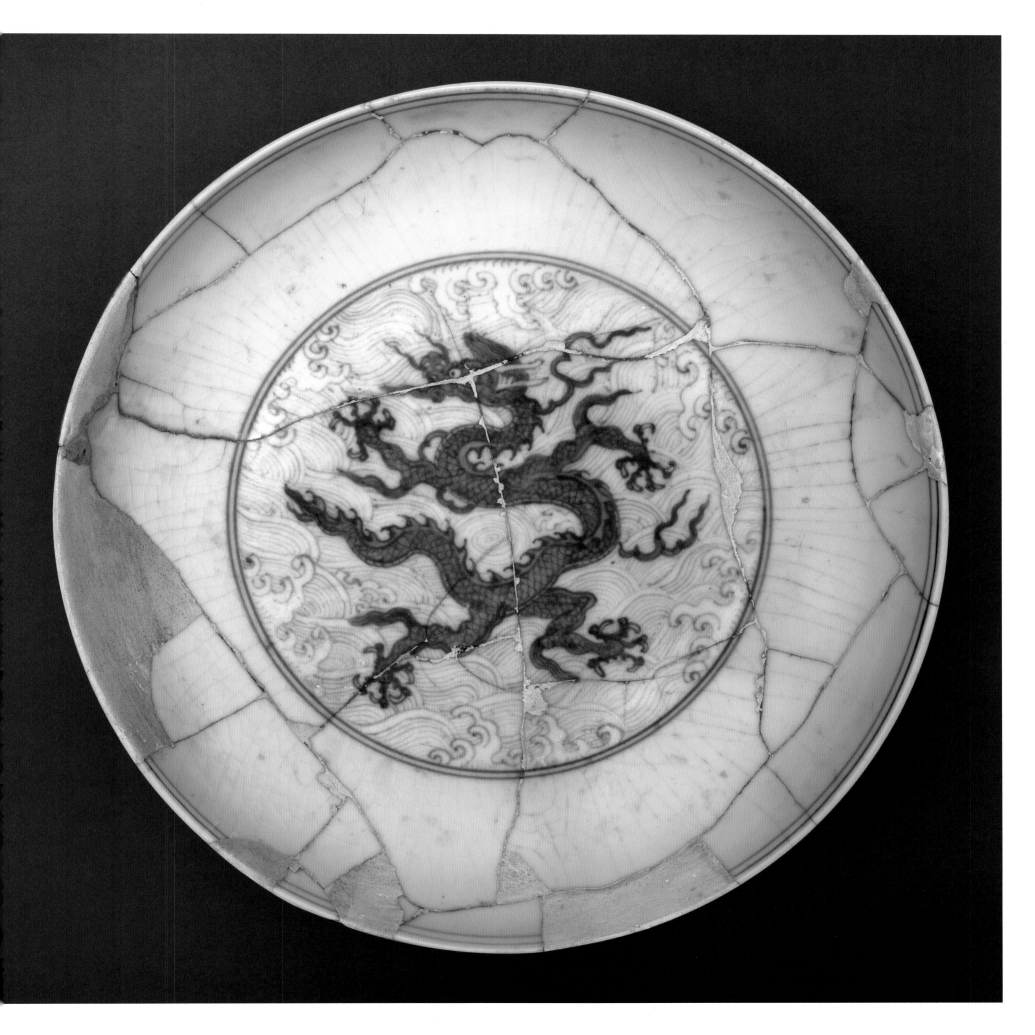

青花海水龙纹盘

明正德

高 4.6 厘米　口径 21.8 厘米　足径 13.9 厘米

1987 年江西省景德镇市御窑遗址出土，景德镇御窑博物馆藏

盘撇口、浅弧壁、圈足。内、外青花装饰。内底青花双圈内绘海水龙纹。外壁绘二行龙，隙地满绘淡描海水纹，间以"壬"字云、火珠和海水江崖纹。圈足内施白釉。外底署青花楷体"正德年制"四字双行外围双圈款。

此盘装饰手法新颖，以浅淡的海水烘托出深色的行龙，线条细腻，色料淡雅，增强了青花的表现力。（肖鹏）

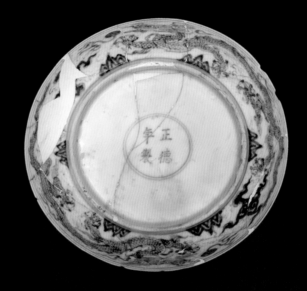

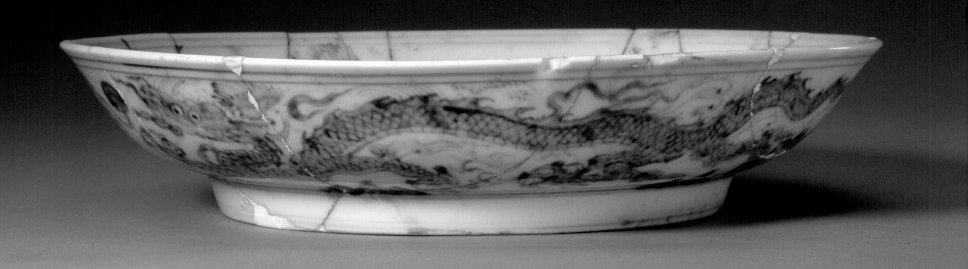

Blue and white plate with design of dragon among waves
Zhengde Period, Ming Dynasty, Height 4.6cm mouth diameter 21.8cm foot diameter 13.9cm, Unearthed at imperial kiln heritage of Jingdezhen in Jiangxi Province in 1987, collected by the Imperial Kiln Museum of Jingdezhen

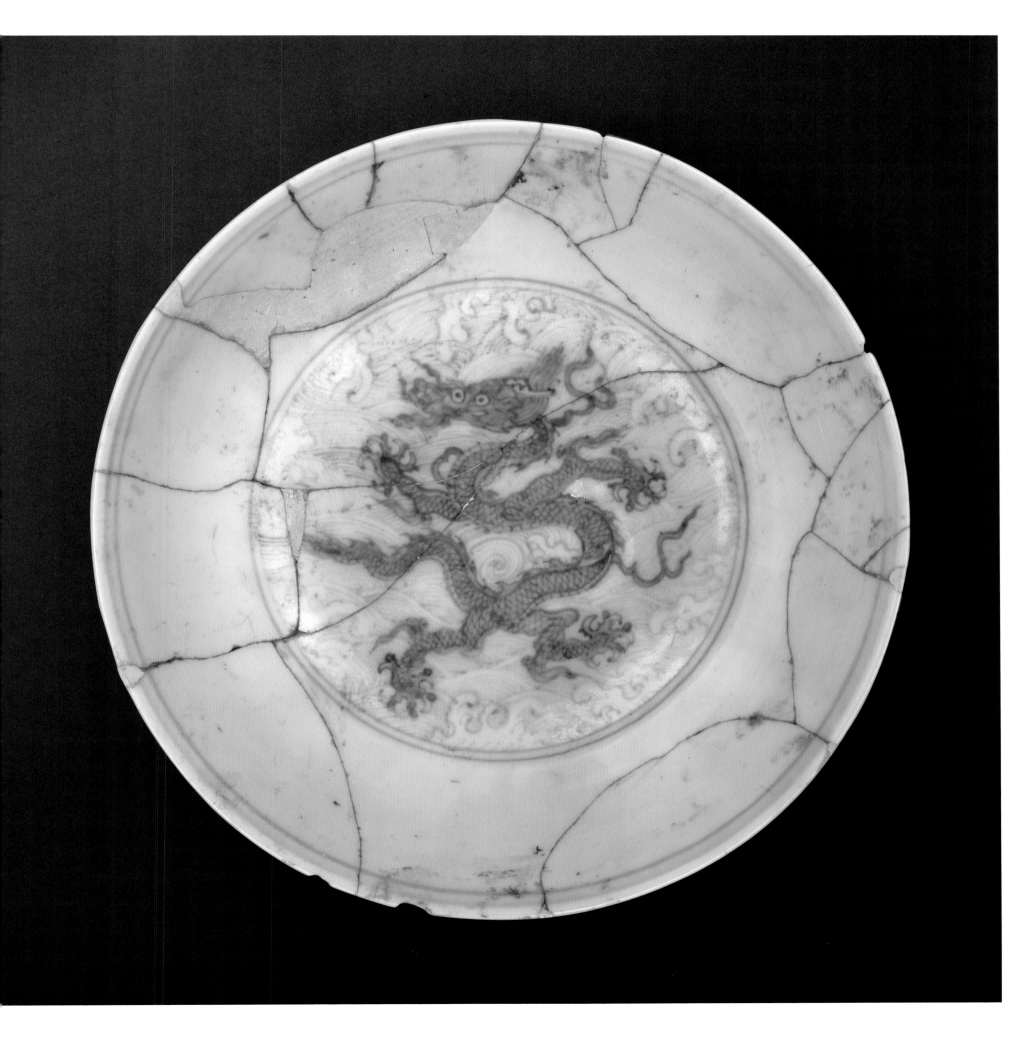

青花龙穿缠枝莲纹盘

明正德

高 4 厘米　口径 19.8 厘米　足径 12.8 厘米

故宫博物院藏

盘敞口、浅弧壁、圈足。内、外青花装饰。内底和内、外壁均绘龙穿缠枝莲纹，圈足外墙绘如意头纹。圈足内施白釉。外底署青花楷体"正德年制"四字双行外围双圈款。

明代穿花龙纹饰始见于明初官窑瓷器上，以正德朝御窑瓷器上最为盛行。（赵小春）

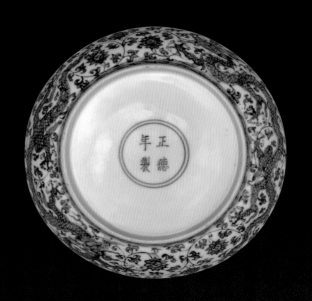

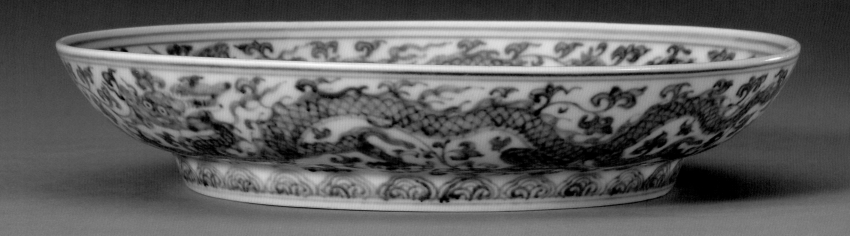

Blue and white plate with design of dragon among entwined lotus
Zhengde Period, Ming Dynasty, Height 4cm mouth diameter 19.8cm foot diameter 12.8cm, Collected by the Palace Museum

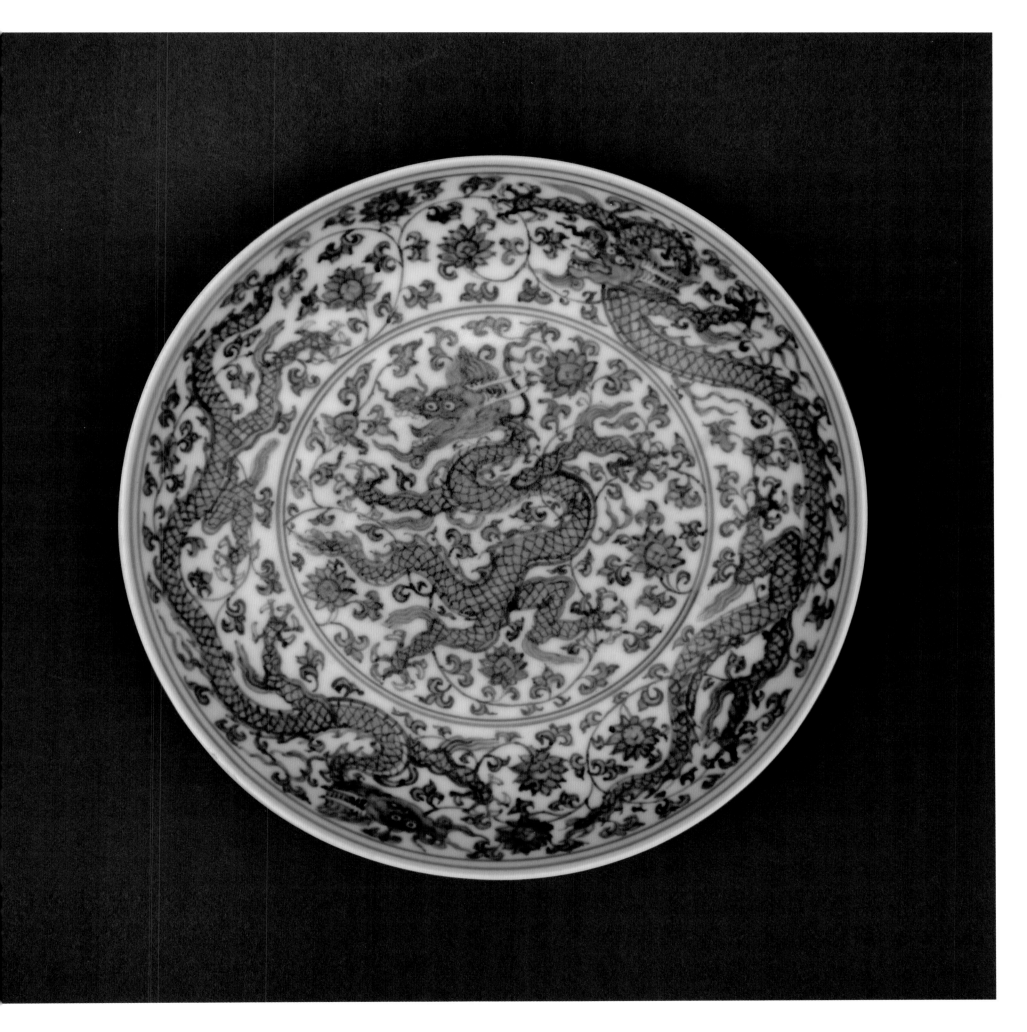

青花龙穿缠枝莲纹盘

明正德

高 4.9 厘米　口径 23.6 厘米　足径 15.3 厘米

故宫博物院藏

盘敞口、浅弧壁、圈足。内、外青花装饰。内、外腹部和内底均绘龙穿缠枝莲纹。纹饰布局繁密，青花发色较艳丽。圈足内施白釉。外底署青花楷体"正德年制"四字双行外围双圈款。

（赵聪月）

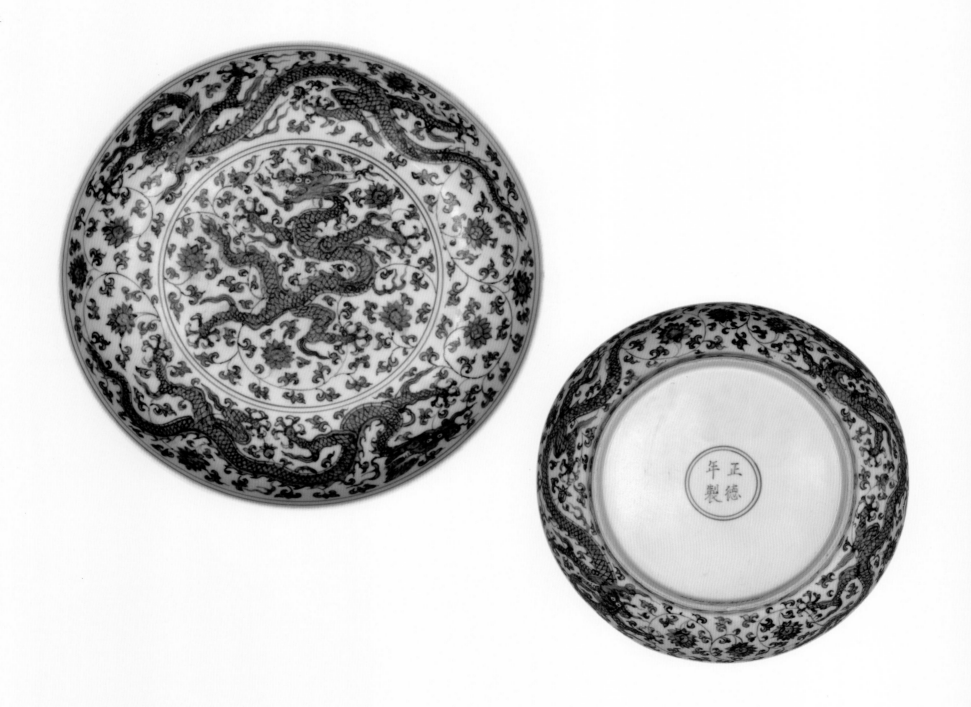

Blue and white plate with design of dragon among entwined lotus
Zhengde Period, Ming Dynasty, Height 4.9cm　mouth diameter 23.6cm　foot diameter 15.3cm, Collected by the Palace Museum

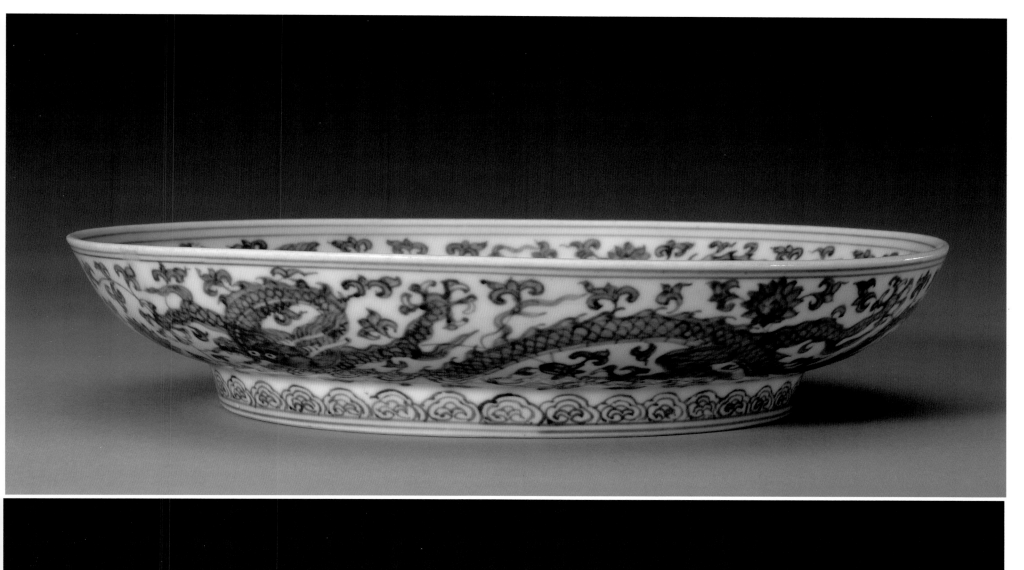
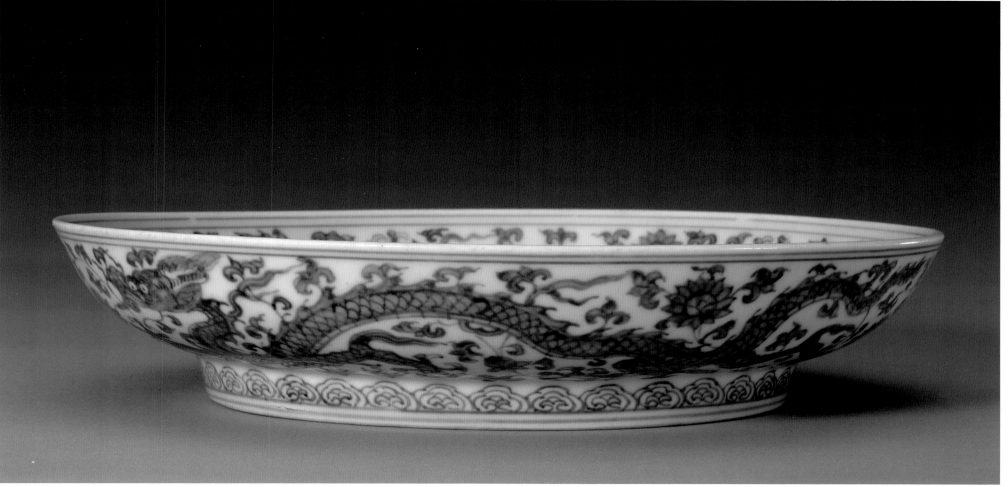

青花缠枝莲纹盘

明正德

高 3.7 厘米　口径 16.4 厘米　足径 9.5 厘米

故宫博物院藏

盘撇口、浅弧壁、圈足。内、外青花装饰。内底青花双圈内绘折枝莲纹，内、外壁均绘缠枝莲纹。圈足内施白釉。外底署青花楷体"大明宣德年制"六字双行外围双圈仿款。（赵小春）

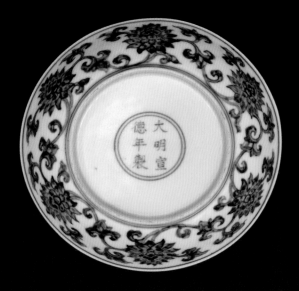

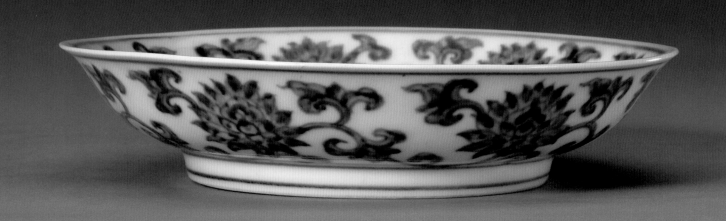

Blue and white plate with design of entwined lotus
Zhengde Period, Ming Dynasty, Height 3.7cm　mouth diameter 16.4cm　foot diameter 9.5cm, Collected by the Palace Museum

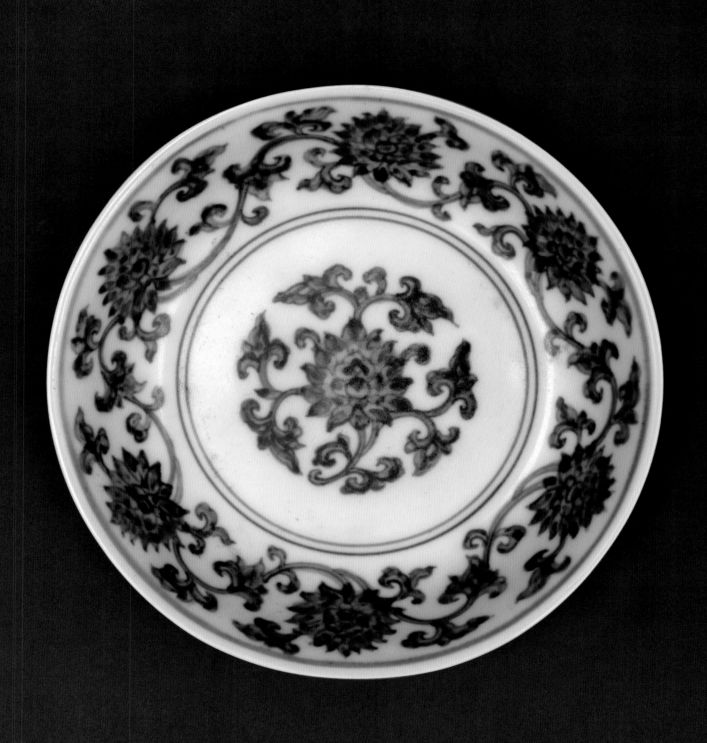

青花缠枝莲纹盘

明正德
高 3.3 厘米　口径 16.6 厘米　足径 9.5 厘米
故宫博物院藏

盘撇口、浅弧壁、圈足。内、外青花装饰。内、外壁近口沿处均画青花双弦线，内底青花双圈内绘折枝莲纹，内、外壁均绘缠枝莲纹，上结六朵莲花。此盘纹饰布局较舒朗，青花呈色与宣德朝青花瓷器有较大区别。圈足内施白釉。外底署青花楷体"大明宣德年制"六字双行外围双圈仿款。

此盘系原清宫旧藏，晚清时曾被置于景阳宫后院东北角小库的木架上。（赵聪月）

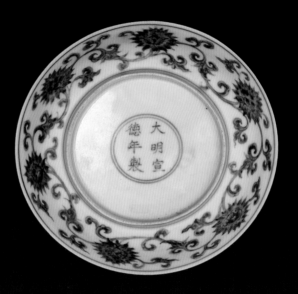

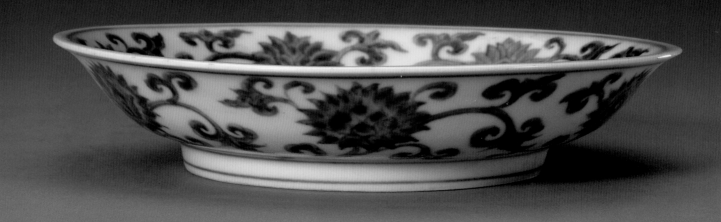

Blue and white plate with design of entwined lotus
Zhengde Period, Ming Dynasty, Height 3.3cm　mouth diameter 16.6cm　foot diameter 9.5cm, Collected by the Palace Museum

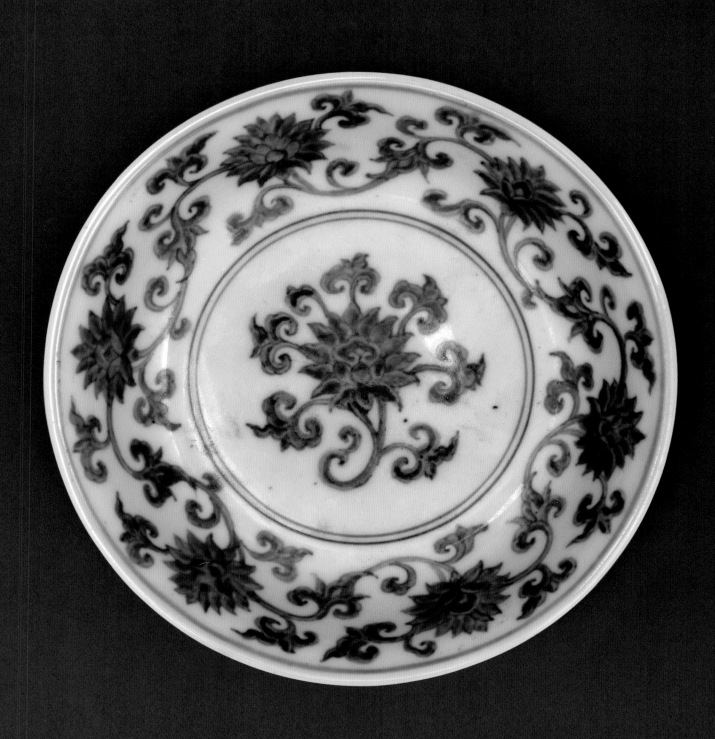

青花缠枝宝相花纹盘

明正德

高 4.7 厘米　口径 24.1 厘米　足径 16 厘米

1987 年江西省景德镇市御窑遗址出土，景德镇御窑博物馆藏

　　盘敞口、浅弧壁、圈足。内、外青花装饰。内、外壁均绘缠枝宝相花纹，各结八朵花。内底绘一团花，外围勾连花草和青花双圈。圈足内施白釉。外底署青花楷体"正德年制"四字双行外围双圈款。（李军强）

Blue and white plate with design of entwined rosette flower
Zhengde Period, Ming Dynasty, Height 4.7cm mouth diameter 24.1cm foot diameter 16cm, Unearthed at imperial kiln heritage of Jingdezhen in Jiangxi Province in 1987, collected by the Imperial Kiln Museum of Jingdezhen

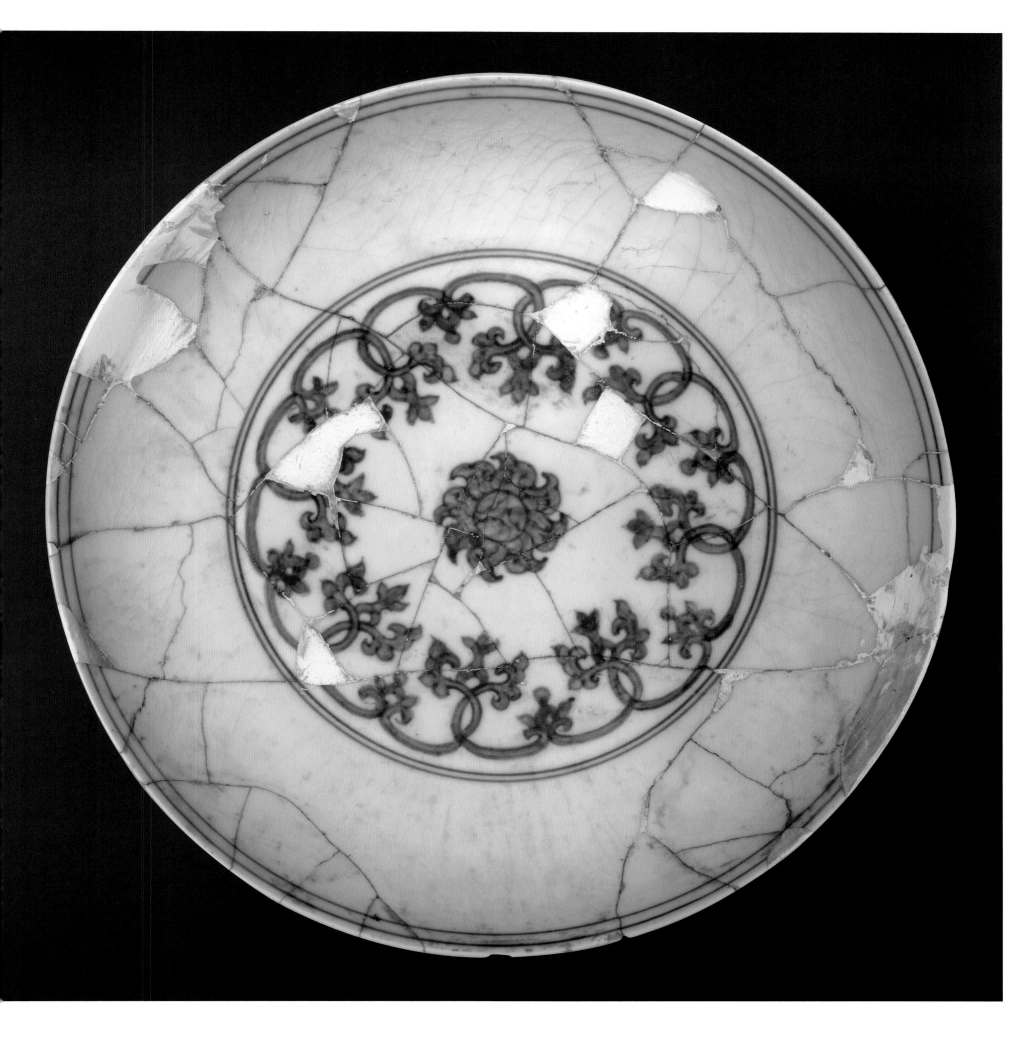

青花缠枝灵芝纹盘

明正德

高 3.7 厘米　口径 15.6 厘米　足径 8.8 厘米

江西省景德镇市公安局移交，景德镇御窑博物馆藏

盘撇口、浅弧壁、圈足。内白釉无纹饰。外壁近口沿处画两道青花弦线，腹部绘青花缠枝灵芝纹，圈足外墙画两道青花弦线。圈足内施白釉。外底署青花楷体"正德年制"四字双行外围双圈款。（李佳）

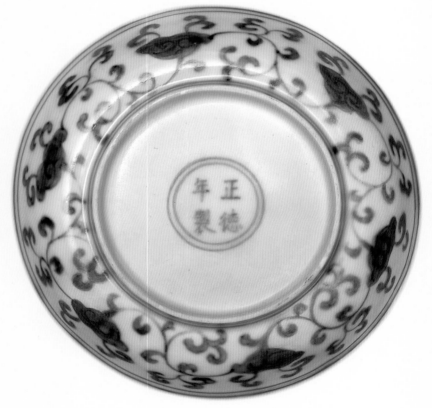

Blue and white plate with design of entwined *Lingzhi*
Zhengde Period, Ming Dynasty, Height 3.7cm mouth diameter 15.6cm foot diameter 8.8cm, Allocated by Public Security Bureau of Jingdezhen in Jiangxi Province, collected by the Imperial Kiln Museum of Jingdezhen

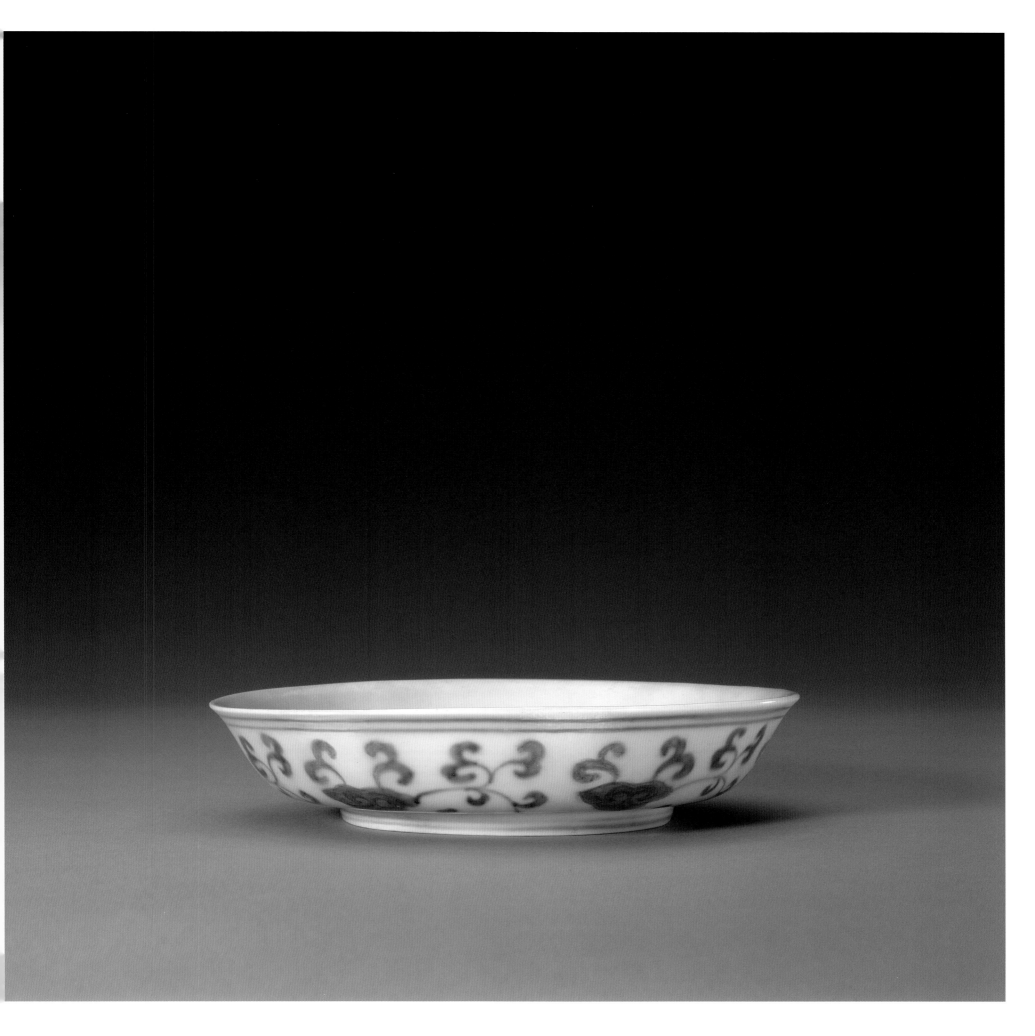

226 | 青花园景图盘

明正德
高 4 厘米　口径 20 厘米　足径 11.7 厘米
故宫博物院藏

盘撇口、浅弧壁、圈足。内、外青花装饰。内底青花双圈内绘回栏、山石、桂树组成的园景，外壁绘缠枝花托八吉祥纹。无款识。（赵小春）

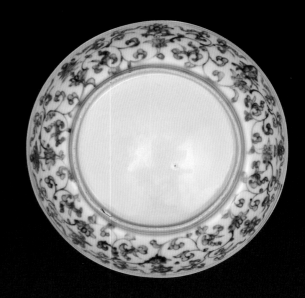

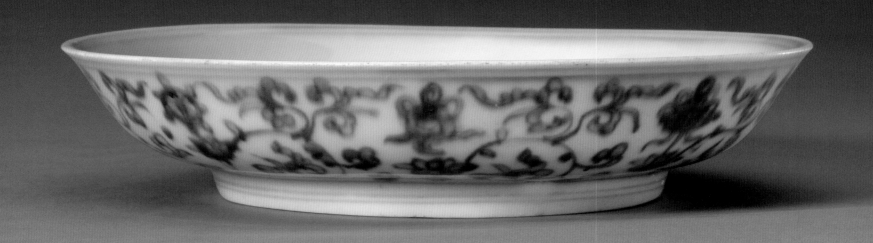

Blue and white plate with courtyard design
Zhengde Period, Ming Dynasty, Height 4cm mouth diameter 20cm foot diameter 11.7cm, Collected by the Palace Museum

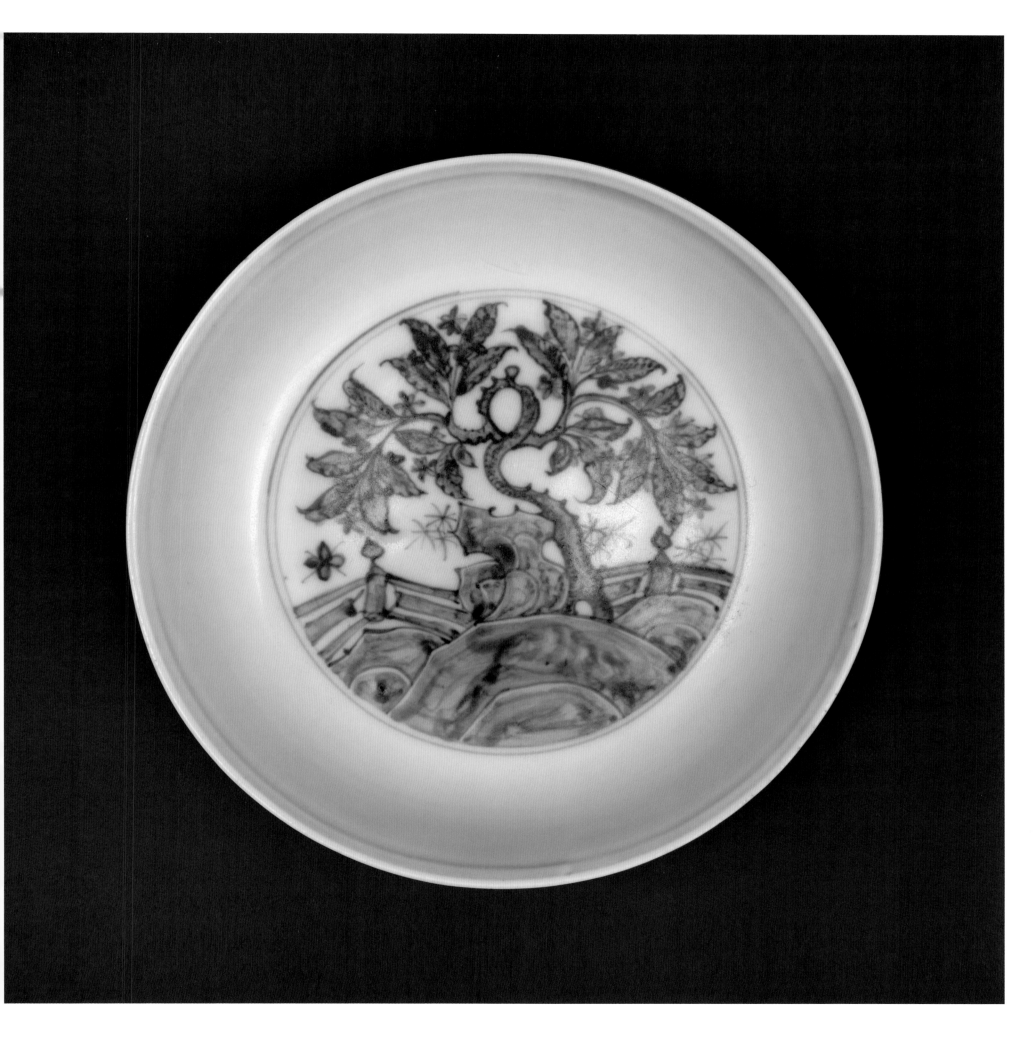

青花寿石牡丹图盘

明正德

高 7 厘米　口径 34.5 厘米　足径 21.5 厘米

故宫博物院藏

盘敞口、浅弧壁、圈足。内、外青花装饰。内底青花双圈内绘山石和牡丹纹，内、外壁均绘缠枝牡丹纹。圈足内施白釉。无款识。(赵小春)

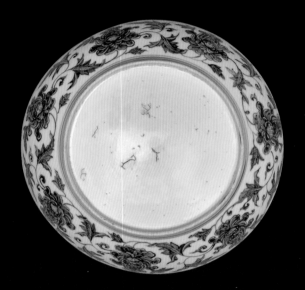

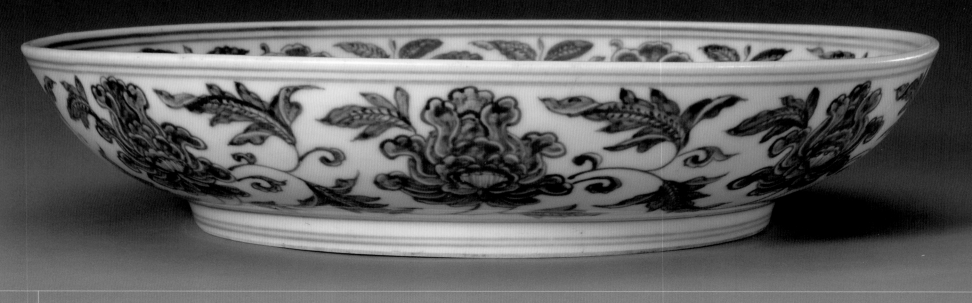

Blue and white plate with design of rock and peony
Zhengde Period, Ming Dynasty, Height 7cm mouth diameter 34.5cm foot diameter 21,5cm, Collected by the Palace Museum

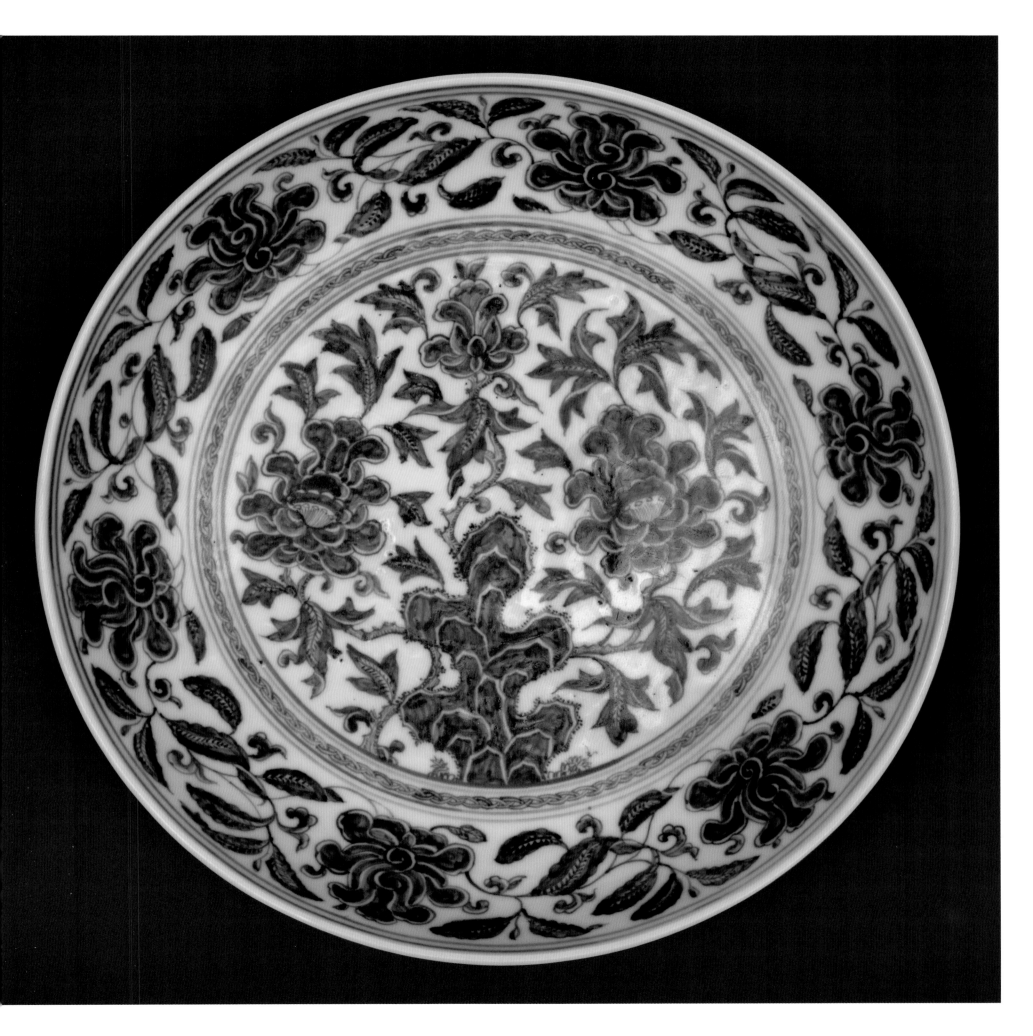

青花折枝瑞果纹盘

明正德
高 3.5 厘米　口径 15.5 厘米　足径 9 厘米
江西省景德镇市公安局移交，景德镇御窑博物馆藏

盘撇口、浅弧壁、圈足。内、外和圈足内均施白釉，足端无釉。内、外青花装饰。内底青花双圈内绘折枝瑞果纹，腹部素面无纹饰。外壁近口沿画青花双弦线，腹部绘缠枝花卉。圈足内施白釉。外底署青花楷体"正德年制"四字双行外围双圈款。（万淑芳）

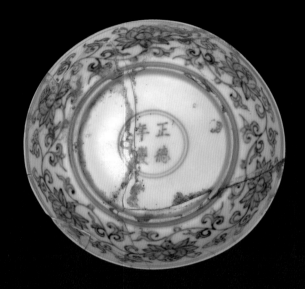

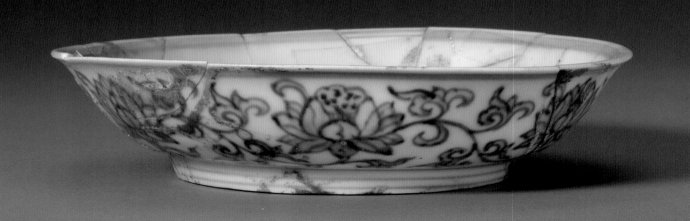

Blue and white plate with design of branched fruits
Zhengde Period, Ming Dynasty, Height 3.5cm mouth diameter 15.5cm foot diameter 9cm, Allocated by Public Security Bureau of Jingdezhen in Jiangxi Province, collected by the Imperial Kiln Museum of Jingdezhen

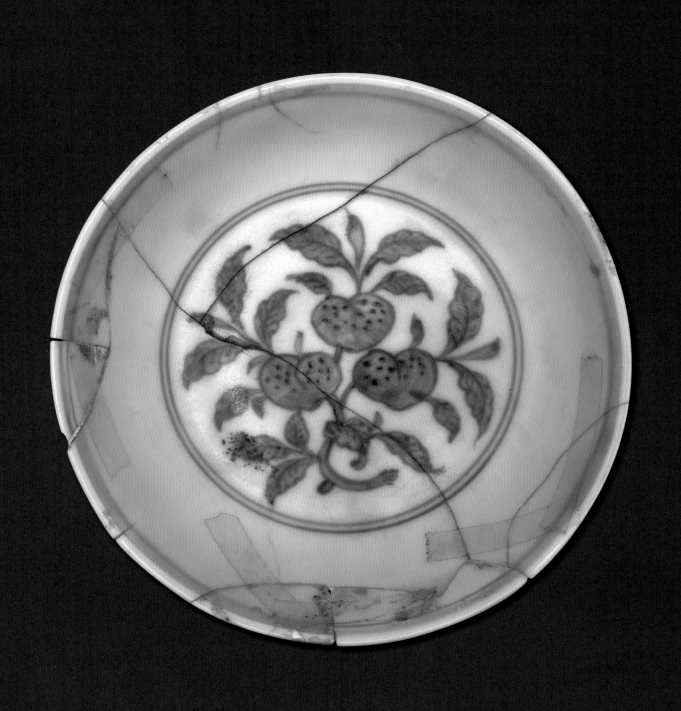

青花缠枝莲托阿拉伯文盘

明正德

高 3.7 厘米　口径 15.6 厘米　足径 9 厘米

故宫博物院藏

盘敞口、浅弧壁、圈足。内、外青花装饰。内底青花双圈内以交枝卷草围成一个菱形边框，框内书写阿拉伯文。外壁绘缠枝莲纹，每朵莲花均托阿拉伯文。圈足内施白釉。外底署青花楷体"大明正德年制"六字双行外围双圈款。（唐雪梅）

Blue and white plate with design of entwined lotus and Arabic characters
Zhengde Period, Ming Dynasty, Height 3.7cm mouth diameter 15.6cm foot diameter 9cm, Collected by the Palace Museum

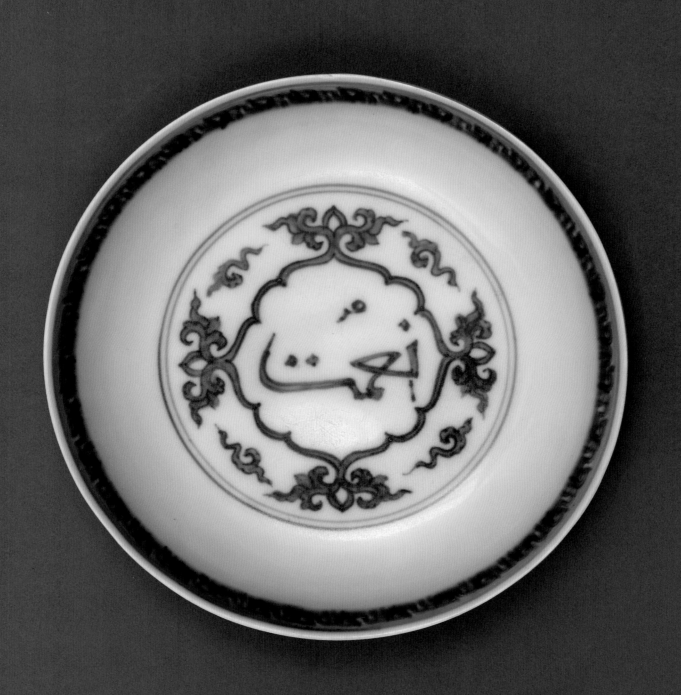

青花缠枝莲花阿拉伯文盘

明正德
高 3.8 厘米　口径 15.7 厘米　足径 9.1 厘米
故宫博物院藏

盘敞口、浅弧壁、圈足。内、外青花装饰。内壁近口沿处绘不规则几何纹边饰，内底菱形开光内书写阿拉伯文。外壁腹部绘缠枝莲纹，上结十朵花，每朵花均托阿拉伯文。圈足内施白釉。外底署青花楷体"大明正德年制"六字双行外围双圈款。（赵聪月）

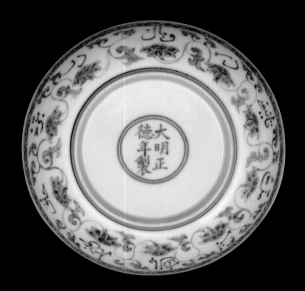

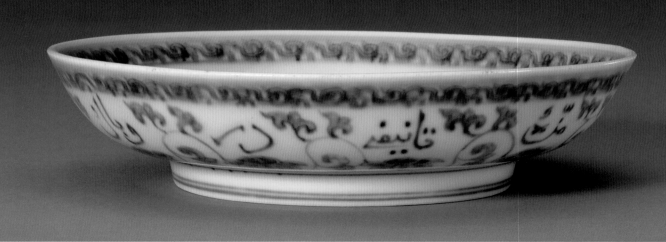

Blue and white plate with design of entwined lotus and Arabic characters
Zhengde Period, Ming Dynasty, Height 3.8cm mouth diameter 15.7cm foot diameter 9.1cm, Collected by the Palace Museum

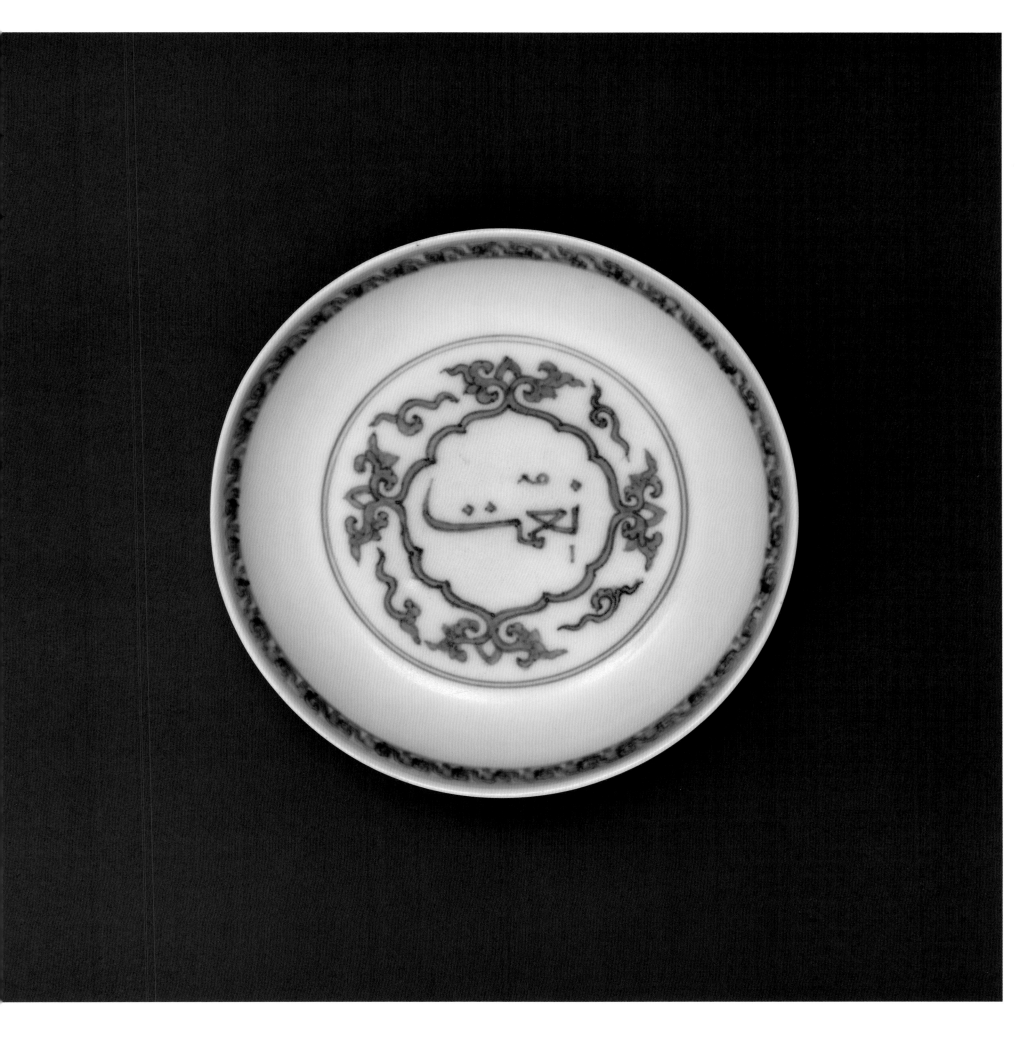

231 青花阿拉伯文盘（残片）

明正德

残长 49 厘米

2003 年江西省景德镇市御窑遗址出土，景德镇御窑博物馆藏

盘仅存部分口沿和上腹部。宽折沿，浅弧壁。浅灰白色胎。内、外均施白釉，并以青花装饰。沿面上绘圆圈纹和卷草纹。外壁以卷草纹为地，分布有圆形开光，开光内书写阿拉伯文。折沿下一个自右向左署青花楷体"大明正德年制"六字横排双长方框款。（上官敏）

Blue and white plate with Arabic characters (Incomplete)

Zhengde Period, Ming Dynasty, Remaining length 49cm, Unearthed at imperial kiln heritage of Jingdezhen in Jiangxi Province in 2003, collected by the Imperial Kiln Museum of Jingdezhen

232 孔雀绿釉青花鱼藻纹盘

明正德
高 3.4 厘米　口径 17.7 厘米　足径 10.4 厘米
故宫博物院藏

盘撇口、浅弧壁、圈足。内施白釉，外施孔雀绿釉，釉下饰青花鱼藻纹，四条鱼畅游于水藻间。圈足内施白釉。外底署青花楷体"正德年制"四字双行外围双圈款。（韩倩）

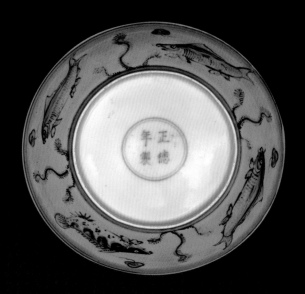

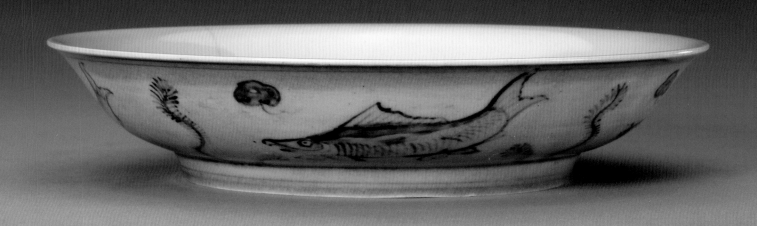

Blue and white plate with design of fish and water plants on turquoise blue ground
Zhengde Period, Ming Dynasty, Height 3.4cm mouth diameter 17.7cm foot diameter 10.4cm, Collected by the Palace Museum

513

233 孔雀绿釉青花鱼藻纹盘

明正德

高 3.4 厘米　口径 15.6 厘米　足径 9.1 厘米

江西省景德镇市公安局移交，景德镇御窑博物馆藏

盘撇口、浅弧壁、圈足。内施白釉，无纹饰。外壁绘青花鱼藻纹，罩以孔雀绿釉。圈足内施白釉。外底署青花楷体"正德年制"四字双行外围双圈款。

孔雀绿釉青花瓷器始见于元代，明代宣德时期开始流行，正德时期沿袭。该装饰技术源于波斯陶器，在装饰时先用钴料于坯体上绘画，并在有纹饰处涂抹透明釉，经高温焙烧后，施以孔雀绿釉，再次入窑经 950℃ ～ 1050℃ 的温度焙烧而成。透过孔雀绿釉看所绘青花纹饰呈灰黑色。（肖鹏）

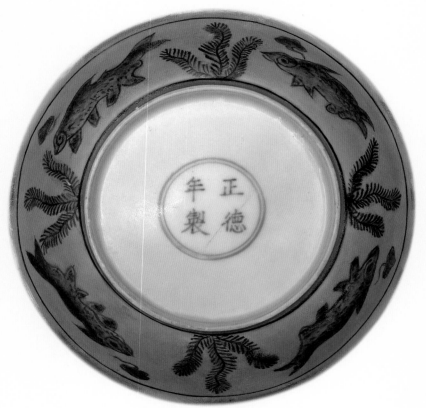

Blue and white plate with design of fish and water plants on turquoise blue ground
Zhengde Period, Ming Dynasty, Height 3.4cm　mouth diameter 15.6cm　foot diameter 9.1cm, Allocated by Public Security Bureau of Jingdezhen in Jiangxi Province, collected by the Imperial Kiln Museum of Jingdezhen

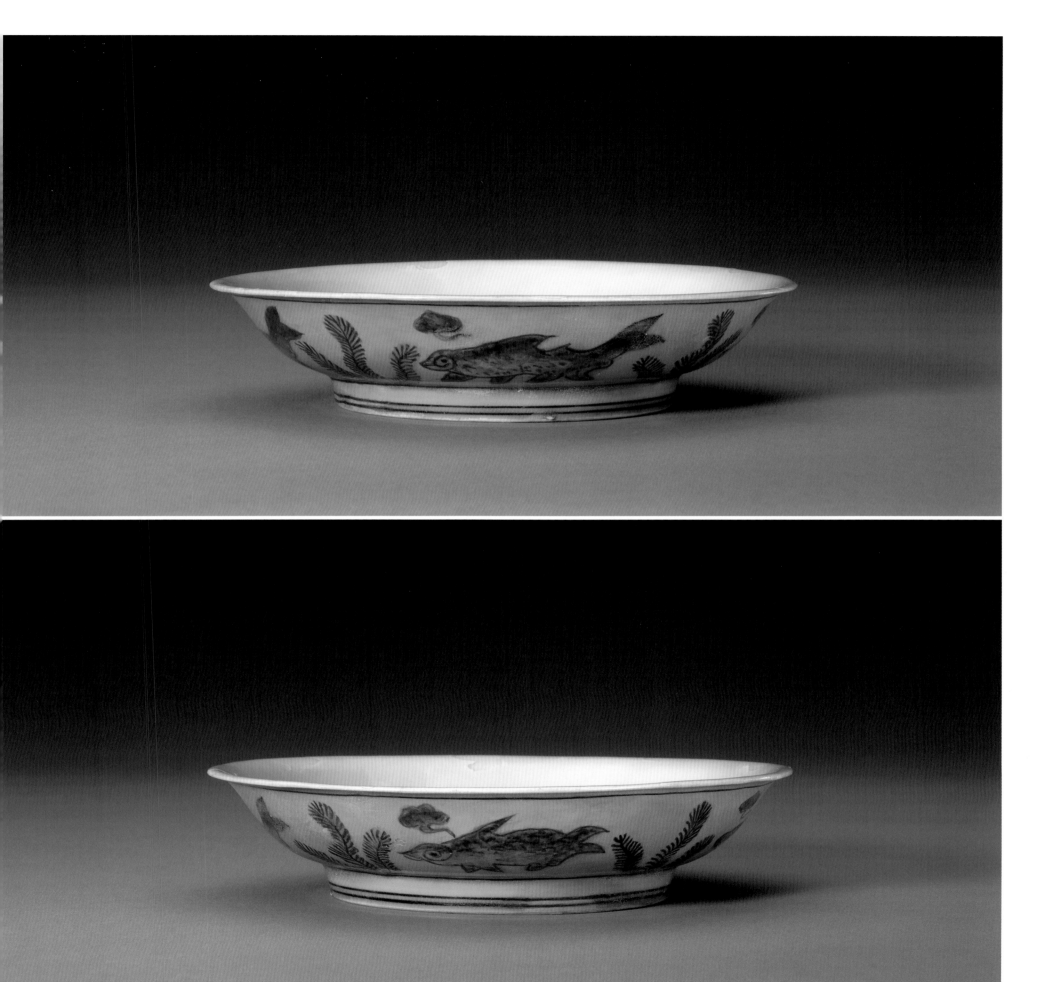

黄地青花加矾红、绿彩螭龙纹碗

明正德

高 8.4 厘米　口径 15.8 厘米　足径 5.9 厘米

1987 年江西省景德镇市御窑遗址出土，景德镇御窑博物馆藏

碗敞口、深弧壁、圈足。外壁近口沿处绘落花流水纹边饰，流水以矾红彩描绘，落花则填以黄彩。腹部饰黄地青花螭龙纹。圈足外墙亦绘落花流水纹，流水以绿彩描绘，落花填以黄彩。圈足内施白釉。外底署青花楷体"正德年制"四字双行外围双圈款。（李子嵬）

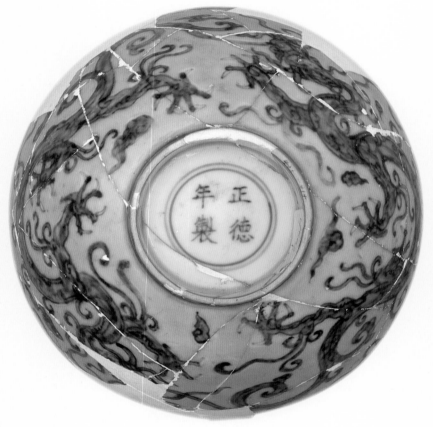

Blue and white bowl with Chi-dragon design in iron red and green color on yellow ground
Zhengde Period, Ming Dynasty, Height 8.4cm mouth diameter 15.8cm foot diameter 5.9cm, Unearthed at imperial kiln heritage of Jingdezhen in Jiangxi Province in 1987, collected by the Imperial Kiln Museum of Jingdezhen

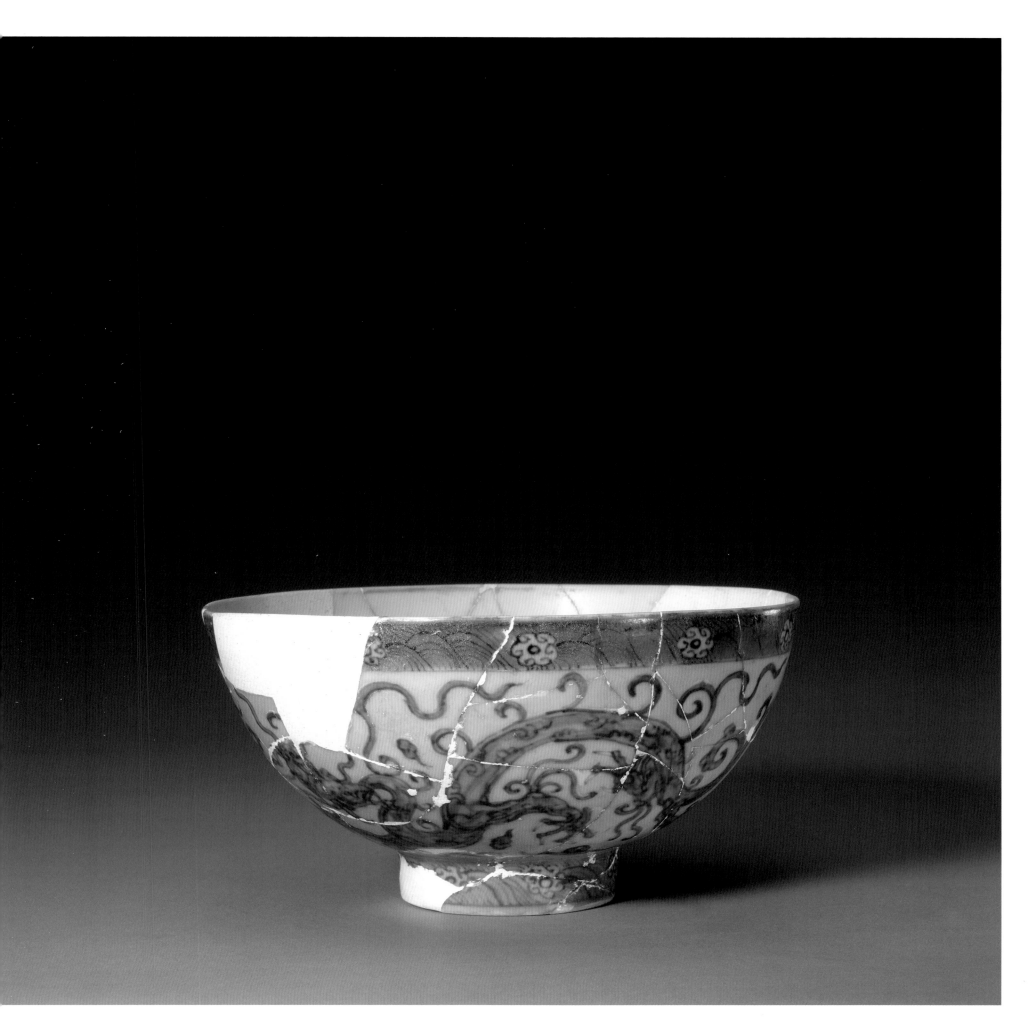

黄地青花折枝花果纹盘

明正德
高 4.3 厘米　口径 21.5 厘米　足径 13.9 厘米
故宫博物院藏

盘敞口、圆唇、浅弧壁、圈足。胎体较厚。内、外青花装饰。内、外壁近口沿处和圈足外墙均画青花双弦线，内底青花双圈内绘折枝栀子花纹，内壁绘折枝石榴、葡萄、荷莲、桃等，外壁绘缠枝牡丹纹。圈足内施白釉。外底署青花楷体"正德年制"四字双行外围双圈款。

此盘造型和纹饰均沿袭成化朝御窑产品，体现出明代御窑瓷器在生产制度上的延续性。但所绘折枝花果纹较成化朝作品稍有变化，青花发色亦略显暗淡，局部出现铁锈斑点，体现出正德朝景德镇御器厂所烧造青花瓷器的新特点。（冀洛源）

Blue and white plate with design of branched flowers and fruits on yellow ground
Zhengde Period, Ming Dynasty, Height 4.3cm　mouth diameter 21.5cm　foot diameter 13.9cm, Collected by the Palace Museum

黄地青花折枝花果纹盘

明正德

高 5.5 厘米　口径 29.6 厘米　足径 19 厘米

故宫博物院藏

盘撇口、浅弧壁、圈足。内、外黄地青花装饰。内壁绘四组折枝瑞果纹，内底青花双圈内绘一棵石榴树，树上花开两朵。外壁绘四枝折枝莲纹。圈足内施白釉。外底署青花楷体"大明正德年制"六字双行外围双圈款。

这种黄地青花折枝花果纹盘属于明代景德镇御器厂烧造的传统品种，最早见于宣德时期，此后成化、弘治、正德、嘉靖朝等均有烧造。黄地青花瓷器需两次入窑焙烧，第一次先高温烧成白地青花瓷器，然后施以浇黄釉，刮掉有纹饰处的黄釉，再入低温炉焙烧而成。（单莹莹）

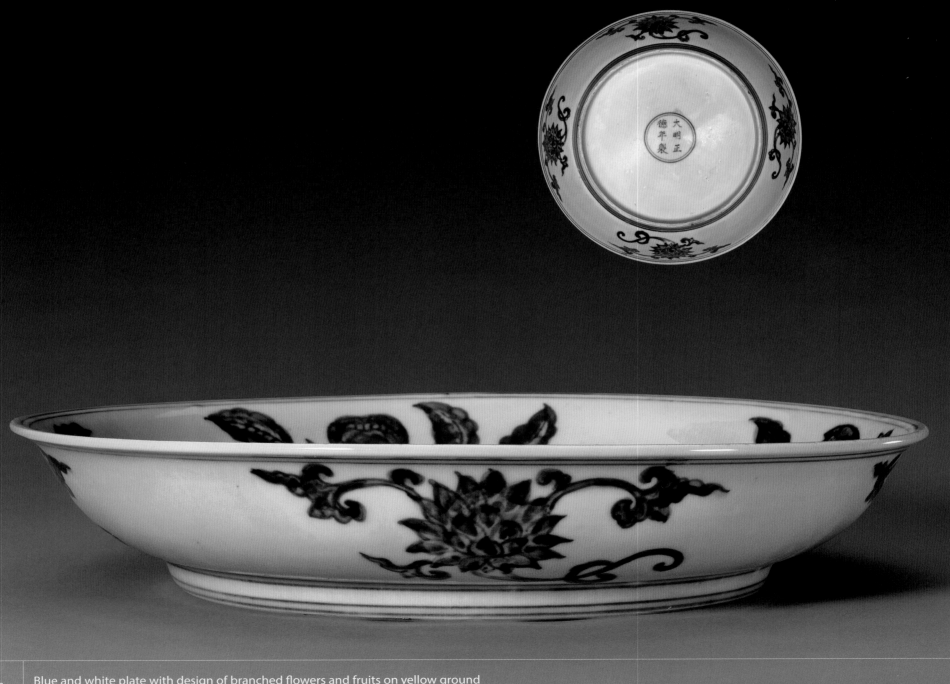

Blue and white plate with design of branched flowers and fruits on yellow ground
Zhengde Period, Ming Dynasty, Height 5.5cm　mouth diameter 29.6cm　foot diameter 19cm, Collected by the Palace Museum

520

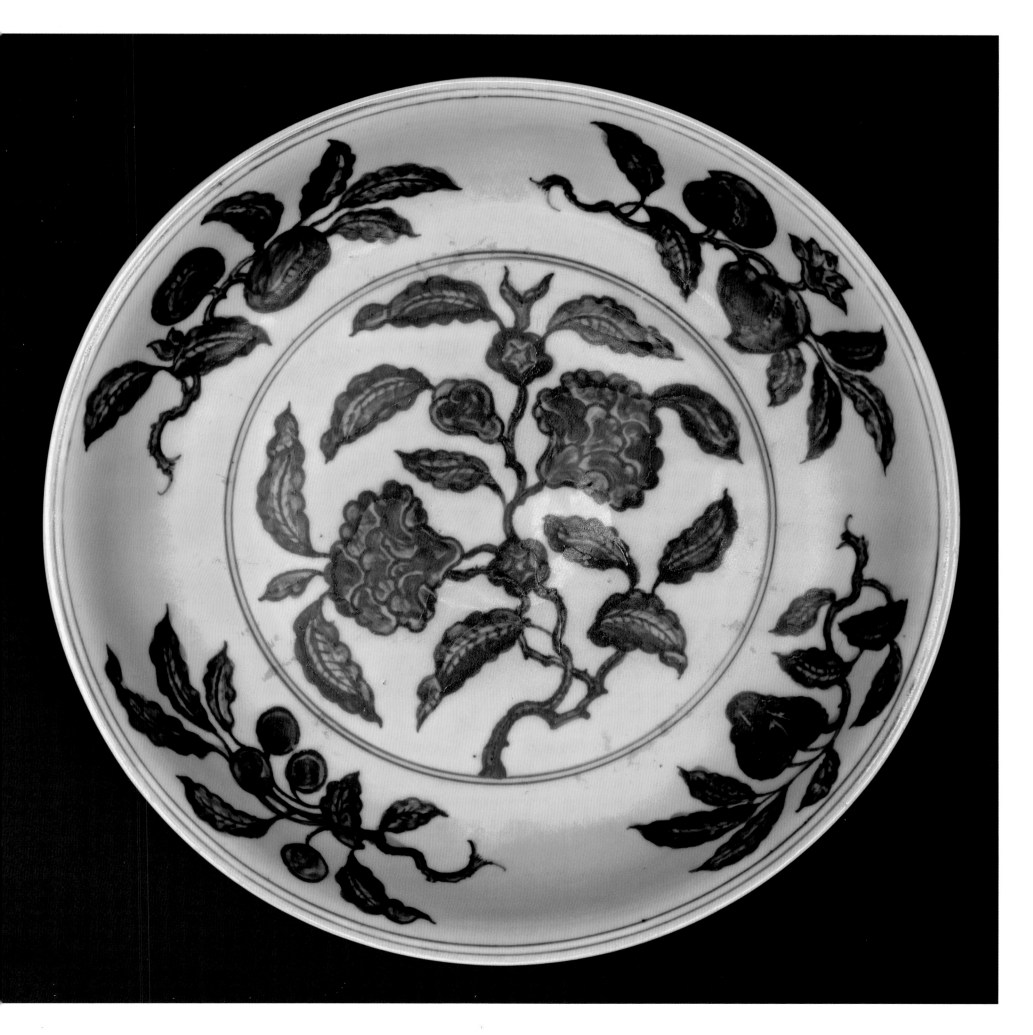

237 黄地青花折枝花果纹盘

明正德
高 5.5 厘米　口径 29.9 厘米　足径 18.6 厘米
故宫博物院藏

盘撇口、浅弧壁、圈足。内、外黄地青花装饰。内底青花双圈内绘一棵石榴树，内壁绘折枝石榴、寿桃、枇杷和佛手纹。外壁腹部绘四枝折枝莲花纹。圈足内施白釉。外底署青花楷体"大明正德年制"六字双行外围双圈款。

此盘所施黄釉厚薄不均，表面呈现明显的橘皮纹。（赵聪月）

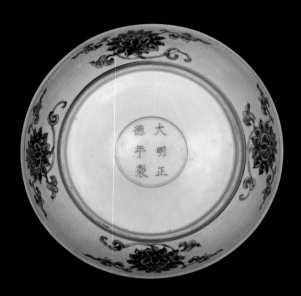

Blue and white plate with design of branched flowers and fruits on yellow ground
Zhengde Period, Ming Dynasty, Height 5.5cm mouth diameter 29.9 cm foot diameter 18.6cm, Collected by the Palace Museum

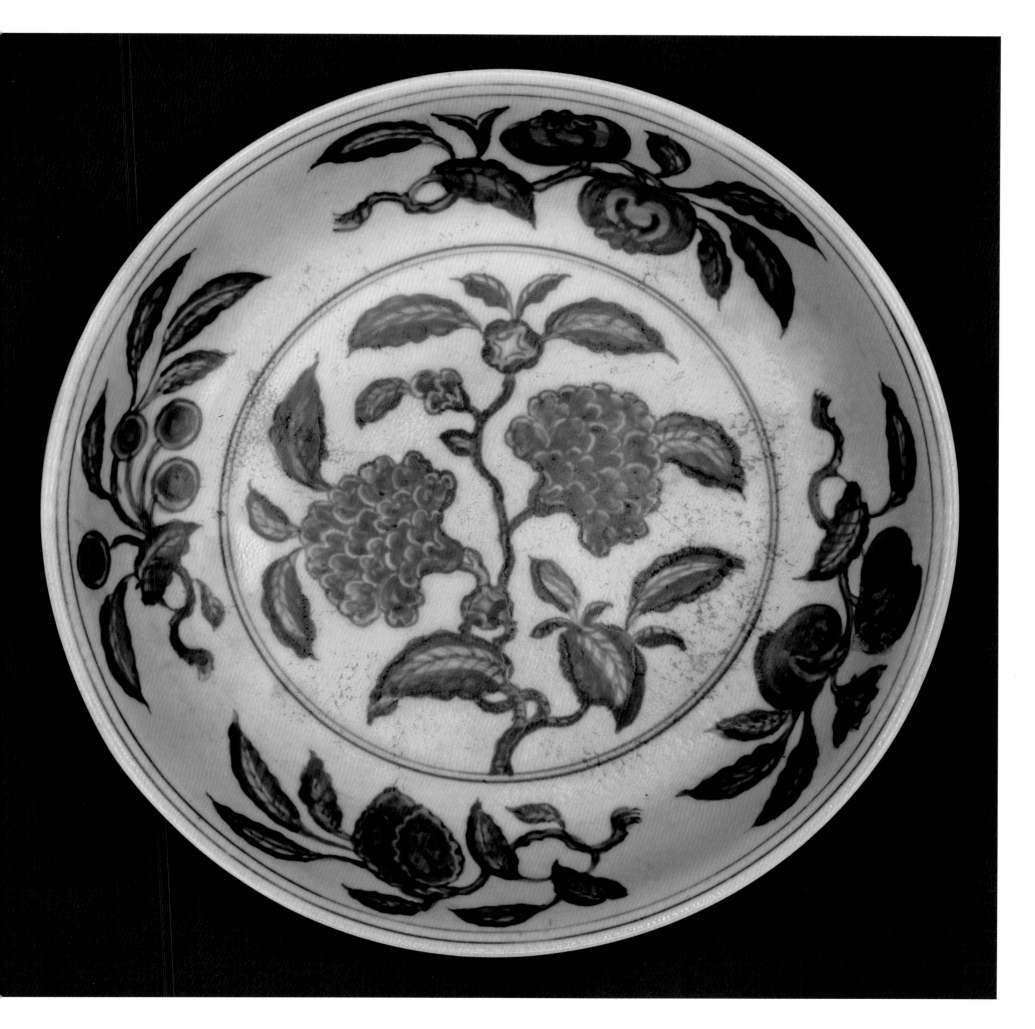

绿地青花团龙纹碗

明正德

高 7.5 厘米　口径 15.8 厘米　足径 5.8 厘米

江西省景德镇市御窑遗址出土，景德镇御窑博物馆藏

碗敞口、深弧壁、圈足。内壁延至内底锥拱三条龙纹。外壁青花装饰。近口沿处绘落花流水纹边饰，腹部绘六条团龙纹，近足处绘灵芝云纹，圈足外墙绘海水纹。外壁除青花团龙纹和近口沿处朵花留白外，均填以低温绿彩。口沿、圈足外墙和近底处的灵芝云则以低温黄彩装饰。圈足内施白釉。外底署青花楷体"正德年制"四字双行外围双圈款。（上官敏）

Blue and white bowl with medallion of dragon design on green ground

Zhengde Period, Ming Dynasty, Height 7.5cm mouth diameter 15.8cm foot diameter 5.8cm, Unearthed at imperial kiln heritage of Jingdezhen in Jiangxi Province, collected by the Imperial Kiln Museum of Jingdezhen

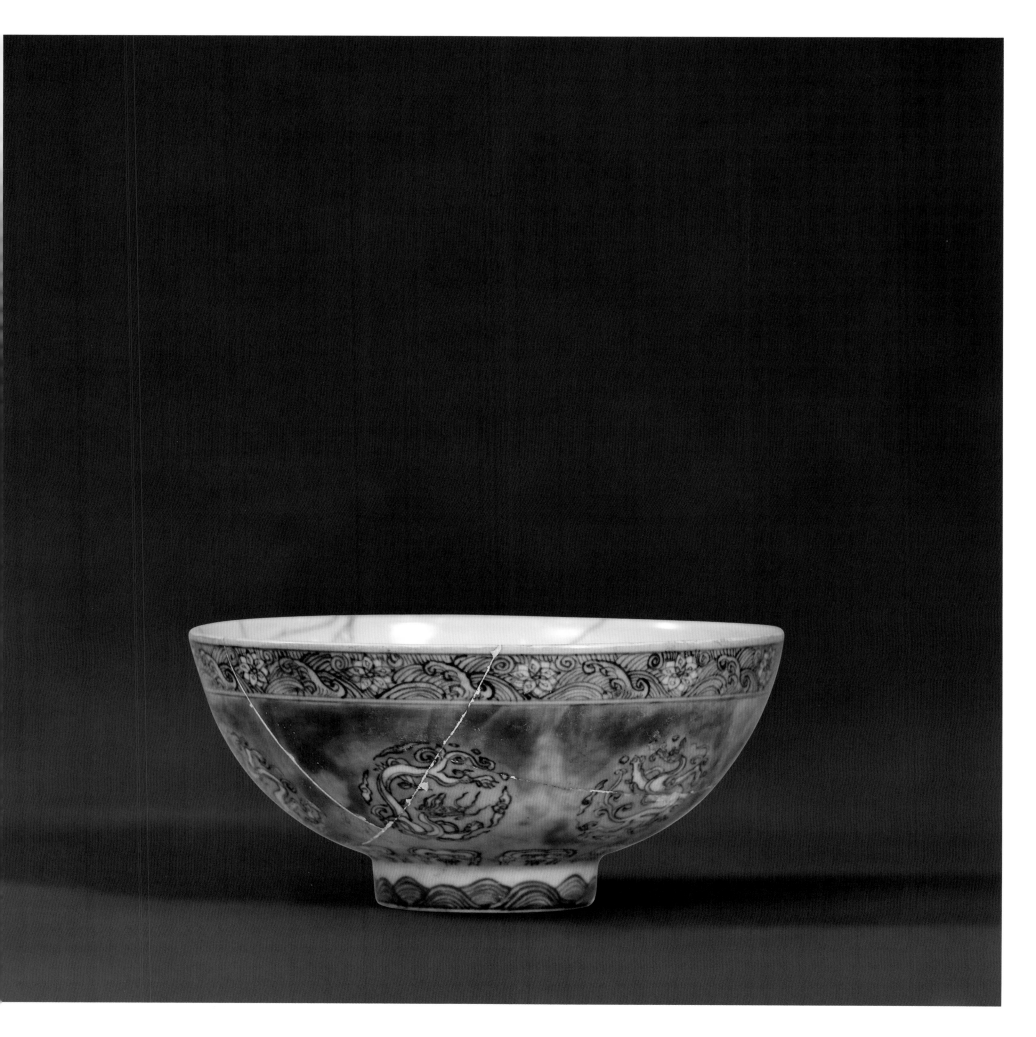

239　青花加矾红彩云龙纹碗

明正德

高 6.3 厘米　口径 15.6 厘米　足径 7.6 厘米

故宫博物院藏

碗撇口、深弧壁、折底、圈足。内施白釉，内壁锥拱两条行龙纹，内底锥拱一条团龙纹。外壁近口沿处绘回纹边饰，腹部绘两条青花行龙纹，辅以矾红彩祥云纹。圈足外墙满涂青料。圈足内施白釉。外底署青花楷体"正德年制"四字双行外围双圈款。

此碗造型新颖，纹饰以青花为主，衬以矾红彩，矾红彩鲜艳醒目。（郭玉昆）

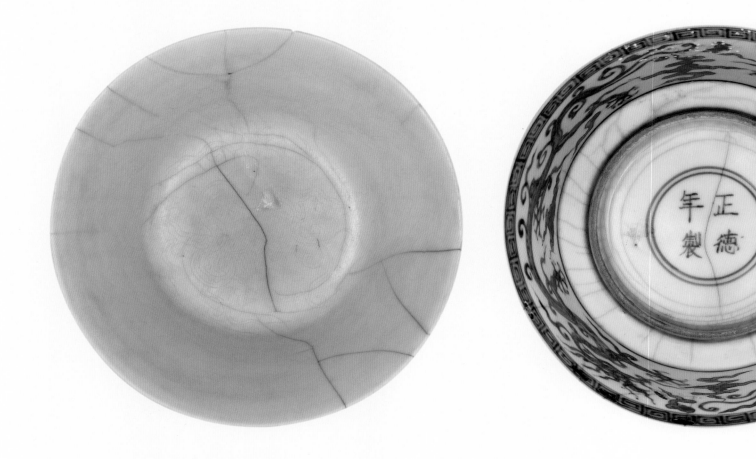

Plate with design of dragon in underglaze blue and cloud in iron red
Zhengde Period, Ming Dynasty, Height 6.3cm　mouth diameter 15.6cm　foot diameter 7.6cm, Collected by the Palace Museum

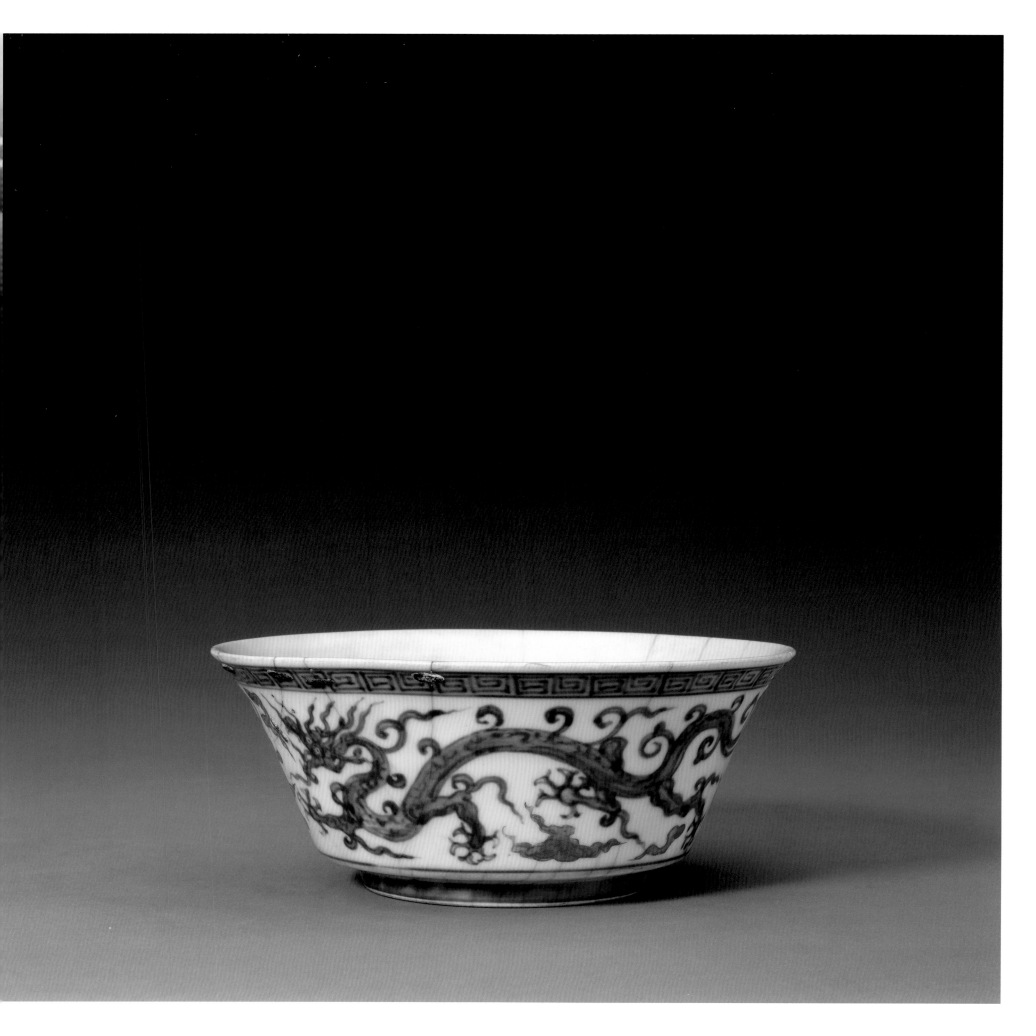

釉里红四鱼纹碗

明正德

高 6.2 厘米　口径 13.2 厘米　足径 5.4 厘米

故宫博物院藏

碗撇口、深弧壁、圈足。外壁腹部以釉里红装饰，四条姿态各异的鱼均匀分布。圈足内施白釉。外底署青花楷体"正德年制"四字双行外围双圈款。（赵聪月）

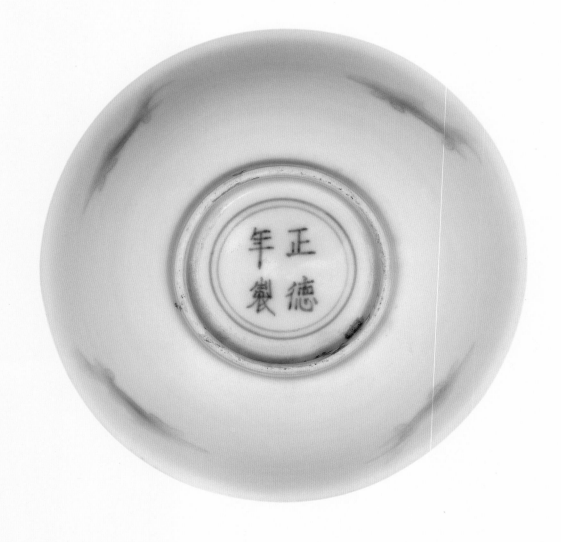

Bowl with design of four fish in underglaze red
Zhengde Period, Ming Dynasty, Height 6.2cm mouth diameter 13.2cm foot diameter 5.4cm, Collected by the Palace Museum

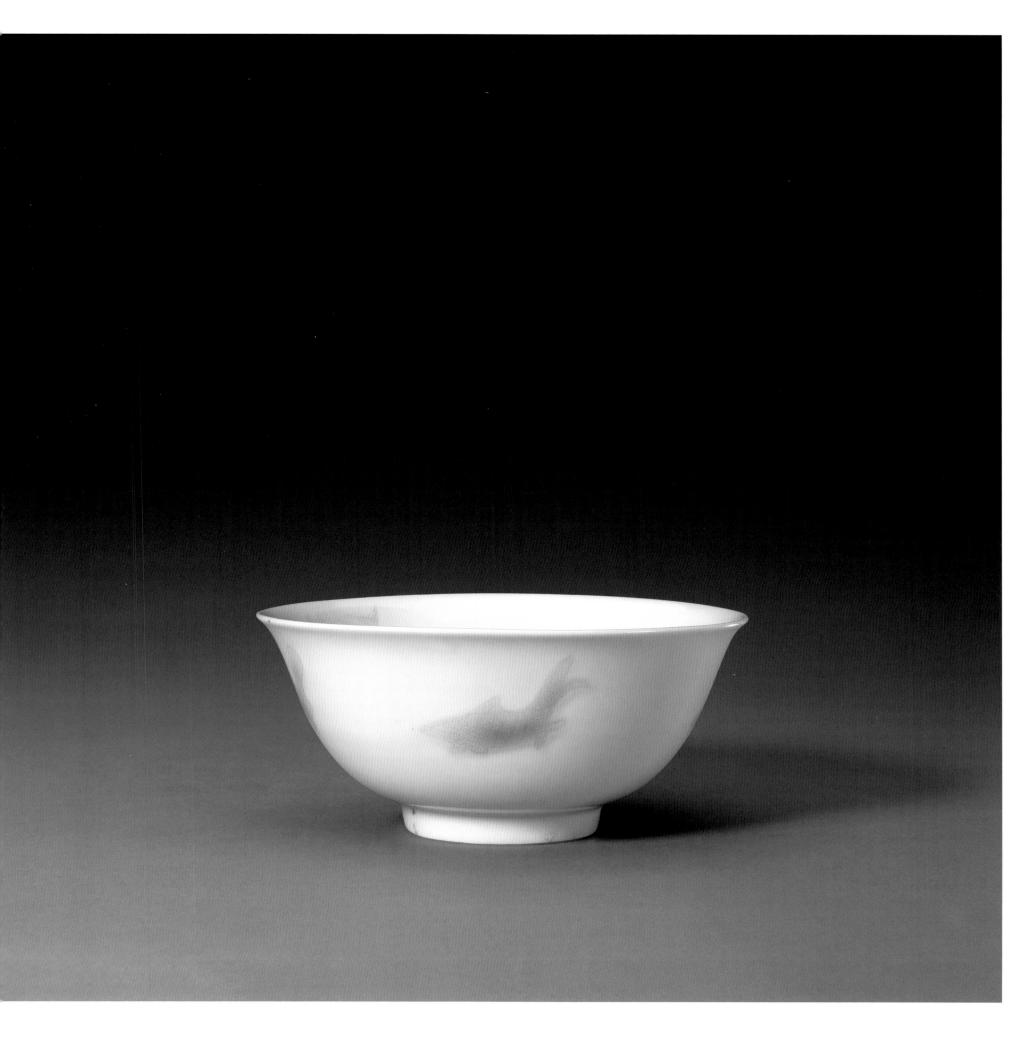

釉里红四鱼纹盘

明正德
高 4 厘米　口径 17.7 厘米　足径 10.3 厘米
故宫博物院藏

盘撇口、浅弧壁、圈足。内、外和圈足内均施白釉，足端不施釉。外壁饰四条釉里红游鱼，鱼形略有差异，有单尾和双尾之别，亦有有须和无须之差，可知其品种不同。鱼纹部分，抚之有凸起感。外底署青花楷体"正德年制"四字双行外围双圈款。（单莹莹）

Plate with design of four fish in underglaze red
Zhengde Period, Ming Dynasty, Height 4cm mouth diameter 17.7cm foot diameter 10.3cm, Collected by the Palace Museum

色彩缤纷
五彩、斗彩瓷器

　　五彩瓷器在正德以前少有烧造，斗彩瓷器在成化朝盛极一时，弘治朝几乎不见有烧造。从正德朝开始，五彩瓷器的产量明显增多，斗彩瓷器亦又开始有少量制作。正德朝御窑五彩瓷器大致可分为两类：一类是纯釉上五彩；另一类是釉下青花与釉上彩相结合的青花五彩。所用釉上彩有红、黄、草绿、孔雀绿等，造型见有梅瓶、香炉、香筒、盘、碗等，纹饰见有八仙、仕女、云龙、花鸟等。

　　正德朝斗彩瓷器造型见有炉、洗、瓶等，纹饰见有缠枝石榴花、云龙、方胜、祥云、阿拉伯文等，构图疏朗，所施红、黄、绿等彩一般都较淡雅，因此给人以清爽雅致之美感。

Colorful Porcelain

Polychrome Porcelain and *Doucai* Porcelain

Polychrome porcelain is few before Zhengde period. *Doucai* porcelain is flourished in Chenghua peirod. Neither of them is burned in Hongzhi Period. From the beginning of the Zhengde period, production of polychrome porcelain obviously increases, and *Doucai* porcelain also begins to produce in small scale. Multicolored porcelain of Zhengde imperial kiln can be divided into two categories: one is pure multicolor above the glaze, the other is multicolor above the glaze and blue-and-white under the glaze. Main colors of the first category include red, yellow, grass-green, turquoise blue etc. Dominated shapes refer to bottle, incense burner, plate, bowl, etc. Common decorations contain Eight Immortals, ladies, dragons and clouds, flowers and birds.

Shapes of Zhengde *Doucai* porcelain include burner, washer, wash, bottle etc. Ornaments have entwined flowers, dragons and clouds, *Fangsheng*, auspicious clouds, Arabic characters etc. The application color is soft and elegant, expressing clean and graced beauty.

| **五彩团花纹罐**
明正德青花罐，民国加彩
高 19.4 厘米　口径 8.1 厘米　足径 8.1 厘米
故宫博物院藏

　　罐唇口、短颈、丰肩、鼓腹、腹下渐收敛、束胫、圈足。通体五彩装饰。颈部绘青花海水江崖纹，肩部绘五彩缠枝莲花纹，腹部绘五组五彩团花纹，团花之间以上下对应的"壬"字形云纹相隔。近底处绘变形莲瓣纹。圈足内施白釉。外底署青花楷体"大明正德年造"六字双行外围双圈款。

　　此罐上的红、绿、黄彩浅淡、轻浮，与青花构图不协调，有画蛇添足之感，当为民国时期加彩。（郭玉昆）

Polychrome jar with design of medallion of flowers
Zhengde Period, Ming Dynasty (Enamel added later in the Republic of China), Height 19.4cm mouth diameter 8.1cm foot diameter 8.1cm, Collected by the Palace Museum

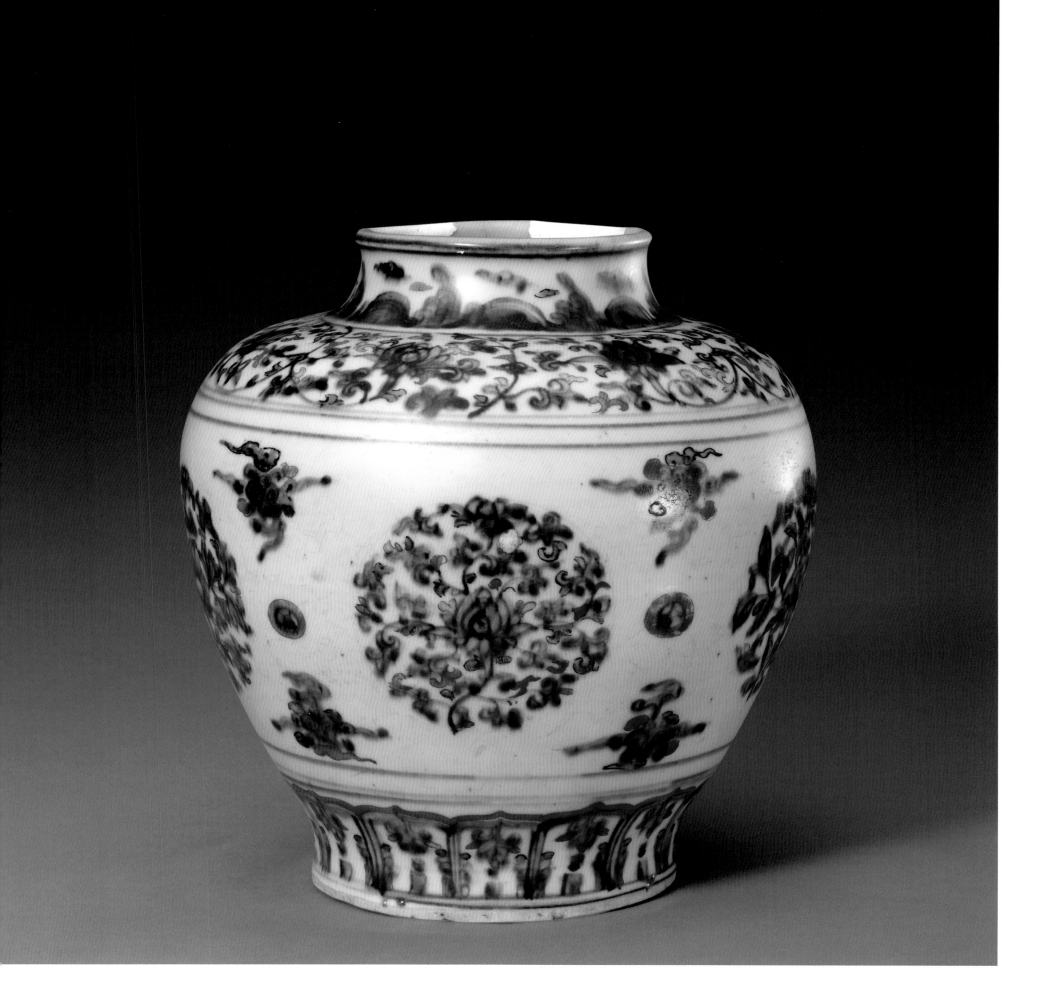

243　五彩八仙人物图六方连座香筒

明正德

高 19.6 厘米　口横 9.5 厘米　口纵 7.6 厘米

足横 10 厘米　足纵 8.3 厘米

故宫博物院藏

香筒呈六方形，底座上有六个莲瓣状壶门装饰。通体五彩装饰。口沿绘钱纹锦地和四个海棠形开光，开光内绘朵花纹，腹部主题纹饰为八仙人物图，两两成一组，底座绘回纹边饰。

此香筒上所绘八仙人物，神态飘逸，图案设色清新艳丽，以红、绿彩为主，黄彩作点缀，青花作边饰，堪称正德朝五彩瓷中的典型器。（赵小春）

Polychrome incense holder with hexagonal stand and design of the Eight Immortals
Zhengde Period, Ming Dynasty, Height 19.6cm　mouth length 9.5cm　mouth width 7.6cm　foot length 10cm　foot width 8.3cm, Collected by the Palace Museum

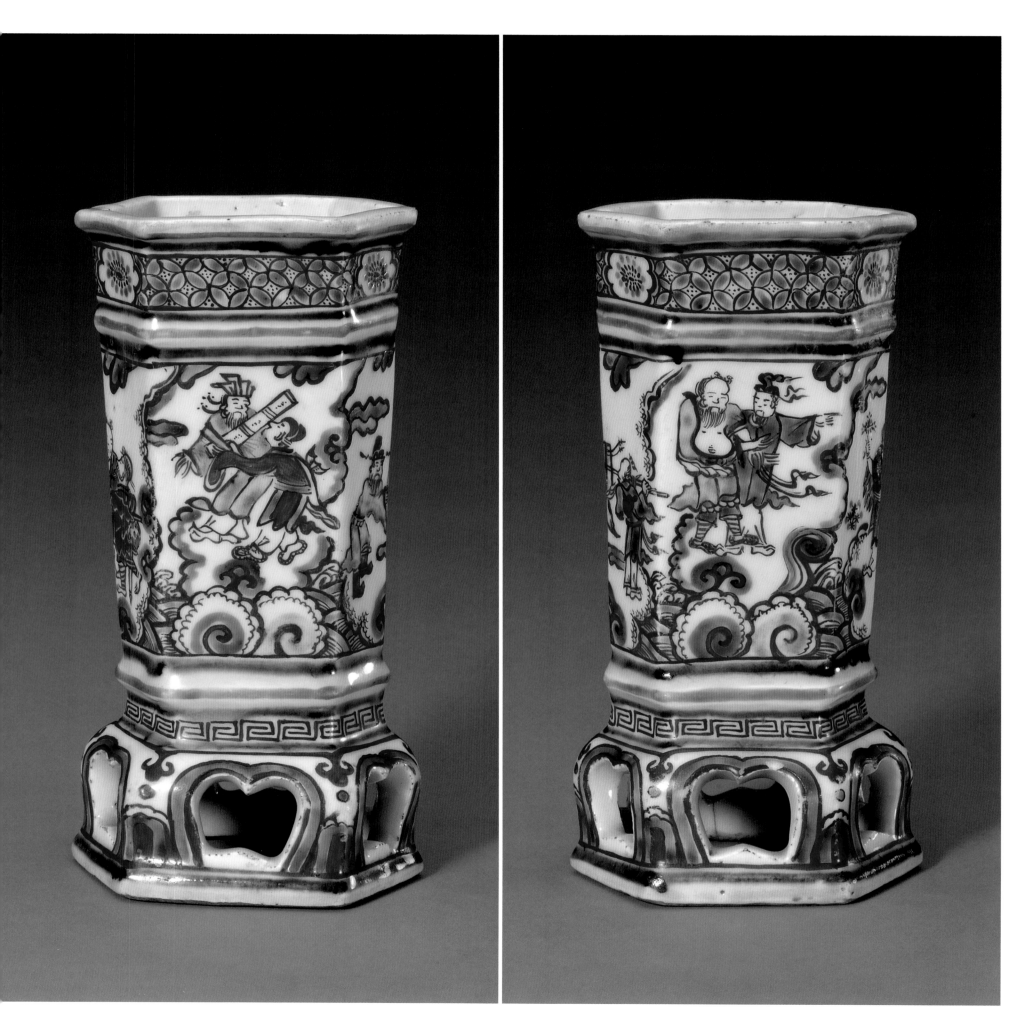

五彩海水云龙纹碗

明正德

高 9.4 厘米 口径 16.4 厘米 足径 6.4 厘米

故宫博物院藏

碗敞口、深弧壁、圈足。内、外和圈足内均施白釉。碗内锥拱纹饰。内底锥拱双圈内锥拱朵云纹，内壁锥拱两条云龙纹。外壁均以青花加红、绿彩装饰。近口沿处绘卷云纹边饰，腹部绘二龙戏珠纹，衬以云纹和海水江崖纹。外底署青花楷体"正德年制"四字双行外围双圈款。

中国传统五彩瓷器大致可分为两类：一是在烧成后的素白瓷上以红、绿、黄、紫、黑等彩描绘图案纹饰，然后入彩炉焙烧而成，被称作"纯釉上五彩"。另一类则是在已成型的坯体上以青料描绘图案局部，并为釉上图案布局定位，施透明釉经高温烧成后，再在釉上以勾线填彩或没骨法描绘图案其他部分，凑成整个图案，最后入彩炉焙烧而成，被称作"青花五彩"。此碗即属于青花五彩类。（韩倩）

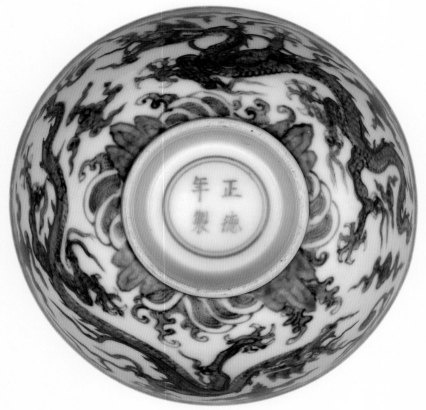

Polychrome bowl with design of dragon among waves
Zhengde Period, Ming Dynasty, Height 9.4cm mouth diameter 16.4cm foot diameter 6.4cm, Collected by the Palace Museum

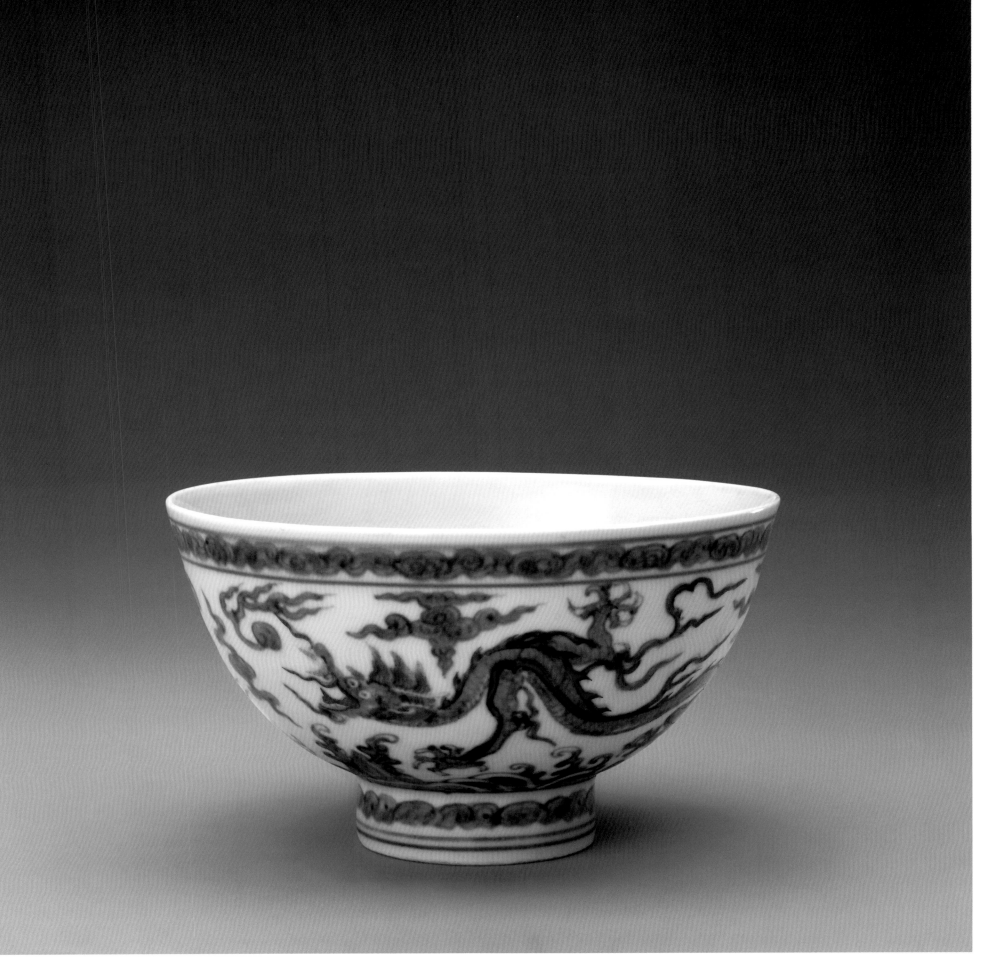

五彩海水云龙纹碗

明正德

高 9.1 厘米　口径 16 厘米　足径 6.2 厘米

故宫博物院藏

碗敞口、深弧壁、圈足。内、外和圈足内均施白釉。内壁锥拱二龙戏珠纹。外壁描绘青花五彩二龙戏珠纹，间以朵云纹，近足处绘海水江崖纹。外壁近口沿处和圈足外墙均绘云纹边饰。外底署青花楷体"正德年制"四字双行外围双圈款。（韩倩）

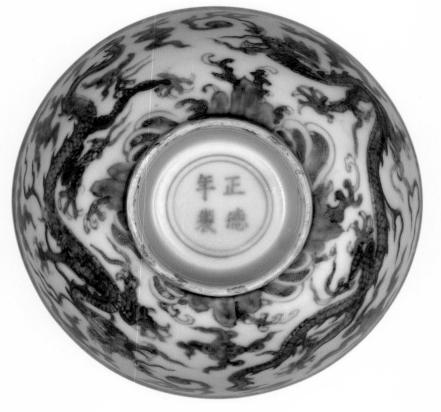

Polychrome bowl with design of dragon among waves

Zhengde Period, Ming Dynasty, Height 9.1cm mouth diameter 16cm foot diameter 6.2cm, Collected by the Palace Museum

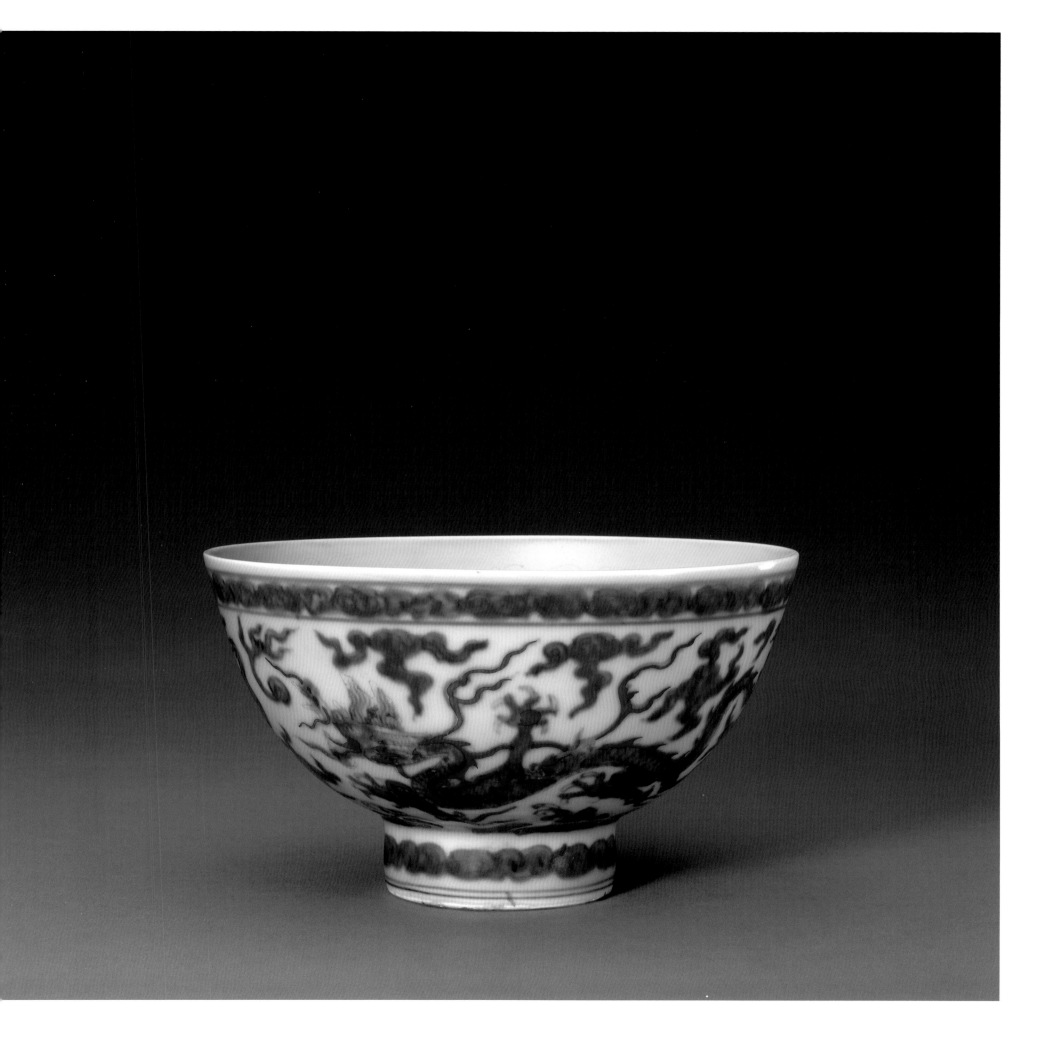

五彩云龙纹盘

明正德青花盘，民国加彩
高 3.6 厘米　口径 10.6 厘米　足径 6.6 厘米
故宫博物院藏

盘撇口、浅弧壁、圈足。内壁近口沿处绘青花海水纹边饰，内底青花双圈内绘一龙戏珠纹。外壁绘四条青花云龙戏珠纹，衬以红、绿彩祥云纹。圈足外墙画青花双弦线。圈足内施白釉。无款识。此盘所施红、绿彩发色浅淡，有漂浮感，当为民国时期所加。其青花纹饰有晕散现象，浓重处出现黑色氧化铁结晶斑。（郭玉昆）

Polychrome plate with design of dragon and cloud
Zhengde Period, Ming Dynasty (Enamel added later in the Republic of China), Height 3.6cm mouth diameter 10.6cm foot diameter 6.6cm, Collected by the Palace Museum

五彩桃树雀鸟图盘

明正德
高 2.9 厘米　口径 14.3 厘米　足径 8.9 厘米
故宫博物院藏

盘撇口、浅弧壁、圈足。内、外五彩装饰。内底矾红彩双圈内绘怪石花卉、桃树图，外壁绘两枝折枝桃纹，每枝上各栖一雀鸟。圈足内施白釉。外底署矾红彩楷体"正德年制"四字双行外围双圈款。

此盘所绘纹饰清晰，线条流畅，以矾红彩为主，黄彩、孔雀绿彩作点缀。正德朝五彩瓷传世不多，此器堪称研究正德朝五彩瓷的重要实物资料。（赵小春）

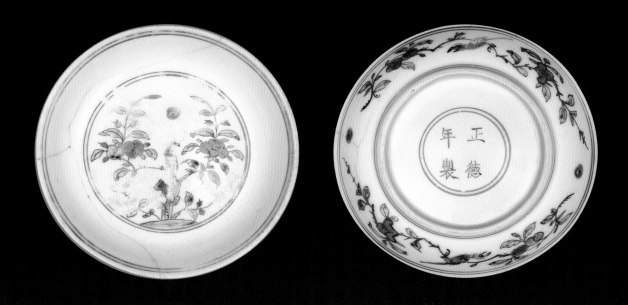

Polychrome plate with design of birds and peach tree
Zhengde Period, Ming Dynasty, Height 2.9cm mouth diameter 14.3cm foot diameter 8.9cm, Collected by the Palace Museum

543

五彩鱼藻纹盘

明正德

高 3.7 厘米　口径 17.7 厘米　足径 10.4 厘米

故宫博物院藏

盘撇口、浅弧壁、圈足。胎体较薄。内、外近口沿处和圈足外墙均画青花双弦线，内底青花双圈内绘一折枝宝相花纹。外壁近足处绘青花海水纹，釉上填以绿彩。海水纹之上用矾红彩描绘五条鱼，均匀分布于外壁，鱼均首尾相接，与海水浪花的高低起伏相得益彰。圈足内施白釉。外底署青花楷体"大明宣德年制"六字双行外围双圈仿款。

此盘内底宝相花画法沿用明代早期形式，外壁纹饰布局合理，线条流畅，应是受到成化时期制瓷工艺的影响。（冀洛源）

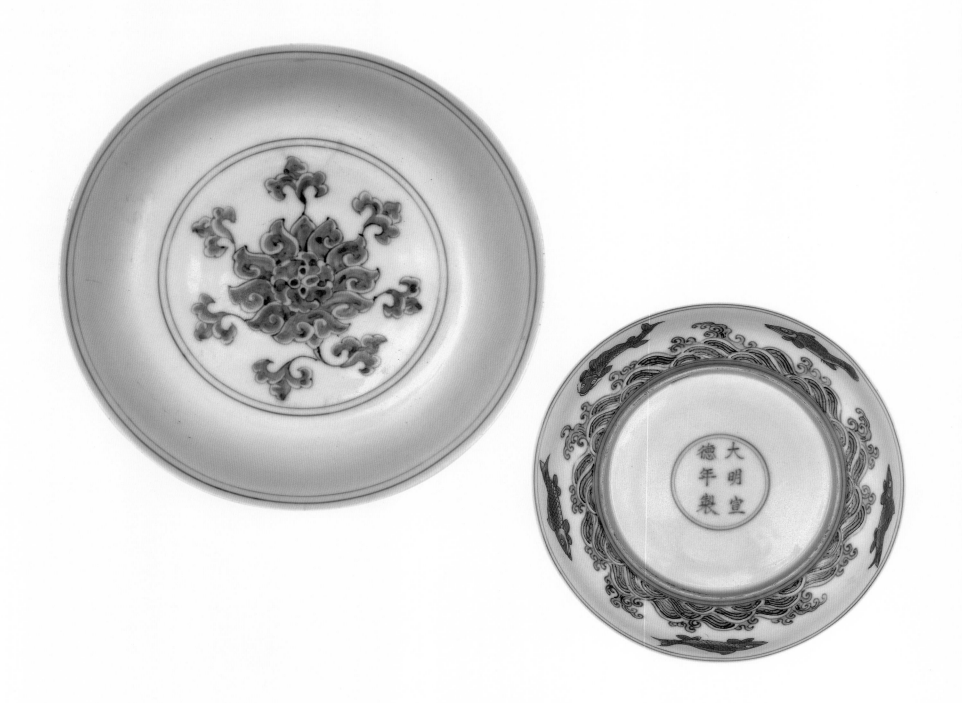

Polychrome plate with design of fish and water plants
Zhengde Period, Ming Dynasty, Height 3.7cm　mouth diameter 17.7cm　foot diameter 10.4cm, Collected by the Palace Museum

五彩鱼藻纹盘

明正德
高 3.9 厘米　口径 17.6 厘米　足径 10.8 厘米
故宫博物院藏

盘撇口、浅弧壁、圈足。通体内、外和圈足内均施白釉，足端无釉。内、外均以釉下青花和釉上彩描绘纹饰。内壁近口沿处画两道青花弦线，内底青花双圈内绘朵莲纹。外壁以矾红彩描绘五条鱼，近足处勾描青花海水纹轮廓，釉上按轮廓填以绿彩、黑彩。外底署青花楷体"大明宣德年制"六字双行外围双圈仿款。

此盘需经过两次入窑焙烧，即先入窑经高温烧成白地青花瓷，出窑后施以釉上彩，复入低温彩炉焙烧而成。这类青花加矾红彩五鱼纹盘，是明代弘治、正德朝的典型器。（单莹莹）

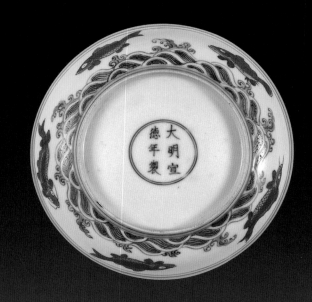

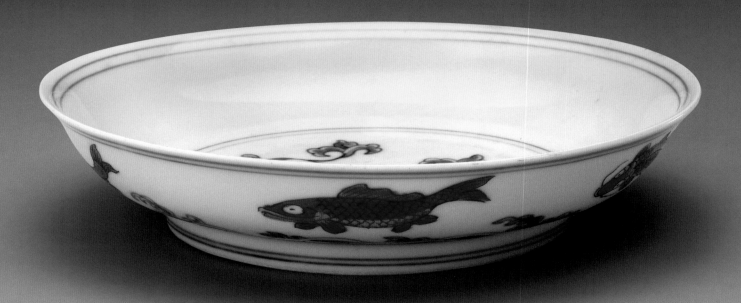

Polychrome plate with design of fish and water plants
Zhengde Period, Ming Dynasty, Height 3.9cm mouth diameter 17.6cm foot diameter 10.8cm, Collected by the Palace Museum

红绿彩海水五鱼纹盘

明正德
高 4 厘米　口径 18.2 厘米　足径 11 厘米
故宫博物院藏

盘撇口、浅弧壁、圈足。内、外红绿彩海水鱼纹装饰。内底饰一条鱼，外壁饰四条鱼。海水以矾红彩勾边，内填绿彩，也有的空白不填彩，以表现层次感。鱼均呈腾起跳跃状，线条简洁，显示出朴拙之气。圈足内所施白釉泛青，与盘内、外白釉有别，当为在窑内焙烧时感受到的温度、气氛不同所致。无款识。（郑宏）

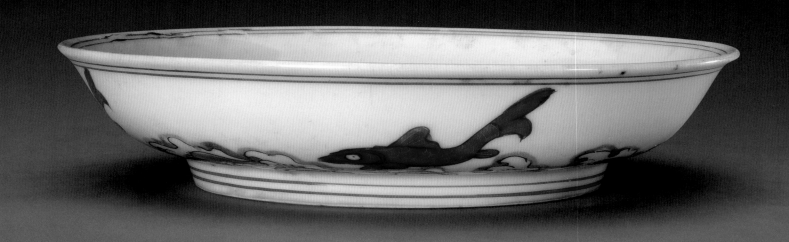

Plate with design of fish and water in red and green color
Zhengde Period, Ming Dynasty, Height 4cm　mouth diameter 18.2cm　foot diameter 11cm, Collected by the Palace Museum

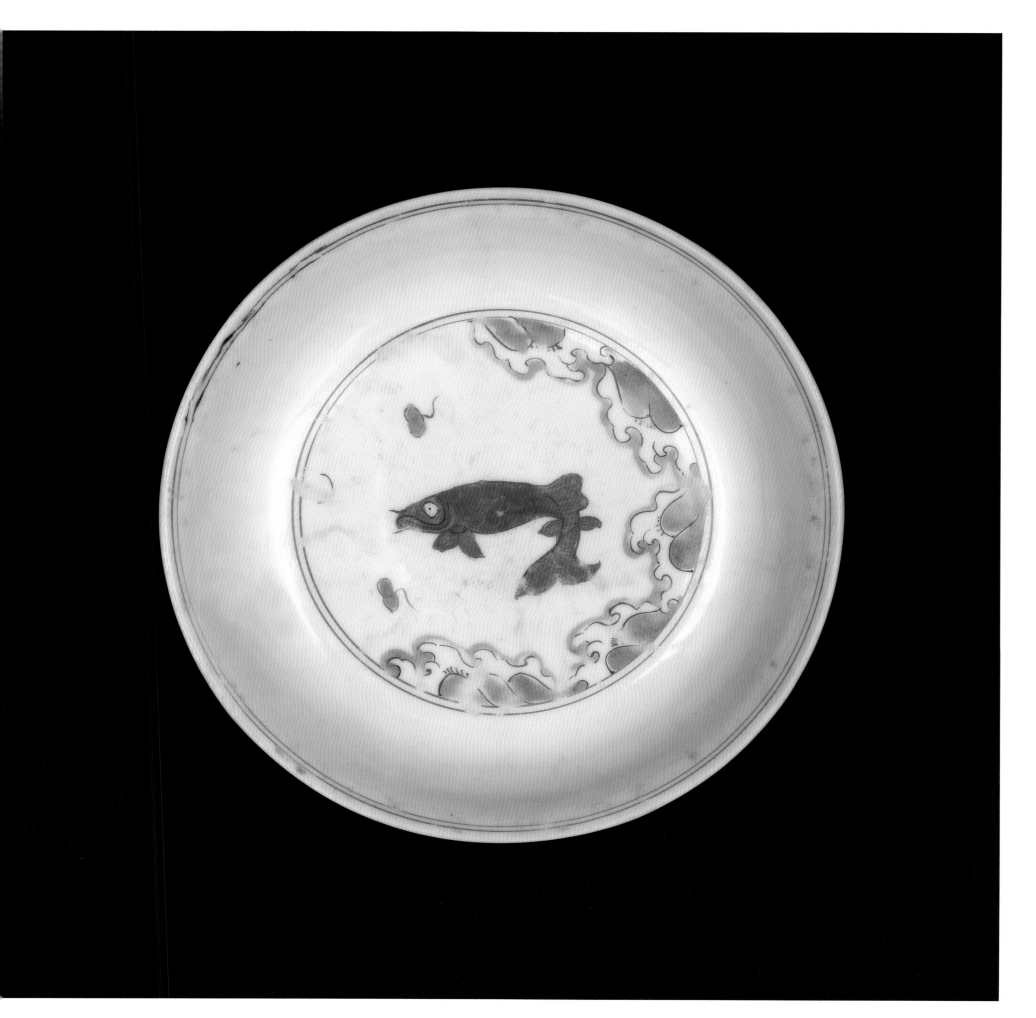

红绿彩海水四鱼纹盘

明正德

高 4.3 厘米　口径 17.8 厘米　足径 10.3 厘米

故宫博物院藏

盘撇口、浅弧壁、圈足。内、外和圈足内均施白釉，足端无釉。外壁近口沿处和圈足外墙以矾红彩画两道弦线。外壁以矾红彩和绿彩描绘海水四鱼纹。无款识。（单莹莹）

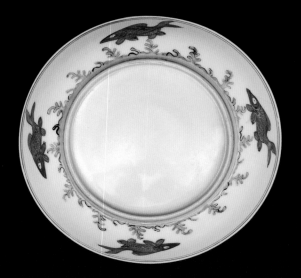

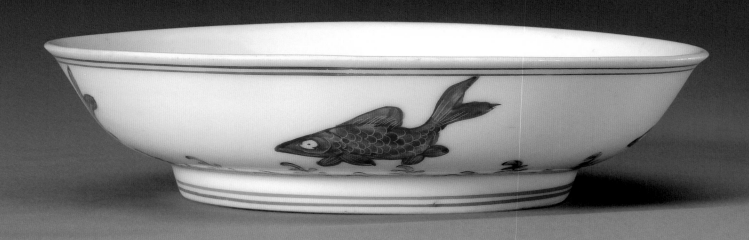

Plate with design of fish and water in red and green color
Zhengde Period, Ming Dynasty, Height 4.3cm mouth diameter 17.8cm foot diameter 10.3cm, Collected by the Palace Museum

黄地矾红彩团龙纹碗

明正德

高 7.4 厘米　口径 15.6 厘米　足径 5.8 厘米

2014 年江西省景德镇市御窑遗址出土，景德镇市陶瓷考古研究所藏

碗敞口、深弧壁、圈足。内、外和圈足内均施白釉。内壁锥拱三条龙纹。外壁以矾红彩勾描六条团龙，近口沿处绘矾红彩落花流水纹边饰，近足处绘矾红彩莲瓣纹边饰，圈足外墙绘矾红彩海水纹。碗外壁除矾红团云龙纹和近口沿处朵花留白外，其他处均填以低温黄釉。外底署青花楷体"正德年制"四字双行外围双圈款。双圈以矾红彩画成。

以黄彩衬托矾红纹饰是正德朝御窑瓷器极具特色的装饰，取"黄上红"之意，因"黄"与"皇"谐音、"红"与"洪"谐音，故"黄上红"寓意"祝福皇（黄）上洪（红）福齐天。（李慧）

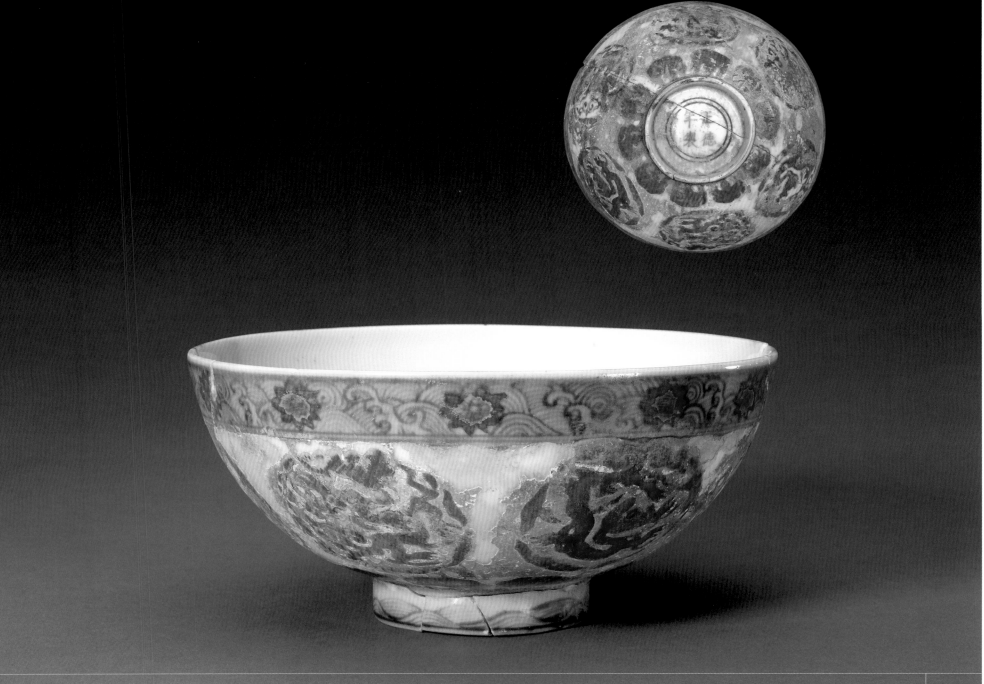

Bowl with medallion of dragon design in iron red color on yellow ground
Zhengde Period, Ming Dynasty, Height 7.4cm mouth diameter 15.6cm foot diameter 5.8cm, Unearthed at imperial kiln heritage of Jingdezhen in Jiangxi Province in 2014, collected by the Archaeological Research Institute of Ceramic in Jingdezhen

253 | 斗彩阿拉伯文出戟瓶（锯口）

明正德
高 23.2 厘米　残口径 3.4 厘米　底径 9 厘米
故宫博物院藏

瓶直口、长颈、溜肩、鼓腹、足部外撇、平底。通体斗彩装饰。颈部自上而下分别绘回纹、卷草、下垂莲瓣纹等，并置六条凸起的长条形戟，出戟上涂青料。肩部绘四朵"壬"字形云。腹部置六条凸起的长条形戟，出戟间六个圆形开光内均书写青花阿拉伯文，开光周围衬以斗彩如意云头纹。近底处绘如意头纹和下垂莲瓣纹。外底素胎无釉，底心微上凹，修底旋削纹清晰可见。此瓶系因口残而锯口的形体不完整器物，完整器形状可参见本书图161。（郭玉昆）

Doucai vase with flanges and Arabic characters (Incomplete)
Zhengde Period, Ming Dynasty, Height 23.2cm remaining mouth diameter 3.4cm bottom diameter 9cm, Collected by the Palace Museum

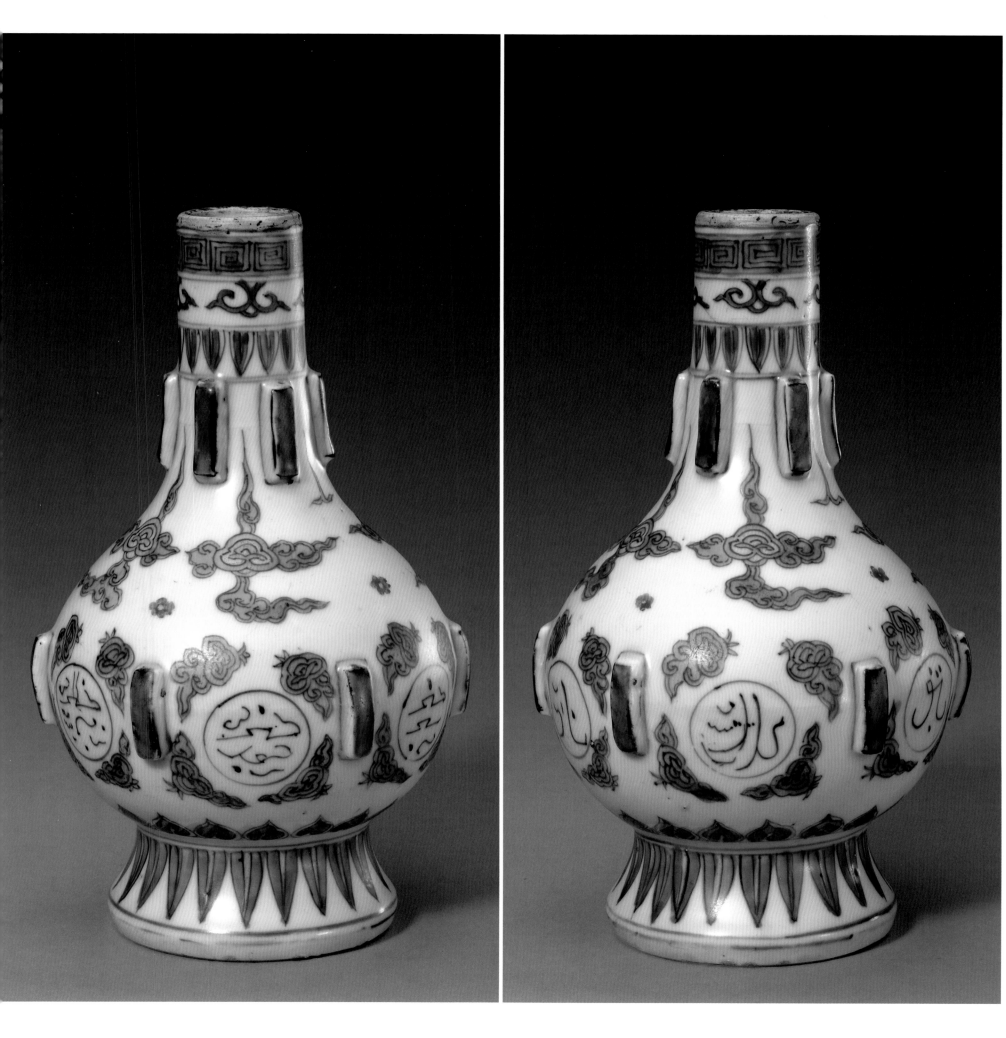

斗彩几何纹六足敛口盆

明正德

高 10.9 厘米　口径 19.9 厘米　底径 18.2 厘米

2014 年江西省景德镇市御窑遗址出土，景德镇市陶瓷考古研究所藏

盆敛口、鼓腹、束腰、平底，底下承以六足。外壁近口沿处画青花弦线两道，其下绘梅花朵，花朵间隔以元宝形图案，并自右向左署青花楷体"正德年制"四字横排外围双长方框款。腹下部绘交枝纹，其下绘三角形几何纹。梅花、三角形几何纹和六足均施黄彩，交枝纹和六足上方一圈则填紫彩。外底施白釉，靠近中心处留有一环形涩圈泛火石红色，应为支烧处。（李子嵬）

Doucai pot with inward rim, six feet and geometric design

Zhengde Period, Ming Dynasty, Height 10.9cm mouth diameter 19.9cm bottom diameter 18.2cm, Unearthed at imperial kiln heritage of Jingdezhen in Jiangxi Province in 2014, collected by the Archaeological Research Institute of Ceramic in Jingdezhen

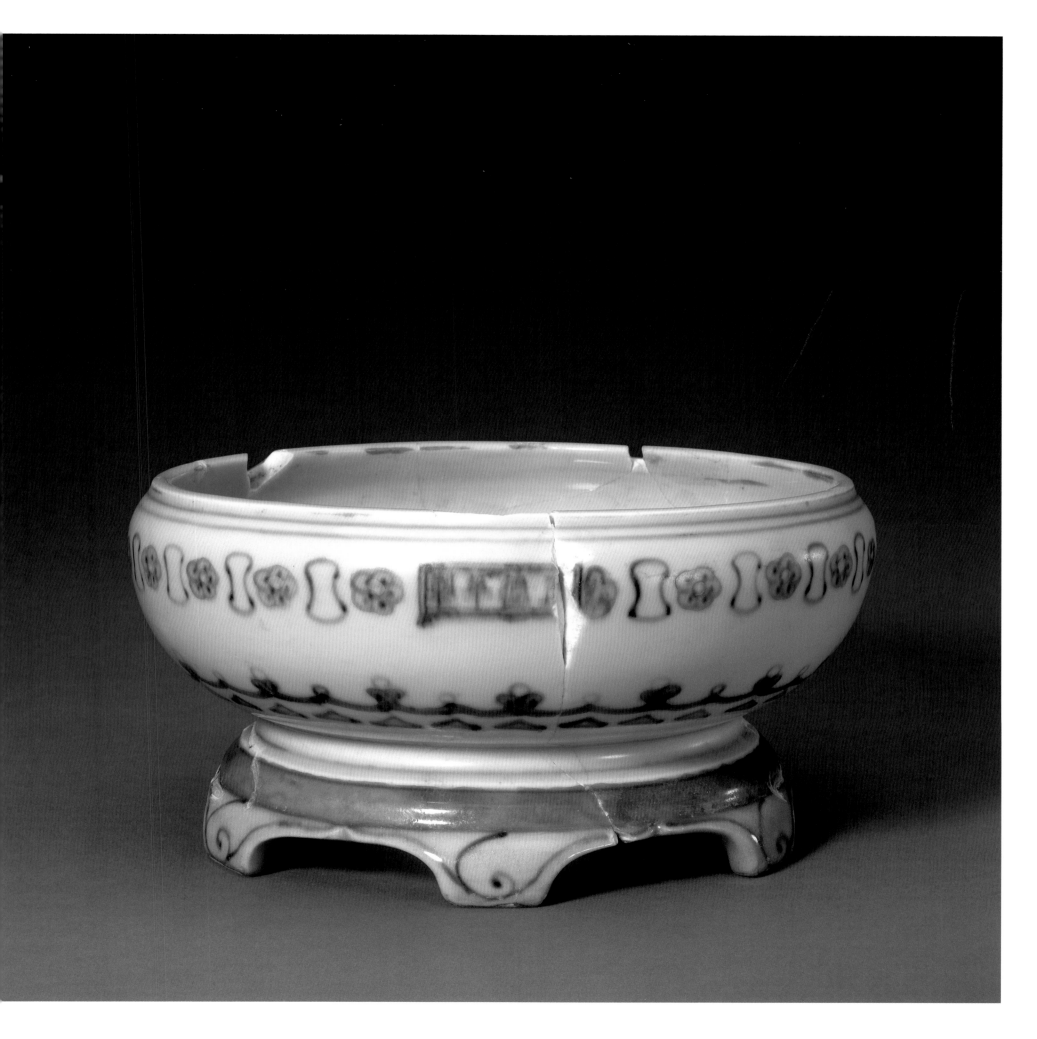

斗彩杂宝纹六足敛口盆

明正德

高 8.5 厘米　口径 21.5 厘米　底径 23.5 厘米

2014 年江西省景德镇市御窑遗址出土，景德镇市陶瓷考古研究所藏

盆敛口、丰肩、鼓腹、平底微上凹、底下承以六足。通体斗彩装饰。口沿和足端均施低温黄彩，外壁口沿处绘交枝纹，腹下部绘如意云头纹，腹部中间绘一周菱形图案，菱形每间隔一个内书一"卍"字。纹饰内填低温绿、紫、黄彩。足外壁均渲染青料，足与足之间绘低温黄彩交枝纹。外底施白釉，中心有一环形涩圈，涩圈以内署青花楷体"正德年制"四字双行外围双圈款。（李军强）

Doucai pot with inward rim, six feet and treasures design

Zhengde Period, Ming Dynasty, Height 8.5cm mouth diameter 21.5cm bottom diameter 23.5cm, Unearthed at imperial kiln heritage of Jingdezhen in Jiangxi Province in 2014, collected by the Archaeological Research Institute of Ceramic in Jingdezhen

256 淡描青花龙纹三足敛口盆（斗彩半成品）

明正德

高 9.8 厘米　口径 20.4 厘米　底径 15.5 厘米

2014 年江西省景德镇市御窑遗址出土，景德镇市陶瓷考古研究所藏

盆敛口、鼓腹、圈足。底下承以菱形三足。外壁近口沿处以青料绘虚实相间的圆圈。腹部以青料淡描两组三爪螭龙，每组两条，后面一条螭龙衔前面螭龙后爪。螭龙之间绘折带云纹。外底施白釉，近圈足处留有一环形涩胎，当为烧成时垫烧之处。外底署青花楷体"正德年制"四字双行外围双圈款。此盆属于斗彩的半成品。（李慧）

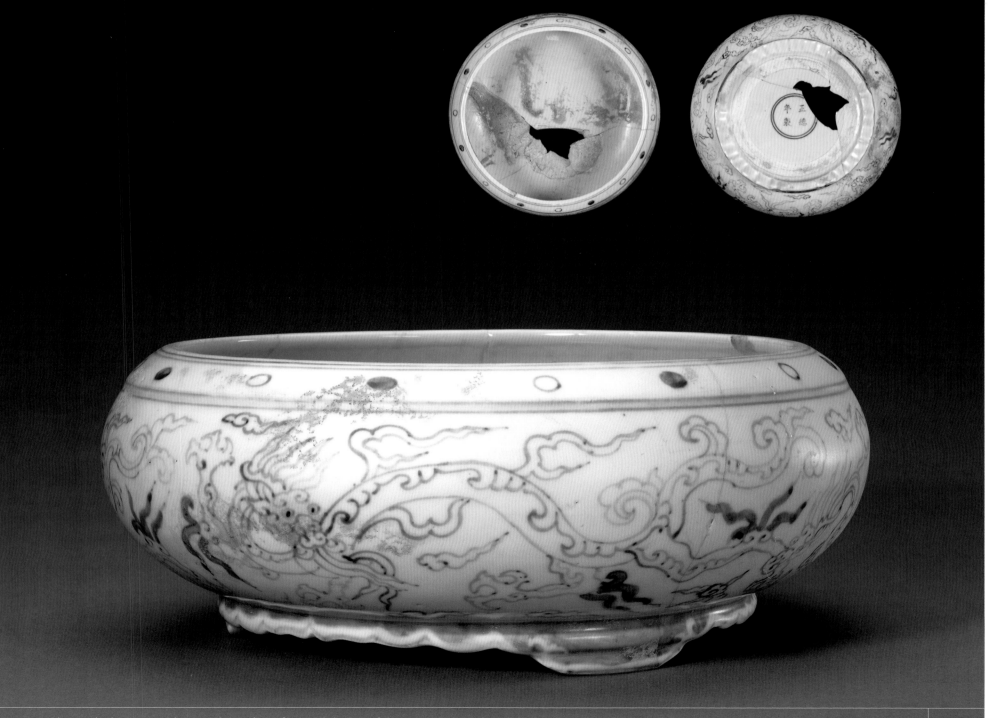

Blue and white pot with inward rim, three feet and design of dragon in light-colored (Unfinished *Doucai*)
Zhengde Period, Ming Dynasty, Height 9.8cm mouth diameter 20.4cm bottom diameter 15.5cm, Unearthed at imperial kiln heritage of Jingdezhen in Jiangxi Province in 2014, collected by the Archaeological Research Institute of Ceramic in Jingdezhen

257 淡描青花缠枝牵牛花纹
三足盆（斗彩半成品）

明正德
高 9.4 厘米　口径 24.4 厘米　底径 16.5 厘米
2014 年江西省景德镇市御窑遗址出土，景德镇市陶瓷考古研究所藏

盆直口、直壁、腹下内折、平底，底下承以三个如意头形足。内、外均施白釉，内壁光素无纹饰，外壁绘青花缠枝牵牛花纹，枝叶内留白，内折处绘卷草纹，近口沿处自右向左署青花楷体"正德年制"四字横排外围双长方框款。外底施白釉，中心有一环形涩圈不施釉，应为支烧之处。此盆属于斗彩半成品。

正德朝景德镇御器厂所使用的青花料为江西上高县天则岗产的"无名子"，也叫"石子青"。色泽青中偏灰，既不像永乐、宣德青花瓷纹饰那样浓翠，也不如成化朝御窑青花瓷纹饰淡雅，着色均为双钩填色，一笔平涂，无笔触感，不留空白。（方婷婷）

Blue and white pot with three feet and design of entwined petunia in light-colored (Unfinished *Doucai*)
Zhengde Period, Ming Dynasty, Height 9.4cm mouth diameter 24.4cm bottom diameter 16.5cm, Unearthed at imperial kiln heritage of Jingdezhen in Jiangxi Province in 2014, collected by the Archaeological Research Institute of Ceramicin Jingdezhen

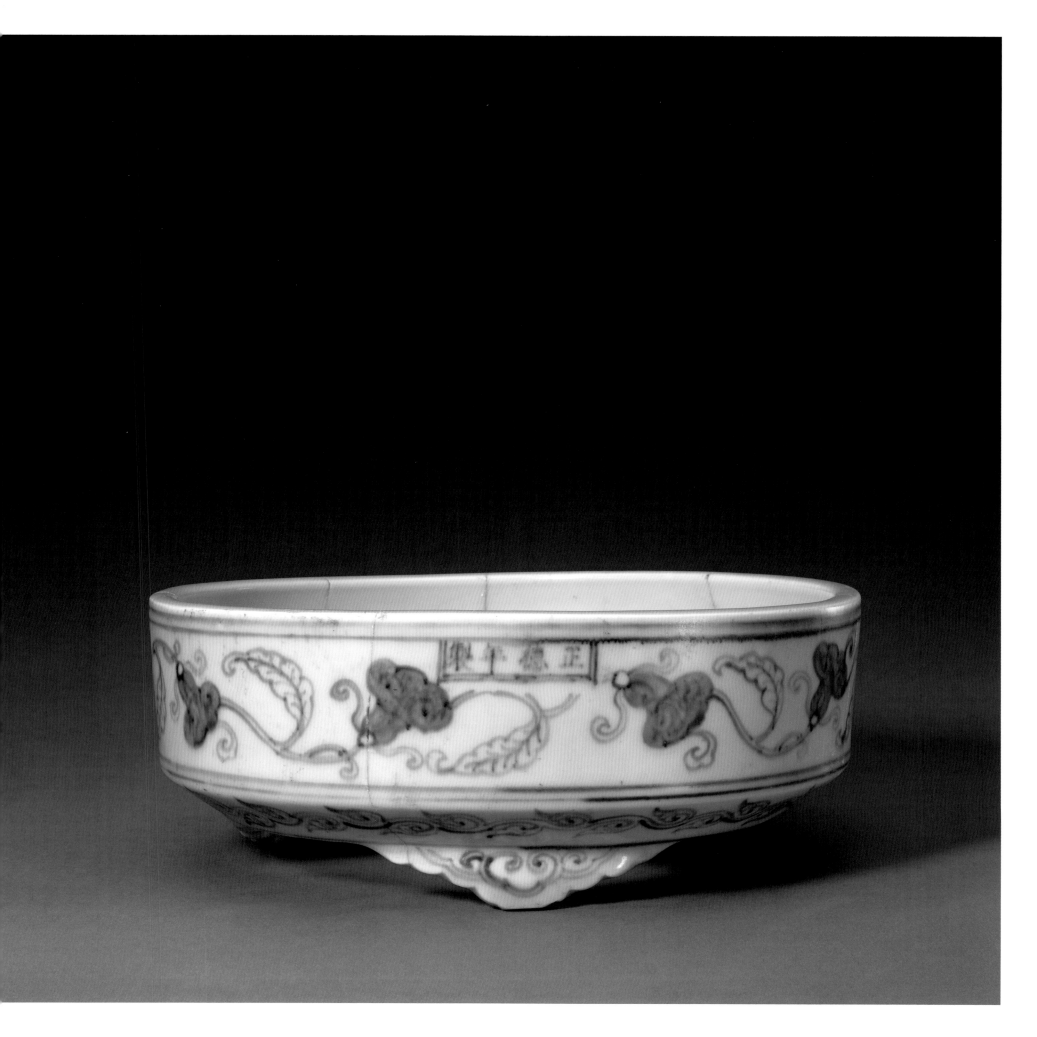

古朴雅致
杂釉彩、素三彩、珐花瓷器

　　系指不能归于青花、釉里红、五彩、斗彩、颜色釉瓷器等大类的高温及低温彩、釉瓷器。这些瓷器均需要两次或多次入窑焙烧而成，即依次先烧高温釉、彩，再烧低温釉、彩。正德朝景德镇御器厂烧造的杂釉彩瓷器见有白地酱彩、白地矾红彩、白地绿彩、黄地绿彩、矾红地绿彩瓷等。素三彩瓷器系指含有三种或三种以上彩、釉，但不含或基本不含红色彩、釉的瓷器。该品种创烧于成化时期的景德镇御器厂。珐花又称"珐华""珐花""法华"等，系指创烧于元代山西南部和东南部地区的一种中温釉彩窑器。盛行于明代，清代逐渐衰退。其釉色以黄、绿、蓝、紫等为主。北方地区烧造的珐花器基本都为陶胎，明代中期景德镇成功创烧出瓷胎珐花。

Simple and Elegant

Multi-Color Glazed Porcelain, Plain Tricolor Porcelain and *Fahua* Porcelain

Multi-Colored glaze porcelain refer to those who can not be attributed to category of blue-and-white, underglaze red, polychrome, *Doucai* or single color-glaze porcelain. These porcelains are needed two or more times' burning that the first one to burn the high temperature glaze and the second time burn the lower one. Zhengde imperial kiln in Jingdezhen produces brown glaze on iron.red ground porcelain, iron red color on white ground porcelain, green glaze on white ground porcelain, green glaze on iron red ground porcelain etc. Plain tricolor porcelain refers to porcelain with at least three colors without red. This kind is created in Jingdezhen imperial kiln during Chenghua period. *Fahua* porcelain is created in the south and southeast place of Shanxi Province in the Yuan Dynasty. It is popular in the Ming Dynasty and fades in the Qing Dynasty. Main colors include yellow, green, blue and purple. Basically the *Fahua* porcelains made in the north place are potteries. In mid-Ming, *Fahua* porcelain is successfully fired.

白地酱彩折枝花果纹盘

明正德
高 4.4 厘米　口径 21.3 厘米　足径 14.5 厘米
江西省景德镇市公安局移交，景德镇御窑博物馆藏

盘敞口、浅弧壁、圈足。内、外和圈足内均施白釉，足端无釉。内、外以酱彩装饰。内壁近口沿处画一道弦线，腹部绘折枝花果纹，分别为折枝石榴、荷花、菊花和柿子等。内底酱彩单圈内绘折枝栀子花纹。外壁近口沿处画一道弦线，腹部绘缠枝花纹。足墙近直，外底素胎无釉。无款识。（韦有明）

Plate with design of branched flowers in brown glaze on white ground
Zhengde Period, Ming Dynasty, Height 4.4cm mouth diameter 21.3cm foot diameter 14.5cm, Allocated by Public Security Bureau of Jingdezhen in Jiangxi Province, collected by the Imperial Kiln Museum of Jingdezhen

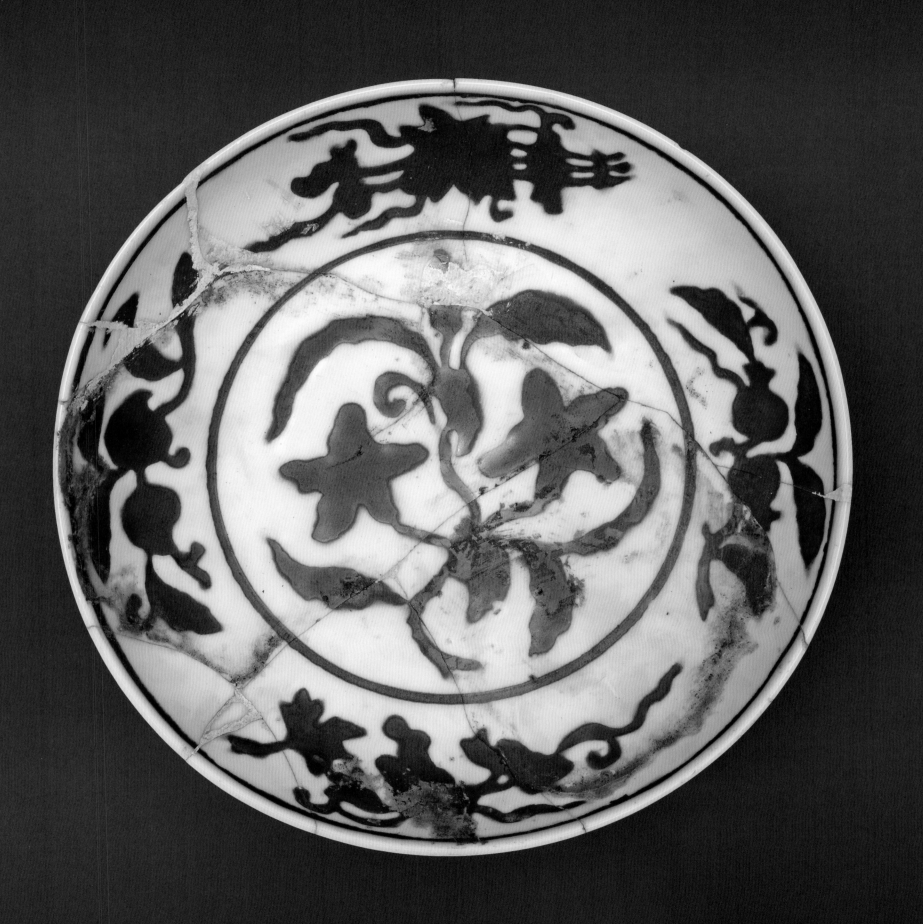

白地矾红彩阿拉伯文波斯文盘

明正德
高 3.9 厘米　口径 17.9 厘米　足径 11.9 厘米
故宫博物院藏

盘敞口、浅弧壁、平底、圈足。内、外和圈足内均施白釉，足端不施釉。内、外和外底均以矾红彩阿拉伯文、波斯文作装饰。外壁近口沿处和圈足外墙均画两道弦线，腹部书写四组阿拉伯文。内壁近口沿处、腹壁下均画双弦线。内底中心双圈外，于上下左右四个方向各书写一组阿拉伯文。双圈内书写三行阿拉伯文。外底内、外各画双圈，中心双圈内书写阿拉伯文、波斯文（参见李毅华：《两件正德朝阿拉伯文波斯文瓷器——兼谈伊斯兰文化的影响》，《故宫博物院院刊》1984 年第 3 期）。

正德时期，流行在瓷器上书写阿拉伯文、波斯文作为装饰。（单莹莹）

Plate with design of Arabic characters and Persian characters in iron red on white ground
Zhengde Period, Ming Dynasty, Height 3.9cm　mouth diameter 17.9cm　foot diameter 11.9cm, Collected by the Palace Museum

白地矾红彩五鱼纹盘

明正德

高 4 厘米　口径 20.8 厘米　足径 12 厘米

故宫博物院藏

盘撇口、浅弧壁、坦底、圈足。内、外和圈足内均施白釉。内、外矾红彩装饰。内底矾红彩双圈内绘一条鱼纹，外壁绘四条鱼纹。无款识。（赵小春）

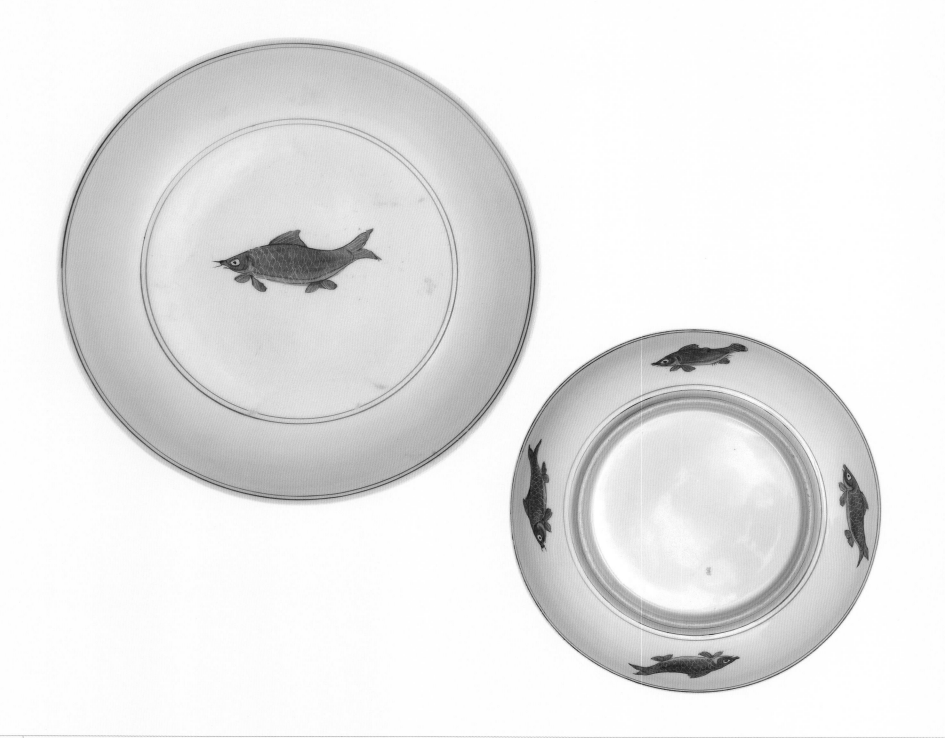

Plate with design of five fish in iron red on white ground
Zhengde Period, Ming Dynasty, Height 4cm　mouth diameter 20.8cm　foot diameter 12cm, Collected by the Palace Museum

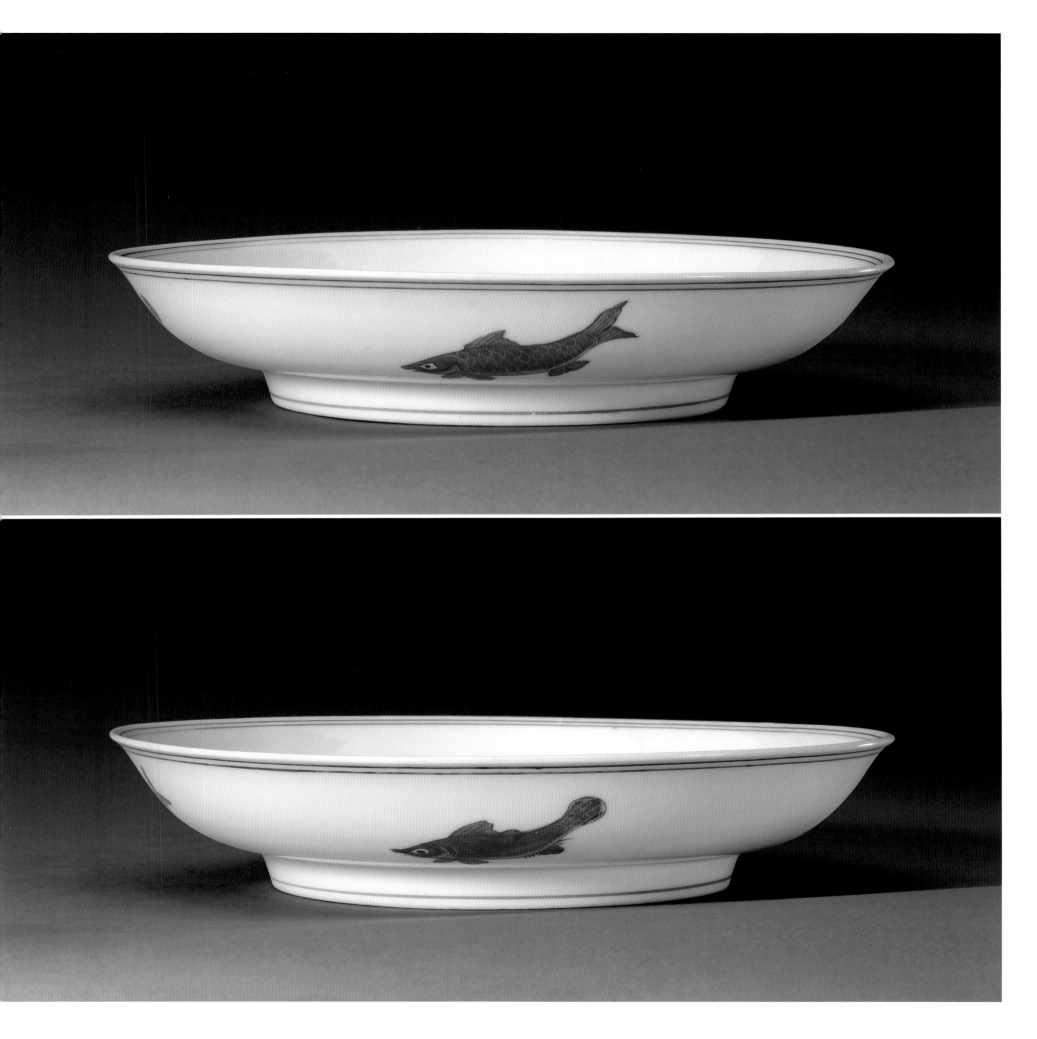

白地矾红彩五鱼纹盘

明正德

高 4 厘米　口径 20.5 厘米　足径 12.5 厘米

故宫博物院藏

盘撇口、浅弧壁、坦底、圈足。内、外和圈足内均施白釉。内、外矾红彩装饰。外壁绘四条鱼纹，内底绘一条鱼纹。红彩呈枣皮红色，鱼腹部呈色略浅，以针尖刻划鱼鳞纹。外底白釉略泛青，与盘内和外壁白釉略有区别。无款识。（郑宏）

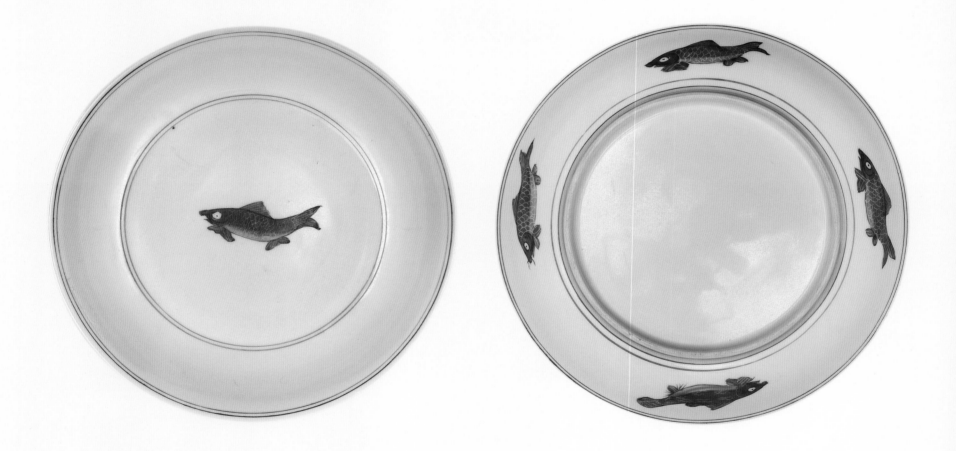

Plate with design of five fish in iron red on white ground
Zhengde Period, Ming Dynasty, Height 4cm　mouth diameter 20.5cm　foot diameter 12.5cm, Collected by the Palace Museum

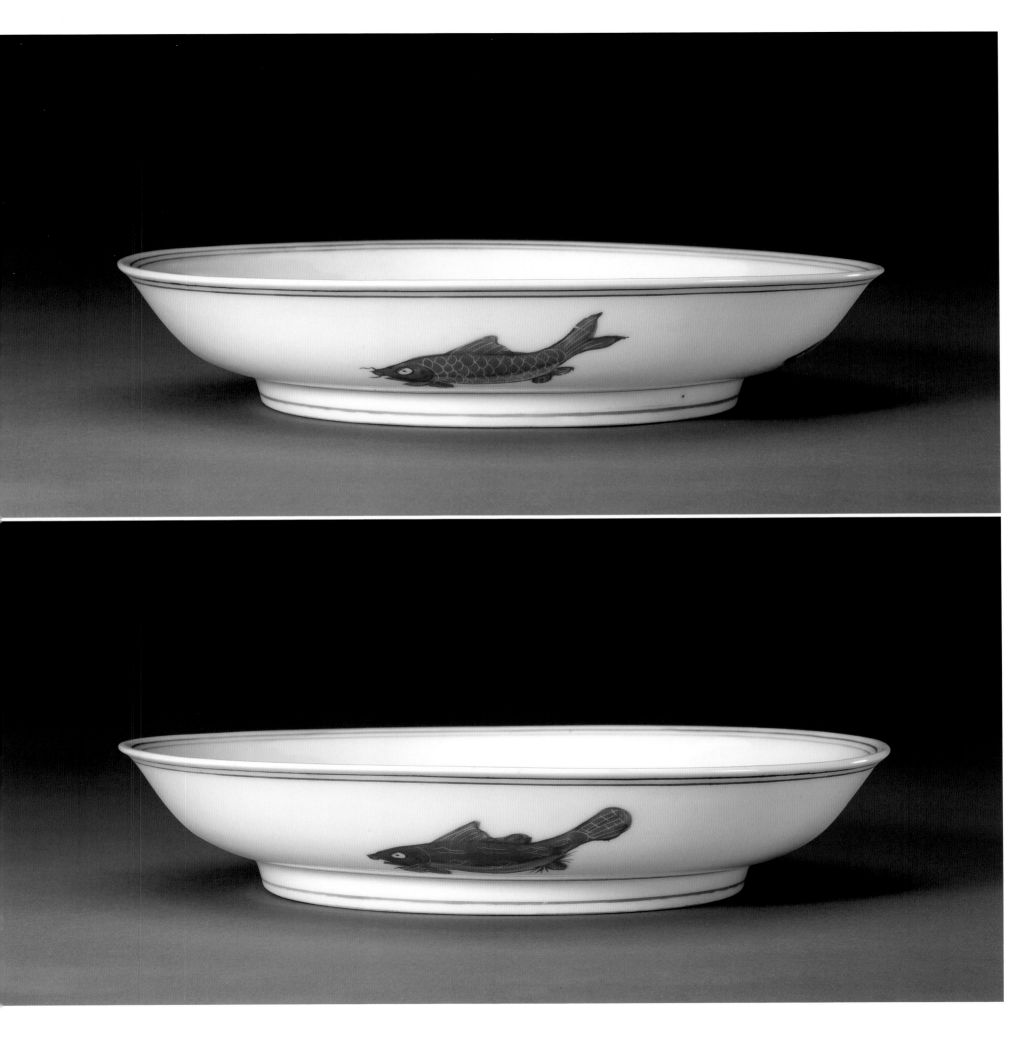

白釉露胎锥拱海水云龙纹盘

明正德

高 4 厘米　口径 17.7 厘米　足径 11.2 厘米

故宫博物院藏

盘敞口、浅弧壁、平底微塌、圈足。内、外和圈足内均施白釉，足端不施釉。外壁锥拱两条行龙纹，二龙首尾相接。龙身主体部位涩胎无釉，其他部位施白釉。内底锥拱云龙纹，龙外衬以三朵云纹。龙身主体和三朵云纹均涩胎无釉。外底署青花楷体"大明正德年制"六字双行外围双圈款。（单莹莹）

White glaze plate with biscuit-fired design of raised dragon among waves
Zhengde Period, Ming Dynasty, Height 4cm　mouth diameter 17.7cm　foot diameter 11.2cm, Collected by the Palace Museum

263 | 白地绿彩云龙纹缸（残）

明正德

高 23 厘米　口径 35.5 厘米　底径 20 厘米

故宫博物院藏

缸唇口、深腹、腹下渐收敛，平底，外底光素无釉。内施白釉。外壁近口沿处绘青花朵云纹，腹部绘绿彩二龙戏珠纹，龙矫健凶猛，绿彩醒目。近底处绘青花拐子形祥云边饰。口沿下自右向左署青花楷体"正德年制"横排外围双长方框款。（郭玉昆）

Vat with design of dragon and cloud in green glaze on white ground (Incomplete)
Zhengde Period, Ming Dynasty, Height 23cm mouth diameter 35.5cm bottom diameter 20cm, Collected by the Palace Museum

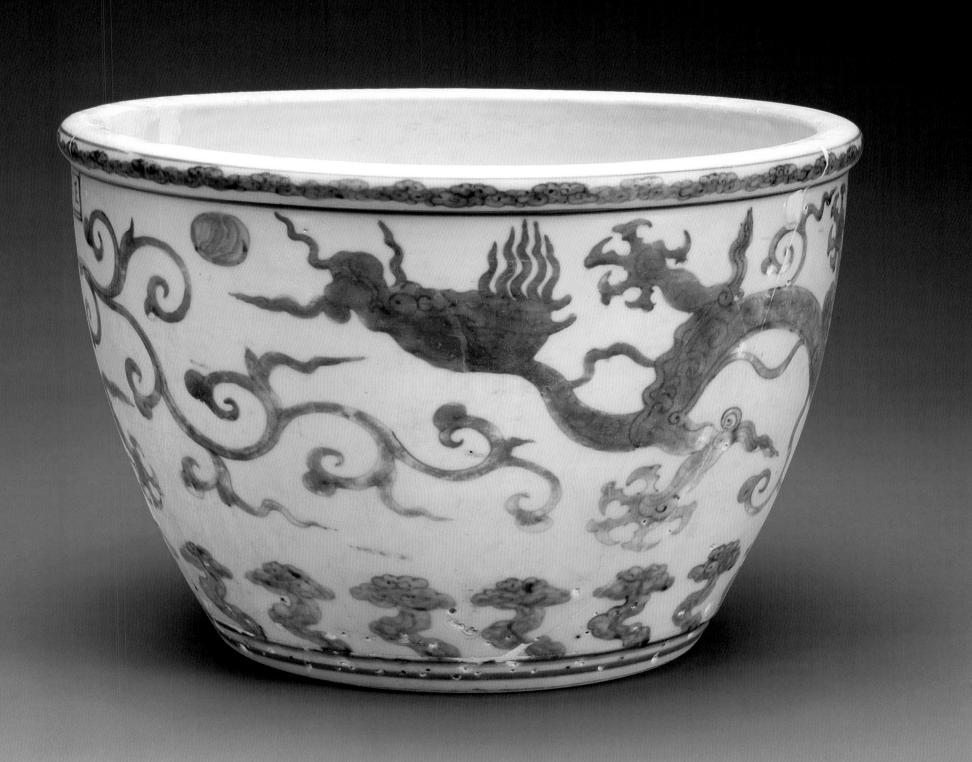

白地绿彩锥拱海水云龙纹碗

明正德

高 8.8 厘米　口径 19.8 厘米　足径 8 厘米

故宫博物院藏

碗撇口、深弧壁、圈足。胎体较薄。内、外和圈足内均施白釉，足端不施釉。内、外均以锥拱技法和填涂绿彩作装饰。内、外壁近口沿处和圈足外墙均画绿彩弦线一道。内底绿彩单圈内锥拱一条云龙纹，龙身露胎填涂绿彩。外壁腹部锥拱两条行龙纹，二龙首尾相接，龙身露胎填涂绿彩。龙身下均衬以锥拱的海水江崖纹。外底署青花楷体"大明正德年制"六字双行外围双圈款。

白地绿彩瓷器造型以碗、盘为主，也有罐、水丞、托座、炉等。景德镇明代御窑遗址出土的永乐朝白地绿彩瓷器，釉下无锥拱纹饰，单纯以绿彩为饰。成化时期，先在釉下和局部露胎处锥拱纹饰再填涂绿彩的白地绿彩瓷器开始增多，并发展为以云龙纹为主要纹饰的杂釉彩瓷器主要品种之一。（单莹莹）

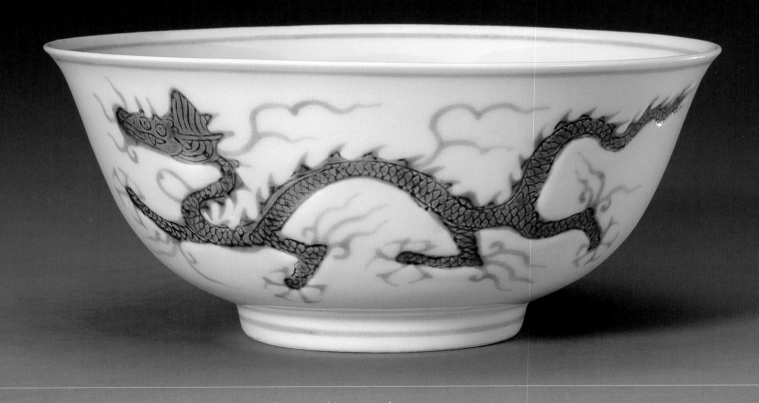

Bowl with design of raised dragon among waves in green glaze on white ground
Zhengde Period, Ming Dynasty, Height 8.8cm mouth diameter 19.8cm foot diameter 8cm, Collected by the Palace Museum

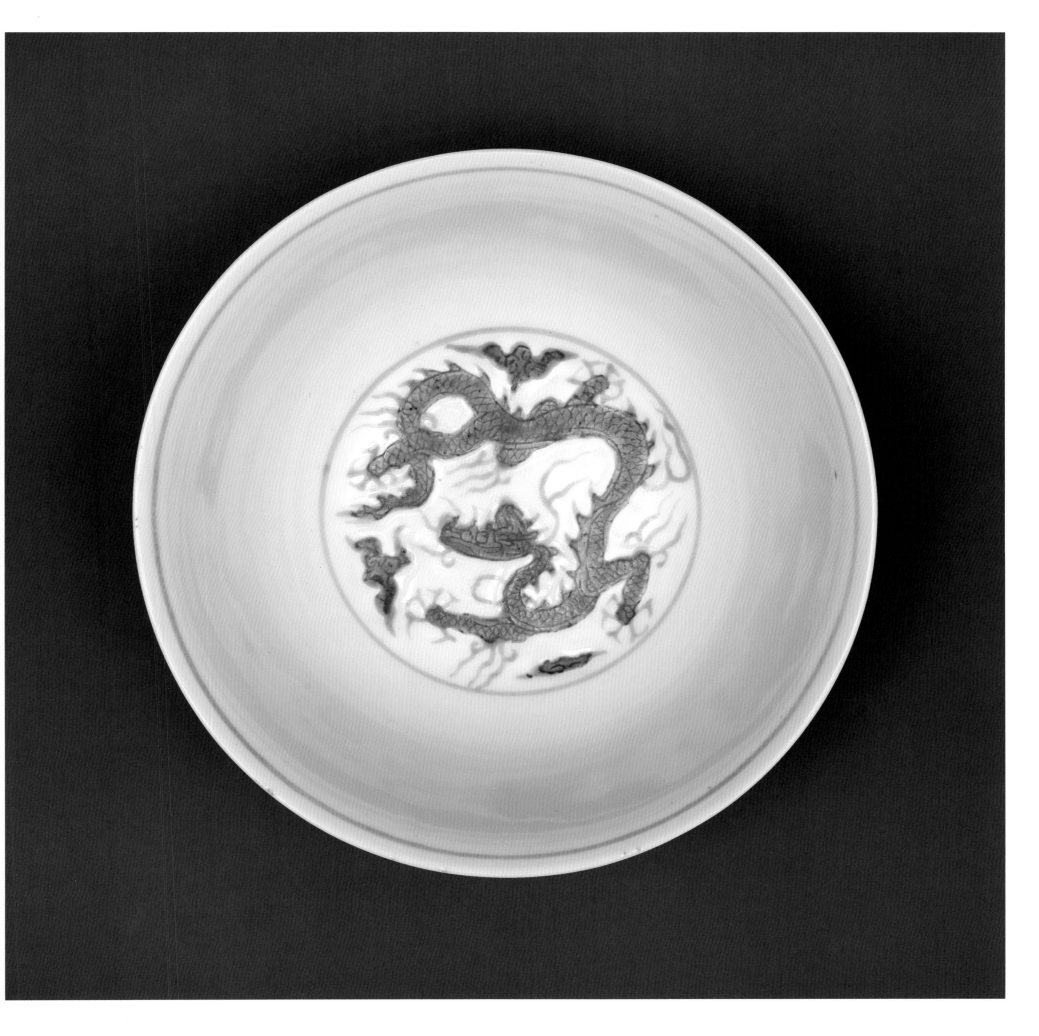

白地绿彩锥拱海水云龙纹碗

明正德

高 7 厘米　口径 16 厘米　足径 6.4 厘米

故宫博物院藏

碗撇口、深弧壁、圈足。内、外和圈足内均施白釉，足端不施釉。内、外均以锥拱技法和填涂绿彩作装饰。内、外壁近口沿处均画绿彩弦线一道。内底绿彩单圈内锥拱一条云龙纹，外壁腹部锥拱两条行龙纹，二龙首尾相接，龙身均露胎填涂绿彩。龙身下均衬以锥拱的海水江崖纹。外底署青花楷体"大明正德年制"六字双行外围双圈款。

明代白地绿彩瓷器以弘治、正德朝产品最为多见，其釉色白中闪青，绿彩闪黄，色调柔和。

（董健丽）

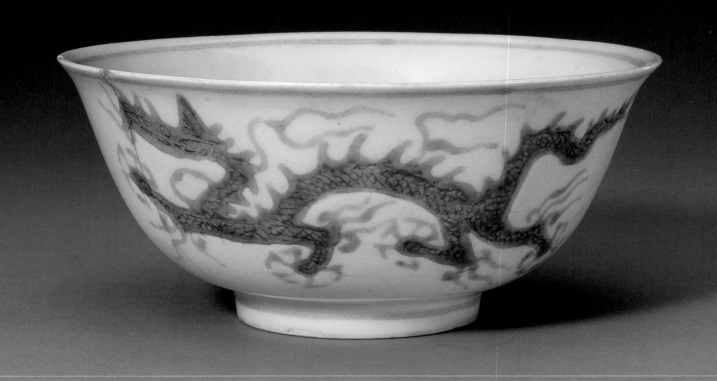

Bowl with design of raised dragon among waves in green glaze on white ground
Zhengde Period, Ming Dynasty, Height 7cm　mouth diameter 16cm　foot diameter 6.4cm, Collected by the Palace Museum

白地绿彩锥拱海水云龙纹盘

明正德
高 4.5 厘米　口径 19.9 厘米　足径 12.5 厘米
故宫博物院藏

盘敞口、浅弧壁、圈足。内、外绿彩装饰。内底饰绿彩云龙纹一条，外壁饰绿彩龙纹两条，龙身均露胎锥拱而成，龙周边釉下锥拱海水纹。外底署青花楷体"大明正德年制"六字双行外围双圈款。

白釉刻填绿彩器系弘治朝景德镇御器厂烧造技法较为娴熟的杂釉彩瓷品种之一，其制作工艺是先在成型坯体上施透明釉，然后按设计要求将拟装饰龙纹处的透明釉剔掉，再在龙身上锥拱鳍、鳞等细部，入窑经高温烧成半成品，再于龙体上填涂瓜皮绿彩，复入彩炉焙烧而成，有的器物还在釉下锥拱海水纹作陪衬。

这种白地绿彩锥拱海水云龙纹盘属于传统品种，对清代御用瓷器的烧造影响很大，作为清代大运瓷器烧造的一个品种，从康熙朝到宣统朝一直都有烧造。（赵聪月）

Plate with design of raised dragon among waves in green glaze on white ground
Zhengde Period, Ming Dynasty, Height 4.5cm　mouth diameter 19.9cm　foot diameter 12.5cm, Collected by the Palace Museum

白地绿彩锥拱海水云龙纹盘

明正德

高 4.7 厘米　口径 22.4 厘米　足径 14.7 厘米

1987 年江西省景德镇市御窑遗址出土，景德镇御窑博物馆藏

盘敞口、浅弧壁、圈足。内底和外壁均锥拱海水云龙纹，龙身无釉填以绿彩。外底署青花楷体"大明正德年制"六字双行外围双圈款。（方婷婷）

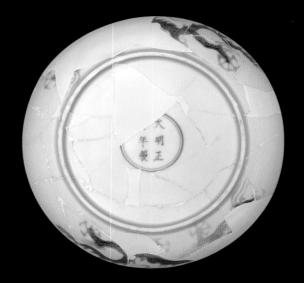

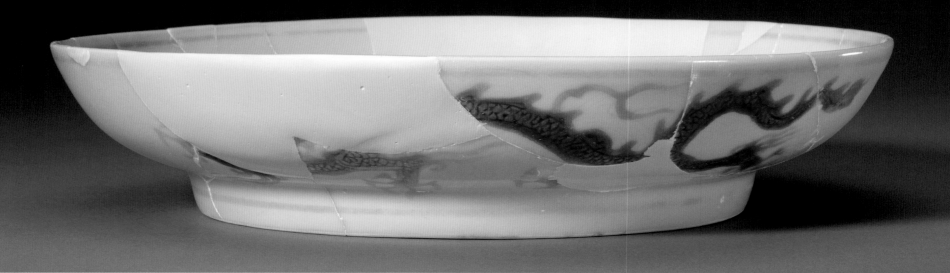

Plate with design of raised dragon among waves in green glaze on white ground
Zhengde Period, Ming Dynasty, Height 4.7cm mouth diameter 22.4 cm foot diameter 14.7cm, Unearthed at imperial kiln heritage of Jingdezhen in Jiangxi Province in 1987, collected by the Imperial Kiln Museum of Jingdezhen

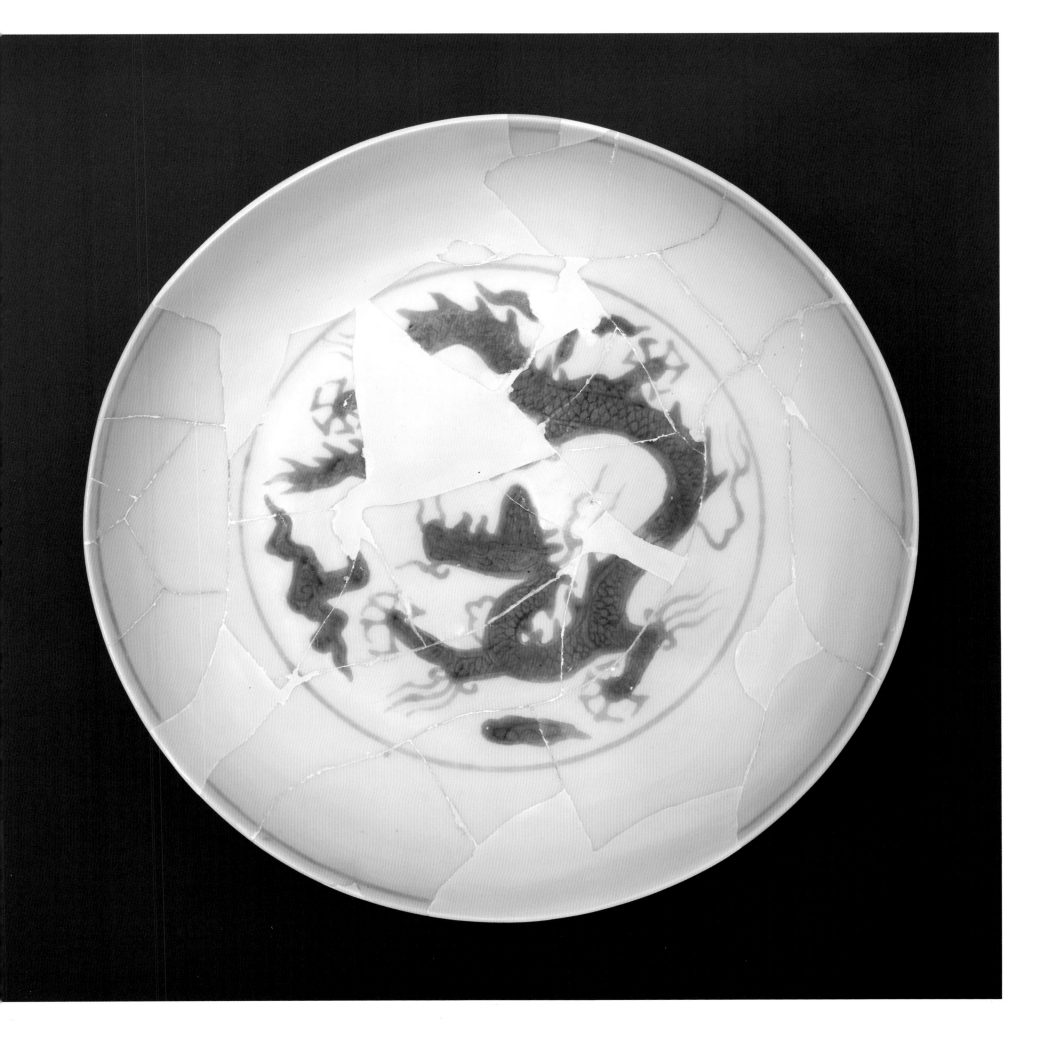

268 白地绿彩锥拱海水云龙纹盘

明正德
高 4.1 厘米　口径 17.7 厘米　足径 11.2 厘米
故宫博物院藏

盘敞口、浅弧壁、圈足。内底和外壁均以绿彩装饰，内底饰云龙纹一组，外壁腹部饰两条绿彩龙纹，所有纹饰均经过锥拱，龙身露胎填以绿彩。外底署青花楷体"大明正德年制"六字双行外围双圈款。

锥拱是瓷器装饰技法之一，即以铁锥在坯体表面刻划纹饰，然后罩釉烧成，或有纹饰处露胎，经高温烧成后填以低温彩，再入炉经低温焙烧而成。（赵聪月）

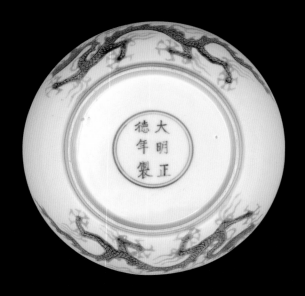

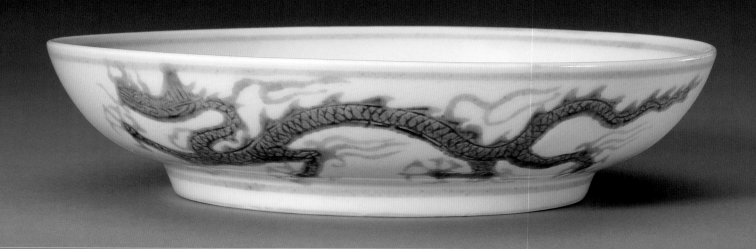

Plate with design of raised dragon among waves in green glaze on white ground
Zhengde Period, Ming Dynasty, Height 4.1cm　mouth diameter 17.7cm　foot diameter 11.2cm, Collected by the Palace Museum

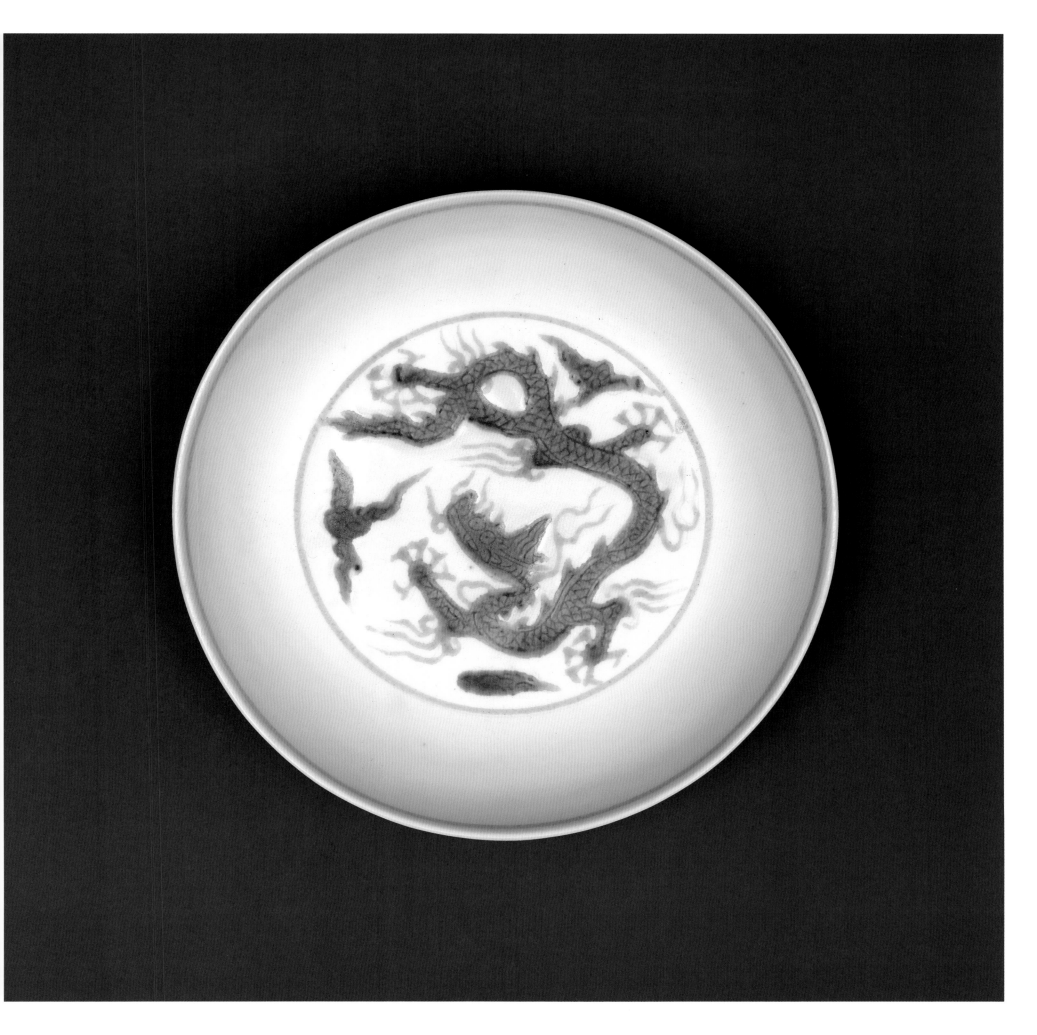

269 白地绿彩锥拱海水云龙纹盘

明正德

高 4.3 厘米　口径 20.8 厘米　足径 11.9 厘米

故宫博物院藏

盘撇口、浅弧壁、圈足。内、外和圈足内均施白釉，足端不施釉。内、外均以锥拱技法和填涂绿彩作装饰。内壁近口沿处画绿彩弦线一道，内底绿彩单圈内锥拱一条云龙纹，龙周围锥拱三朵云纹，龙纹和云朵露胎涂抹绿彩。外壁近口沿处和圈足外墙均画绿彩弦线一道。外壁腹部锥拱两条行龙纹，龙身露胎填涂绿彩。近足处锥拱海水纹。外底署青花楷体"大明正德年制"六字双行外围双圈款。（单莹莹）

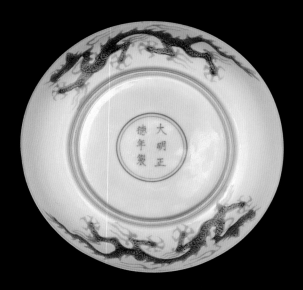

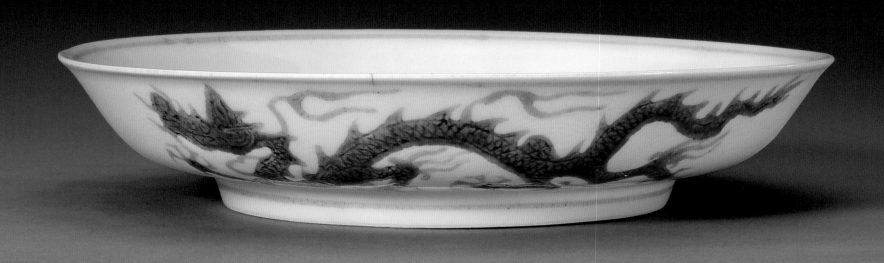

Plate with design of raised dragon among waves in green glaze on white ground
Zhengde Period, Ming Dynasty, Height 4.3cm　mouth diameter 20.8cm　foot diameter 11.9cm, Collected by the Palace Museum

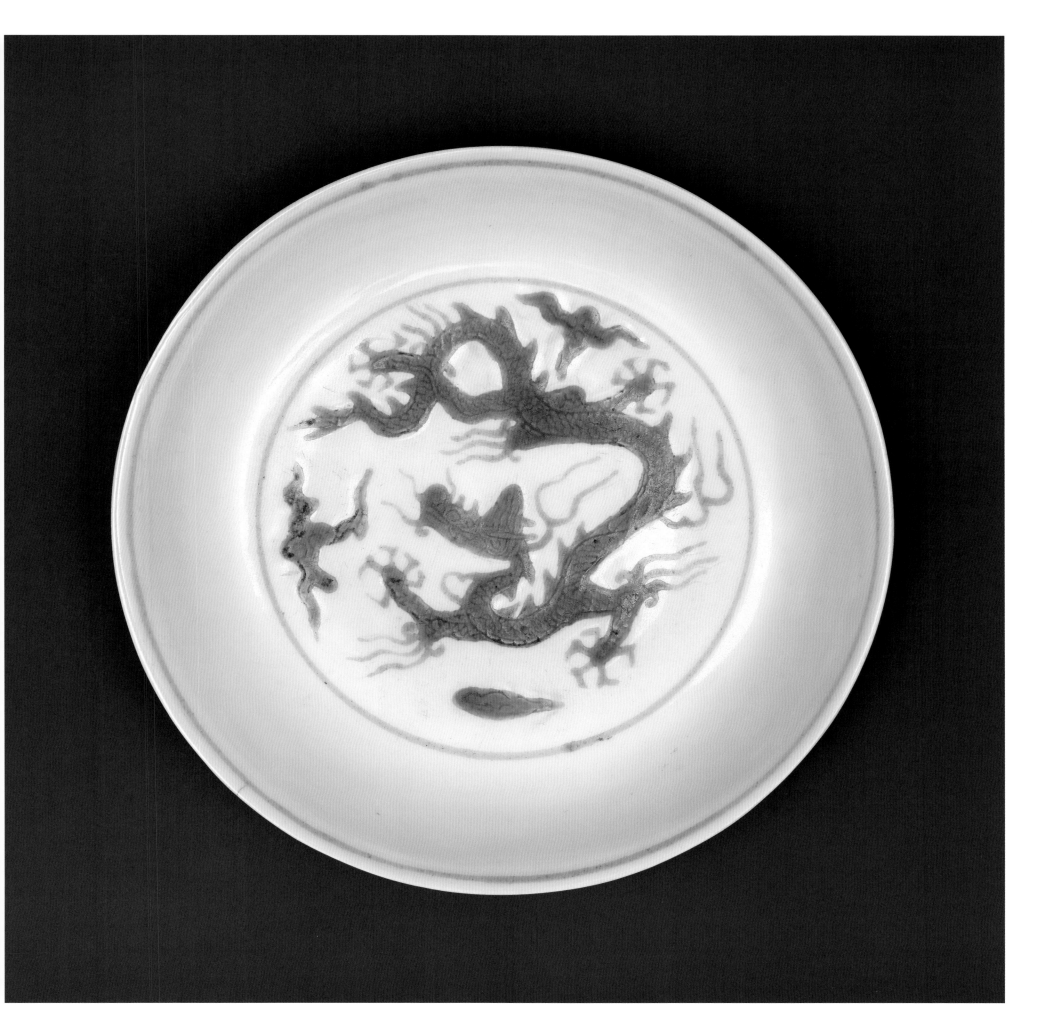

白地绿彩锥拱海水云龙纹盘

明正德
高 4.2 厘米　口径 17.5 厘米　足径 10.2 厘米
故宫博物院藏

　　盘撇口、浅弧壁、圈足。内、外和圈足内均施白釉，足端不施釉。内、外均以锥拱技法和填涂绿彩作装饰。内、外壁近口沿处和圈足外墙均画绿彩弦线一道。内底锥拱一条云龙纹，龙身露胎填涂绿彩。外壁腹部锥拱两条行龙纹，龙身露胎填涂绿彩。外底署青花楷体"大明正德年制"六字双行外围双圈款。

　　白地绿彩瓷器需经两次烧造而成。器物成型后，先在胎体上刻划纹饰，施白釉，按需要有的地方还要刮釉露胎锥拱纹饰，入窑经高温烧成。然后再施以绿彩，入低温彩炉焙烧而成。（单莹莹）

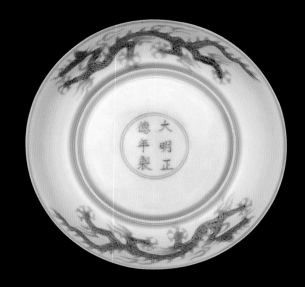

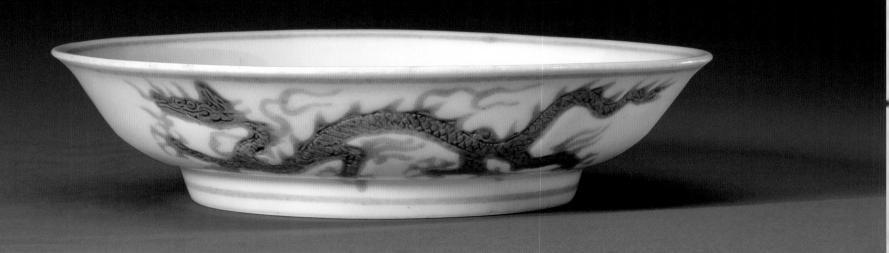

Plate with design of raised dragon among waves in green glaze on white ground
Zhengde Period, Ming Dynasty, Height 4.2cm　mouth diameter 17.5cm　foot diameter 10.2cm, Collected by the Palace Museum

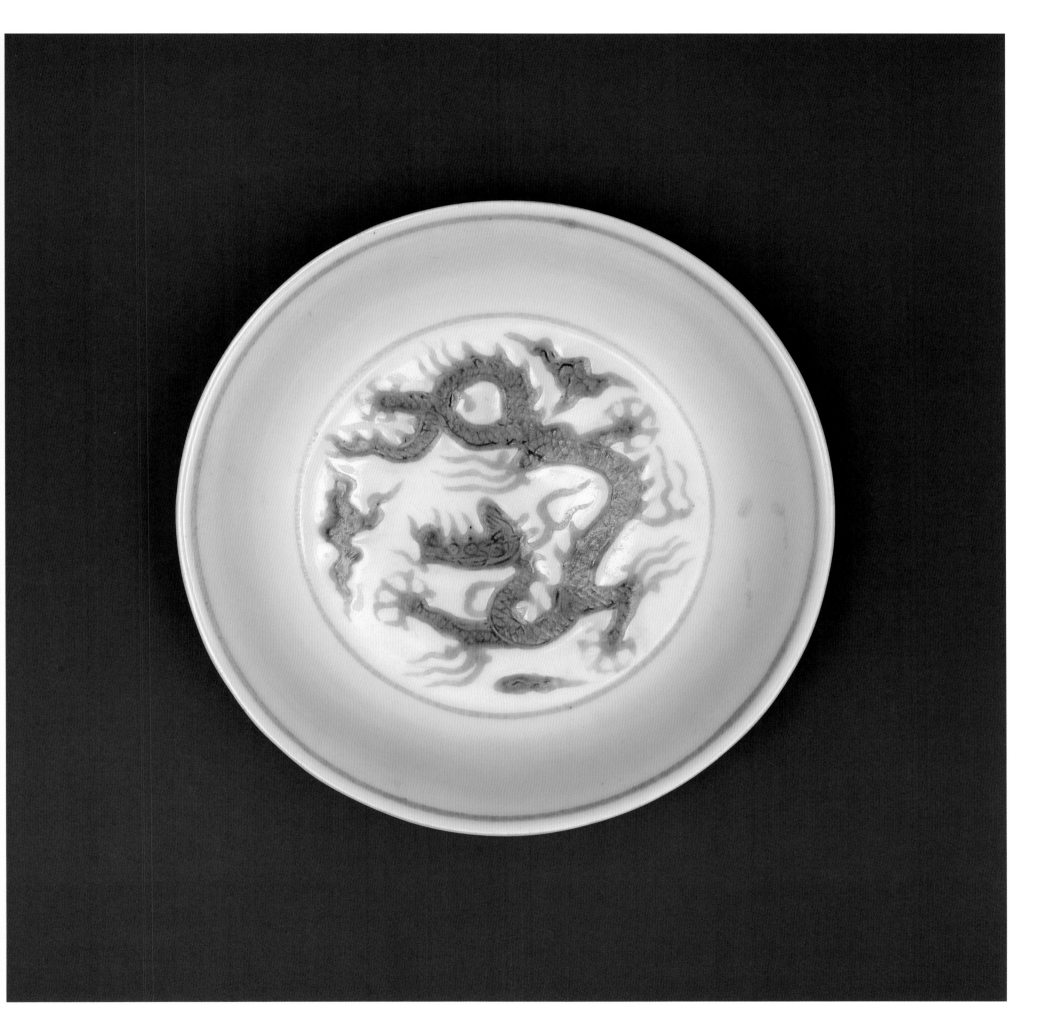

271 | 白地绿彩锥拱海水云龙纹盘（残）

明正德

高 3.2 厘米　口径 15.3 厘米　足径 9 厘米

2014 年江西省景德镇市御窑遗址出土，景德镇市陶瓷考古研究所藏

盘撇口、浅弧壁、圈足。内、外和圈足内均施白釉。内底锥拱云龙纹，并填以低温绿彩。内、外近口沿处均画一道绿彩弦线，因烧造原因呈暗红色。外壁腹部锥拱双角五爪龙纹两条，并填以低温绿彩。外底署青花楷体"大明正德年制"六字双行外围双圈款。（李子嵬）

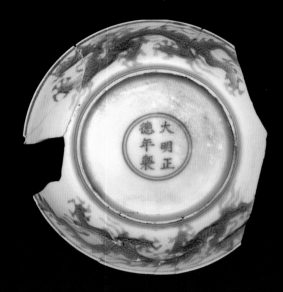

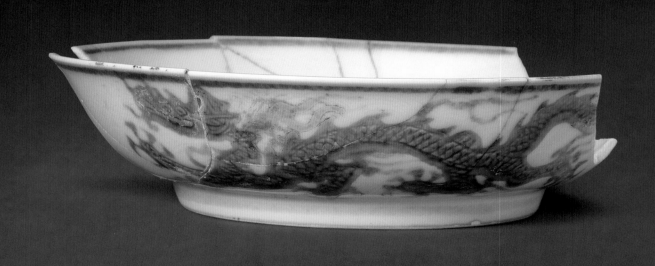

Plate with design of raised dragon among waves in green glaze on white ground (Incomplete)
Zhengde Period, Ming Dynasty, Height 3.2cm mouth diameter 15.3cm foot diameter 9cm, Unearthed at imperial kiln heritage of Jingdezhen in Jiangxi Province in 2014, collected by the Archaeological Research Institute of Ceramic in Jingdezhen

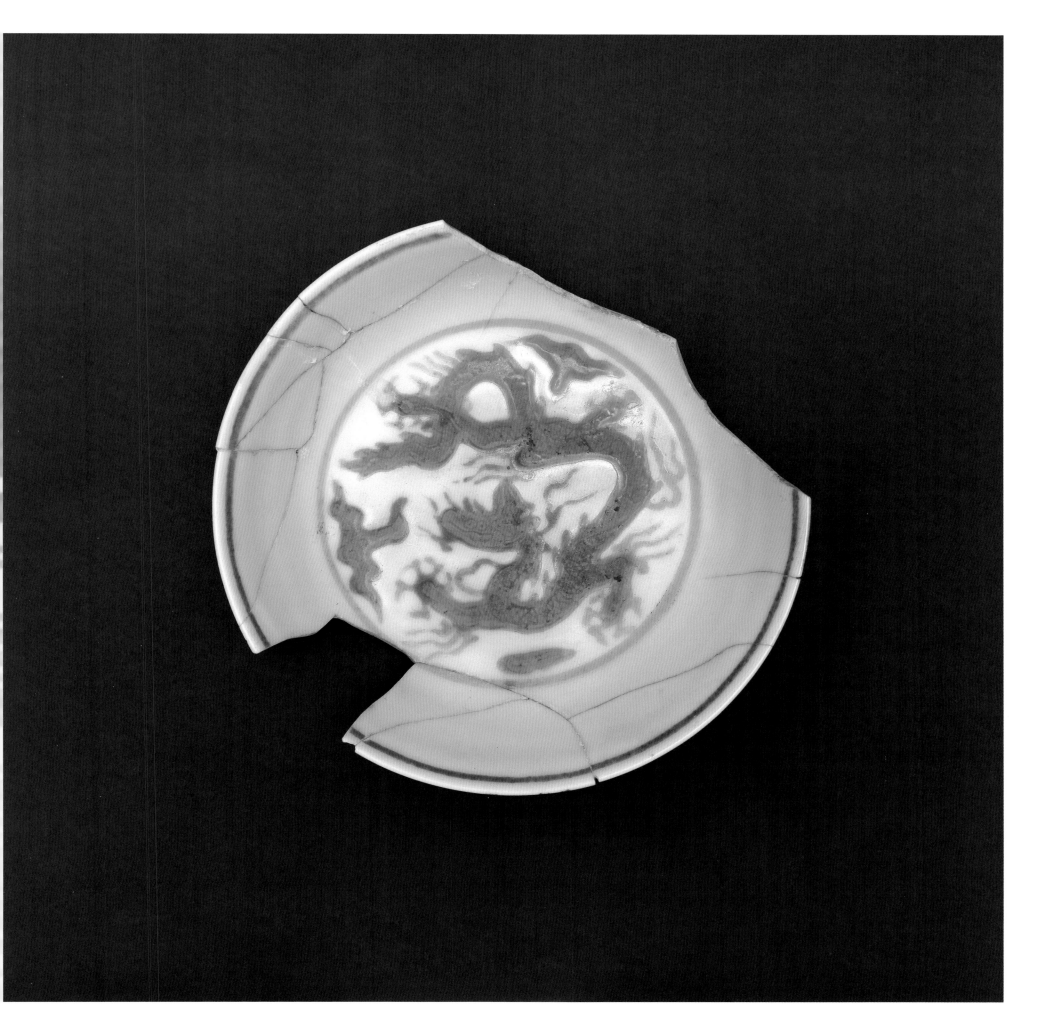

272 黄地绿彩锥拱缠枝花纹碗

明正德

高 7.4 厘米　口径 14.8 厘米　足径 5.3 厘米

江西省景德镇市御窑遗址出土，景德镇御窑博物馆藏

碗敞口、深弧壁、圈足。碗内和圈足内均施白釉。外壁近口沿处锥拱回纹，腹部和圈足外墙均锥拱缠枝花纹，其双钩纹饰内填低温黄釉，余处填低温绿釉。外底署青花楷体"正德年制"四字双行外围双圈款。黄、绿两色相映成趣，清新悦目。（方婷婷）

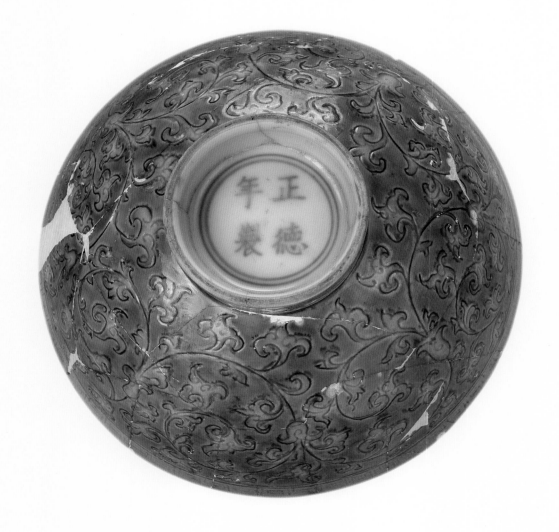

Bowl with design of raised entwined flowers in green glaze on yellow ground
Zhengde Period, Ming Dynasty, Height 7.4cm mouth diameter 14.8cm foot diameter 5.3cm, Unearthed at imperial kiln heritage of Jingdezhen in Jiangxi Province, collected by the Imperial Kiln Museum of Jingdezhen

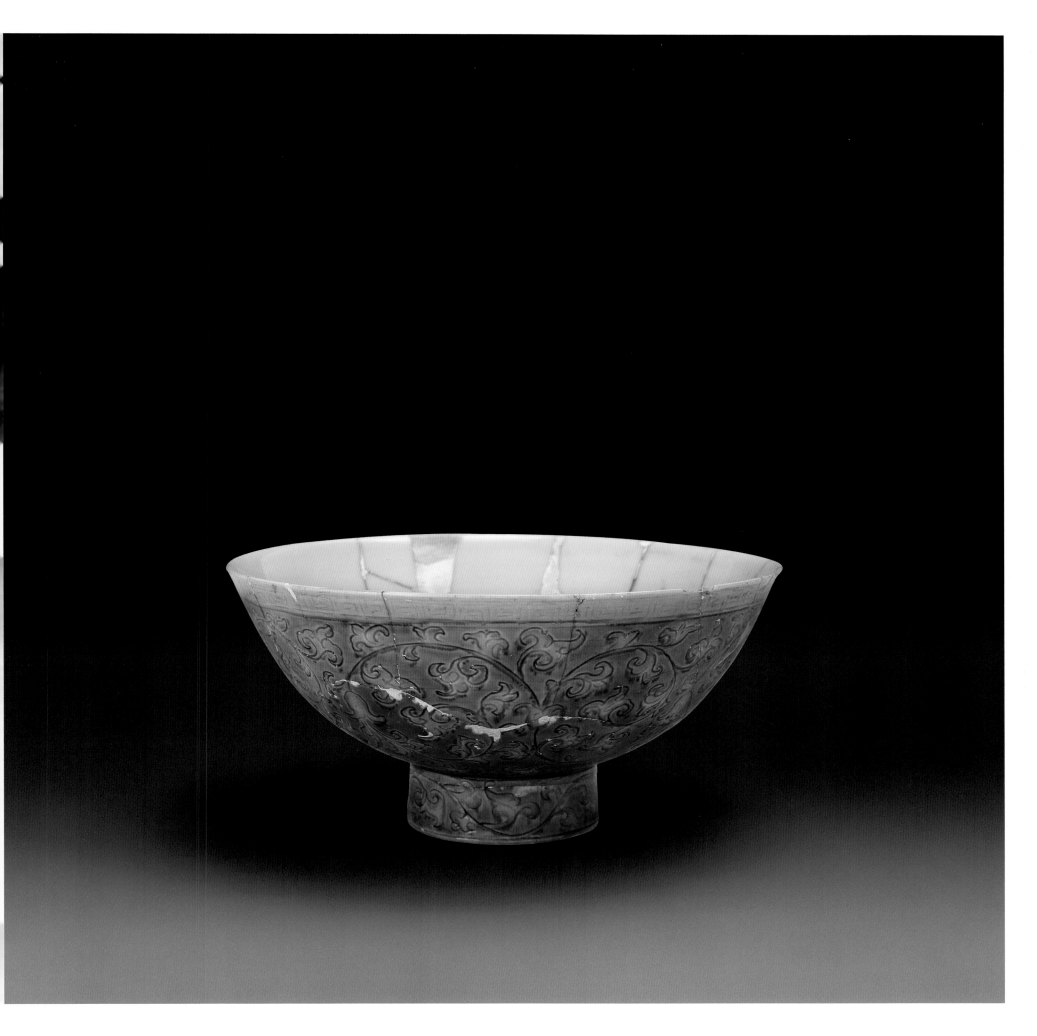

黄地绿彩锥拱云龙纹渣斗

明正德
高 11.2 厘米　口径 14.6 厘米　足径 8.4 厘米
故宫博物院藏

渣斗撇口、扁圆腹、圈足外撇。通体以黄地绿彩锥拱云龙纹作主题纹饰，近底处饰黄地绿彩锥拱莲瓣纹。渣斗内和圈足内均施白釉。外底署青花楷体"正德年制"四字双行外围双圈款。

黄地绿彩瓷属于低温釉上彩瓷，其制作工艺是先在胎体上锥拱纹饰，入窑经高温烧成，然后在有纹饰处填涂绿彩，余处施以浇黄釉，再入低温彩炉焙烧而成。黄地衬托绿彩纹饰，对比鲜明。

正德朝黄地绿彩瓷器多以云龙纹装饰，器物造型主要有碗、盘、渣斗、高足碗等。（郑宏）

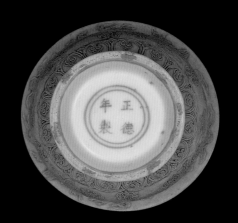

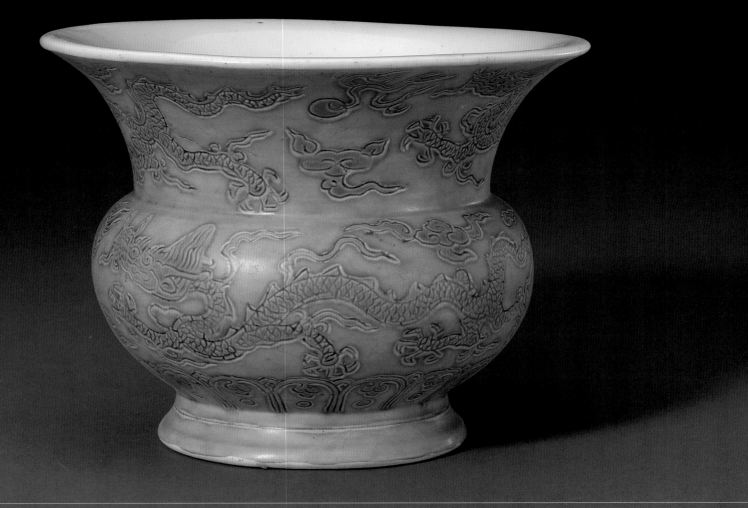

Spittoon with design of raised dragon and cloud in green glaze on yellow ground
Zhengde Period, Ming Dynasty, Height 11.2cm mouth diameter 14.6cm foot diameter 8.4cm, Collected by the Palace Museum

涩胎锥拱龙纹渣斗

明正德

高 11.3 厘米　口径 14.7 厘米　足径 8.3 厘米

2014 年江西省景德镇市御窑遗址出土，景德镇市陶瓷考古研究所藏

渣斗撇口、束颈、扁圆腹、圈足外撇。内施白釉，圈足内亦施白釉，足底无釉。外壁涩胎锥拱云龙纹装饰。颈部、腹部均锥拱云龙纹。外底署青花楷体"正德年制"四字双行外围双圈款。

此渣斗应为黄地绿彩锥拱云龙纹渣斗的半成品。（万淑芳）

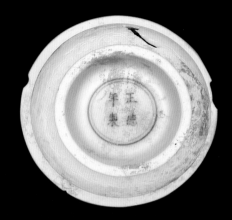

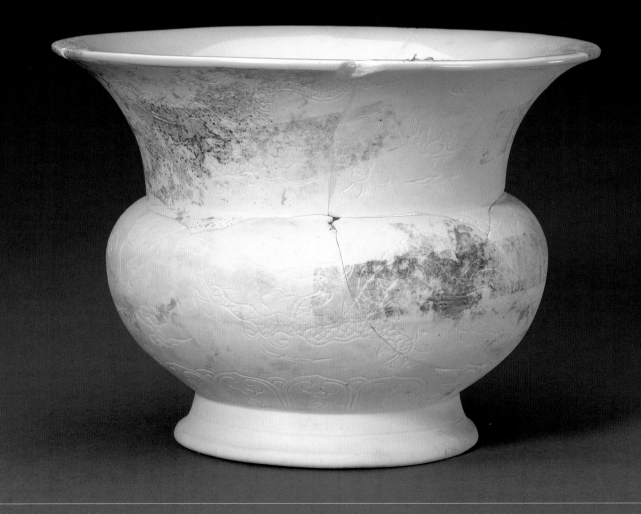

Biscuit-fired spittoon with design of raised dragon
Zhengde Period, Ming Dynasty, Height 11.3cm mouth diameter 14.7cm foot diameter 8.3cm, Unearthed at imperial kiln heritage of Jingdezhen in Jiangxi Province in 2014,
collected by the Archaeological Research Institute of Ceramic in Jingdezhen

593

涩胎锥拱云龙纹梨形执壶

明正德

高 10.2 厘米　口径 3.8 厘米　足径 5.2 厘米

2014 年江西省景德镇市御窑遗址出土，景德镇市陶瓷考古研究所藏

壶身呈梨形，腹部一侧置弯流，另一侧颈、腹之间置曲柄，圈足微外撇。壶内和圈足内均施白釉，外壁涩胎。腹部锥拱云龙纹，近足处锥拱莲瓣纹，流上锥拱云气纹，圈足外墙锥拱海水纹。外底署青花楷体"正德年制"四字双行外围双圈款。

此执壶因外形似梨而得名，这种造型的执壶最早见于元代景德镇窑。此执壶涩胎无釉，当为黄地绿彩锥拱云龙纹梨形执壶的半成品。（李佳）

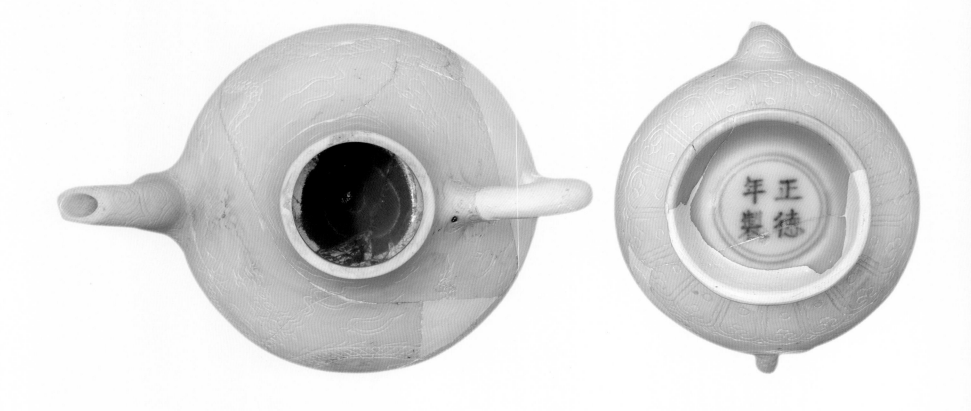

Biscuit-fired pear-shaped ewer with handle and design of raised dragon and cloud
Zhengde Period, Ming Dynasty, Height 10.2cm mouth diamete 3.8cm foot diameter 5.2cm, Unearthed at imperial kiln heritage of Jingdezhen in Jiangxi Province in 2014, collected by the Archaeological Research Institue of Ceramic in Jingdezhen

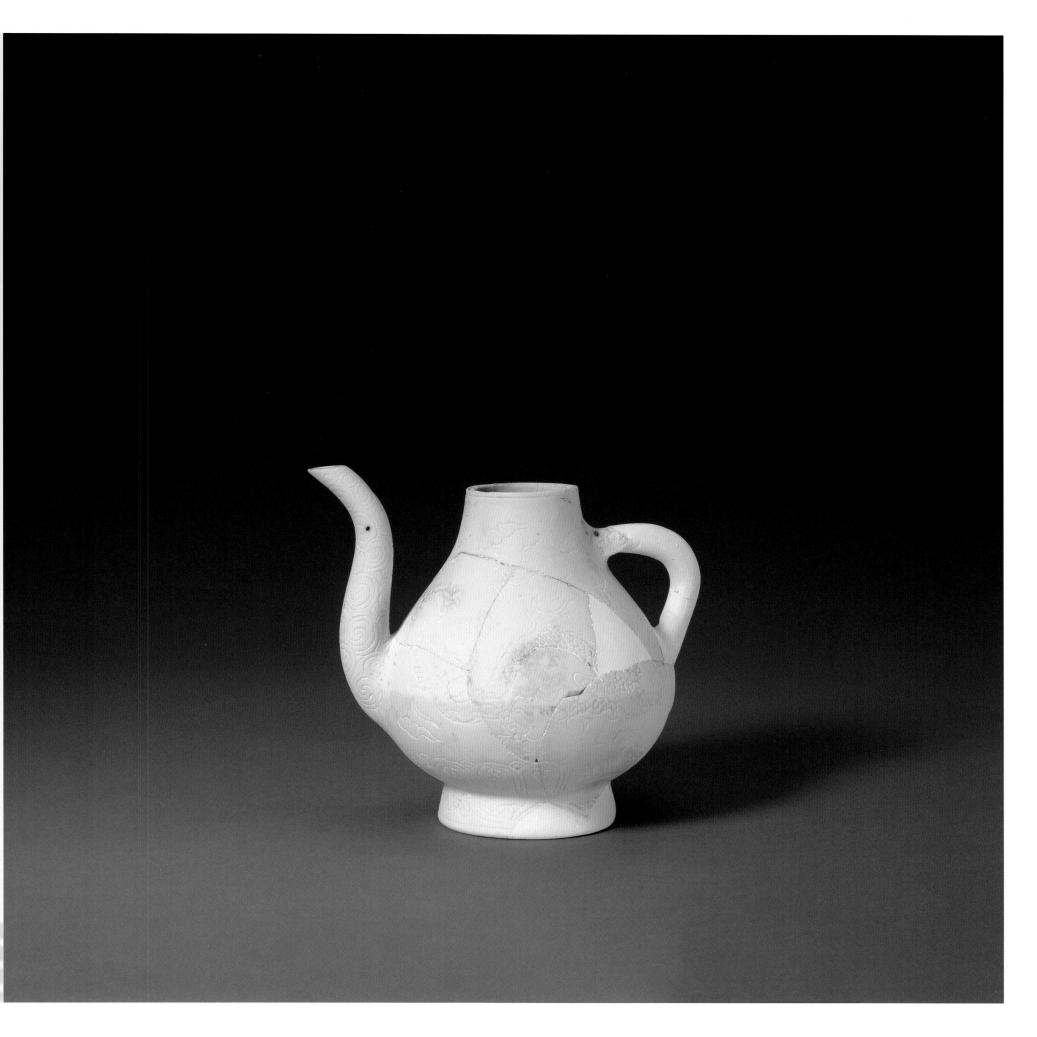

涩胎锥拱云龙纹折沿花口花盆

明正德

高 16.5 厘米　口径 24.8 厘米　足径 13.6 厘米

2014 年江西省景德镇市御窑遗址出土，景德镇市陶瓷考古研究所藏

花盆折沿、花口、斜直壁、高圈足。盆内和圈足内均施白釉，外壁不施釉。口沿作二十出花口，外壁上、下锥拱两周如意头纹，腹部中间锥拱独角三爪螭龙，其间锥拱折带云纹。折沿下自右向左锥拱"正德年制"四字横排外围双长方框款。底部中心开一渗水孔。此花盆属于尚未施加低温釉彩的杂釉彩瓷器半成品。（李佳）

Biscuit-fired flower pot with lobed flat rim and design of raised dragon and cloud
Zhengde Period, Ming Dynasty, Height 16.5cm mouth diameter 24.8cm foot diameter 13.6cm, Unearthed at imperial kiln heritage of Jingdezhen in Jiangxi Province in 2014, collected by the Archaeological Research Institute of Ceramic in Jingdezhen

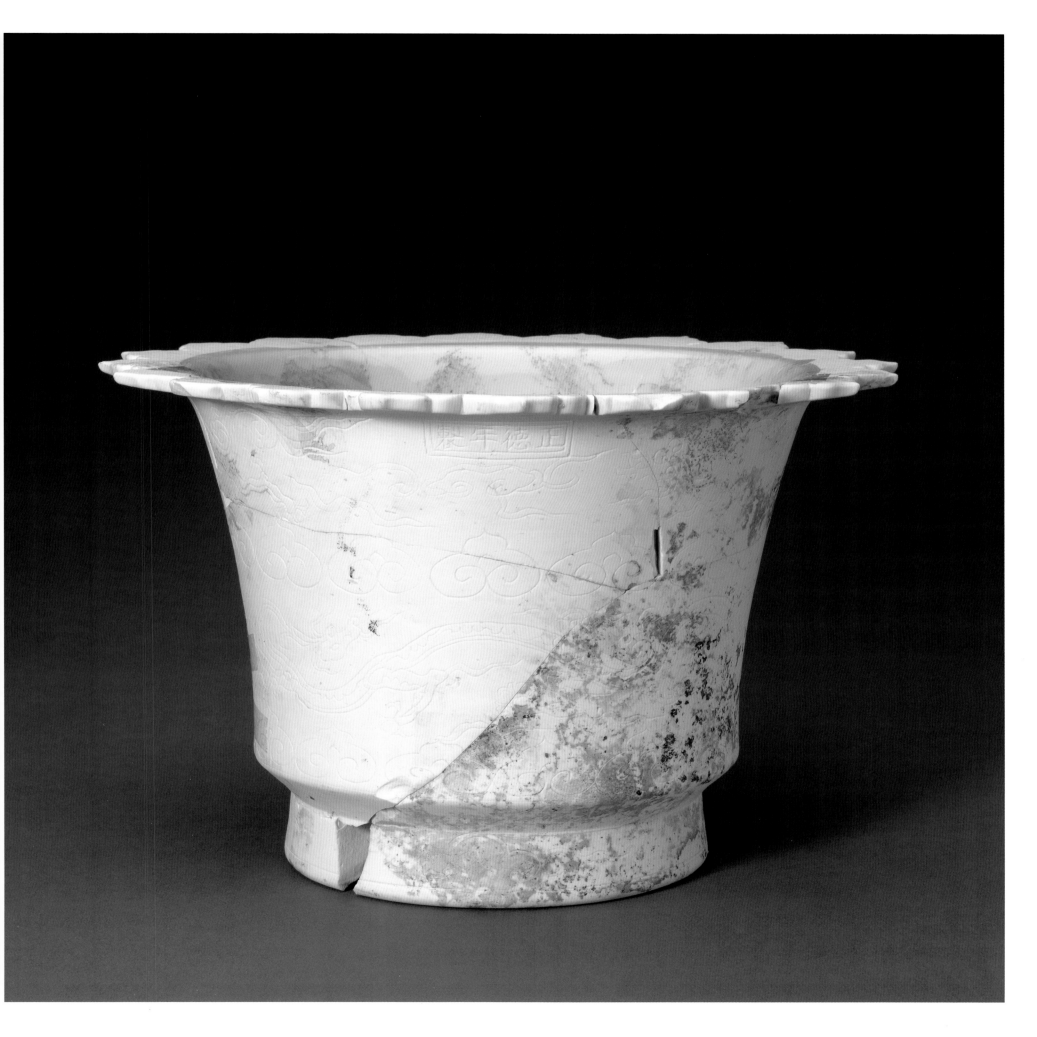

277　涩胎堆雕狮子戏球纹渣斗式花盆

明正德

高 19.3 厘米　口径 22.9 厘米　足径 13.3 厘米

2014 年江西省景德镇市御窑遗址出土，景德镇市陶瓷考古研究所藏

　　此花盆造型源于元末明初钧窑，呈渣斗形，撇口、阔颈、扁圆腹、圈足。外壁涩胎，口沿下自右向左署青花楷体"正德年制"四字横排外围双长方框款。颈部堆雕双狮戏球图；腹部堆雕卷草纹，上、下堆雕类似水波纹；近足处堆雕蕉叶纹。花盆内和圈足内均施白釉。底部中心开有一孔，用于渗水。

　　此花盆纹饰凸起，系采用堆雕技法装饰而成。其制作工艺是：先在坯泥里掺入少量白釉浆搅拌成泥浆，然后用毛笔蘸取釉浆在坯体上堆出纹样，再进行雕刻，干燥后入窑烧成。实际上是属于黄地绿彩类或矾红地绿彩类杂釉彩瓷的半成品。（肖鹏）

Biscuit-fired flower pot with design of lion chasing a ball in slip
Zhengde Period, Ming Dynasty, Height 19.3cm mouth diameter 22.9m foot diameter 13.3cm, Unearthed at imperial kiln heritage of Jingdezhen in Jiangxi Province in 2014, collected by the Archaeological Research Institute of Ceramic in Jingdezhen

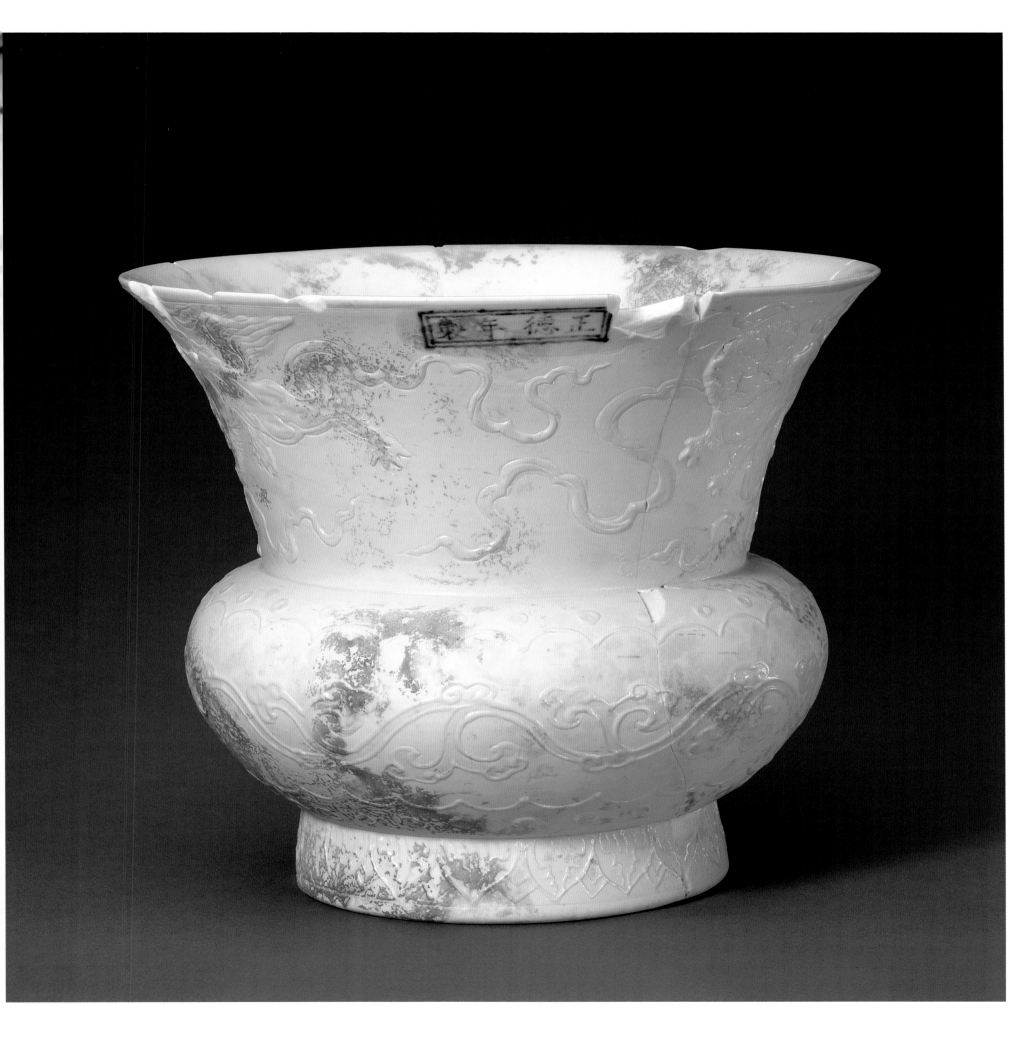

涩胎泥绘云龙纹碗

明正德

高 8.6 厘米　口径 19.9 厘米　足径 7.9 厘米

2014 年江西省景德镇市御窑遗址出土，景德镇市陶瓷考古研究所藏

碗撇口、深弧壁、圈足。胎体较薄，胎质洁白坚致。碗内和圈足内均施白釉。内壁釉下锥拱云龙纹，内底锥拱双圈，双圈内锥拱折带云纹。外壁涩胎，腹壁泥绘云龙纹，近足处泥绘一周莲瓣纹。外底署青花八思巴文四字双行外围双圈款，汉译为"至正年制"。此碗属于黄地绿彩类或矾红地绿彩类杂釉彩瓷的半成品。（韦有明）

Biscuit-fired bowl with design of dragon and cloud in slip

Zhengde Period, Ming Dynasty, Height 8.6cm mouth diameter 19.9m foot diameter 7.9cm, Unearthed at imperial kiln heritage of Jingdezhen in Jiangxi Province in 2014, collected by the Archaeological Research Institute of Ceramic in Jingdezhen

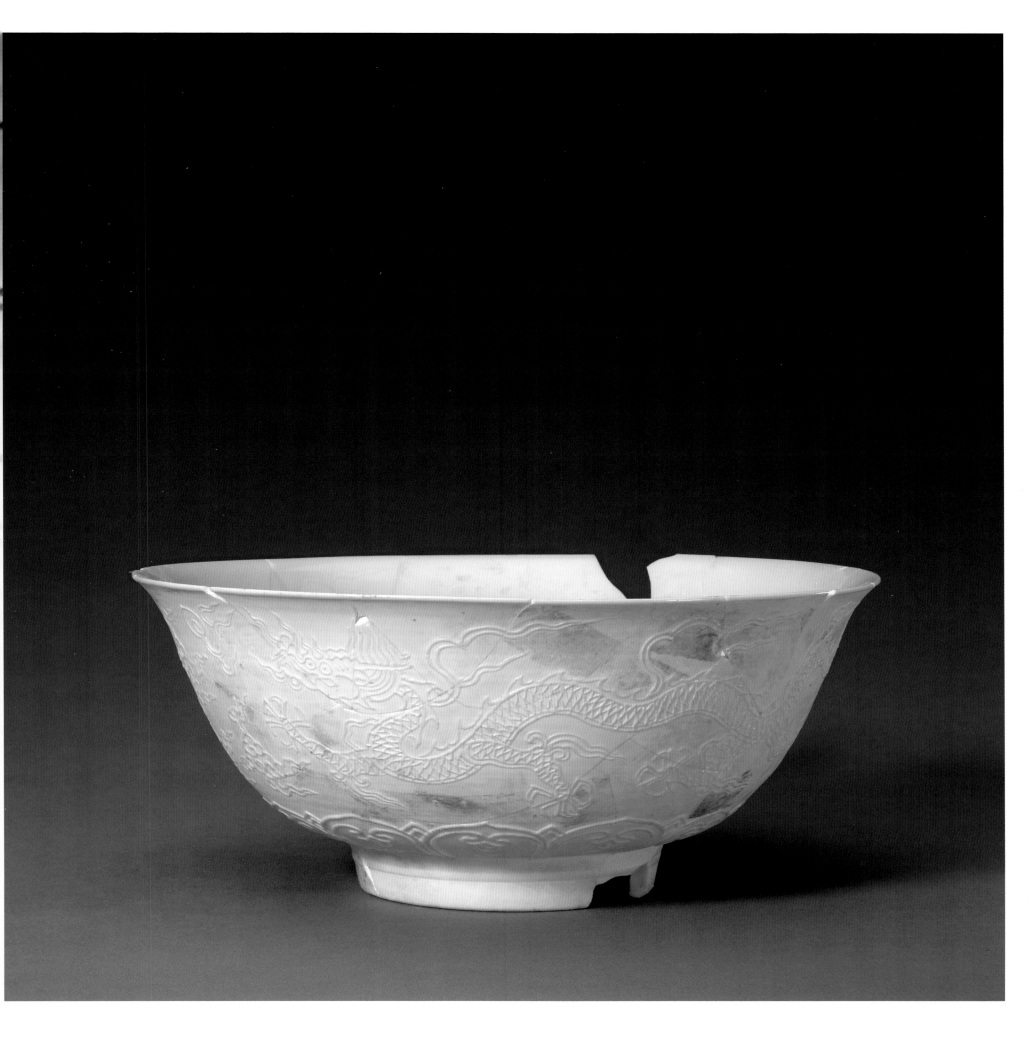

279 涩胎锥拱云龙纹碗

明正德

高 6.2 厘米　口径 15.3 厘米　足径 4.8 厘米

2014 年江西省景德镇市御窑遗址出土，景德镇市陶瓷考古研究所藏

碗撇口、深弧壁、圈足。碗内和圈足内均施白釉。外壁涩胎，锥拱戏珠龙两条，近足处锥拱仰莲瓣纹。外底署青花楷体"正德年制"四字双行外围双圈款。此碗属于黄地绿彩类或矾红地绿彩类杂釉彩瓷的半成品。（邬书荣）

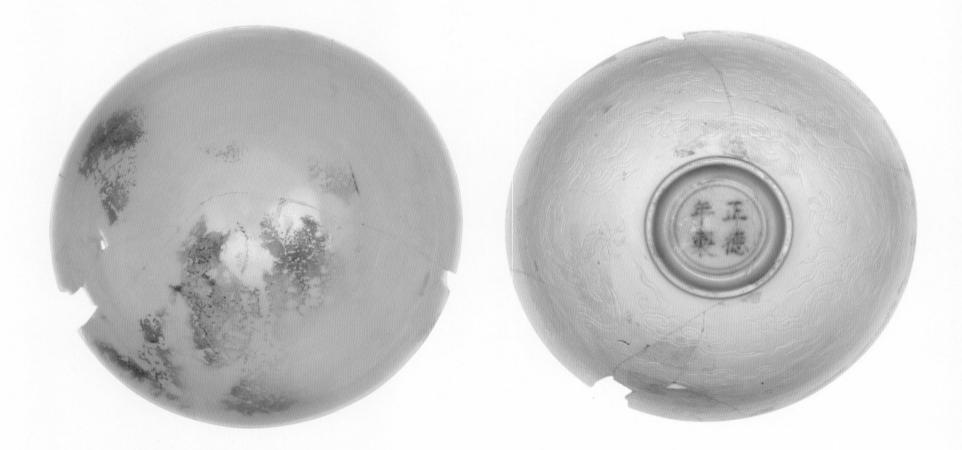

Biscuit-fired bowl with design of raised dragon and cloud
Zhengde Period, Ming Dynasty, Height 6.2cm mouth diameter 15.3m foot diameter 4.8cm, Unearthed at imperial kiln heritage of Jingdezhen in Jiangxi Province in 2014, collected by the Archaeological Research Institute of Ceramic in Jingdezhen

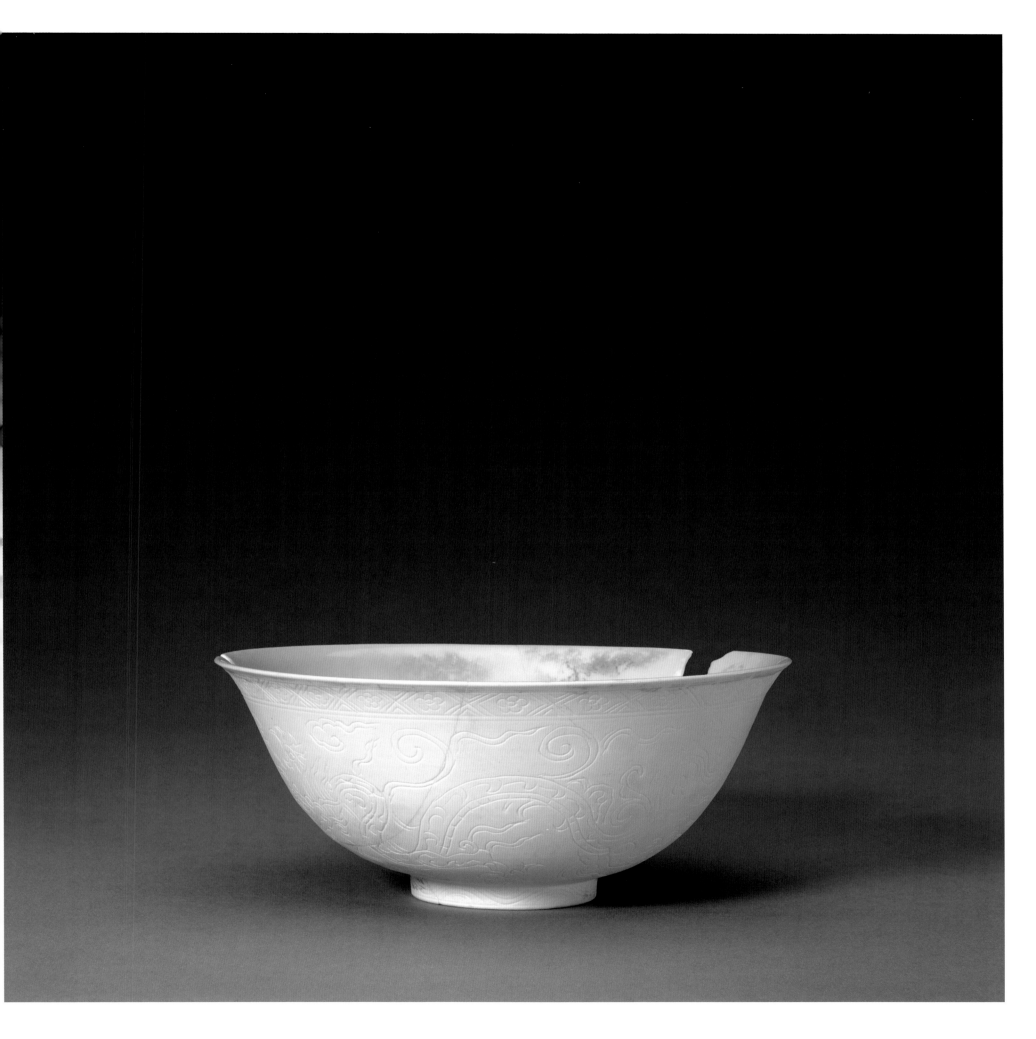

280 黄地绿彩锥拱云龙纹高足碗

明正德
高 10.5 厘米　口径 15.8 厘米　足径 4.3 厘米
故宫博物院藏

碗撇口、深弧壁、瘦底，底下承以外撇中空高足。碗内和高足内均施白釉。内壁锥拱双龙纹，内底锥拱朵云纹。外壁黄地绿彩锥拱双龙赶珠纹，近足处黄地绿彩锥拱变形莲瓣纹。高足外壁施浇黄釉，下部绿彩锥拱卷草纹。高足内壁边沿按顺时针方向绕足署青花楷体"正德年制"四字款。（韩倩）

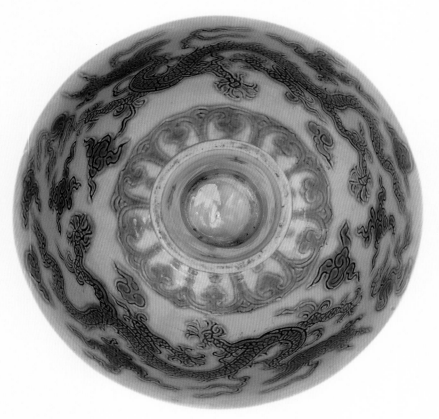

Bowl with high stem and design of raised dragon and cloud in green glaze on yellow ground
Zhengde Period, Ming Dynasty, Height 10.5cm　mouth diameter 15.8cm　foot diameter 4.3cm, Collected by the Palace Museum

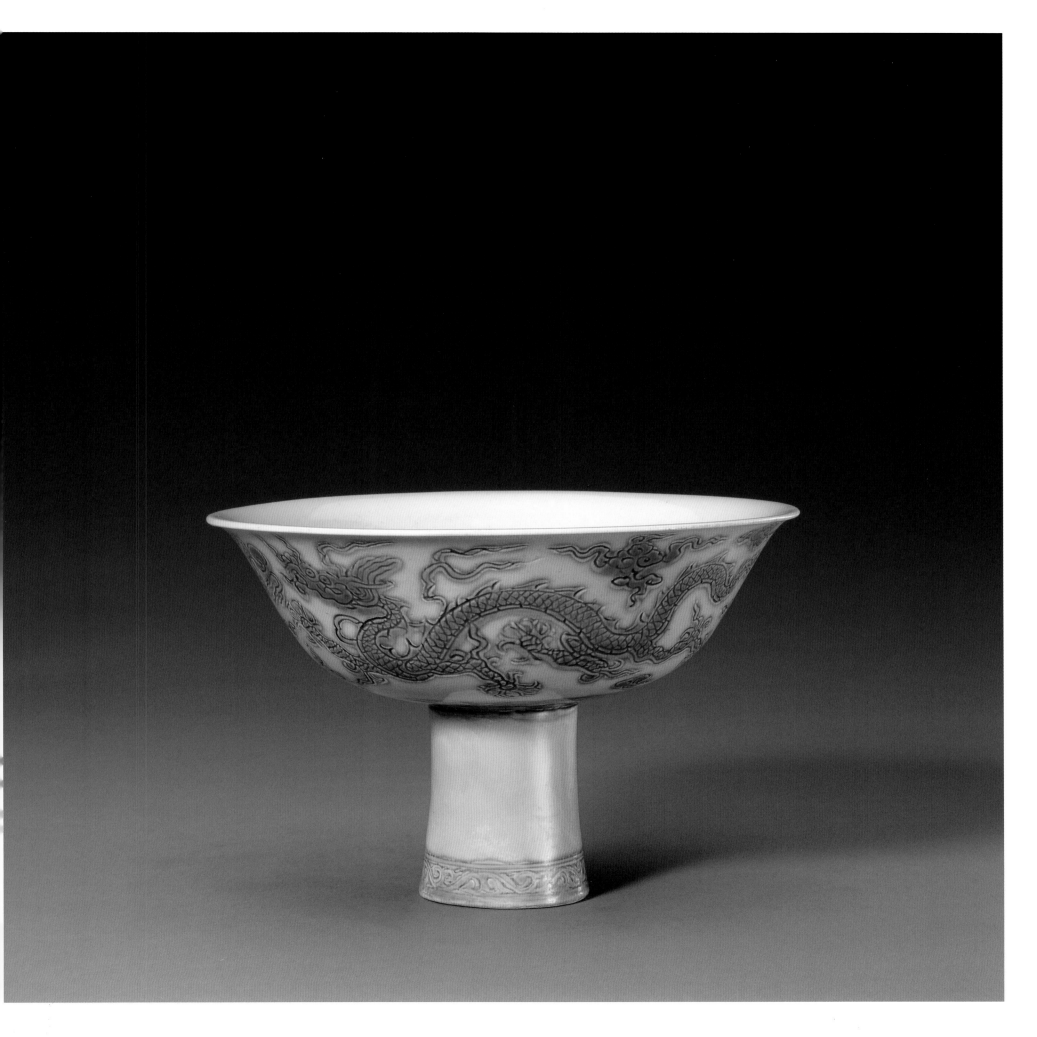

黄地绿彩锥拱云龙纹盘

明正德

高 4.6 厘米　口径 22.4 厘米　足径 14.6 厘米

故宫博物院藏

盘敞口、浅弧壁、平底、圈足。胎体较薄。盘内和圈足内均施白釉，足端不施釉。内壁锥拱两条行龙纹，二龙首尾相接，其间以折带云纹相隔。内底锥拱双圈，双圈内锥拱三朵折带云纹，呈"品"字形排列。外壁同样锥拱两条行龙纹，二龙首尾相接，其间锥拱三朵云纹和一个火珠纹。外壁锥拱纹饰处均填涂绿彩，其他部位均施以浇黄釉，形成黄地绿彩效果。圈足外墙锥拱一道弦线，弦线亦涂绿彩。外底署青花楷体"正德年制"四字双行外围双圈款。（单莹莹）

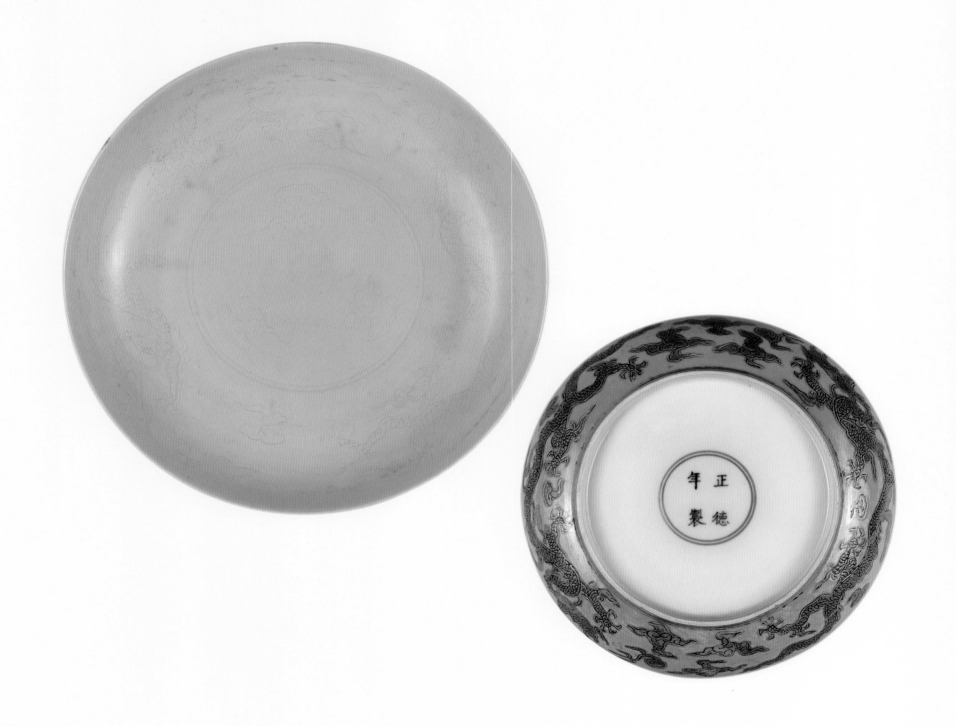

Plate with design of raised dragon and cloud in green glaze on yellow ground
Zhengde Period, Ming Dynasty, Height 4.6cm　mouth diameter 22.4cm　foot diameter 14.6cm, Collected by the Palace Museum

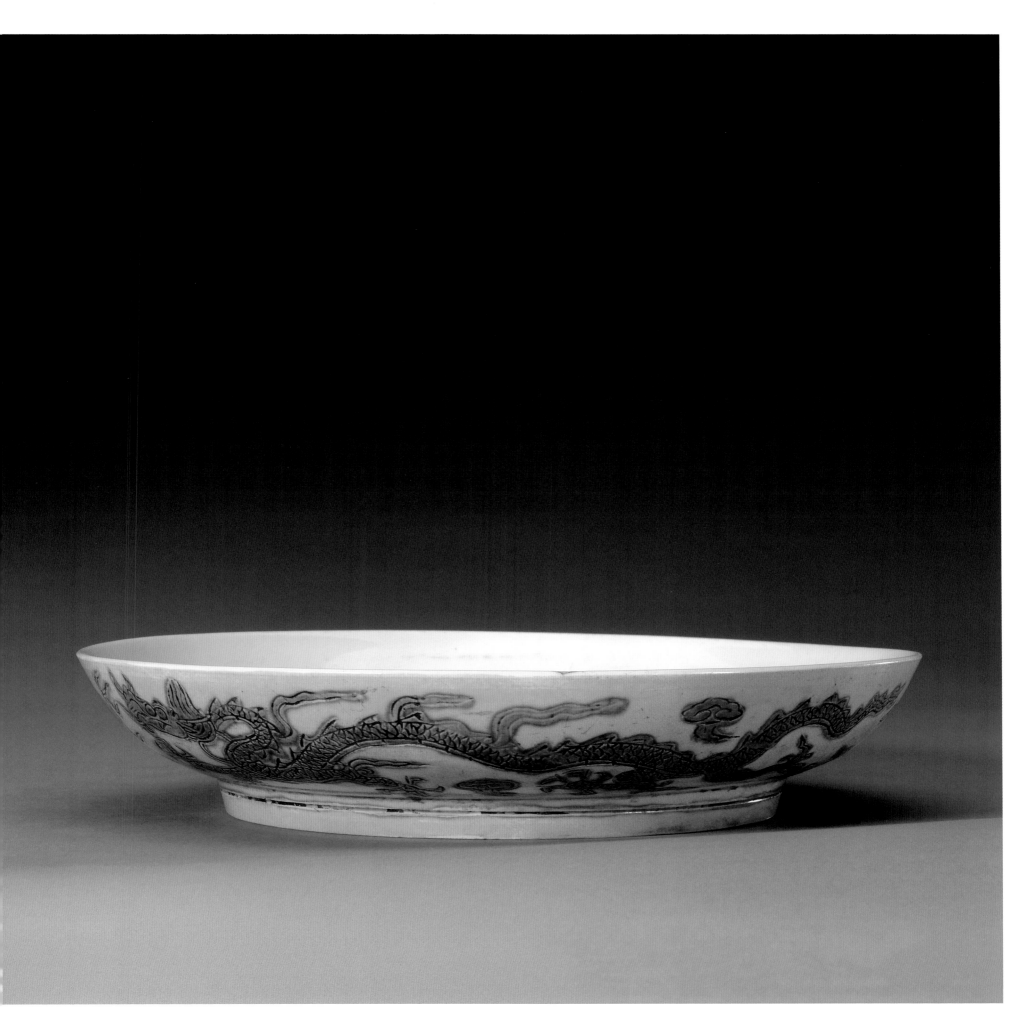

黄地绿彩锥拱云龙纹盘（残）

明正德

高 4.6 厘米　足径 14.6 厘米

2014 年江西省景德镇市御窑遗址出土，景德镇市陶瓷考古研究所藏

盘敞口、浅弧壁、圈足。盘内和圈足内均施白釉。内壁和内底素面无纹。外壁锥拱龙纹，以浇黄釉为地，用低温绿彩填涂龙纹。外底署青花楷体"正德年制"四字双行外围双圈款。

此盘的制作工艺是：拉坯成型，晾干后，外壁锥拱纹饰，内壁、圈足内施白釉后入窑经高温烧成，出窑后在外壁施浇黄釉，锥拱龙纹处填涂绿彩，最后入低温彩炉焙烧而成。（李佳）

Plate with design of raised dragon and cloud in green glaze on yellow ground (Incomplete)
Zhengde Period, Ming Dynasty, Height 4.6cm foot diameter 14.6cm, Unearthed at imperial kiln heritage of Jingdezhen in Jiangxi Province in 2014, collected by the Archaeological Research Institute of Ceramic in Jingdezhen

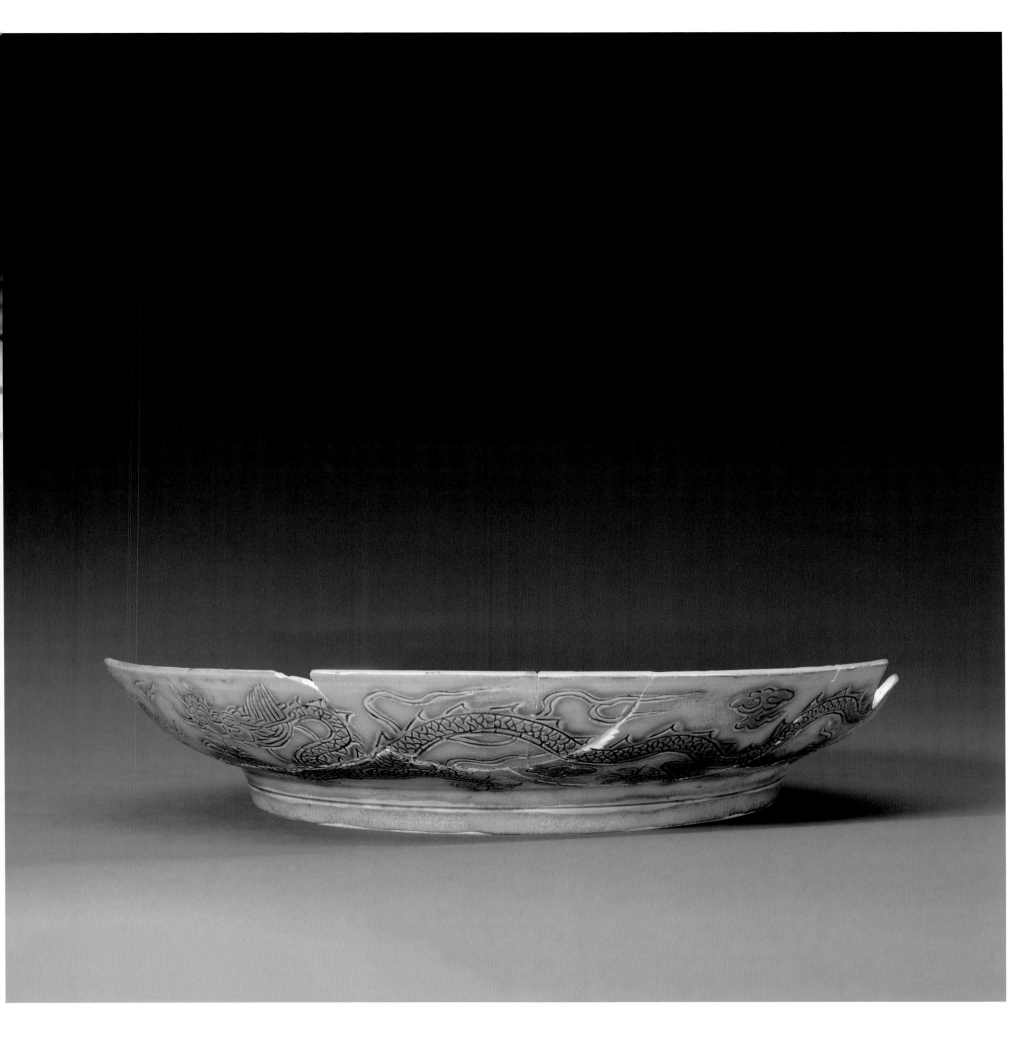

涩胎泥绘云龙纹盘

明正德

高 5.9 厘米　口径 14.8 厘米　足径 15.6 厘米

2014 年江西省景德镇市御窑遗址出土，景德镇市陶瓷考古研究所藏

盘敞口、浅弧壁、平底、圈足。盘内和圈足内均施白釉。内壁锥拱赶珠云龙纹，内底锥拱双圈，双圈内锥拱"品"字形排列的三朵折带云。外壁涩胎，泥绘赶珠云龙纹。外底署青花八思巴文四字双行外围双圈款，汉译为"至正年制"。（上官敏）

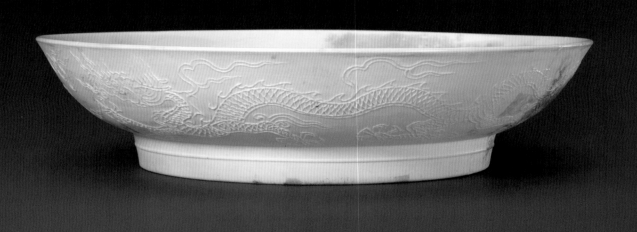

Biscuit-fired bowl with design of dragon and cloud in slip
Zhengde Period, Ming Dynasty, Height 5.9cm mouth diameter 14.8m foot diameter 15.6cm, Unearthed at imperial kiln heritage of Jingdezhen in Jiangxi Province in 2014, collected by the Archaeological Research Institute of Ceramic in Jingdezhen

黄地绿彩锥拱云龙纹盘

明正德
高 4.2 厘米　口径 20.2 厘米　足径 12 厘米
故宫博物院藏

盘撇口、浅弧壁、底部微塌、圈足。胎体较薄。盘内和圈足内均施白釉，足端不施釉。釉下锥拱纹饰。内壁锥拱两条行龙纹，二龙首尾相接，其间以折带云纹相隔。内底锥拱双圈，双圈内锥拱三朵折带云纹，呈"品"字形排列。外壁同样锥拱两条行龙纹，二龙首尾相接，其间锥拱火珠纹及朵云纹。外壁锥拱的纹饰上填涂绿彩，其他部位施以浇黄釉，形成黄地绿彩效果。外底署青花楷体"正德年制"四字双行外围双圈款。（单莹莹）

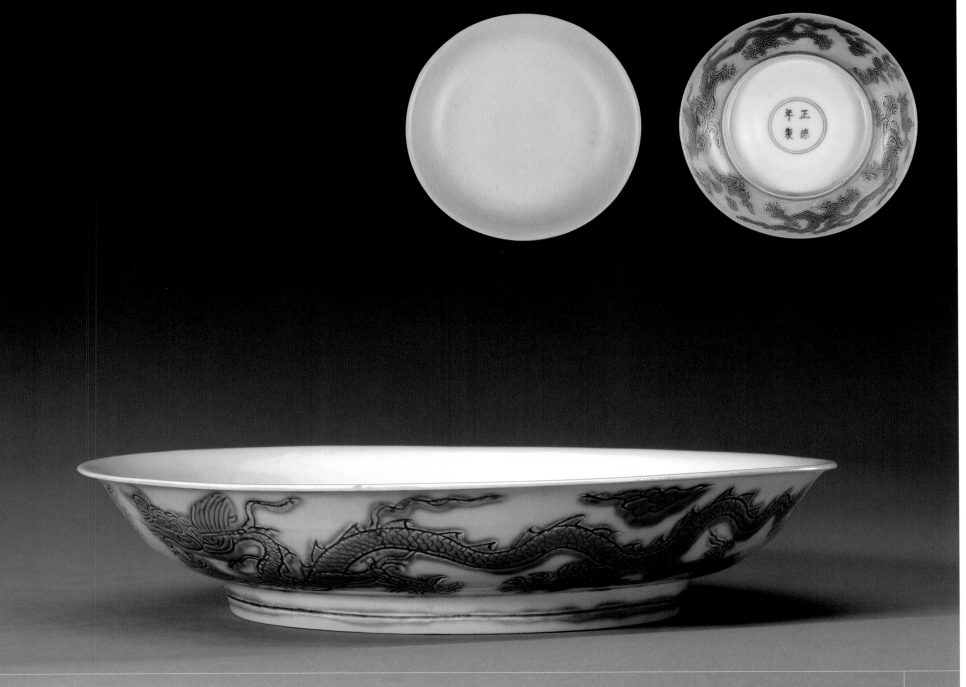

Plate with design of raised dragon and cloud in green glaze on yellow ground
Zhengde Period, Ming Dynasty, Height 4.2cm mouth diameter 20.2cm foot diameter 12cm, Collected by the Palace Museum

611

黄地绿彩锥拱云龙纹盘

明正德

高 3.5 厘米　口径 15.2 厘米　足径 8.9 厘米

2014 年江西省景德镇市御窑遗址出土，景德镇市陶瓷考古研究所藏

盘撇口、浅弧壁、圈足。盘内和圈足内均施白釉，足底无釉。内壁模印云龙纹。外壁锥拱两条戏珠龙纹，以朵云纹相隔。龙纹和朵云纹均填涂绿彩，纹饰外施浇黄釉。外底署青花楷体"正德年制"四字双行外围双圈款。（李慧）

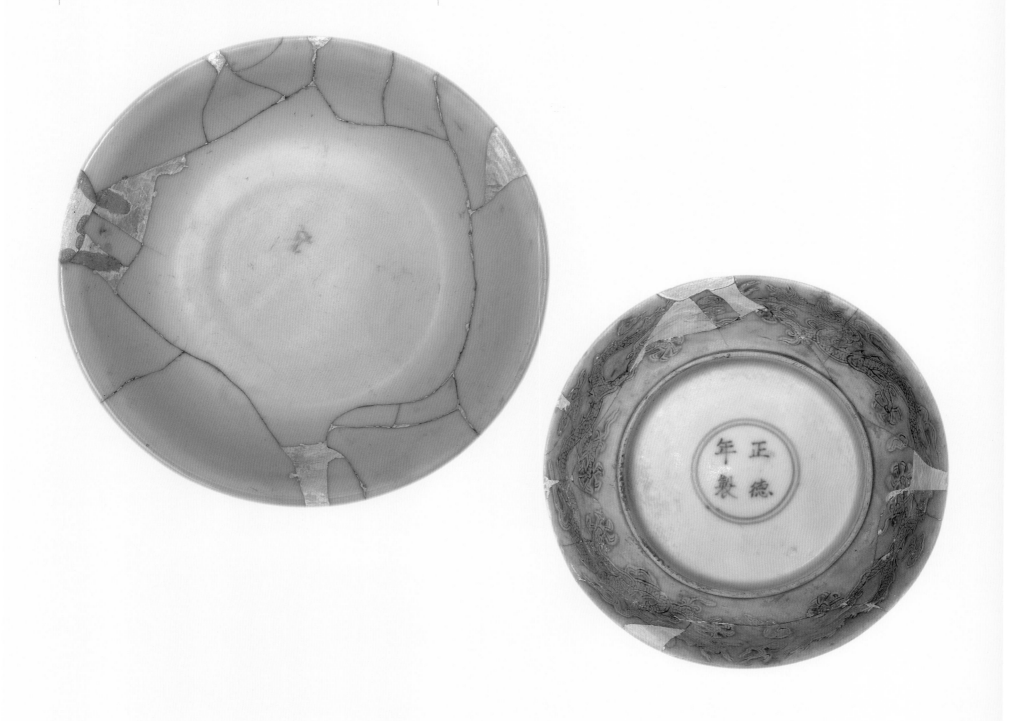

Plate with design of raised dragon and cloud in green glaze on yellow ground
Zhengde Period, Ming Dynasty, Height 3.5cm　mouth diameter 15.2cm　foot diameter 8.9cm, Unearthed at imperial kiln heritage of Jingdezhen in Jiangxi Province in 2014, collected by the Archaeological Research Institute of Ceramic in Jingdezhen

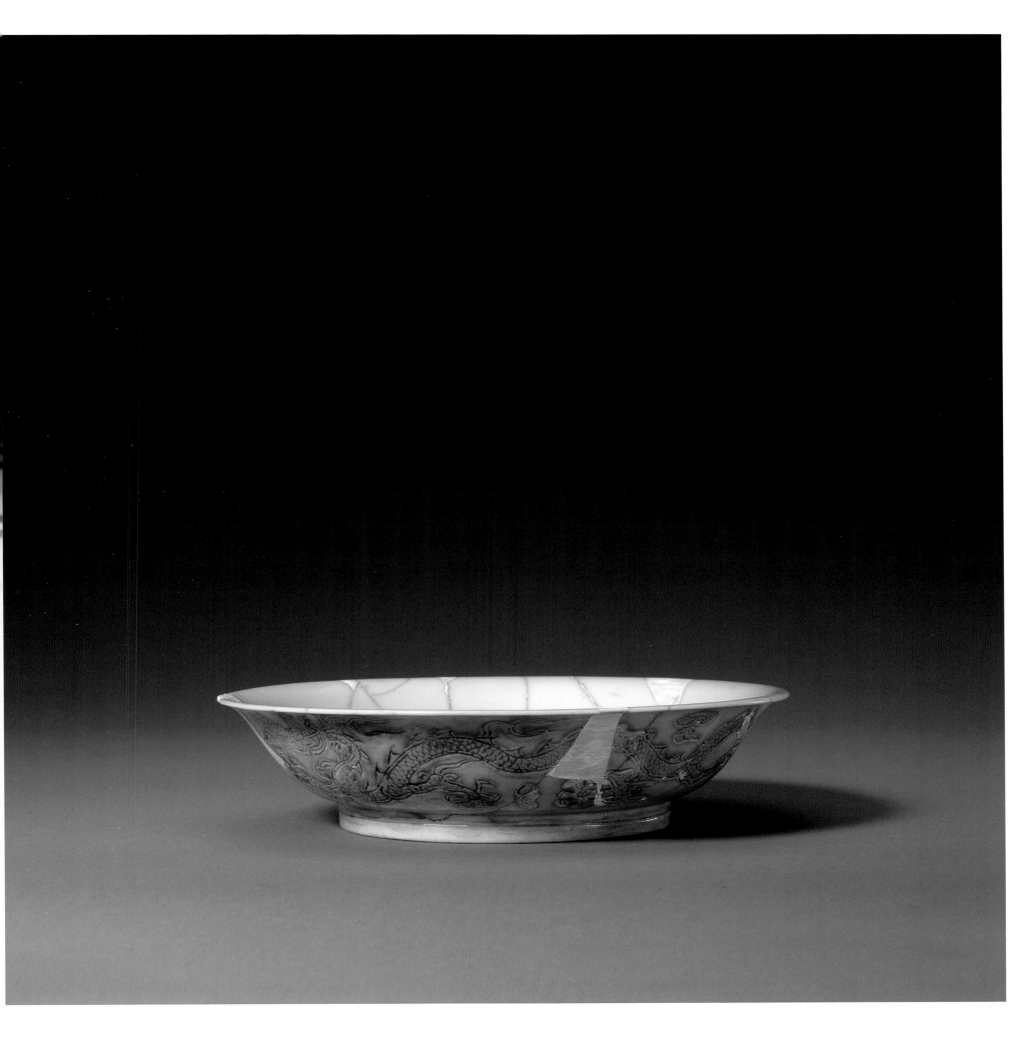

涩胎锥拱云龙纹盘

明正德

高 4.3 厘米　口径 17.7 厘米　足径 10.4 厘米

2014 年江西省景德镇市御窑遗址出土，景德镇市陶瓷考古研究所藏

盘撇口、浅弧壁、圈足内敛。盘内和圈足内均施白釉，足底无釉。外壁涩胎锥拱戏珠龙两条。外底署青花楷体"正德年制"四字双行外围双圈款。此盘属于黄地绿彩类或矾红地绿彩类杂釉彩瓷的半成品。（邬书荣）

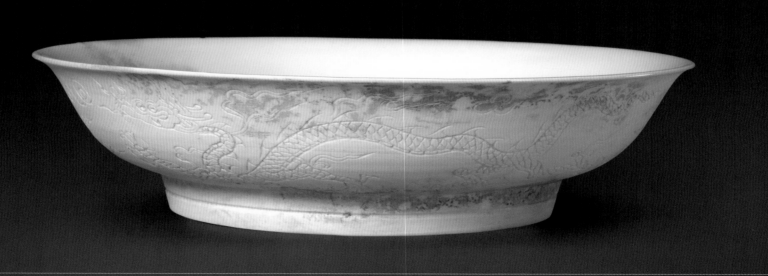

Biscuit-fired bowl with design of raised dragon and cloud
Zhengde Period, Ming Dynasty, Height 4.3cm mouth diameter 17.7m foot diameter 10.4cm, Unearthed at imperial kiln heritage of Jingdezhen in Jiangxi Province in 2014, collected by the Archaeological Research Institute of Ceramic in Jingdezhen

矾红地绿彩锥拱云龙纹盘

明正德

高 3.9 厘米　口径 18.7 厘米　足径 11.9 厘米

1987 年江西省景德镇市御窑遗址出土，景德镇御窑博物馆藏

　　盘敞口、浅弧壁、圈足。内施白釉，无纹饰。外壁锥拱戏珠龙纹两条，间饰朵云，龙纹及朵云均填以绿彩，以黄釉为地，经焙烧再在黄釉上填矾红彩。外底署青花楷体"正德年制"双行外围双圈四字款。

　　这种釉色是正德御窑极具特色的釉上彩创新品种——"黄上红"，"黄"与"皇"，"红"与"洪"谐音，寓意（黄）上洪（红）福齐天。其工艺为先高温烧成瓷胎，然后浇上黄釉，以 900℃ 左右温度烧成黄釉瓷，再用矾红彩在黄釉上涂地，露出纹样，经低温焙烧而成。（万淑芳）

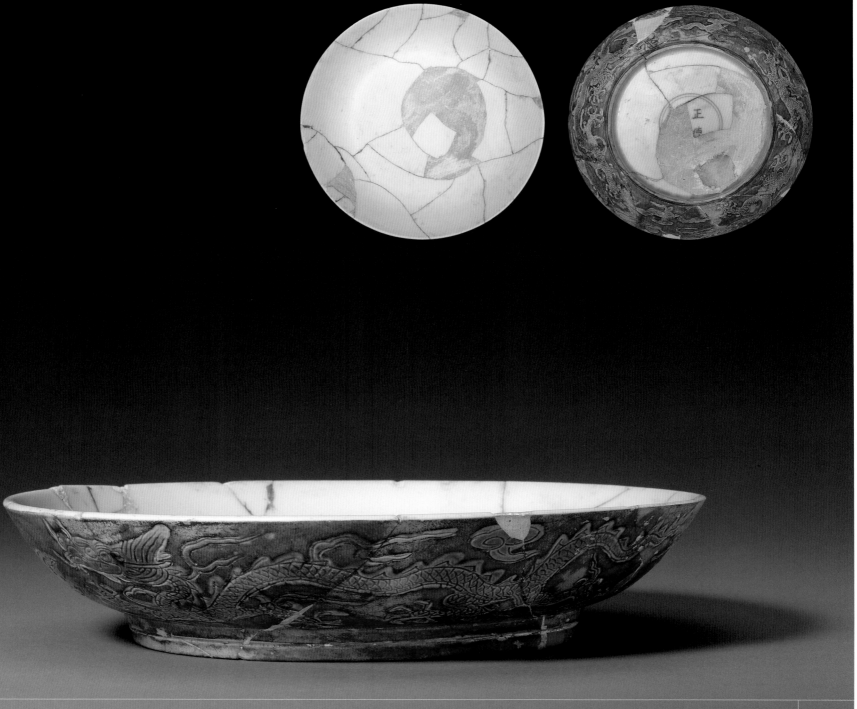

Plate with design of raised dragon and cloud in green glaze on iron red ground
Zhengde Period, Ming Dynasty, Height 3.9cm mouth diameter 18.7cm foot diameter 11.9cm, Unearthed at imperial kiln heritage of Jingdezhen in Jiangxi Province in 1987, collected by the Imperial Kiln Museum of Jingdezhe

615

素三彩锥拱卷草纹长方六足花盆

明正德
高 7.2 厘米　口横 23.8 厘米　口纵 15.2 厘米
底横 23.1 厘米　底纵 14.2 厘米
故宫博物院藏

花盆呈长方体形。敞口、方唇、直壁微斜、卷云纹底座下出六足。胎体较厚。盆内施白釉，口部施黄彩，口沿下锥拱双弦线并饰以绿彩。外壁锥拱卷草纹，填涂绿彩，余处施黄褐釉。底部塑成卷云纹底座样式，施以绿釉并以黄釉剪边，四角及正、反面居中各出一足，足作垂云头形。在花盆正面外壁口沿下，自右向左署青花楷体"正德年制"四字横排外围双长方框款。外底满施绿釉。各足端均平切，无釉，露白色胎体，可见所含少量砂粒。

此花盆直壁微斜、卷云纹底座等做法使器物整体呈现出精致、稳重的特点。所用色彩经过精心设计，各种色釉发色略有不均，但整体色彩搭配协调，体现出这一时期制瓷工艺的特点。

（冀洛源）

Plain tricolor rectangular flower pot with six feet and design of raised entwining vines
Zhengde Period, Ming Dynasty, Height 7.2cm mouth length 23.8cm mouth width 15.2cm foot length 23.1cm foot width 14.2cm, Collected by the Palace Museum

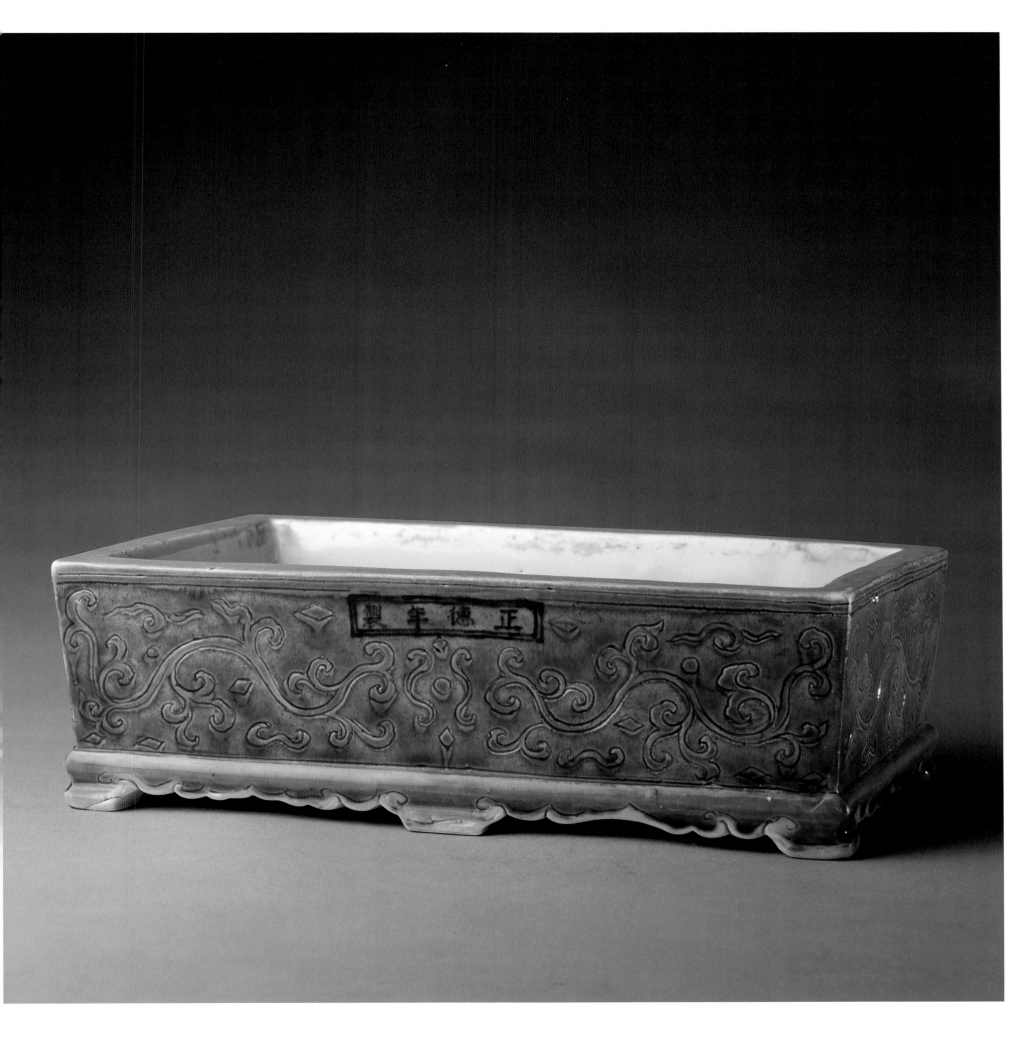

素三彩锥拱海水蟾蜍纹三足洗

明正德
高 10.8 厘米 口径 23.7 厘米 足距 17 厘米
故宫博物院藏

洗广口、深腹、束腰、平底、底下承以三个如意头形足。洗内施青白釉，外壁锥拱海水蟾蜍纹，施以绿、黄、白三色釉，口沿和三足施淡紫色釉。口沿下自右向左锥拱楷体"正德年制"四字横排外围双长方框款，框内施黄釉。

素三彩一般系指含有三种或三种以上低温釉彩但不含或含有极少量红彩的瓷器。由于在中国传统文化中，红色代表喜庆，属于荤色，其他色彩属于素色，因此，不含红色或基本不含红色的彩瓷被称作"素三彩瓷"，这里的"三"是"多"的意思，并非一定得有三种颜色。

素三彩瓷器系受西汉以来低温铅釉陶影响、从明初景德镇窑烧造的不含红彩的杂釉彩瓷器发展而来。创烧于明代成化时期，此后，经历了明代正德、嘉靖、隆庆、万历和清代康熙时期三个重要发展阶段。（韩倩）

Plain tricolor washer with three feet and design of raised toad among waves
Zhengde Period, Ming Dynasty, Height 10.8cm mouth diameter 23.7cm distance between feet 17cm, Collected by the Palace Museum

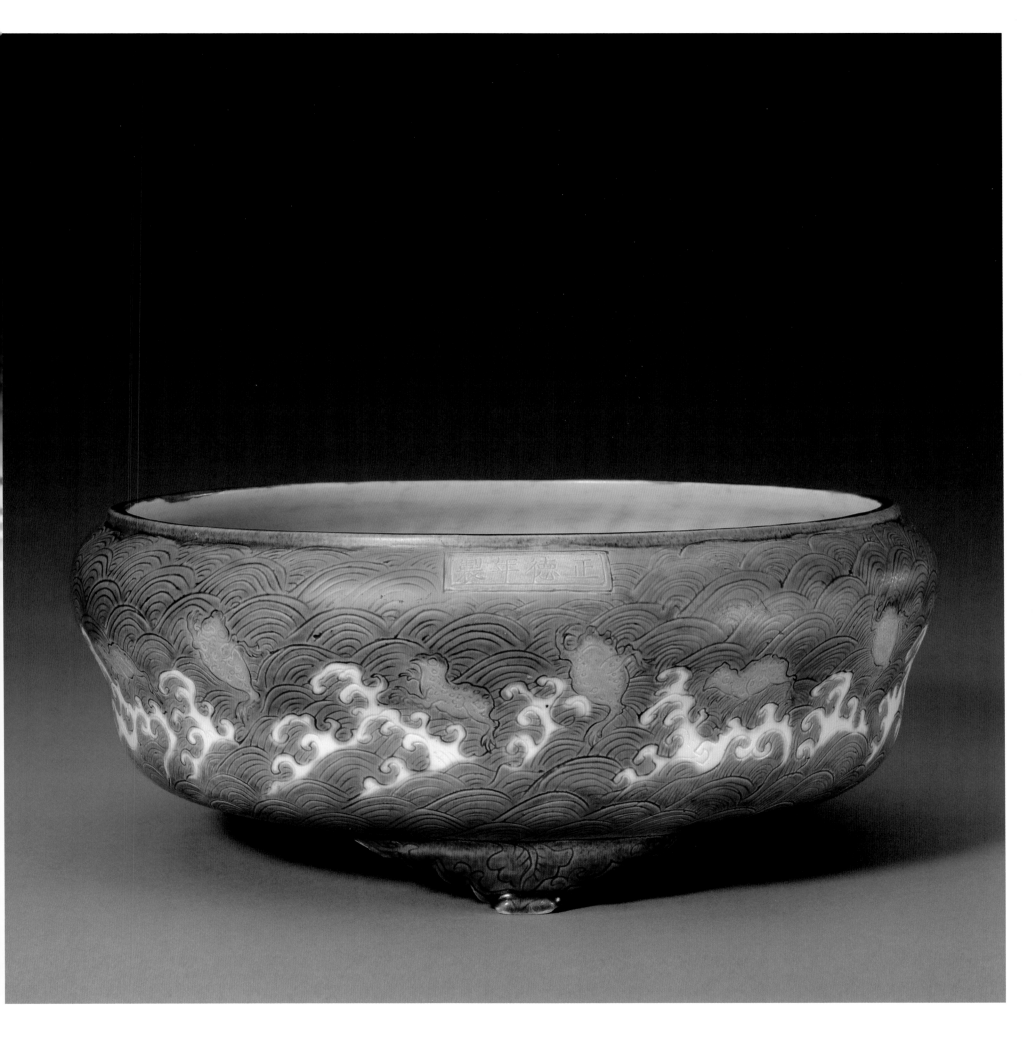

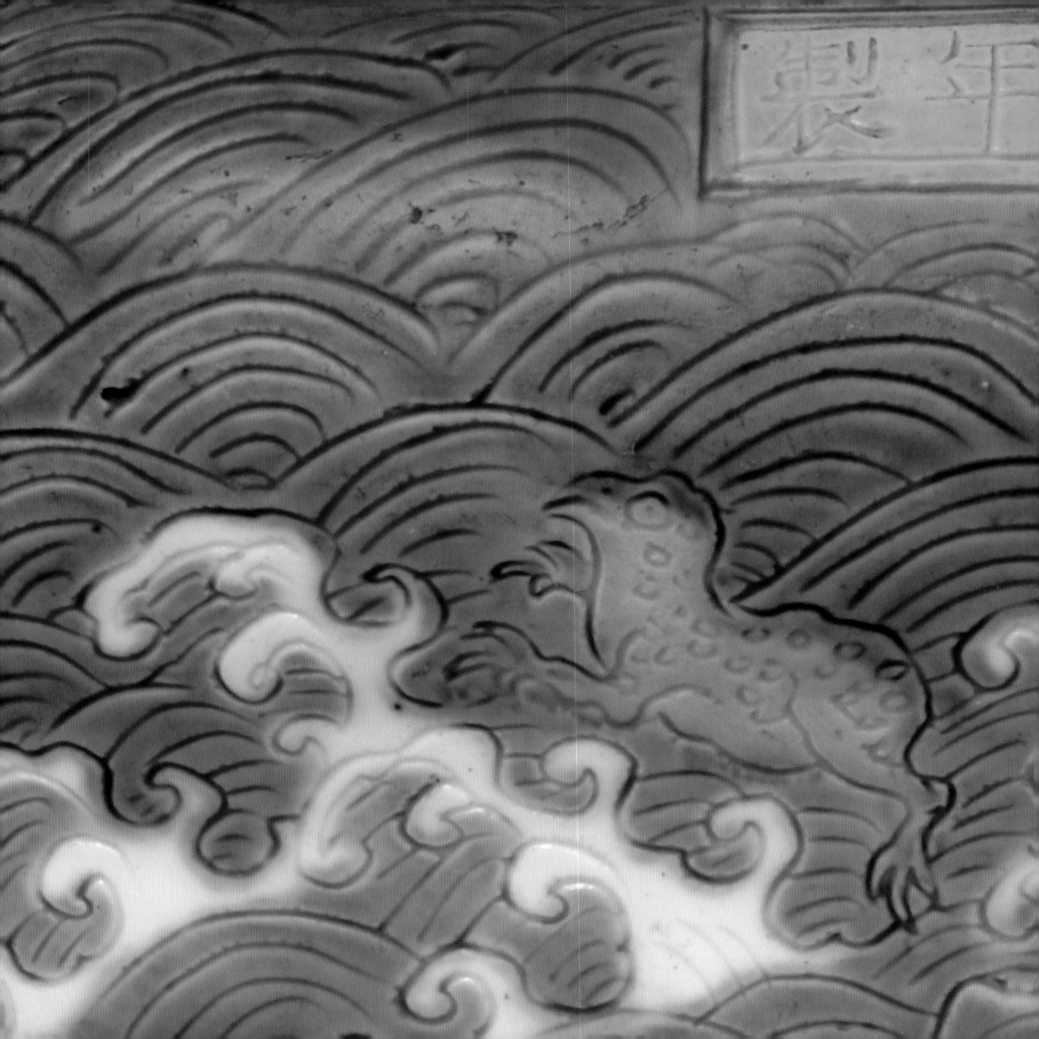

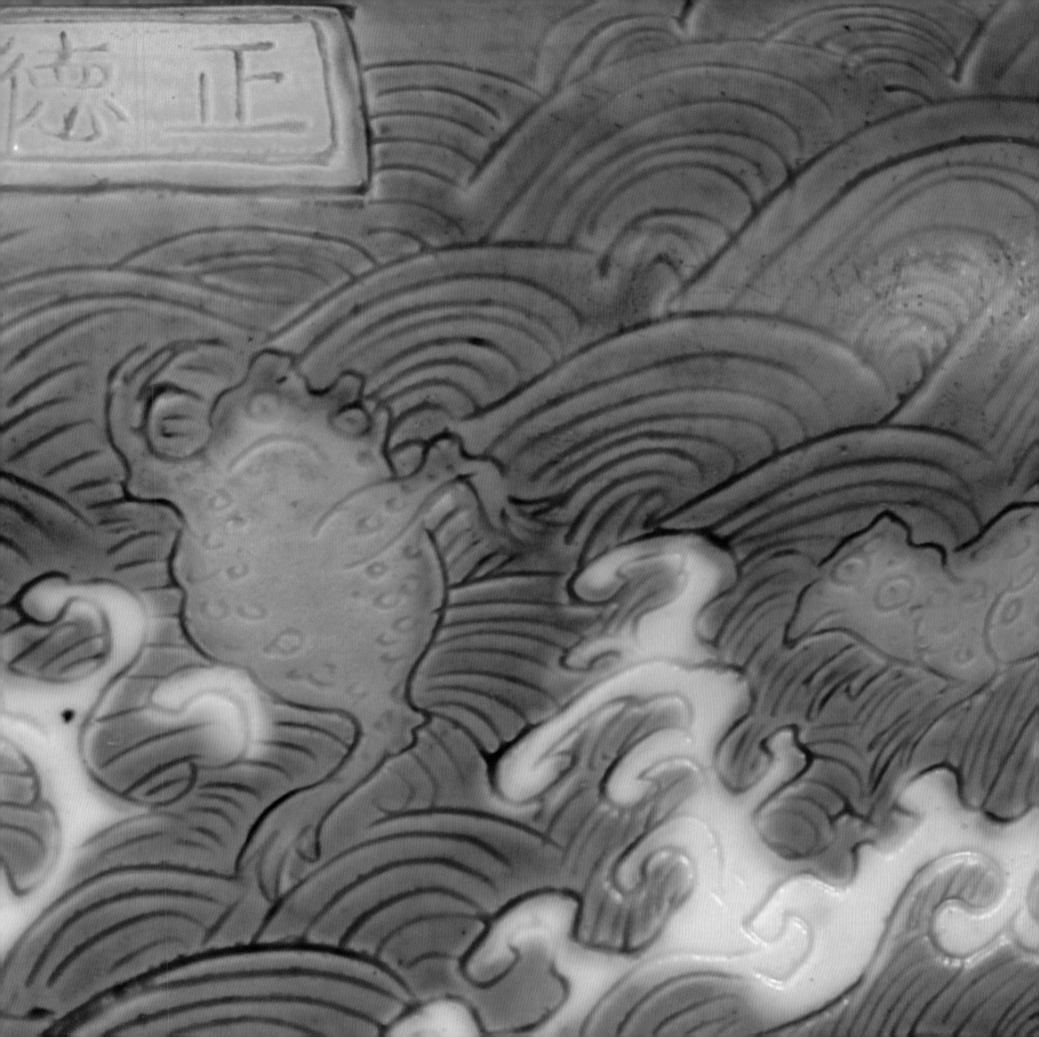

素三彩锥拱缠枝莲纹高足碗

明正德

高 12 厘米　口径 15.9 厘米　足径 4.6 厘米

故宫博物院藏

碗撇口、深弧壁、瘦底、底下承以中空高足。碗内施青白釉，外壁素三彩锥拱缠枝莲纹装饰，四朵莲花均匀分布，两朵以釉下青花描绘、两朵釉上填以黄彩，蓝、黄花朵相间排列，枝叶均施黄褐彩。高足外壁锥拱卷云纹，施以黄褐彩。碗外壁、足外壁均用釉上绿彩作底色。

此高足碗造型系从明早期高足碗发展而来，缠枝莲画法略作简化，釉下锥拱纹饰与填色均经过精心设计，各色釉发色虽略显不匀，但整体颜色搭配协调，体现出这一时期素三彩瓷器的烧造工艺水平。（冀洛源）

Plain tricolor bowl with high stem and design of raised entwined lotus

Zhengde Period, Ming Dynasty, Height 12cm mouth diameter 15.9cm foot diameter 4.6cm, Collected by the Palace Museum

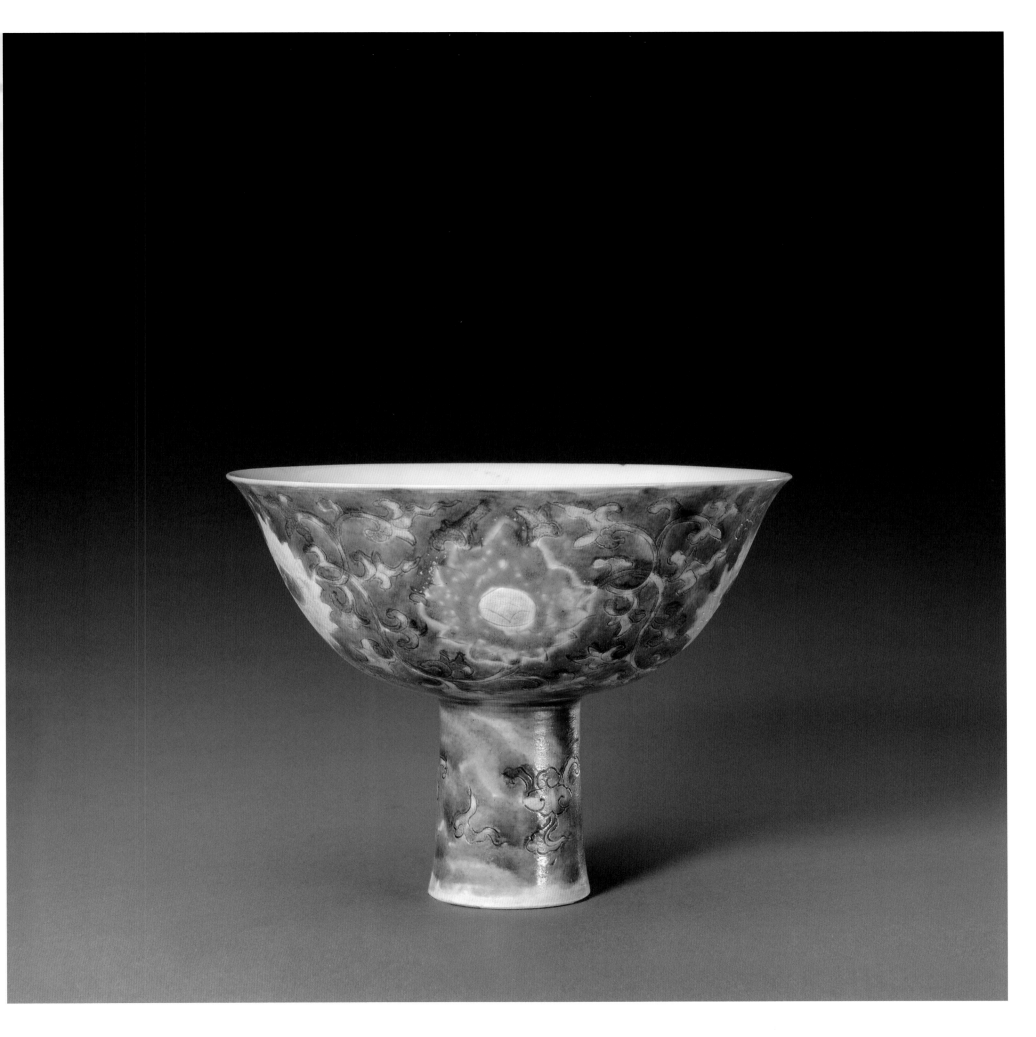

珐花象耳香炉

明正德

高 17 厘米　口径 18 厘米　足径 15 厘米

故宫博物院藏

炉盘口、收颈、腹部略下垂、束胫、圈足宽浅，几近平底。胎体厚重，内外施釉，里釉不匀，外底无釉。炉造型仿青铜器，珐花工艺装饰。腹部施蓝色地釉，一面饰一佛，佛两侧为阿拉伯文装饰。另一面，中间为阿拉伯文，两旁各有一佛，上面饰火焰纹。口、足和两象耳施孔雀绿釉，人物、面部、胸、腹部均无釉露出胎体，五官部位施白釉。

珐花工艺是将泥浆装入袋状容器内，采用挤浆法将其从一端小口挤在陶胎上，形成各种细条形花纹轮廓，经高温素烧后，再在纹饰轮廓线内按需要填以黄、草绿、孔雀绿、紫、白等色釉。底釉以蓝、绿两色较多见。

珐花陶起源于元代山西南部地区，盛烧于明代，明代中期景德镇窑开始烧造瓷胎珐花器，造型以瓶、罐较为多见。装饰题材与山西地区珐花陶不尽相同，有的取材于当时青花瓷器中的人物、楼阁和佛教人物形象等。（郑宏）

Fahua incense burner with two elephant-head ears

Zhengde Period, Ming Dynasty, Height 17cm　mouth diameter 18cm　foot diameter 15cm, Collected by the Palace Museum

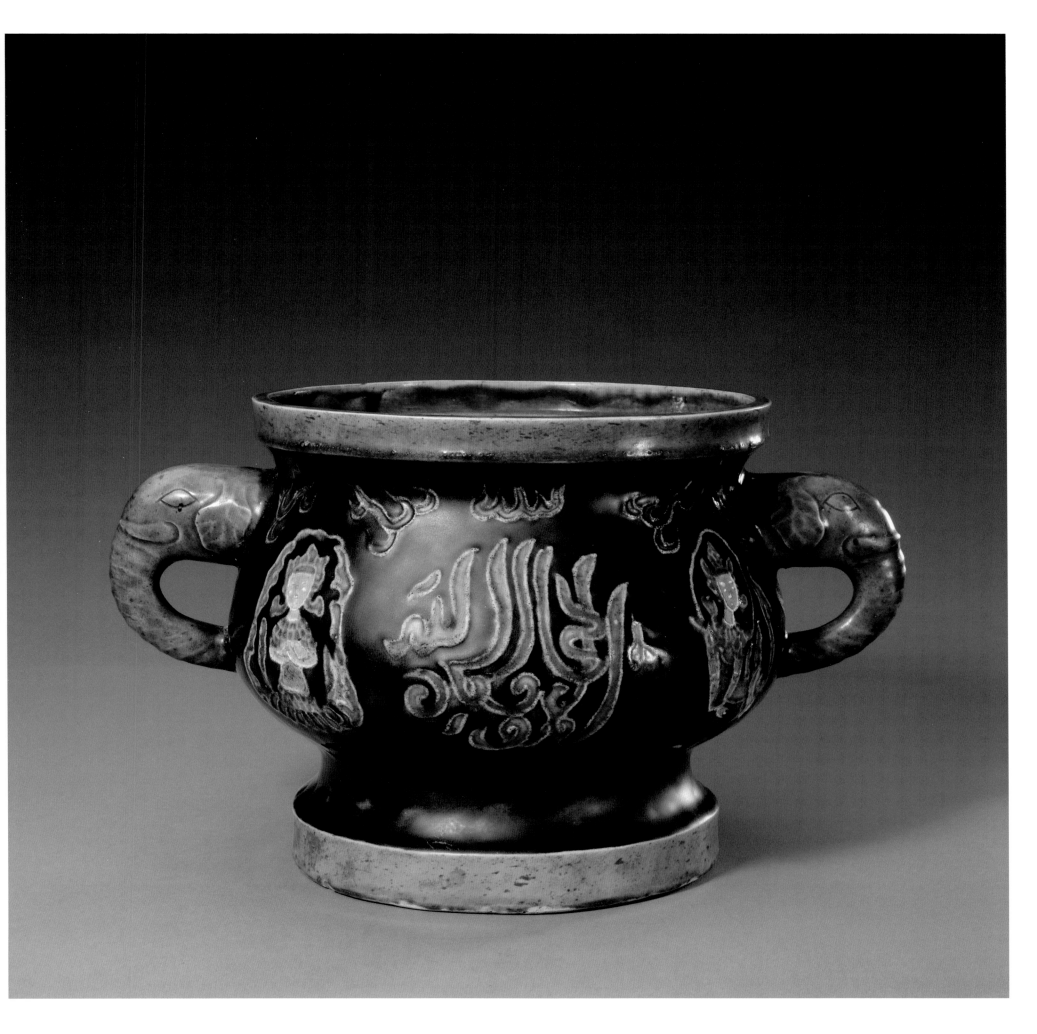

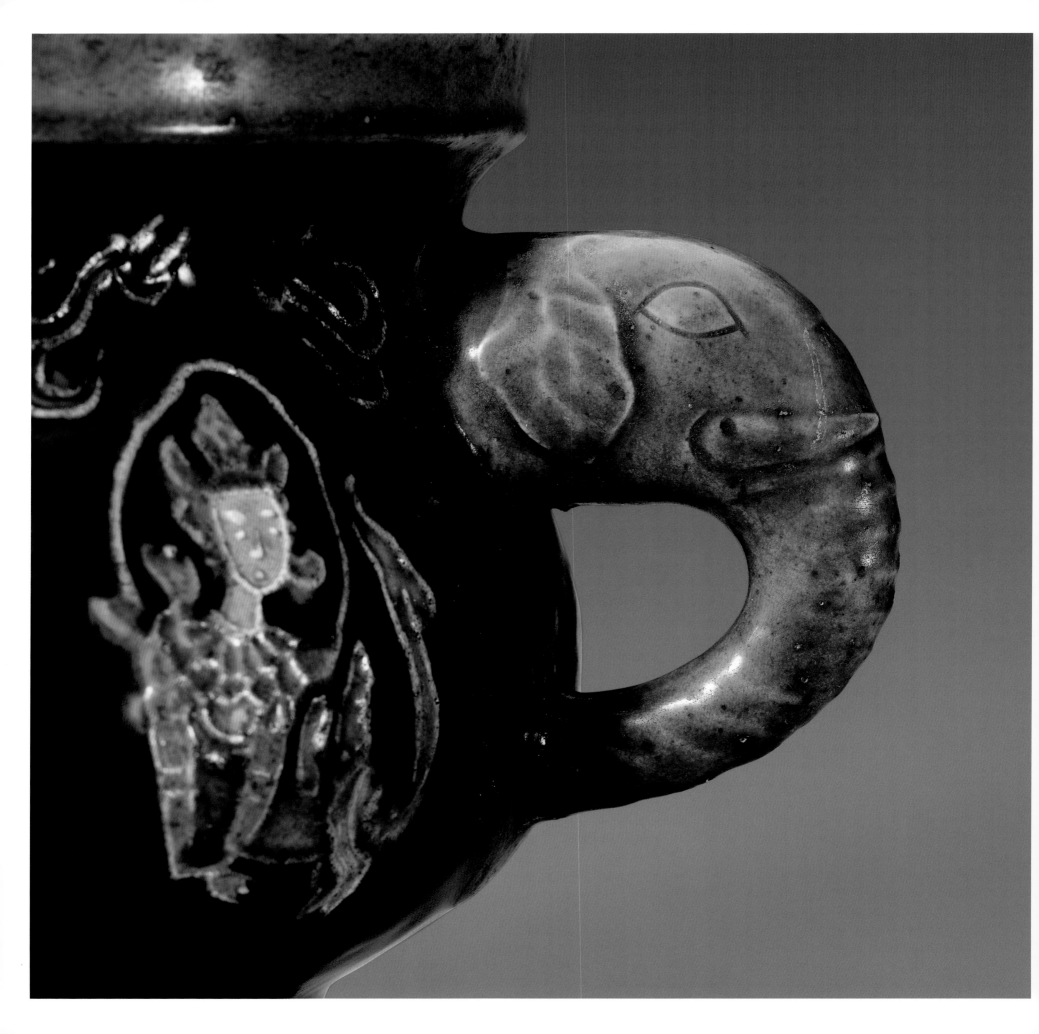

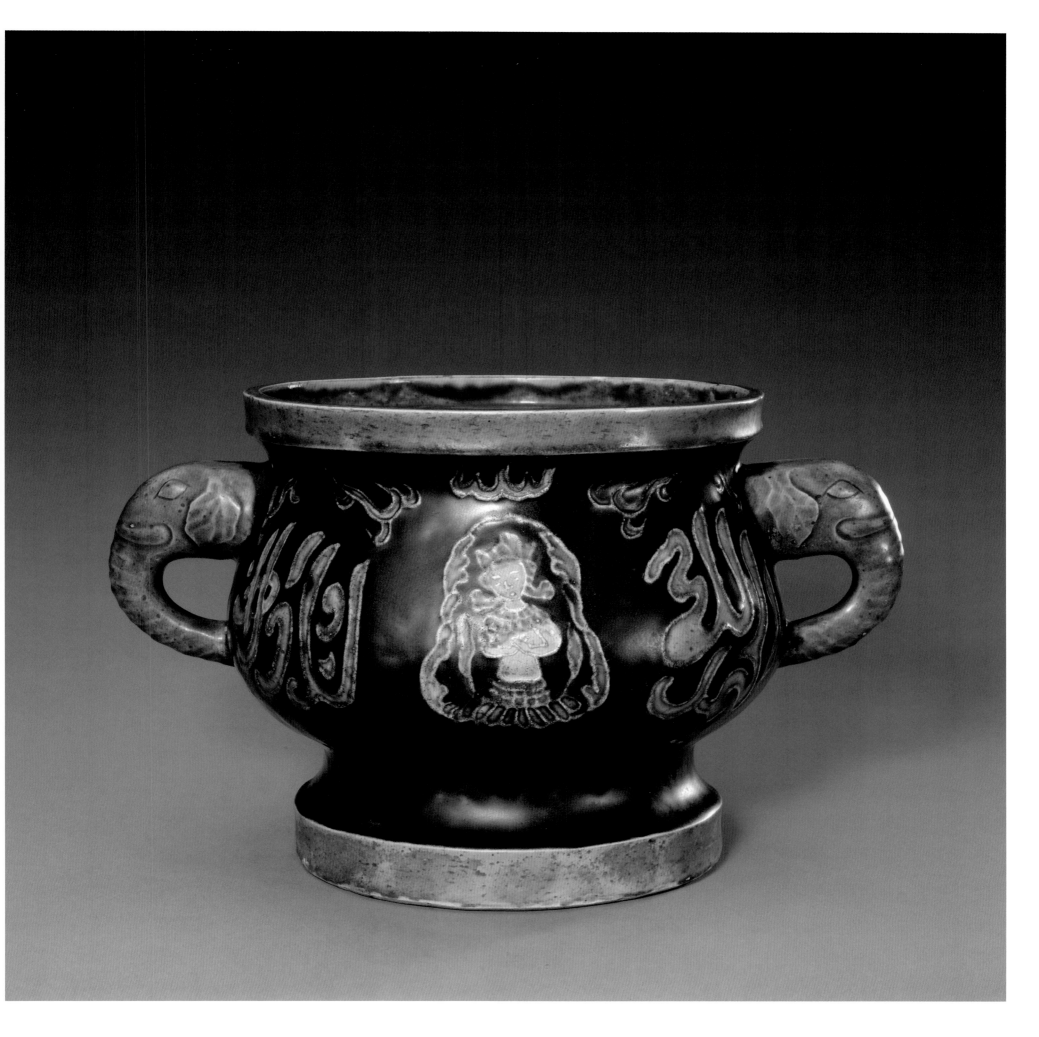

珐花茄皮紫地绿口瓶

明正德

高 18.9 厘米　口径 3.3 厘米　足径 7.4 厘米

故宫博物院藏

瓶小口、短颈、溜肩、鼓腹、腹以下渐收敛、近底处外撇、圈足。口涂酱色釉，颈部和口内施孔雀绿釉，釉面光亮，肩部以下和外底施茄皮紫釉，有积釉现象。口部和颈部各刻划一道凹弦线，颈下部凸起一周。瓷胎，胎质坚致，胎色浅灰。

珐花，又称"法花""法华"等，元代已有珐花器问世，明代是其盛行时期，清代逐渐衰落。珐花器以牙硝为主要助熔剂，经二次焙烧而成。珐花器分陶胎和瓷胎两种，陶胎珐花器多产于山西南部地区，明代景德镇窑模仿山西珐花技法烧造出瓷胎珐花器。这件珐花茄皮紫地绿口瓶，即为正德朝景德镇窑烧造的瓷胎珐花器。（王照宇）

Fahua vase of aubergine glaze with brown rim and turquoise blue neck

Zhengde Period, Ming Dynasty, Height 18.9cm　mouth diameter 3.3cm　foot diameter 7.4cm, Collected by the Palace Museum

293 珐花花卉纹双耳方瓶

明正德

高 23.7 厘米　口径 5.4 厘米　足径 6.2 厘米

故宫博物院藏

瓶呈四方体形，直口、长颈、丰肩、收腹、高足。颈部对称置双耳。外壁珐花装饰，以深蓝釉为地，图案均用沥粉法勾勒轮廓，然后在轮廓内填涂各色釉。颈部饰两层纹饰，上为折枝花一株，下为"壬"字形朵云。腹部饰折枝花纹，近足处饰两层莲瓣纹，足外墙饰卷枝纹。瓶内和足内素胎，胎色砖红，胎质较粗。（黄卫文）

Fahua **vase with two ears and flowers design**
Zhengde Period, Ming Dynasty, Height 23.7cm mouth diameter 5.4cm foot diameter 6.2cm, Collected by the Palace Museum

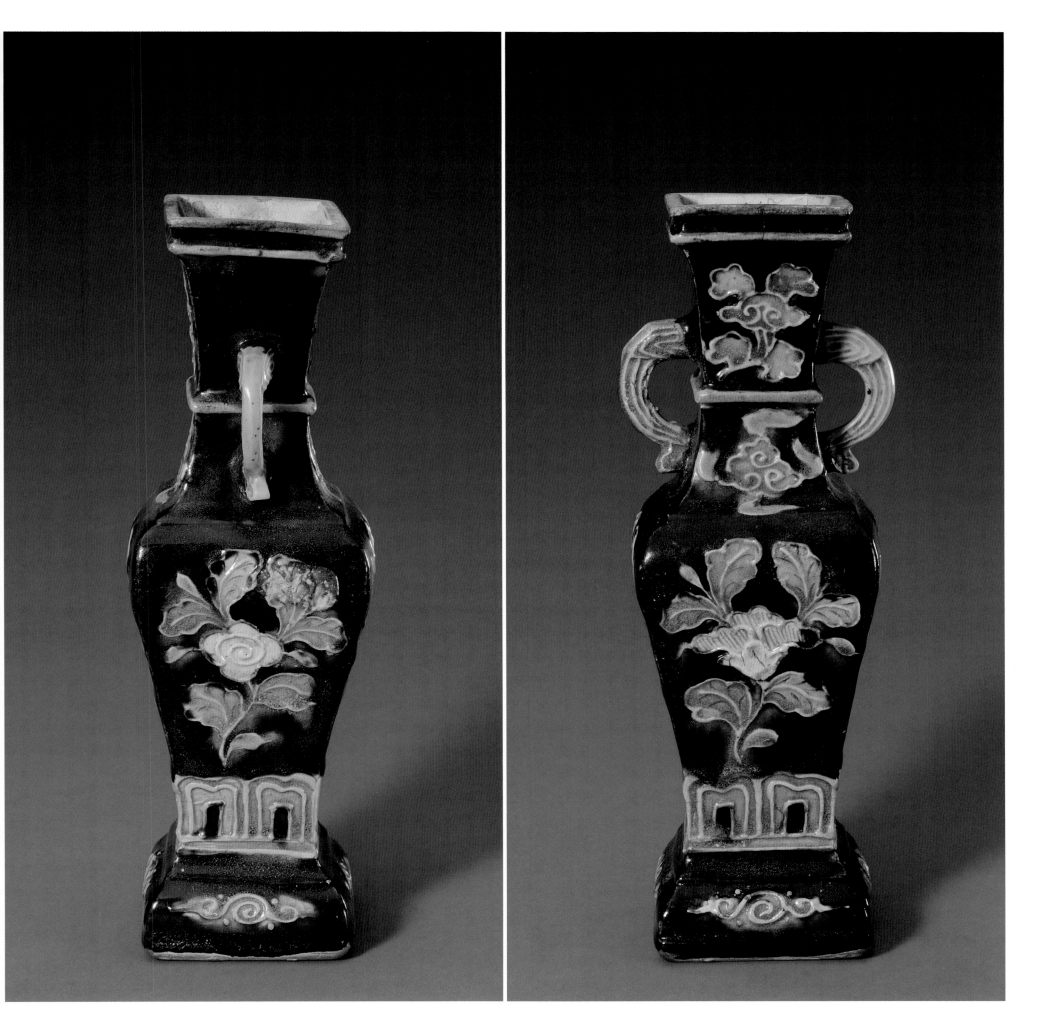

五光十色
颜色釉瓷器

　　正德时期景德镇御器厂烧造的颜色釉瓷器基本延续之前永乐、宣德、成化、弘治等朝的部分品种，按烧成温度大致可分为高温色釉和低温色釉两类。高温颜色釉瓷的烧成温度高于1250℃，低温颜色釉瓷的烧成温度低于1250℃。

　　从传世和出土情况看，正德朝御窑高温颜色釉瓷有白釉、鲜红釉、祭蓝釉、回青釉瓷等。低温颜色釉瓷有孔雀绿釉、茄皮紫釉、浇黄釉瓷等。其中尤以孔雀绿釉瓷取得的成就最高，最受人称道。

Various Colors
Single Colored Glaze Porcelain

The single colored glaze porcelain produced by Jingdezhen imperial kiln in Zhengde period continues the tradition of Yongle, Xuande and Chenghua period in early Ming Dynasty. This kind of porcelain can be divided into two types according to the firing temperature. The high temperature porcelain is fired over the temperature of 1250℃ . The low temperature porcelain is fired under the temperature of 1250℃ .

According to the porcelain handed down and excavated, the high temperature colored glaze porcelain of Zhengde imperial kiln has white glaze, bright red glaze, sacrificial blue glaze and so on. The low temperature colored glaze porcelain has turquoise blue glaze, aubergine glaze, bright yellow glaze and so on.

白釉双耳盘口瓶

明正德

高 14.9 厘米　口径 4.3 厘米　足径 4.3 厘米

故宫博物院藏

瓶盘口、束颈、溜肩、鼓腹、胫部内收，圈足外撇，呈三层弧状台阶式，平底。颈部对称置兽头耳。口沿、颈部均饰有凸弦纹。瓶内和外壁均施白釉，釉面滋润。外壁近足处施釉不到底，圈足内不施釉，露白色胎体，局部呈火石红色。（单莹莹）

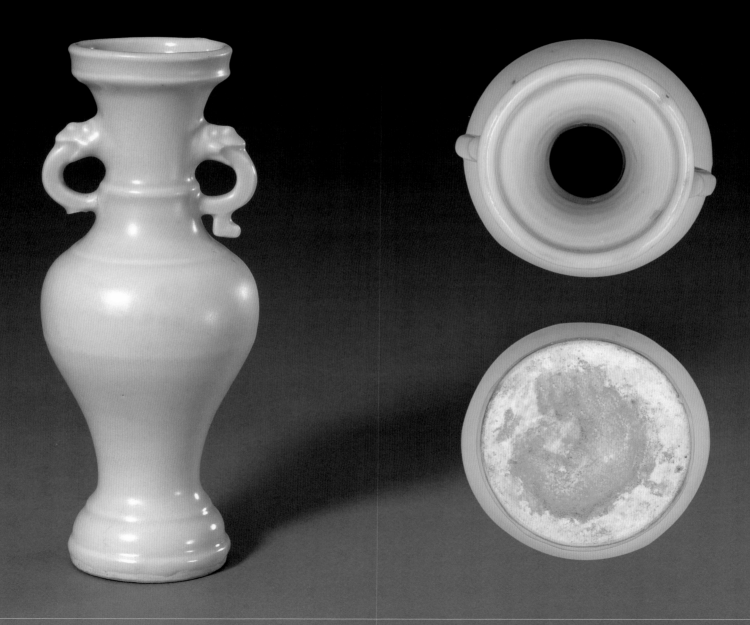

White glaze vase with dish-shaped rim and two ears
Zhengde Period, Ming Dynasty, Height 14.9cm mouth diameter 4.3cm foot diameter 4.3cm, Collected by the Palace Museum

白釉高足碗

明正德

高 11.2 厘米　口径 15.3 厘米　足径 4.1 厘米

故宫博物院藏

碗撇口、深弧壁、瘦底，底下承以外撇中空高足。碗身胎壁较薄，足部胎体较厚。内、外和高足内均施白釉，足端不施釉。无款识。（单莹莹）

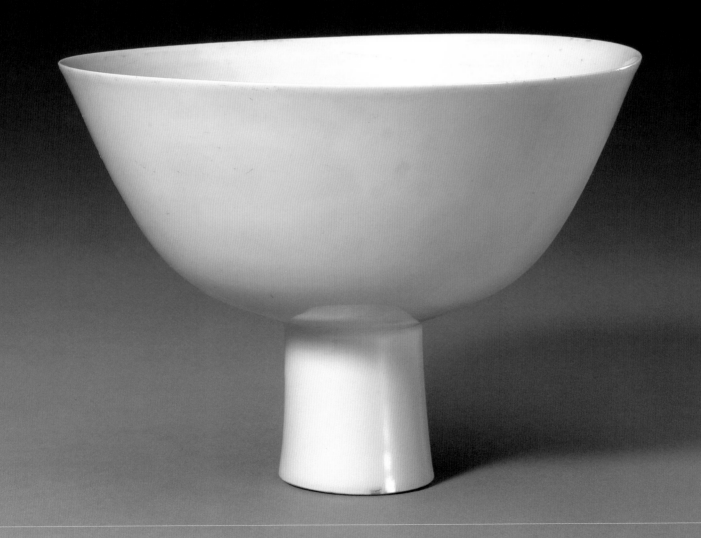

White glaze bowl with high stem
Zhengde Period, Ming Dynasty, Height 11.2cm mouth diameter 15.3cm foot diameter 4.1cm, Collected by the Palace Museum

635

296 白釉盘

明正德
高 4.5 厘米　口径 17.5 厘米　足径 10.7 厘米
故宫博物院藏

盘撇口、浅弧壁、圈足。胎体较薄，口部略有变形。内、外和圈足内均施白釉，足端不施釉。外底署青花楷体"大明正德年制"六字双行外围双圈款。（单莹莹）

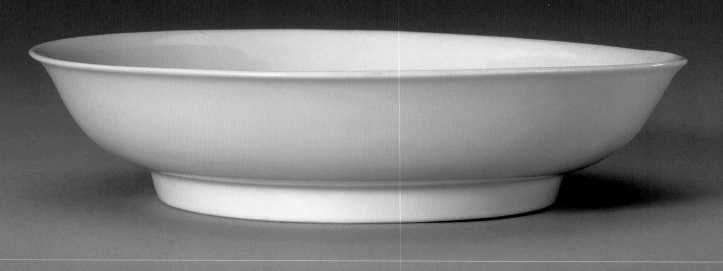

White glaze plate
Zhengde Period, Ming Dynasty, Height 4.5cm mouth diameter 17.5cm foot diameter 10.7cm, Collected by the Palace Museum

白釉盘

明正德

高 4 厘米　口径 19 厘米　足径 11.4 厘米

故宫博物院藏

盘撇口、浅弧壁、圈足。胎体较薄。口部略有变形。内、外和圈足内均施白釉，足端不施釉。外底署青花楷体"杨氏燕器"四字双行外围双圈款。"燕"通"宴"字。"燕器"可能指宴饮时使用的器具。"杨氏"二字说明此盘为杨氏家族所定烧。（单莹莹）

White glaze plate
Zhengde Period, Ming Dynasty, Height 4cm　mouth diameter 19cm　foot diameter 11.4cm, Collected by the Palace Museum

白釉锥拱云龙纹盘

明正德

高 4.3 厘米　口径 20.6 厘米　足径 13.4 厘米

故宫博物院藏

盘撇口、浅弧壁、广底、圈足。内、外和圈足内均施白釉。内壁锥拱翼龙纹，内底锥拱三朵呈"品"字形排列的祥云。外壁无纹饰。无款识。

此盘釉质肥腴，锥拱纹饰线条纤细流畅，给人以洁白恬静之美感。（郭玉昆）

White glaze plate with design of raised dragon and cloud

Zhengde Period, Ming Dynasty, Height 4.3cm mouth diameter 20.6cm foot diameter 13.4cm, Collected by the Palace Museum

鲜红釉盘

明正德
高 4.9 厘米　口径 20.3 厘米　足径 13.1 厘米
故宫博物院藏

盘敞口、浅弧壁、圈足。胎体略厚。盘内和圈足内均施亮青白釉，外壁施红釉，足端无釉。红釉发色上浅下深，并伴有积釉、气泡形成的斑点。无款识。

此盘造型稳重，胎体比当时同式样的青花、浇黄釉盘略显厚重。所施鲜红釉与明初同类盘相比，发色略显不均，是研究这一时期鲜红釉瓷的重要实物资料。（冀洛源）

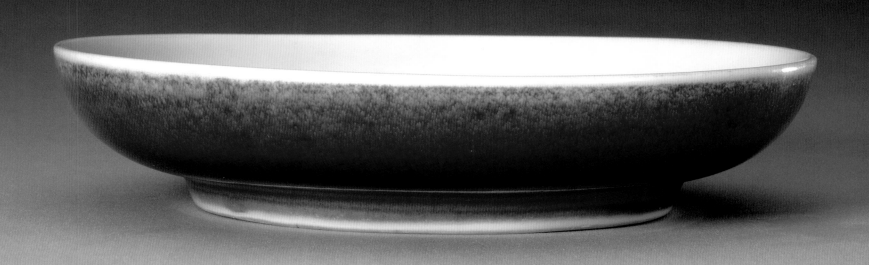

Red glaze plate
Zhengde Period, Ming Dynasty, Height 4.9cm mouth diameter 20.3cm foot diameter 13.1cm, Collected by the Palace Museum

300 鲜红釉盘

明正德
高 3 厘米　口径 16 厘米　足径 8.9 厘米
故宫博物院藏

盘撇口、浅弧壁、圈足。圈足内施白釉，内、外施鲜红釉。外底署青花楷体"大明宣德年制"六字双行外围双圈仿款。

此盘所施鲜红釉发色略浅，釉色随形体起伏亦略有深、浅变化。（郑宏）

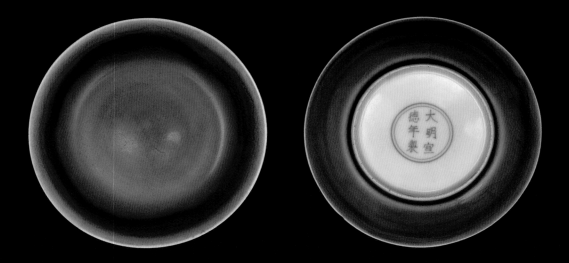

Red glazed plate
Zhengde Period, Ming Dynasty, Height 3cm　mouth diameter 16cm　foot diameter 8.9cm, Collected by the Palace Museum

301 鲜红釉白鱼纹盘

明正德
高 3.5 厘米　口径 15.4 厘米　足径 8.9 厘米
故宫博物院藏

盘撇口、浅弧壁、平底、圈足。盘内和圈足内均施亮青白釉，外壁施鲜红釉，足端不施釉。外壁饰四条白色游鱼，从鱼的形貌可知其品种不一，在鲜红釉的衬托下，四鱼格外醒目。外底署青花楷体"正德年制"四字双行外围双圈款。

四鱼纹是明代弘治、正德瓷器上常见的装饰题材，其装饰品种有青花、矾红彩、釉里红、鲜红釉拔白等。（单莹莹）

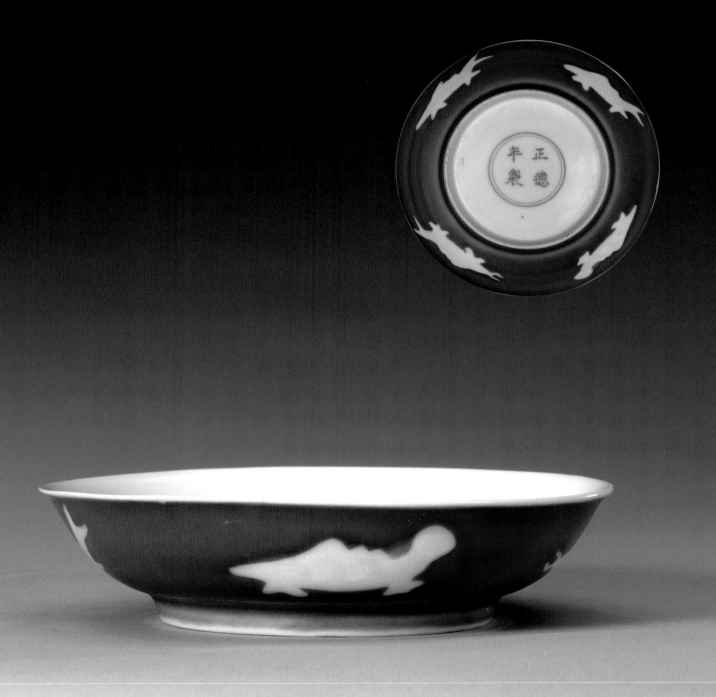

Red glaze plate with design of white fish
Zhengde Period, Ming Dynasty, Height 3.5cm mouth diameter 15.4cm foot diameter 8.9cm, Collected by the Palace Museum

641

302 孔雀绿釉碗

明正德
高 7.1 厘米　口径 16.2 厘米　足径 6.1 厘米
故宫博物院藏

碗撇口、深弧壁、圈足。碗内和圈足内均施白釉，外壁施孔雀绿釉，足端不施釉。无款识。

孔雀绿釉亦称"法（珐）绿釉""法（珐）翠釉""翡翠釉""吉翠釉"等，是一种以氧化铜（CuO）作着色剂、以硝酸钾（KNO_3）作助熔剂的透明蓝绿色釉。因其呈色极似孔雀羽毛上的一种绿色，故名"孔雀绿釉"。

孔雀绿釉瓷创烧于北宋、金代北方民窑，景德镇窑自元代开始烧造。明代景德镇窑孔雀绿釉瓷始见于永乐朝，后来宣德、成化、正德、嘉靖朝等均有烧造，但以正德朝产品发色最为纯正，受到的评价亦最高。（韩倩）

Turquoise blue glaze bowl
Zhengde Period, Ming Dynasty, Height 7.1cm　mouth diameter 16.2cm　foot diameter 6.1cm, Collected by the Palace Museum

孔雀绿釉碗

明正德

高 6.6 厘米　口径 15.9 厘米　足径 6.4 厘米

故宫博物院藏

碗撇口、深弧壁、圈足。胎体较薄。碗内和圈足内均施亮青白釉。外壁施孔雀绿釉，釉层较薄，呈色均匀，有较强玻璃质感。近足处锥拱变形莲瓣纹。足端无釉。无款识。（冀洛源）

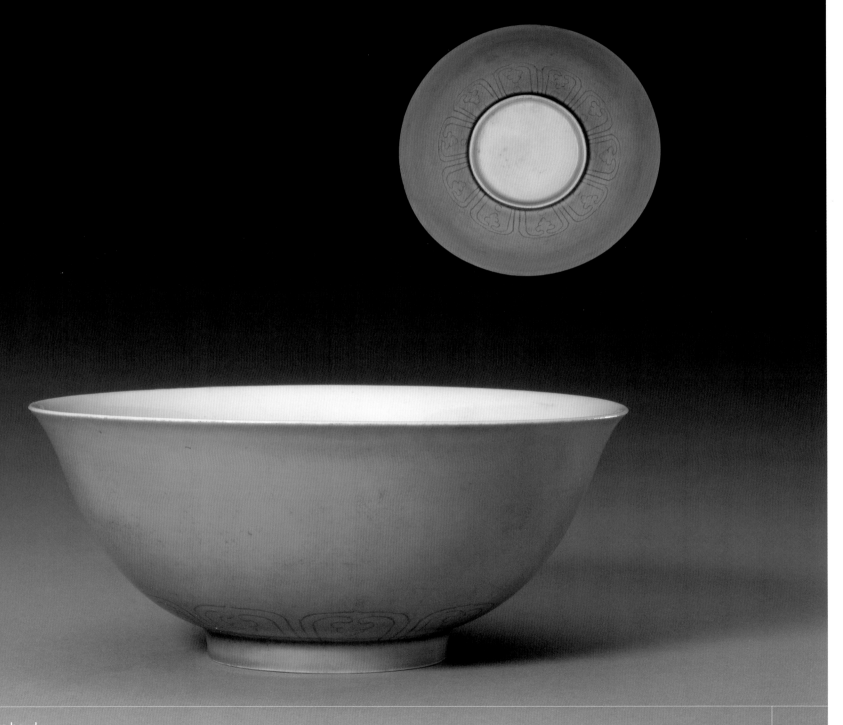

Turquoise blue glaze bowl
Zhengde Period, Ming Dynasty, Height 6.6cm mouth diameter 15.9cm foot diameter 6.4cm, Collected by the Palace Museum

643

304 | 孔雀绿釉碗

明正德

高 7.2 厘米　口径 16 厘米　足径 6.3 厘米

故宫博物院藏

碗撇口、深弧壁、圈足。碗内和圈足内均施亮青白釉，外壁施孔雀绿釉，足端不施釉。近足处锥拱变形莲瓣纹。无款识。

孔雀绿釉瓷系在经高温素烧过的涩胎上挂釉后，复入窑在氧化气氛下焙烧而成，釉烧温度大约为 1200℃。景德镇烧造孔雀绿釉瓷器，是将施釉后的坯体放在窑炉后边烟囱根部，此处温度、气氛刚好符合孔雀绿釉瓷的烧成要求。（韩倩）

Turquoise blue glaze bowl
Zhengde Period, Ming Dynasty, Height 7.2cm mouth diameter 16cm foot diameter 6.3cm, Collected by the Palace Museum

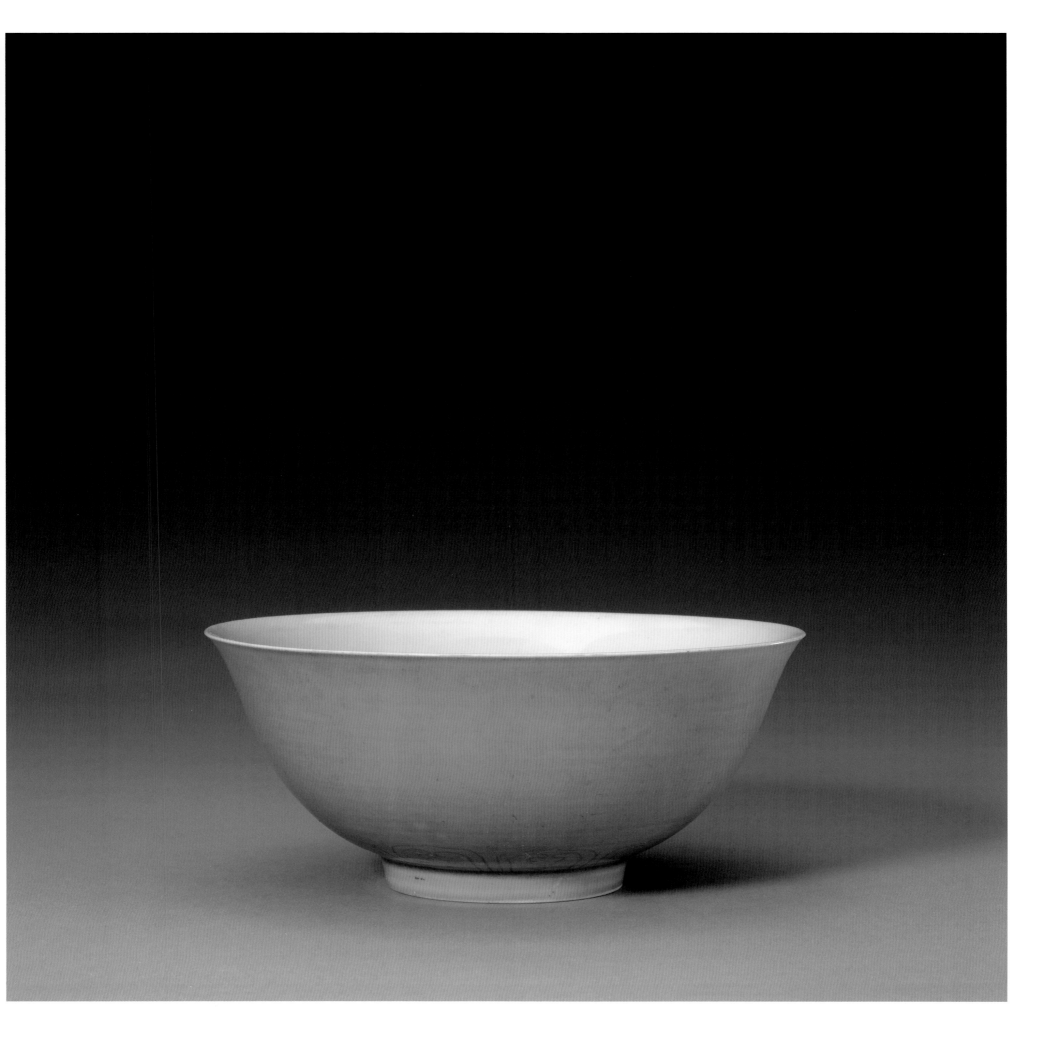

孔雀绿釉锥拱鱼戏莲纹碗

明正德
高 11.4 厘米　口径 25 厘米　足径 9.7 厘米
故宫博物院藏

碗敞口、深弧壁、圈足。胎体较薄。碗内和圈足内均施亮青白釉，外壁孔雀绿釉下锥拱四鱼戏莲纹。无款识。

孔雀绿釉是以氧化铜为着色剂的中温色釉，清代《南窑笔记》称之为"法蓝、法翠"（即孔雀蓝、孔雀绿）。最早见于北宋、金代磁州窑瓷器上，景德镇窑自元代开始烧造。明代景德镇窑孔雀绿釉瓷始见于永乐朝，以后各朝也几乎都有烧造。

此碗所施孔雀绿釉透明度较高，釉下锥拱纹饰清晰可见。（郑宏）

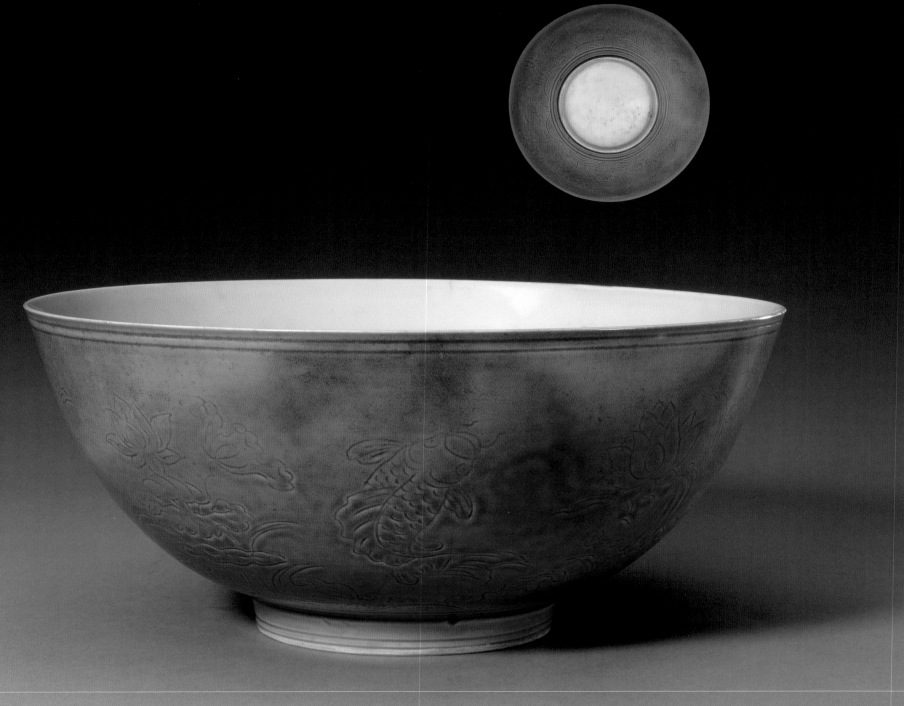

Turquoise blue glaze bowl with design of raised fish and lotus
Zhengde Period, Ming Dynasty, Height 11.4cm mouth diameter 25cm foot diameter 9.7cm, Collected by the Palace Museum

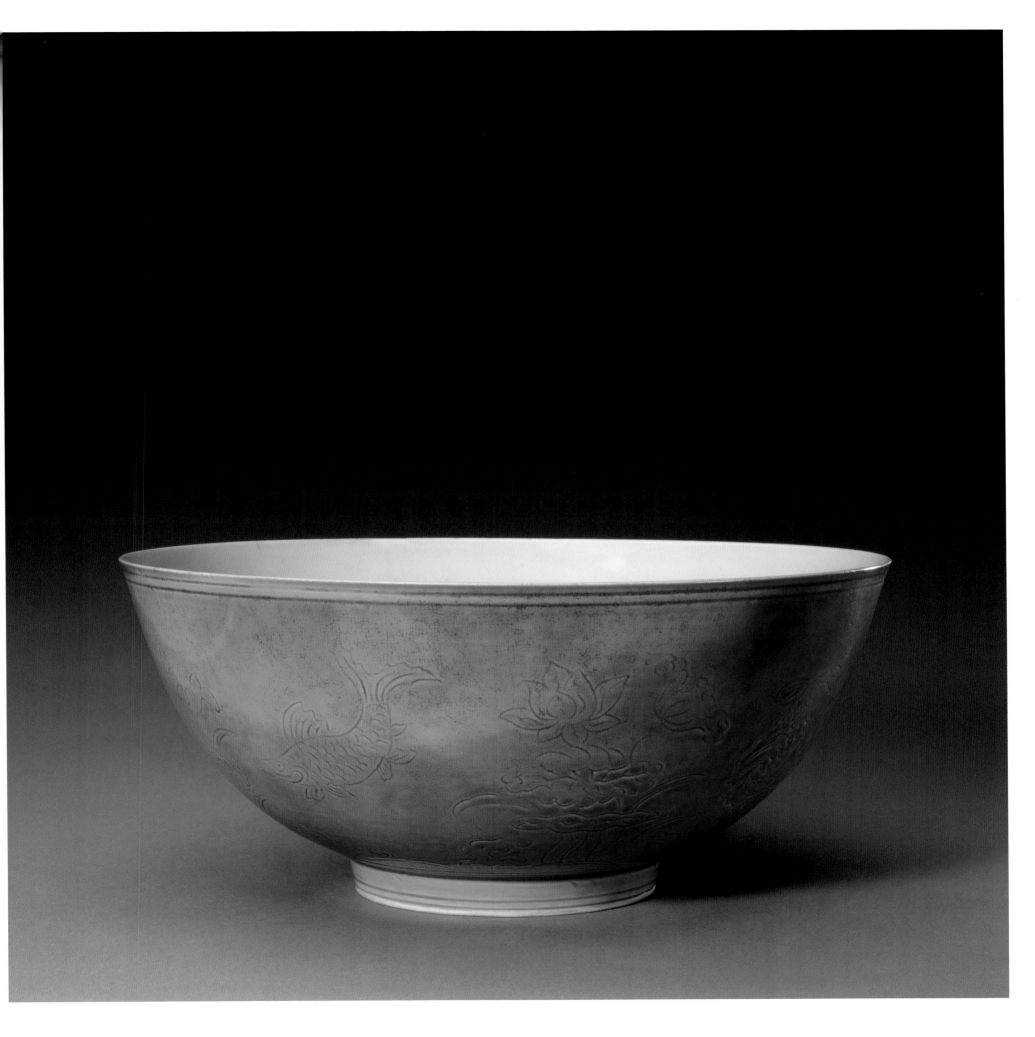

茄皮紫釉盘

明正德

高 4.1 厘米　口径 20.5 厘米　足径 12.7 厘米

故宫博物院藏

盘撇口、浅弧壁、圈足。胎体略显厚重。内、外施茄皮紫釉，釉面侧视呈现明显的橘皮纹。圈足内施亮青白釉。无款识。

茄皮紫釉瓷属于低温颜色釉瓷名品，始烧于明弘治时期，又名"毡泡青釉"，是在以氧化锰为呈色剂的釉料中加入适量碱，加入氧化铁、氧化钴起调色作用，烧成后釉呈现犹如茄皮的紫色。（郑宏）

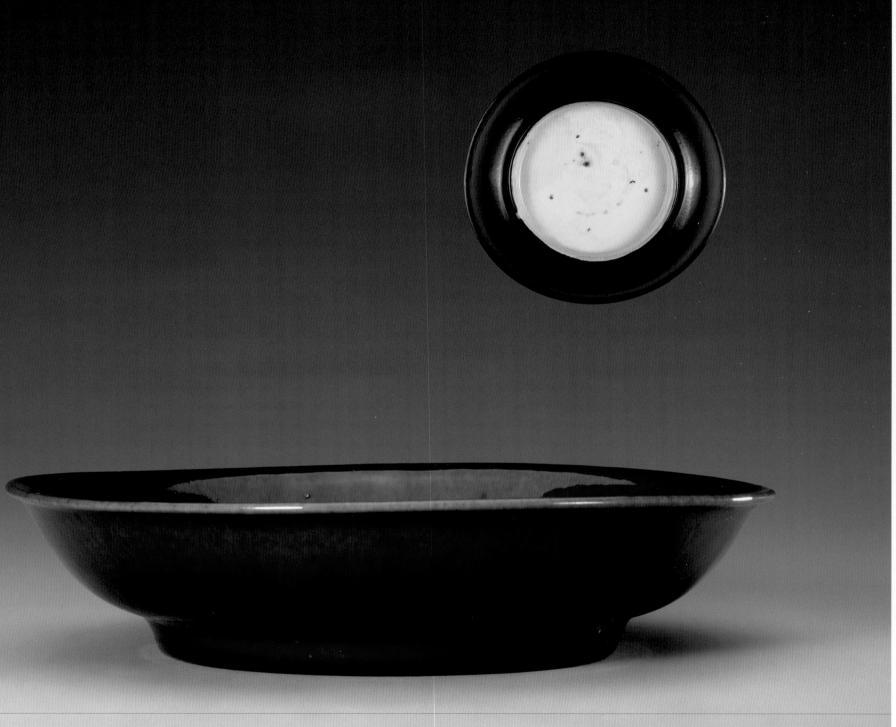

Aubergine glaze plate
Zhengde Period, Ming Dynasty, Height 4.1cm　mouth diameter 20.5cm　foot diameter 12.7cm, Collected by the Palace Museum

茄皮紫釉盘

明正德

高 4.2 厘米　口径 20.7 厘米　足径 12.5 厘米

故宫博物院藏

盘撇口、浅弧壁、圈足。胎体略显厚重。内、外施茄皮紫釉，釉面侧视呈现明显的橘皮纹。圈足内施白釉。无款识。（郑宏）

Aubergine glaze plate
Zhengde Period, Ming Dynasty, Height 4.2cm mouth diameter 20.7cm foot diameter 12.5cm, Collected by the Palace Museum

茄皮紫釉盘

明正德

高 4.2 厘米　口径 20.5 厘米　足径 12.7 厘米

故宫博物院藏

盘撇口、浅弧壁、塌底、圈足。胎体较厚重，内、外施茄皮釉，圈足内施亮青白釉，足端无釉。无款识。（单莹莹）

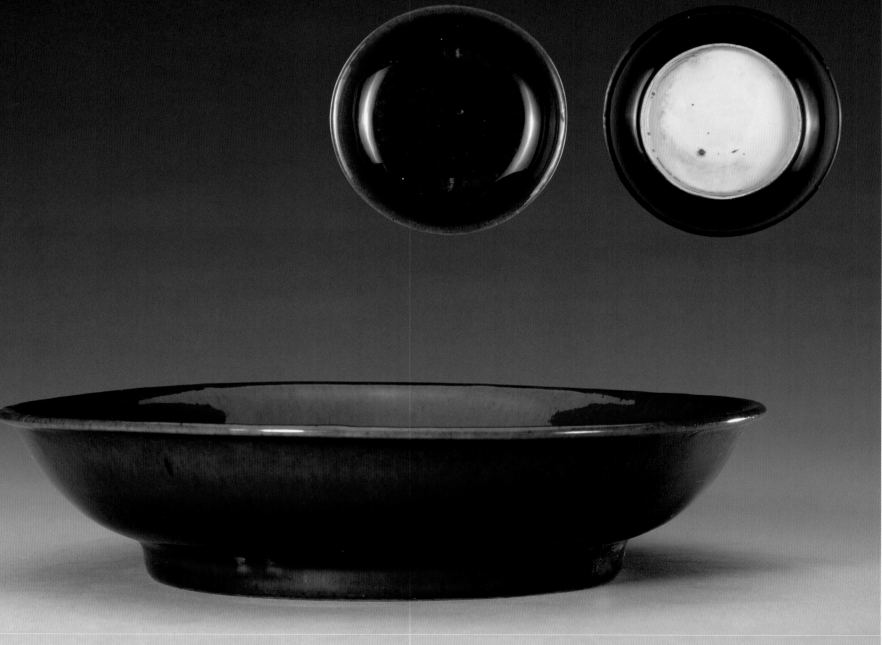

Aubergine glaze plate

Zhengde Period, Ming Dynasty, Height 4.2cm mouth diameter 20.5cm foot diameter 12.7cm, Collected by the Palace Museum

回青釉白里盘

明正德

高 3.8 厘米 口径 17.3 厘米 足径 10.5 厘米

故宫博物院藏

盘撇口、浅弧壁、圈足。圈足内墙较直，外墙微内敛。内壁和圈足内均施亮青白釉，外壁施回青釉，外口沿露一道白边，俗称"灯草边"。无款识。（董健丽）

Plate with white glaze inside and blue glaze outside
Zhengde Period, Ming Dynasty, Height 3.8cm mouth diameter 17.3cm foot diameter 10.5cm, Collected by the Palace Museum

浇黄釉描金爵

明正德

高 16.3 厘米　口横 13.8 厘米　口纵 5.7 厘米　足距 5.5 厘米

故宫博物院藏

爵造型仿青铜爵。口沿外撇，前尖后翘，深腹，平底，底下承以三个高足，三足呈四棱形外撇。口沿两边对称置立柱，腹部正面置铺首装饰。内、外施浇黄釉，口沿、立柱顶、铺首所衔环和三足均描绘金彩。（郑宏）

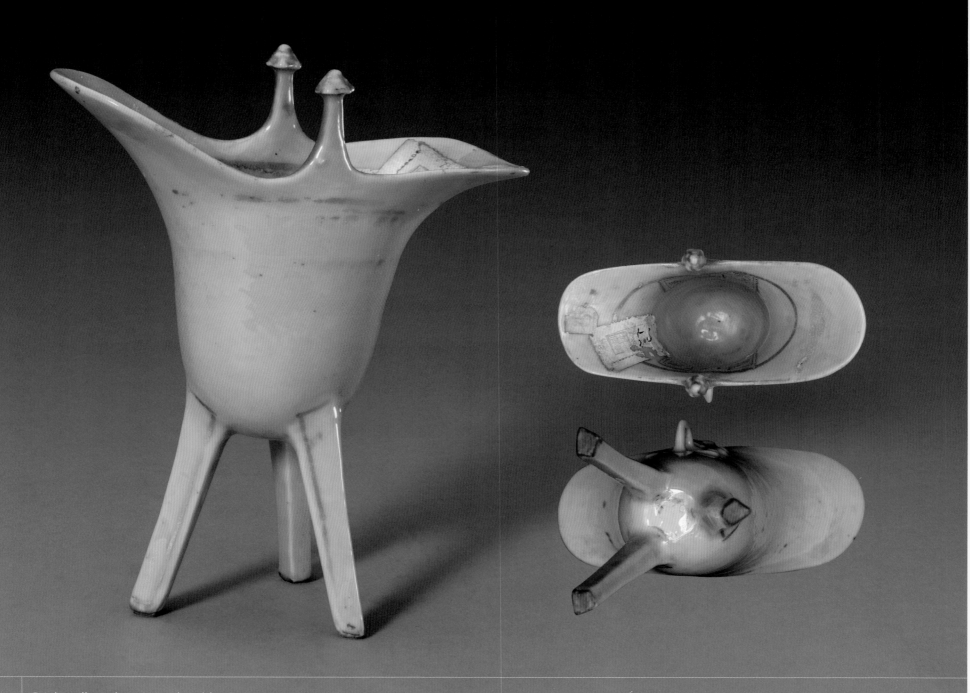

Bright yellow glaze *Jue* with gold paint

Zhengde Period, Ming Dynasty, Height 16.3cm mouth length 13.8cm mouth width 5.7cm distance between feet 5.5cm, Collected by the Palace Museum

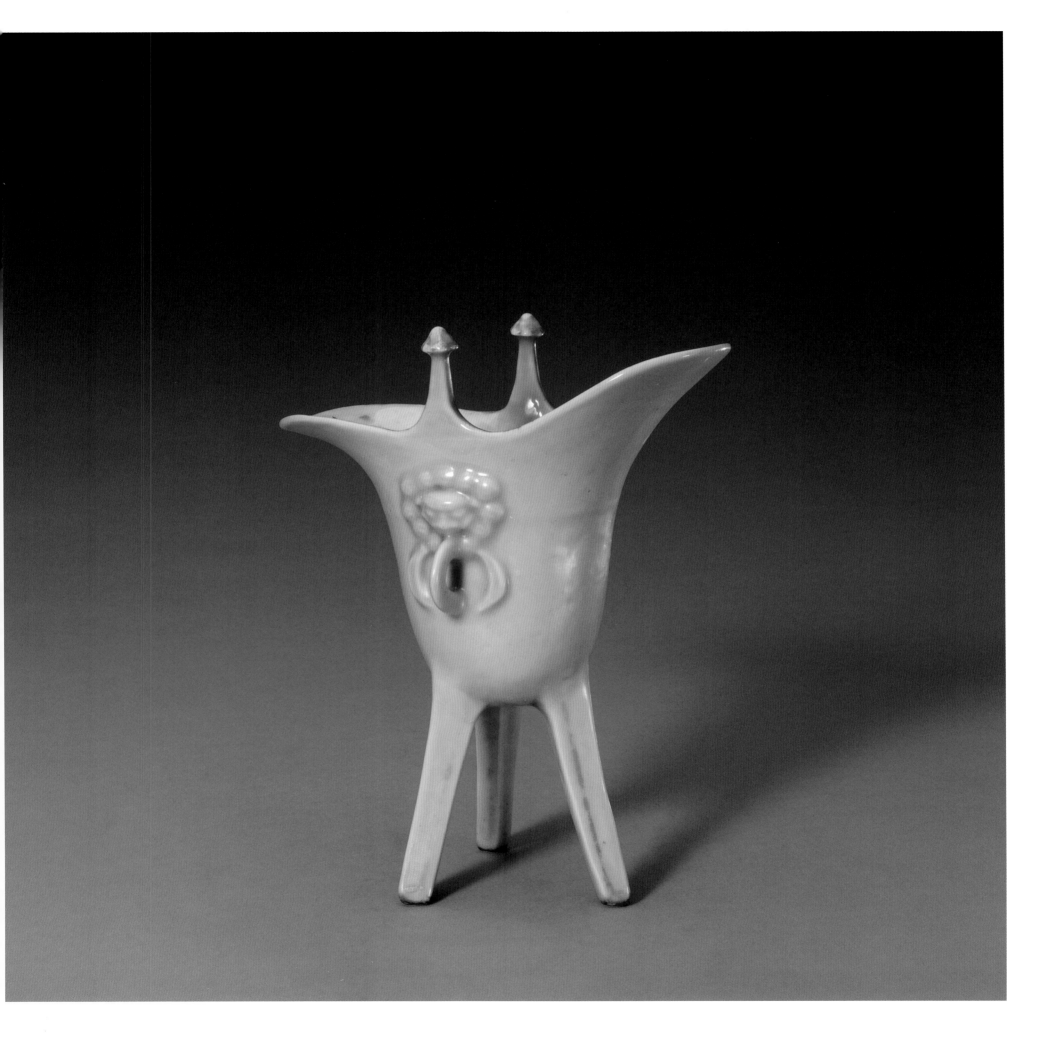

311 | 浇黄釉描金爵

明正德

通高 16.5 厘米　口横 14.2 厘米　口纵 5.7 厘米　足距 5.5 厘米

故宫博物院藏

爵造型仿青铜爵。口沿外撇，前尖后翘，深腹，平底，底下承以三个高足，三足呈四棱形外撇。口沿两边对称置立柱，腹部正面置铺首装饰。内、外施浇黄釉，口沿、立柱顶、铺首所衔环和三足均描绘金彩。（郑宏）

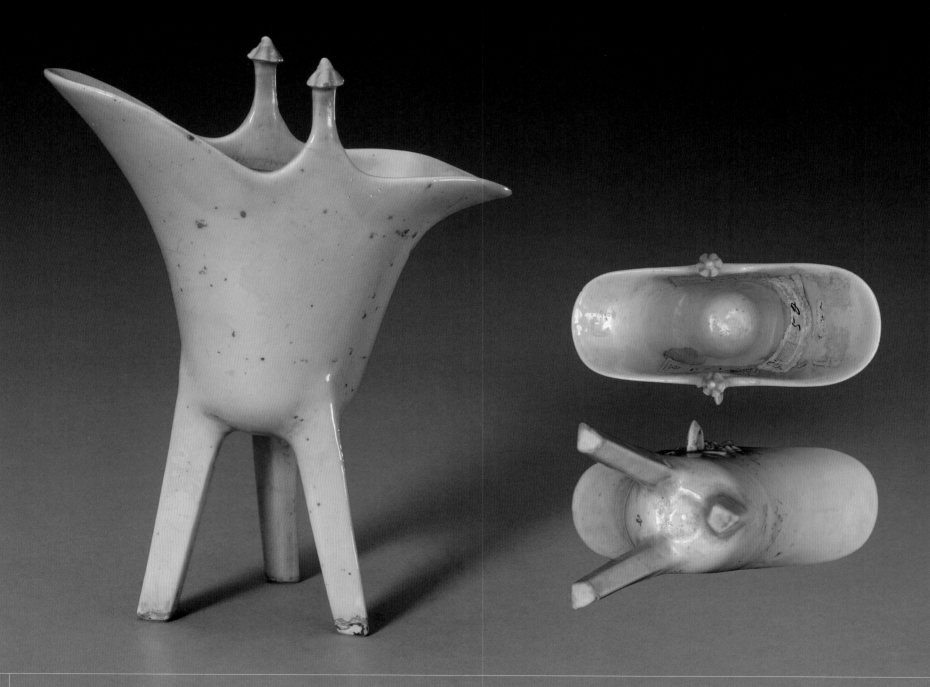

Bright yellow glaze *Jue* with gold paint
Zhengde Period, Ming Dynasty, Height 16.5cm mouth length 14.2cm mouth width 5.7cm distance between feet 5.5cm, Collected by the Palace Museum

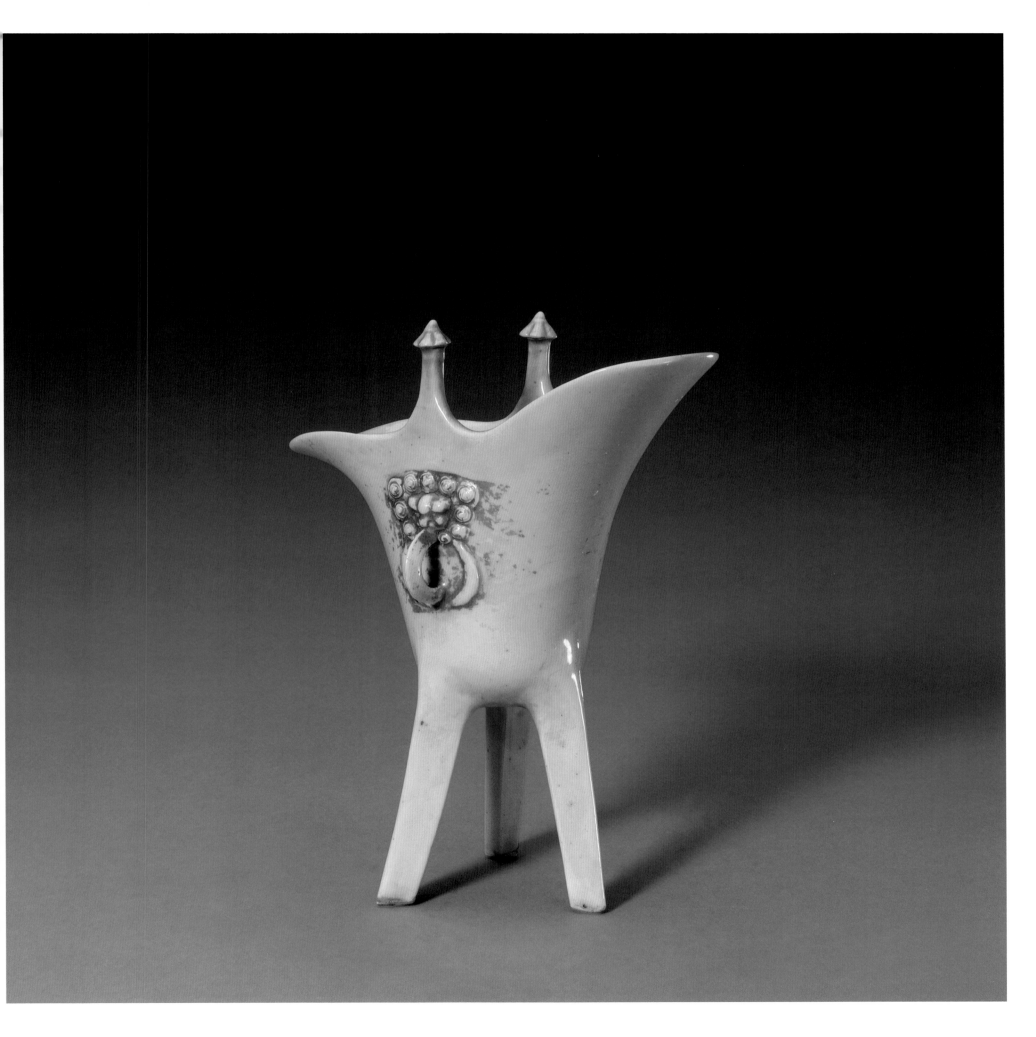

浇黄釉碗

明正德
高 9 厘米　口径 19.6 厘米　足径 7.9 厘米
故宫博物院藏

碗撇口、深弧壁、圈足。胎体较薄。内、外施浇黄釉，足端不施釉，圈足内施白釉。外底署青花楷体"大明正德年制"六字双行外围双圈款。（单莹莹）

Bright yellow glaze bowl
Zhengde Period, Ming Dynasty, Height 9cm　mouth diameter 19.6cm　foot diameter 7.9cm, Collected by the Palace Museum

313 浇黄釉碗

明正德

高 9 厘米　口径 19.4 厘米　足径 7.9 厘米

故宫博物院藏

碗撇口、深弧壁、圈足。底心略外凸。内、外施浇黄釉，釉面莹亮。外口沿一周黄釉呈色较浅淡。圈足内施亮青白釉。外底署青花楷体"大明正德年制"六字双行外围双圈款。（郑宏）

Bright yellow glaze bowl
Zhengde Period, Ming Dynasty, Height 9cm mouth diameter 19.4cm foot diameter 7.9cm, Collected by the Palace Museum

657

浇黄釉碗

明正德

高 7.6 厘米　口径 16.1 厘米　足径 6.4 厘米

故宫博物院藏

碗撇口、深弧壁、圈足。底心略外凸。胎体较薄。内、外施浇黄釉，釉面莹亮，外口沿一周釉色浅淡。圈足内施亮青白釉。外底署青花楷体"大明正德年制"六字双行外围双圈款。（郑宏）

Bright yellow glaze bowl
Zhengde Period, Ming Dynasty, Height 7.6cm　mouth diameter 16.1cm　foot diameter 6.4cm, Collected by the Palace Museum

浇黄釉碗

明正德

高 7.5 厘米　口径 18 厘米　足径 7 厘米

故宫博物院藏

碗撇口、深弧壁、圈足。内、外施浇黄釉，釉面光亮，釉色纯正。圈足内施亮青白釉。足端不施釉。外底署青花楷体"大明正德年制"六字双行外围双圈款。

明代正德朝浇黄釉瓷所署年款以青花楷体"大明正德年制"六字双行外围双圈款最为多见，也有少数不署款者。（王照宇）

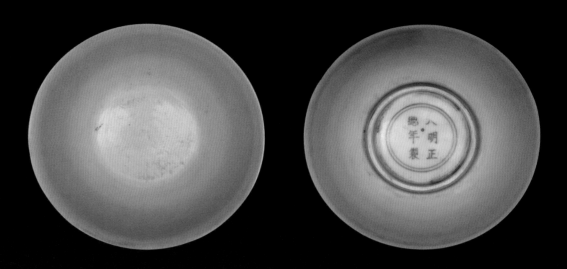

Bright yellow glaze bowl
Zhengde Period, Ming Dynasty, Height 7.5cm mouth diameter 18cm foot diameter 7cm, Collected by the Palace Museum

659

浇黄釉碗

明正德
高 8 厘米　口径 18 厘米　足径 6.7 厘米
故宫博物院藏

碗撇口、深弧壁、塌底、圈足。内、外施浇黄釉。圈足内施亮青白釉。外底署青花楷体"大明正德年制"六字双行外围双圈款。

正德朝浇黄釉瓷器，造型和釉色基本与弘治朝浇黄釉产品风格相似，只是胎体比弘治朝产品略显厚重，圈足亦略高，所署青花款识字体稍大。（董健丽）

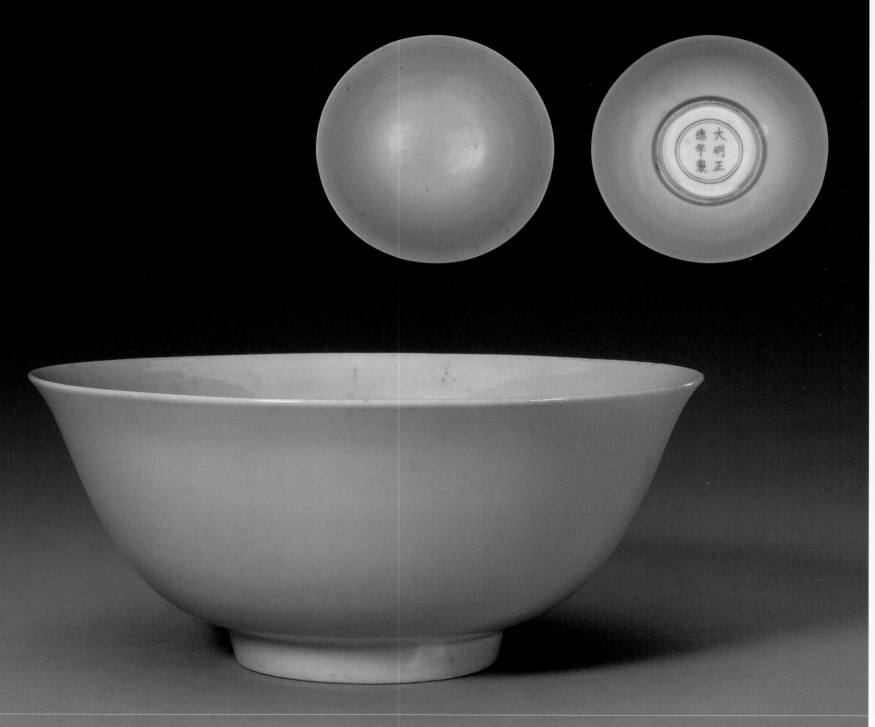

Bright yellow glaze bowl
Zhengde Period, Ming Dynasty, Height 8cm mouth diameter 18cm foot diameter 6.7cm, Collected by the Palace Museum

317 | 浇黄釉盘

明正德

高 4.1 厘米　口径 17.8 厘米　足径 10.4 厘米

故宫博物院藏

盘撇口、深弧壁、塌底、圈足。内、外施浇黄釉，圈足内施亮青白釉，足端不施釉。外底署青花楷体"大明正德年制"六字双行外围双圈款。（单莹莹）

Bright yellow glaze plate
Zhengde Period, Ming Dynasty, Height 4.1cm　mouth diameter 17.8cm　foot diameter 10.4cm, Collected by the Palace Museum

661

318　浇黄釉盘

明正德

高 3.6 厘米　口径 15 厘米　足径 8.6 厘米

故宫博物院藏

盘撇口、浅弧壁、平底、圈足。内、外施浇黄釉，釉面光亮，釉色纯正。圈足内施亮青白釉，足端不施釉。外底署青花楷体"大明正德年制"六字双行外围双圈款。

明代正德朝浇黄釉瓷以盘、碗为主，其釉色略深于弘治朝浇黄釉瓷。（王照宇）

Bright yellow glaze plate
Zhengde Period, Ming Dynasty, Height 3.6cm mouth diameter 15cm foot diameter 8.6cm, Collected by the Palace Museum

浇黄釉盘

明正德

高 4.3 厘米　口径 17.5 厘米　足径 10.8 厘米

故宫博物院藏

盘撇口、浅弧壁、底微塌、圈足。内、外施浇黄釉，釉面光亮，釉色纯正。圈足内施亮青白釉，足端不施釉。外底署青花楷体"大明正德年制"六字双行外围双圈款。（王照宇）

Bright yellow glaze plate
Zhengde Period, Ming Dynasty, Height 4.3cm mouth diameter 17.5cm foot diameter 10.8cm, Collected by the Palace Museum

663

320 浇黄釉盘

明正德

高 4.2 厘米　口径 17.4 厘米　足径 10.1 厘米

故宫博物院藏

盘撇口、浅弧壁、圈足。足墙内直外斜。内、外施浇黄釉，釉面莹亮，外口沿一周釉色浅淡。圈足内施亮青白釉。足端无釉。外底署青花楷体"大明正德年制"六字双行外围双圈款。此盘由著名古陶瓷研究和收藏专家孙瀛洲先生捐赠。（郑宏）

Bright yellow glaze plate
Zhengde Period, Ming Dynasty, Height 4.2cm mouth diameter 17.4cm foot diameter 10.1cm, Collected by the Palace Museum

321 浇黄釉盘

明正德

高 4.5 厘米　口径 17.8 厘米　足径 10.6 厘米

故宫博物院藏

盘撇口、浅弧壁、圈足。足墙内直外斜。内、外施浇黄釉，釉面莹亮，外口沿一周釉色浅淡。圈足内施亮青白釉。足端无釉。外底署青花楷体"大明正德年制"六字双行外围双圈款。

此盘由著名古陶瓷研究和收藏专家孙瀛洲先生捐赠。（郑宏）

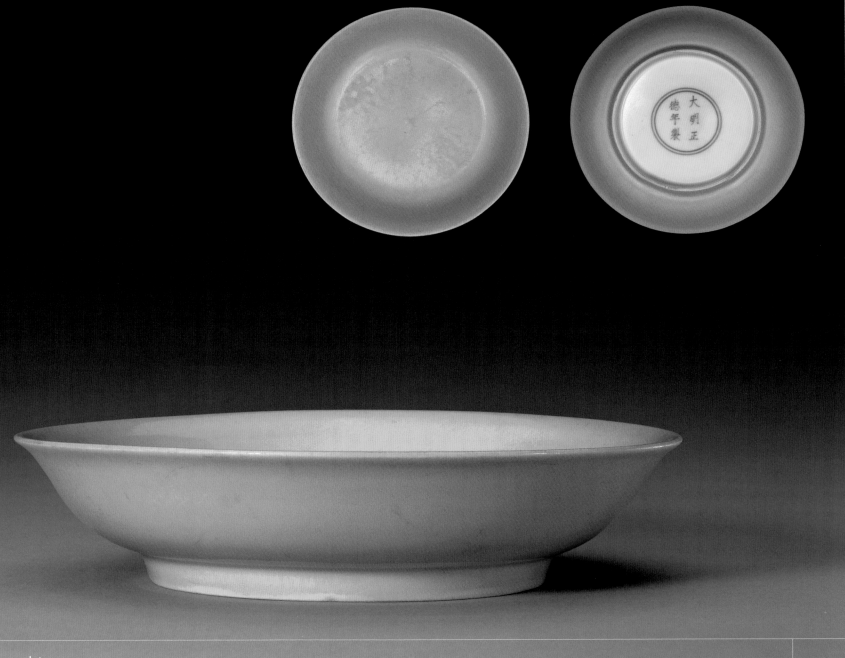

Bright yellow glaze plate
Zhengde Period, Ming Dynasty, Height 4.5cm mouth diameter 17.8cm foot diameter 10.6cm, Collected by the Palace Museum

665

浇黄釉盘

明正德

高 4 厘米　口径 18.5 厘米　足径 10.2 厘米

故宫博物院藏

盘撇口、浅弧壁、圈足。足墙内直外斜。内、外施浇黄釉，釉面莹亮，外口沿一周釉色浅淡。圈足内施亮青白釉。足端无釉。外底署青花楷体"大明正德年制"六字双行外围双圈款。（郑宏）

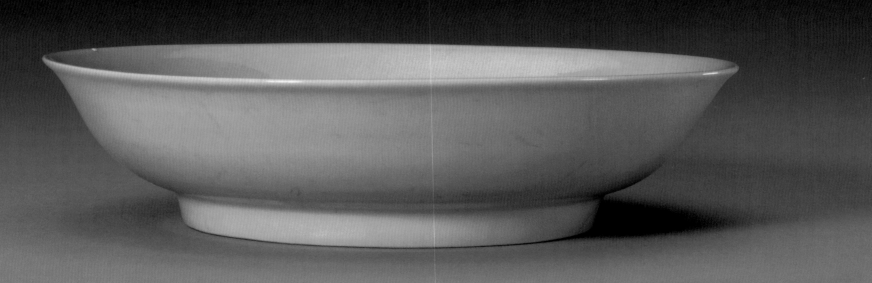

Bright yellow glaze plate
Zhengde Period, Ming Dynasty, Height 4cm mouth diameter 18.5cm foot diameter 10.2cm, Collected by the Palace Museum

浇黄釉盘

明正德

高 4.3 厘米　口径 22 厘米　足径 14 厘米

故宫博物院藏

盘敞口、浅弧壁、底微塌、圈足。胎体较轻薄。内、外施浇黄釉，圈足内施亮青白釉，足端不施釉。外底署青花楷体"大明正德年制"六字双行外围双圈款。（王照宇）

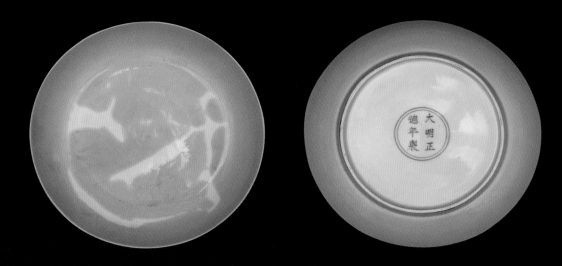

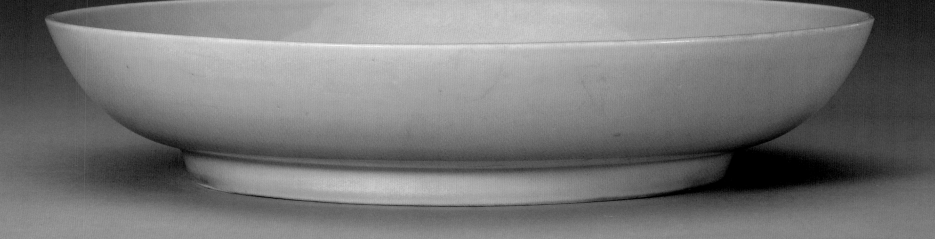

Bright yellow glaze plate
Zhengde Period, Ming Dynasty, Height 4.3cm mouth diameter 22cm foot diameter 14cm, Collected by the Palace Museum

667

324 浇黄釉盘

明正德

高 4.5 厘米　口径 20.5 厘米　足径 12.3 厘米

故宫博物院藏

盘撇口、浅弧壁、塌底、圈足。内、外施浇黄釉，釉面光亮，釉色纯正。圈足内施亮青白釉，足端不施釉。无款识。（王照宇）

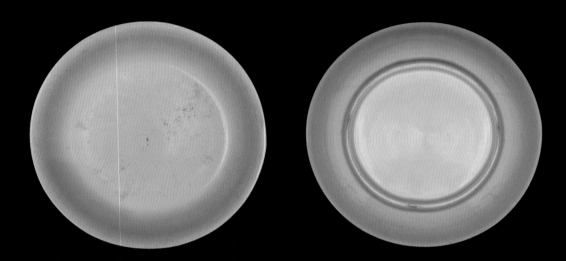

Bright yellow glaze plate
Zhengde Period, Ming Dynasty, Height 4.5cm　mouth diameter 20.5cm　foot diameter 12.3cm, Collected by the Palace Museum

325 浇黄釉盘

明正德

高 4.5 厘米　口径 22 厘米　足径 14.5 厘米

故宫博物院藏

盘敞口、浅弧壁、底微塌、圈足。内、外施浇黄釉，釉面光亮，釉色淡雅纯正。圈足内施亮青白釉，足端不施釉。外底署青花楷体"大明正德年制"六字双行外围双圈款。（王照宇）

Bright yellow glaze plate
Zhengde Period, Ming Dynasty, Height 4.5cm mouth diameter 22cm foot diameter 14.5cm, Collected by the Palace Museum

669

影响深远
后仿正德朝瓷器

　　后仿正德朝瓷器一般系指造型、纹饰、年款等均模仿原作的一类仿品。除此之外，还有一类只署正德年款，但造型和纹饰则为当朝风格的瓷器，显示出后人对正德朝瓷器的推崇。

　　明代晚期以来，随着文人品评和收藏古玩之风盛行，明代永乐、宣德、成化、弘治、正德各朝御窑瓷器均成为收藏者竞相获取的目标，致使其价格骤增。一些利欲熏心的人趁机进行仿制，以牟取暴利，此风一直影响到清代。

　　清代康熙、雍正时期，景德镇盛行仿明代各朝御窑瓷器，御窑厂和民间窑场均有仿制。所见仿正德朝御窑瓷器品种有青花、斗彩、白地矾红彩、黄地绿彩、白釉、浇黄釉瓷等。个别仿品水平较高，几能乱真。

Profoundly Influence

Zhengde Imperial Porcelain Imitated by Later Ages

The imitation of Zhengde porcelain mainly imitates its shape, decoration, mark etc. The other kind of imitation just has the mark of Zhengde added to the new-made porcelain.

With the popularity of comment by literati and antique collection in the middle Ming Dynasty, imperial porcelains of Yongle, Xuande, Chenghua, Hongzhi and Zhengde become collection goals by collectors. Due to the increased price, some people are blinded by greed and start to imitate the real porcelains. The imitation lasts for a long time till Qing Dynasty.

The imitated Zhengde porcelains are produced both in Jingdezhen imperial kiln and folk kiln in the Kangxi and Yongzheng Period of the Qing dynasty. The imitated Hongzhi porcelain kilns have a large number of products, which include blue-and-white, *Doucai*, the iron red color on white ground, the green glaze on yellow ground, white glaze and bright yellow glaze porcelain. Some imitations even reach the level of real porcelain.

青花缠枝牡丹纹碗

明万历

高 5.8 厘米　口径 13 厘米　足径 5 厘米

故宫博物院藏

碗撇口、深弧壁、圈足。内、外青花装饰。内壁近口沿处绘几何纹边饰，内底青花双圈内绘折枝菊纹。外壁绘缠枝牡丹纹，上结五朵花。圈足内施白釉。外底署青花楷体"正德年造"四字双行外围双圈款。（郭玉昆）

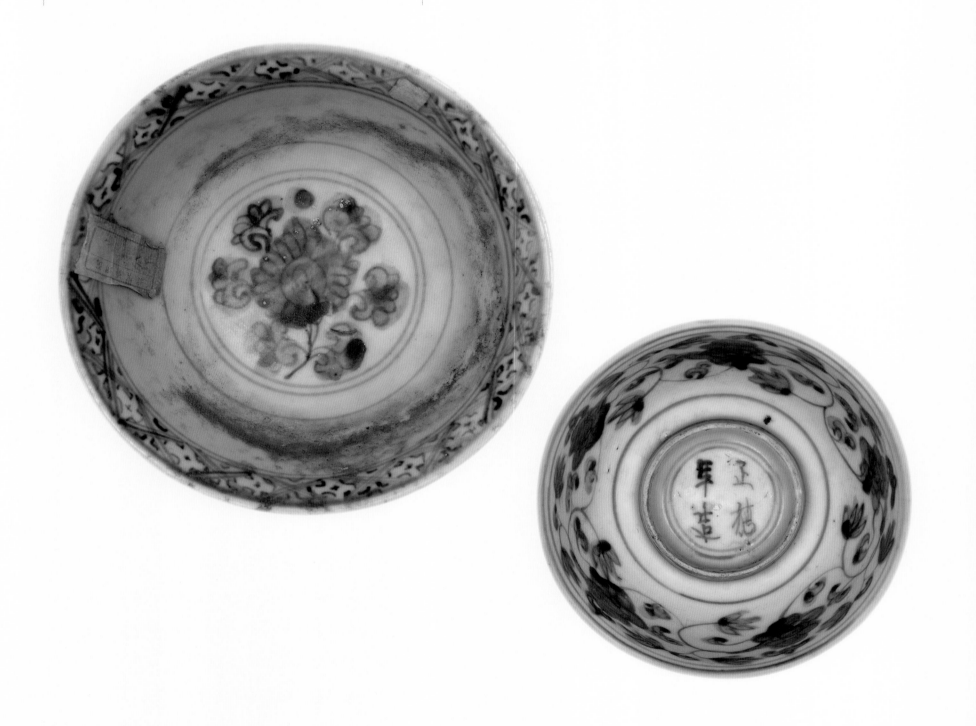

Blue and white bowl with design of entwined peony

Zhengde Period, Ming Dynasty, Height 5.8cm　mouth diameter 13cm　foot diameter 5cm, Collected by the Palace Museum

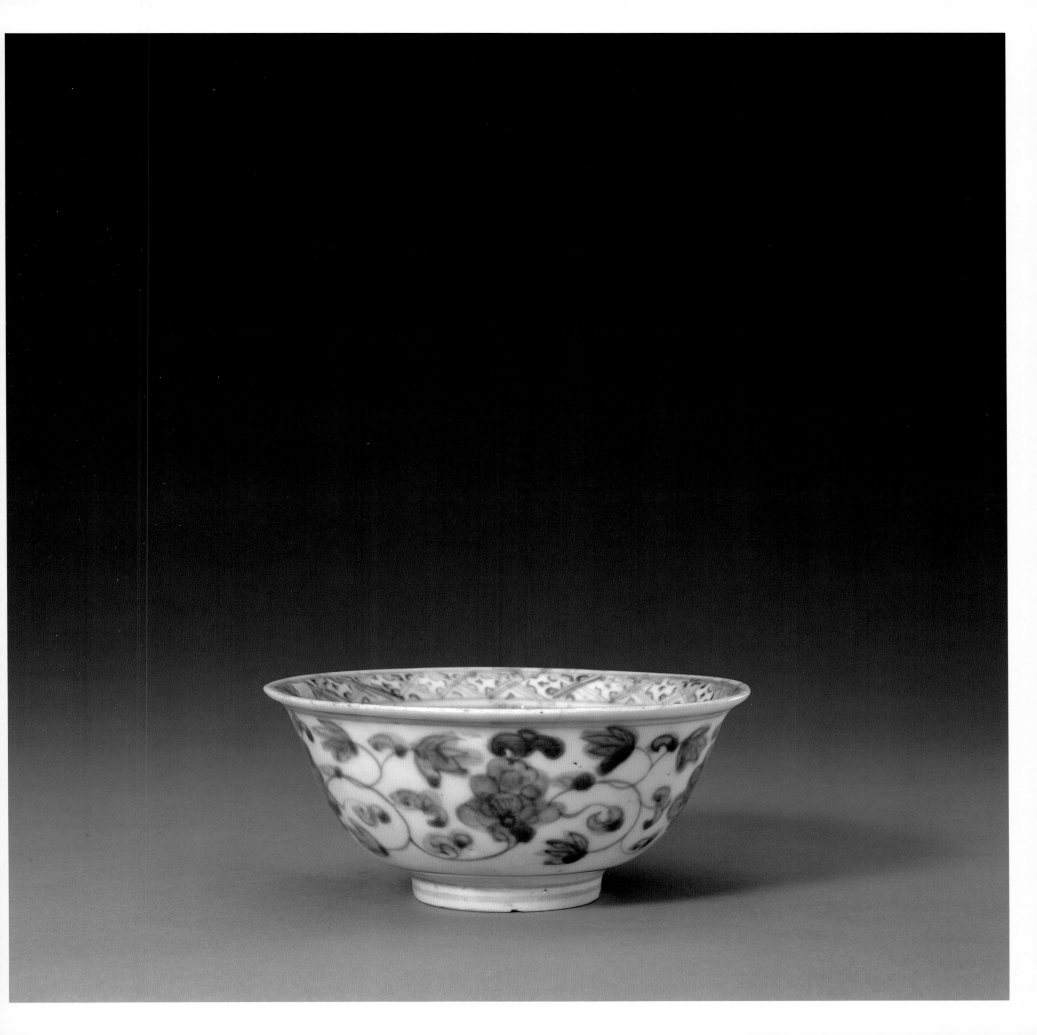

青花开光洞石花卉纹委角方碗

清康熙
高 8 厘米　口边长 18.6 厘米　足径 8.5 厘米
故宫博物院藏

碗呈委角四方形，敞口、深弧壁、圈足。内、外青花装饰。内底四方委角开光内绘洞石花卉图，内口沿一周锦地开光内绘花卉图。外壁随形有四组大长方形委角开光，间以四组小长方形委角开光。四组大开光内分别绘有牡丹、荷花、菊花、梅花等四季花卉图；四组小开光内均绘折枝花卉纹。圈足内施白釉。外底署青花楷体"大明正德年制"六字双行外围双圈仿款。款识字体明显具有康熙民窑署款风格。（高晓然）

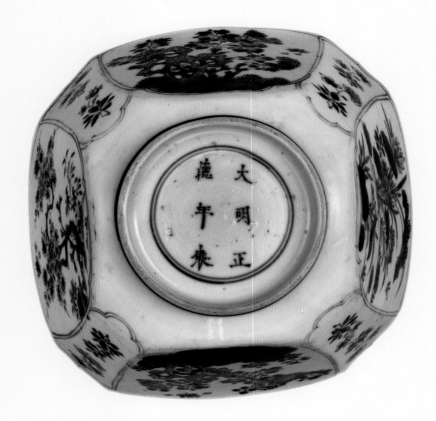

Blue and white square bowl with design of flower and rock
Kangxi Period, Qing Dynasty, Height 8cm mouth length 18.6cm foot diameter 8.5cm, Collected by the Palace Museum

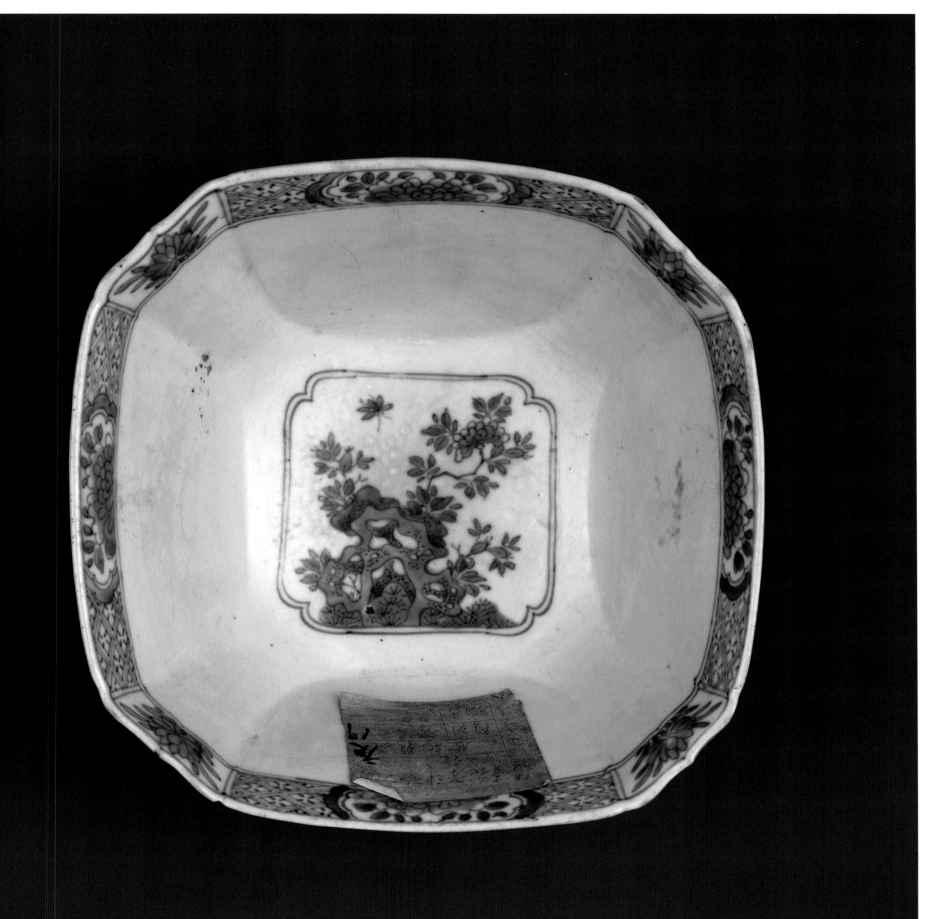

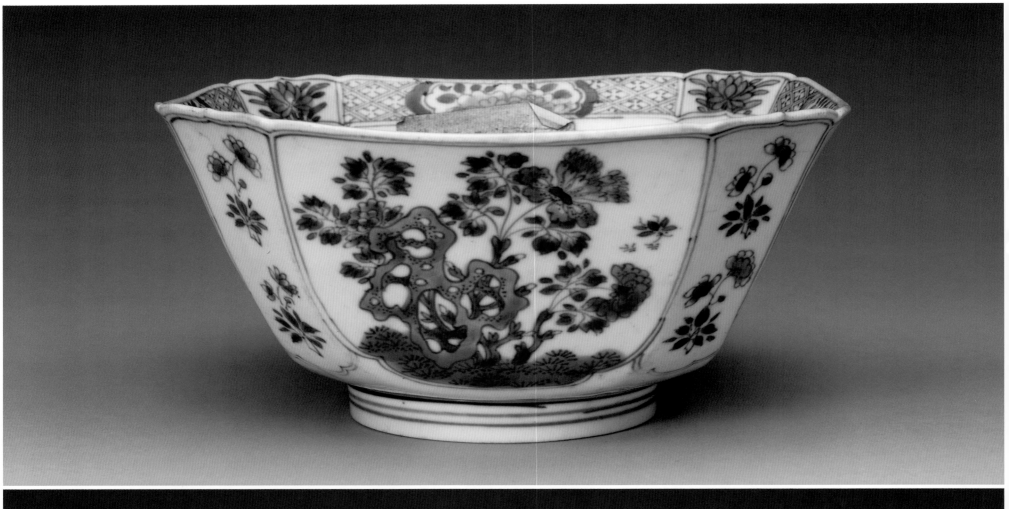
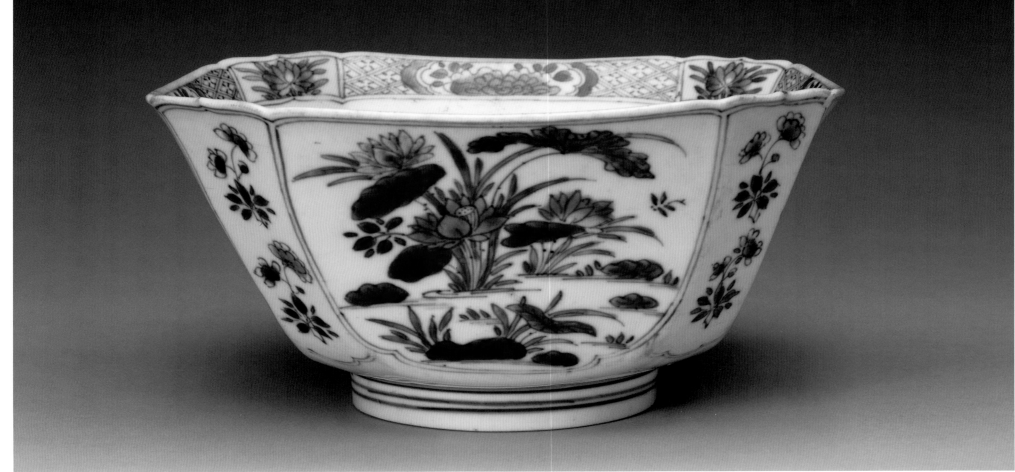

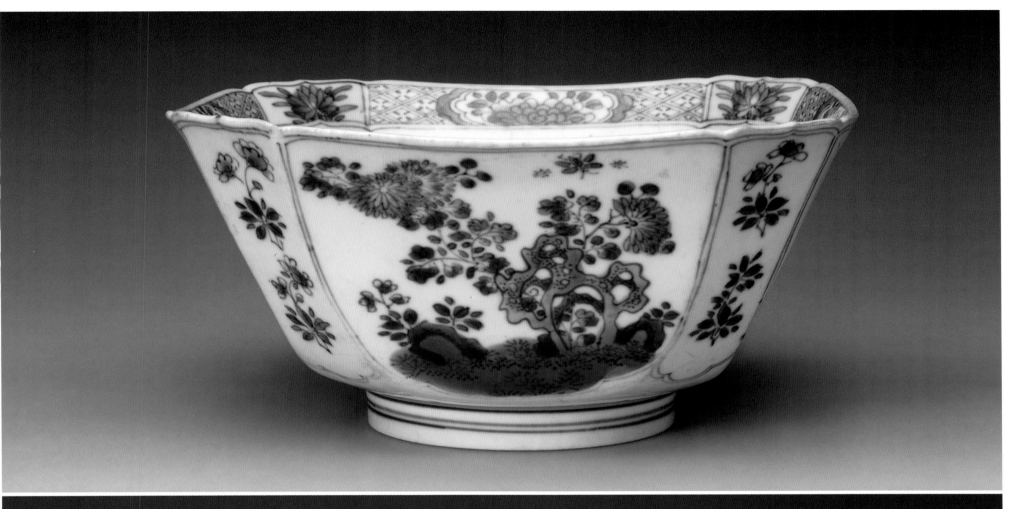
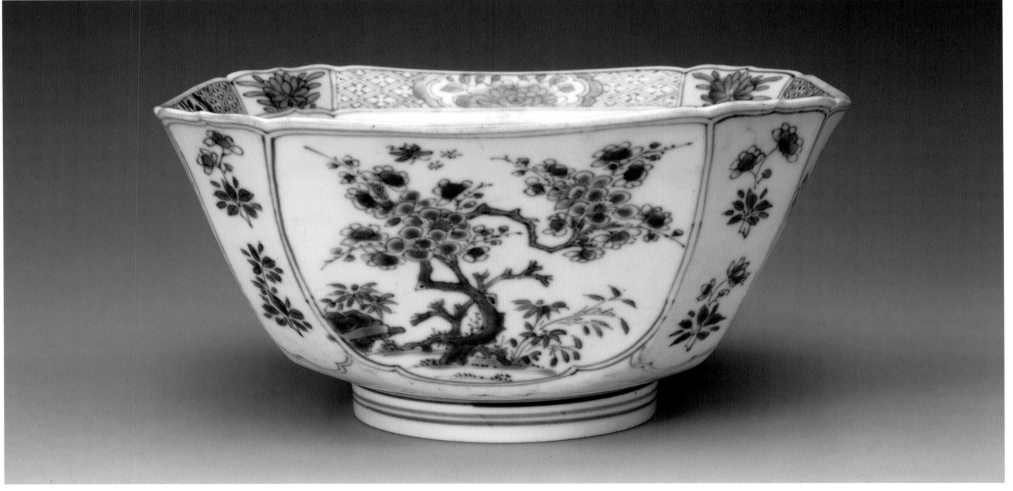

328　黄地青花缠枝灵芝纹直颈瓶

清雍正
高 17 厘米　口径 3.8 厘米　足径 7.3 厘米
故宫博物院藏

瓶圆唇、长颈、溜肩、鼓腹、圈足。内施白釉，外壁黄地青花缠枝灵芝纹装饰。口沿下顺时针方向署青花楷体"大明正德年制"六字横排款。（李卫东）

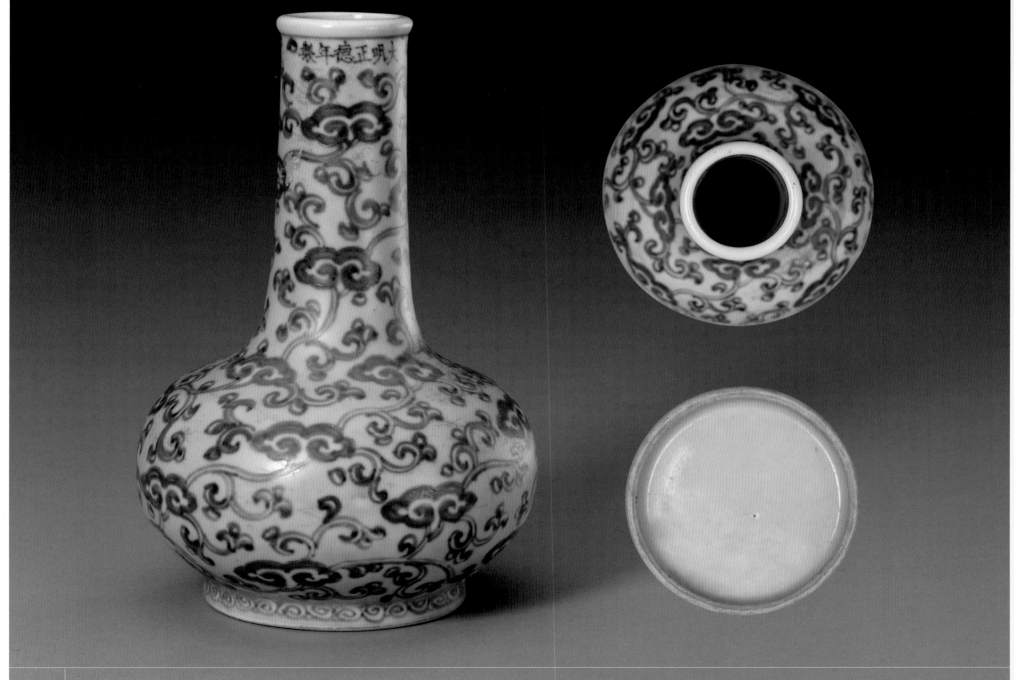

Blue and white vase with straight neck and design of entwined _Lingzhi_ on yellow ground
Yongzheng Period, Qing Dynasty, Height 17cm　mouth diameter 3.8cm　foot diameter 7.3cm, Collected by the Palace Museum

329 黄地青花螭龙纹碗

清雍正
高 8 厘米　口径 16 厘米　足径 5.6 厘米
故宫博物院藏

碗敞口、深弧壁、圈足。内施白釉无纹饰。外壁口沿及足墙均以绿釉为地，绿釉地上以青花、黄彩描绘落花流水图。腹部以浇黄釉地青花双螭龙纹装饰，衬以云纹。圈足内施白釉。外底署青花楷体"正德年制"四字双行外围双圈仿款。

清代康熙、雍正时期以色地装饰的青花瓷器较为常见，但一件器物上同时出现黄、绿两种色地，较为少见。（高晓然）

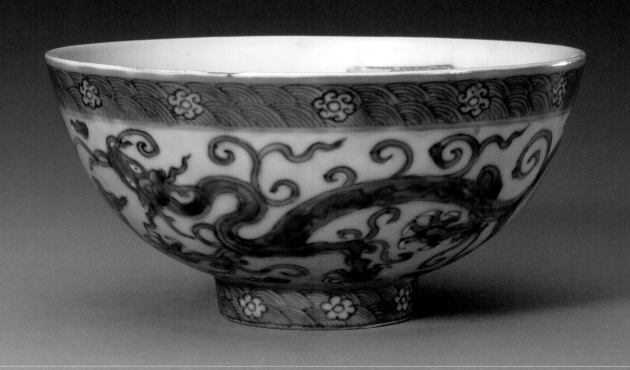

Blue and white bowl with *Chi*-dragon design on yellow ground
Yongzheng Period, Qing Dynasty, Height 8cm　mouth diameter 16cm　foot diameter 5.6cm, Collected by the Palace Museum

679

330 | 黄地斗彩缠枝莲纹香筒

清康熙
高 10.5 厘米　口径 4.3 厘米　足径 4 厘米
故宫博物院藏

香筒圆口、直壁、口底相若、圈足。外壁黄地斗彩缠枝莲纹装饰，莲朵以铜红彩描绘。圈足内施白釉。外底锥拱"大明正德年制"六字双行款。（李卫东）

Doucai **incense holder with entwined lotus design on yellow ground**
Kangxi Period, Qing Dynasty, Height 10.5m mouth diameter 4.3cm foot diameter 4cm, Collected by the Palace Museum

331 斗彩缠枝灵芝纹直颈瓶

清雍正
高 9.4 厘米　口径 2.5 厘米　足径 3.2 厘米
故宫博物院藏

瓶圆口、镶铜釦、长颈、鼓腹、圈足。瓶内施白釉，外壁斗彩缠枝灵芝纹装饰。口沿下顺时针署青花楷体"大明正德年制"六字横排仿款。（李卫东）

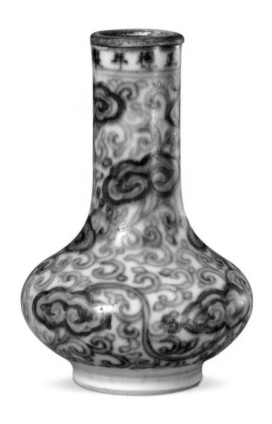

Doucai vase with straight neck and entwined *Lingzhi* design
Yongzheng Period, Qing Dynasty, Height 9.4m mouth diameter 2.5cm foot diameter 3.2cm, Collected by the Palace Museum

681

白地矾红彩缠枝灵芝纹盘

清康熙
高 4.1 厘米　口径 17.2 厘米　足径 10.1 厘米
故宫博物院藏

盘撇口、浅弧壁、圈足。内施白釉无纹饰。外壁以矾红彩描绘缠枝灵芝纹装饰。圈足内施白釉。外底署矾红彩楷体"正德年制"四字双行外围双圈仿款。（高晓然）

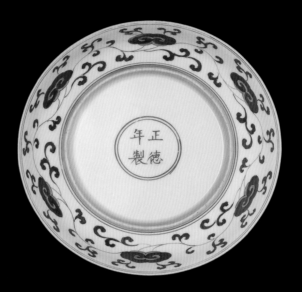

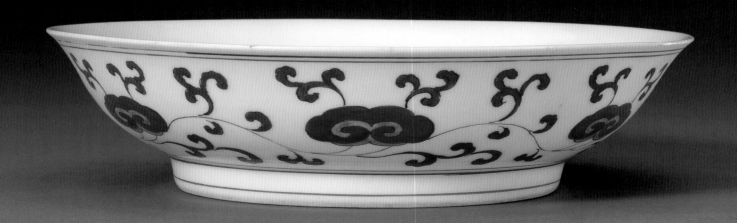

Plate with design of entwined *Lingzhi* in iron red on white ground
Kangxi Period, Qing Dynasty, Height 4.1cm mouth diameter 17.2cm foot diameter 10.1cm, Collected by the Palace Museum

333 | 白地矾红彩缠枝灵芝纹盘

清康熙
高 4.1 厘米　口径 17.3 厘米　足径 10 厘米
故宫博物院藏

盘撇口、浅弧壁、圈足。内施白釉无纹饰。外壁以矾红彩描绘缠枝灵芝纹，上结六朵灵芝。圈足内施白釉。外底署矾红彩"正德年制"四双行外围双圈仿款。

此盘胎体坚致，釉面莹亮，矾红彩油润，具有典型的康熙朝瓷器特征（郭王昆）。

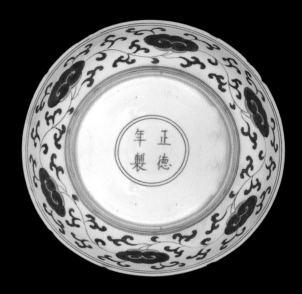

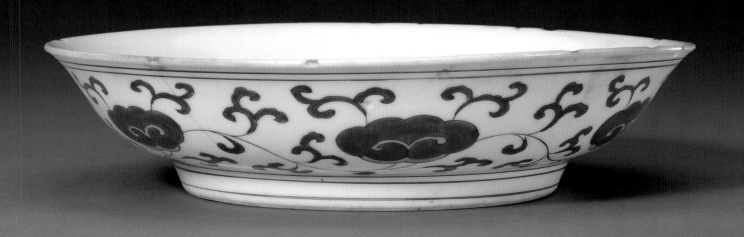

Plate with design of entwined *Lingzhi* in iron red on white ground
Kangxi Period, Qing Dynasty, Height 4.1cm mouth diameter 17.3cm foot diameter 10cm, Collected by the Palace Museum

334 | 釉里红三足炉

清雍正
高 31 厘米　口径 26.7 厘米　足距 12.5 厘米
故宫博物院藏

炉敞口、方唇、深弧腹、平底，外底中心有一圆形内凹，底下承以三个柱状足。口沿上对称置双耳。内、外施白釉，外壁釉里红仿古铜纹装饰。外底中心署青花楷体"大明正德年制"六字双行外围双圈仿款。炉口沿两边本应有对称的倒"U"形耳，惜已残缺。（李卫东）

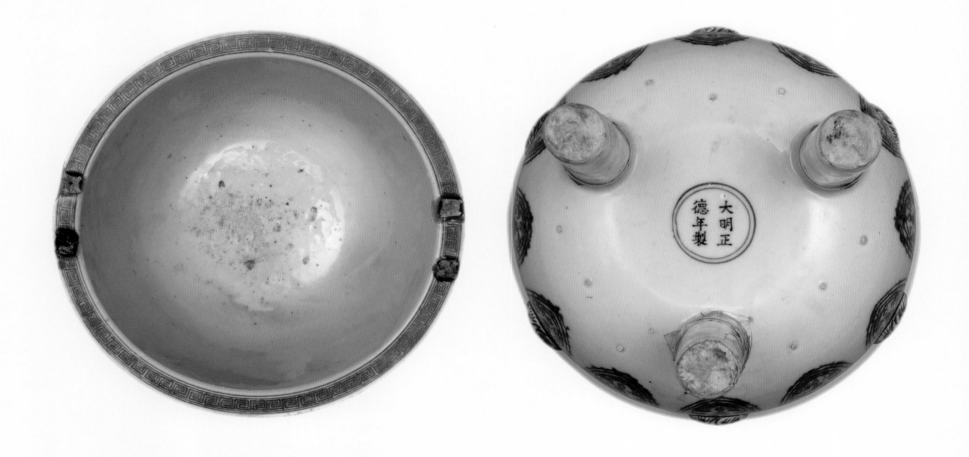

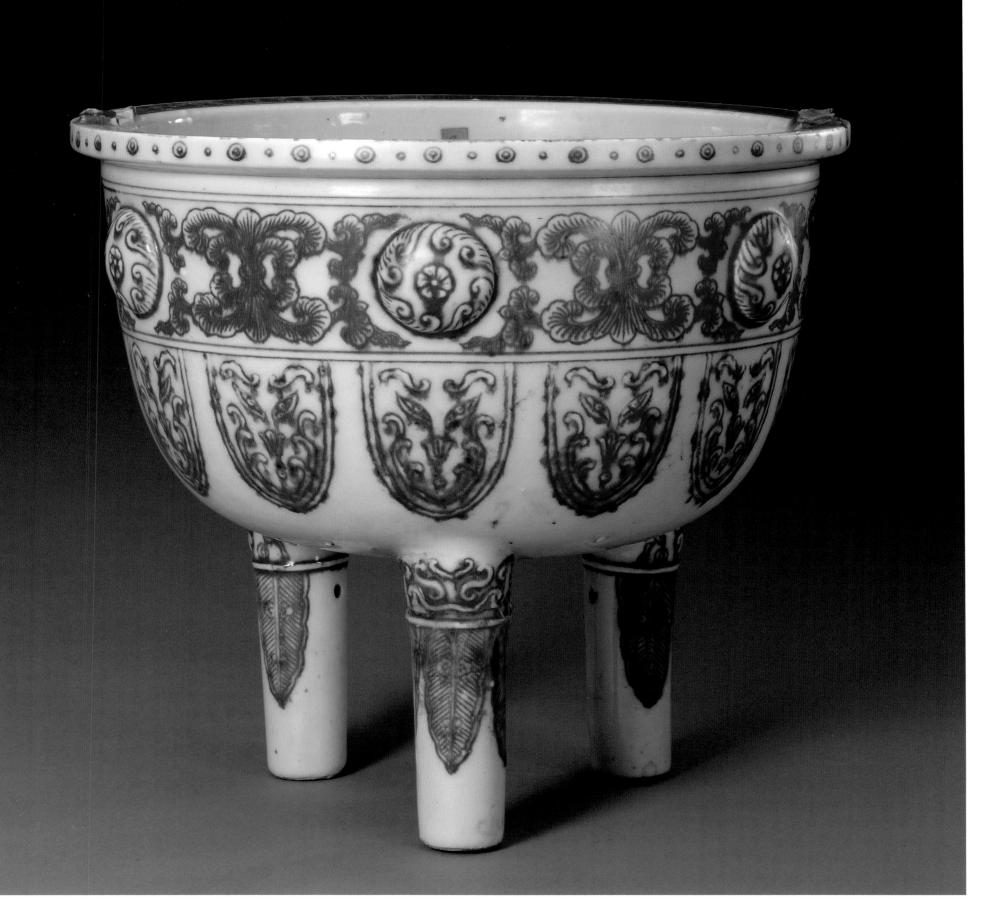

335 黄地绿彩锥拱云龙纹盘

清康熙
高 4 厘米 口径 19 厘米 足径 12.2 厘米
故宫博物院藏

盘敞口、浅弧壁、圈足。内施白釉无纹饰。外壁黄地绿彩锥拱两条行龙间以火焰、流云纹。圈足内施白釉。外底署青花楷体"大明正德年制"六字双行外围双圈仿款。

黄地绿彩瓷属于低温杂釉彩瓷品种之一，创烧于明代永乐时期，是明、清两代的传统瓷器品种。其造型较为单一，以盘、碗为主。（高晓然）

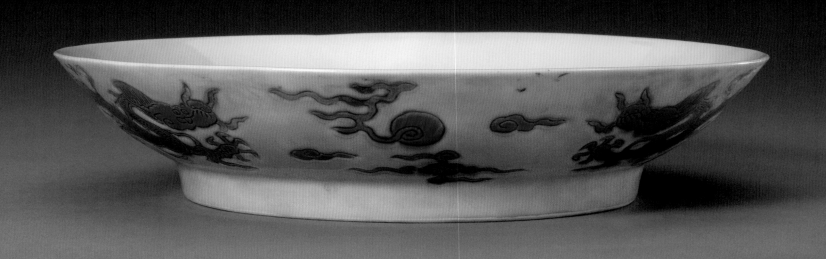

Plate with design of raised dragon and cloud in green glaze on yellow ground
Kangxi Period, Qing Dynasty, Height 4cm mouth diameter 19cm foot diameter 12.2cm, Collected by the Palace Museum

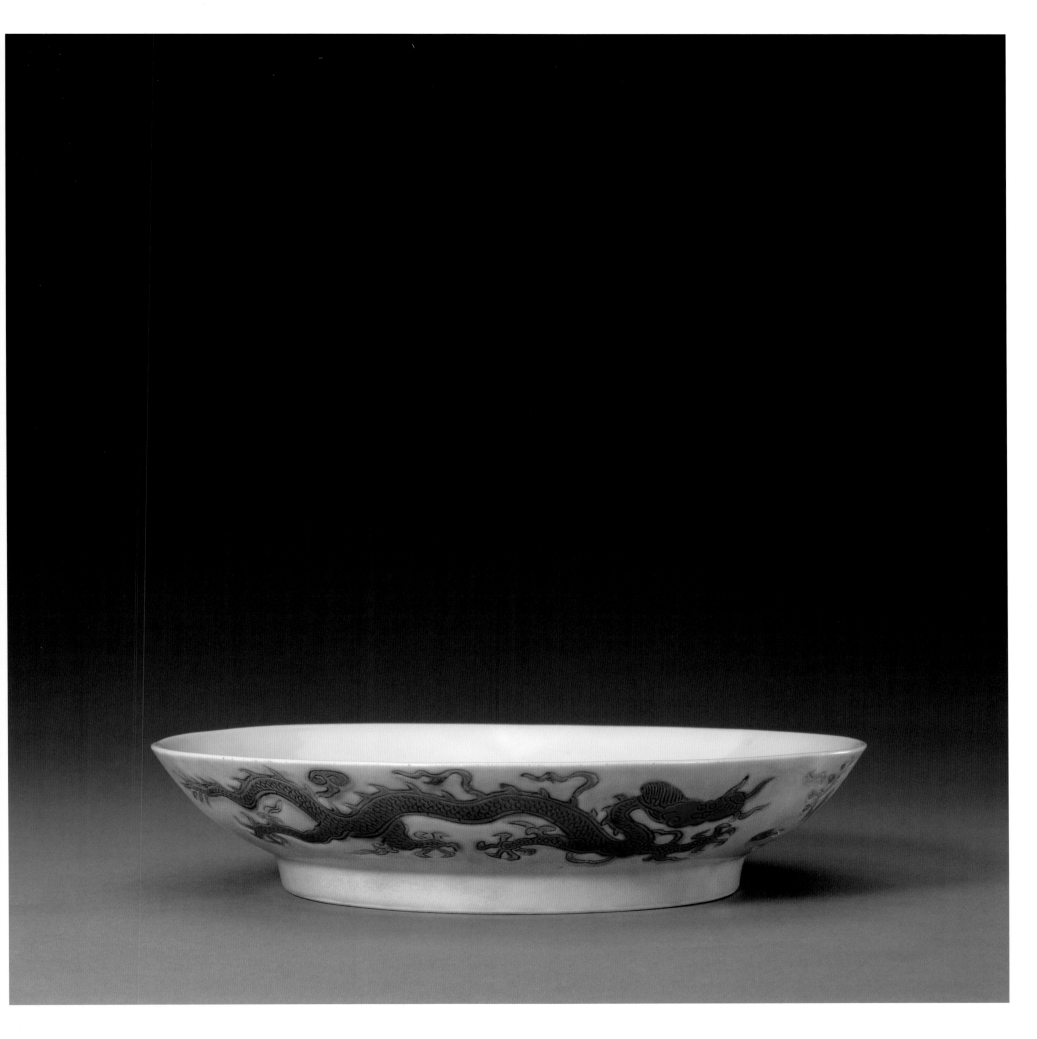

黄地绿彩锥拱云龙纹盘

清康熙
高 3.7 厘米　口径 18.5 厘米　足径 12 厘米
故宫博物院藏

盘敞口、浅弧壁、圈足。内施白釉无纹饰。外壁黄地绿彩锥拱云龙纹装饰。圈足内施白釉。外底署青花楷体"大明正德年制"六字双行外围双圈仿款。（李卫东）

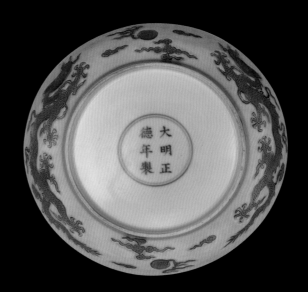

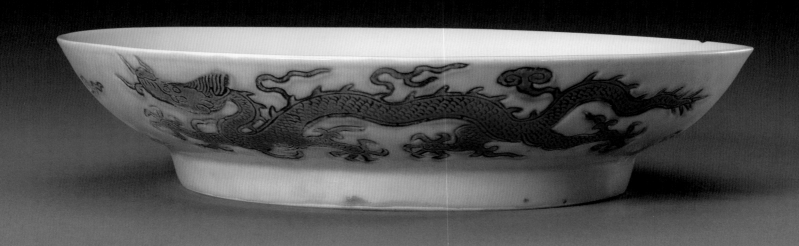

Plate with design of raised dragon and cloud in green glaze on yellow ground
Kangxi Period, Qing Dynasty, Height 3.7cm　mouth diameter 18.5cm　foot diameter 12cm, Collected by the Palace Museum

白釉凸雕螭龙纹洗

清康熙

高 3.3 厘米　口径 9.8 厘米　足径 8.2 厘米

故宫博物院藏

洗直口、深弧腹、浅卧足。内、外均施白釉，外壁凸雕螭龙纹。外底有一周涩圈，涩圈环绕的中心内署青花楷体"大明正德年制"六字双行仿款。（李卫东）

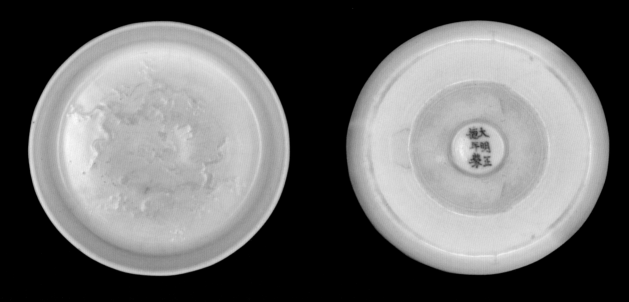

White glaze washer with design of raised *Chi*-dragon
Kangxi Period, Qing Dynasty, Height 3.3cm mouth diameter 9.8cm foot diameter 8.2cm, Collected by the Palace Museum

浇黄釉盘

清康熙
高 4.3 厘米　口径 20.3 厘米　足径 12.5 厘米
故宫博物院藏

盘撇口、浅弧壁、圈足。内、外施浇黄釉，口沿流釉。圈足内施白釉。外底署青花楷体"大明正德年制"六字双行外围双圈仿款。

低温黄釉瓷创烧于明初景德镇御窑，以后各朝均有烧造，以弘治朝产品色泽最为纯正。由于黄釉瓷一般采用浇釉方法施釉，故有"浇黄"之称；又因其釉色娇嫩淡雅，故又有"娇黄"之美誉。（高晓然）

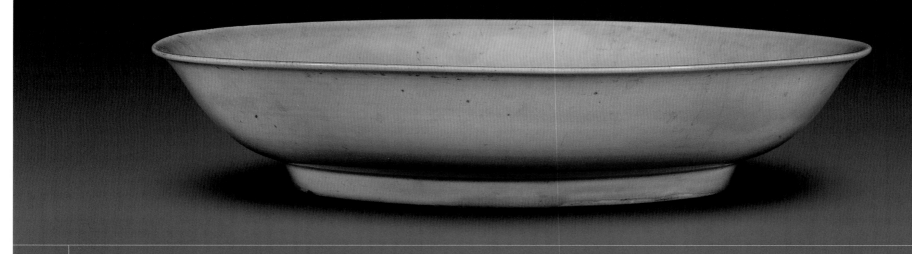

Bright yellow glaze plate
Kangxi Period, Qing Dynasty, Height 4.3cm mouth diameter 20.3cm foot diameter 12.5cm, Collected by the Palace Museum

蓝哥釉洗

清道光

高 2.3 厘米　口径 14 厘米　足径 9.3 厘米

故宫博物院藏

洗敛口、扁圆腹、腹下渐收敛、璧形底。内施米黄釉，外施天蓝釉，釉面均满布开片纹。外底周边无釉，中心脐状凹进处施釉，署青花楷体"正德年制"四字双行仿款。（李卫东）

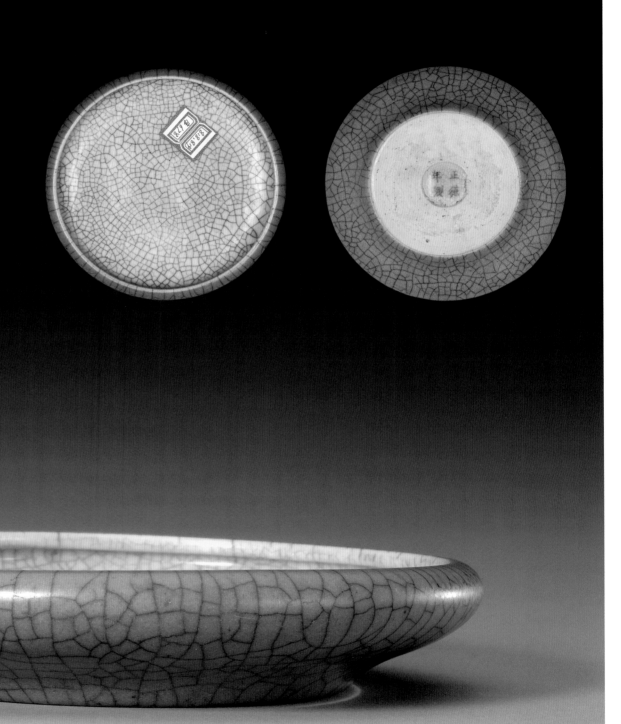

Washer with glaze imitating *Ge* kiln inside and bright blue glaze outside
Daoguang Period, Qing Dynasty, Height 2.3cm　mouth diameter 14cm　foot diameter 9.3cm, Collected by the Palace Museum

691

专论

Essays

明代弘治、正德朝景德镇御窑瓷器简论

吕成龙

一 弘治朝御窑瓷器

（一）弘治朝历史背景

明代弘治（1488 ～ 1505 年）、正德（1506 ～ 1521 年）时期，处于 15 世纪与 16 世纪之交，时值欧洲文艺复兴的盛期，在中国，这一时期是明代社会、文化变迁的分水岭，即明代社会开始由之前的保守、沉闷逐渐走向革新、活跃。表现在社会风气上，最突出的是淳厚朴实之风逐渐消失，人们开始变得崇尚钱财、追求财富。政治家及文学家李东阳（1447 ～ 1516 年）、书画家唐寅（1470 ～ 1524 年）、文武全才王守仁（1472 ～ 1529 年）等堪称这一时期的杰出人才。这一时期也是历史学家所称的地理大发现时代或大航海时代。

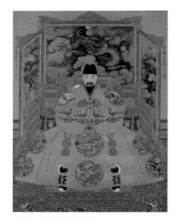

图1　明弘治皇帝像

明孝宗朱祐樘（1470 ～ 1505 年）（图1），系宪宗皇帝朱见深（1447 ～ 1487 年）第三子，朱明皇族第七代，明代第九位皇帝，其母为淑妃纪氏。成化六年（1470 年）七月生于西宫。因内宫争夺皇位残酷，致使其幼年经历颇为坎坷，6 岁（虚岁）时才得以与父皇朱见深相见。成化十一年（1475 年）十一月被立为太子。成化二十三年（1487 年）九月即皇帝位，定年号为弘治，以次年为弘治元年。在位 18 年，立张氏为皇后，追谥母亲淑妃为孝穆皇太后。弘治十八年（1505 年）五月，朱祐樘崩于紫禁城内乾清宫，享年 36 岁。谥曰"建天明道诚纯中正圣文神武至仁大德敬皇帝"。庙号孝宗。葬于北京昌平泰陵。有子 2 人、女 3 人。

朱祐樘在位期间，奉行恭俭节制、勤政爱民思想，兢兢于保泰持盈之道，致使朝序清宁、民物康富。每年正月，祭天于南郊。曾对河南、陕西、南京、浙江、山东等地免粮及赈灾，派人治理黄河，又为蒙受不白之冤的于谦（1398 ～ 1457 年）平反赐谥，立祠曰"旌功"。每年有安南、暹罗、哈密、琉球、占城、撒马尔罕等国派使臣前来朝贡。弘治皇帝因上述作为而博得"仁圣"之美誉，弘治朝则由于统治相对稳定、国家相对安定，而被史学家称为"弘治中兴"，弘治皇帝也因此而被誉为"中兴之主""太平天子"。

朱祐樘即位后，针对成化朝的弊政，曾采取一系列匡时救弊的改革措施。明末清初人谷应泰（1620 ～ 1690 年）在所撰《明史记事本末》（卷四十二"弘治君臣"）一书中对此有一段高度凝练的品评，曰："孝宗之世，明有天下百余年矣。海内乂安，户口繁多，兵革休息，盗贼不作，可谓和乐者乎！而孝宗恭俭仁明，勤求治理，置亮弼之辅，召

敢言之臣，求方正之士，绝嬖幸之门。却珍奇，放鹰犬，抑外戚，裁中官，平台暖阁，经筵午朝，无不访问疾苦，旁求治安。"[1]朱祐樘全面推行新政，开创了明朝在政治、经济、军事和文化等方面均呈现蒸蒸日上的新局面，在一定程度上扭转了明代自宣德朝以后国力逐渐下滑的局面，堪称一位颇有建树的守成之君。

朱祐樘即位初期采取的改革措施主要有以下几项：

1. 除奸佞

成化朝因朱见深专宠万贵妃且"好方术"，致使奸佞丛生、幸门大开，方士、妖僧滥恩无纪。朱祐樘即位后，将其中的代表人物李孜省、梁芳、万安等给予逮捕入狱、充军、降职等处分。由于孝宗本人比较勤政，对内宦管束较严，致使弘治朝虽然内官干政现象频现，但相对来说，对政局未造成大的危害。

2. 斥异端

成化皇帝曾因宠幸僧道而大肆营造寺观，耗费"不可胜计"。成化年间曾三次开度，致使天下僧尼道士多达 50 余万人。至朱祐樘即位时，"僧尼道士充满道路"，已成为社会的一大痼疾。朱祐樘即位后通过采取罢遣、降低或革除禅师、法王、佛子、国师、喇嘛、真人等称号和拆毁新修、私建寺院等措施，严厉打击了邪术异端的嚣张气焰。

3. 汰冗官

针对成化朝官员晋升冗滥的现象，朱祐樘即位后，为提高朝廷的办事效率，对各部的冗官和闲散官员通过采取革职、降职、调转等措施进行精简。另外，针对成化朝宦官势力发展到士大夫"无敢与抗"的状况，朱祐樘对宦官进行了大力裁抑。

4. 开经筵

明初经筵无定制。正统初，规定每月初二、十二、二十二日三天皇帝御文华殿进讲。成化年间，因成化皇帝朱见深沉溺后宫，经筵"一遇寒暑，即令停止。动经数月，讲经之臣，无由进见。且于进讲之词，劝诫少，而颂美多。此岂古人辅导养德之意耶"[2]。针对这种状况，在大臣的建议下，弘治皇帝朱祐樘恢复了经筵制度。而且针对成化年间进讲只说中耳之话不讲逆耳之言的弊端，朱祐樘主张"不必顾忌"，要"直言不讳"。

5. 重贤能

弘治皇帝"明于任人"、任人唯贤，这是他的一大长处。即使对成化朝因敢于直言而受到排挤和打击的官员，也能及时召回予以重用。

6. 纳直言

弘治皇帝虚怀纳谏，曾屡次下诏，求进直言，且对逆耳之言能反躬自咎。这或可称得上是"弘治中兴"的一个重要因素。

7. 礼大臣

封建时代，作为至高无上的一国之君，能够做到礼贤下士不是件容易的事，但弘治皇帝做到了。比如说，他曾对年迈者免朝参，对敬重的大臣，称之为"先生"，而不直呼其名。诚如《万历野获编》（卷七）所曰："孝宗朝，君臣鱼水，千古美谈。"[3]

8. 修边备

正统朝发生"土木之变"后，明代边备废弛，终成化朝亦无改观。弘治皇帝则依靠兵部尚书余子俊、马文升、刘大夏等，采取一系列措施，使边防得到加强。

9. 善丹青

据史书记载，朱祐樘善书法、工诗文，亦工绘事。据朱谋垔《续书史会要》载："孝宗皇帝酷爱沈度笔迹，日临百字以自课，又令左右内侍书之。"[4]可惜的是目前不见有存世的朱祐樘书法和绘画作品。

（二）文献中所见有关弘治朝御窑瓷器烧造方面的记载

文献中有关弘治朝御窑瓷器烧造方面的记载不多，我们可以通过仅有的几条记载，对这方面的情况有所了解。

从文献记载来看，弘治年间朝廷虽曾罢免前往景德镇督造瓷器之太监，但均未长久，不久即又复遣。如：

《明史》（卷十五本纪第十五"孝宗"）载："弘治三年……冬十一月甲辰，停工役，罢内官烧造瓷器。"[5]

《明实录·大明孝宗敬皇帝实录》（卷四十五"弘治三年十一月甲辰"）载："内阁大学士刘吉等言：迩者言象示警……臣等又思，近来工役繁兴，军民困苦，如沙河桥自成化十四年被水冲坏，止用木桥往来亦便，何必动众改造，见今天气极寒，军士不得休息。又如江西瓷器，内府所收计亦足用，今又无故差内官烧造，未免扰人……乞将沙河桥南海子做工军士尽放回营休息，烧造瓷器内官停止不差，是亦弭灾修省之一端。其余政事缺失、军民疾苦，各衙门官有陈请者，尤望皇上虚心听纳。次第举行，则可以转祸为福，易灾为祥矣！上曰：灾变叠见，朕甚忧惧，思图消复，惟在恤民。今卿等言天寒军士久劳，工役及烧造内官骚扰地方，诚宜停止。其令……江西烧造瓷器内官不必差，庶副朕畏天恤民之意。"[6]

《明史》（志第五十八"食货六"）载："烧造之事……孝宗初，撤回中官，寻复遣，弘治十五年复撤。正德末复遣。自弘治以来，烧造未完者，三十余万器。"[7]

《明实录·大明孝宗敬皇帝实录》（卷一百四十三"弘治十一年十一月癸卯"）载："礼科都给事中涂旦等言……近者，差内官往苏杭等处织造缎匹、陕西等处织造羊绒织金彩妆曳撒秃袖、江西烧造各样瓷器，俱极淫巧。又，取福建丝布追督甚急。况各处连年灾伤，边方多事，重以骚扰百姓，何以堪命？伏望一遵旧制，非常额者一切停止，不宜停止者，责期进纳。所遣内官，通行取回，庶可以宽民力。上曰：纳忠言，朕当自处，王铖既用之边防矣，置勿论。其余令所司斟酌以闻。"[8]

《明实录·大明孝宗敬皇帝实录》（卷一百四十三"弘治十三年四月癸丑"）载："监察御使刘芳等以灾异言十事……一节财用。谓近者屡差内臣往陕西苏杭织造驼绒缎匹、饶州烧造瓷器，几诸工作，动有不赀。况所差者，假公营私，用一造百……乞取回各处督造内臣，减省光禄寺无名供应，以安民心……上纳之。"[9]

《大明会典》（卷一九四）载："弘治十五年奏准，光禄寺岁用瓶、坛、缸自本年为止，已造完者解用，未完者量减三分之一。"

《明实录·大明孝宗敬皇帝实录》（卷一百八十五"弘治十五年三月癸未"）载："命取回饶州府督造瓷器内官，从巡抚都御使韩卯问奏也。"[10]

《明史》（卷十五本纪第十五"孝宗"）载："弘治十五年……三月癸未，罢饶州督造瓷器中官。"[11]

《明实录·大明孝宗敬皇帝实录》（卷二百一"弘治十六年七月丙戌"）载："江西按察司金事任汉上地方事宜……一谓江西地狭产薄，而科赋比常加倍。景德镇烧造瓷器所费不赀，卫所军士有半年不得支粮者，乞暂将解京折粮银两并起运充军粮米减半坐派，多剩存留以济军士。其军需、颜料并瓷器之类，亦暂停免二、三年。"[12]

（三）弘治朝御窑瓷器的主要品种

从传世品和出土物看，弘治时期景德镇御器厂烧造的瓷器无论数量还是品种，与成化朝御窑瓷器相比，均急剧减少，但艺术风格却延续成化朝御窑瓷器，仍以造型俊秀、胎体精细、釉质温润、装饰文雅而著称于世。特别是所绘纹饰之纤柔与成化朝御窑瓷器相比，有过之而无不及（图2）。

从传世品和出土物看，弘治朝景德镇御器厂所烧造瓷器见有白地青花、浇黄地青花、青花加矾红彩、白地酱彩（图3）、白地绿彩、白地露胎锥拱云龙纹（图4）、白地矾红彩、白地黄彩、孔雀绿地洒蓝、琉璃三彩、五彩、白釉、祭蓝釉、浇黄釉、外瓜皮绿釉里浇黄釉、茄皮紫釉瓷等大约16个品种。其中尤以浇黄地青花瓷、白地绿彩瓷和浇黄釉瓷等取得的成就最高，最受世人称道。

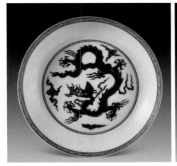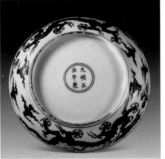

图2　明弘治 青花云龙纹盘　婺源县博物馆藏

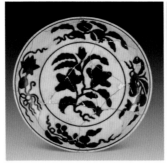

图3　明弘治 白地酱彩折枝花果纹盘　景德镇市珠山出土，景德镇市陶瓷考古研究所藏

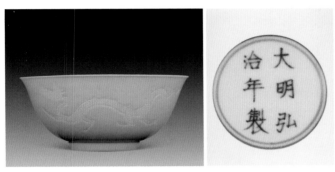

图4　明弘治 白釉露胎锥拱龙纹碗　景德镇市珠山出土，景德镇市陶瓷考古研究所藏

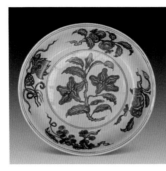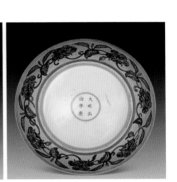

图5　明弘治 浇黄地青花折枝花果纹盘　故宫博物院藏

1. 浇黄地青花瓷

属于青花瓷器的衍生品种。需要两次烧成，即先高温烧成白地青花瓷，然后采用"浇釉"方法施以低温黄釉，再根据透过黄釉映出的青花纹饰，用刀具将有纹饰处的黄釉刮掉，最后入窑经低温焙烧而成。黄地衬托蓝花，给人以温馨素雅之美感。

浇黄地青花瓷首见于宣德朝景德镇御器厂，后来成化、弘治、正德、嘉靖等朝御器厂均有烧造。

故宫博物院收藏的弘治浇黄地青花折枝花果纹盘（图5），高 4.2 厘米、口径 26.2 厘米、足径 6.5 厘米。盘撇口、浅弧壁、圈足。内外黄地青花装饰。内底绘折枝栀子花，内壁绘折枝莲、葡萄、柿子、石榴等，外壁绘缠枝茶花纹。圈足内施白釉，外底署青花楷体"大明弘治年制"六字双行款，外围青花双圈。此盘造型规整，青花和浇黄釉均发色纯正，代表了弘治朝浇黄地青花瓷的烧造水平。

2. 白地绿彩瓷

属于杂釉彩瓷器品种，系指以高温白釉地衬托低温绿彩纹饰的瓷器。创烧于明代永乐时期景德镇御器厂，后来成化、弘治、正德、嘉靖等朝亦有烧造。其中白地绿彩锥拱云龙纹碗、盘这一品种创烧于成化朝，其做法是：器物成型并施以白釉后，在釉上打好云龙纹草图，将图案轮廓线内的白釉剔掉，用铁锥划出龙的五官、发、角、鳞、脊等细部，入窑经高温焙烧。出窑后再在无釉露胎处填以绿彩，复入低温彩炉焙烧而成。

有时人们感觉其半成品露胎云龙纹处泛"火石红"色亦颇显雅致，遂故意不施绿彩，而是将其作为一个品种保留下来，称之为"白釉露胎锥拱云龙纹碗"或"白釉露胎锥拱云龙纹盘"。

明代白地绿彩瓷器以弘治朝产品质量最好，受到的评价亦最高。

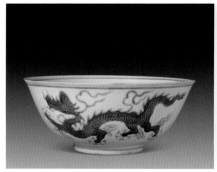
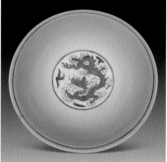
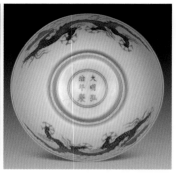

图 6　明弘治　白地绿彩锥拱海水云龙纹碗　故宫博物院藏

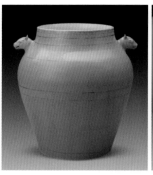

图 7　明弘治　浇黄釉描金牺耳尊　故宫博物院藏

图 8　明弘治
祭蓝釉描金牛纹双耳尊
故宫博物院藏

　　故宫博物院收藏的弘治白地绿彩锥拱海水云龙纹碗（图6），高 8.2 厘米、口径 18.7 厘米、足径 7.6 厘米。碗撇口、深弧壁、圈足。外壁和内底均以锥拱海水绿彩云龙纹装饰。内底、内外近口沿处和圈足外墙均画绿彩单弦线。外底署青花楷体"大明弘治年制"六字双行款，外围青花双圈。此碗造型秀美，龙纹锥拱精细，绿彩发色纯正，反映出弘治御窑白釉绿彩瓷的烧造水平。

　　3. 浇黄釉瓷

　　浇黄釉系指以氧化铁（Fe_2O_3）为着色剂、以氧化铅（PbO）为助熔剂的低温色釉。最早见于西汉时期的陶器上，后来直到清代都有烧造，但这种施于陶胎上的低温黄釉，色调多为黄褐色或深黄色，不够亮丽。

　　明代景德镇陶厂或御器厂烧造的低温黄釉瓷，系在经高温素烧过的涩胎上施釉，复入炭炉经低温焙烧而成。因使用"浇釉法"施釉，故称"浇黄釉"。自洪武至崇祯朝，浇黄釉瓷器的烧造几乎未曾间断。虽然各朝烧造的浇黄釉瓷器釉色深浅略有不同，但基本趋于明黄色。其中以弘治时期产品质量最好，受到的评价亦最高。因其釉色均匀、恬淡娇嫩，故素有"娇黄"之美称。又因其釉质温润如鸡油，故亦可被称作"鸡油黄"。

　　故宫博物院收藏的弘治浇黄釉描金牺耳尊（图7），高 32 厘米、口径 19 厘米、足径 17.5 厘米。尊广口、短颈、溜肩、腹部上丰下敛、平底。肩部两侧对称置牺耳。罐内施白釉，外施浇黄釉。外壁自上而下饰金彩弦线 9 道。底素胎无釉，无款。此尊虽然未署年款，但其如鸡油般娇嫩的黄釉与署有弘治年款的黄釉盘、碗上的黄釉一致，惟弘治朝莫属。

　　按照明代祭祀制度，浇黄釉瓷器可被用作祭祀地坛之祭器。尤其这种造型的尊，系弘治朝首创，其肩部有置牺耳者、有置条带形耳者，亦有不置耳者。除浇黄釉品种外，尚见有祭蓝釉（图8）、茄皮紫釉品种。

（四）后仿弘治朝御窑瓷器

　　后仿弘治朝御窑瓷器一般系指造型、纹饰、年款等均模仿原作的一类仿品。除此之外，还有一类只署弘治年款、但造型和纹饰则为当朝风格的瓷器，显示出后人对弘治朝御窑瓷器的推崇。

　　明代晚期以来，随着文人品评和收藏古玩之风盛行，明代永乐、宣德、成化、弘治、正德各朝御窑瓷器均成为收藏者竞相获取的目标，致使其价格骤增。一些利欲熏心的人则趁机进行仿造，以牟取暴利，此风一直影响到清代。

　　清代康熙、雍正时期，景德镇盛行仿烧明代各朝御窑瓷器，御窑厂和民间窑场均有仿造。所见仿弘治朝御窑瓷器品种有青花、白釉绿彩、白釉（图9、图10）、浇黄釉瓷等。个别仿品水平较高，几能乱真。

　　弘治朝御窑瓷器大都在外底署青花楷体"大明弘治年制"六字双行款，外围青花双圈（图11）。这种格式的年款首创于宣德朝景德镇御器厂，后来成化、弘治、正德、嘉靖、万历等朝御窑瓷器上均有使用。但在字体风格方面，以弘治朝六字年款字体最为清秀，因此素有"弘治款秀"的说法。因使用"平等青"料写款，致使款字笔画色调显得淡雅。

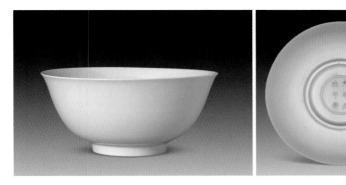

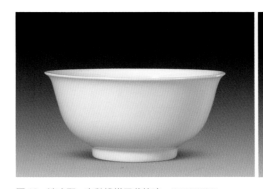

图 9　明弘治　白釉碗　故宫博物院藏　　　　　　　　　　　　　　　　图 10　清康熙　白釉锥拱云龙纹碗　故宫博物院藏

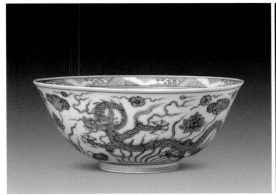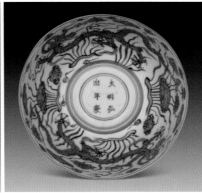

图 11　明弘治 青花莲池游龙纹碗　故宫博物院藏

　　仔细观察"大明弘治年制"六字，以"弘"字和"治"字的写法最具时代特征，即"弘"字右边的"厶"明显比左边的"弓"短，而且写的位置靠上；"治"字左边的"氵"一般都明显低于左边的"台"字，而且"口"字最后一笔"横"一般都右出头，写成"口"。

二　正德朝御窑瓷器

（一）正德朝历史背景

　　明武宗朱厚照（1491～1521 年）（图 12），系明孝宗朱祐樘长子，母孝康敬皇后，弘治五年（1492 年）被立为皇太子。弘治十八年（1505 年）五月即皇位，定年号为正德，以翌年为正德元年。在位 16 年。立夏氏为皇后。在位期间，昵近宦官刘瑾、谷大用和将领江彬等，嬉游淫乐，扩建皇庄，夺民土地。喜练兵、渔猎。自封"威武大将军"。曾多次南巡北游，沿路骚扰百姓，致使百姓弃业罢市。曾拟亲自领兵征讨宁王朱宸濠之谋反，但尚未发，宁王即已被擒。

　　在位期间，朝纲紊乱，阶级矛盾激化，因爆发刘六、刘七等农民起义，致使明朝统治日趋衰落。朱厚照曾派人开采浙江、福建、四川等地银矿。有琉球、日本、安南等入贡。正德十六年（1521 年）三月十四日，朱厚照崩于西苑之豹房，享年 31 岁，未活过其父亲朱祐樘 36 岁。遗诏罢威武团营、遣还各边军、释放系囚、归还四方所献妇女、

图 12　明正德皇帝像

停不急之工役等。尊谥为"承天达道英肃睿哲昭德显功弘文思孝毅皇帝"。庙号武宗。葬于北京昌平康陵。无子无女（图13）。

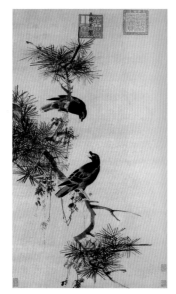

图13　明武宗　《松树八哥图轴》
辽宁省博物馆藏

（二）文献中所见有关正德朝御窑瓷器烧造方面的记载

弘治十八年（1505年）五月，朱厚照即帝位后，曾下令改年以后暂停景德镇御器厂烧造瓷器两年，但不久又恢复烧造。正德十五年，正德皇帝遣太监尹辅前往饶州烧造瓷器，工部因正德十四年所发生"宸濠之乱"曾给江西民众带来很大灾难，遂建议暂免差官前往督造，但正德皇帝对该建议未予采纳。

《明实录·大明武宗毅皇帝实录》（卷一"弘治十八年五月壬寅"）载："江西饶州府烧进磁器，除各年起运外，十八年以后，暂停二年，以苏民困。"[13]

嘉靖本《江西省大志·陶书》（建置）载："正德初，置御器厂，颛莞御器。先是兵兴，议寝陶息民。至是复置。"[14]

嘉靖本《江西省大志·陶书》（匠役）载："官匠凡三百余，而复招募。盖工致之匠少，而绘事尤难也。曰编役（正德间，梁太监开报民户，占籍在官），曰雇役（本厂选召百徒高手，烧造及色匠未备，如敲青、弹花、裱褙匠等役）、曰上班匠……"[15]

《明实录·大明武宗毅皇帝实录》（卷十"正德元年二月丁丑"）载："大学士刘健、李东阳、谢迁奏……饶州磁器奉诏蠲免二年，又令起运来用，此政令之失十也……"[16]

《明实录·大明武宗毅皇帝实录》（卷七十二"正德六年二月壬寅"）载："停江西征派物料及烧造磁器，以巡按御史奏地方灾重故也。"[17]

《明实录·大明武宗毅皇帝实录》（卷一百四十三"正德十一年十一月丙午"）载："尚膳监言供御磁器不足，乞差本监官一员往饶州提督烧造。兵部言：江西兵荒相继，而铙州逼近姚源，伤困尤甚，若差官，必多带无名人等，供费不赀，民何以堪？乞止命镇巡官督该府，以不足之数如式烧造进用为便。不从。"[18]

《明实录·大明武宗毅皇帝实录》（卷一百九十四"正德十五年十二月己酉"）载："命太监尹辅往饶州烧造瓷器。工部议覆：江西地方，屡遭焚劫，复有宸濠之难，所在官民，十处九空，优免赈济，尚未苏息，若再差官烧造，廪给柴薪、物料、工食所费不赀，诚恐激成他变，乞照弘治九年例，暂免差官，令镇巡三司等官查原允之数，如式烧造，以次进用，庶官民两便，供应不误。上曰：业已遣之矣。已而给事中吴岩、御史杨秉中等亦以为言。不允。"[19]

（三）正德朝景德镇御窑瓷器的主要品种

正德朝景德镇御器厂烧造的瓷器品种比弘治朝有所增加，目前所见有青花（图14至图17）、孔雀绿釉青花、浇黄地青花、绿地青花、青花加矾红彩、釉里红、五彩、斗彩（图18）、白地酱彩、白地矾红彩（图19）、白地绿彩、黄地绿彩（图20至图22）、矾红地绿彩、素三彩、珐花、白釉（图23）、鲜红釉、孔雀绿釉、茄皮紫釉、祭蓝釉、回青釉、浇黄釉瓷等大约22个品种。其中尤以孔雀绿釉青花瓷、素三彩瓷、孔雀绿釉瓷等最受人称道。

1. 孔雀绿釉青花瓷

系青花瓷的衍生品种。创烧于元代景德镇窑，明代宣德、成化、正德时期均有烧造。其做法是：器物成型、修坯后，先在胎上以青料描绘纹饰，然后以毛笔蘸白釉料（即"透明釉"料）涂抹于纹饰上，入窑经高温焙烧。出窑后，通体施以孔雀绿釉，复入窑经中温（1150℃左右）焙烧而成。在孔雀绿釉的掩映下，青花纹饰呈现蓝黑色。

传世和出土所见正德孔雀绿釉青花鱼藻纹盘，系明代景德镇御器厂烧造的传统品种，设计样稿应出自宣德时期宫廷，成化、正德时期继续烧造。盘内施白釉，外壁孔雀绿釉青花鱼藻纹装饰。以青料描绘鲭、鲌、鲤、鳜四条鱼在水草间穿行，在亮丽的孔雀绿釉映衬下，鱼儿仿佛在碧波中畅游，取得非常好的装饰效果。

故宫博物院收藏的正德孔雀绿釉青花鱼藻图盘（图24），高3.4厘米、口径17.7厘米、足径10.4厘米。撇口、浅弧

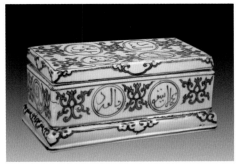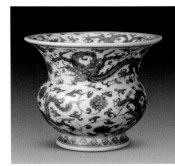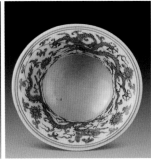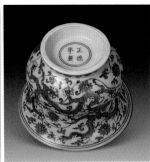

图 14　明正德　青花阿拉伯文长方盖盒　香港天民楼藏

图 15　明正德　青花龙穿缠枝莲纹渣斗　苏州博物馆藏

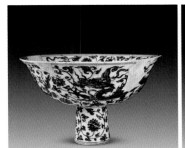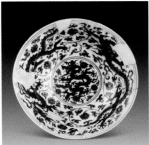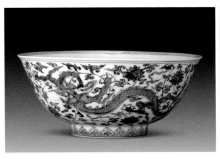

图 16　明正德　青花龙穿花纹高足碗　景德镇市珠山出土，景德镇市陶瓷考古研究所藏

图 17　明正德　青花八思巴文款龙穿缠枝莲纹碗

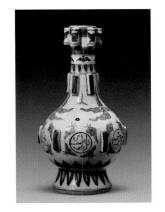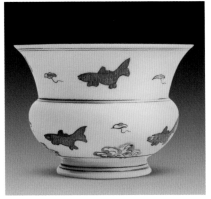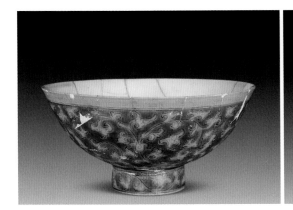

图 18　明正德
斗彩阿拉伯文出戟瓶

图 19　明正德　白釉红绿彩鱼藻纹渣斗

图 20　明正德　黄地绿彩锥拱缠枝花草纹碗　景德镇市珠山出土，景德镇市陶瓷考古研究所藏

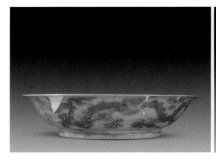

图21　明正德　黄地绿彩锥拱云龙纹盘　景德镇市珠山出土，景德镇市陶瓷考古研究所藏　图22　明正德
黄地绿彩锥拱云龙纹梨形执壶
美国芝加哥艺术博物馆藏

图23　明正德　白釉露胎锥拱云龙纹盘　苏州博物馆藏

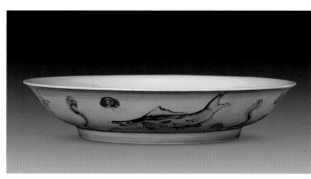

图24　明正德　孔雀绿釉青花鱼藻图盘　故宫博物院藏

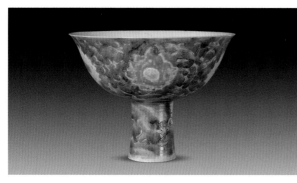

图25　明正德　绿地素三彩锥拱缠枝莲纹高足碗　故宫博物院藏

壁、圈足。盘内施白釉，无纹饰。外壁孔雀绿釉青花鱼藻纹装饰。圈足内施青白釉。外底署青花楷体"正德年制"四字双行款，外围青花双圈。此盘造型规整、孔雀绿釉发色纯正，堪称正德孔雀绿釉青花瓷的代表作。

元代景德镇窑孔雀绿釉青花瓷见有景德镇出土的孔雀绿釉青花砚盒，宣德朝孔雀绿釉青花瓷除了鱼藻纹盘外，尚见有鱼藻纹碗。成化、正德朝孔雀绿釉青花瓷目前则仅见有鱼藻纹盘。

2. 素三彩瓷

原则上系指含有三种或三种以上低温釉彩但不含或含有极少量红彩的瓷器。由于在中国传统文化中，红色代表喜庆，属于荤色，而其他色彩属于素色，因此，不含红色或基本不含红色的彩瓷被称作"素三彩"。这里的"三"是"多"的意思，不一定非得有三种颜色。

素三彩瓷器系受西汉以来低温铅釉陶影响、从明初景德镇窑烧造的不含红彩的杂釉彩瓷器发展而来。创烧于明代成化时期，此后，经历了明代正德、嘉靖隆庆万历和清代康熙时期三个重要发展阶段。正德朝素三彩瓷器色彩搭配协调、彩色素雅，给人以柔和悦目之美感。

明代景德镇御器厂素三彩瓷器的做法一般是：器物成型后先在胎上锥拱云龙、花卉等纹饰，然后入窑经高温焙烧，出窑后再在胎上按需施以浇黄釉、瓜皮绿釉、葡萄紫釉等低温釉，复入炉经低温焙烧而成。在各色透明低温釉的掩映下，胎上花纹若隐若现，耐人寻味。

故宫博物院藏正德绿地素三彩锥拱缠枝莲纹高足碗（**图25**），高12厘米、口径15.9厘米、足径4.6厘米。撇口、深弧壁、瘦底，下承以中空高足。其制法是先在碗内和圈足内均施白釉，外壁锥拱缠枝莲纹、朵云纹，入窑经高温焙烧。然后在外壁按需求先施以孔雀绿釉，入窑经中温焙烧，出窑后，以瓜皮绿釉为地，在已锥拱的纹样处填涂淡茄皮紫釉、黄釉、透明釉等，再次入窑经低温焙烧而成。缠枝莲上的五个花朵分别为一黄、两白、两孔雀蓝，颜色搭配协调，给人以静穆素雅之美感。

3. 孔雀绿釉瓷

孔雀绿釉亦称"法（珐）绿釉""法（珐）翠釉""翡翠釉""吉翠釉"等，是一种以氧化铜（CuO）作着色剂、以硝酸钾（KNO₃）作助熔剂的透明蓝绿色釉。因其呈色极似孔雀羽毛上的一种绿色，故名"孔雀绿釉"。孔雀

绿釉瓷器创烧于宋、金时代北方民窑，景德镇窑则自元代开始烧造。明代景德镇窑烧造的孔雀绿釉瓷器始见于永乐朝，后来宣德、成化、正德、嘉靖等朝亦均有烧造，但以正德时期产品发色最为纯正，受到的评价最高。

故宫博物院收藏的正德孔雀绿釉碗（图26），高 6.6 厘米、口径 16.2 厘米、足径 6.5 厘米。碗撇口、深弧壁、瘦底、圈足。无款。碗内及圈足内均施白釉，外壁施孔雀绿釉。外壁近足处锥拱仰莲瓣纹。此碗虽不署款识，但其典型的正德宫碗式造型和圈足内施淡青白釉的特征，均表明其属于正德御窑产品。

孔雀绿釉瓷器系在经高温素烧过的涩胎上施釉后，复入窑在氧化气氛下焙烧而成，釉烧温度大约为 1200℃。景德镇烧造孔雀绿釉瓷器，系将施釉后的坯体放在窑的后部烟囱根处，此处温度恰好符合孔雀绿釉瓷器所需的烧成温度。

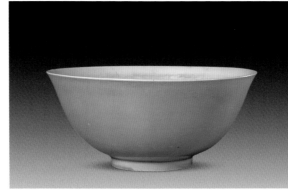

图 26　明正德　孔雀绿釉碗　故宫博物院藏

（四）后仿正德朝御窑瓷器

后仿正德朝御窑瓷器一般系指造型、纹饰、年款等均模仿原作的一类仿品。除此之外，还有一类只署正德年款、但造型和纹饰却为当朝风格的瓷器，显示出后人对正德朝御窑瓷器的推崇。

清代康熙、雍正时期，景德镇盛行仿明代各朝御窑瓷器，御窑厂和民间窑场均有仿烧。所见仿正德朝御窑瓷器品种有青花、斗彩、白地矾红彩、黄地绿彩（图27、图28）、白釉、浇黄釉瓷等。个别仿品水平较高，几能乱真。

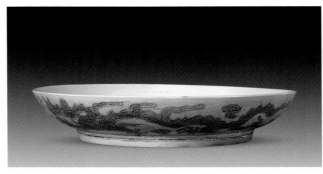

图 27　明正德　黄地绿彩锥拱云龙纹盘　故宫博物院藏

正德朝御窑瓷器大都署有年款，分为"大明正德年制"六字（图29）和"正德年制"四字（图30）两种，字体均为楷书，既有青花款，也有矾红彩款和锥拱款等。款识大都署于器物外底，六字或四字做双行排列，外围青花双圈。高足碗上一般署四字年款，在足内边沿按顺时针方向绕足环写。四字年款也有署在器物颈部或靠近口沿处者，自右向左排列，有的还围以双方框。青花阿拉伯文笔山外底的青花六字年款，或作双行排列外围青花双方框，或自右向左横书一排。青花插屏上的青花六字年款，则自右向左书写于托座正中，外围以青花双长方框。

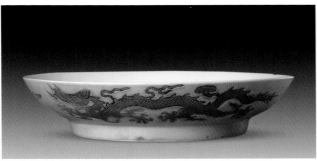
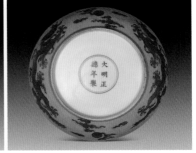

图 28　清康熙　黄地绿彩锥拱云龙纹盘　故宫博物院藏

正德朝御窑瓷器年款字体较弘治御窑瓷器年款字体略大，款识结构略显松散，但字体非常工整，笔中藏锋，素有"正德款恭"的说法。

著名古陶瓷收藏家、鉴定家孙瀛洲先生（1893～1966 年）曾将明代永乐、宣德、成化、正德御窑瓷器年款和成化御窑瓷器上的"天"字款编成歌诀，为我们尽快掌握从款识鉴定这四朝御窑瓷器提供了一种行之有效的手段。而且

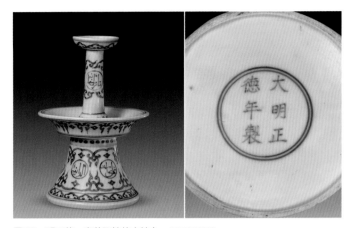

图29　明正德　青花阿拉伯文烛台　故宫博物院藏

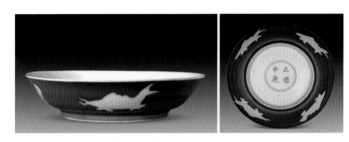

图30　明正德　鲜红釉拔白四鱼纹盘　故宫博物院藏

这些口诀均朗朗上口、便于记忆。

关于正德御窑瓷器上所署"大明正德年制"六字年款的歌诀为：

大字横短头非高，明字日月平微腰。

正字底丰三横平，德字心宽十字小。

年字横画上最短，制字衣横少越刀。

第一句是讲"大"字写法。意思是"大"字第一笔"横"画写得略短，第二笔"撇"画出头不太高。

第二句是讲"明"字写法。"明"字"日""月"头部基本持平，略有高低，即"月"的头部略高于"日"的头部。

第三句是讲"正"字写法。意思是"正"写得上窄下宽，三个"横"画基本平行。

第四句是说"德"字写法。意谓"德"的"十"写得小，"心"写得宽。

第五句是说"年"字写法。意谓"年"字三笔"横"画最上边一横写得最短。

第六句是说"制"字写法。繁体字"製"下半部"衣"的"横"画越过上半部右侧立刀的较少。

结语

综上所述，弘治朝因被派往景德镇督陶的宦官骚扰百姓、假公济私以及烧造御用瓷器耗费巨大，有关官吏曾一再上疏朝廷，请求停止派遣内官到景德镇督陶或撤回在景德镇督陶的内官，"以安民心""以宽民力"。弘治皇帝虽然不像其父亲朱见深那样对这种请求采取拖延的办法，但却变换了一种方式，即采取撤而复遣、遣而复撤的办法。这说明弘治皇帝对御用瓷器烧造也像其父亲朱见深一样感兴趣。然而，这种措施的实行，使御用瓷器的烧造缺乏连续性，也势必影响御用瓷器的产量和品种，致使其产量和品种锐减。特别是烧造难度较大的鲜红釉瓷、斗彩瓷，几乎不见有烧造。目前统计弘治朝景德镇御器厂所烧造瓷器品种大约有 16 个，几乎只有前朝成化所烧造约 29 个品种的一半。对于弘治朝景德镇御器厂几乎不烧造鲜红釉瓷和斗彩瓷，也有学者认为与弘治皇帝喜爱素食导致偏爱素色有关[20]，并以文献加以佐证。即《明实录·大明孝宗敬皇帝实录》（卷一百八十五"弘治十五年三月己亥"）载："先是有旨，自正月初一日至十二月二十七日，但遇御膳进素日期，俱令光禄寺禁屠，断宰者凡一百一十一日。此旨惟光禄寺知之，在京诸司尚未有知者。乞申谕各衙门，今后凡遇禁屠日期，自御膳以至宴赐之类，俱依斋戒事例，悉用素食。礼部议谓：光禄寺各项供应，上有两宫之奉养，下有四夷之赐宴，今凡遇禁宰日期，一切以素食从事。揆诸事体殊为不便，且进素日期在祖宗朝无故事，惟皇上好生之德出自天性，故爱惜物命至于如此。"[21] 笔者认为，弘治皇帝心地善良、反对杀生，致使其在饮食上以素食为主的做法，导致其在色彩上对红色应该避讳，因为红色属于荤色。这或许是造成弘治朝御窑瓷器几乎不见鲜红釉瓷且一改前朝（成化）盛行大量使用矾红彩的斗彩瓷器，而以素雅的浇黄釉、浇黄地青花、白地绿彩瓷鹤立于明代各朝御窑瓷器的重要原因之一。

弘治十八年（1505 年）五月，刚刚即皇帝位后的朱厚照为给人留下好印象，曾下令景德镇御器厂暂停两年烧造，"以苏民困"。但正德元年（1506 年）即恢复烧造，以致被大学士刘健、李东阳等认为是政令之失。正德六年（1511 年），地方官因江西灾重而请求景德镇御器厂停止烧造，意见被正德皇帝采纳。

正德十一年（1516 年），尚膳监因供御瓷器不足，乞求派该监官员一名前往景德镇监造御用瓷器，虽遭到兵部反对，但正德皇帝仍采纳了尚膳监的请求。

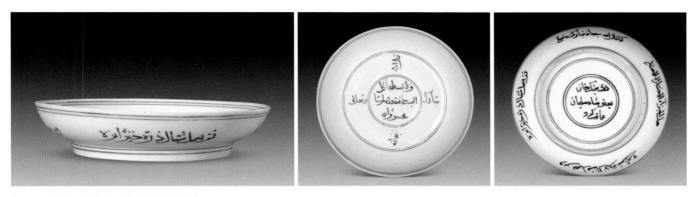

图 31　明正德　白地矾红彩阿拉伯文波斯文盘　故宫博物院藏

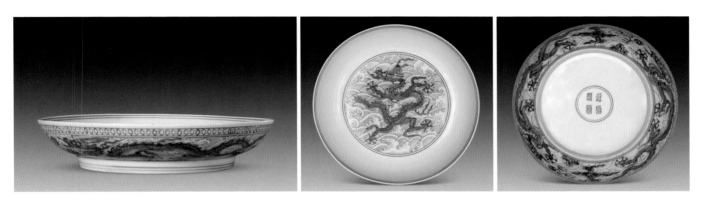

图 32　明正德　青花八思巴文款海水云龙纹盘　故宫博物院藏

　　正德十四年（1519 年）宁王朱宸濠在南昌发动叛乱，波及今江西北部和安徽省南部地区，赣南巡抚王守仁（王阳明）仅用 43 天就平定叛乱，史称"宸濠之乱"。然而朱宸濠在江西的长期聚敛刻薄和发动叛乱造成的直接破坏，使江西百姓深受其害。因此，工部针对正德十五年（1520 年）正德皇帝派尹辅到景德镇督造御用瓷器表示反对，认为这样做势必会使困苦不堪的当地雪上加霜。但正德皇帝以已经派了为由，对工部的请求不予采纳。

　　上述情况表明，正德皇帝对御用瓷器烧造也很感兴趣，而且正德朝御用瓷器应主要烧造于正德十一年至十六年。

　　正德朝是明代景德镇御窑瓷器发展史上一个承上启下的转折点，主要表现在逐渐摆脱了成化、弘治朝御窑瓷器胎体轻薄、造型较少、装饰疏朗等特点，而变得器物胎体趋于厚重、造型逐渐增多、装饰偏向繁缛。正德朝御窑瓷器品种多达 20 多个，少于成化朝，但多于弘治朝，其中尤以孔雀绿釉青花、素三彩、孔雀绿釉瓷等取得的成就最高、最受人注目，堪称傲视明代御窑瓷器的名品。正德御窑瓷器在装饰上的最显著特点是大量使用阿拉伯文、波斯文（图31）作为装饰，其中绝大多数是在青花瓷器上以青料书写，极少数是在矾红彩瓷器上以矾红彩书写、在斗彩瓷器上以青料书写，这与正德皇帝崇信伊斯兰教有直接关系。其内容多为《古兰经》里的圣训格言和赞颂真主的语录。如"一切清真寺都是真主的，故你们应当祈祷真主，而不要祈祷其他任何物"、"感谢真主的恩惠"、"君王政权永恒，兴盛与日俱增"、"万物非主，唯有真主，穆罕默德，真主的使者"[22] 等。文字书写流畅，应为精通阿拉伯文、波斯文的伊斯兰教徒所书写。

　　正德御窑瓷器有在外底署青花四字双行八思巴文款、外围青花双圈者（图32），这在明代御窑瓷器中堪称独一无二。

四个八思巴文字译成汉语是"至正年制"。这与正德皇帝崇信藏传佛教有密切关系。

总之，随着明代皇帝本人兴趣和审美趣味的改变，以及社会、文化的变迁，明代弘治、正德时期御窑瓷器烧造成为整个明代御窑瓷器烧造承上启下的一个转折点。此后，景德镇御窑瓷器烧造又步入一个新的发展时期。

注　释

1　（清）谷应泰：《明史记事本末》，中华书局，1977 年。

2　《明实录·大明孝宗敬皇帝实录》卷十三"弘治元年四月壬戌"，台北"中央研究院"历史语言研究所，1967 年。

3　（明）沈德符：《万历野获编》，中华书局，1997 年。

4　（明）陶宗仪、朱谋垔：《书史会要·续书史会要》，浙江人民美术出版社，2012 年。

5　（清）张廷玉等撰：《明史》卷十五本纪第十五"孝宗"，中华书局，1974 年。

6　《明实录·大明孝宗敬皇帝实录》卷四十五"弘治三年十一月甲辰"，台北"中央研究院"历史语言研究所，1967 年。

7　（清）张廷玉等撰：《明史》志第五十八"食货六"，中华书局，1974 年。

8　《明实录·大明孝宗敬皇帝实录》卷一百四十三"弘治十一年十一月癸卯"，台北"中央研究院"历史语言研究所，1967 年。

9　《明实录·大明孝宗敬皇帝实录》卷一百四十三"弘治十三年四月癸丑"，台北"中央研究院"历史语言研究所，1967 年。

10　《明实录·大明孝宗敬皇帝实录》卷一百八十五"弘治十五年三月癸未"，台北"中央研究院"历史语言研究所，1967 年。

11　（清）张廷玉等撰：《明史》卷十五本纪第十五"孝宗"，中华书局，1974 年。

12　《明实录·大明孝宗敬皇帝实录》卷二百一"弘治十六年七月丙戌"，台北"中央研究院"历史语言研究所，1967 年。

13　《明实录·大明武宗毅皇帝实录》卷一"弘治十八年五月壬寅"，台北"中央研究院"历史语言研究所，1967 年。

14　（明）王宗沐纂修：《江西省大志·陶书》（嘉靖本），中国国家图书馆藏善本书。

15　（明）王宗沐纂修：《江西省大志·陶书》（嘉靖本），中国国家图书馆藏善本书。

16　《明实录·大明武宗毅皇帝实录》卷十"正德元年二月丁丑"，台北"中央研究院"历史语言研究所，1967 年。

17　《明实录·大明武宗毅皇帝实录》卷七十二"正德六年二月壬寅"，台北"中央研究院"历史语言研究所，1967 年。

18　《明实录·大明武宗毅皇帝实录》卷一百四十三"正德十一年十一月丙午"，台北"中央研究院"历史语言研究所，1967 年。

19　《明实录·大明武宗毅皇帝实录》卷一百九十四"正德十五年十二月己酉"，台北"中央研究院"历史语言研究所，1967 年。

20　陆明华：《明弘治景德镇官窑瓷业的衰落》，《景德镇陶瓷》1986 年第 2 期。

21　《明实录·大明孝宗敬皇帝实录》卷一百八十五"弘治十五年三月己亥"，台北"中央研究院"历史语言研究所，1967 年。

22　骆爱丽：《关于几件带有阿拉伯文题款的明青花瓷牌、残件》，《回族研究》2006 年第 2 期。

A Brief View on Jingdezhen Imperial Kiln of Hongzhi and Zhengde Period

Lv Chenglong

Abstract

Hongzhi and Zhengde Period of Ming Dynasty is an important developing time of Chinese ceramic history. After ascended the throne, Zhu Youtang took a series measures to solve social problems and flourished the political, economical and cultural aspects of the nation. To some extent, Zhu Youtang reversed the weaken trend of the country and he was considered as a quite successful emperor of the Ming Dynasty. Though reduced to 16 categories compared to the former Chenghua Period, the porcelain making this time remained previous kilns' tradition like exquisite shape, fine glaze, delicate texture, elegant color etc. Among all imperial porcelain, the blue-and-white on bright yellow ground, white glaze with green color and bright yellow glaze porcelain were particularly well-known and widely praised. During Zhengde's reign, the emperor was closed to eunuchs, indulged in games, expanded constructions and robbed farmers' land, all of which finally resulted in disorder of the politics, intensification of social contradiction, and decline of the rule. Zhengde Period was a turning point of porcelain making in Ming Dynasty, which mainly manifested in the trend from Chenghua and Hongzhi periods' thin body, less shape categories, less decorations to thick body, increasing shapes numbers, and more decorative patterns. Category of Zhengde imperial kiln reached up to more than 20, among which the blue-and-white on turquoise blue ground, plain tricolor and turquouise blue porcelain were specially famous. In late Ming, there appeared a fashion of collecting antiques among scholars. Those imperial kiln porcelain became more and more precious. Then Jingdezhen surged a trend to add marks of previous dynasties on porcelains. Some guys took the opportunity to imitate antiques and reaped huge profits, and this wind kept affecting to the Qing Dynasty.

Keywords

Hongzhi, Zhengde, Jingdezhen, Imperial Kiln

谈景德镇御窑厂遗址出土明代弘治、正德官窑瓷器

江建新

一 前言

明代弘治、正德（1488～1521年）朝，前后共33年。据相关文献记载，其时官窑烧造活动不多，产品种类和数量不是很大。根据近几十年来御器厂遗址考古调查与清理发掘情况看，弘治、正德官窑遗存发现不多，似与文献记载吻合。从考古发掘资料可知，其弘治、正德官窑遗物大规模的堆积比较少，且遗物一般多与其他时代官窑遗物堆积在一起，数量和品种不多。据统计，有关弘治、正德官窑瓷器出土遗物，除个别零星出土有几件之外，比较重要的发现只有四次。以下根据出土资料，对弘治、正德官窑遗迹与遗物及相关问题作一介绍和探讨。

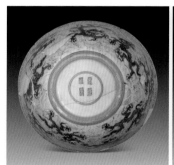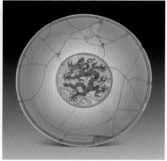

图1 明正德 青花海水龙纹碗

二 景德镇出土弘治、正德官窑遗物与遗迹

从20世纪80年代初开始，景德镇考古工作者对明清御窑厂遗址进行过十几次抢救性考古发掘，出土的遗迹与遗物主要以明初至成化时期为多，弘治、正德以后的较少，其中又以出土正德官窑遗物较为丰富。现将有关情况介绍如下：

1. 1987年为配合基建，在御窑厂龙珠阁东麓，发现一处正德官窑遗存，遗物堆积在正德窑具和弘治尾砂（陶洗瓷泥的粗渣）层之间，数量不多，但均能复原。如展品中的黄地青花龙纹碗、黄地填矾红绿龙纹盘、绿地团龙纹碗、绿地黄彩缠枝纹碗、青花龙穿花纹高足杯、青花莲池纹碗、青花海水龙纹碗（八思巴文款）（图1）、青花龙穿花纹碗、青花如意头纹烛台等[1]。

图2 明弘治 黄地绿彩高足碗（残）

2. 1987年在御窑厂珠山东北侧（原建国瓷厂食堂），因房屋改建在其地下深约1.5米处，清理出大量弘治官窑黄釉瓷片，也包含有少量青花龙纹碗、盘残片，还出土一件黄地绿彩篆书四字款高足碗残器[2]（图2）。

3. 2000年在御窑厂东门围墙外人行道，配合基建清理出一批弘治青花龙纹碗瓷片，这些青花碗大、小两种，还出土有酱彩花卉纹盘残片，均可修复。

4. 2003～2004年，景德镇市陶瓷考古研究所等单位在御窑厂东麓考古发掘，在一

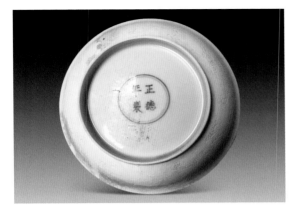

图3 明正德 锥拱龙纹盘（半成品）

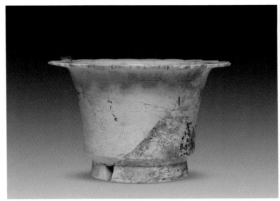

图4 明正德 涩胎花盆（半成品）

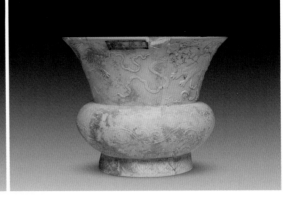

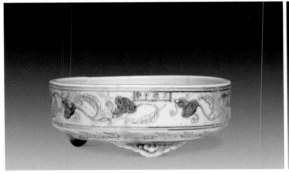

图5-1 明正德 淡描青花缠枝牵牛花纹
三足盆（斗彩半成品）

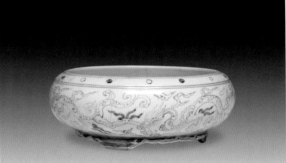

图5-2 明正德 淡描青花龙纹
三足敛口盆（斗彩半成品）

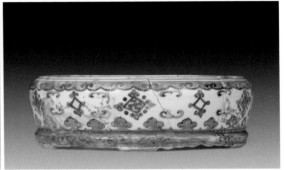

图5-3 明正德 斗彩杂宝纹六足敛口盆（斗彩半成品）

弘治地层发掘出土弘治时期"厂内公用"铭白釉碗，及书"大明弘治年制"款的白釉绿龙纹盘、白釉刻龙纹盘、青花龙纹盘残片[3]。

5. 2014年，景德镇市陶瓷考古研究所等单位在御窑厂龙珠阁西南侧东司岭一带进行考古发掘，发掘面积为330平方米，出土了大批弘治、正德官窑遗迹与遗物。遗迹主要有作坊、灰坑、辘轳坑、墙基、天井、排水沟、澄泥池和掩埋落选御用瓷器坑的遗迹等，时代分别为明代中期至清代早期。遗物有瓷器、彩绘颜料、窑具、制瓷工具、瓷砖、建筑构件等。瓷器品种按时代划分主要有元代的青花瓷、枢府（卵白釉）瓷、青白粗瓷。明代的青花、斗彩、五彩及各种高低温釉彩器，其中以出土正德官窑瓷器最为丰富，器形有碗、盘、罐、杯、研钵、研杵、豆、花盆、笔洗、香炉、渣斗等。纹饰主要有龙纹、凤纹、海兽、鱼藻及花卉花鸟、人物山水纹等。如完整的正德锥拱龙纹盘（半成品）（图3）、涩胎花盆（半成品）（图4）和斗彩盆（半成品）（图5）等。此次发掘出土的遗迹中最重要的一处是一座明中晚期作坊遗迹（图6），根据遗迹与相关遗物推断，该作坊遗迹很可能是明正德至嘉靖、万历时期的釉上彩作坊遗址，这类遗址在御窑厂历次发掘未见，目前已揭露出遗址面积为300多平方米，而且有向四周扩展的迹象。其釉上彩作坊遗址相对完整，这对研究明代御窑厂整个作坊群分布、规模、制瓷工艺、作坊内部分工形式具有重要的科学价值。此次发掘明代正德地层出土的部分釉上彩颜料、配制釉

图6 明中晚期 作坊遗迹

图7 明正德 官窑釉彩碗、盘
（半成品）

上彩的原料以及大量较为完整的正德官窑釉彩半成品（图7），为研究明代官窑釉上彩制作工艺提供了十分珍贵的实物资料[4]。

6. 2016 年，景德镇市公安局将 20 世纪末打击御窑厂盗掘案的一批文物移交给御窑博物馆，其中有弘治青花、黄地青花、黄釉碗及盘，正德铁绘、孔雀绿盘等。

三　出土弘治、正德官窑瓷器的产品与特征

从历年来御器厂出土的弘治官窑瓷器看，其产品种类不多，器形不是很丰富，与传世弘治官窑瓷器可相互印证。据统计其出土品种有青花、黄釉、刻花绿彩、铁绘、外瓜皮绿内黄釉器；其器形有碗、盘；纹饰主要为云龙、龙穿花、海水龙、折枝鸟树、狮子戏球、月梅纹、莲池纹、莲托八宝、缠枝茶花、缠枝莲托梵文等。

弘治官窑瓷器装饰纹样基本沿袭成化官窑瓷器上的纹样，且较为简单，缺少变化。以龙纹为例，弘治龙纹和前朝比较变化不大，整体形象上延续永宣龙纹。比如侧身升龙，龙头上的竖发形式与永宣相似，但双眼略大，龙嘴稍长，整个线条比永宣简单，龙身略细、龙爪无力，形式上则较多保留成化风格（图8）。花鸟纹继承成化风格，更多保留中国画意味。植物纹中的折枝花果、缠枝花卉、莲荷纹、灵芝纹、牡丹纹、月梅纹、如意纹等，基本沿袭成化样式。所绘梅花月影最有特色（图9），枝繁花开，梅花朵朵，树梢影影挂一上弦月，画面遂显深邃幽静，这种构图似源自于元青花，明初鲜见，弘治时期大量流行，且影响到明中期的民窑产品。弘治官窑瓷器纹饰主要以龙纹、花卉纹较多。龙纹似比成化龙纤细柔弱，缠枝或折枝花叶密而小，莲池纹比成化时简单。

弘治官窑瓷器款式大都是"大明弘治年制"双行六字楷书双圈款，文字书写工整细弱，一改成化款字硬朗之字体，弘治时期不见有成化的双框方款式。

弘治官窑瓷器在装饰工艺方面，黄釉比前代黄釉器较佳，成化以前的黄釉器普遍偏灰，弘治开始黄釉器色彩艳丽，有所谓"娇黄"之称，这类黄釉对正德官窑产生重大影响（图10）。弘治青花色调基本与成化时期相似，但有些较之成化略微灰淡。其中最为突出的是弘治绿彩装饰，在整个弘治官窑出土瓷器中，绿彩锥拱龙纹盘较多，该类装饰较为特殊。工艺过程：先在施好釉的胎体上剔釉显出涩胎龙纹，再在龙纹上锥刻出龙身细部，经高温烧成后，在锥拱龙纹涩胎上填绿彩，最后经低温烧成（图11）。在涩胎上使用绿彩装饰首见于弘治，流行于弘治、正德间，之后的官窑瓷器鲜见。

从出土的正德官窑瓷器看，产品种类和器形略比弘治官窑丰富，其品种有青花、绿地青花、黄地青花、黄地矾红彩、黄地绿彩、孔雀绿地青花、斗彩、铁绘等。其器形有碗、盘、梨形壶、缸、烛台、渣斗、渣斗式花盆、折沿花盆、方盆、圈足盆托、带座三足盆托、栏板等。纹饰主要为团龙、龙穿花、海水龙、螭龙、缠枝宝相花、缠枝灵芝、折枝莲荷、折枝花卉、折枝瑞果、如意纹、鱼藻纹、杂宝、阿拉伯文、八思巴文等。

出土的正德瓷器中以黄地绿龙纹盘罕见（图12），该盘黄地上填以矾红，即所谓的"黄上红"器，黄与皇、红与洪谐音，宫里在除夕使用时，有皇上洪福齐天之意。正德青花如意头纹烛台，其形制与故宫博物院藏阿拉伯文青花烛台造型相同，该器与故宫博物院藏烛台不同之处除花纹外，其纹饰间留白较多，可能要二次加釉上彩装饰，这类器物亦属罕见之器。

正德官窑瓷器以八思巴文、阿拉伯文装饰最具特色。八思巴文主要出现在碗、盘底部，为八思巴文"至正年制"款，这类款式明官窑瓷器中只见于正德官窑器中。御窑厂遗址出土的正德瓷器中，如青花龙纹碗、盘，在相同器形的器物中，有楷书"大明正德年制"款，也有书八思巴文"至正年制"款。八思巴文是元初国师藏传佛教萨迦派首领八思巴于1267年创制的蒙古新文字，曾在整个元朝版图内广泛使用。入明以来直到正德以前官方遗制上不见有八思巴文，而正德官窑器物上采用这类文字装饰，这可能与正德皇帝"应州之战"有关。阿拉伯文在正德官窑瓷器中大量流行，碗、盘、瓶、盒、烛台、栏板等器物上多见有这类文字装饰，有的甚至把它作为主体纹饰，这成为正德官窑瓷器装饰中的一大特色（图13）。

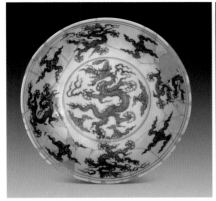
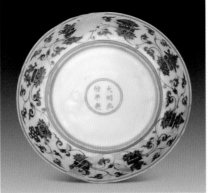

图 8　明弘治　青花云龙纹盘

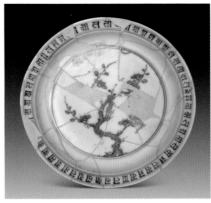
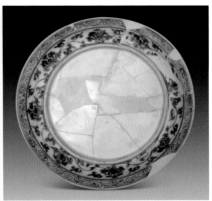

图 9　明弘治　青花梅花月影纹盘

图 10　明弘治　黄釉碗

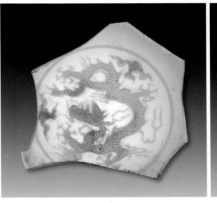
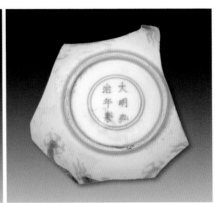

图 11　明弘治　白地绿彩锥拱海水云龙纹碗（残）

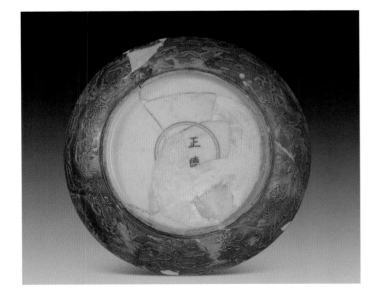

图 12　明正德　矾红地绿彩锥拱云龙纹盘

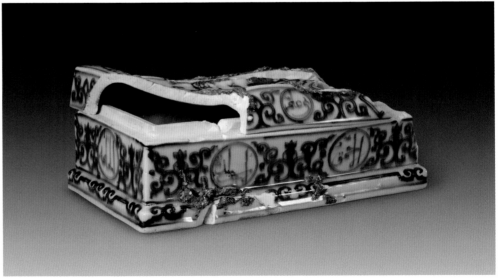

图 13　明正德　青花阿拉伯文盖盒（残）

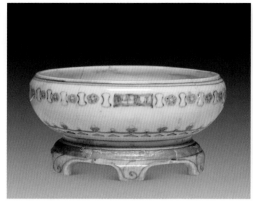

图14　明正德　斗彩几何纹六足敛口盆（半成品）　　　　　　　　　　　　　　　图15　明正德　黄地绿彩龙纹盘（已施彩）

正德官窑器物胎体规整，胎质与成化器接近，器物圈足比较光滑圆润，足墙较成化时矮，内墙直立。釉汁纯净，釉面肥厚滋润，在聚釉处闪淡淡的青色。正德器物从总体看有两类：一类胎质细腻轻薄，保留有成化风格；一类胎体渐趋厚实。器物以小件的碗、盘为多，洗、花盆、觚、缸、炉、瓶、罐、绣墩等大件较为少见。

四　相关问题探讨

（一）对出土正德瓷器装饰工艺的观察

2014 年在御窑厂遗址西南侧东司岭一带考古发掘，发现一正德时期灰坑，出土一批正德官窑瓷器半成品，其中有内施釉、外涩胎的碗、盘、花盆等，有的瓷器出土时完整无缺。根据出土遗物观察，正德涩胎半成品，是在器物的外壁涩胎上先刻或堆、贴好纹饰，再在器物内壁施好白釉，然后经 1300℃ 左右高温烧成。之后再在涩胎上按纹饰需要填黄或绿彩，经 900℃ 低温焙烧而成，在彩饰过程中有时需要两次或多次施彩焙烧。如黄地绿彩龙纹盘的彩饰，先应彩饰绿龙纹，经焙烧后，再次在涩胎地上施黄釉，经二次焙烧而成。其他出土碗、盆等半成品涩胎器，其黄地绿彩装饰方法也都是采用多次施彩焙烧而成。而黄上红的彩施过程更复杂，其矾红彩则需要在焙烧好的黄彩上才能施彩，所以要多次焙烧。釉上彩器也需多次彩绘而成，如出土的直口和敛口花盆（**图14**），有的已施好黄、绿二彩烧成（**图15**），许多留白处等待再次施彩，由此可见这类斗彩器需要多次施彩焙烧而成的。

（二）关于弘治、正德彩瓷制作作坊和分工

从 2014 年御窑厂遗址西南侧东司岭一带的考古发掘资料看，发掘出的遗迹有 11 座房基，有水沟、天井和路面，建筑较为规整，时代大致在明代中晚期。在其房基的西南端发现一灰坑，出土大批正德官窑半成品，在正德灰坑的附近又发现部分彩绘颜料，周围出土有制瓷工具、瓷砖、建筑构件等，这些遗物有的成堆堆积，有的瓷器出土时完整无缺，根据遗迹与遗物现象分析，该房基当是一处釉上彩作坊遗址。

根据这些出土的遗迹与遗物分析，联系明万历二十五年王宗沐《江西省大志》卷七"陶书"记载，"御窑厂内有二十三作"，"色作房七间"[5]，可见，其陶瓷生产分工较细，其中有专门制作彩瓷的作坊，而该房基遗址发掘出土，与王宗沐《陶书》中记载相吻合，这对于研究御窑厂明代中期以来厂内作坊的建筑构造、布局，作坊内制瓷过程的分工形式，有重要的参考价值，也提供了科学的实物资料和地层学的证据。

尤为罕见的是此次发掘明代正德地层首次出土的部分釉上彩颜料与配制釉上彩的原料，说明当时御器厂内分工细

密，不仅有 23 个大作坊，且在作坊内部还有细密分工，彩绘颜料也是在御窑厂作坊内加工制作的。

（三）关于弘治、正德官窑烧造情况

根据清朱琰《陶说》卷三载，"孝宗十八年不言窑事"[6]。显然，朱琰的说法肯定是与事实不符的，从近年考古发掘出土的部分弘治官窑遗物看，弘治朝是有烧造活动的。据《大明会典》（卷一九四），弘治十八年（1505 年）"诏江西饶州府烧造瓷器自本年以后暂停三年"。从该条文献看，弘治时还是有烧造活动的，只是烧造活动不多，这与近几十年在御窑厂考古发掘情况相吻合，弘治官窑遗物出土地点和遗物与永宣、成化官窑相比确实要少得多，特别是出土的弘治瓷片，其品种较为单一，远没有永宣、成化时期丰富。由此可见，弘治官窑生产规模与前代相比，确实有萎缩，整个产品的种类比较简单。

明王宗沐《江西省大志》卷七"陶书"载，"国朝洪武初，镇如旧，属饶州浮梁县。正德初，置御器厂，颛莞（专管）御器。先是兵兴，议寝陶息民，至是复置"，"管厂官自正德至嘉靖初中官一员专督"[7]。可见，御窑厂在一度停烧之后正德初年便复烧，并遣中官督造。从文献记载可知，正德初官窑生产开始全面恢复，而从传世与出土遗物看，似比前代弘治官窑要繁盛，烧造的品种与数量远远超过弘治，比如正德阿拉伯文装饰的栏板、盖盒、烛台、大盘、大缸、绣墩、三足大香炉、出戟尊等，都是这一时期鲜见的制品。

结语

从 20 世纪 80 年代初开始，御器厂遗址十几次考古调查与发掘中，出土弘治、正德的遗物不多，其中正德官窑遗物比弘治遗物略为丰富。根据出土遗物观察，弘治官窑瓷器纹饰主要以龙纹、花卉纹较多。龙纹似比成化龙纹纤细柔弱，缠枝或折枝花叶密而小，莲池纹比成化时简单。花鸟纹继承成化风格，保留有中国画意味。弘治官窑最为突出的是绿彩装饰，在整个弘治官窑出土瓷器中，绿彩锥拱龙纹盘较多。正德官窑瓷器以八思巴文、阿拉伯文装饰最具特色。阿拉伯文在正德官窑瓷器中大量流行，碗、盘、瓶、盒、烛台、栏板等器物上多见有这类文字装饰，有的甚至把它作为主体纹饰，这成为正德官窑瓷器装饰中的一大特色。器物以小件的碗、盘为多，洗、花盆、觚、缸、炉、瓶、罐、绣墩等较为少见。正德釉上彩器需多次彩绘焙烧而成。正德地层出土的部分釉上彩颜料、配制釉上彩的原料，说明当时御窑厂内不仅有 23 个大作坊，且在作坊内部还有细密分工，彩绘颜料是在御窑厂作坊内加工制作的。弘治官窑生产规模与前代相比，确实有萎缩，整个产品的种类比较简单。根据文献与出土遗物印证可知，正德初官窑生产开始全面恢复，烧造的品种与数量远远超过弘治，标志着正德官窑由弘治的衰退逐渐转向短暂的兴旺。

注 释

1　日本大阪市立东洋陶瓷美术馆：《皇帝的瓷器》，1995 年。

2　香港大学冯平山博物馆：《景德镇出土陶瓷》，1992 年。

3　北京大学、江西省考古研究所、景德镇陶瓷考古研究所：《江西景德镇明清御窑遗址发掘简报》，《文物》2007 年第 5 期。

4　故宫博物院、景德镇市陶瓷考古研究所：《明清御窑瓷器——故宫博物院与景德镇陶瓷考古新成果》，故宫出版社，2016 年。

5　（明）王宗沐：《江西省大志·陶书》，日本内阁文库本。

6　（清）朱琰：《陶说》卷三，轻工业出版社，1984 年。

7　（明）王宗沐：《江西省大志·陶书》，日本内阁文库本。

Introduction of Porcelain Excavated in Jingdezhen Imperial Kiln of Hongzhi and Zhengde Period

Jiang Jianxin

Abstract

In Ming Dynasty, Hongzhi and Zhengde totally reigned 33 years.

According to relevant records, imperial kiln this time did not fired very frequently and the porcelain products' scale and category were not very big. From the beginning of the early 80s of the last century, among more than a dozen of the imperial kiln ruins' archaeological excavations, Hongzhi and Zhengde porcelain relics' recovery were not that much. According to the relics unearthed, Hongzhi imperial porcelain's ornaments mainly tended to be dragons and flowers, retaining the meaning of Chinese painting. In the whole Hongzhi imperial kilns' findings, plates with design of raised dragon in green color on white ground were of the largest number. In Zhengde imperial kiln, the Ba Si Ba characters and Arabic decoration were unique. Arabic characters, sometimes as main decoration, were widely used in bowls, plates, bottles, boxes, candlesticks and other artifacts in Zhengde Period. At that time the imperial kiln was divided into twenty-three large workshops. Each workshop was even departed into smaller parts. This time the painting color was made inside the workshop. Compared with previous generations, Hongzhi imperial kiln's production scale was indeed shrinking. According to the records and unearthed relics, it could be confirmed that from early Zhengde Period, the imperial kiln began to recover. The variety and quantity was much greater than Hongzhi, marking a change from recession of Hongzhi to a short boom of Zhengde.

Keywords

Hongzhi, Zhengde, Imperial Kiln Site, Archaeological Excavation

附录：相关知识链接

吕成龙

浇黄地青花瓷器

属于青花瓷器的衍生品种。需要两次烧成，即先高温烧成白地青花瓷器，然后采用"浇釉"方法施以低温黄釉，透过黄釉可见到青花纹饰，用刀具将有纹饰处的黄釉刮掉，再入窑经低温焙烧而成。黄地衬托蓝花，给人以温馨素雅之美感。

该品种创烧于宣德朝景德镇御器厂，后来成化、弘治、正德、嘉靖等朝均有烧造。

青花加矾红彩瓷器

属于青花瓷器的衍生品种。需两次烧成，即先高温烧成白地青花瓷器，然后按需要在纹饰空白处以矾红彩描绘纹饰，再入窑经低温焙烧而成。蓝色花纹与红色花纹相互映衬，相得益彰，打破了白地青花之单调感，给人以既和谐又醒目之美感。

白地绿彩瓷器

杂釉彩瓷器品种之一。系以高温白釉地衬托低温绿彩纹饰的瓷器。创烧于明代永乐时期景德镇御器厂，后来成化、弘治、正德、嘉靖朝等亦有烧造。白地绿彩锥拱云龙纹碗、盘这一品种创烧于成化朝，其做法是：器物成型并施以白釉后，在釉上打好云龙纹草图，将图案轮廓线内的白釉剔掉，用铁锥划出龙的五官、发、角、鳞、脊等细部，入窑经高温焙烧。出窑后在无釉露胎处填以绿彩，复入低温彩炉焙烧而成。

有时其半成品露胎云龙纹处泛"火石红"色，亦颇显雅致，遂不施绿彩，而是将其作为一个品种保留下来，称之为"白釉露胎锥拱云龙纹碗"或"白釉露胎锥拱云龙纹盘"。

明代白地绿彩瓷器以弘治朝产品质量最好，受到的评价最高。

祭蓝釉瓷器

亦称"祭青釉""宝石蓝釉"等。属于以氧化钴（CoO）为着色剂的高温蓝釉，创烧于元代景德镇窑。釉中氧化钴含量为 2% 左右，生坯挂釉后入窑经 1280℃ ～ 1300℃ 高温还原气氛一次烧成。

明代祭蓝釉瓷器始烧于洪武朝，以后历朝多有烧造，其中以宣德时期的产品最为多见，受到的评价亦最高。

按照明代祭祀制度，祭蓝釉瓷器被用作祭祀天坛。祭蓝釉描金牛纹双系尊是弘治朝创新造型，属于典型的祭祀用瓷。

浇黄釉瓷器

浇黄釉系指以氧化铁（Fe$_2$O$_3$）为着色剂、以氧化铅（PbO）为助熔剂的低温色釉。最早见于西汉时期的陶器上，但明代以前的低温黄釉多施于陶胎上，且色调多为黄褐色或深黄色。

明代景德镇窑烧造的低温黄釉瓷系在经高温素烧过的涩胎上挂釉，复入炭炉经低温焙烧而成。因使用"浇釉法"施釉，故称"浇黄釉"。自洪武至崇祯朝，浇黄釉瓷器的烧造几乎未曾间断，各朝烧造的浇黄釉瓷器釉色深浅虽略有不同，但基本趋于明黄色。其中以弘治时期产品受到的评价最高，其釉色均匀、恬淡娇嫩，素有"娇黄"之美称。又因其釉质温润如鸡油，故亦被称作"鸡油黄"。

按照明代祭祀制度，浇黄釉瓷器被用作祭祀地坛。

"大明弘治年制"款特点

弘治御窑瓷器大都在外底署青花楷体"大明弘治年制"六字双行款，外围青花双圈。这种格式的年款首创于宣德朝景德镇御窑，成化、弘治、正德、嘉靖、万历朝御窑瓷器上均有使用。但在字体风格方面，以弘治朝六字年款字体最为清秀，素有"弘治款秀"之说法。因使用"平等青"料写款，故款字笔画色调淡雅。

六字中以"弘"字和"治"字写法最具时代特征，即"弘"字右边的"厶"明显比左边的"弓"短，而且写的位置靠上；"治"字左边的"氵"一般都明显低于左边的"台"字，而且"口"字最后一笔"横"一般都右出头，写成"口"。

正德朝御窑青花瓷器所用青料

正德朝早期作品胎釉精细，所用青料仍为产于景德镇附近乐平县的"平等青"，青花色泽淡雅，明显带有成化、弘治朝御窑青花瓷器遗风。中期作品形成正德朝御窑青花瓷器典型风格，所用青料是产于江西省上高县天则岗的"石子青"，亦称"无名子"，采用双钩填色法描绘纹饰，烧成后青花色泽蓝中偏灰。晚期作品采用进口"回青"料和上高县产"石子青"料的混合料描绘纹饰，烧成后青花发色浓艳，开启后来嘉靖、隆庆、万历典型御窑青花瓷器之先河。

孔雀绿地青花瓷

系白地青花瓷的衍生品种。创烧于元代景德镇窑，明代宣德、成化、正德时期均有烧造。其做法是：器物成型、修坯后，先在胎上以青料描绘纹饰，然后以毛笔蘸白釉料（即"透明釉"料）涂抹于纹饰上，入窑经高温焙烧。出窑后，施以孔雀绿釉，复入窑经中温（1150℃左右）焙烧而成。在孔雀绿釉的掩映下，青花纹饰呈蓝黑色。

斗彩与青花五彩的主要区别

清代雍正朝以前，两者统称"五彩"，雍正时期开始将彩瓷划分为"五彩""斗彩""填彩"三种。今人则按彩绘技法不同，将明代彩瓷分为"五彩""斗彩"两种，其中"五彩"又可分为"纯釉上五彩"和"青花五彩"两类。

青花五彩和斗彩虽都属于釉下青花与釉上诸彩相结合进行装饰的彩瓷，但绘画工艺不同。在斗彩瓷器上，釉下青花起主导或骨架作用，青花已构成整个图案的框架，或者说是白描样稿；斗彩瓷器的半成品（未施釉上彩）是一件图

案完整的淡描青花器；而在青花五彩瓷器上，釉下青花只是被作为一种颜色使用，同时为釉上绘画补齐整个图案定好位置，青花五彩瓷器的半成品（未施釉上彩）是一件图案残缺不全的青花瓷器。

素三彩瓷器

原则上系指含有三种或三种以上低温釉彩但不含或含有极少量红彩的瓷器。由于在中国传统文化中，红色代表喜庆，属于荤色，其他色彩属于素色，因此，不含红色或基本不含红色的彩瓷被称作"素三彩"，这里的"三"是"多"的意思，并非一定得有三种颜色。

素三彩瓷器系受西汉以来低温铅釉陶影响、从明初景德镇窑烧造的不含红彩的杂釉彩瓷器发展而来，创烧于明代成化时期。此后，经历了明代正德、明代嘉靖隆庆万历和清代康熙时期三个重要发展阶段。正德朝素三彩瓷器色彩搭配协调、彩色素雅，给人以柔和悦目之美感。

珐花陶瓷

珐花又称"珐华""法花""法华"等，系指创烧于元代山西南部和东南部地区的一种中温釉彩窑器。盛行于明代，清代逐渐衰退。其釉色以黄、绿、蓝、紫等为主。北方地区烧造的珐花器基本均为陶胎，明代中期景德镇成功创烧出瓷胎珐花。

珐花釉系从我国传统低温铅釉发展而来，两者化学组成基本一致，只是主要助熔剂不同。铅釉以黄丹（即氧化铅粉）作主要助熔剂，属于 $PbO—SiO_2$ 二元系统；珐花釉则以牙硝或称火硝（即硝酸钾）作主要助熔剂，属于 $K_2O—PbO—SiO_2$ 三元系统。两者虽都以铁、铜、锰、钴等金属的氧化物做着色剂，但珐花釉的颜色种类却比低温铅釉更丰富，珐花釉中的碧蓝、金黄、孔雀绿等色，不见于低温铅釉中。

珐花器需采用两次烧成工艺，即先高温素烧，温度在1200℃左右，然后施釉入窑经1000℃至1100℃左右焙烧而成。"立粉"或称"沥粉"是珐花器最具特色的装饰工艺。其做法是将精细的泥浆装入带有细管的泥袋，然后积压泥袋，使泥浆从细管中缓缓涌出，在器物胎体表面勾勒出凸起的图案轮廓，晾干后入窑素烧，出窑冷却后，按需要填入各色釉料，复入窑焙烧而成。

白釉瓷器

白釉属于氧化铁（Fe_2O_3）含量极低的高温透明釉，看起来发白，实际上是白色胎体的呈色。明代景德镇白釉瓷器始烧于洪武朝，以后各朝多有烧造，其中以永乐、宣德时期白釉瓷受到的评价最高，其釉色洁白恬静，被称作"甜白"。正德朝御窑白釉瓷器的特点是：釉层肥腴，釉色白中闪灰青，釉内气泡密集，玉质感较强。

按照明代祭祀制度，白釉瓷器可被用作祭祀月坛。

鲜红釉瓷器

即明代景德镇御窑厂烧造的以氧化铜（CuO）作着色剂的高温红釉瓷器。亦称"祭红""宝石红"等。明代高温铜红釉瓷器是对元代的继承和发展，从传世品和出土物看，洪武、永乐、宣德、成化、正德、嘉靖等朝，均层烧造过高

温铜红釉瓷器，其中以永乐、宣德时期的制品最为多见，受到的评价亦最高。明代文献将高温铜红釉称作"鲜红"。

高温铜红釉瓷器系在生坯上挂釉后，入窑经 1250℃ ～ 1280℃ 高温还原气氛一次烧成。由于高温下铜离子的发色对温度和气氛的要求极为严格，而且铜红釉在高温熔融状态下的黏度较大，致使烧成温度范围较窄、成品率极低。弘治朝不见有鲜红釉瓷器，正德朝恢复烧造，而且创烧出鲜红釉白鱼纹这一品种。

按照明代祭祀制度，鲜红釉瓷器可被派作祭祀日坛用。

孔雀绿釉瓷器

孔雀绿釉亦称"法（珐）绿釉""法（珐）翠釉""翡翠釉""吉翠釉"等，是一种以氧化铜（CuO）作着色剂、以硝酸钾（KNO_3）作助熔剂的透明蓝绿色釉。因其呈色极似孔雀羽毛上的一种绿色，故名"孔雀绿釉"。孔雀绿釉瓷器创烧于宋、金时代北方民窑，景德镇窑自元代开始烧造。明代景德镇窑孔雀绿釉瓷器始见于永乐时期，后来宣德、成化、正德、嘉靖朝等均有烧造，但以正德时期产品发色最为纯正，受到的评价亦最高。

孔雀绿釉瓷器系在经高温素烧过的涩胎上挂釉后，复入窑在氧化气氛下焙烧而成，釉烧温度大约为 1200℃。景德镇烧造孔雀绿釉瓷器，系将施釉后的坯体放在窑炉后边烟囱根部，此处温度恰好符合孔雀绿釉瓷器的烧成温度。

正德朝御窑瓷器所署年款特点

正德御窑瓷器大都署有年款，分为"大明正德年制"六字和"正德年制"四字两种，字体均为楷书，既有青花款，也有矾红彩款和锥拱款。款识大都署于器物外底，六字或四字做双行排列，外围青花双圈。高足碗上一般署四字年款，在足内边沿顺时针方向绕足环写。四字年款也有署在器物颈部或近口沿处者，自右向左排列，有的还围以双方框。青花阿拉伯文笔山外底的青花六字年款，或作双行排列外围青花双方框，或自右向左横书一排。青花插屏上的青花六字年款，则自右向左写于托座正中，外围以青花双长方框。

正德御窑瓷器年款字体较弘治御窑瓷器年款略大，款识结构略显松散，但字体非常工整，笔中藏锋，素有"正德款恭"的说法。

Appendix: Ceramic Knowledge Links

Lv Chenglong

Blue-and-white porcelain on bright yellow ground

Blue-and-white porcelain on bright yellow ground belongs to the variety of blue-and-white porcelain, which needs to be fired twice. The high temperature blue-and-white porcelain on white ground covers with glaze and fires again in stove with low temperature. The method of covering glaze is called Jiaoyou and through the yellow glaze can see the blue-and-white decoration. Then the decoration of the yellow glaze will be scraped with the knife. Yellow ground with blue-and-white decoration is warm and elegant.

The porcelain produced in Jingdezhen kiln in Ming Dynasty started in Xuande period and lasted to Chenghua, Hongzhi, Zhengde and Jiajing periods.

Blue-and-white porcelain with iron red color

Blue-and-white porcelain with iron red color belongs to the variety of blue-and-white porcelain, which needs to be fired twice. The high temperature fires the blue-and-white and the iron red color is needed to be fired again in stove with low temperature. Blue-and-white together with iron red color decoration looks harmonious and elegant.

White glaze porcelain with green color

White glaze porcelain with green color is one kind of multi-colored glaze porcelain. The porcelain produced in Jingdezhen kiln in Ming Dynasty starts in Yongle period and lasts till Xuande, Chenghua, Zhengde and Jiajing periods. Bowl and plate with design of raised dragon among waves in white glaze with green color is fired from Chenghua Period of Ming Dynasty. First, the molded body is painted with decorations of dragon and wave. Then the decoration at the white glaze with the iron cone is scrapped off. After adding green, the porcelain will be fired in the kiln with low temperature.

Sometimes people feel it is also elegant to see the semi-finished products with exposed body showing the "flint red" color. So they keep the original appearance instead of decorated it with green color. It is called white glaze bowl with biscuit-fired design of raised dragon among waves or white glaze plate with biscuit-fired design of raised dragon among waves. White glaze porcelain with green color of Hongzhi period not only has the highest quality but also gains the highest praise in the Ming Dynasty.

Sacrificial blue glaze porcelain

This blue glaze can also be called Jiqingyou, jewelry blue glaze and so on. This kind of porcelain belongs to the high temperature blue glaze porcelain. It is produced in Jingdezhen kiln from the Yuan Dynasty. The glaze contains 2% cobalt oxide. After covered with glaze, the body will be fired with high temperature of 1280℃～1300℃ in the reducing atmosphere in the kiln.

The blue glaze porcelain is fired from Hongwu period of the Ming dynasty and continually produces in later dynasties. The products of Xuande period are more than other periods and gains the highest praise.

According to the sacrificial system in the Ming dynasty, the blue glaze porcelain can be used as sacrifice in Tiantan (the Altar of Heaven).

Bright yellow glaze porcelain

The bright yellow glaze uses the iron oxide as colorant and the lead oxide as fluxing medium. It belongs to low temperature color glaze. The bright yellow glaze is early used on the pottery from Western Han Dynasty. The low temperature yellow glaze is often used on the pottery body and has a yellowish-brown color or deep yellow color before the Ming dynasty.

The so-called low temperature of Jingdezhen actually is the high-temperature-fired body fired again with low temperature glaze. The method of covering glaze is called Jiaoyou, so this kind of porcelain is also named Jiaohuangyou. The firing history of Jiaohuang glaze porcelain never stops from Hongwu Period to Chongzhen Period. Although the color varies slightly in different periods, it generally near to bright yellow. The products of Hongzhi period gains the highest praise and has a tender color named Jiaohuang.

According to the sacrificial system in the Ming Dynasty, the yellow glaze porcelain can be used as sacrifice in Ditan(the Altar of Earth).

Characteristics of Da Ming Hong Zhi Nian Zhi mark

The Imperial porcelain of Hongzhi Period has Da Ming Hong Zhi Nian Zhi mark written in regular script two lines on the outside foot. The mark form is created in Xuande time and used in Chenghua, Hongzhi, Zhengde, Jiajing and Wanli Imperial porcelains. Mark of Honzhi imperial porcelain has the thinnest shape. It is written with Pingdengqing pigment, so the appearance tends to be light and elegant.

Among 6 characters, Hong(弘) and Zhi（治） are of the most time style. The right part(厶) of Hong(弘) is shorter than the left part(弓) and is usually written upwards. The left part（氵） of Zhi(治) is obviously lower than the left（台）, and the last stroke of Kou(口) generally is written longer like(凸).

Pigment of blue-and-white porcelain in Zhengde Imperial kiln

The pigment of early works with fine glaze is the Pingdengqing produced in Leping County near Jingdezhen, which the blue tone is soft and elegant. Mid-term works forms typical time style of Zhengde Imperial Kiln with the usage of Shiziqing or Wumingzi from Tianzegang Shanggao County in Jiangxi Province. After firing, this kind of blue pigment tends to have grey tone. Late works using the mixed pigment of the imported Huiqing and Shiziqing, which is bright after burning and enlightens the later Jiajing, Longqing, Wanli blue-and-white porcelain.

Blue-and-white porcelain on turquoise blue ground

Blue-and-white porcelain on turquoise blue ground belongs to the variety of blue-and-white porcelain, which needs to be fired twice. This kind of porcelain is fired from Yuan Dynasty and lasts throughout Xuande, Chenghua and Zhengde periods. First, the molded body is painted with patterns by cobalt pigment. Then

the porcelain will be fired in the kiln with high temperature. Then add the turquoise blue glaze and fire again in stove with medium temperature(1150℃).

The main difference between *Doucai* porcelain and Blue-and-white with Wucai porcelain

Before Yongzheng Period in Qing Dynasty, two names both refer to Wucai. During Yongzheng Period, colored porcelain is divided into Wucai, Doucai and Tiancai etc. Through different drawing skills, today people divide colored porcelain into Wucai and Doucai. Furthermore, Wucai porcelain can be divided into simple Wucai porcelain and Blue-and-white with Wucai colored porcelain.

Although with similar names, drawing skills of Doucai porcelain and Blue-and-white with Wucai porcelain are different. In Doucai porcelain, the under-glazed blue-and-white forms the whole decoration structure. In the Blue-and-white with Wucai porcelain, the under-glazed blue is just used as one color. Therefore, the semi-product of Doucai already has the main status of pattern as the Blue-and-white with Wucai semi-product cannot be regarded with the whole pattern.

Plain tricolored porcelain

The plain tricolored porcelain means the porcelain used three or more kinds of low temperature glaze without or with little red color. The red color represents happiness in the traditional Chinese culture. So red color belongs to bright color, and other colors belong to plain color. The porcelain designed without red color or with little red color can be called plain tricolored porcelain. The word three means many instead of just three colors.

The plain tricolored porcelain is affected by the low temperature glaze pottery of the Western Han Dynasty and developed from miscellaneous glaze porcelain of Jingdezhen kiln in early Ming dynasty. It was fired from Chenghua period of the Ming dynasty and developed through three important stages of Zhengde period in Ming dynasty, Jiajing, Longqing, Wanli period in Ming Dynasty. Plain tricolored porcelain in Zhengde Period is looked soft and graceful.

Fahua porcelain

Fahua porcelain is created in the south and southeast place of Shanxi Province in the Yuan Dynasty. It is popular in the Ming Dynasty and fades in the Qing Dynasty. Main colors include yellow, green, blue and purple. Basically the *Fuahua* porcelains made in the north place are potteries. In mid-Ming, *Fahua* porcelain is successfully fired.

Fahua glaze is developed from the traditional low temperature glaze. They two have the same chemical components while the main flux is different.Colors in *Fahua* glaze are richer than those of low temperature glaze. The clear blue, golden yellow, peacock green cannot be seen in low temperature glaze.

Fahua porcelain is fired twice. After the first plain burning, the glaze is added and burned in 1000℃ to 1100℃ kiln.

Lifen is the most special technique of Fahua porcelain. This technique uses a long and thin pipe filled with fine mud to add mud lines on the surface. Then dry the mud and fire. Add various pigments and burn again. Then the porcelain with raise decorations comes out.

White glaze porcelain

The white glaze porcelain belongs to the porcelain with little iron oxide glaze and fired with high temperature. The color looks white because of the white body. The white glaze porcelain of Jingdezhen kiln is fired from Hongwu Period and lasts for a very long time. The porcelain produced in Yongle and Xuande periods gains the highest praise. The pure white color is named Tianbai. The less content of iron oxide can make the glaze color white and smooth in Zhengde Period, just like jade texture.

According to the sacrificial system in the Ming Dynasty, the white glaze porcelain can be used as sacrifice in Yuetan(the Altar of Moon).

Bright red glaze porcelain

The bright red glaze uses copper oxide as colorant and high temperature to fire in Jingdezhen imperial kiln in the Ming Dynasty. It can be named as Jihong, ruby red and so on. The high temperature red glaze porcelain of the Ming Dynasty is the inheritance and development of the porcelain in the Yuan Dynasty. According to the porcelain handed down and excavated, the firing period never stops from Hongwu Period to Jiajing Period. The porcelain produced in Yongle and Xuande periods has the most products and gains the highest praise.

According to the book written by Wang Shimao of Wanli Period, the high temperature copper red glaze was called bright red glaze in the Ming Dynasty. After covered with glaze, the body of copper red glaze is once-fired with high temperature of 1250℃ ～ 1280℃ in the reducing atmosphere in the kiln. The color of copper is extremely sensitive to temperature and atmosphere. Under the high temperature, the copper red glaze has high viscosity in the molten condition. All of these lead to low rate of finished products.

According to the sacrificial system in the Ming Dynasty, the bright red glaze porcelain can be used as sacrifice in Ritan(the Altar of Sun).

Turquoise blue glaze porcelain

The turquoise blue porcelain can be called Falvyou, Facuiyou, Feicuiyou, Jicuiyou and so on. This kind of blue and green glaze uses copper oxide as colorant and nitrate of potash as fluxing medium. Because the color looks like the color of peacock feather, it is also named peacock green glaze. This kind of porcelain is fired in northern folk kilns from Song and Jin Dynasty. Jingdezhen kiln starts to fire this kind of porcelain from the Yuan Dynasty. The porcelain produced in Jingdezhen kiln in Ming Dynasty starts in Yongle Period and lasts throughout Xuande, Chenghua, Zhengde and Jiajing periods. The porcelain in Zhengde Period gains the highest praise and has the purest quality.

The turquoise blue porcelain is fired with glaze on the high-temperature-fired body under oxidizing atmosphere in kiln. The firing temperature is almost 1200℃. In Jingdezhen, the turquoise blue glaze porcelain is fired in the end of chimney, where the temperature is suitable for this kind of porcelain.

Characteristics of Zhengde Imperial Porcelain mark

Most of the Imperial Porcelains have marks. Marks include Da Ming Zheng De Nian Zhi and Zheng De Nian Zhi both written in regular script. Marks can be written with blue pigment, iron red pigment and raise method. Six or four characters of the mark are written in two lines rounded by two concentric circles. Marks normally locate in the outside foot. High-foot bowl usually has four characters mark inside the foot circle. Other types include four characters written along the neck or edge and four characters with two squares. Arabic brush frame has six characters mark on the bottom, characters in two lines with square or characters in one line from the right to the left. Screen has the six characters with two squares mark written from right to left on the middle of the supporter.

Size of Zhengde Imperial porcelain mark is bigger than that of Hongzhi. Even loose, the characters are cautious and sharp. So there is a saying that mark of Zhengde is respectful.

后记

2014 年故宫博物院与景德镇市人民政府签署了合作框架协议，其中一项重要内容就是合作举办"明代御窑瓷器"对比展。展览旨在利用双方各自的优势，通过将明代景德镇御窑遗址出土落选品与故宫博物院收藏的正品以对比的方式进行展示，为观众朋友提供一个全面了解明代景德镇御窑烧造瓷器品种和欣赏标准器的机会。

"明代御窑瓷器"展属于系列展，共分为：明代洪武永乐宣德、成化、弘治正德、嘉靖隆庆万历对比展等四个展览。双方合作于 2015 年和 2016 年曾分别成功举办"明代御窑瓷器——景德镇御窑遗址出土与故宫博物院藏传世洪武、永乐、宣德瓷器展""明代御窑瓷器——景德镇御窑遗址出土与故宫博物院藏传世成化瓷器展"。今年，将举办系列展览中的第三个，即"明代御窑瓷器——景德镇御窑遗址出土与故宫博物院藏传世弘治、正德瓷器展"。

在筹办展览和编辑本书过程中，故宫博物院和景德镇市相关领导、专家、学者、同志付出了辛勤劳动。

故宫博物院研究馆员耿宝昌先生担任学术顾问，并为本书惠赐宏文。

故宫博物院院长单霁翔先生、中共景德镇市委书记钟志生先生在百忙中为本书作序。

故宫博物院常务副院长王亚民先生、副院长任万平女士主抓展览设计和图书编辑。

故宫博物院器物部主任、研究馆员吕成龙先生撰写了展览大纲、为本书惠赐大作、修改了书中全部文物定名和文字介绍。

景德镇市陶瓷考古研究所所长江建新先生为本书惠赐大作、指导景德镇市陶瓷考古研究所参展文物的挑选工作、协调文物运输事宜。

故宫博物院器物部副主任徐巍先生统筹、协调文物摄影、签订展览协议、文物运输等事宜。

故宫博物院陶瓷组的黄卫文、赵聪月、董健丽、赵小春、高晓然、郑宏、陈润民、郭玉昆、李卫东、韩倩、冀洛源、单莹莹、张涵、唐雪梅、蒋艺、王照宇同志等，以及景德镇市陶瓷考古研究所肖鹏、万淑芳、邬书荣、李慧、李子嵬、李佳、李军强、韦有明、刘龙、上官敏、方婷婷、谢俊仪同志等为本书所选文物撰写了文物说明。

故宫博物院资料信息部王琎同志负责本书所选全部文物的拍摄工作。特别是他在器物部陶瓷组唐雪梅、故宫出版社马林同志的配合下不辞辛苦、前往景德镇市陶瓷考古研究所对该所收藏的全部参展文物进行拍摄，历时 9 天，付出很多辛劳。

展览部纪炜、宋海洋、薄海昆同志等为展览的形式设计付出了心血。

故宫博物院资料信息部孙竞同志为本书的影像加工和提用做了大量工作。

故宫博物院文物管理处负责景德镇市陶瓷考古研究所参展文物的进、出院手续办理事宜。

故宫博物院文保科技部王五胜、纪东歌、窦一村、杨玉洁同志等负责对故宫博物院收藏的两件展品进行修复。

故宫出版社万钧、方妍、马林同志等，景德镇市陶瓷考古研究所江小民同志为本书的编辑付出了辛勤劳动。

其他如有遗漏，敬请谅解！

在此一并表示衷心感谢！

编辑委员会

二〇一七年八月

Postscript

The Palace Museum and Jingdezhen people's government signed the cooperation framework agreement in 2014. The imperial kiln porcelain in exhibition is just one of the important content of that agreement which aims to provide an opportunity to fully understand the type of imperial kiln porcelain of Jingdezhen and enjoy the standard porcelain for visitors through the comparative way between the porcelain collected in the Palace Museum and porcelain excavated at Jingdezhen imperial kiln site.

The imperial kiln porcelain exhibition belongs to series exhibitions and can be divided into four parts: the exhibition of Hongwu, Yongle and Xuande of the Ming dynasty, the exhibition of Chenghua of the Ming dynasty, the exhibition of Hongzhi and Zhengde of the Ming dynasty and the exhibition of Jiajing, Longqing and Wanli of the Ming dynasty. *The Imperial Kiln Porcelain of Ming Dynasty: Porcelain Excavated by Jingdezhen Kiln Site and Collected in the Palace Museum of Hongwu, Yongle and Xuande period* was successfully held in 2015. And *the Imperial Kiln Porcelain of Ming Dynasty: Porcelain Excavated by Jingdezhen Kiln Site and Collected in the Palace Museum of Chenghua period* was successfully held in 2016. *The Imperial Kiln Porcelain of Ming Dynasty: Porcelain Excavated by Jingdezhen Kiln Site and Collected in the Palace Museum of Hongzhi and Zhengde period* will be held in this year.

In order to hold this exhibition and edit this book, relevant leaders, experts, scholars, comrades from the Palace Museum and the Archaeological Research Institute of Ceramic in Jingdezhen contributed intellectual effort.

Mr. Geng Baochang, research librarian of the Palace Museum, wrote article for this book as academic adviser.

Mr. Shan Jixiang, Director of the Palace Museum, and Mr. Zhong Zhisheng, municipal party secretary of Jingdezhen city took time out of busy schedule to write preface for this book.

Mr. Wang Yamin, Executive Vice-Director of the Palace Museum, and Ms. Ren Wanping, Vice-President of the Palace Museum were in charge of the exhibition design and book editing.

Mr. Lv Chenglong, Director and researcher of Department of Objects and Decorative Arts in the Palace Museum wrote article, exhibition outline and modified all the introduction words of all the cultural relics in this book.

Mr.Jiang Jianxin, Director of the Archaeological Research Institute of Ceramic in Jingdezhen, wrote article and guided the selection and transportation work of cultural relics of this exhibition.

Mr. Xu Wei, Vice Director of Department of Objects and Decorative Arts in the Palace Museum, coordinated the photography and transportation work of cultural relics of this exhibition, and signed exhibition agreements.

The illustration of cultural relics in this book were written by Huang Weiwen, Zhao Congyue, Dong Jianli, Zhao Xiaochun, Gao Xiaoran, Zheng Hong, Chen Runmin, Guo Yukun, Li Weidong, Han Qian, Ji Luoyuan, Shan Yingying, Zhang Han, Tang Xuemei, Jiang Yi, Wang Zhaoyu of ceramic team and Xiao Peng, Wan Shufang, Wu Shurong, Li Hui, Li Ziwei, Li Jia, Li Junqiang, Wei Youming, Liu Long, Shangguan Min, Fang Tingting , Xie Junyi of the Archaeological Research Institute of Ceramic in Jingdezhen.

Wang Jin from Department of IT, Imaging and Digital Media of the Palace Museum was in charge of the taking photos of all cultural relics in this book. In the cooperation of Tang Xuemei from ceramic team of Department of Objects and Decorative Arts and Ma Lin from the Forbidden City Publishing House, he went to the Ceramics Archaeology Research Institution in Jingdezhen and paid many efforts to took photos for nine days.

Mr. Ji Wei, vice director of Exhibition Department, Bo Haikun, Ren Shuai spared no effort for the form design of this exhibition.

Sun Jing from Department of IT, Imaging and Digital Media of the Palace Museum did a lot of work for the image processing and drawings for this book.

The Collection Management Department of the Palace Museum was in charge of the entry and leaving of cultural relic from the Archaeological Research Institute of Ceramic in Jingdezhen city displayed in this exhibition.

Wang Wusheng, Ji Dongge, Dou Yicun, Yang Yujie from Department of Science and Technology for cultural relics protection repaired two ceramic collection in Palace Museum.

Wan Jun, Fang Yan and Ma Lin from the Forbidden City Publishing House, Jiang Xiaomin from the Archaeological Research Institute of Ceramic in Jingdezhen contributed intellectual effort to edit this book.

Please understand for any possible omission.

Sincerely thanks to all for the excellent work!

Editorial Board
August 2017

图书在版编目（CIP）数据

明代弘治正德御窑瓷器 ： 景德镇御窑遗址出土与故宫
博物院藏传世瓷器对比 / 故宫博物院，景德镇市陶瓷考古
研究所编. — 北京 ： 故宫出版社，2017.9（2022.9重印）
ISBN 978-7-5134-1019-9

Ⅰ． ①明… Ⅱ． ①故… ②景… Ⅲ． ①瓷器(考古)—
对比研究—中国—明代 Ⅳ． ①K876.34

中国版本图书馆CIP数据核字（2017）第190490号

明代弘治正德御窑瓷器
景德镇御窑遗址出土与故宫博物院藏传世瓷器对比

故宫博物院、景德镇市陶瓷考古研究所 编
出 版 人：王亚民
责任编辑：方　妍
装帧设计：李　猛
责任印刷：常晓辉　顾从辉
出版发行：故宫出版社
　　　　　地址：北京市东城区景山前街4号　邮编：100009
　　　　　电话：010-85007800　010-85007817
　　　　　邮箱：ggcb@culturefc.cn
印　　刷：北京雅昌艺术印刷有限公司
开　　本：889毫米×1194毫米　1/12
印　　张：60.5
版　　次：2017年9月第1版
　　　　　2022年9月第2次印刷
印　　数：2,001~4,000册
书　　号：ISBN 978-7-5134-1019-9
定　　价：960.00元（全二册）